KB101907

한국 미술
100년

1910년대부터 2010년대까지
한국 미술 100년

초판 인쇄일 2023년 4월 15일
초판 발행일 2023년 4월 20일

지음 오광수, 이호숙

발행인 ㈜한국미술품감정연구센터
발행처 ㈜한국미술품감정연구센터
등록 2021년 2월 10일 제 2021-000019호
주소 (03148) 서울특별시 종로구 삼일대로 447 부남빌딩 3층
전화 02-739-6955~7
팩스 02-739-6954
홈페이지 www.appraisalk.kr

공급·판매처 마로니에북스
주소 (03086) 서울 종로구 동숭길 113
전화 02-741-9191
팩스 02-3673-0260
홈페이지 www.maroniebooks.com

ISBN 979-11-978942-0-6

• 이 책은 저작권자와의 계약에 따라 발행한 것이므로 서면허락 없이는 어떠한 형태나 수단으로도 이 책의 내용을 이용하지 못합니다.

• 이 책에 사용된 작품들은 저작자의 동의를 얻었지만 저작권자를 찾지 못하여 게재 허락을 받지 못한 작품에 대해서는 저작권자가 확인되는 대로 게재 허락을 받고 정식 동의 절차를 밟겠습니다.

 저작권 문의(E-Mail): appraisal@appraisalk.kr

• 책값은 뒤표지에 있습니다.

1910년대부터 2010년대까지

한국 미술 100년

오광수, 이호숙 지음

한국 미술품 감정 연구 센터
Korea Art Authentication & Appraisal Research Center | 공급·판매처 마로니에북스

일러두기

1. 이 책에 사용된 도판의 명제는 작가명, 작품명, 제작연도, 재료, 작품크기, 소장처 순으로 구성되어 있습니다.

2. 작품의 크기는 평면은 세로×가로의 기준으로 입체의 경우 높이×너비×깊이를 기준으로 했고 단위는 센티미터입니다.

3. 소장처가 기관명일 경우 기관의 공식 명칭을 표기했고 개인소장의 경우 특별한 경우를 제외하고 개인소장으로 표기했습니다.
 단 소장처 확인이 되지 않는 경우 소장처 미상으로 표기했습니다.

4. 협회 명칭은 ' ', 전시명은 《 》, 작품명은 〈 〉, 단행본은 『 』, 글의 제목은 「 」, 직접인용은 " "로 표기했습니다.

5. 한국화 작가의 경우 호(號)를 병기했습니다.

6. 동명이인의 경우 이름 뒤에 알파벳을 붙여 구분 지었습니다.

7. 삼성미술관 리움 소장품 중 대다수 작품들은 2021년 상반기 국립현대미술관을 포함한 주요 국공립미술관에 기증되어 소장처를
 (구)삼성미술관 리움이라 표기했습니다.

목차

들어가는 말

미술사는 미술의 경향과 사조를 작가들의 활동을 중심으로 연대순으로 기술한 것이다. 「한국 미술 100년」 역시 시대별로 작가들의 활동과 그들에 의해 이루어진 예술적 창조의 결실을 집대성한 것이라 할 수 있다. "미술사는 미술작가와 그들의 작품의 기술이다"라는 말도 이에 근거한 것이다. 미술가와 미술 작품 없이 미술사가 어떻게 가능할 것인가. 이 책은 지금까지의 미술사가 주로 서술적 방법에 치우쳐 정작 핵심이 되는 미술 작품에 대한 분석과 연구가 미흡했다는 점에 방점을 두고, 미술 작품을 통해 시대적 흐름을 추적하려는 목적으로 기술되었다. 어떤 점에서 보면 '읽는 미술사'가 아니라 '보는 미술사'란 정의가 가능할 듯하다.

우리의 근현대미술은 1910년대를 기점으로 오늘에 이르기까지 약 100년의 기간 동안 이루어진 것이다. 한 세기가 결코 긴 기간은 아닐지라도 우리의 경우는 이 시기 동안에 많은 변화와 사조들을 두서없이 한꺼번에 수용하게 되어 다양한 내용과 형식이 속성으로 짜여 집성된 시대를 보낼 수밖에 없게 되었다. 이러한 시대를 작품을 중심으로 엮어 나간다는 것이 어쩌면 무리일지도 모른다. 표면적인 사건과 그 결과를 중심으로 기술되는 역사는 그 내면의 미묘한 흐름과 생성의 메커니즘을 지나쳐 버리기 쉽다. 개별적인 작품의 감상과 해석을 통해 한 시대의 흐름의 맥락을 파악하는 것은 그만큼 어려운 일이다. 그러나 이러한 맥락적 추가가 지속되는 한 지금까지 드러나지 못했던 우리 미술의 풍부한 내면을 발굴하는데 일조할 수 있을 것이라 기대한다.

시대별 대표 작품들에 대한 조명은 그동안 꾸준히 이루어져 왔다. 유수한 미술관에서 기획 전시된 '우리 미술 100점'과 같은 전시들이 그 대표적인 예일 것이다. 100점이라는 한정된 숫자가 주는 제한 만큼 그 내용은 대표 작가들의 대표 작품이란 굴레를 자연히 벗어나지 못한 것이 되었다. 이 책에 수록된 작품은 약 830점에 이르기 때문에 군이 대표 작가에 국한할 필요 없이 많은 미술가들의 작품이 선정 대상이 될 수 있었다. 여기에 기존의 미술사와 차별되는 특별한 지점이 있다. 허버트 리드Herbert Read가 말했듯이 미술사란 한 시대 뛰어난 몇 사람의 천재들에 의해 엮어진다는 주장이 지금까지 정설로 받아들여져 왔다. 하늘로 쏘아 올린 불꽃놀이처럼 불꽃의 중심을 이루는 핵은 몇 사람의 천재들의 것이지만 불꽃 주변을 장식하는 화려한 불똥들이 없다면 불꽃이 가능할 수 있을까. 둘레가 없다면 화려한 천재들의 불꽃이 가능할 수 있겠는가. 리드의 주장을 새삼 문제 삼을 수밖에 없지 않겠는가.

이 책에 수록된 작품들은 이미 작고한 근대기 작가들의 작품과 현재 활동하고 있는 작가의 작품에 이르기까지 그 스펙트럼이 넓다. 그런 점에서 이 책의 내용은 과거의 미술과 현재의 미술을 하나의 맥락으로 엮어 나간 것이라고 할 수 있다. 이미 역사가 된 미술과 현재 진행되고 있는 미술의 공존이란 관점에서 보면 읽고 보는 재미가 있을 것이라 생각된다.

오광수, 이호숙

한국의 근대미술은 시대적 전환기(20세기 초)를 맞으면서 전개되었다. 내부의 근대적 자각 현상과 외부로부터 밀려온 서양세력의 거대한 물결이 교차하는 시점에서 시작되었다고 할 수 있다. 기존의 전통문화와 외래의 유입문화가 충돌, 대립하면서 전개됨으로써 복잡한 상황을 벗어날 수 없었다.

한국 최초의 미술단체인 '서화협회'가 1918년에 결성되고 그 첫 전시를 1921년에 열었으며 잇따라 조선총독부 주최의 《조선미술전람회(약칭 조선미전)》가 1922년에 열림으로써 근대적 의미의 미술제도가 확립되었다고 할 수 있다. 이들 전시제도가 신진 미술가들의 등용문이 되면서 그 나름의 활기를 띠었다. 그러나 식민지 문화정책의 일환으로 이루어진 《조선미전》은 자유로운 창조의 장으로 기능하기에는 많은 한계가 있었으며 왜색의 침투라는 부정적 상황을 진작시켰다는 비판을 벗어날 수 없었다.

1945년 해방과 대한민국의 수립으로 상황은 급전되었다. 그러나 이른바 해방 공간에서의 미술활동이란 왜색의 잔재를 벗어나는 데 총력을 기울일 수밖에 없었으며 동시에 좌우 이데올로기의 대립으로 인한 창조 외적인 갈등으로 창작의 분위기는 그만큼 위축될 수밖에 없었다. 이 시기 주목할 만한 활동으로는 동양화의 새로운 모색과 서양화 영역에서의 순수창작을 지향한 그룹 '50년 미술가협회'와 '신사실파'를 대표적으로 꼽을 수 있다.

소림 조석진

청록산수 青綠山水

1910년대, 비단에 채색, 127×63cm, 개인소장

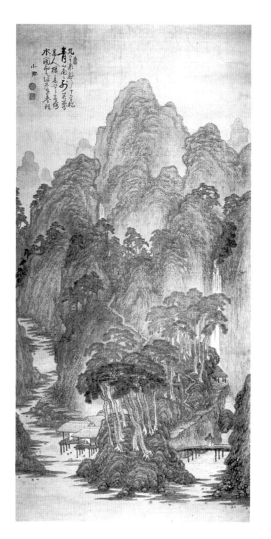

〈청록산수〉는 전형적인 관념산수觀念山水로 중국화풍의 영향이 짙게 남아 있는 작품이다. 중첩되는 고원高遠의 전개나 산록의 울창한 소나무, 그리고 그 안에 드러난 폭포는 깊이 있는 산수의 전형을 보여준다.

화면 하단 중앙에서 시작되는 시점은 산봉우리를 타고 원산遠山으로 이어지고, 우측과 좌측의 시냇물을 화면 앞쪽으로 자연스레 연결되도록 배치해 전반적으로 웅장하면서도 탁 트인 경관을 이루었다. 섬세한 붓질과 치밀한 채색은 관념과 실경의 경계에 실제적인 감각을 불어넣는다.

좌측 계곡에 자리 잡은 누각과 우측 다리를 건너 벼랑길에 자리 잡은 정자는 중국풍이고, 동자를 이끌고 다리를 건너는 노인도 화보畫譜풍이다. 그럼에도 불구하고 소나무 숲과 우뚝 솟은 산세는 금강산이나 설악산의 단면을 보는 것처럼 실감 나게 표현되었다. 무엇보다도 산의 정기가 화면 가득히 넘쳐나 더욱 실재 같은 느낌을 준다. 관념과 실경이 적절히 융화되는 화면을 통해 변모하는 시대의 기운을 가늠할 수 있다.

조석진은 화원畫員이던 임전 조정규琳田 趙廷奎, 1791~?의 친손으로 그의 영향을 받아 화가의 길에 들어섰다. 조선시대 말기 안중식과 더불어 서화계를 이끌었으며, 경성서화미술원 교수로 후진을 양성했다. 산수, 인물, 어해魚蟹, 기명절지器皿折枝 등 여러 화목에 두루 능했다.

석지 채용신

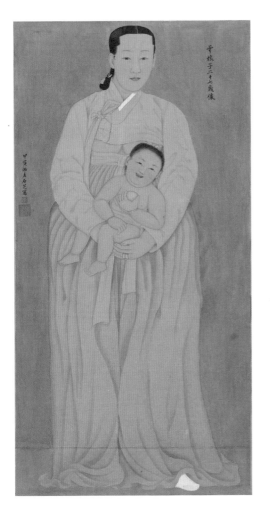

운낭자상

1914, 종이에 채색, 120.4×61.5cm, 국립중앙박물관

〈운낭자상〉은 홍경래의 난 때 순사한 의기 최연홍義妓 崔蓮紅, 1785~1846을 그렸다. 엄마와 아기라는 주제로 서양의 성모자상에 비교되기도 한다. 이후 김기창, 장우성 등이 이와 같은 도상에 전형적인 한국 여인과 아이의 모습을 적용했는데, 채용신의 작품에서도 성모자상의 이미지가 느껴진다.

여인과 아이의 윤곽을 섬세한 선으로 묘사하고 저고리와 치마, 특히 치마 주름은 색채로 명암을 주어 사실감을 강조했다. 여인의 검은 머리와 하얗게 드러난 동정, 그리고 치마 밑으로 살짝 내민 흰 버선발이 화면 전체의 균형을 잡고 있다.

여성 초상화를 그리는 것이 쉽지 않던 시대에 전형적인 당대 여인상을 그렸다는 데에서 이 작품이 지닌 미술사적 의미가 크다고 할 수 있다.

채용신은 1850년 서울 출생으로 구한말 무과에 급제해 종2품 관직에 올랐다. 흥선대원군 이하응李昰應, 1820~1898의 초상을 비롯해 당대 관료들의 초상과 고종高宗, 1852~1919의 어명으로 태조太祖, 재위 1392~1398 등 열성조列聖朝 어진御眞 제작에 참여했다.

1905년 관직에서 물러난 이후 전주, 익산, 남원 등지를 돌며 유학자와 애국지사의 초상을 그렸고 역대 작가 중 가장 많은 초상화를 남겼다. 전통적인 초상화 기법에 서양의 명암법을 적극적으로 받아들여 사실감을 드러내는 경지를 개척했다.

심전 안중식

백악춘효 白岳春曉

1915, 비단에 채색, 129.3×49.9cm, 국립중앙박물관

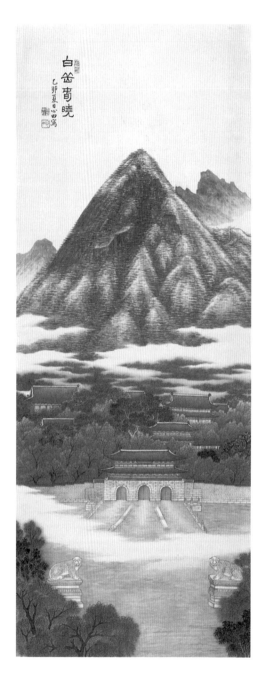

〈백악춘효〉는 북악北岳이 배경인 경복궁을 그린 작품이다. 우뚝 솟은 북악산 아래 숲에 둘러싸인 경복궁의 전각殿閣들이 모습을 드러냈다. 맑고 고요한 기운이 궁궐 안에 자욱하게 깔린 것으로 보아 아침 정경을 담은 듯하다.

육조六曹거리에서 바라본 광화문이 전경에 자리잡았고 내부가 드러나는 중경을 지나 원경에 북악이 이어진다. 두 가지 석물石物이 지키는 광화문 앞뜰은 현재보다 훨씬 넓다. 원경으로 갈수록 자욱한 연운煙雲이 궁궐의 깊이를 실감 나게 보여준다.

작품이 제작된 시기는 대한제국이 일본에 강제 합병된 직후이다. 나라를 빼앗기고 주인을 잃은 궁궐을 바라보는 작가의 심경이 그지없이 착잡했으리라고 짐작되면서도, 정경이 더없이 해맑은 분위기로 감싸여 역설적인 감정을 자아내게 된다.

안중식은 조석진과 더불어 조선 말기에서 근대로 이어지는 시기의 대표 서화가로 손꼽힌다. 전통을 계승하면서 동시에 근대로 향하는 과도적 의식을 지녀 후대에 많은 영향을 주었다. 조석진과 함께 경성서화미술원을 개설하여 후진을 양성해 미술사적으로 높이 평가받는다. 안중식의 화풍은 전통적인 관념산수를 지향했으나 때때로 실경산수를 구사했고 〈영광풍경〉과 〈백악춘효〉가 대표적인 작품이다.

춘곡 고희동

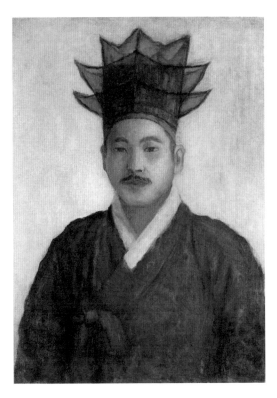

〈정자관을 쓴 자화상〉은 현재 일본 도쿄예술대학교東京藝術大学校 자료관에 소장되어 있다. 고희동이 도쿄미술학교(현 도쿄예술대학교)에 재학할 당시에는 졸업전에 본격적인 작품과 더불어 자화상을 같이 출품하는 관례가 있었다.

자화상이 당대 화가의 상황을 가장 적절히 담기 마련이듯이, 이 작품에서 고희동은 은연중에 신분을 강조했다. 조선 관리였다는 자부심과 조선인으로서 갖추어야 할 품격을 정자관과 두루마기 차림을 통해 드러낸 것이다. 작품 후면에는 "1915년 졸업 작품 고희동"이라고 적혀 있다.

고희동은 유학 전 안중식과 조석진 문하에서 전통적인 회화 수업을 받았으나, 지나치게 형식적인 수업 방법에 회의를 느끼고 1909년 일본으로 유학해 우리나라 최초의 서양화가가 되었다. 이후 귀국해 중앙고보, 보성고보, 휘문고보 등에서 서양화를 가르치며 후학을 양성했다. 따라서 초기에 도쿄로 유학해 미술을 공부한 학생들은 대부분 고희동의 문하를 거쳤다고 보아도 무리가 없다. 그러나 본인은 귀국 이후 10년 만에 동양화로 전향했고 마지막까지 동양화가로 활동했다.

서양화를 공부하고 다시 동양화를 그렸기 때문에 고희동의 화풍은 일반적인 동양화풍과 다르며 "서양화풍으로 그린 동양화"라는 평가를 받았다.

김관호

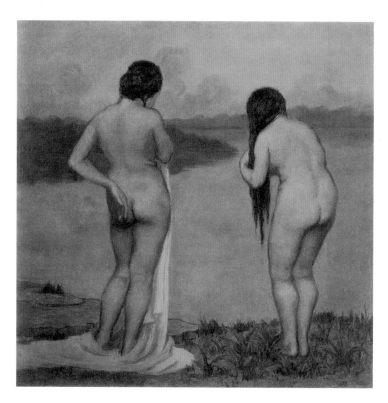

고희동에 이어 조선 사람으로서 두 번째로 도쿄 미술학교에 입학한 김관호는 졸업할 당시 일본 학생들을 제치고 당당히 최고상을 획득해 천재성을 드러냈다.

〈해질녘〉은 졸업하던 해 일본의 관전官展인 《문부성미술전람회文部省美術展覧会》에 출품해 특선을 차지한 작품이다. 고향인 평양의 대동강을 배경으로 석양 무렵, 이제 막 뭍으로 올라온 두 여인의 나신을 그렸다. 미술학교에서 그린 누드에 대동강을 배경으로 삽입한 것이다.

나신인 여인들의 뒷모습을 포착한 화제畵題는 그 시절로써는 충격적인 것이었다. 그래서 당시 신문에는 일본 관전에서 조선인이 특선을 했다는 기사만 실렸고, 풍기문란에 해당된다는 이유로 작품 이미지는 실리지 못했다.

고희동, 김관호 등 조선 학생들이 일본에 유학하던 1910년대에는 인상주의Impressionism가 일본의 아카데미즘Academism으로 자리 잡고 있었다. 초기 일본 유학생들이 자연스럽게 인상주의 화풍의 경향을 보인 요인이 여기에서 비롯된다. 인상주의 화가들은 밝은 태양 아래에서 빛에 따라 다양하게 변화하는 자연의 색을 화면에 담고자 했고, 어둡고 칙칙한 색채 사용을 피했다.

〈해질녘〉도 인상주의의 영향이 선명하게 드러나는 작품이다. 저녁 햇살이 나신에 반영되어 눈부신 효과를 내는 순간을 포착했으며, 화면 전체가 석양을 받아 밝고 은은한 여운을 준다.

김관호

자화상

1916, 캔버스에 유채, 60.8×45.7cm, 도쿄예술대학교 자료관

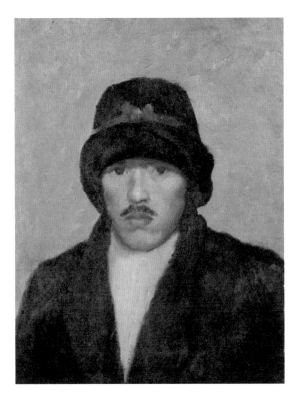

김관호의 〈자화상〉은 부드러운 필치와 무게 있는 색채로 중후한 분위기를 자아낸다. 당시 도쿄미술학교에서 의무적으로 제출하던 졸업 작품이며, 작품의 크기는 12호로 규격이 정해져 있었다.

고희동의 자화상(13쪽)은 조선 사대부들이 평상시 착용하던 정자관을 쓰고 의관을 갖춰 고풍스러운 분위기를 풍긴다면, 김관호의 작품은 털외투에 털모자를 쓴 서양식 차림새를 하고 있다.

눌러쓴 털모자 아래 예리한 눈빛과 콧수염이 인상적이다. 고희동의 자화상과 대조적으로 이국적인 외관을 통해 근대적인 자각을 표상하려는 의도가 느껴진다. 전반적으로 사실에 입각했으면서도 자신의 성격과 특성을 드러내는 데 주력했음을 엿보게 된다.

검은색 외투 차림에 이마까지 깊게 눌러쓴 털모자를 통해 이 작품이 1916년 겨울에 그려졌음을 알 수 있다. 특히 회색 계통 띠로 만든 모자의 리본과 깃을 세운 외투, 그 안에 받쳐 입은 흰색 상의에서 색 조화를 충분히 감안한 감각적 기량이 드러난다.

김관호는 1890년 평양 출생으로 김찬영, 이종우와 더불어 평양에서 '삭성회朔星會'를 만들어 후진 양성에 힘썼다. 초기에는 왕성하게 활동했으나 한동안 절필했고, 해방 이후 북한 미술계가 조직될 당시 간부를 역임하는 등 화가로서 명맥을 이어나간 것으로 알려졌다.

공진형

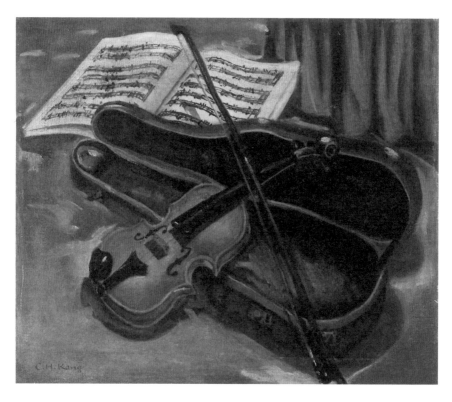

〈바이올린과 악보〉는 공진형이 남긴 작품 중 비교적 짜임새 있고 완성도가 높은 작품이다. 구도에 있어 안정감이 느껴지며 세부 묘사가 뛰어난 것이 특징이다. 정물화의 전형적 소재인 바이올린을 다뤘지만, 바이올린 케이스를 펼쳐놓고 그 위에 바이올린과 현을 걸쳐놓은 삼각 구도가 화면 전체에 안정감을 준다. 뒤로 펼쳐진 악보가 만들어내는 거리감으로 인해 화면에 깊이가 생겨났다. 바이올린과 케이스 그리고 악보의 대조적인 색채는 안정된 화면에 잔잔한 긴장감을 불러일으킨다.

극히 단순한 기물 몇 가지로 이루어진 화면이지만, 탄탄한 구도와 변화를 유도하는 색채 배려에서 만만치 않은 화력畫歷을 엿볼 수 있다.

공진형은 일본 도쿄미술학교를 나온 서양화 제1세대 작가다. 《서화협회전》과 '목일회牧日會' 등에 참여했으며 해방 이후 한동안 《국전》의 추천작가로 출품한 것을 끝으로 미술계에서 멀어졌다. 남긴 작품도 극히 소수이다.

묵로 이용우

계산소림溪山疏林

1920, 비단에 수묵채색, 139.5×84.9cm, 개인소장

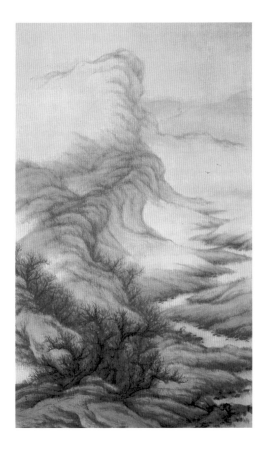

1920년대 동양화의 실험적인 경향을 대변하는 작품으로, 전형적인 관념산수 제작 방식을 따르면서도 유연하게 구사한 원근감이나 섬세한 필치가 관념산수의 격식에서 벗어나려는 기운을 반영하고 있다.

화면 하단에서 시작해 산허리를 타고 오르면서 원경으로 이어지는 구도는 고원산수의 전형이지만, 거리가 멀어질수록 점차 몽환적인 분위기로 빠져가는 설정은 이용우만의 독자적인 표현력이다. 특히 이 무렵 작가는 이 같은 몽환적인 산수를 반복해서 시도했는데, 현실과 비현실의 경계를 넘나드는 듯한 대담한 공간의 추이가 더욱 성숙된 경지에 이른 느낌이다.

이용우는 1904년 서울 출생으로《조선미술전람회》,《고려미술원전람회》,《십대가산수풍경화전十大家山水風景畫展》등에 출품했다. 일찍부터 경성서화미술원에서 수학해 화가로 이름을 날리고《조선미술전람회》에서 입선과 특선을 거듭했다. 경성서화미술원에서 전통적인 화법을 이수했으나 고루한 형식에 안주하지 않고 재기 넘치는 실험을 거듭해 1930년대 한국화에서 이단적인 존재로 각광받았다.

대표작 가운데 하나로 꼽히는〈시골 풍경〉(69쪽)은 그 설정이나 필치에 있어 구태의연한 형식에서 완전히 벗어나 신선한 현대적 감각을 발휘하고 있다. 오일영吳一英, 1890~1960과 창덕궁 대조전의 벽화〈봉황도鳳凰圖〉를 제작했고, 1952년 한국전쟁 중 전주에서 타계했다.

의재 허백련

청산백수青山白水

1926, 비단에 수묵, 155×64.2cm

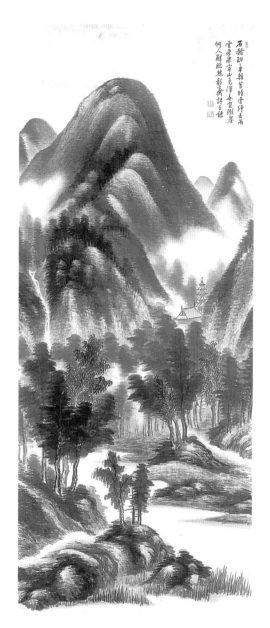

허백련의 초기 작품으로《제5회 조선미술전람회》입선작이다. 관념산수의 전형적인 구도를 보여주면서도 계절 감각이 선명하게 묻어나 현실감이 두드러진다.

개울과 수목으로 시작되는 근경에서 점차 깊어지는 계곡을 따라 중경과 원경을 설정했다. 짙은 먹빛으로 녹음을 드리운 화면에서 뭉실뭉실 솟아오르는 산세가 그윽하며, 계곡 깊숙이 보이는 산사의 모습도 고요함에 휩싸여 있다. 대상은 거의 미점米點으로 구현했기 때문에 부드러운 필선과 중묵重墨에 의한 마무리가 그지없이 담백하다. 한 줄기 소나기가 지나간 산세의 청아한 모습이 인상적이다.

허백련의 초기 작품은 중기 이후 나타나는 까슬까슬한 운필運筆의 고답적인 산수와 퍽 대조를 이룬다. 그는 자신의 회화 세계에 남도南道의 자연 환경, 낙천적인 삶의 풍토와 정서 등을 고스란히 담아냈고, 예술적 창의성이나 개성을 앞세우기보다는 덕성과 도의道義를 닦고자 했다.

그는 법학 공부를 하기 위해 일본에 유학했으나 곧 회화로 전환했다. 일본 남화南畫의 거장 고무로 스이운小室翠雲, 1874~1945에게 사사하고《조선미술전람회》를 통해 데뷔했다. 1938년 이후 향리인 광주에 정착해 '연진회鍊眞會'를 만들고 남화 부흥에 매진했다.

통칭 호남산수는 소치 허련小痴 許鍊, 1808~1893에서 연원하나, 이를 중흥시킨 것은 허백련과 남농 허건南農 許楗, 1907~1987이었다. 이들의 문하에서 배출된 후배작가들에 의해 호남산수화 또는 호남남화라는 호칭이 뒤따르게 되었다.

이종우

누드-남자

1926, 캔버스에 유채, 78×62cm, 국립현대미술관

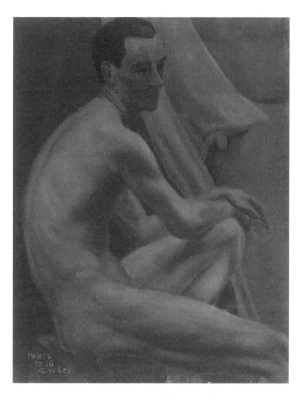

〈누드-남자〉는 이종우가 파리에서 수학하는 동안 슈하이에프 연구소에서 그린 작품이다. 해부학적으로 파고든 인체 묘사에서 철저하게 사실적인 기법을 엿볼 수 있다. 거의 단색조로 처리된 인물은 음영 표현이 석고 데생만큼이나 두드러진다.

일본 도쿄미술학교에서 익힌 인상주의 화풍과는 대조적으로 대상에 대한 이지적이고 분석적인 탐구가 돋보인다. 아카데미즘에 입각한 인상주의 화풍에 익숙했을 국내 화단에서 이러한 양식은 매우 이채로웠을 것이다.

1928년 동아일보 강당에서 열린 이종우의 귀국전은 본격적인 서양화를 접하지 못했던 당시 화단에 신선한 충격과 반향을 불러일으켰다. 김종태는 11월 6일 자 동아일보의 「이종우 군의 개인전

을 보고」라는 평문에서 "색채 구도도 좋고 데생도 충실하다. 충실한 데생과 담백한 색채가 고결하다. 파리를 알 수 있을 만치 파리의 기분을 잘 내어놓았다고 하겠다"라는 평가와 더불어 조선인 작가로서 고유색을 가져야 한다고 당부했다. 그러나 안타깝게도 고전주의 화풍은 이종우의 활동이 뜸해지면서 계승되지 못하고 퇴락하고 말았다.

이종우는 1899년 황해도 봉산 출생으로 일본 도쿄미술학교를 졸업하고 중앙고등보통학교에서 미술교사로 재직했다. 1924년 《조선미술전람회》에 출품해 특선을 차지했다. 1925년에 도불해 러시아 망명 화가인 슈하이에프의 연구소에서 수학했다. 이 무렵부터 철저한 신고전주의Néo-Classicisme 화풍에 심취했다.

청전 이상범

초동 初冬

1926, 종이에 수묵담채, 152×182cm, 국립현대미술관

산기슭에 자리 잡은 초옥과 가을 추수를 끝낸 들판 풍경에서 초겨울의 쓸쓸함이 묻어난다. 1926년 《조선미술전람회》에서 입선한 작품으로 이상범의 고유한 화풍이 확립되던 시기에 제작되었다. 작품의 좌측 하단에 세로로 "靑田청전"이라고 쓰고 그 아래 낙관落款을 했다.

이상범이 전통적인 관념산수화풍에서 실경산수화풍으로 이행한 이후 제작한 대표작으로 《조선미술전람회》 입선작 중에서 제작 연대가 가장 이르다. 그는 이 같은 산수화로 《조선미술전람회》에서 10회에 걸쳐 특선을 차지하는 기록을 세웠다. 《조선미술전람회》에 출품한 작품들은 한결같은 유형에서 벗어나지 않는 산수로 일관되는데, 평퍼짐한 야산과 빈 들녘, 인적 드문 농촌의 더없이 고적한 풍경이 주를 이룬다.

이상범은 꾸준한 노력형 작가로 평가 받는다. 근원 김용준近園 金瑢俊, 1904~1967은 청전론에서 "청전은 차라리 꾸준한 노력의 화가일지언정 산뜻한 재주가 넘치는 화가는 못 된다. 십여 년을 두고 하루같이 그린 삽화가 한 장도 삽화다운 그림이 없었다면 청전에게 너무 혹평인지도 모르나 이것은 아마 자타가 공인하는 바일 것이다"라고 평했다.

1897년 충청남도 공주 출생으로 경성서화미술원에서 안중식, 조석진의 지도를 받았다. 경성서화미술원은 서화가들을 양성하기 위해 설립한 최초의 근대적 미술학교로 이상범은 화과畵科와 서과書科를 졸업했다.

초기에는 안중식풍 관념적인 산수를 그렸으나 1920년대에 들어오면서 사생을 바탕으로 한 실경산수를 그리기 시작해 자신의 고유한 양식을 모색했다.

이당 김은호

간성看星

1927, 비단에 수묵채색, 138×86.5cm, (구)삼성미술관 리움

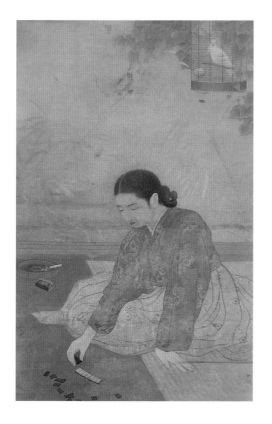

〈간성〉은 1927년《조선미술전람회》에 출품된 작품으로, 당시 김은호가 채색 방법과 주제에 기울인 관심을 엿볼 수 있다.

돗자리를 깔고 앉은 여인이 혼자서 마작놀이를 하는 장면이다. 화사하면서도 투명한 의상과 그지없이 부드러운 방 안의 분위기가 잘 어우러졌다. 젊은 여인의 염염한 모습이나 패를 펼쳐 보이는 모습으로 보아 손님을 맞는 화류계 여성인 듯하다.

화면은 여성을 중심으로 주변에 마작패와 재떨이, 성냥갑을 배열했고 상단 우측으로 새장과 앵무새, 화초가 어우러졌다. 시든 꽃, 생기 없는 댓잎, 새장에 갇힌 앵무새 등이 무료한 여인의 심사를 대변한다.

좌측 하단에서 우측 상단으로 가로지르며 생겨나는 사선 구도가 부드러운 장면 전개에 탄력을 부여한다. 여인이 앉은 돗자리 역시 사선 구도여서 더없이 짜임새 있는 구조를 이루었다. 얼굴과 의복을 그린 선은 우아하면서도 풍만한 인물의 자태를 더욱 선명하게 표현한다. 화면 전체를 부드러운 색으로 채색해 그윽함을 더욱 실감나게 전함으로써 채색화가로서의 면모를 여실하게 보여주었다.

김은호는 1925년부터 약 3년간 일본에 체류하면서 일본 채색화에 깊이 감화를 받았으며, 이후 작품은 인물을 중심으로 한 채색화로 일관했다.

구본웅

비파와 포도

1927, 캔버스에 유채, 49.5×65cm, 국립현대미술관

구도에서부터 파격적이고 이채롭다. 사선으로 놓인 탁자와 흰 바구니에 가득 담긴 비파, 그리고 점박이 탁자보에 놓인 포도송이 설정이 의외의 구도를 이끌어낸다. 흰 바구니 속 노란 비파와 녹색 탁자보, 연노란색과 군데군데 붉은색을 띠는 포도의 영롱한 색채 대비가 예각진 탁자 위에서 절묘한 긴장감을 자아낸다.

대상을 비스듬하게 내려다보는 시점으로 배치해 다소 불안정하지만, 색채 감각이 발산하는 미묘한 조화가 구도의 긴장감을 해소해준다. 흰 바구니와 그 속에 담긴 비파가 풍요롭고 이국적인 정서를 풍긴다. 등장하는 과일이나 꽃과 기물이 근대 생활의 단면을 보여준다.

구본웅은 한국 근대 화가들 가운데 표현주의 Expressionism 화풍을 가장 뛰어나게 구사한 작가로 평가된다. 일제 치하라는 질곡의 시대와 개인적인 불운을 작품 속에 극명하게 구현해냈기 때문이다. 대담한 원색 대비와 격렬한 터치, 그리고 일그러진 형태로 내면의 풍경과 시대의 불행을 치열하게 구현했다.

이종우

모부인의 초상 某婦人像

1927, 캔버스에 유채, 83×62cm, 연세대학교박물관

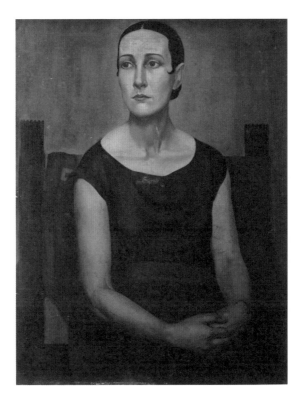

슈하이에프 연구소에서 사실적 묘사 방법을 철저하게 공부한 이종우의 작품은 엄격한 형식미, 사실적인 묘사와 색채가 조화를 이루는 것이 특징이다.

1927년 《살롱 도톤느Salon d'Automne》에서 입선한 〈모부인의 초상〉은 슈하이에프의 부인을 모델로 한 것으로 알려져 있다. 두 손을 모은 여인이 약간 고개를 돌려 앞을 바라보는 장면을 포착했다. 우측으로 치우친 두 손의 방향과 좌측을 향한 시선이 자칫 평범해질 수 있는 화면에 미묘한 변화를 자아낸다.

주변을 어둡게 처리하고 얼굴과 목, 가슴 일부, 그리고 두 팔이 밝게 표현된 점 등에서 전형적인 신고전주의 기법을 떠올리게 된다. 대상을 파고드는 치밀한 묘사와 더없이 우아한 여인의 기품이 차분하게 가라앉은 색조와 더불어 은은하게 전해진다.

황해도 부호의 아들인 이종우가 유학을 마치고 귀국한 1928년은 근대 서양화를 조선에 도입한 제1세대 화가 고희동, 김관호, 김찬영 등이 절필하거나 수묵채색화로 전향한 이후였다. 또한 일본식 서양화가 주류를 이루고 있던 국내 화단에 이종우의 등장은 신선한 충격이 아닐 수 없었다. 그는 파리 유학 시절에 유행한 인상주의나 야수주의Fauvism, 입체주의Cubism 경향보다 전통적이고 아카데믹한 기법을 충실히 공부해 작품에 반영했다.

김주경

북악산을 배경으로 한 풍경

1927, 캔버스에 유채, 97.5×130.5cm, 국립현대미술관

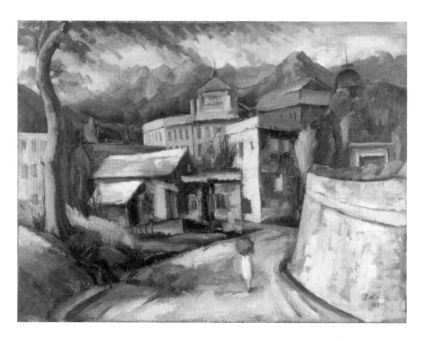

〈북악산을 배경으로 한 풍경〉은《제18회 조선미술전람회》에 출품된 작품으로 김주경의 대표작으로 손꼽힌다. 정동을 배경으로 한 이 작품은 1971년 창덕궁의 창고에서 우연히 발견되어 1980년 국립현대미술관으로 이관되었다. 흰색을 진하게 덧바른 우측 시멘트 벽은 다소 어둡게 처리된 좌측의 나무와 뚜렷한 대비효과를 이루며 빛의 시각적인 효과를 만들어낸다. 뜨거운 태양 빛을 한껏 반사하는 벽 옆을 지나가는 여인의 뒷모습에서 한여름의 열기가 느껴진다. 선명한 붉은색 양산을 들고 지나가는 여인의 뒷모습과 흰색 원피스는 빛을 담아 반짝이며 단조로울 수 있는 화면에 생동감을 주고 있다. 전면에 펼쳐진 멀리 보이는 길은 단순하지만 입체적인 서양식 건물을 향해 점점 소멸해가는 구도로 공간감을 만들어낸다. 전체적으로 작가만의 부드러운 색감과 즉흥적인 터치가 뚜렷하게 나타나는 화면에서 풍요로운 계절을 바라보는 작가의 감흥이 손에 잡힐 듯하다.

김주경은 1902년 충청북도 진천 출생으로 일본 도쿄미술학교를 나왔다. 졸업 후 박광진, 심영섭, 장석표, 장익 등과 더불어 '녹향회綠鄕會'를 조직했다. 1938년 동문 오지호와 함께 작품의 원색 화보와 비평문이 실린 『오지호·김주경 2인 화집』을 출간했으며, 이는 한국에서 최초로 발행된 본격적인 화집으로 사료로서 가치가 높다. 이 화집을 통해 인상주의에 대한 뛰어난 해석과 기법 연구를 보여주었고, 이를 토대로 우리 자연을 인상주의와 접목시키고 토착화한 작가로 평가받는다. 그가 남쪽에 남긴 작품이 불과 몇 점 되지 않아 화집에 수록된 작품들의 행방은 알 길이 없다.

1947년 월북한 뒤로는 사회주의 리얼리즘Socialist Realism에 충실한 경향으로 변모했다. 월북 이후 평양미술학교 창설에 가담해 초대 교장을 지내면서 북한 미술의 기반을 다지는 데 주력했다고 전한다.

나혜석

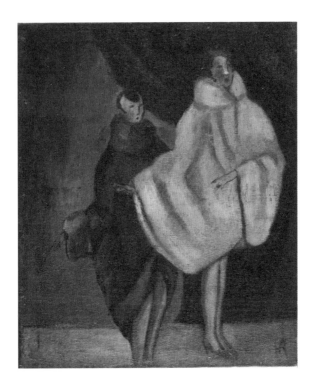

나혜석은 한국 최초의 여성화가로 외교관인 남편 김우영金雨英, 1886~1958이 만주 안동 부영사로 있을 당시 만주의 이국적인 풍물을 그려 주목 받았다.

단속적인 필치와 야외를 주 무대로 한 소재 선택은 인상주의의 영향을 짙게 받았음을 시사한다. 1927년 세계 일주 이후 야수주의, 표현주의 등 인상주의 이후 전개된 여러 화풍에서 감화를 받아 이국적인 소재를 다루었다.

〈무희〉역시 표현주의적인 감화가 강하게 반영된 작품이다. 파리 몽마르트르Montmartre의 무희를 그린 이 작품은 흰색과 갈색 모피로 몸을 감싼 두 무희의 모습에 스포트라이트를 주어 다분히 연극적인 공간을 실감케 한다.

짙은 암갈색 휘장과 대비를 이루는 무희의 흰 모피는 화려하면서도 들뜬 분위기와 상응한다. 외양적으로 화려함과 동시에 내면의 우수를 감춘 모습이 안쓰럽게 다가오며 마치 나혜석 자신의 처지를 암시하는 것 같은 비극적인 공기가 화면을 감싸고 돈다.

나혜석은 1896년 수원 출생으로 일본 도쿄여자미술전문학교東京女子美術專門學校를 졸업했다.

1927년부터 2년간 세계 일주에 올라 파리를 중심으로 서양 여러 곳을 둘러봤다. 도쿄 유학 시절 인상주의 기법을 구사한 작품으로 여러 차례 《조선미술전람회》에 출품했고 입선과 특선을 수상하기도 했다. 조각, 언론, 문필, 시 등으로도 폭넓게 활동했다.

나혜석

스페인 국경

1928, 캔버스에 유채, 23.5×33.5cm, 개인소장

〈스페인 국경〉은 나혜석이 세계 일주 당시 스페인에서 제작한 작품으로 이국 풍경을 스케치 형식으로 표현했다. 전경에는 물이 있고 멀리 마을이 어렴풋이 보이는 그지없이 평화로운 시골 정경이다.

인상주의 화풍을 벗어난 대담한 붓질과 거침없는 필치, 자유분방하고 화사한 색채 구사가 돋보인다. 특정 경향에서 영향을 받았다기보다 야수주의, 표현주의 화파의 호방한 표현에 깊은 감화를 받은 흔적이 엿보인다.

나혜석은 파리 체류 당시 교육가인 최린崔麟, 1878 ~1958과의 염문으로 세상을 떠들썩하게 했으며 이로 인해 남편과 이혼하고 기구한 삶을 살았다. 여성 해방의 선각자로서 대담한 주장과 행동을 보였지만 당시 사회가 그런 행보를 곱게 여기지 않았기 때문이다.

그림뿐만 아니라 문필가로서도 재능이 뛰어났지만 세상의 몰이해로 불우한 만년을 보냈으며, 만년에 들어서면서 회화적인 기량도 떨어졌다. 대표적인 작품은 대개 파리 체류 초기에 제작된 것들이다.

춘천 이영일

시골 소녀

1928, 비단에 채색, 152×142.7cm, 국립현대미술관

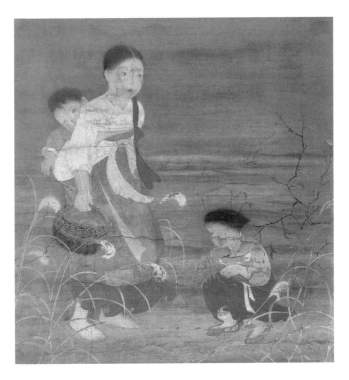

1928년《조선미술전람회》특선 작품으로, 일본 채색화 기법을 구사하면서 내용 면에서는 향토적인 서정을 반영했다. 맨발에 아기를 업은 소녀는 바구니에 이삭을 주워 담은 채 먼 곳을 바라보고, 옆에 쪼그리고 앉은 소녀는 떨어진 이삭을 손에 쥐고 있다. 들녘은 더없이 황량하지만 인물의 천진한 모습에는 힘든 삶에 굴하지 않는 강인한 의지가 내재된 듯하다. 연약해 보이지만 생동감 있는 소녀들이 화면 전체에 신선한 기운을 북돋우고 있다.

일본의 식민 통치가 깊어가던 시절, 땅을 빼앗기고 남부여대男負女戴로 떠나가는 사람들이 날로 늘어가는 상황에도 찬바람 불어오는 들녘에서 이삭을 줍는 소녀들의 모습이 시대의 질곡을 더욱 실감케 한다.

이영일은 1925년《조선미술전람회》에서 3등상을 수상하고, 7회에 걸쳐 연속으로 특선을 했지만 해방 이후에는 절필했다.

〈시골 소녀〉는 창덕궁 창고에서 발견되어 1971년《한국근대미술 60년전》에서 최초로 전시되었고 현재 국립현대미술관에서 소장하고 있다. 일제강점기 화단에서 역사적 가치가 있는 대표적인 작품으로 2013년 2월 등록문화재 제533호로 지정되었다.

정현웅

소녀

1928, 캔버스에 유채, 45×34cm, 유족소장

분단의 소용돌이에서 월북한 정현웅이 남긴 유일한 작품이다. 초기작이며 여동생을 그린 것으로 전해진다. 그는 많은 작품에서 한복 차림의 인물을 그렸으며, 이를 통해 민족의식이 강한 작가의 내면을 엿볼 수 있다.

정면의 소녀상은 한복의 반듯한 매무새와 소박한 모습으로 당시 한국인의 전형적인 모습을 보여주는 듯하다. 약간 긴 얼굴형에 다문 입술, 다소곳한 눈매는 검은 머리, 짙은 청색 저고리와 어우러져 요지부동搖之不動의 견고함을 보여준다. 세워진 책에 얹은 왼손은 자칫 단순해질 수 있는 구도의 단조로움을 해소하는 역할을 한다.

정현웅은 1927년 《제6회 조선미술전람회》에서 첫 입선을 했고 1943년까지 13회에 걸쳐 18점의 작품이 입선 또는 특선을 했다. 《서화협회전》에서 세 차례 입선과 특선을 했고 《중견작가미술전》에서도 〈백마와 소녀〉로 특선을 했다. 그러나 작품은 한국전쟁을 거치면서 사라졌고 흑백사진으로만 볼 수 있을 뿐이다.

초기에는 풍경화를 그렸지만 이후 사실주의 인물화를 그렸으며, 그가 그린 인물화는 수많은 잡지의 표지화와 삽화의 기초가 되었다.

정현웅은 미술의 사회적인 기반과 대중과의 소통을 무엇보다 중요하게 생각했다. 1930년대 후반에 남긴 저술들을 통해 "회화가 사회와 유리되어서는 진정한 의미를 잃게 된다"라는 그의 예술관을 확인하게 된다. 이후 조선의 식민 현실을 담아내는 작품들을 제작해 "회화는 반드시 그 사회의 현실을 반영해야 하며, 사회에 대한 비판적인 시각을 담아야 한다"라는 사실주의 회화관을 실천했다.

김종태

〈포즈〉는《제7회 조선미술전람회》특선작으로 김종태의 대표 작품 가운데 하나다. 그의 화풍이 극명하게 드러나 있어 아쉬운 대로 예술 세계의 단면을 확인할 수 있는 귀중한 자료다. 아쉽게도 그가 남긴 작품은 현재 단 3점 밖에 없어 작가에 대한 연구와 올바른 평가가 이루어지지 못하고 있다.

흰 방석 위에 오롯이 앉아 있는 어린 소녀의 모습을 그린 것으로 다른 작품에서도 비슷한 구도가 발견된다. 그러나 이 작품처럼 인물만을 강조해 돋보이게 하는 대담한 구도는 특히 두드러지게 인상적인 느낌을 자아낸다.

속도감 있는 운필로 표현된 청순한 소녀의 모습은 투명한 색채와 어우러져 싱그러운 느낌을 준다. 흰 방석, 검은 치마, 치마 윗단의 흰색 부분은 흑백의 대비가 선명하다. 상의를 벗은 상체와 둥근 얼굴의 앳된 모습이 빈 공간 배경과 조화를 이루면서 더욱 강조되었다. 대상을 선택하고 묘사하는 생동감 넘치는 기운이 화면을 채운다.

한국 근대미술사에서는 천재적인 화가 몇 사람을 만날 수 있는데, 김종태도 그중 한 사람이다. 22세가 되던 해인 1927년《제6회 조선미술전람회》에서 〈아이〉로 특선을 수상하고 30세의 나이로 요절하기까지 6회 연속 특선을 기록해 한국인으로서는 최초로 추천작가가 되었다.

김종태의 활동 기간은 1927년부터 1937년까지 약 10년으로 한정되지만, 두 번에 걸친 개인전을 비롯해《조선미술전람회》에 꾸준히 출품하며 가장 왕성하게 활동했기 때문에 한국 근대미술의 대표 작가로 기록된다.

김종태

노란 저고리

1929, 캔버스에 유채, 52×44cm, 국립현대미술관

이젤을 배경으로 정면을 향해 앉아 있는 노란 저고리 차림의 소녀를 그렸다. 이 작품에서는 김종태 특유의 빠른 붓질과 투명한 색채감이 유감없이 드러난다. 노란 저고리 바탕에 빨간 옷고름과 흰색 동정의 조화가 앳된 소녀의 얼굴을 더욱 생기 있게 만든다. 즉흥적인 것처럼 보이지만 치밀하게 대상을 관찰해 표현했음을 알 수 있다.

김용준은 색채 면에서 향토색이 가장 강한 작가로 김종태를 들었는데, 그 이유는 "수묵을 그리는 것과 같은 빠른 붓질과 투명한 색조가 어우러지면서 이뤄내는 경쾌한 리듬에서 한국적으로 해석된 유화를 발견해낼 수 있기 때문"이라고 했다. 이 같은 기법적 특성은 아카데믹한 관성에서 벗어나 독자적인 표현과 해석으로 나타나는데, 이는 일찍이 독학으로 자신만의 시각과 기법을 개척했기 때문에 가능한 것이었다.

독학으로 화가의 길에 들어선 김종태는 《조선미술전람회》와 개인전을 통해 왕성한 활동을 보여주었다. 이인성과 더불어 《조선미술전람회》를 통해 혜성같이 등장한 대표적인 천재 화가로, 두 사람 모두 미술학교에서 정식으로 공부하지 않아 더욱 화제가 되었다.

김종태는 일본 유학생들을 제치고 일찍이 선전을 통해 추천작가가 되기도 했다. 두 번에 걸친 개인전과 《조선미술전람회》에서의 입선 및 특선을 합하면 약 40점에 가까운 작품을 남긴 것으로 추정되지만 남아 있는 작품은 3점에 불과하다.

김종태

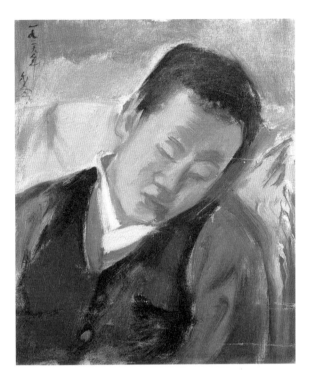

〈낮잠〉은 일명 〈조는 사내아이〉라는 제목으로 알려졌으며 〈노란 저고리〉(30쪽)와 마찬가지로 즉흥적인 표현이 돋보이는 작품이다. 김종태의 작품은 대부분 보편적인 구도나 설정을 벗어나는데, 이 작품도 대상에 대한 자유로운 접근 방식을 보여준다.

의자에 기대어 졸고 있는 사내아이의 순박한 모습이 세련되고 능숙한 운필 사용으로 효과적으로 표현되었다.《조선미술전람회》에 출품된 작품들이 대담한 구도와 속도감 있는 운필로 마무리되는데,

이와 같은 표현 방식이 이 작품에도 그대로 적용되었다.

당시 대다수 화가들이 구사한 인상주의 화풍의 잔잔한 붓질과는 대조적으로 굵고 활달한 필치가 마치 수묵화를 그린 것처럼 대담하고 기운이 넘친다.

김종태는 평양 출생으로 초등학교 교사로 재직하면서 《조선미술전람회》에 꾸준히 출품해 추천작가 반열에 올랐다.

황술조

여인 좌상

1930년대, 캔버스에 유채, 65×52.4cm, (구)삼성미술관 리움

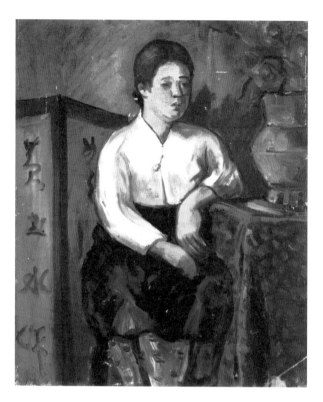

황술조의 화풍은 때로 강렬한 터치를 기반으로 한 일탈의 조형을 보여주고 있다. 이는 그가 도쿄 유학 시절 서양의 새로운 사조와 기법에 영향 받은 데에서 기인한다.

〈여인 좌상〉도 얼핏 보면 일반적인 좌상의 유형을 따른 것 같지만, 인물과 주변 기물을 구체적으로 묘사하기보다는 대담하게 생략하고 단순화시켜 표현한 것을 알 수 있다.

흰 저고리에 청색 치마를 입은 여인의 후덕한 모습과 좌측 하단에 그려 넣은 병풍을 통해 명망 있는 집안임을 간접적으로 보여준다. 팔을 걸친 탁자 위 어두운 회색 토기와 싱그러운 붉은 꽃이 조화롭다. 여인을 중심으로 탁자와 병풍의 각진 부분이 평면적인 화면에 동적인 탄력을 부여한다.

약간 어두운 실내에서 흰 저고리를 입고 있는 여인이 유독 두드러져 시선을 집중시킨다.

화면에서는 평범함 속에서 예리한 것을 찾아내는 작가의 시선이 느껴지는데, 특히 한복, 병풍, 신라 토기 등 대상을 통해 작품 속에 은은한 격조를 이끌어냈다.

그가 요절하지 않고 오래 작업을 했다면 구본웅과 더불어 한국의 대표적인 표현주의 작가로 평가되었을 것이다.

황술조는 1904년 경상북도 경주 출생으로 일본 도쿄미술학교를 졸업했다.《동미전東美展》과 '목일회'에 참여했고 1939년 작고했다. 그의 작품은《한국근대미술 60년전》,《다시 찾은 근대미술》등 회고전에 출품되었다.

황술조

실내

1930년대, 캔버스에 유채, 60.5×49.3cm, (구)삼성미술관 리움

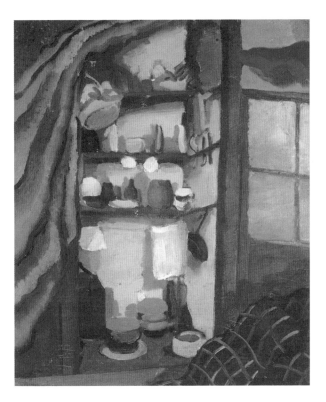

제목은 〈실내〉지만 기물 배치로 보아 주방의 단면을 그린 듯하다. 정면에서 잡았지만 평면적이지 않은 공간의 깊이를 포착했으며 잔잔한 삶의 여운이 애틋하게 다가온다.

삼단 선반 위에 다양한 모양과 크기의 그릇들이 옹기종기 놓여 있고, 선반 우측과 하단에는 주방 도구들이 매달려 있으며 바닥에는 작은 단지들이 보인다. 앞쪽은 탁자인지 잘려나간 부분인지 확실치 않다. 넉넉하지 않은 삶을 추측할 수 있는 공간이지만 소담스러운 그릇들과 아기자기한 공간 설정에서 여유로움과 따뜻함이 배어 나온다.

전반적으로 차분한 갈색을 기조로 한 화면은 대상을 색면으로 표현하는 대담한 터치, 곡면과 직선의 적절한 구성을 통해 예사롭지 않은 작가의 완숙한 경지를 보여준다. 독특한 주제를 설정하고, 그 주제를 자연스럽게 구성해 화면 속에서 균형을 잡아가는 감각이 매우 뛰어나다. 고정된 형식을 뛰어넘으려는 작가의 의욕도 찾아낼 수 있다.

실내라는 주제임에도 불구하고 정물화로 볼 수 있을 만큼 기물을 배치하는 구도와 배려가 뛰어나다. 공간과 대상에 대한 작가의 감성이 드러나는 치밀한 구성 역시 돋보인다.

황술조는 일본 도쿄미술학교를 졸업하고 '목일회'에 가담했다. 1930년대의 대표적인 서양화가 중 한 사람으로 도쿄미술학교 출신치고는 화풍이 다소 파격적인데, 대담한 붓 터치와 장면 설정에서 그러한 면모가 보인다.

구본웅

여인

1930, 캔버스에 유채, 47×35cm, 국립현대미술관

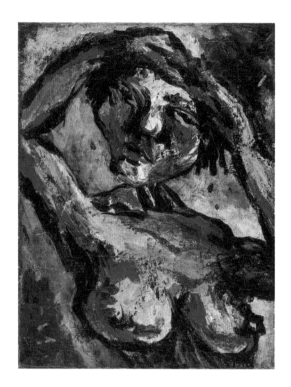

구본웅이 표현주의 화풍에 심취한 것은 일본 유학 시기인 1930년 전후였다. 〈여인〉은 그의 작품 가운데서도 표현주의적 색채가 가장 농후한 작품이다. 강렬한 원색과 격렬한 붓의 효과, 극심한 데포르마시옹deformation은 전형적인 표현주의 화풍의 특징을 반영하고 있다.

거칠게 그려 넣은 검은 윤곽과 그 선을 따라 붉은색으로 자유분방하게 툭툭 던진 터치가 강렬한 대비를 이루며 화면에 강한 긴장감을 준다. 또한 동시에 격한 감정에 휩싸인 여인의 내면을 적절하게 표상하고 있다. 안료는 여름날 지글지글 달아오르는 아스팔트처럼 뜨거운 느낌이다. 인물은 가까스로 형체를 유지하고 있지만 곧 뭉개질 듯하다. 감정은 표현의 의지를 앞질러 흘러넘친다. 마치 추상표현주의의 격정적인 운필처럼 자의적인 기운이다.

1930년대에 들어오면서 일부 화가들에게서 나타난 반反아카데미즘 성향은 20세기 미술의 여러 사조를 뒤늦게 받아들인 일본 미술계의 혁신적인 물결 중 하나였다. 일본에서 유학하던 조선 화가들 가운데서도 이 같은 풍조에 깊이 감화를 받은 이들이 적지 않았다. 그리고 이들로 인해 입체주의, 추상주의, 표현주의, 초현실주의 등 전위적인 여러 경향이 시도되고 뿌리내린다.

구본웅은 한국 표현주의 화풍을 대표하는 작가로 꼽힌다. 아마도 온전치 못한 몸과 데카당스decadence한 시대 분위기가 어우러진 결과일 것이다. 호는 서산西山이며 고려미술원에서 이종우에게 사사했다. 1929년 일본대학교 전문부 미술과, 1934년 일본 태평양미술학교太平洋美術學校 미술학과를 졸업했다.

청전 이상범

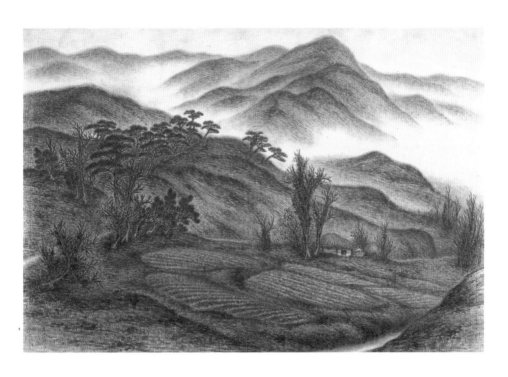

1920년대 중반 이후 이상범의 고유한 양식을 거듭 확인케 하는 작품이다. 치밀한 붓질과 건조한 묵흔墨痕, 적요한 농가와 전형적인 민둥산, 1930년대 한국 산수의 일반적인 모습을 고스란히 담고 있다. 쓸쓸하기 짝이 없는 산자락과 초가가 보이고 얕은 야산이 이어지면서 원산으로 오른다. 쓸쓸한 풍경 속에 듬성듬성한 소나무와 잡목들이 그나마 생기를 불어넣는다.

회고담에서 언급했듯이 이상범은 처음에는 미점으로 산수를 파악했는데, 이 작품에서도 미점에 의한 대상 파악이 엿보인다. 잔잔하게 펼쳐나간 미점 집적集積이 나무가 되고, 들이 되고, 산이 된

다. 이렇게 잔잔한 기운이 유도하는 화면은 황량하면서도 유원幽遠한 깊이를 느끼게 한다. 들녘 풍경은 1930년대의 시대적 정황을 간접적으로 보여준다. 화면 좌측 하단에서 시작되는 시선은 들녘을 지나 중경의 산마루와 원산으로 빠지면서 잔잔한 여운을 남긴다. 이상범이 보여준 쓸쓸한 풍경의 전형은 당시 많은 아류를 낳았다.

일본인들은《조선미술전람회》에서 조선적 또는 반도半島적인 색채를 강조했다. 그래서 이상범의 쓸쓸한 들녘 풍경은 당시 메마른 조선의 풍경을 보여주기에 가장 적합한 작품이었을 것이다.

도상봉

파와 정물
1930, 패널에 유채, 23×33cm, 개인소장

도상봉의 초기 정물화 가운데 하나로 탁상 위에 파 묶음과 귤, 토마토가 놓인 간결한 구도다. 과일과 접시 또는 꽃과 화병 등이 정물의 일반적인 소재인 점에 비해 과일과 파가 함께 등장한 것이 다소 이채롭다. 게다가 앞의 과일보다 파 묶음이 정물의 중심을 이루고 있다는 데서 다분히 예외적이다. 빛을 한껏 받은 파 뿌리는 연한 갈색으로, 줄기 부분은 흰색에 가깝게 표현되어 베이지색 식탁보, 하단의 갈색과 어우러져 따뜻하고 포근한 느낌을 자아낸다. 화면 구성은 풍성한 줄기를 펼친 파가 세 과일을 감싸는 듯한 느낌으로 시각적인 안정감이 두드러진다. 화가가 쉽게 찾을 수 있는 소재를

정물로 삼음으로써 자유로운 구성과 일상적인 대상이 주는 편안함이 그대로 전달된다.

도상봉은 인물, 정물, 풍경 등 소재가 한정적이었으며 특히 도자기에 담긴 꽃을 가장 많이 그렸다. 인물이나 풍경에서도 구성이나 색조의 안정감이 지배적이지만 특히 정물은 좌우대칭과 균형, 잔잔한 필세로 화면을 더없이 격조 있고 우아하게 만들었다.

1902년 함경남도 홍원 출생으로 일본 도쿄미술학교를 졸업했다. 《동미전》, 《국전》에서 초대작가와 심사위원을 지냈다.

임용련

에르블레 풍경

1930, 하드보드에 유채, 24.2×33cm, 국립현대미술관

임용련이 남긴 작품은 많지 않다. 그 가운데 〈에르블레 풍경〉은 신혼 당시 거주하던 곳의 풍경을 그린 작품이다.

창문을 통해 내다보는 시선은 위에서 약간 아래를 향한다. 전경에 비스듬히 보이는 마을 아래로 강이 흐르고, 그 너머로 더 멀리 숲 지대가 아스라이 펼쳐지는 정경이다. 빨간 지붕과 흰 벽, 다닥다닥 이어지는 집들이 정감 있게 다가온다. 강과 숲의 잔잔한 풍경도 고요하고 한적한 전원의 한 장면을 실감나게 보여준다. 우측에 불쑥 솟은 집으로 시선이 집중되고 이곳을 중심으로 다시 풍경이 전개되는 구성이다.

전형적인 프랑스 시골 마을의 평화로운 모습이다. 인상주의 화가들이 즐겨 그린 풍경을 연상시키면서도 진득하게 밀착된 안료와 거친 붓 자국이 후기 인상주의로 넘어가는 지점의 경향을 연상시킨다.

임용련은 남아 있는 작품이 거의 없기 때문에 어떤 화풍을 구사했고 어느 작가나 사조에서 영향을 받았는지 가늠할 길이 없다. 미국에서 수학한 터라 유럽 화풍과는 다른 특징이 있겠지만 이 역시 검증할 만한 작품이 남아 있지 않다.

배운성

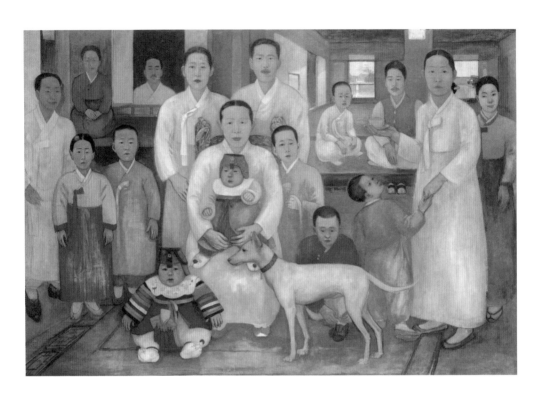

〈가족도〉는 배운성이 파리에 체류할 당시에 제작한 작품으로 작가의 전기 대표작으로 꼽힌다. 화면 속에 묘사됐듯이 증조할아버지부터 증손자까지 4대가 모여 사는 모습은 1930년대까지만 해도 흔히 볼 수 있는 생활 모습이었다.

4대에 걸친 가족이 기념 촬영이라도 하는 것처럼 안뜰에 모여 포즈를 취하고 있다. 의상이나 표정 등에서 당시의 풍속적인 단면을 찾아낼 수 있으며, 관람자로 하여금 가족 관계에 흥미를 가지고 들여다보게 만든다.

댓돌에서 마루를 거쳐 방, 그리고 열어젖힌 문으로 들어오는 문 너머의 풍경은 평면적으로 전개되는 화면에 깊이감 있는 공간을 만들어내며 한결 입체감을 부여한다. 중앙에 증손자를 안은 노부가

집안에서 가장 어른인 듯하고 맏이인 듯한 중년 부부가 뒤로 어울려 중심을 이룬다. 주변으로 아들, 며느리, 손자, 손녀 그리고 증손자, 증손녀까지 무려 17명이 서거나 혹은 앉은 자세로 정면을 향하고 있다.

가족사진의 전형이지만 아이들이 움직이는 모습과 화면 중앙에 자리 잡은 개 부분에서 회화적인 요소가 감지된다. 열린 방 안에 앉아 있는 사람까지 포착하는 작가의 시선에서 각각의 개성을 담아내고자 한 의도와 동시에 전체를 보여주려는 의지를 찾아낼 수 있다.

배운성은 1901년 서울에서 태어나 장안의 거부 백인기의 집사로 지내다가 그의 아들의 독일 유학에 동행하면서 화가로서의 삶을 시작했다.

근원 김용준

자화상

1931, 캔버스에 유채, 61×46cm, 도쿄예술대학교 자료관

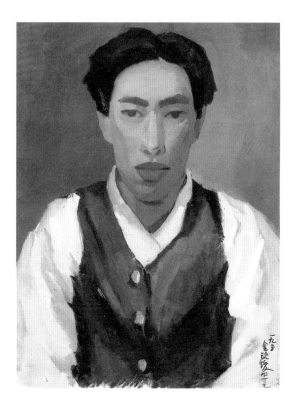

전형적인 자화상으로 한복 차림을 통해 자신의 정체성을 확실하게 보여주고자 하는 작가의 의지가 엿보인다. 대상을 굵은 붓으로 대범하게 처리한 표현이 인상적이다.

석고 데생을 하듯 대담하면서도 미묘한 터치로 음영을 뚜렷하게 표현함과 동시에 형태를 명확하게 드러낸다. 흰 저고리와 검은 조끼가 대조를 이루고, 긴 얼굴형에 검은 머리, 짙은 눈썹 그리고 두툼한 입술에서 의지가 강한 인물의 성격을 감지할 수 있다.

김용준은 해방 이후 서울대학교 교수로 재직하면서 미술대학의 근간을 만드는 데 중요한 역할을 했다. 그러나 한국전쟁 중 월북했고 이후 미술사가와 교수로 활동했다고 전한다.

1904년 대구 출생으로 일본 도쿄미술학교를 나왔다. 재학 시절부터 지면에 미술평론을 발표하기 시작해 1930~50년대 대표적인 미술평론가로 활동했다. '동미회東美會'를 조직하고 이종우, 길진섭, 구본웅 등과 '목일회'를 만들어 활동했다. 1930년대 후반부터는 서양화에서 동양화로 전향했고 동양 미학에도 심취해 한국 미술사 연구에 매진하게 된다. 이 무렵 수필과 문인화 등 많은 작품을 남겼다. 그의 전향은 단순한 매체 전향이라기보다 한국 미술로의 회귀로 파악할 수 있는데, 이후 행적과 작품에도 잘 반영되었다.

심형구

원두막

1931, 캔버스에 유채, 25×36cm, 개인소장

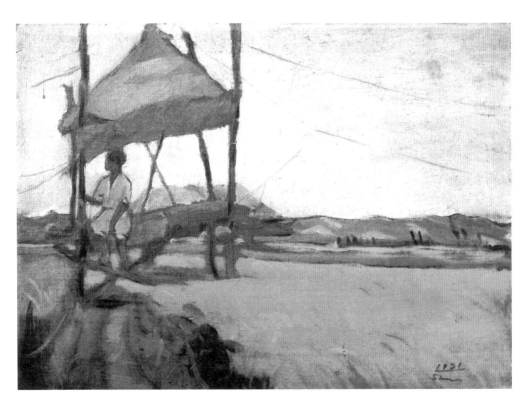

〈원두막〉은 소품으로 실제 대상과 경관을 보고 즉흥적으로 그린 듯한 작품이다. 자연 속에서 대상을 포착해 가볍고 경쾌하게 표현한 화면에서 자연을 바라보는 작가의 순박한 내면을 확인할 수 있다.

원두막은 수박이나 참외밭을 지키는 용도로 사용하는 곳이자 길손이 잠시 쉬어가는 장소이기도 했다. 이제는 좀처럼 찾기 힘들지만 한때 농촌 풍경에 없어서는 안 될 요소였다. 무더운 여름날 원두막에 올라 막 따온 수박이나 참외를 먹는 맛이란 어디에도 비길 수 없는 싱그러운 정취였다. 사방이 트인 원두막에 앉아 익어가는 들녘을 바라보는 맛도 그만이지만, 그 안에서 낮잠을 자는 맛도 잊을 수 없는 추억이 되었다.

대상을 단순화하고 생략해 표현했다. 원두막이 좌측으로 기울어졌고 그 안에 걸터앉은 인물 역시 비스듬하게 치우쳐 다소 불안하다. 그러나 구도상 불안정함에도 불구하고 무르익는 계절의 분위기를 한껏 느낄 수 있어 더없이 따사로운 풍경이다.

심형구는 《조선미술전람회》에서 일찍부터 주목받아 화단에서 선망의 대상이 되었으며, 이인성, 김인성과 함께 《조선미술전람회》의 대표 작가로 인정받았다.

이마동

남자

1931, 캔버스에 유채, 115×87cm, 국립현대미술관

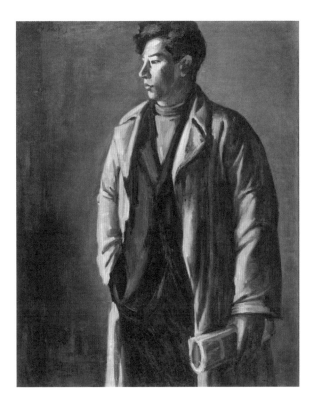

1932년 《조선미술전람회》에서 특선을 차지한 작품이다. 이마동의 대표작이라고 할 수 있는 〈남자〉는 기법적인 면에서 독창적인 개성을 발견할 수는 없지만, 담백한 인물 처리와 간략하면서도 견고한 구도를 적절하게 대응시키면서 조화를 이끌어냈다.

재킷 위에 코트를 걸쳐 입고 오른손은 바지 주머니에, 왼손에는 잡지를 둥글게 말아 쥐고 선 모습에서 당시 학생들의 모습을 엿보게 된다. 어두운 양복과 외투의 밝은 색상이 대조를 이루고 약간 비스듬하게 옆을 보는 청년의 모습에서 젊은 기상과 강인한 의지가 느껴진다.

이마동은 일본 도쿄미술학교 출신으로 일생 동안 아카데믹한 화풍을 고수했다. 그의 작품은 특별히 감각적이거나 기교가 뛰어나지는 않지만, 대상을 치밀하게 파악하고 묘사하는 견고한 구도와 차분한 설정에서 담담하게 자기 세계를 가꾸어가는 모습을 찾아볼 수 있다.

이인성

카이유

1932, 종이에 수채, 72.5×53.5cm, 국립현대미술관

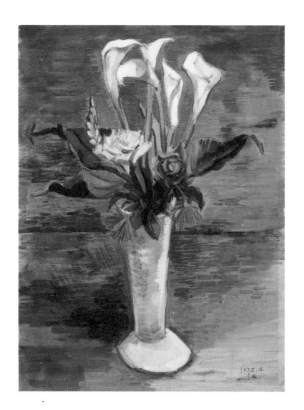

카이유는 꽃 이름 카라Calla Lily의 일본어식 표기다. 이인성은 대구 유지들의 후원으로 일본 태평양미술학교 야간부에 적을 두었을 때 《조선미술전람회》에 이 작품을 출품해 특선을 차지했다.

그는 향토적인 소재에 집착하면서도 이국적인 취향을 곁들여 대단히 감각적인 화풍을 보여주었다. 특히 붓을 짧게 끊는 단속적인 필법으로 화면에 경쾌한 리듬과 투명한 깊이를 실었다. 속도감 있는 터치와 대비적인 색조의 배합으로 전체적으로 산뜻한 인상을 풍긴다.

곧게 솟아오른 하얀 꽃병에 흰 카라꽃과 붉은 장미의 대비 설정이 조화로우며, 배경은 속도감

넘치는 터치를 반복해 화면에 깊은 여운을 남기고 있다.

이인성은 소년 시절부터 그림에 두각을 나타냈으며 《조선미술전람회》에서 수채화로 여러 번 입선해 천재로 주목받았다. 가난 때문에 미술학교에 갈 수 없게 되자 그를 아끼던 주변의 도움으로 일본에 유학했다. 그는 유학 전 이미 화가로서 부동의 위치를 차지하고 있었으며, 유학 시절 《조선미술전람회》에 출품한 〈경주의 산곡에서〉(49쪽)로 최고상인 창덕궁상을 수상해 24세 약관의 나이에 추천작가가 되었다.

도상봉

명륜당 明倫堂

1933, 캔버스에 유채, 48×58cm, 국립현대미술관

도상봉의 초기 대표작 가운데 하나다. 화면 중앙에 명륜당을 배치하고 그 앞으로 비스듬히 뻗어 오른 은행나무가 근경을 이룬다. 좌측에 흰 저고리와 붉은 치마 차림의 여인이 아이와 함께 어디론가 가고 있다. 이들을 통해 명륜당과 은행 고목의 실제 규모가 짐작된다. 소재인 명륜당은 성균관 내에 있는 사당으로 공자孔子의 위패를 모셔놓은 곳이다. 일 년에 한 번 석존제釋尊祭가 열리는 장소이기도 하다.

명륜당의 붉은 창살이 흰 돌계단 위에 선명한 빛을 발하면서 육중하고 근엄한 분위기를 자아낸다. 다독이는 듯 잔잔한 필치와 밝은 색조의 대비가 퍽 안정된 화면을 이룬다. 그의 전 작품에 흐르는 격조와 담백함이 초기 작품에 이미 나타났음을 확인하게 해준다.

도상봉은 성균관이 있는 명륜동에서 오랫동안 살았기 때문에 그의 풍경 가운데는 창경궁, 창덕궁을 주제로 그린 작품이 적지 않다. 1950~60년대에는 부산의 송도 풍경을 즐겨 다루었고, 중반 이후는 주로 백자 항아리에 한 아름 꽃이 가득한 정물을 중점적으로 그렸다.

도상봉은 한국 근대미술사에서 대기만성형 작가로 꼽힌다. 초기 작품과 만년 작품을 비교해보면 기복 없이 꾸준하게 자신의 세계를 밀고 나갔음을 확인할 수 있다.

도상봉

도자기와 여인

1933, 캔버스에 유채, 116.8×91.3cm, (구)삼성미술관 리움

도상봉은 만년까지 소재나 표현에 큰 변화 없이 꾸준한 화풍이 특징이다. 그는 거의 변화를 느낄 수 없을 정도로 차분하게 자기 세계를 지속적으로 일구어 나갔다. 초기 작품으로 꼽히는 〈도자기와 여인〉에서도 안정된 구도와 대상에 밀착해 들어가는 탄탄한 시점이 돋보인다.

화면은 의자에 정면으로 앉은 여인을 중심으로 좌측 도자기와 우측 탁상시계를 배치해 탄력 있는 구도를 획득했다. 이국풍 의상과 의자 등 근대적인 소품이 전통 기물과 대조를 이루면서 자연스럽게 어우러진 공간 속에서 잔잔한 긴장감을 유도한다.

도상봉은 조선시대 백자를 수집하고 종종 작품 소재로 삼은 것으로도 알려졌다. 백자의 고아하고 담백한 아름다움을 유화로 표현한 작품 세계가 돋보이며, 이 작품 속 백자도 중반기 이후 많이 다룬 소재였다.

균형과 조화라는 아카데믹한 미의식에 충실하면서 고루하지 않은 격조와 내면적 아름다움을 지속적으로 펼친 그의 화풍은 우리 근대미술에서 사실주의 화풍의 전범典範이 되었다.

1902년 함경남도 홍원 출생으로 일본 도쿄미술학교를 졸업했다. 기록에 의하면 선대가 독립운동에 관여해 옥고를 치렀고 도상봉 본인도 3·1 운동에 연루된 바 있다. 《조선미술전람회》에는 출품하지 않았으며 도쿄미술학교 출신자 모임인 '동미회'에만 참여하는 정도였다.

나혜석

선죽교 善竹橋

1933년경, 목판에 유채, 23×33cm, 개인소장

세계 일주를 하고 귀국한 직후 제작한 것으로 보인다. 초기 인상주의의 잔재가 많이 사라지고 표현주의의 영향을 받아 붓의 효과가 두드러진다. 기법적인 면에서 〈스페인 국경〉(26쪽)과 이어진다.

비교적 안정된 시기였던 1920년대 작품들에 비해 시련 많던 1930년대 작품들에서는 격렬했던 생애만큼 불안정한 심리가 발견된다. 1930년대 후반부터 1940년대로 이어지면서 작품의 완성도 면에서 큰 차이를 보이는 것도 유달리 험난했던 삶의 영향으로 보인다. 이런 점을 감안할 때 〈선죽교〉는 오히려 비교적 안정된 느낌이다.

선죽교를 약간 비스듬히 잡은 구도로 두 개의 비각碑閣이 이어지고 그 앞으로 돌다리가 드러나는데, 초점은 비각에 맞추었다. 상대적으로 무겁게 보이는 검은 지붕 선과 화면을 지배하는 은은한 색감에서 역사에 대한 작가의 회한이 아득하게 묻어난다.

사실적인 묘사로 정교하게 대상을 표현하는 것보다 중간중간 격렬한 붓 터치로 대상을 그려내는 방식에서 험난한 역사의 장소를 특별한 의미로 되새기는 듯하다. 나뭇잎이 떨어진 주변의 나목裸木과 흐린 하늘이 한층 무겁게 다가온다.

이인성

여름 실내에서

1934, 캔버스에 수채, 71×89.5cm, 개인소장

햇볕 잘 드는 창가 정경을 잡았다. 실내에 놓인 소도구들은 한결같이 서양풍으로 의자와 화분, 탁자, 범선 모형 등 이국적인 정감을 물씬 풍긴다. 좌측 바닥에 놓인 여인의 꽃신이 유일하게 한국 사람의 집이라는 것을 암시한다.

빛을 고스란히 받는 왼쪽을 밝게 표현하고 창문에서 조금 뒤로 물러난 오른쪽 공간을 그늘지게 표현해 좁은 공간 속에서도 공간감이 느껴진다. 수채화 방식으로 그린 유화라고 할 만큼 단속적인 붓 터치로 공간과 대상을 섬세하게 표현했다.

전반적으로 부드러운 색을 칠해 실내를 환하게 표현했으며 붓을 날렵하고 빠르게 움직여 더욱 경쾌한 화면을 만들어냈다. 환하게 빛이 쏟아지는 창가로 실내에 있는 화초들이 한껏 빛을 받아 생동감을 더한다.

수직 기둥과 창틀, 비스듬한 사선 구도는 자칫 지루해질 수 있는 정경을 탄력적으로 바꾸어놓았다. 따스한 생활 감정, 여유로운 삶의 단면으로 다복했던 한때를 유감없이 반영하고 있다. 지금은 보편적인 정경이지만 1930년대만 해도 이 같은 실내는 매우 근대화된, 부유한 가정에서만 볼 수 있는 선망의 대상이었다.

이인성

가을 어느 날

1934, 캔버스에 유채, 96×161.4cm, (구)삼성미술관 리움

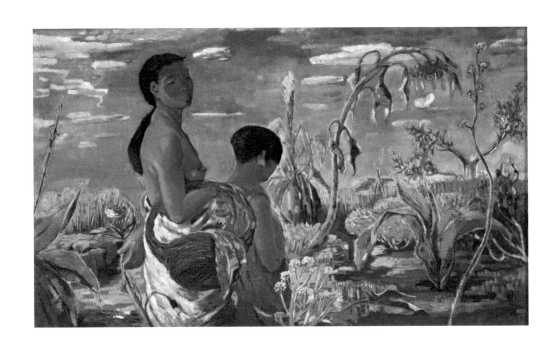

이인성의 대표작 중 하나로 향토적인 소재에 목가적인 향취가 강하게 드러난다. 여인과 소녀가 흐드러진 가을 들녘을 거닌다. 상의를 벗은 건강한 여인의 육체가 따가운 햇살을 받아 구릿빛으로 빛나고, 짙푸른 하늘이 저편으로 높이 자리 잡았다. 식물은 풍요롭지만 조락(凋落)의 쓸쓸함을 예감케 하는 가을의 애잔한 정서가 짙게 반영된다.

작품의 계통으로 보아 〈경주의 산곡에서〉(49쪽)와 맥락을 같이하는 느낌이다. 이인성 특유의 식물 묘사와 목가적인 분위기 설정이 두드러진다. 대비적인 색채 감각, 단속적이고 빠른 붓 터치가 인상주의 화풍에 기초하면서 시대의 기대와 불안감이 감도는 특유의 정서를 구현했다. 황토색 들녘에 흐드러진 식물의 왕성한 생명력과 여인과 소녀의 건

강한 자태가 어우러져 서정적인 감정을 높인다.

이인성의 풍경은 단순한 자연 묘사에 머물지 않고 서사적인 내면을 담는 것이 많은데, 이를 단순히 낭만적인 내용으로 해석하기보다 시대적 상황, 소중한 것의 상실과 그리움이라는 정서가 반영된 것으로 보아야 한다.

이인성의 향토적 소재는 1930년대에 대표적인 유형이 되면서 그의 화풍을 모방하는 화가들이 많았다. 그의 작품은 무기력한 시대의 기운을 반영하지만 감상적이지만은 않다. 자연의 강인한 생명력을 잠재한 이 작품 역시 그러한 특징을 담고 있다. 바닥으로부터 우러나오는 생명의 열기가 느껴진다.

이인성

마름모 형태로 펼친 보자기 위에 옥수수, 마늘, 사과, 포도 등을 배치하고 중앙에 비너스 상반신 석고상을 놓은 구성이 흥미롭다. 마치 보자기를 막 풀어놓은 듯하다. 자연스럽게 놓인 붉은색 천이 화면을 분할하며 노란색 배경과 대조를 이루고, 동시에 적절한 긴장감을 만들어낸다. 대상이 되는 정물을 천 안에 밀집시켜 시선을 오롯이 모으는 역할을 한다.

자잘하게 옆으로 쓸어내는 듯 섬세한 붓질과 속도감, 사물마다 지닌 고유한 색감이 존재감을 드러내면서 통일된 밀도를 만들어낸다. 아무렇게나 놓은 것 같지만 치밀한 계산에 따라 배치한 화면에서 작가의 예민한 감성을 느끼게 된다. 장르의 특성상 의도적인 구성 안에서 만들어내는 자연스러움은 작가의 뛰어난 조형성에서 기인하는 것이다.

1937년 이인성은 《조선미술전람회》의 새로운 규약에 따라 김은호와 같이 추천작가로 선정됨으로써 가장 중심적인 작가가 된다. 이인성은 수채화로 처음 입선한 이후 도쿄 유학에 오르기 전까지 입선을 거듭했고, 뛰어난 수채화는 이 시기에 집중적으로 그려졌다. 짧게 끊어지는 필법과 경쾌한 구성은 수채 기법을 활용한 것이라고 할 수 있는데, 종이에 유화로 그린 작품 대부분이 이러한 기법으로 제작되었다.

이인성

이 작품은 향토적인 소재에 시대정신을 가미했다는 점에서 향토적 소재주의와는 또 다른 면모를 보인다. 파란 하늘을 배경으로 황토 언덕과 멀리 바라보이는 첨성대와 황톳빛 계곡은 우측 소년과 좌측에 아이 업은 소년의 대칭 구도 속에 암울한 시대 분위기를 진하게 담아냈다.

신라 고도에 퇴적된 시간 위에 식민지의 암울한 비감悲感이 겹치면서 단순한 풍경화를 넘어 역사화로서 격조와 무게를 지닌다. 이인성의 향토색은 강렬한 색채 대비를 통한 극적 연출로 두드러지며, 이 작품 역시 소재와 색채로 향토성을 구현한 대표작이다.

이인성의 향토적 소재는 유형화되면서 많은 아류를 만들어냈다. 풍경을 그리되 시대적 또는 역사적 의미를 가미하는 서정적 화풍은 먼 훗날《국전》에서도 하나의 유파로 자리 잡아 그 영향이 얼마나 컸는가를 짐작하게 한다.

이인성이 〈경주의 산곡에서〉로《조선미술전람회》에서 창덕궁상을 수상한 것이 24세 때였다. 화풍은 보나르Pierre Bonnard, 1867~1947, 고갱Paul Gauguin, 1848~1903, 세잔Paul Cézanne, 1839~1906의 영향을 받았으나 강렬한 향토색과 단속적인 필법, 드라마틱한 화면 구성으로 독자적인 세계를 확립했다.

구본웅

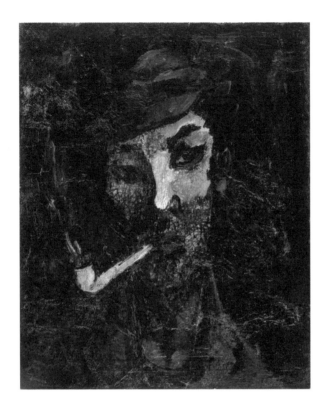

〈친구의 초상〉은 구본웅이 친구인 시인 이상李箱, 1910~1937을 그린 작품이다. 냉소적인 눈빛으로 시대를 바라보는 시인의 데카당스한 풍모를 강렬하게 표현했다. 파이프를 입에 물고 무언가를 응시하는 표정에서 세기말적인 퇴폐와 우울한 감정이 절묘하게 드러난다. 선원 모자를 눌러쓴 모습과 짙고 어두운 배경 속에 오똑하게 드러난 코, 붉은 입술이 강인한 의지를 암시한다.

그의 화풍은 1920년대와 1930년대 일본 화단을 풍미한 야수주의, 표현주의 화풍을 답습한 것이다. 격렬한 표현과 대비적인 색채, 우울한 화면은 어두운 시대의 표상이자 개인사적인 울분의 고백이라고 할 수 있다.

구본웅과 이상은 절친했으며 둘이 명동에라도 나타나면 아이들이 서커스 단원인가 하고 따라다녔다는 일화가 전한다. 키가 큰 이상과 곱사등이 구본웅의 모습은 서커스단이 홍보를 위해 거리를 행진하는 것으로 보였기 때문이다. 이상은 구본웅으로부터 유화를 배워 《조선미술전람회》에서 입선까지 했으며 신문 삽화에도 뛰어난 재능을 발휘했다.

구본웅은 1906년 서울의 부유한 집안에서 태어났으나 유년기에 유모의 부주의로 척추를 다치는 불행을 겪었다. 19세기 말 프랑스의 불우한 천재 화가 로트레크Henri de Toulouse-Lautrec, 1864~1901같이 곱사등이 화가로 일생을 살았다. 이종우와 김복진에게 각각 서양화와 조각을 배우고 일본에서 유학했다.

의재 허백련

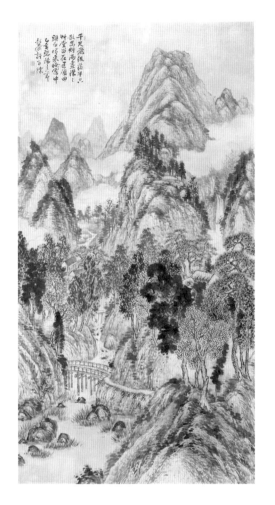

전체적으로 수묵을 사용한 고원산수高遠山水 구도를 보여준다. 우측 아래에서 시작되는 시점은 화면 중심부에서 계곡 사이로 형성된 길과 계곡을 잇는 다리를 거쳐 멀리 산허리를 휘감으며 원경으로 이동한다.

운무 속에 떠오르는 원산의 웅장함은 속세를 떠난 선계仙界의 단면을 엿보기에 충분하다. 돌올突兀한 산세와 총총한 수목은 속계에서 맛볼 수 없는 격조가 우러난다. 선경은 경치가 신비스럽고 그윽해 신선이 산다고 하는 곳이다.

관념산수는 일종의 동양적 이상향의 경지를 표현한 것이라 해도 과언이 아니다. 그러기에 정신세계의 깊은 여운이 화면 전체에 흘러넘친다. 모름지기 화가는 이 안에서 유유자적하고 있는 것이다.

소치 허유의 종 고손인 허백련은《제1회 조선미술전람회》에서 산수화로 입상하면서 주목받았다. 그는《국전》추천작가와 초대작가, 심사위원을 역임하고 대한민국예술원 회원으로 추대되었다.

작가는 그림뿐만 아니라 춘설헌春雪軒을 열고 차와 서화를 잇는 선비정신을 구가하려고 했으며, 농업학교를 설립해 민족 갱생의 의지를 실현하기도 했다.

오지호

〈처의 상〉은 오지호가 부인을 그린 것이다. 흰 저고리, 옥색 치마, 붉은 옷고름 등 밝고 화사한 색조로 화면에 생기를 더했다. 짙은 갈색과 선홍빛으로 구성된 배경이 단아한 모습으로 앉아 있는 여인을 더욱 돋보이게 만든다.

인상주의 화풍에서 영향을 받아 자연 그대로의 빛을 화면에 담아내고자 한 오지호의 주조는 초기 일부 인물화에서도 선명하게 드러난다.

그는 고향인 광주를 떠나지 않고 《국전》을 중심으로 꾸준히 작품을 발표했다. 창작뿐만 아니라 이론적인 저술을 많이 남겼으며 자연주의 회화를 적극적으로 옹호했다. 만년에는 한자부흥운동에 앞장서는 등 지사志士로서의 면모를 보이기도 했다.

1905년 전라남도 화순 출생으로 고려미술연구소에서 데생을 배우고 일본 도쿄미술학교를 졸업했다. 당시를 풍미하던 인상주의 화풍에 기조를 두었으나, 관념적인 방법을 지양하고 이 땅의 공기와 빛깔이 인상주의에 가장 적절하다는 사실을 직접 증명하고자 했다.

김인승

나부 裸婦

1936, 캔버스에 유채, 160×128cm, (구)삼성미술관 리움

의자에 비스듬히 앉은 여인의 풍만한 육체가 대리석으로 빚은 조각상같이 선명하다. 이국적인 여인의 풍모와 고풍스러운 의자가 화면에 품격을 더한다. 비교적 간략하게 처리된 배경으로 인해 여인의 모습이 더욱 뚜렷하게 드러난다. 뒤에 흰 캔버스가 세워져 있는 것을 보아 화실임을 암시하지만 배경을 비교적 간략하게 처리하여 여인을 더욱 뚜렷하게 부각시킨다. 화면은 의자에 앉은 여인을 중심으로 바닥이 전체의 반을 차지하고 배경은 두 면으로 나누어 변화를 주는 것과 동시에 안정감을 유도하고 있다. 여인의 앉은 자리에 흘러내린 천의 주름이 무거운 분위기 속에 잔잔한 미소를 드러내는 느낌이다.

〈나부〉는 1936년 도쿄미술학교 졸업 작품으로 다음 해인 1937년《조선미술전람회》에 출품하여 최고상인 창덕궁상을 수상했다. 당시로서는 대담한 누드화로 김인승의 기량이 잘 반영된 초기 대표작이다. 그의 작품은 의복을 갖춰 입은 여인 인물화가 대부분이었으며 이 작품 이후 여인 누드를 그린 것은 없었다. 이런 맥락에서 〈나부〉는 한국 서양화 초기에 제작된 기념할 만한 작품이라 할 수 있다.

백남순

낙원

1936년경, 캔버스에 유채, 166×366cm, (구)삼성미술관 리움

〈낙원〉은 백남순의 다른 작품들과 달리 형식과 내용 면에서 모두 이채롭다. 마치 동양화의 8폭 병풍 산수를 유화로 그린 느낌이다. 서구인들이 생각하는 유토피아utopia라기보다 동양적 관념의 무릉도원武陵桃源에 가깝다. 이는 동양의 이상향인 무릉도원을 서양화 재료로 표현한 것으로 산수화인 듯하면서 이질적이고 몽환적인 감각을 이끌어낸다. 병풍 형식으로 구성된 화면이 파노라마로 연출되는 점도 주목할 만한 부분이다.

화면은 8폭 병풍에 독립된 장면 네 개가 자연스럽게 연결되는 구도다. 좌측에서 시작되는 다리와 여기에 연결되는 넓은 평지를 중심으로 산수가 전개되고, 곳곳에 한가로이 열매를 따거나 고기를 잡고 아이와 길을 거니는 인물들이 보인다. 화면 가운데에서 우측으로 살짝 치우친 다리를 건너가면 길에 사람과 수목이 있고 그 상단에 집들이 자리 잡았다.

뒤편으로 폭포가 쏟아지는 장면에 도달하면서 전체 풍경이 마무리된다. 가옥이나 산세의 모양이 전형적인 관념산수에서 볼 수 있는 소재임에도 불구하고 멀리 보이는 인물은 중세 서양화에서 볼 법한 모습이다. 규모나 내용으로 짐작하건대 종교적인 공간에 설치될 목적으로 그려진 것으로 보인다.

백남순은 나혜석과 함께 초창기 한국 화단을 대표하는 여성작가로 잘 알려져 있다. 동경여자미술전문학교에서 수학한 백남순은 유학 후 1925~27년《조선미술전람회》에 풍경과 정물을 그린 유화 작품으로 입선했다. 1928년 파리로 유학을 떠나 다음 해《르 살롱Le Salon》과 야수파 계열의《살롱 데 튀를리Salon Des Tuileries》등에 출품하여 입선했다. 한국인 최초로 야수파 그룹전에 초대되는 등 당대의 역동적인 흐름 속에서 활발하게 활동했다. 유학 중 만난 임용련과 결혼한 후 서울로 돌아와 한국 최초의《부부 양화가 귀국작품전》을 개최했다. 1934년 이종우, 길진섭, 구본웅 등과 함께 조직한 최초의 서양화가 단체인 '목일회'에 창립회원으로 참가했다.

김환기

풍경

1936년경, 캔버스에 유채, 38×46cm

©(재)환기재단 · 환기미술관

둥글둥글한 산기슭에 띄엄띄엄 늘어선 건물, 수평으로 이어지는 전경의 강물 등 구도가 안정적이다. 대상을 구획 짓는 단순한 선 몇 개로 화면의 밀도를 높였다. 기하학적인 구성과 패턴으로 한눈에 산과 강, 집 등을 그린 풍경이라는 것을 알 수 있다.

김환기는 1935년과 1936년 연달아 《이과전》에서 입선했는데 1935년 작품에 비해 눈에 띄게 추상화가 진전되었다. 자연을 주제로 하지만 자연주의적인 시각에서 탈피하고 대상을 단순화하고 요약하는 방식이 두드러진다. 김환기의 추상화 과정은 조형적 구성으로 시작하는 일반적인 경향과 달리 자연에서 출발해 점진적으로 추상의 관념에 이르는 방식으로 발전했다. 그래서 그의 추상화에는 달이나 구름 등 자연의 잔영이 빈번하게 등장한다.

1936년부터 1940년 사이에 제작된 작품은 자연에서 완전히 벗어나지 못한 과도기적 경향이 뚜렷한 편이다. 그가 해방 이후 다시 적극적으로 자연을 그린 것도 같은 맥락에서 이해할 수 있다.

윤승욱

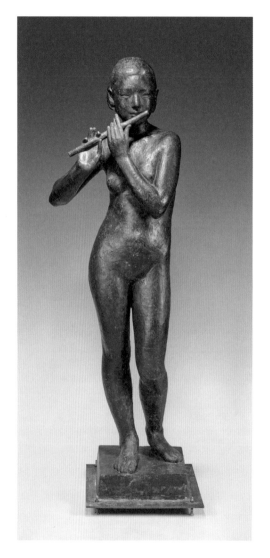

피리 부는 소녀

1937, 청동, 150×35×33cm, 국립현대미술관

피리를 부는 설정으로 서정성을 강하게 전달하는 전형적인 입상이다. 신화에 등장하는 여인 뮤즈 muse들이 음악을 연주하는 모습을 재현했으며 동서양의 고대 작품에서 흔히 볼 수 있는 주제다.

이 작품은 현실의 인물을 대상으로 하는데, 특히 작가가 의도적으로 피리를 든 두 팔과 신체 비율에 관심을 집중했다는 것을 알 수 있다.

미술평론가 최태만은 이 작품에 대해 "피리를 연주하는 도상은 고대부터 동아시아 미술에 빈번하게 나타난다. 예컨대 중국 석굴의 주악비천상奏樂飛天像이나 고구려 고분벽화에 등장하는 비천飛天이 그러하다. 그런데 한국 구상조각을 보면 나체 여성이 악기를 연주하는 형상이 빈번하게 나타난다. 특히 이런 종류의 작품에서 악기를 연주하는 자세가 에로티시즘을 더욱 자극하는 특징을 발견할 수 있다. 결국 악기는 누드 조각의 관능미를 강조해주는 소품으로 등장하는 것이다. 윤승욱의 이러한 경향이 한국 구상조각에 얼마나 큰 영향을 미쳤는지는 확실하지 않지만 그의 작품에서도 이런 관능미가 쉽게 발견된다"라고 말했다. 이 무렵 누드는 중요한 장르로 인식되었으며 특히 조소의 경우 작품 태반이 인체, 그 가운데서도 단연 여체가 중심을 이루었다.

윤승욱은 1938년《조선미술전람회》에서 입선했고 1941년 이 작품으로 특선을 차지했다. 현재 국립현대미술관에 소장된 이 작품은 원래 석고로 제작된 것을 1971년에 청동으로 다시 주조한 것이다. 한국 초기 조각을 대표하는 작품이다.

구본웅

인형이 있는 정물

1937, 캔버스에 유채, 71.4×89.4cm, (구)삼성미술관 리움

일본인 화가 사토미 카츠로里見勝蔵, 1895~1981의 〈인형이 있는 정물〉과 유사한 작품으로 구본웅이 같은 소재를 자기만의 시각으로 재구성한 것이다. 사토미에게서 감화 받은 흔적을 여러 부분에서 찾아볼 수 있지만 원작을 뛰어넘는 요소들도 곳곳에서 발견된다.

어두운 배경에 화집 몇 권이 자연스럽게 흩어져 있고 그 위로 나무 관절 인형이 놓인 이국적인 설정이다. 화집 표지의 선명한 빨강과 노란 색채가 어두운 배경 속에서 시선을 사로잡는다. 강렬하게 대비되는 색채와 단순하면서도 강인한 선이 화면 전체에 밀도감을 높인다. 자연스럽게 겹친 화집의 색채와 형태에서 입체감이 드러난다. 이 설정을 통해 작가가 입체주의에 관심을 가지고 연구했음을 알 수 있다.

화면 좌측으로 잘려나간 과일 접시 속 연두색 포도송이가 싱그럽다. 곡면과 직선, 밝은 색조와 어두운 색조에 의한 극적 대비도 화면에 강한 탄력을 자아낸다. 구본웅의 작품 중 예외적으로 치밀하게 계산된 구성과 시각적 풍요로움을 보여준다.

오지호

사과밭

1937, 캔버스에 유채, 71.3×89.3cm, (구)삼성미술관 리움

김주경과 화집을 출간하기 일 년 전에 제작된 작품으로, 화집에 실린 오지호의 대표작 가운데 하나다. 『오지호·김주경 2인 화집』은 한국 최초의 유화 화집이며, 그들이 시도한 토착적 인상주의 회화를 담은 기록물이란 점에서 미술사적 가치를 지닌다.

　오지호는 인상주의가 한국의 풍토를 표현하는 데 가장 적절한 양식이라는 점을 여러 글에서 주장했고 작품으로도 실현했다. 일본에서 수학한 그는 습도 높은 일본 풍토에서는 인상주의 기법이 제대로 구현될 수 없지만, 한국 풍토는 건조하기 때문에 이를 수용하고 구현하기 적합하다는 것을

이론과 창작으로 실현한 것이다. 밝고 건강한 자연이 주는 색채야말로 한국 고유의 자연과 상응하는 것이라는 주장은 관성적으로 인상주의 화풍의 기법을 구사한 여타의 작가들과는 다른, 제대로 체득한 경우임을 말해준다.

　속도감 있게 짧게 끊어지는 터치와 밝은 색조가 어우러진 인상주의의 중요 요소들이 선명하게 드러난다. 수평 구도 속에 늘어선 사과나무들이 화면을 꽉 채우고 위쪽으로 약간 드러난 하늘의 청명한 기운이 봄날, 환하게 만발한 사과꽃과 대비를 이루며 자연의 생생한 기운을 전해준다.

김인승

화실

1937, 캔버스에 유채, 163×194cm, 국회도서관

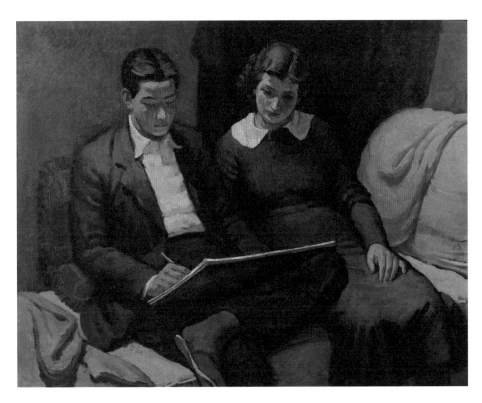

인물화에 탁월한 기량을 보인 김인승의 대표작이다. 화실에서 데생을 하는 화가와 이를 옆에서 지켜보는 모델을 대상으로, 작품을 제작하다 휴식하는 한때를 그린 것이다. 대상을 파고드는 시각에서 밀도가 느껴지며 진득하게 밀착된 안료가 작품에 무게를 더해준다.

짙은 회청색 겉옷 안에 흰 와이셔츠가 인물의 얼굴을 받쳐주고 전체적으로 어두운 배경 속에서 시선을 모으는 역할을 한다. 우측 의자에 걸친 붉은 천과 좌측 앞쪽에 부분적으로 보이는 연한 갈색 코트가 화면 양 끝에서 균형을 이루며 구도에 안정성을 더해준다. 사선으로 비스듬히 배치된 인물에서는 화면의 깊이와 공간감이 나타난다.

김인승은 자연주의 화풍을 구사한 대표적인 작가이며 대상을 파고드는 고전적 엄격함을 지켜나간 것으로 알려졌다. 그만큼 인상주의나 자연주의 작가들과는 다르게 안으로 가라앉는 묵직한 분위기와 육중한 표현이 격조 있는 화풍으로 이어진다.

심형구

수변 水邊

1937, 캔버스에 유채, 162.2×130.3cm, 한국은행

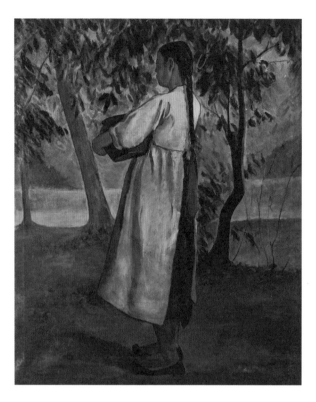

1938년 《조선미술전람회》에서 특선한 작품이다. 긴 머리를 곱게 땋아 댕기를 드리우고 항아리를 옆구리에 낀 채 물을 길러 강가로 나가는 여인의 모습이다. 몸을 약간 돌려 옆모습과 뒷모습을 동시에 드러냈다. 붉은빛이 감도는 짙은 갈색과 녹색 나뭇잎으로 울창한 숲의 기조를 표현했다. 흰색 저고리와 앞치마, 검정 고무신 차림의 단아한 자태와 붉은 댕기가 강하게 시선을 끌어당긴다. 숲 사이의 한적한 길과 나무 사이로 보이는 수면이 한없이 잔잔하다.

수평으로 펼쳐진 강과 수직으로 솟아오른 나무, 그리고 한가운데 오롯이 서 있는 시골 여인이 조화롭게 균형을 이루었다.

뿌연 대기로 미루어 아침 나절로 보이며, 아침을 준비하기 위해 강으로 내려가는 길인 듯하다. 고요한 아침, 강가의 신선한 대기와 산뜻한 기운이 청명하다.

지나치게 정적인 인물 설정이나 인물을 둘러싼 자연 묘사는 현실이 아니라 마치 실내 정경처럼 느껴진다.

심형구는 《조선미술전람회》의 3인방 중 한 명으로 각광받았으며 대표적인 아카데미즘 작가로 손꼽힌다. 소재 면에서 1930년대를 풍미한 향토적 소재주의 경향과 맥락을 같이한다.

배운성

귀가

1938, 캔버스에 유채, 110×160cm, 개인소장

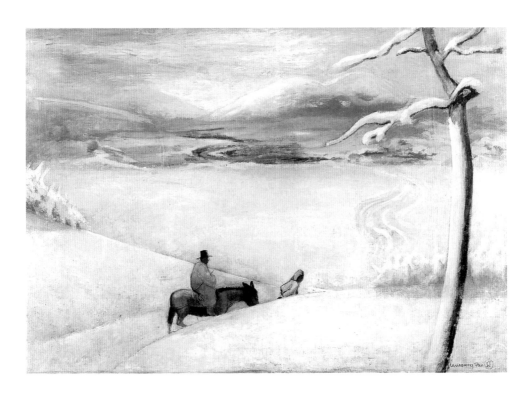

한국적 정서를 담은 주제지만 분위기는 다분히 서구적이다. 배운성은 일찍이 독일로 건너가 미술 수업을 받았기 때문에 기법이나 분위기 모두 서구적인 양식이 남아 있다.

눈 덮인 겨울 들녘에 말을 탄 나그네가 길을 가고 그 앞에 시종이 앞서 걷고 있다. 흰색으로 뒤덮인 화면에서 멀리 사라질 것처럼 흐릿한 해가 시선을 집중시키며 곧 어두워질 시간임을 상기시킨다. 화면 우측에는 하얀 눈이 쌓인 앙상한 나무가 자리 잡았다. 나그네와 시종은 눈 쌓인 언덕배기에 반쯤 가린 채 들길을 지나고 있다.

중경에는 눈 덮인 들녘이, 원경에는 강줄기와 멀어져가는 들녘이 아스라이 눈에 잡힌다. 원산도 눈으로 덮였고 그 너머 하늘에는 구름에 가린 해가 반쯤 모습을 내밀었다. 해는 뉘엿뉘엿 넘어가는데 아직 먼 길을 가야 하는 나그네의 모습이 황량한 풍경 속에서 더욱 외롭고 쓸쓸하다. 흰 두루마기에 갓을 쓴 차림새와 시종으로 나그네의 신분을 짐작할 수 있다. 황량한 들녘 정경이 쓸쓸한 서정미를 자아낸다.

주경

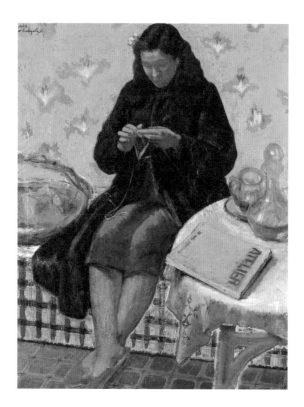

일상적인 소재로 벽에 붙은 의자에 등을 기대고 앉아 뜨개질에 여념 없는 여인을 포착했다. 인물을 중심으로 좌측에 뜨개질 바구니, 우측에는 둥근 탁자가 놓였다. 탁자에는 미술 잡지와 찻주전자, 투명한 유리컵을 배치했다. 검은 외투 차림의 여인과 소품으로 보아 겨울이라는 것이 확실하게 드러난다.

붉은 타일 바닥과 검은색 격자무늬가 있는 긴 의자, 그리고 꽃 문양이 깔린 노란색 벽지로 화면 전체가 따뜻하고 포근한 공기로 가득 찬 느낌이다. 화면은 치밀한 계산에 따라 구성되었는데, 중앙에 자리 잡은 여인이 비스듬하게 앉아 자연스럽게 사선 구도를 이루고 좌우에 놓인 바구니와 탁자로 인해 시각적으로 매우 안정적이다. 여인의

얼굴과 뜨개질하는 손을 가장 밝게 처리한 것도 중심 구도를 강조하기 위한 장치이다.

화사한 분위기 속에서 뜨개질에 집중하는 여인의 우아한 자태가 조화롭다. 화면을 지배하는 밝고 따뜻한 공기가 상대적으로 어둡고 절제된 색조의 여인을 포근하게 감싸주는 듯하다.

주경은 1905년 서울에서 출생해 일본 제국미술학교(현 무사시노미술대학)를 졸업했다. 《조선미술전람회》에서 입선한 것을 계기로 등단했고 1979년에 작고했다. 추상적인 작품도 시도했으나 태생적으로 대상을 정직하게 묘사한 자연주의 작가다. 그러나 대상을 고스란히 재현하는 아카데미즘에서 벗어나는 신선한 감각을 선보이기도 했다.

김용조

어선

1938, 캔버스에 유채, 73×91cm, 개인소장

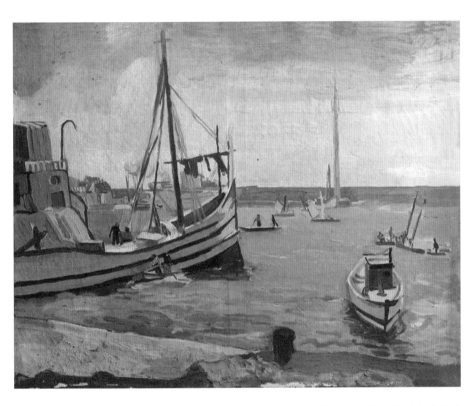

1938년 《조선미술전람회》 입선 작품으로. 김용조의 대표작이다. 대담한 구도 설정, 경쾌한 필치, 색조의 투명함 등 조형 감각이 돋보인다.

화면은 하늘과 바다로 이분된 수평 구도이며 정박된 어선 몇 척과 작은 돛단배와 거룻배가 바삐 움직이는 풍경이다. 좌측에 큰 어선 한 척이 중심을 차지하면서 분주한 어항漁港의 상황을 현실감 있게 묘사했다. 큰 어선의 돛대와 바다 쪽으로 나온 방파제의 등대가 수평 구도인 화면에 두 개의 수직 요소를 이루어 균형감을 잡아준다. 덕분에 화면도 구도적으로 안정감을 지닌다. 근경과 중경,

원경으로 멀어지는 바다의 물빛 변화가 수평 구도 속에서 시각적 변화를 유도한다.

어선 위에 그린 짙은 윤곽선이 바다를 배경으로 더욱 선명하게 보인다. 출렁이는 파도 소리와 뱃고동 소리, 불어오는 해풍이 화면 가득 넘쳐흐른다. 어촌의 분위기가 실감 나게 표현된 화면 속에서 바닷가의 역동적인 공기가 생동감 있게 전달된다.

김용조는 이인성과 함께 소년 시절에 《조선미술전람회》에서 입선하고 《문부성미술전람회》에서 입선하는 등 각광받았지만, 1944년 29세의 나이로 요절했다.

오지호

남향집

1939, 캔버스에 유채, 80×65cm, 국립현대미술관

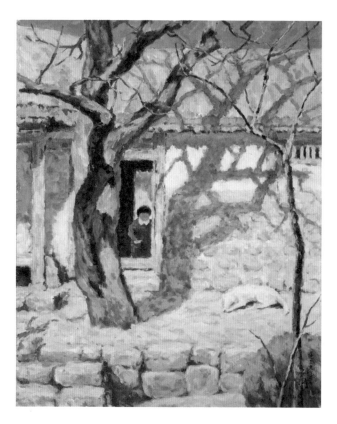

〈남향집〉은 오지호가 개성에 체류하던 시기의 작품으로 인상주의 이론을 적극적으로 수용하고 이를 실행할 무렵에 그린 작품이다. '자연은 곧 색채요, 빛의 환희'라는 작가의 독자적인 이념이 가장 잘 드러나는 작품이라고 할 수 있다.

그림자까지 청색이나 자주색으로 처리한 인상주의의 기법을 고스란히 수용하면서 밝고 화사한 오후 어느 시골집의 한적한 때를 담아냈다. 대문을 나서는 붉은 원피스 차림의 소녀, 노란 초가집과 담벽, 그 앞으로 고목의 푸른 그림자와 졸고 있는 흰 개 등 각각 다른 색채가 빛을 받아 반짝이면서 탄력적으로 대조를 이루며 무르익어가는 봄날

의 양광을 선명하게 부각시킨다.

그림 속 초가집은 작가가 광복 전까지 살던 개성에 있는 집이다. 문을 열고 나오는 소녀는 작가의 둘째 딸이고 담 밑에서 조는 개는 애견 삽살이라고 생전에 증언한 바 있다. 색채로 표현된 그늘, 맑은 공기와 투명한 빛으로 인한 밝고 명랑한 색조, 자연미의 재인식은 인상주의 미학과 통하는 것이다.

고요하게 가라앉은 화면은 마치 꿈꾸는 듯이 몽롱한 여운마저 안겨준다. 색채를 통해 자연을 꿈꾼다고 할까. 잠시 시간이 멈춘 듯한 한가로움이 화면 전체에 내려앉았다.

춘곡 고희동

금강산

1939, 종이에 수묵담채, 131.5×59.5cm, 개인소장

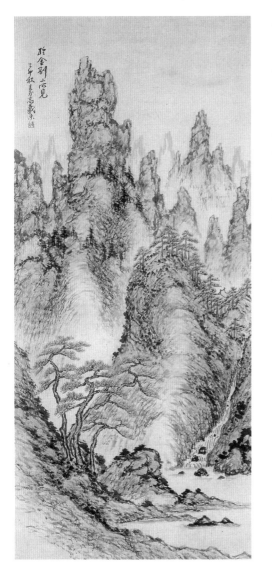

실경산수이지만 전형적인 고원산수 구도가 두드러진다. 고희동이 남긴 실경산수 가운데 대표작으로 꼽힌다. 화면 속 금강산은 바위산의 골격이 극명하게 드러나지만 세밀한 붓놀림으로 한결 부드러운 기운을 북돋웠다. 좌측에서 일어난 시점이 가운데 준봉으로 연결되고 약간 왼편으로 기운 원산으로 이동하면서 구도에 완벽을 기했다.

고희동은 안중식, 조석진 문하에 입문하려고 했지만 1909년 도쿄미술학교에 유학하면서 서양화를 배웠고, 한국 서양화의 효시가 되었다. 그러나 귀국 이후 10년 만에 다시 동양화로 전향하고 결과적으로 동양화에서 서양화, 다시 동양화로 이동하는 등 매우 이례적인 행보를 보였다. 이 같은 변천의 원인은 시대적인 상황 때문이라고 할 수 있지만, 작가 개인의 취향에 근거한다고 볼 수도 있다.

서양화를 하다 동양화로 전향했기 때문에 고희동의 동양화에는 서양화의 요소가 적지 않게 가미되었다. 이런 특성을 통해서 그의 작품이 지니는 형식과 내용이 더욱 풍성해진 것이라고도 볼 수 있다.

또한 이를 통해 당시 주를 이루던 관념취趣에 기본을 둔 시각에서 현실경으로 관심을 옮겨 동양화의 엄격한 형식에서 벗어나는 자극제가 된 점도 간과할 수 없다.

이대원

뜰

1939, 캔버스에 유채, 80.5×100cm, 국립현대미술관

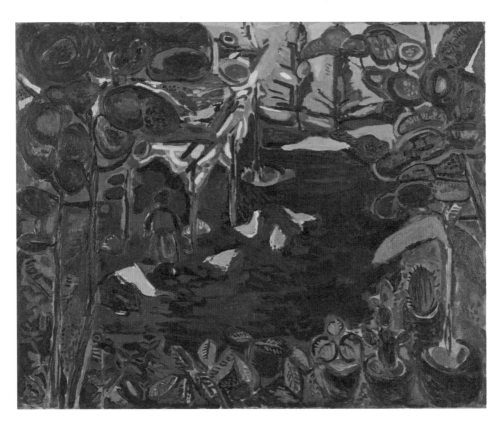

녹음 짙은 여름날, 한적한 뜰을 주제로 한 작품이다. 짙은 다갈색을 기조로 녹색과 흰색을 부분적으로 대비시켜 강렬한 느낌을 자아낸다. 닭에게 모이를 주는 여인과 소녀 사이로 한가로운 시간과 여유로운 정서가 자욱하게 화면에 깔린다.

선으로 대상의 윤곽을 마무리한 수법에서 대담한 표현성이 드러나는데, 이 같은 기법은 이대원의 전 작업에 걸쳐 나타난다. 대상을 분명하게 윤곽선으로 처리한 후 색채를 입혀 지나치게 감정적으로 흐를 수 있는 감정 분출을 억제하고자 하는 장치다. 이는 곧 작가만의 개성으로 발전했고 독자적인 양식으로 자리 잡았다.

이대원은 경성 제2고보 시절부터 《조선미술전람회》에 출품해 입선했다. 이 작품은 그 무렵의 작품으로 초기 화풍을 엿보게 해준다. 대상을 생략하고 왜곡하는 등 다분히 주관적으로 강렬한 의지를 표출했다.

1930년대 후반은 인상주의에 반하는 새로운 경향과 사조가 대두된 시기로 이대원도 시대적인 미의식에 관심이 높았음을 짐작하게 된다. 인상주의의 아카데믹한 경향에 반하는 기법은 대체로 후기 인상주의 이후의 주관적인 해석과 묘사 경향을 통칭하는데, 이대원의 작품도 주관적인 경향에 경도되었음을 보여준다.

청계 정종여

지리산 풍경

1930년대 후반, 종이에 수묵담채, 48×27cm, 유족소장

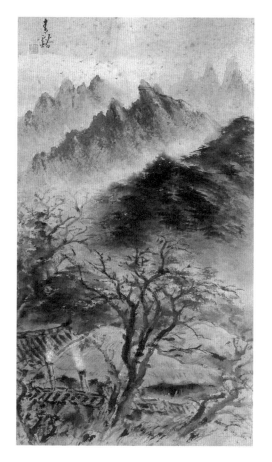

지리산 자락에 자리 잡은 산간 마을, 늦가을 감나무에 따지 않은 감이 그대로 매달렸다. 때는 저녁 무렵인 듯 초가집 뒤로 솟아오른 굴뚝에서 밥 짓는 연기가 피어 오른다. 그지없이 조용한 산간 마을의 가을 정취가 물씬 묻어난다.

산 능선이 겹치면서 높이 솟은 지리산의 아스라한 산세가 소슬하고 꿈을 꾸듯 그윽하다. 먼 산의 정경이 한눈에 들어오며 그 깊이를 가늠하게 한다. 산을 올려다보는 마을의 한가로움이 감나무와 굴뚝 연기로 한결 정겹게 다가온다. 거친 터치와 잦아드는 운필도 산간의 기운을 고스란히 포착해주어 아늑한 정감을 더한다.

인기척은 찾을 수 없지만 따뜻한 온돌방에 온 가족이 둘러앉아 저녁상 받는 순간을 연상해보자. 이보다 더 인간적인 체취를 어디서 찾을 수 있을까. 산마을 농부의 가족들, 문명과는 거리가 먼 원생原生의 삶을 꾸려가는 온화한 인간의 체취가 저물녘 산속 기운과 더불어 자욱하게 묻어난다.

정종여는 1930년대 후반부터 1950년대 초반까지 활발하게 활동하면서《조선미술전람회》특선을 차지하는 등 동양 화단에서 촉망 받던 작가였다. 산수, 인물, 화조, 풍속화 등에서 대담한 묵법 구사와 극적인 장면 전개, 섬세한 묘사력을 겸비했던 그는 한국전쟁 중 월북하여 '인민예술가' 칭호를 받았으나 남한에서는 금기禁忌의 작가로 오랫동안 잊혀져 왔다. 1988년 납·월북 미술인 해금 이후 1989년 서울 신세계미술관에서 첫 회고전이 열리면서 재조명되기 시작했다. 그러나 정종여의 생애와 예술 세계는 상당 부분 공백으로 남아 있고 많은 작품 및 자료 정리가 여전히 미술사적 과제로 남아 있다.

구본웅

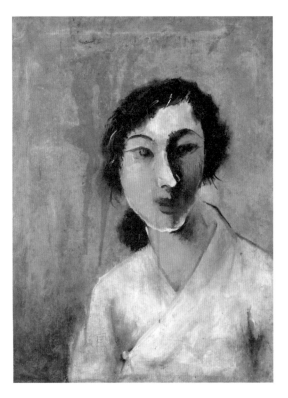

간결한 인물의 느낌과 부분적으로 살린 선묘가 조화를 이루며 감상자를 또 다른 명상의 세계로 인도한다.

왜곡이 심한 다른 작품에 비해 비교적 대상에 충실한 접근 태도를 읽을 수 있다. 머리와 얼굴을 표현한 색채 대조는 표현적인 폭발력을 내면에 감추고 있음이 분명하다.

전반적으로 암울하면서도 격정적인 분위기인데 이는 시대의 어두운 분위기를 반영함과 동시에 불우한 자전적 요소를 가미한 것으로 보인다.

립스틱을 짙게 바른 입술, 갈색 눈동자, 푸른 머리 등이 조화를 이루면서 여인을 신비로운 분위기로 만들고 있다. 특히 흰색으로 가볍게 터치한 이마와 코, 턱 표현에서 여인의 내면 풍경인 것처럼 다소곳한 모습에 감춰진 정념이 흘러나오는 듯하다. 사실적이면서도 야수주의나 표현주의적인 특징이 강하게 배어 나오는 독특한 표현법이다.

퇴폐적인 조형 세계와 풍모로 인해 한국의 로트레크로 불리는 구본웅은 창작뿐만 아니라 비평에서도 뛰어난 활약을 보였다.

《이과전》에서 입선했고 이종우, 김용준, 길진섭 등과 '목일회'를 만들어 활동했다. 흔히 야수주의, 표현주의 화파로 분류되는 한국 최초 작가이자 대표 작가로 평가된다.

묵로 이용우

시골 풍경

1940년대, 종이에 수묵담채, 120×115.5cm, (구)삼성미술관 리움

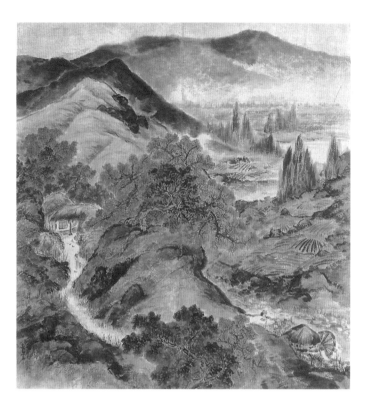

〈시골 풍경〉은 전통적인 산수에서 벗어난 새로운 시각과 감각이 돋보이는 작품이다. 대담하게 펼쳐진 구도와 감각적인 운필 구사가 인상적이다. 중앙에 언덕을 배치하고 좌우로 풍경이 전개된다. 좌측 깊숙이 자리 잡은 초옥과 그곳에 이르는 길, 그 길에 바구니를 인 여인과 아이가 보인다. 우측 아래로 치우쳐 물레방앗간과 빨래하는 여인네가 있다. 근경에 솟아오른 언덕이 뒷산으로 이어지고 원경의 산으로 연결되는 구도가 화면에 변화를 만들어낸다. 들녘과 수목이 원경에서 점점이 등장하고 먼 산자락의 아늑한 풍경이 시골의 정겨움을 더했다. 산수의 골격을 준법으로 묘사하지 않고 마치 수채화와 같은 서양식 기법을 부분적으로 원용한 점도 신선하다.

이용우는 실험적 화풍으로 고루한 전근대 양식에서 벗어나려 했고 근대로의 자각과 의식을 화면에 실천하려는 의욕을 보였다.

경성서화미술원 출신으로, 같은 미술원 출신 중 가장 어린 나이에 《조선미술전람회》에서 여러 차례 입선과 특선을 했다. 몰골沒骨풍의 몽롱하면서도 환상적인 산수를 시도하는 등 실험적인 작업을 많이 했다. 뛰어난 의식과 기질을 소유했으나 한국전쟁 중 뇌내출혈로 사망했다.

이쾌대

봄처녀

1940년대, 캔버스에 유채, 90×60cm, 개인소장

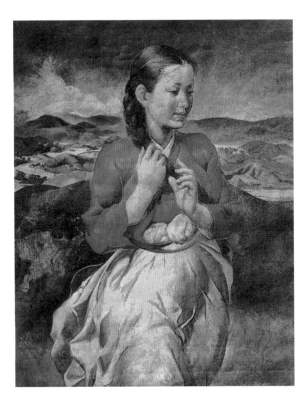

전형적인 한국 미인을 그린 점에서 특히 주목받는다. 이쾌대가 그린 인물화는 풍경 배경이 많은데 〈두루마기를 입은 자화상〉(101쪽)과 〈봄처녀〉가 대표적이다.

풍경은 인물의 위치, 자연과의 관계에 초점을 두며, 한국의 산하를 의도적으로 설정한 것으로 한국인으로서의 자의식을 강하게 표상한 것이라 할 수 있다. 〈모나리자Mona Lisa〉가 인물뿐만 아니라 스푸마토sfumato 기법으로 그린 배경으로 인해 더욱 신비로운 존재가 되었듯이, 한국의 산하를 배경으로 봄처녀의 모습을 그림으로써 한국 여인의 정감을 더욱 애틋하고 진하게 전달한다.

온갖 봄 내음과 기운을 한 몸에 받는 소박하고 그윽한 여인은 때묻지 않은 순수한 아름다움의 전형을 보여준다. 온몸을 휘감는 봄기운이 수줍은 처녀의 자태와 바람에 부푼 치마저고리에 싱그럽게 담겼다. 아스라이 펼쳐지는 배경은 인물의 기운에 상응해 꿈꾸듯 아늑하다.

이쾌대는 1913년 경상북도 칠곡 출생으로 도쿄 제국미술학교를 졸업했다. '제도쿄미술가협회', '조선신미술가협회', '독립미술협회' 등에 출품했고 1953년 월북해 1965년 타계했다. 군상群像을 비롯해 인물화에 치중했는데, 특히 군상은 주제 설정이나 구도에서 18세기 낭만주의Romanticism의 영향을 짙게 받아 풍부한 서사 도입과 역동적인 인간들의 극적인 묘사로 우리 근대회화사에서 독특한 위상을 차지했다.

임군홍

고궁의 추광

1940년대 초반, 캔버스에 유채, 60×72cm, 국립현대미술관

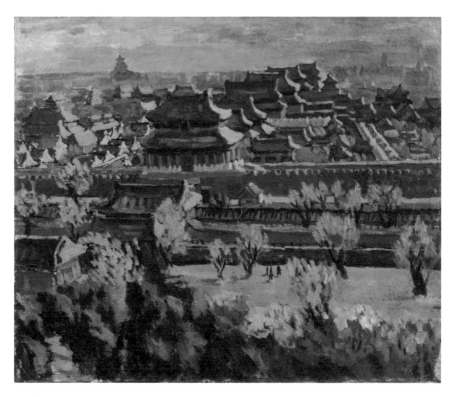

베이징의 자금성紫禁城을 그린 듯 웅장하게 전개되는 궁정 건축의 권위적인 모습이 인상적이다. 가을빛을 받아 무르익은 색채 반영이 역사적 무게와 함께 더욱 극적으로 다가온다.

멀리 저무는 듯한 하늘빛과 우뚝 솟아오른 탑, 그리고 잔잔하게 펼쳐진 도시의 기와집이 자욱한 대기 속에 아련히 잠기고 있다. 성곽 도시인 베이징의 단면이 정연하게 이어지는 건물과 띄엄띄엄 드러나는 담벽에서 고스란히 드러난다.

임군홍은 1930년대 후반부터 1940년대 전반까지 중국 만주에 정착했고, 이때 중국의 풍물과 풍경을 많이 그렸다. 이 시기의 풍경화들은 구도가 웅장하고 광대하며, 풍부하고 생동감 있는 색채가 특징으로 나타난다. 이국적인 풍경을 그린 화가로 1920년대 나혜석을 꼽는다면 1930년대 이후로는 임군홍의 작품이 단연 돋보인다.

광복 후 귀국하여 고려 광고사를 운영하면서 미국 공보원이 주문한 그림을 그렸고, 이후 이쾌대 등이 주도한 '조선미술문화협회' 창립에 동참하는 등 화단에서 활동했으나, 한국전쟁 중 월북했다.

윤효중

물동이를 인 여인

1940, 나무, 125×48×48cm, (주)삼성미술관 리움

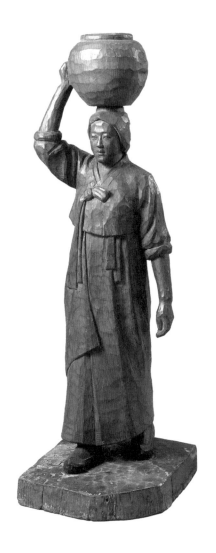

1940년 《제19회 조선미술전람회》에 〈아침朝〉이라는 제목으로 출품하여 입선한 작품으로 조각가 윤효중의 출발을 알리는 계기가 되었다. 이 작품은 〈현명〉(84쪽)과 같이 일본 목조각의 전통 기법이 선명하게 반영되었다.

한 손으로 물동이를 잡고 한 손은 자연스럽게 내린 자세로, 한복 차림에 고무신을 신은 여인이 머리에 물동이를 이고 물을 길러 나서는 장면을 목조로 제작했다. 인물상은 실제 인물의 3분의 2 정도의 크기이다. 물동이와 인체가 조화를 이루고 있어 전체적으로 안정감이 있으며, 얼굴 표정과 동작의 표현 역시 자연스럽다. 특히 옷감의 유연함과 조각칼의 맛을 적절히 살린 표현에서 나무를 다루는 작가의 기량을 확인할 수 있다.

표면을 매끄럽게 마무리하지 않고 마치 회화의 붓 느낌처럼 칼자국을 그대로 남기는 기법은 일본 전통 목조 기법에서 두드러지는 특징이다. 그럼에도 불구하고 이 작품은 향토적인 소재를 다루었다는 점에서 당시 조선 미술계를 풍미하던 향토적 소재주의와 같은 맥락에 자리했다.

윤효중은 한국 최초로 일본 도쿄미술학교에서 목조각을 전공한 작가로, 1937년에 도쿄미술학교 조각과 목조부에 입학하여 1941년에 졸업했다. 일제 강점기에 도쿄미술학교 조각과를 다닌 작가들이 대부분 소조부에서 공부한 것과 달리, 윤효중은 배재고보 스승이자 선배 조각가였던 김복진의 권유로 목조각을 전공했다.

이 작품이 《조선미술전람회》에 출품되었을 때, 김복진은 "조선미전이 생긴 이후 비로소 정칙正則적인 목조수법을 갖춘 작품으로 〈아침〉이야말로 조선미전 조각부에 새로운 일선을 가한 작품"이라고 평가하기도 했다.

철마 김중현

실내

1940, 종이에 수묵채색, 107.5×110.7cm, (구)삼성미술관 리움

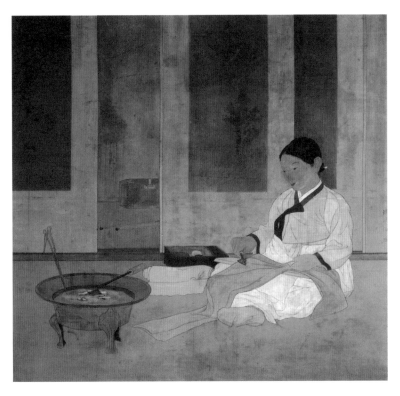

방에서 옷감을 다리는 여인의 모습이다. 서민들의 생활 풍습을 주로 다룬 김중현은 1930년대를 풍미한 향토적 소재주의를 대표하는 화가로 자리매김했다.

화롯불에 인두를 꽂아두고 번갈아가며 다림질하는 모습은 이제 어디에서도 찾아볼 수 없지만 1940년대까지만 해도 흔히 보던 일상이었다. 장지문을 배경으로 안방에는 바닥에 화로가 놓였고, 다림질을 마친 옷감과 반짇고리도 보인다.

화면은 장지문의 수직 구도와 바닥의 수평 구도로 안정을 이루었으며, 우측으로 치우쳐 앉아 있는 여인과 좌측 화로 배열이 자연스럽게 균형을 이룬다. 다림질에 몰두한 여인의 표정에 편안함이 감돈다. 소박하고 정감 도는 서민들의 삶이 잔잔한 여운으로 다가온다.

1901년 서울에서 출생한 김중현은 가난한 집에서 태어나 독학으로 화가의 길에 들어섰다. 1925년《조선미술전람회》에서 입선한 이후 1943년까지 19회 연속 입상과 특선을 했다. 1936년《조선미술전람회》서양화부와 동양화부에 동시 출품해 특선을 수상하면서 화제가 되기도 했다.

김용주

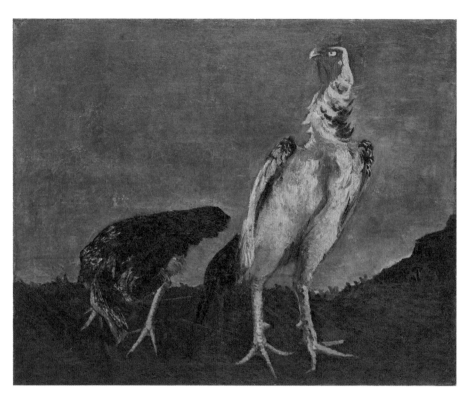

투계는 여러 화가가 즐겨 그린 소재다. 이 작품은 격렬하게 싸우는 장면이 아니라 장닭과 암탉이 나란히 선 장면이란 점에서 색다르다. 장닭의 매서운 눈초리와 갈고리 같은 발, 앙상하지만 탄력 있는 모습이 싸움닭의 면모를 실감케 한다. 짙은 암갈색 땅과 배경의 푸른 빛깔이 극명하게 대조를 이루면서 서늘하고 비장한 긴장감을 느끼게 한다.

표현주의 작가들이 다룬 소재 취향으로 볼 때 투계는 내면의 격정과 외면의 격렬함을 담을 수 있다는 점에서 좋은 대상이다. 김용주 역시 투계를 통해 자신의 내면을 은유적으로 보여준 듯하다.

김용주는 통영 출생으로 일본 가와바타미술학교川端畵學校를 거쳐 태평양미술학교를 나왔고《조선미술전람회》와《문부성미술전람회》에서 입선했다. 해방 이후 고향 통영에서 미술교사로 일하면서 통영을 떠나지 않았기 때문에 중앙 화단에는 널리 알려지지 않았다. 대상을 예리하게 파고드는 관찰력과 격정이 고스란히 묻어나는 표현주의 화풍을 구사했다. 그러나 불행히도 작품을 많이 남기지 못한 채 요절했다.

최재덕

최재덕이 월북하기 전에 제작한 작품으로 남한에 남아 있는 몇 안 되는 작품 가운데 하나다. 화면 가득 차지하는 농가 주택과 윤곽으로 설명된 인물, 시골 기물 등이 이채롭다.

최재덕은 1916년 경상남도 산청 출생으로 서울 보성고등보통학교를 거쳐 일본 태평양미술학교를 졸업했다. 《조선미술전람회》와 《신제작파협회전》, '신미술가협회' 등을 통해 활동했고 조우식, 이규상, 손응성 등과 함께 아카데믹한 화풍에서 벗어나 일찍부터 모더니즘을 지향한 작가이다. 조우식,

이규상, 손응성 등과 '극현사極現社'를 조직해 활동하기도 했다. 태평양미술학교 동문전인 《PAS 동인전》에 〈초하의 공원〉, 〈자화상〉 등을 출품했고 '조선신미술가협회', '독립미술협회' 결성에 앞장섰다.

그는 소박한 생활 감정을 추구했지만 대상보다 개념이 앞선 화풍으로 알려졌다. 좌익 노선에 가담해 한국전쟁 기간 중 월북했고 이후 북한에서의 활동 상황은 알려지지 않았다.

이대원

초하初夏의 연못

1940, 캔버스에 유채, 72×91cm, (구)삼성미술관 리움

1940년《조선미술전람회》에서 입선한 작품이다. 이대원은 미술학교를 졸업하지 않았기 때문에 오히려 화풍에서도 제도적인 작화作畵의 인습 같은 것을 찾을 수 없었다. 스스로 터득한 방법을 발전시켜 일찍부터 독특한 양식으로 정착시켰기 때문이다.

1940년대는 아카데믹한 인상주의 기법에서 벗어나려는 시도가 왕성한 시기였으나 한국 화단에서는 진취적인 작가 소수만 시도했을 뿐이다. 모더니스트modernist들은 대부분 도쿄를 중심으로 일본 화단에서 활동했기 때문에 그만큼 한국 화단에서는 전위적인 활동이 소외되었다.

표현주의의 영향이 강하게 느껴지며 대상은 극도로 왜곡되고 분방한 색채 구사로 화면이 더없이 자유롭다. 연못에는 연잎이 빽빽하고 개구리들이 고개를 내밀고 있다. 화면 위쪽으로 두 아이가 연못에 발을 담그고 놀고 있다. 대상은 둥글둥글한 형태로 단순해졌고 색채 역시 유기적으로 구사해 전체적으로 흥겨운 인상이다. 자연의 조화가 주는 생동감을 즉흥적으로 구현하려 한 의도가 드러난다.

짧게 끊어지는 붓질, 원색 구사는 만년까지 이어지는 독자적인 방법으로 초기작에서 이미 짙게 드러나는 특징이다.

유영국

10-7

1940, 캔버스에 유채, 38×45cm, 유영국미술문화재단

유영국은 경성 제2고등보통학교를 거쳐 일본 문화학원文化學院을 나왔으며 재학 시절부터 전위적인 활동에 뛰어들었다. 이 작품은 유영국의 초기를 대표하는 작품이다. 초기부터 엄격한 패턴의 기하학적 구성 작품을 시도했고, 소실된 작품 상당 수를 후에 다시 제작했다.

1937년 《자유미술가협회전(약칭 자유전)》에 출품해 최고상을 수상했으며 1939년에는 회우會友로 영입되었다. 당시 《자유전》에는 유영국 외에 김환기,

이규상, 문학수, 이중섭 등 한국 작가들이 출품했는데, 순수한 추상을 지향한 유영국과 김환기, 이규상이 곧 한국 추상미술 제1세대 작가라고 할 수 있다.

해방 후에도 기하학적 구성 작품을 지속했으며, 〈10-7〉은 간결하면서 밀도 높은 구성을 보여주는 대표작이다. 이처럼 엄격한 조형성은 만년까지 이어졌다.

길진섭

길진섭은 아카데미즘 교육을 받았지만 대단히 신선하고 감각적인 화풍을 보여주었다. 재빠른 붓질과 화사한 색채는 인상주의에 기초했음을 알려준다. 대담한 구도와 가벼운 운필이 화면 전체에 경쾌함을 고조시키며 점차 개성적인 후기 인상주의로 변모하는 경향이 뚜렷하게 느껴진다. 소품 크기지만 길진섭의 화풍을 여실히 보여주는 작품이다. 거의 즉흥적으로 구사한 듯한 자유로움과 사물을 대하는 정감 어린 시선을 확인할 수 있다.

길진섭은 해방 이후 좌익 계열 협회인 '조선미술동맹'에서 위원장을 맡았으며 서울대학교 예술학부 교수로 재직했다. 1948년 해주에서 열린 《남조선인민대표자대회》에 조선미술동맹 대표로 참석했다가 북한에 머문 것으로 알려졌다. 북한에서 인민대의원으로 선출되었으며 평양미술학교 교수를 지냈다.

북한에서의 활동이 단편적으로 전해지는데 해방 전에 구사하던 감각적인 화풍은 찾아볼 수 없다. 부친은 3·1 운동 당시 민족대표 33인 가운데 한 사람인 길선주吉善宙, 1869~1935 목사로 일찍이 서구 자유주의 사상을 받아들인 인물이다.

철마 김중현

무녀도

1941, 합판, 비단에 유채, 41×49cm, 국립현대미술관

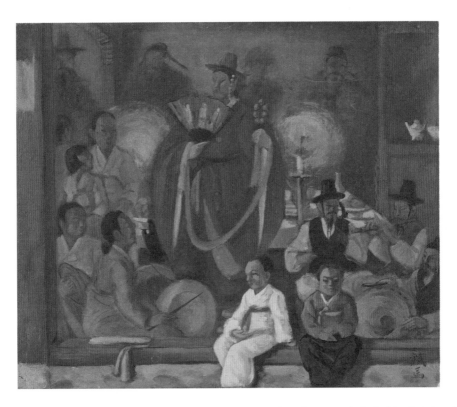

김중현은 가난 때문에 전차 차장, 상점 점원 등을 전전했고 그림은 독학으로 터득했다. 1925년경부터 《조선미술전람회》에 출품해 입상과 특선을 거듭했다. 1936년 《조선미술전람회》에서는 서양화 〈농촌 소녀〉와 동양화 〈춘양〉이 동시에 특선을 차지해 크게 화제가 되었다. 그가 즐겨 그린 소재는 생활에서 포착한 서민들의 삶이다. 특히 풍속적인 내용은 1930년대를 풍미한 향토적 소재주의에 상응하는 것으로, 김용준이 향토성에 대해 "내용에선 김중현, 색채에선 김종태"라고 말할 정도로 대표적인 작가로 꼽혔다.

작품의 크기는 소품이며 화면은 사람과 무속 소도구로 빽빽하다. 그럼에도 불구하고 답답하지 않은 것은 무당과 연주자가 있는 중심과 그림이 걸린 배경, 제상祭床과 문턱 아이의 거리가 통일된 깊이감을 보이며 효과적으로 작용하기 때문이다. 방안은 무녀의 춤과 음악으로 인해 요기妖氣 마저 서린 듯하다.

〈무녀도〉역시 향토적인 소재다. 열린 방에서 무당이 굿거리를 주도하고 북과 소고를 담당한 무속들의 연주가 이어진다. 가운데 집주인 격인 여인이 보이고 마루 끝에는 구경꾼 아이들이 몰려 있다.

이대원

온정리 풍경

1941, 캔버스에 유채, 80.2×100cm, (구)삼성미술관 리움

이대원은 1921년에 경기도 문산에서 태어났다. 경성제국대학京城帝國大學 법문학부를 졸업했으나 법학을 전공하면서도 꾸준히 그림을 그렸다. 《조선미술전람회》등에 입선하면서 미술가의 꿈을 버리지 않았다.

〈온정리 풍경〉역시 이대원의 다른 작품과 같이 틀에 얽매이지 않는 활달한 착상과 표현을 보여준다. 객관적으로 자연에 접근하기보다 감정에 치우친 주관적 시각이 두드러지며, 즉흥적이면서 유려한 필치가 인상적이다. 약간씩 일그러진 형태 묘사나 대담한 색채 구사는 야수주의 화풍에 밀착된

느낌이다.

온정리는 금강산 입구 마을로 금강산 답사기 등 여러 기록에 빈번하게 등장하는 간이역 같은 장소였다. 배경의 금강산 줄기와 그 앞으로 형성된 온천 마을 풍경을 통해 다소 들뜬 휴양지 특유의 분위기가 실감 나게 전해온다.

배경이 된 금강산의 웅장한 위용과 온천 마을의 담담한 모습이 대조를 이루며, 광고판을 매단 기둥이 풍경을 여는 구실을 한다. 극히 평면적인 구도이면서도 깊어지는 거리감이 선명하게 드러난다.

의재 허백련

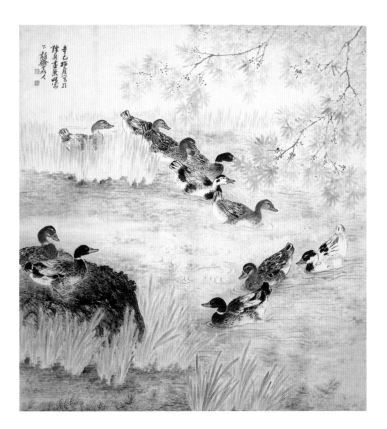

〈유압도〉는 동양화에서 흔히 대하던 소재를 다뤘지만 실제 대상을 그대로 보고 그렸다는 점에서 퍽 예외적이라 할 만하다.

유형적인 도상이나 구도에 근거하지 않고 철저한 현장 사생에서 비롯된 그림임을 대상 표현을 통해 파악할 수 있다. 오리의 생태적인 모습, 물과 물섶, 물가로 뻗어내린 나뭇가지 등이 현장감을 유감없이 발현한다. 부분적으로 가한 채색에서도 현장 취재가 주는 신선한 감각이 엿보인다.

구도는 좌측 위에서 시작된 오리들의 이동이 우측으로 향하다가 중간에서 꺾여 다시 화면의 좌측 아래로 향한다. 왼편 가장자리에 바위 둔덕을 설정해 이미 도착한 오리 두 마리가 헤엄쳐오는 오리 떼를 바라보고 있다. 사선으로 내려오던 각도가 한 번 꺾여 반대 방향으로 진행되다가 바위 둔덕에 미쳐 마무리되는 설정이 조용한 가운데 변화를 느끼게 한다.

철마 김중현

농악

1941, 캔버스에 유채, 72×90cm, (구)삼성미술관 리움

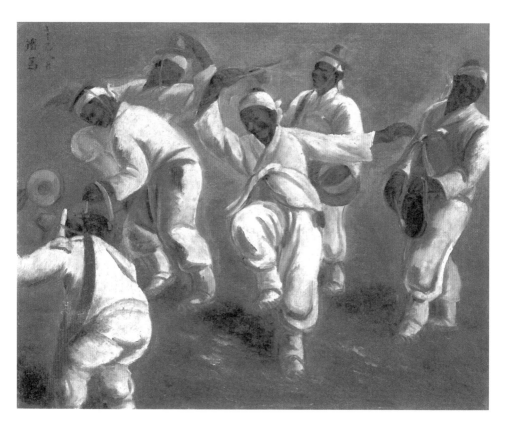

한국의 민속음악인 농악은 평범한 농사꾼들이 춤추고 연주하는 것이 특징이며 즉흥적인 요소가 강하다. 주로 꽹과리, 장구, 징으로 흥을 돋우고 길을 따라가면서 놀거나 마당에서 원을 그리며 연주한다. 농악은 화가들이 즐겨 다룬 그림 소재다. 특히 1930년대에 향토적인 소재에 화가들이 관심을 기울이면서 자주 그려졌고 김중현의 〈농악〉도 그 맥락과 연계된다.

엷은 녹색 바탕에 흰 한복을 입은 농악대가 흥겹게 돌아간다. 신명 겨운 남정네들의 활기찬 춤사위가 화면을 꽉 채운다. 흰 바지저고리에 고깔모자, 붉은 띠를 두른 남정네들은 전형적인 농군이다.

녹색 바탕과 흰옷의 대비, 부분적으로 사용한 붉은 띠가 화면을 더욱 생동감 있게 만든다. 앞으로 구부렸다 옆으로 젖히는 동작과 요란한 악기의 음율이 화면을 가득 채우는 느낌이다. 보는 이도 어깨를 절로 들썩이게 만든다.

김중현은 향토적인 소재를 집중적으로 다뤘으며 특히 서민들의 생활을 빈번하게 그렸다. 이는 가난한 생활에서 벗어나지 못한 자신의 삶을 자연스럽게 반영한 것이라고 할 수 있다. 바라보는 대상이 아니라 들어가 더불어 생활하는 동반자로서의 회화 감각도 이에 연유한다.

조병덕

저녁 준비

1942, 캔버스에 유채, 117×90cm, 고려대학교박물관

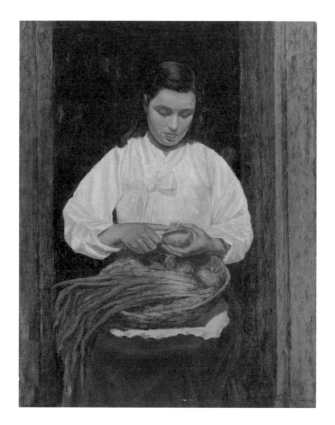

조병덕은 비교적 초기부터 향토적인 소재를 즐겨 다뤘으며 후반기에 들어오면서 더욱 양식화된 면모를 보였다. 광주리를 치마 위에 놓고 양파를 까는 여인의 모습을 정면으로 포착한 이 작품도 소재 면에서 지극히 향토적이다. 전체적으로 고전주의적인 격조를 지니면서 인물이 풍기는 분위기는 다분히 이국적이다.

더없이 맑은 색조와 저고리, 치마, 그리고 광주리에 담긴 파의 색 대비가 뛰어난 감각을 대변한

다. 어두운 배경으로 인해 더욱 화사해 보이는 인물의 다소곳한 모습이 일상생활 속 다감함을 반영하는 듯하다. 다독이듯 누적된 필촉, 꿈꾸는 듯한 여인의 표정, 세련된 색채 조화가 작품의 격조를 한층 높인다.

조병덕은 1916년 서울에서 출생했고 일본 태평양미술학교를 졸업했다. 《조선미술전람회》에 출품했고 해방 이후 《국전》 추천작가와 초대작가를 지냈으며 이화여자대학교에서 재직했다.

윤효중

현명 弦鳴

1942, 나무, 165×110×50cm, 국립현대미술관

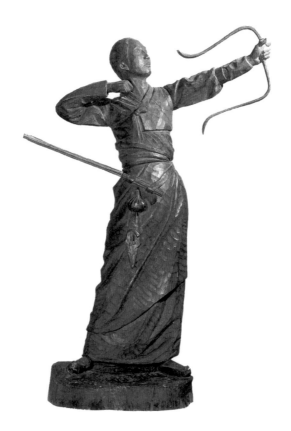

1940년대에 제작된 윤효중의 조각이 일부나마 남아 있는 것은 소재가 청동이나 석고가 아니라 나무였기에 가능했을 것이다. 당시 제작된 석고 조각은 보존 면에서 내구성이 낮아 거의 남지 않았기 때문이다. 청동은 비용적인 면과 더불어 군수품 재료로 공출되었기 때문에 작품 제작에 용이하지 못했다. 이에 비해 나무는 비교적 자유롭게 사용할 수 있는 소재였다.

〈현명〉은 1944년 《제23회 조선미술전람회》에 출품해 최고상인 창덕궁상을 차지한 윤효중의 대표작이다. 일본의 전통 목조 기법으로 굵은 끌 자국을 표면에 남기는 나타보리鉈彫り 기법을 사용했다. 기술적으로 매우 정교하며 인체 비례는 서구적이다. 조각이 대개 정적인 자세가 주류를 이루던 가운데 동적인 요소가 풍부한 것이 인상적이다. 한복을 입은 여인이 막 활시위를 당기는 긴장감 넘치는 순간을 포착한 점이 눈길을 끈다.

먼 곳을 향한 여인의 눈길은 매서우면서도 진지하다. 흩날리는 치마를 허리께에서 동여맨 매무새와 화살통을 찬 모습에서 전체적으로 나약해 보일 수 있는 몸매에 단호한 긴장감을 심어주었다. 여인이 활을 쏘는 장면은 전쟁을 독려하는 당시의 시국과도 상응한다.

김인승

봄의 가락

1942, 캔버스에 유채, 147.3×207cm, 한국은행

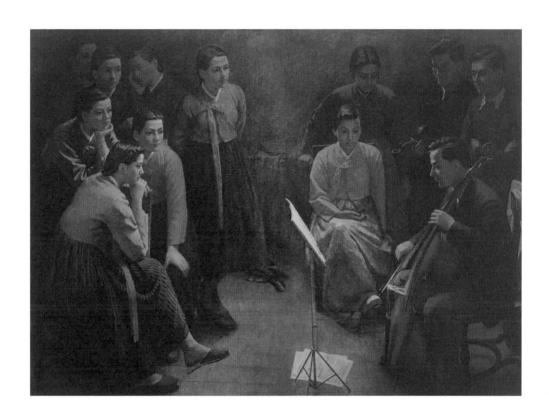

김인승이 1942년 《조선미술전람회》 추천작가 자격으로 출품한 작품이다. 일본 도쿄미술학교 재학시절인 1937년, 《조선미술전람회》에서 최고상을 수상한 김인승은 30대 초반에 추천작가 반열에 오르며 선망의 대상이 되었다. 〈봄의 가락〉은 대형 캔버스 두 개를 하나로 붙여 제작한 작품으로 규모에서부터 자신감과 의욕을 여지없이 보여준다.

첼로 연주자를 에워싼 젊은 남녀의 설렘이 잘 반영되었다. 좌측에는 첼로에 귀 기울이는 젊은 여인들이 자리했고 우측에는 첼로 연주자와 청중들이 배치되었다. 첼로 선율이 퍼져나가는 방향과 이를 수용하는 청중의 호기심 어린 표정이 대조를 이룬다. 연주자는 어둡게 표현하고 음악을 경청하는 청중 부분은 밝게 묘사한 것이 마치 선율과 공명共鳴하는 듯한 효과를 보여준다.

전체적으로 비스듬한 구도는 마치 객석에서 무대를 바라보는 듯하다. 인물에 가한 조명 역시 무대 조명이 연상된다. 전반적으로 어두운 분위기에서 인물이 서서히 부각되는 효과를 준 것도 연극적이다. 남자들은 양복 차림인 반면 여인들은 한복 차림인데, 색깔이 다른 한복의 우아한 자태와 밝은 표정이 봄날의 정감을 한껏 북돋우는 듯하다.

남농 허건

〈목포 교외〉는 사실에 바탕을 둔 일본 남화의 특징에 따라 잔잔하면서도 세밀한 자연 묘사가 선명한 작품이다. 해방 이후 관념적인 산수와는 대비적으로 허건의 초기 대표작이다. 1940년대의 가난한 농촌 정경을 실감 나게 포착했다.

비스듬한 야산 자락에 초가 몇 채가 있고 개간된 밭이 이어지는 산등성이에 나무들이 듬성듬성한, 다소 황량한 정경이다. 근경에는 수목으로 친 울타리가 보이고 과수果樹인 듯한 나무들이 줄지어 있다. 사잇길로 머리에 짐을 인 여인네가 조그맣게 보인다. 개간된 야산 중턱 밭은 정연하게 구획됐고 초가 마당에는 한가롭게 닭들이 노닌다. 가난하지만 평온한 농가 풍경이다.

해방 이후 허건의 작품은 복고적인 산수로 회귀했지만, 현실경을 통한 리얼리즘 구현이 간단없이 등장하는 것도 일본 남화의 영향에서 기인한다고 할 수 있다.

허건은 1907년 전라남도 목포 출생으로 조선 후기 남종화南宗畵의 대가인 소치 허련의 손자이며 남도 산수를 대표하는 작가다. 1940년대 초반 일본으로 건너가 일본 남화의 영향을 많이 받았다.

김경승

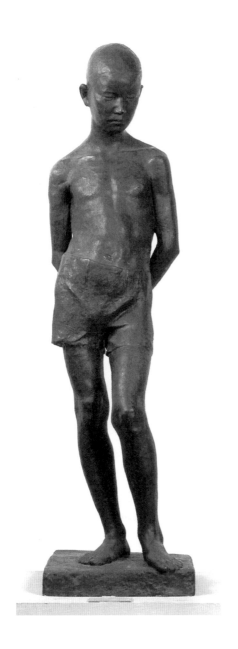

소년 입상

1943, 청동, 149×41×38cm, 국립현대미술관

1943년 《제22회 조선미술전람회》에 출품해 특선을 차지한 작품이다. 당시에는 파격적인 소조 청동으로, 석고로 제작한 작품을 나중에 청동으로 다시 떠낸 것인지는 확실하지 않다. 당시 《조선미술전람회》는 조각부가 서양화나 공예부에 속해 있었는데, 조각이 수적으로도 불리하고 대중적으로도 인식이 몹시 낮았다. 출품작도 두상, 토르소 정도의 소품이 다수였고 후반에야 본격적인 전신상이 등장했다.

〈소년 입상〉도 그중 한 작품으로 소년의 조심스러운 표정이 소박하게 표현되었으며 예리하게 포착한 신체 각 부위가 전체적인 균형 감각을 높였다. 상의는 입지 않고 바지만 걸친, 약간 마른 소년의 전신이 마치 싱싱한 나무가 자라듯 우뚝 선 느낌이다.

두 팔로 뒷짐을 진 듯, 한쪽 다리에 무게 중심을 두고 반대쪽 다리는 긴장감 없이 느슨한 자세다. 머리를 약간 앞으로 수그린 모습도 전체에 흐르는 동세와 정지의 순간을 미묘하게 융화시킨다. 고요하면서 동시에 긴장감 넘치는 자세가 뚜렷하게 드러난다.

김경승은 1915년 개성에서 출생해 도쿄미술학교 조소과를 졸업하고 이화여자대학교, 홍익대학교 교수를 지냈다. 김인승, 김경승 형제는 미술가 가족으로 유명한데, 형제가 《조선미술전람회》를 통해 이름을 날렸으며 해방 이후에는 각자 대학에서 후진을 양성했다.

현초 이유태

여인삼부작-감感

1943, 종이에 수묵채색, 215×169cm, (구)삼성미술관 리움

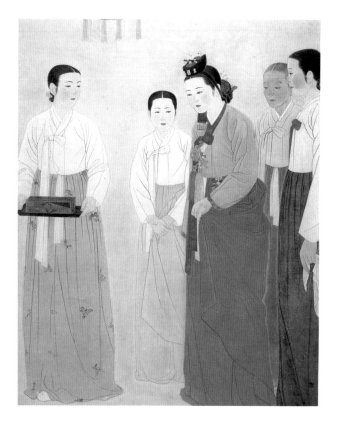

〈여인삼부작-감〉은 1943년《조선미술전람회》에서 총독부상을 수상한 이유태의 대표작이다.

지智·감感·정情이라는 세 가지 상황을 통해 여인의 생애를 묘사한 이 작품은 일본 서양화 화단에서 대표적인 작가로 꼽히는 구로다 세이키黑田淸輝, 1866~1924의 삼부작 〈지·감·정〉의 제목을 차용했다. 이유태의 연작은 처녀가 결혼을 하고 어머니가 되는 과정, 즉 여인의 일생을 담은 것으로 이 작품은 결혼 장면을 다루었다.

족두리 쓴 여인의 옥색 저고리와 붉은 치마는 주변 인물에 비해 단연 돋보인다. 색채는 더없이 화사하면서도 투명해 진한 채색의 일본화풍에서 벗어났다. 다소곳한 신부의 모습과 이를 에워싼 여인들, 어머니를 비롯한 친가의 여인들이 식장으로 나가는 신부를 지켜본다. 주변 여인들의 의상이 옅은 색조여서 상대적으로 신부가 두드러지고 인물 배열도 결혼식장의 엄숙하면서도 경건한 모습을 강조하는 듯하다.

보내는 이들의 아쉬움과 행복을 비는 간절한 마음이 투명한 색조에 아련히 묻어난다. 옅은 색조로 인해 한복 주름에 가한 선이 뚜렷하게 도드라지면서 청아한 느낌을 더한다.

월전 장우성

화실

1943, 종이에 수묵채색, 210.5×167.5cm, (구)삼성미술관 리움

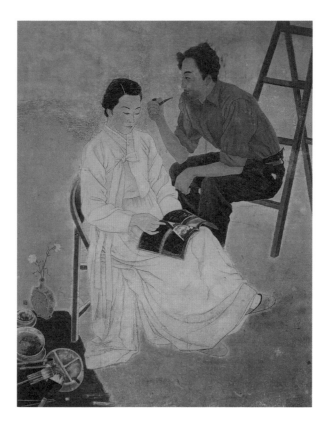

그림을 그리다가 휴식을 취하는 순간을 그렸다. 파이프를 손에 들고 깊이 생각에 잠긴 화가에 비해 부인은 퍽 여유로운 자세다. 색깔 있는 와이셔츠, 검은 바지와 우아한 흰 한복이 대비를 이룬다. 구도 역시 사선 구도가 동적인 느낌과 긴장감을 북돋운다. 우측 모서리에서 시작되는 사다리, 화가, 가운데 여인, 좌측 모서리에 놓인 화구 배치가 긴장감을 늦추지 않는다. 섬세한 필선이 주는 그윽한 여운도 뛰어난 일면이라 하겠다.

이 작품은 장우성의 초기작으로 화면 구성이나 색채 구사에서 뛰어난 역량을 보여준다. 장우성은 해방 뒤 1950년대 이후에는 인물보다 문인화풍의 담백한 화조화를 많이 그렸다.

작품 내용은 일종의 자전적 이야기이다. 화가가 사다리에 걸터앉고 그 앞에 모델이 된 부인이 화집을 펼쳐든 모습이다. 당시 따로 모델을 구할 수 없어 부인을 세웠으며 자기 자신을 조역으로 등장시켰다.

장우성은 이 작품으로 1943년 《제22회 조선미술전람회》에서 최고상인 창덕궁상을 수상했고 연달아 특선을 네 차례 차지해 추천작가가 되었다. 김은호 문하에서 배운 그는 섬세한 세필과 채색으로 인물화를 집중적으로 그렸다.

이쾌대

부인도

1943, 캔버스에 유채, 70×60cm, 개인소장

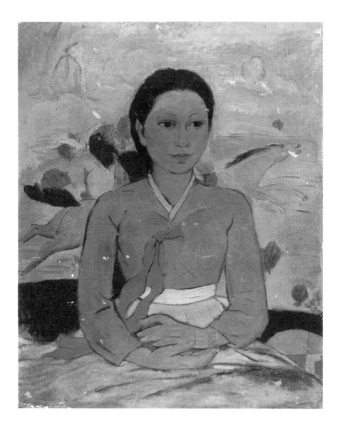

이쾌대는 《문부성미술전람회》를 반대하고 전위적인 정신을 가진 《이과전》에 출품했다. 낭만주의의 영향을 받은 서사적 내용과 웅대한 구도로 독자적인 세계를 구축한 작가다.

〈부인도〉는 이중섭, 최재덕, 문학수, 진환 등과 같이 조직한 《조선신미술가협회전》에 출품한 것으로 작가의 조형적 관심과 방법적 모색이 잘 반영된 작품이다.

한복 차림의 여인이 앉은 뒤편으로 고구려 벽화를 연상하게 하는 수렵도狩獵圖가 그려져 있다. 섬세하고 날카로운 필치와 담백한 색조는 고분벽화가 지닌 고졸古拙하면서도 격조 있는 여운을 담고 있다.

주황색 저고리와 푸른 치마, 장판지같이 색 바랜 노란색 배경이 어우러져 차분하면서도 깊이가 느껴진다. 여인의 다문 입과 크게 뜬 눈동자의 예리함에서 근접할 수 없는 단아함이 묻어난다. 섬세한 손은 한결 여유로워 무거운 분위기를 적절히 상쇄한다.

이쾌대의 인물화는 자연 풍경을 비롯한 배경이 특징으로, 이 배경은 인물의 정체성을 반영하는 역할을 한다. 고분벽화 속 수렵도가 배경이 된 이 작품 역시 조선 여인이라는 위상을 강인한 정신의 맥락에 함께 두려는 의도로 읽을 수 있다.

진환

우기牛記 8

1943, 캔버스에 유채, 43×60cm, 고창군립미술관

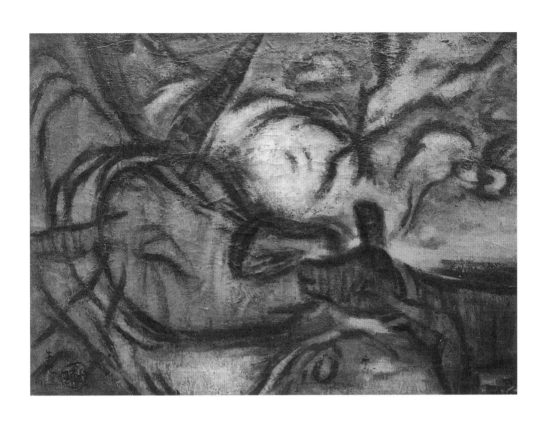

농가의 여름날, 암소가 송아지와 서로 입을 맞댄 모습이다. 지그시 눈을 감은 암소와 송아지의 애틋한 정감이 실감 넘치게 전해진다. 바깥 하늘에는 뭉게구름이 몰려들고 곧 장맛비가 쏟아질 것 같다. 화면에는 어미 소와 송아지라는 대상을 구체적으로 묘사했으면서도 이를 에워싼 공간은 몹시 몽환적이다.

무엇보다도 이 작품은 어미와 새끼의 정겨운 모습이 감동을 주며, 작가 특유의 유연한 선이 화면 전체에 드러나 어디서도 볼 수 없는 개성을 보여준다.

진환은 1913년 전북 고창 출생으로 일본미술학교日本美術學校를 졸업했다. 일본《신자연파협회전》,《독립미술협회전》,《조선신미술가협회전》등에 출품했으며 홍익대학교 교수를 역임했다.

여러 협회전을 통해 두각을 나타냈으나 한국전쟁 중이던 1951년에 세상을 떠났으며 남은 작품도 극소수에 불과하다. 그에 대한 평가가 제대로 이뤄지지 못한 요인이 아닐 수 없으나, 몇 점의 작품을 통해 내용과 방법 모두 대단히 특이한 조형성을 확인할 수 있다. 주로 향토적인 소재를 다루면서 표현에서 신비로운 초현실적 요소를 다분히 반영해 아카데미즘의 아류에서 벗어나 독자적인 표현 세계를 추구했음을 엿볼 수 있다.

근원 김용준

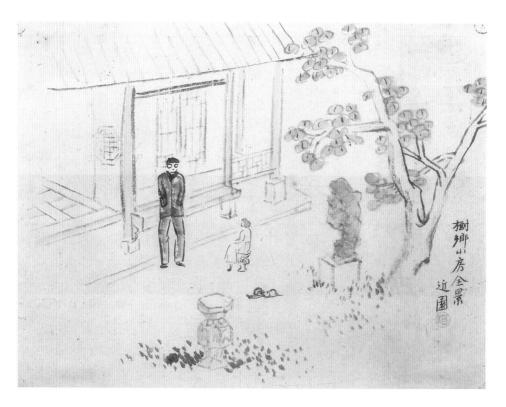

김용준은 창작뿐만 아니라 이론에도 뛰어난 면모를 보여주었다. 「전통에의 재음미」, 「회화로 나타나는 향토색의 음미」는 창작에서 전통의 자각과 재창조 이념을 이론으로 펼쳐낸 것이었다.

〈수향산방전경〉은 김용준이 자신이 머물던 정릉 집 노시산방老柿山房을 김환기에게 넘기고 의정부로 옮긴 후, 수향산방樹鄕山房으로 이름이 바뀐 이곳에 들러 즉흥적으로 김환기, 김향안 부부를 그린 것이다. 노시산방은 '늙은 감나무가 있는 집'이라는 뜻이다. 이후 집 이름은 김환기와 김향안의 호에서 한 자씩 따서 수향산방이라 했고 이 그림은 뜰에서 부부가 망중한忙中閑을 즐기는 한때를 묘사했다.

키가 큰 김환기가 엉거주춤 뜰에 서고 간이의자에 앉은 김향안은 김환기를 물끄러미 바라보고 있다. 마당엔 감나무와 수석壽石, 그리고 강아지 한 마리가 누워 한가로운 오후 풍경을 실감나게 구현했다. 극도로 생략된 운필로 인물과 건물, 뜰의 나무와 수석을 담담하게 그려 김용준의 문인화풍 격조를 엿보게 한다. 빳빳한 맨붓으로 묘사한 표현은 잡다한 것들을 생략하고 대상을 간결하고 담백하게 하려는 의도를 드러낸다.

이인성

해당화

1944, 캔버스에 유채, 228.5×146cm, (구)삼성미술관 리움

이인성의 대표 작품 중 하나로 작품 규모가 가장 커 야심작이었음을 짐작할 수 있다. 1941년 이인성은 이미 《조선미술전람회》의 추천작가로 명성을 날리고 있었다. 이는 곧 그의 예술 세계가 어느 정도 정점에 도달했음을 의미한다. 《조선미술전람회》를 통해 발표한 작품 태반이 향토적 서정을 짙게 나타내며, 〈해당화〉 역시 같은 맥락의 작품이다.

해당화가 피는 바닷가 모래밭, 봄을 기다리는 여인과 두 소녀의 마음이 따스한 햇살 속에 아련하게 묻어난다. 어딘가 모르게 궁핍함이 배어 있는 인물들을 통해 1940년대 일제 강점기 삶의 모습을 엿보게 한다고 할까. 그러나 현실이 고단해도 어김없이 찾아오는 계절의 화사함은 어쩔 수 없는 것이다. 여인과 소녀의 얼굴에 화사한 기운이 잠시나마 스쳐 지나간다. 멀리 파란 수평선이 노란 모래밭과 대비를 이루면서 화면에 일정한 긴장을 지켜준다.

해당화는 바닷가에 자생하는 꽃으로 다른 꽃보다 개화가 빠르다. 활짝 핀 붉은 해당화는 아름답지만 겨울의 끝자락이 주는 싸늘한 기운이 완전히 가시지 않아 몸이 움츠러든다. 쪼그리고 앉은 여인의 밝고 투명한 무명옷과 얼굴과 목을 감싼 흰 스카프는 가녀린 여인의 매무새와 더불어 안쓰러운 느낌마저 준다. 손가락을 빼는 소녀와 꽃향기에 취한 소녀의 표정이 꿈꾸는 듯한 느낌이다. 투명한 색감, 조각같이 빚은 듯한 형태는 고전주의를 연상시킨다.

이인성의 뛰어난 데생과 짜임새 있는 장면 설정, 설화성說話性이 가미된 독자적인 분위기 등이 이 시대의 뛰어난 전형으로 돋보인다.

변시지

흰 집과 검은 집
1946, 캔버스에 유채, 80.3×116.8cm, 개인소장

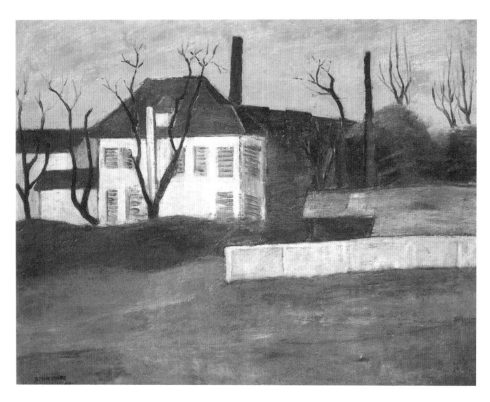

〈흰 집과 검은 집〉은 단순한 풍경을 소재로 자연스러운 흑백 대비를 주어 긴장감 흐르는 구성이 전면을 지배한다. 흰 벽면에 검은 지붕을 인 건물, 역시 검은 벽체에 회색 지붕, 흰 담장 풍경은 간결하면서도 구조적인 무게로 화면에 짜임새를 더했다.

수평으로 전개되는 담과 집, 그 사이로 숲과 나목이 듬성듬성 자리를 잡아 우울하고 적막한 느낌을 준다. 흐린 날의 풍경일까, 애잔한 아름다움이 묻어난다.

귀국 이후 제주에 정착하면서 향토색 짙은 소재를 통해 독자적인 조형 세계를 펼쳐 보인 후반의 경향과 퍽 대조적이다. 내용보다는 회화 자체의 구성 요건에 충실한 면모를 확인할 수 있다.

변시지는 1926년 제주 출생으로 일본 오사카미술학교大阪美術學校를 졸업했다. 〈흰 집과 검은 집〉은 초기 작품으로 1946년은 작가가 《일전日展》, 《광풍회光風會》같은 일본 공모전에서 입상해 선망의 대상이 되던 무렵이다.

1945년 이후 일본 미술계도 전쟁으로 피폐해진 가혹한 현실에서 서서히 벗어나기 시작하면서 질서를 회복하고 있었다. 이때 등장한 변시지는 예상치 못한 대담하고 신선한 화풍으로 각광받았다.

청강 김영기

향가일취 鄕家逸趣

1946, 화선지에 수묵담채, 170×90cm, 국립현대미술관

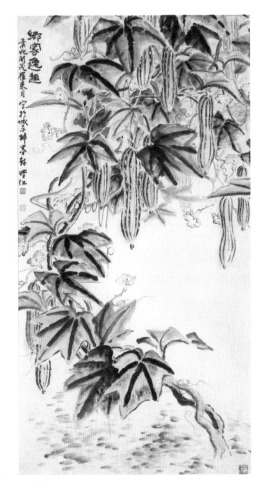

김영기의 대표작으로 신문인화新文人畵의 화목인 수세미를 주제로 삼았다. 대단히 활달한 운필과 더불어 문인 취향이 농후하다. 부친인 해강 김규진海崗 金奎鎭, 1868~1933의 영향과 중국 유학 당시 중국 근대 화단의 감화가 작품에 면면이 흐른다.

우측 아래에서 시작된 수세미 줄기가 좌측으로 오르다가 위에서 화면을 가득 채우는 가운데, 담백한 먹과 활달한 필세가 문인화다운 격조를 반영한다. 시원한 잎사귀와 주렁주렁 매달린 수세미, 사이사이로 돋아난 노란 꽃이 소박하면서도 당당하게 어우러졌다. 문인화의 현대화가 동양화 고유의 정신 회복과 맞닿는다는 점을 일찍이 터득한 듯하다.

1911년 서울에서 출생한 김영기는 북경 보인대학輔仁大學을 다녔으며 중국의 대가 제백석齊白石, 1860~1957에게서 사사했다.

해방이 되면서 왜색 탈피와 민족미술 건설이라는 시대적 요청에 부응해 혁신적인 방법을 구사했다. 고루한 전대적 소재와 관념적인 취향을 박차고 현실에 적응한 새로운 회화의 리얼리티 추구에 앞장섰다. 장우성, 배렴, 이응노, 이유태 등과 같이 단구미술원檀丘美術院을 조직했고 이화여자대학교에서 후진을 양성했다.

근원 김용준

홍명희 선생과 김용준

1948, 종이에 수묵담채, 63×34cm, 밀알미술관

벽초 홍명희碧初 洪命熹, 1888~1968와 김용준은 각별한 사제 관계였던 것으로 알려졌는데, 김용준이 홍명희를 방문해 예를 갖추는 장면을 그렸다. 김용준은 문인화풍 작품을 다수 남겼으나, 이 작품을 제외하고 인물을 주제로 한 것은 김환기를 그린 〈수화 소노인 가부좌상〉과 〈수향산방전경〉(92쪽)이 있다.

홍명희와 자신을 주제로 한 점이 특이하다. 홍명희를 방문한 기억을 되살린 것으로, 홍명희를 약간 측면이지만 선명하게 그렸고 김용준 자신은 뒷모습으로 묘사해 뒷머리만 드러날 뿐이다. 홍명희는 서실書室, 사랑방인 듯한 곳에서 책을 펴들었고 주변 분재와 서책, 무엇보다 간결한 분위기가 방 주인의 성격을 잘 드러낸다.

화면은 책상 앞에 앉은 홍명희를 기점으로 사선 구도로 분할해 좌측으로 주인과 기물이 집중되고, 우측에는 문안을 드리는 김용준만 그려 퍽 대조적이다.

묘사는 치밀하며 분재에 난 풀 한 포기까지 섬세함이 엿보인다. 흰옷을 입은 홍명희와 역시 흰 두루마기 차림의 김용준이 간결한 선묘로 마무리되었다.

〈수향산방전경〉에서 보이는 운필의 고담한 기운이 고스란히 이어진다. 사선 구도에 우측의 길게 내려오는 화제가 전체 화면에 탄력적인 구성을 이룬다. 문인화풍이면서도 실제 인물을 등장시킨 작의作意도 의외롭다.

청계 정종여

위창선생 팔십오세상

1948, 종이에 수묵담채, 112.5×48cm, 국립현대미술관

화면 좌측 상단에 "葦滄先生 八十五歲像 戊子 首夏 鄭鍾汝 謹寫위창선생 팔십오세상 무자수하 정종여 근사"라고 적혀 있다. 1948년 초여름에 정종여가 85세 위창 오세창葦滄 吳世昌, 1864~1953 선생 초상을 그렸다는 내용이다.

기암괴석에 비스듬히 기대앉은 오세창 뒤로 두 그루의 노송이 있으며, 앞에는 향로와 서책이 놓였다. 장수를 상징하는 소나무를 통해 선생의 장수를 기원하고, 아울러 고아하고 반듯한 그의 업적과 인품을 상징적으로 보여준다. 인물은 단순하고 경쾌한 필선으로 묘사해 노인의 나이와 인상을 잘 표현했고, 기암괴석은 농묵과 청묵, 황토색 선을 사용해 번지는 효과로 명암을 나타냈다. 세부적인 부분까지 섬세하게 묘사한 표현력이 돋보인다.

정종여는 고전적인 기물 구도와 구성을 보여주는 화면에서 오세창을 마치 신선처럼 보이도록 만들었는데, 이를 통해 선생에 대한 경외감과 존경심을 드러낸 것이라 하겠다.

다른 작품에서는 '청계靑谿'를 그림에 주로 표기했으나 이 작품과 같은 지인의 초상화에서는 '정종여鄭鍾汝' 본명을 표기했다.

철마 김중현

정동 풍경

1948, 캔버스에 유채, 37.7×44cm, 국립현대미술관

고갯길 너머 숲 사이로 드러나는 반듯반듯한 기와집이 정겹다. 저만치 떨어져 있는 흰 양옥은 지금은 없어진 옛 러시아 공관 건물이다. 덕수궁 후문 어디쯤에서 지금의 경향신문사가 있는 곳을 바라보는 시점일 것이다. 1948년에 그려졌으니 지금으로부터 70여 년 전이다. 70년이란 시간만큼이나 화면에 나타나는 풍경이 더욱 아득하다. 화면은 무겁게 가라앉은 색조로 뒤덮였는데 집과 앞쪽 여인의 흰옷이 화면에 생기를 불어넣는다.

나무와 집에 더해진 선명한 붓질이 한결 자욱한 경관으로 유도한다. 근경의 언덕길과 그 너머로 깊숙한 풍경, 그리고 숲을 건너 멀리 보이는 서양식 건물들 사이에서 느껴지는 거리감이 적요하면서도 격조 있는 분위기를 이끌어낸다. 변화된 현재 위치에서 옛날을 회상하면서 같은 풍경을 바라보는 것도 의미 있을 것이다.

화면 우측으로 치우쳐 걸어오는 흰 옷차림의 여인과 풍경 속에 드러나는 흰 집이 착 가라앉은 풍경 속에서 빛을 발한다. 길을 가면서 얽히는 풍경 전개도 화면에 동적인 기운을 더해준다.

조병덕

해녀

1948, 캔버스에 유채, 97×130cm, (구)삼성미술관 리움

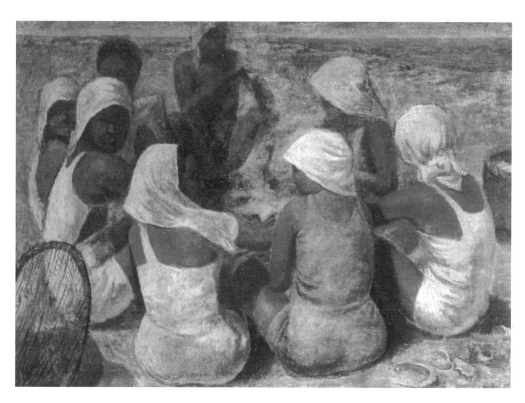

물에 나온 여인들이 불을 피워놓고 잠깐 휴식을 즐기는 장면이다. 가운데 불을 놓고 빙 둘러앉은 여인들의 활기찬 이야기 소리가 들리는 듯, 실감이 역력하다. 지금과는 다른 옛 해녀들의 작업복을 엿볼 수 있다. 불을 쬐다 정면을 향해 반응하며 보이는 미소가 싱그럽다.

아직은 양식적인 요소가 묻어나지 않는 사실적 묘사가 현장의 분위기를 실감 나게 전해준다. 화면 상단으로 드러나는 푸른 바다와 백사장, 삶에 대한 가파른 의지가 어우러져 화면에 신선한 기운을 가득 채운다.

해녀라는 소재는 적지 않은 화가들이 다룬 바 있다. 남해안과 제주도 근해를 생활 터전으로 하는 해녀들의 삶은 특별한 면모를 지니는 것임에 틀림없다. 여인들이 깊은 물속을 오가면서 생활을 꾸리는 강인한 모습은 치열한 삶의 단면이면서 이채로운 대상이기도 하다.

이쾌대

군상 IV

1948, 캔버스에 유채, 177×216cm, 유족소장

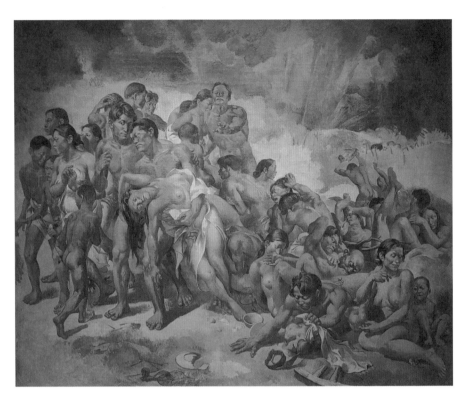

헐벗은 군중이 어디론가 몰려가면서 격렬한 드라마를 연출한다. 전체적인 구도와 인물 묘사에서 낭만주의 화가인 들라크루아Eugène Delacroix, 1798~1863의 영향이 짙게 느껴진다. 상황도 극적일 뿐만 아니라 거대한 산을 이루는 육체의 에너지가 화면을 압도한다. 해방 공간에 휘몰아친 대립과 갈등, 투쟁과 좌절의 시대적 분위기를 은유적으로 묘사했음이 분명하다.

가운데 여인을 안은 남자가 중심을 차지하면서 화면은 좌측 상단을 향해 급속하게 밀리는 양상이다. 아직 사회주의 리얼리즘이 제대로 정착되기 전, 이쾌대는 낭만주의풍으로 환상적인 구도를 보여주면서 사회주의 리얼리즘의 전 단계로 이목을 끌었다.

사선으로 전개되는 흐름을 따라 우측 하단에서 좌측 상단으로 시선이 흐른다. 암울한 상황에서 점차 희망을 향해 가는 과정이 격렬한 움직임을 통해 드러난다. 질곡의 식민지 시대를 벗어나 해방을 맞았으나 여전히 혼란스러운 상황을 표현한 것이다. 좌측을 향한 일부 인물의 눈길에 담긴 뜨거운 열망이 한 줄기 희망을 표상한다.

이쾌대

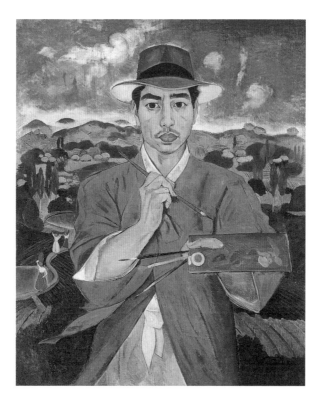

이쾌대는 1930년대 후반부터 1940년대 후반까지 뛰어난 작품을 다수 남겼다. 주로 신고전주의와 낭만주의적 색채가 농후한 기념비적 구도의 작품들이었다. 이 작품도 그 시기에 제작되었다. 두루마기 차림으로 한 손에 붓을, 다른 손에 팔레트를 든 화가 자신을 그렸다.

푸른 두루마기에 중절모를 쓰고 정면을 주시하는 구도는 화가로서의 자의식을 강렬히 표상하는 것이다. 화가로서 당당하게 사회에 참여하고 있다는 의식을 강하게 어필하고 있다. 배경에는 시골 마을이 펼쳐지고 논두렁에는 여인들이 걸어가는 모습이 보인다. 그의 작품은 태반이 이토록 향토적 서정성을 바탕으로 하면서 그 속에 자신의 위상을 은밀히 드러내려는 의도를 보여준다.

꿈꾸는 듯한 시골 마을의 옹기종기한 초가와 수목, 그 앞으로 펼쳐진 들녘은 전형적인 한국 농가의 정경이다. 1930년대를 풍미한 향토적 소재주의의 맥락을 보이면서도 개성을 잃지 않으려는 의식이 투명하게 드러난다.

화가들이 그린 자화상은 당대의 감정을 은연중 반영하게 마련인데, 한국인임을 당당하게 주장하는 화가의 모습이 가난하나마 정다운 고향을 배경으로 강인하게 표현되었다.

해방 공간의 어수선한 상황 속에서도 개성적인 작업에 매진한 이쾌대는 다른 누구보다도 많은 작품을 남겼을 뿐만 아니라 민족성 강한 작화로 일관했다는 데서 눈에 띄는 면모를 확인할 수 있다.

장욱진

독

1949, 캔버스에 유채, 43×37.5cm, 국립현대미술관

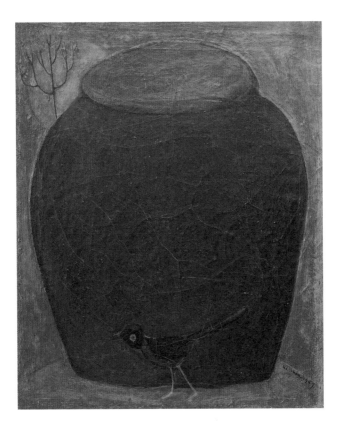

장독이 화면 가득 자리 잡았다. 좌측 상단에는 앙상한 나무 한 그루가 있고 장독 아래 까치 한 마리가 가까스로 확인된다. 거대한 장독과 까치 한 마리, 멀리 나무 한 그루가 어쩐지 가벼운 웃음을 자아내게 한다. 장욱진 고유의 해학성이 이 무렵부터 무르익기 시작한 것일까.

아직은 양식적인 측면에서 고유한 조형성이 형성되지 않았으나 대상 설정이나 색조가 장욱진다운 면모를 보여준다. 장독의 투박하면서도 늠름한 존재감과 이에 대비되는 까치와 나무의 가녀린 의외성도 그러하거니와, 푹 익은 된장 맛 같은 토속적인 향취가 화면을 물씬 뒤덮고 있다.

1949년에 제작된 것으로 미루어 《신사실파 2회전》에 출품된 작품으로 짐작된다. 장욱진은 내용면에서는 향토성이 짙고 형식적으로는 절제된 모더니즘 양식을 지녀 신사실파 작가들과 쉽게 어울릴 수 있었을 것이다.

작가는 스스로 심플하다고 했다. 이는 꾸미지 않고 가능한 한 단순함을 그대로 드러낸다는 의미다. 대상을 수식하는 장식성을 벗어나 그 실체를 극명하게 드러낸다는 것은 그만큼 진실에 다가간다는 것이다. 그러한 절제와 단순화의 경지가 더욱 진전되면 추상 양식으로 빠지게 마련인데, 장욱진은 존재에 대한 애착을 끝까지 버리지 않았다.

김경

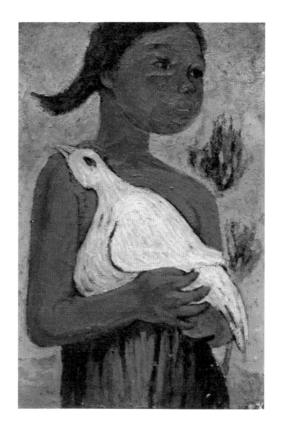

김경은 데생과 판화도 많이 그린 것으로 알려졌으며, 작품에 나타나는 구조적 성향은 평면 속에 조각적 인자를 풍부하게 간직한 데서 비롯된다. 〈소녀와 닭〉도 평면적 소재이면서 동시에 조각적 느낌을 강하게 풍긴다.

작가는 일찍부터 향토적인 소재를 주로 다루었으며 이 작품 역시 전형적인 향토 소재다. 가난한 농촌 소녀는 건강한 구릿빛 살갗을 드러냈다. 품에 안은 흰 닭이 더욱 대비돼 보인다. 인간과 동물이 어울려 사는 원생적 감정이 풋풋하게 전달된다.

순박한 소녀가 살찐 닭을 마치 동생이라도 되는 양 뿌듯한 얼굴로 안고 있다. 닭 역시 소녀의 품이 포근한 듯 안온해 보인다. 탄탄한 소녀의 몸과 흰 닭의 대조가 원시적인 건강미를 표상한다.

1949년에 작가는 고향을 떠나 부산에 정착했다. 부산에서 초등학교와 중학교 교사로 일했고 주변 작가들과 '토벽土壁' 동인을 결성해 본격적으로 미술가의 길을 걷기 시작했다. 〈소녀와 닭〉은《제2회 토벽전》에 출품한 것으로 전해진다.

1950년대 후반에는 서울로 상경해 인창고등학교에 재직하면서 '모던아트협회' 회원으로 활동했다. 만년에는 순수 추상 세계로 진입한 작품을 선보였다.

류경채

폐림지 근방

1949, 캔버스에 유채, 94×129cm, 국립현대미술관

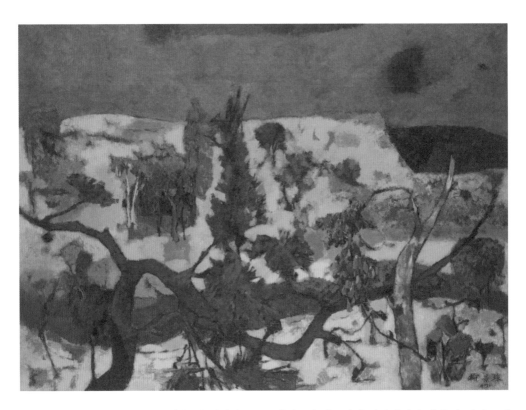

〈폐림지 근방〉은 1949년 창설된《제1회 대한민국 미술전람회》에서 최고상인 대통령상을 수상한 작품이다. 이 작품은《조선미술전람회》에서 보던 상식적인 소재와 유형적인 화풍에서 벗어나 신선한 감각을 보여줌으로써 선망의 대상이 되었다. 버려진 강산을 상징하는 헐벗은 비탈에 나무가 듬성듬성 선 풍경은 새 시대에 맞는 대담한 표현과 격조 있는 자연 표현으로《국전》이 지향해야 할 방향을 암시해주었다.

류경채는 1950년대 말까지 정감 넘치는 화풍을 지속했으며 설화적 자연주의, 서정적 자연주의 화풍을 발전시키는 데 앞장섰다. 1960년대부터는 자연주의 화풍에서 벗어나 순수한 추상 세계를 지향했고 점차 원, 삼각 같은 기하 형태의 단순하고 명쾌한 화풍에 도달했다. 절제된 형태와 색채를 구사하며 차가움보다는 내부로 스며드는 깊은 정감이 화면을 지배하는 작품으로 자연으로의 회귀 의식을 드러냈다.

초기 자연주의 화풍부터 만년의 순수 추상까지 화면에 숨 쉬는 서정성은 일관성을 유지했다. 날카로운 표현과 조화로운 색채 대비로 안정된 화면을 구사하던 작가의 역정歷程이 이 작품에서도 분명하게 드러난다.

이인성

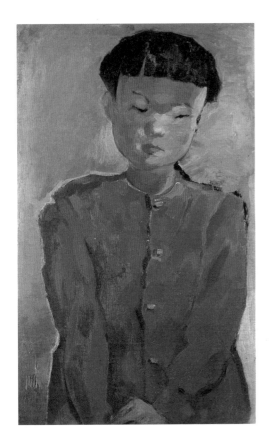

소녀

1940년대 후반, 캔버스에 유채, 44.7×26.5cm, 개인소장

이인성은 주변 인물을 소재로 인물화를 자주 그렸으며 향토적인 정서를 기조로 하면서도 시대적인 미의식을 뛰어나게 구사한 화가다. 〈소녀〉 역시 가족이나 이웃 소녀를 보고 그린 작품이다. 작가 특유의 색감이 돋보이는 화면, 소녀의 옷과 머리 모양 등을 토대로 당시 또래 아이들의 풍속적인 단면을 엿볼 수 있다.

수줍은 듯 새침한 소녀의 표정과 여기 어울리는 머리 모양, 단순하고 세련된 재킷에서 현대적으로 변화하는 시대의 분위기를 찾아낼 수 있다. 생활 깊숙이 파고든 근대적 양식이 소녀의 자태에도 짙게 반영된 것이다.

얇고 가는 눈, 낮은 코, 꽉 다문 작은 입술은 전형적인 한국의 소녀상이다. 이마 위까지 올라가는 앞머리와 귀가 보이는 짧은 머리에 빨간 재킷을 입은 소녀는 고개를 약간 아래로 숙이고 두 손을 모았다. 입을 다물고 눈을 지그시 아래로 향한 모습이 새초롬하면서도 수줍다.

작가 특유의 차분한 푸른색과 음영을 살린 붉은색, 그리고 적재적소에서 강조하기 위해 사용된 검은색이 절묘한 조화를 이루면서 화면에 생동감을 불어넣는다.

이인성은 기법에 있어 인상주의의 영향을 많이 받았는데, 실내 정경이나 인물 묘사는 후기 인상주의나 앵티미스트intimiste적인 감화가 짙게 배어 나온다. 밝은 색채 배치, 명암에 의한 양감의 효과적인 구현은 작가 특유의 기법적 소산이다. 얼굴은 전형적인 한국 소년, 소녀상이면서 입고 있는 옷이나 표정에서 근대 물결의 흐름을 감지하게 된다.

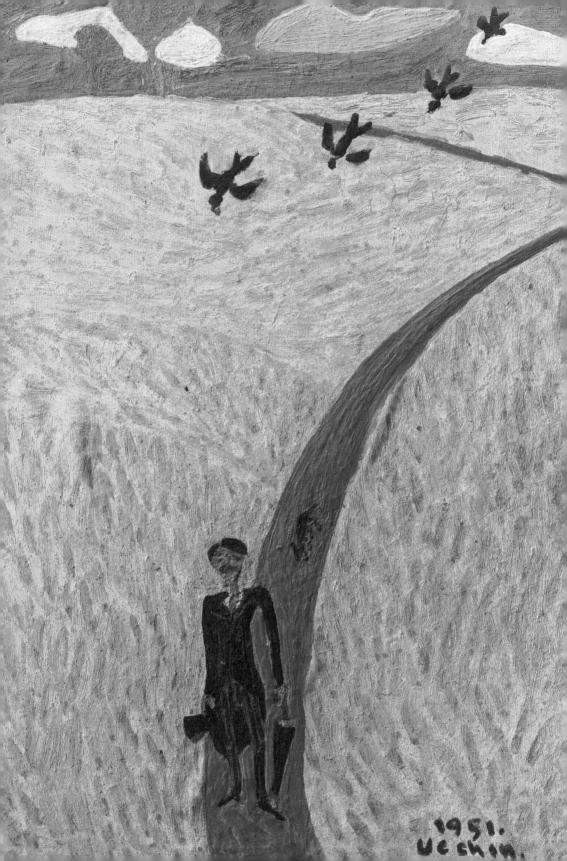

1951.
ucchin.

1949년 《제1회 대한민국미술전람회(약칭 국전)》가 열리면서 창작의 분위기가 안정을 맞는 듯했다. 그러나 다음 해인 1950년에 일어난 한국전쟁으로 인해 다시금 정치, 사회적인 혼란을 맞으면서 미술활동 역시 극심한 위축 상황을 벗어날 수 없었다. 미술활동의 재개는 휴전이 된 1953년에서야 이루어질 수 있었다. 1957년엔 많은 조형이념적 단체들이 출현함으로써 지금까지의 《국전》으로 이루어졌던 미술계 구조는 점차 '국전과 재야'라는 대립 구도를 만들

기에 이르렀다. 재야의 대표적인 단체로는 '모던아트협회', '신조형파', '창작미술협회', '백양회', '현대미술가협회'를 들 수 있다.

《국전》을 중심으로 한 기존의 미학에 대립 양상을 보인 재야 그룹의 경향은 자연주의적 미의식에서 벗어난 추상과 반추상적 경향이었으며 이 대립 양상은 국제적인 미술의 흐름에 힘입어 그 주도권이 추상을 중심으로 하는 경향으로 옮겨가는 변화를 보였다.

심산 노수현

관폭

1950년대, 종이에 수묵담채, 125×63cm, 개인소장

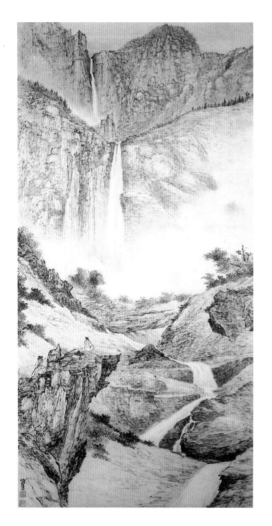

노수현의 작품 가운데 보기 드문 사경산수다. 자연 경관은 말할 나위 없이 현장감이 농후하고, 산수 속에 들어온 인물이 한층 현실감을 살린다. 그의 관념적인 작품 가운데 다소 예외적이라 할 만큼 사경미가 두드러진다.

아마도 설악산의 어느 폭포가 아닐까. 화면 가운데를 경계로 쏟아지는 폭포를 위로, 바위틈으로 굽이쳐 흐르는 물길을 아래쪽으로 설정해 웅장한 스케일을 보여준다. 쏟아지는 폭포를 향해 앉은 사람과 이 자리로 오르려 하는 사람이 웅장한 자연과 인간의 대비적인 모습을 강조해 더욱 극적 효과를 낸다.

화면 상단과 하단의 대조적인 경관도 드라마틱한 설정으로 인해 돋보인다. 노수현 특유의 골격미, 특히 바위를 묘사한 골격미는 결코 과하게 두드러지지 않고 사경에 충실한 묘법이 선명한 편이다.

노수현의 산수가 무르익던 무렵의 작품으로 독자적인 준법에 따르지 않고 다소 예외적으로 현장에 다가선 모습이다. 어쩌면 이는 지나친 자기 세계로의 침잠에서 벗어나 자연에 겸허한 마음을 드러낸 것이 아닌가 생각된다. 그로 인해 보는 사람은 여유로운 마음을 느끼게 된다. 맑은 물소리, 시원한 공기, 속세의 온갖 번잡을 씻어내주는 자연의 투명함이 실감 넘친다.

노수현은 황해도 곡산 출신으로 경성서화미술원에서 안중식과 조석진에게 사사하고 한때 조선일보와 중외일보의 기자생활을 하면서 삽화와 풍자만화를 그려 이 분야에 신기원을 남기기도 했다. 《선전》에 출품하고 해방 후 《국전》을 통해 발표했으며 심사위원을 여러 차례 역임했다. 서울대학교 미술대학에서 후진을 양성했으며 서울시문화상과 예술원상을 받았다. 초기에는 사실적인 산수를 그리다가 후기에는 이념적인 독특한 영역을 개척했다.

손응성

손응성은 매우 사실적인 기법을 구사했고 즐겨 다룬 소재도 한정적이었다. 옛 기물을 배치한 정물이나 고궁 풍경, 그리고 고서古書에 서양화가 그려진 엽서를 배치하는 등 독특한 설정의 정물을 주로 그렸다. 특히 창덕궁의 부용정 풍경화가 치밀한 묘사로 유명하다.

〈고서〉는 지극히 동양적인 고서 사이에서 마치 책갈피처럼 서양 명화 엽서가 튀어나온 듯한 정물화다. 이런 설정에 특별한 연관성이나 의도가 있는 것은 아니다. 이질적인 사물 두 가지를 아무렇지 않게 나란히 놓음으로써 생기는 괴리감이 시각적으로 신선한 충격을 준다. 평범한 사물, 극히 일

상적인 단면이 새삼 새롭게 느껴지는 것, 어쩌면 예술 자체가 이러한 뜻밖의 자각을 일깨우는 것이 아닐까.

화면에 고서만 있었다면, 혹은 반대로 서양 명화가 인쇄된 엽서만 있었다면 이러한 긴장감은 일어나지 않았을 것이다. 엉뚱한 조합으로 인해 새로운 의미를 지닌 존재로 해석될 수 있다. 작가가 노린 것도 의외의 만남이 선사하는 존재의 자각일 듯하다.

손응성은 사실적인 묘사에 충실하면서 사물이 놓인 상황을 통해 존재의 내밀한 의미를 반추하게 하는 독특한 경지를 보여주었다.

박수근

춘일 春日

1950년대, 하드보드에 유채, 24×33.5cm, 개인소장

박수근은 시장 서민들의 삶이나 자신이 거주하던 마을 정경을 조망하기도 했다. 화면은 1950년대 변두리 동네의 골목 풍경으로 작가가 살던 창신동의 한 장면이 분명하다. 골목 구석구석에 따스한 봄볕이 번지는 가운데 겨우내 방 안에 들어앉았던 사람들이 밖으로 나와 볕을 쬐며 이야기꽃을 피우고, 길에는 띄엄띄엄 오가는 이웃들의 모습이 자그마하게 보인다. 초가지붕 위로 비죽 뻗은 나무는 앙상한 나목이지만 조만간 새잎을 밀어 올릴 것이다. 찬바람이 휘몰아치던 골목길에 훈훈한 봄바람이 가득 고이는 느낌이다.

풍경은 인물이나 정물보다 더 대상에 충실해야 하므로 구도나 대상을 표현하는 데 제한적이다. 따라서 어디서, 어떻게 바라보는가 하는 구도 설정이 완성도를 가름하는 주요 지점이 된다.

〈춘일〉은 사선으로 이어지는 골목길을 주축으로 주변 가옥 등을 바라보는 시점이다. 대단히 탄력적인 구도다. 조용하면서도 봄볕을 따라나온 사람들의 발걸음이 한결 경쾌하며 고즈넉한 가운데서 동적인 요소로 작용한다. 간결하지만 밀도 높은 묘사에서 자연과 삶을 바라보는 작가의 깊은 애정이 느껴진다.

박수근은 어려운 가정 형편으로 정규 미술교육을 받지 못했으며, 재료를 살 수조차 없었지만 화가로서의 삶을 포기하지 않았다. 캔버스 대신 종이에 자신의 예술혼을 담아 그려냈던 그림들이 보석처럼 빛을 발하여 한국인들에게는 국민화가로 칭송받고 있다.

정규

달과 소년
1950년대, 캔버스에 유채, 48×34.8cm, (구)삼성미술관 리움

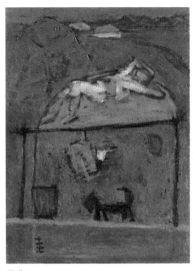

무제
1960년대, 캔버스에 유채, 45×33cm
(구)삼성미술관 리움

〈달과 소년〉은 '모던아트협회' 시기 작품이다. 말 등에 오른 소년과 그 너머로 둥근 달이 가득하다. 대단히 시적인 설정이다. 이 작품처럼 정규의 예술 세계는 대부분 간결하면서 시적 압축미를 보여주는 것이 특징이다.

단순하지만 안정적인 말, 그 위에 느긋하게 앉아 있는 소년의 모습, 그리고 화면 상단을 가득 채우며 소년을 에워싼 둥근 달 등 모두 은은하면서도 강렬하게 퍼지는 청록조 색상 속에 어우러져 짙은 여운을 남긴다.

반추상 작품과는 달리 약간 표현적인 붓놀림이 인상적이다. 향토적인 서정성을 기조로 하면서 설명적이지 않은 상황 설정이 시적 여운을 더해준다.

정규는 화가뿐만 아니라 판화가, 도예가, 미술평론가로도 활동했다. 여러 조형 영역에 폭넓게 걸친 작가로서 뛰어난 재능을 발휘한 것이다.《모던아트협회》,《구상전》등 여러 전시에 참여했다.

〈무제〉는 전체적으로 간결하게 표현하면서도 대상의 성격을 충실하게 보여주는 표현력이 돋보인다. 정규의 작품 세계를 보면 구체적인 묘사에서 점차 추상적인 표현으로 옮겨가는 변화가 느껴지는데 기법으로 보아 추상에 가까운 〈간이역〉(133쪽), 〈교회〉(159쪽) 직전 작품으로 보인다. 대상을 바라보는 특유의 시각과 표현, 뚜렷하고 묵직한 색감, 대담한 붓질과 간결한 형태, 풍부한 시적 정취에서 독자적인 세계가 물씬 풍겨 나온다.

이중섭

가족을 그리는 화가

1950년대, 은지에 새김, 15.3×8.2cm, (구)삼성미술관 리움

은지화 작품은 이중섭 작화의 요체要諦라 할 수 있는 활달한 드로잉을 극명하게 드러내준다. 따라서 이중섭의 예술을 이해하는 데 가장 중요한 자료가 되기도 한다. 담배 싸는 종이를 펴서 뾰족한 필촉이나 송곳으로 그림을 그리고 그 위에 담뱃진이나 유채 물감을 문질러 선을 선명하게 살린 방식이다. 이중섭의 절친한 친구였던 시인 구상具常, 1919~2004의 회고에 따르면 이중섭은 언제 어디서든 자리를 잡고 앉으면 무언가를 열심히 그렸다고 하는데, 이것이 은지화였을 것으로 추측된다.

은지화에 그린 내용은 다양하지만 그 가운데서도 아이들이 포함된 가족 그림이 압도적으로 많다. 여기서 보는 작품 역시 이중섭과 부인, 두 아들이 등장하는 가족도. 막 잡은 물고기가 매달린 낚싯대를 들고 아내와 아이를 따뜻한 눈으로 바라보는 이중섭, 엄마의 얼굴을 에워싼 아이, 그리고 발버둥 치며 엄마의 품에 안긴 아이의 모습이 기묘하게 얽혀 있다. 하단에는 손에 붓을 들고 이들 가족을 그리는 작가의 모습을 다시 한번 새겨넣어 안정적인 구도를 이루었다.

궁핍한 피란 생활 속에서도 웃음을 잃지 않았던 이중섭의 다감한 성정이 아이들과 뒤얽혀 한때를 즐기는 모습으로 또렷하게 담겨 있다. 네 사람이면서 마치 한 사람같이 느껴지는 복잡한 구도 역시 사랑하는 가족과 떨어질 수 없다는 애정과 의지, 재회를 꿈꾸는 염원의 결정이라 하겠다.

양달석

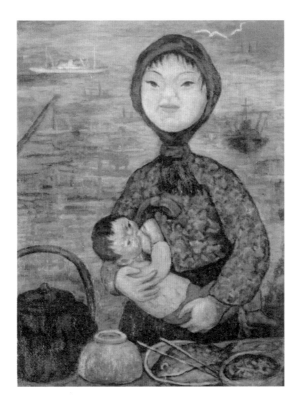

엄마와 아기를 주제로 한 작품이다. 선창에서 술과 음식을 팔다가 잠시 아기에게 젖을 물린 여인의 모습을 담았다.

술이 담긴 주전자, 엎어놓은 대접과 생선이 놓여 있다. 상을 앞에 두고 앉은 여인 뒤로는 멀리 바다가 보이고, 더러 일을 나간 배 몇 척이 유유히 떠 있다. 해가 막 진 저녁 무렵인 듯, 여인과 아이를 감싸는 은은한 빛이 고단한 하루를 위로하는 듯하다. 아기를 품에 안은 젊은 엄마의 뿌듯한 얼굴에서 생활을 꾸려나가는 강한 의지가 느껴진다. 한

시대의 생활상을 단편적으로 보여주는 장면이다.

화가가 부산에 거주했던 것을 고려하면 영락없이 자갈치 시장의 어느 모퉁이쯤이 될 것이다. 저물어가는 선창의 애조哀調가 화면을 가득 채웠지만, 아기와 하나로 연결된 엄마의 끈끈한 모성 속에서 소박한 행복과 희망이 엿보인다.

양달석은 부산 동래에 머물면서 농가 풍경과 동심 세계를 주로 그렸다. 목가적인 향토성과 서정적인 장면이 양달석의 독특한 양식으로 정형화되었다.

함대정

가족
1950년대, 캔버스에 유채, 64×90cm, 국립현대미술관

함대정은 독창적인 기법으로 자기만의 색깔을 뚜렷하게 보여준 작가다. 대상을 예리하고 날카로운 선으로 표현한 것이 특징이다. 이런 구성은 입체주의의 분석적인 기법을 연상시키는데, 여기 〈가족〉에서도 함대정만의 직선적인 형태 묘사가 두드러진다.

〈가족〉이라는 제목대로 부부와 두 아이를 그렸다. 남녀가 대칭으로 앉아 있고 그 사이에 아이들이 있다. 아이 하나는 엄마 품에 매달리고 다른 아이는 엄마와 아빠 사이에 서 있다. 지나치게 모가 난 실루엣이 다소 기계적이고 비정한 느낌을 풍기

지만 이는 어려운 시절, 가난한 시대를 지탱해준 절실한 의지를 강하게 드러내는 느낌이다. 실의에 빠진 듯한 남자와 아이들을 달래는 여인의 모습에서 서민들의 고달픈 생활상을 엿보게 된다.

투박하면서도 날카로운 필획은 선 자체로 상징성을 갖게 되면서 추상으로 진행되려는 조짐을 보인다. 이 무렵 작품 일부는 이미 이미지를 파악할 수 없을 만큼 조형 질서만으로 이루어진 경향을 보였다. 〈가족〉은 비교적 대상을 구체적으로 드러내 내용을 쉽게 알 수 있다.

문신

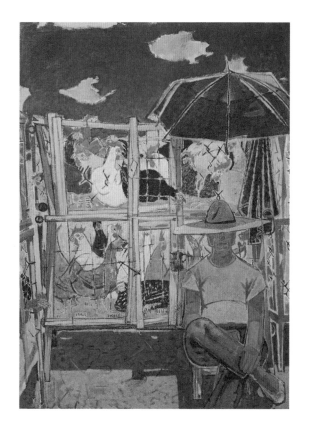

문신의 초기 경향을 보여주는 대표적인 작품이다. 엄격한 형태감과 강렬한 색채에 후기 인상주의 화풍의 개성적인 요소들이 반영되었다.

장날 닭을 팔러 나온 남성이 검은 파라솔 아래에서 졸고 있는데, 닭장에 갇힌 닭들만 장 안에서 요란스럽다. 닭장을 중심으로 노란 기조에 검은 양산과 짙푸른 하늘이 극명하게 대비를 이룬다. 한결 탄력적인 화면 연출이다. 복잡한 구도지만 균제가 뚜렷하고, 인물과 닭의 대조에서 우러나는 해학적 분위기 덕분에 잔잔한 웃음을 자아내게 된다.

움직임 없는 주인과 철장에 갇혀 퍼덕거리는 닭들의 대치가 밀도 있게 시선을 집중시킨다. 평면적인 설정이지만 입체적인 장면 묘사가 화면을 다채롭게 만들어준다.

박상옥

한일 閑日

1950, 캔버스에 유채, 89×115cm, 국립현대미술관

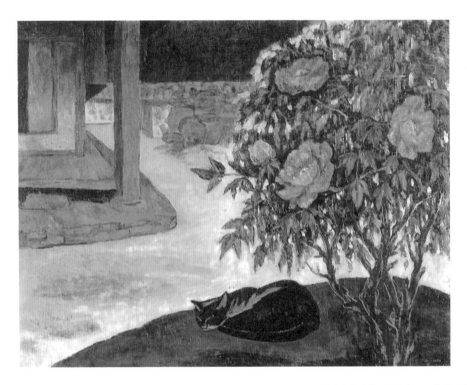

박상옥은 생활 풍속을 주제로 한 작품을 주로 다루었는데, 같은 주제로 뒤뜰에서 아이들이 어울려 노는 정감 짙은 장면들을 적지 않게 그렸다.

　적막하고 고요한 오후 한때의 정서를 잘 포착하고 있다. 양지바른 마당에 비해 모란이 활짝 핀 공간에는 짙은 그늘이 깔렸다. 늦봄일까. 나른한 시간이 마당을 가로지르며 심연深淵처럼 가라앉는다. 화려하게 만개한 모란으로 보아 5월 어느 날일 것이다. 그늘에서 졸고 있는 검은 고양이가 더없이 고요한 한때를 실감시킨다. 쪽마루가 보이는 건물 한 귀퉁이가 잘린 채 화면 왼쪽 위를 차지하고 화

면 깊숙이 장독대가 희미한 윤곽을 그린다. 검은 고양이와 활짝 핀 모란의 풍요로움이 이루는 대비는 작품의 격조를 더욱 높여준다. 어두운 부분과 밝게 내리쬐는 빛을 표현한 색채의 강렬한 대비도 인상적이다.

　이 작품에서 눈길을 끄는 것은 아무래도 오른쪽 아래의 모란꽃 그늘에서 졸고 있는 검은 고양이일 것이다. 따사로운 봄 햇빛을 받은 오후의 풍경을 사선 구도로 배치해 형성된 긴장감이 나른하고 고요한 오후 풍경에 여유로움을 더해준다.

임군홍

가족

1950, 캔버스에 유채, 94×126cm, 유족소장

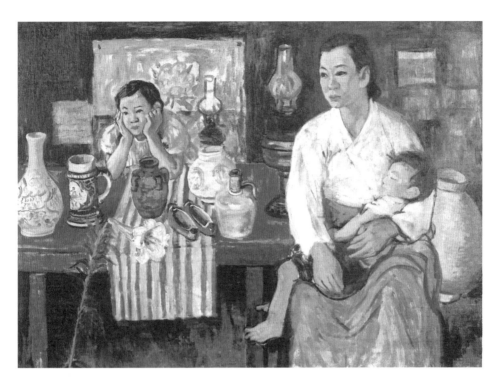

임군홍은 인물, 정물 등 다양한 소재를 섭렵하고 기법에 있어서도 인상주의를 기조로 하면서 야수주의적인 표현을 가미한 화풍을 보여주었다.

턱을 괴고 앉은 소녀가 비스듬한 각도로 정면을 응시하고 있다. 가운데 놓인 탁자를 중심으로 정물이 가득 놓였고 화면 앞쪽과 탁자 뒤 소녀가 두 축을 이루면서 화면의 균형을 잡는다. 구도가 평범하고 기물 나열이 복잡함에도 불구하고 전체적으로 생기가 감돈다. 자칫 지루할 수 있는 소재와 구도가 감각적인 색채와 조화를 이루어 생동감을 부여한 것이다. 그림 속 공간은 화가가 작업하는 화실이

자 일상을 보내는 공간인 듯 친밀감이 물씬 풍긴다.

임군홍은 해방과 더불어 만주에서 서울로 돌아왔으나 한국전쟁 중에 월북했다. 월북 사유와 이후 행적은 정확히 알려지지 않았지만 작품 활동을 지속했다고 전한다.

1912년 서울 출생으로 주교공립보통학교를 졸업하고 경성양화연구소에서 미술 수업을 받았다. 1931년 《조선미술전람회》에서 입선했으며, 1936년 송정훈, 엄도만, 최규만 등과 '녹과회綠果會'를 창립해 작품을 발표했다. 1930년대 후반 만주에 정착해 풍경을 많이 그렸다.

청전 이상범

도림유거 桃林幽居

1950, 종이에 수묵담채, 116×64.5cm, (구)삼성미술관 리움

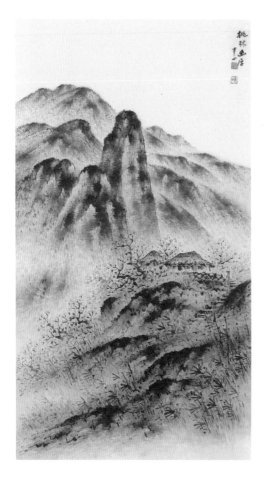

복숭아꽃 만발한 산간 초가가 근경을 이루고 뒤편으로 골기骨氣 선명한 산이 기세 넘치는 배경을 이루면서 산의 깊이를 더했다. 섬세하면서도 날카로운 운필과 부분적으로 가한 음영효과로 그지없이 고요한 산속 봄 풍경을 선명하게 구현해냈다.

보일 듯 말 듯 광주리를 이고 계단을 오르는 아낙네의 모습이 생기를 더한다. 극히 담백한 정경이면서도 정취가 물씬 묻어나는 것은 농묵濃墨과 담채淡彩를 적절하게 융화시켜 해맑은 변화를 유도하기 때문이다.

이상범 특유의 자연 묘사가 선명하며 조만간 무르익을 경지를 예고한다. 이상범은 대체로 가로로 긴 화폭에 잔잔하게 잦아드는 느낌의 화풍이 특징인데, 세로로 긴 이 작품은 아마도 춘하추동 사계절을 그린 4폭 연작 중 봄 정경을 다룬 것으로 짐작된다. 더할 나위 없이 만발한 꽃과 은근하게 올라오는 녹음에서 깨어나는 대기의 기운이 가득하다.

이상범의 작품은 해방을 전후로 확연하게 달라진다. 해방 이전 작품은 육중하면서 적요寂寥한 분위기를 풍기지만, 해방 이후에는 시대적 분위기를 반영한 듯 밝고 경쾌한 운필과 분위기로 변화한다. 섬세하게 다독이듯이 찍어나간 미점이 중첩되면서 특유의 빠른 붓질과 운염법暈染法의 변화로 형성되는 거리감이 점차 두드러진다. 같은 기법임에도 불구하고 해방 이후 작품은 이전 작품에 비해 훨씬 시원스럽다.

고암 이응노

가을

1950, 종이에 수묵담채, 42.5×66cm, 고암연구소

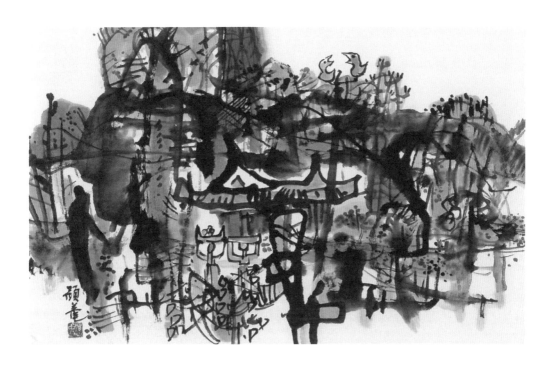

〈가을〉은 이응노가 파리에 진출하기 이전 작품으로, 먹으로 그린 초기 추상화의 경향이 잘 나타난다. 나무가 우거진 가운데 기와집이 자리하고, 머리에 광주리를 인 두 여인네가 보인다.

활달한 운필과 먹 번짐이 경관 대부분을 지배한다. 자유롭고 활달하게 움직이는 붓놀림과 가을빛 완연한 숲의 모습이 어우러져 무르익는 계절의 분위기를 선명하게 드러낸다. 자연에서 출발했지만 자연적인 요소를 서서히 배제하면서 화면은 점점 무의식적인 구성으로 채워지고 있다. 뒤엉키는 운필에도 불구하고 화면이 선명하게 주목받는 것은 밝은 색채와 구석구석에 비치는 여백이 조화를 이루기 때문일 것이다.

이 작품은 1950년대 후반 한국 화단을 풍미한 앵포르멜Informel 경향과도 유사성을 보여준다. 그

리는 행위가 결과로서의 그림보다 강조되던 당시 미의식이 이응노의 화면에서도 엿보인다. 그러나 이응노의 비정형은 운필 작동과 구성이라는 동양화 고유의 요소에서 출발했기 때문에 영향 관계로 해석하고 파악할 수는 없으며, 1960년대 이후 제작된 작품은 이 점을 더욱 분명하게 반영하고 있다.

1904년 충청남도 홍성에서 태어난 고암 이응노는 동양화의 전통적 필묵을 활용해 현대적 추상화를 창작한 한국 현대미술사의 거장이다. 1958년 프랑스로 건너간 이후 동서양 예술을 넘나들며 〈문자추상〉, 〈군상〉 연작 등 독창적인 화풍을 선보이며 유럽 화단의 주목을 받았고 독일, 영국, 이탈리아, 덴마크, 벨기에, 미국 등지에서 수많은 전시회를 열었다.

김환기

피난열차

1951, 캔버스에 유채, 37×53cm

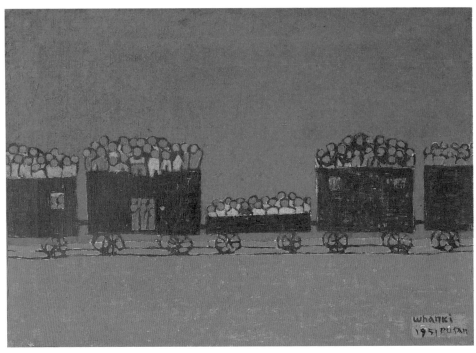

ⓒ(재)환기재단 · 환기미술관

〈피난열차〉는 한국전쟁을 겪으면서 뇌리에 깊게 박힌 체험과 당시 상황을 그려 기록적인 가치를 지닌다. 김환기 작품 세계를 논할 때 전쟁 발발 이후부터 1956년 프랑스로 갈 때까지의 시기를 '부산 피란 시대'로 부르기도 하는데, 이 시기에 유난히 인물을 많이 그렸다.

수많은 피란민이 열차 속에 빽빽이 들어찬 것도 모자라 기차 위에까지 아슬아슬하게 올라타고 있다. 숨 쉴 틈 없이 밀착된 광경에서 살아남기 위한 애절함이 묻어난다. 그런데 그 절박함에 비해 작품 내용은 어딘지 모르게 낭만적인 분위기다. 콩나물시루 같은 화물 열차에 빼곡하게 들어찬 얼굴들은 기호처럼 단순해져 표정이 사라졌다. 절박함을 찾아보기 힘들게 만드는 한 가지 요인이다.

간결한 색채와 구도는 김환기의 회화가 보여주고 있는 양식화를 암시한다. 동그란 얼굴로 표현된 피란민과 이들을 태운 직사각형 열차, 열차의 동그란 바퀴와 두 줄 선으로 그려진 철로 모두 기하학적인 요소로 환원되었다. 땅과 하늘의 색도 어린아이의 그림처럼 붉은색과 푸른색뿐이다. 기호적이고 단순한 표현 기법이 피란의 비극을 해학적으로 느껴지게 한다.

이중섭

서귀포의 환상

1951, 합판에 유채, 56×92cm, (구)삼성미술관 리움

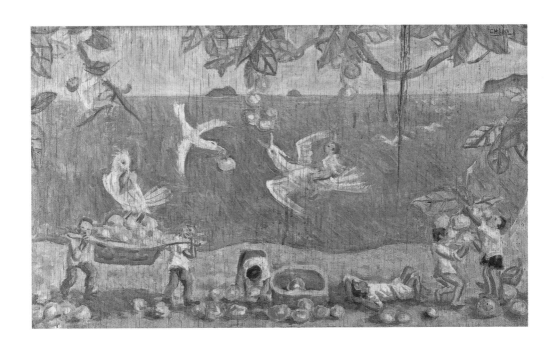

이중섭 작품 가운데 구체적인 지명이 제목으로 등장하는 경우는 매우 드물다. 하지만 이 작품은 '서귀포'라는 지명을 제목에 담고 있다. 1951년 작품으로 가족과 함께 서귀포에 정착하면서 처음 그린 작품일 것이다.

한국전쟁을 피해 가족을 이끌고 제주로 건너갔을 때 이중섭은 마치 이상향을 찾은 심경이었을 것이다. 궁핍한 피란살이의 굴레를 완전히 벗지는 못했으나 전쟁에서 비켜나 아름다운 자연이 펼쳐진 제주도에서 마음만큼은 풍요로웠을 듯하다. 이곳에서의 삶을 이상향으로 삼은 작품이 여러 점 있는 것을 보면 그 심경을 헤아릴 수 있을 듯하다.

이중섭의 고유한 양식이나 기법이 아직 나타나지 않으며, 비교적 사실적인 묘사가 화면을 지배한다. 수평선을 따라 삼등분되는 구도로, 가운데

푸른 바다가 펼쳐지고 위는 하늘, 아래에는 모래밭이 있다. 과일을 따고 나르는 아이들, 나무에 열린 과일들, 그리고 이들과 어우러지는 흰 비둘기 등이 등장한다. 아이들은 열심히 과일을 나르다 지쳐 백사장에 누워 하늘을 보거나 새를 타고 하늘을 난다. 풍요와 가족애를 꿈꾸는 이중섭의 절실한 바람을 담고 있다.

제주도 서귀포시에서는 이중섭 가족이 살던 집을 개조해 이중섭미술관을 운영하고 있으며, 그 주변으로 이중섭 거리를 조성했다. 매년 9월에는 이 거리에서 이중섭 예술제를 한다. 2016년 9월 1일에는 이중섭 탄생 100주년 기념 우표가 발행되었다. 2007년 3월 6일에는 이중섭을 추모하는 음반인 〈그 사내 이중섭〉이 발매되었다.

장욱진

자화상

1951, 캔버스에 유채, 14.8×10.8cm, 장욱진미술관

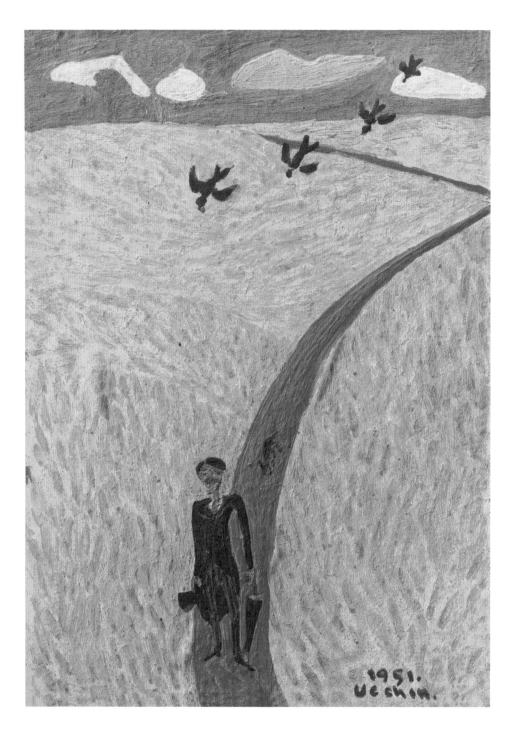

한국전쟁 중에 잠시 고향에 들렀다가 그린 소품이다. 장욱진은 전쟁으로 인해 야기된 각박함과 재료 부족에도 불구하고 솟구치는 창작욕을 다스릴 수 없어 고향집에 남은 빈약한 안료로 작품을 여러 점 남겼노라고 술회한 바 있다. 작품 내용은 대단히 회화戲畫적이다.

들녘에 난 길 가운데 결혼식 주례라도 서고 오는 듯 연미복을 차려 입은 남자가 곡식이 누렇게 익은 드넓은 논길 사이로 걸어온다. 이미 꽤 먼 길을 걸어온 듯 남자의 뒤로 붉은 길이 굽이져 있다. 깡마른 몸에 콧수염이 영락없이 장욱진이다. 자유로운 발걸음으로 왼손에는 박쥐우산을 오른손에는 검은 중절모를 든 자세가 어딘지 어색하지만 꽤나 당당해 보인다. 하늘을 줄지어 나르는 네 마리의 새, 남자의 뒤편으로 거리를 두고 따라오는 강아지 한 마리, 그리고 남자로 이어지는 검은색 구성이 붉은색 길과 누렇게 익은 벼와 강렬한 대비를 이룬다. 또한 멀리 푸른 하늘과 흰 구름, 그리고 초록의 나무를 배치하여 전체 화면의 색채를 한층 풍요롭게 만든다.

장욱진 작품에 등장하는 새는 대부분 네 마리가 줄지어 있는데, 이에 대해서 작가는 이렇게 설명했다. "그것은 지극히 조형적인 이유 때문이다. 적은 숫자 중에서 가장 조형적인 변화를 기대할 수 있는 수가 넷이다. 넷은 일정 간격으로 나란히 놓을 수도 있고(쪽쪽쪽쪽), 아니면 하나와 셋(쪽, 쪽쪽쪽), 셋과 하나(쪽쪽쪽, 쪽), 둘둘(쪽쪽, 쪽쪽)로 배열할 수도 있다." 한 비평가는 이 장면을 두고 "화가 특유의 장난기가 발동된 장면"이라고 하기도 했다.

그림을 바라보고 있으면 은연중에 웃음이 터져 나온다. 지극히 회화적인 설정 때문일 것이다. 전쟁 중인 긴박한 시대지만 자연은 무르익고 그 속에 묻힌 화가의 심정도 태평하기만 하다. 그의 작품에 지속적으로 등장하는 길 역시 상징적인 의미를 지닌다. 장욱진은 사람이 살아가는 인생 여정을 길을 걷는 것으로 표현한다. 화면 속의 작가는 붉은색으로 표현된 길을 이미 많이 걸어왔다. 조금만 더 걸으면 화폭에서 벗어나 그리운 가족, 아내와 만나게 될 것이다.

'엽서만한 작은 크기'의 화면을 노란색과 붉은색, 검은색의 강렬한 색채 대비와 특유의 간결한 구성으로 가득 채운 이 작품은 전쟁을 피해 충남 연기군에서 머물러 있던 시기에 그렸다. '보리밭'이란 애칭으로도 유명하다. 그저 여유롭고 평화로운 풍경인 것처럼 보이지만 사실 작품을 제작했던 1951년은 전쟁 중으로 불안과 혼란이 팽배하던 시기였다. 이런 시대적 상황에도 불구하고 화면에서 작가는 일상에서 한 번도 입기 힘든 연미복을 빼입고 한껏 멋을 낸 신사의 모습으로 등장한다. 멀리서 보기에 여유롭고 느긋해 보이는 모습이지만, 그 표정 속에는 회환과 슬픔이 묻어나는 듯하다.

유독 작은 그림을 고집했던 작가가 생전에 특별히 아꼈던 것으로 알려져 있는 이 작품은 강렬한 색채와 구성, 작가 특유의 소재로 꽉 채워져 있다. 또한 시대적 아픔을 극복하려는 의지와 함께 작가가 느끼는 애환이나 슬픔도 묻어 있어 시대를 초월하는 감동의 메시지가 자연스럽게 전달되고 있는 듯하다.

박고석

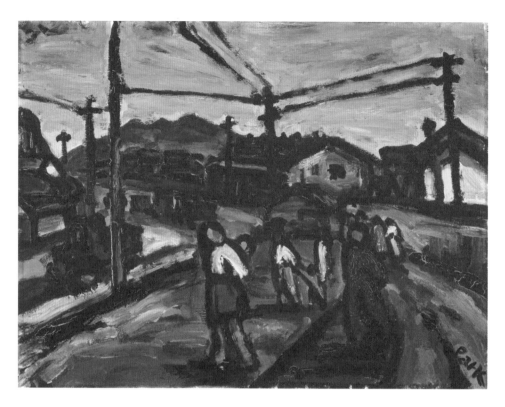

1953년 국립박물관에서 열린 《현대미술작가초대전》에 출품한 것으로 피란 시기의 비극적인 상황을 보여준다. 감성적으로 대상에 접근하는 작가의 창작 태도가 굵은 터치와 육중한 마티에르matière로 나타난다. 이 작품에서도 거친 터치와 뒤엉킨 안료의 질감이 절박한 현실을 사실적으로 표상한다.

가운데 신작로를 따라 주변 풍경을 담고 있다. 아기 업은 여인과 아이의 손을 잡고 가는 여인, 몰려가는 사람들로 붐비지만 한결같이 고달픈 삶에 지친 듯 어두운 분위기다. 야트막한 건물들 위로 굵은 전신주가 이어진다. 건조한 환경이 암울한 시대 분위기를 고조시킨다. 작가는 암담한 현장을 바라보는 관찰자가 아니라 그 안에서 직접 살아가는 장본인인 듯하다. 그나마 여인들의 흰색 저고리가 한 가닥 빛을 발하고 있다.

1953년은 한국전쟁이 휴전한 해다. 전쟁 기간 임시 수도였던 부산에서는 다방과 문화원 같은 공간에서 전시가 열렸다. 박고석은 이 시기에 손응성, 한묵, 이중섭, 이봉상 등과 함께 '기조전其潮展'을 만들어 활동했다.

이수억

구두닦이 소년

1952, 캔버스에 유채, 113.5×75.5cm, 개인소장

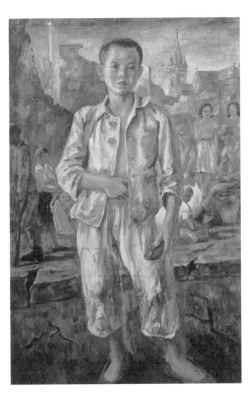

한국전쟁을 배경으로 한 시대사적인 장면을 그렸다. 이수억의 작품 가운데 어두운 전후戰後 시대상을 다룬 많지 않은 작품 중 하나다. 동족상잔의 비극을 겪으면서도 참혹한 전쟁과 그 뒷모습을 주제로 삼으려는 의식은 뜻밖에 약했던 것이 한국 화단이었다. 그런 사정을 생각하면 이 작품은 시대상을 반영한 귀중한 작품 중 하나이다.

생활 전선에 뛰어든 소년의 궁핍한 모습에서 시대를 증언하려는 작가의 의지가 두드러지게 드러난다. 아직 복구되지 않은 폐허의 서울, 그 중심가를 담은 화면에서 명동성당인 듯한 교회당 모습이 보인다. 건물의 잔해 속에 구두 닦는 소년과 미군, 양공주, 지팡이를 짚은 상이군인이 등장하고, 이들의 모습은 곧 절망적인 상황에서도 어떻게든 삶을 영위해가려는 전후 현실을 실감 나게 보여준다.

한쪽 팔을 배에 얹고 다른 팔은 떨어뜨린 소년의 얼굴이 극히 담담하다. 모두가 궁핍한 시대적 배경 속에서 인물과 환경이 일체화되었으나, 작가는 소년을 통해 상황을 극복하려는 의지를 보여주려 한 것이 아니었을까. 남루하지만 해맑은 소년의 얼굴에서 아련하게 슬픔의 그림자가 묻어나는 듯하다. 작가는 생활 전선에 당당히 뛰어든 소년의 모습에서 한 가닥 희망을 품었었는지도 모른다.

이수억은 1918년 함경남도 함주에서 태어났다. 일본 제국미술학교를 나와 《국전》을 중심으로 활동했다.

임호

〈흑선〉은 검은 부채란 뜻이다. 임호의 작품 가운데 널리 알려진 대표작이다. 화면 바깥 어딘가 먼 곳을 바라보는 여인의 시선이 다분히 몽환적이다. 붓 느낌이 정적이면서 다소 채도 낮은 색을 사용해 분위기가 차분하다.

한 손에는 부채를, 다른 손에는 푸른색 손가방을 들고 눈을 살짝 치켜뜬 시선에서 여인의 예민한 감성이 드러난다. 기품 있으면서도 어딘가 긴장감이 느껴지는 눈빛이다. 머리 모양이나 의상에서 1950년대 한국 여인의 전형을 보여주어 시대성을 강하게 드러내는 작품이다.

임호는 사생을 통해 현장감 있는 작품을 많이 남겼다. 이를테면 제주도의 해안 풍경이나 해녀를 소재로 향토색이 짙으면서 다분히 낭만적인 작품이 많다.

임호는 1918년 경상남도 의령에서 출생했고 일본 오사카미술학교를 졸업했다. 해방 이후 마산에서 교편을 잡은 것을 계기로 부산에서 세상을 떠날 때까지 교사 생활을 했다. 한성여자실업초급대학(현 경성대학교)에서 교수를 지내기도 했다. 주로 부산을 중심으로 경상남도 일대에서 활동했기 때문에 서울의 중앙 화단에는 상대적으로 덜 알려진 편이다.

박수근

기름장수

1953, 하드보드에 유채, 29.3×16.7cm, 개인소장

기름장수
1959
목판화
A.P.
33×20cm

박수근의 투박한 질감과 목판 특유의 칼 맛이 흑백의 단순함과 밀도 높은 조형성으로 아로새겨져 있다.

박수근의 작품 가운데 가장 널리 알려진 도상으로 머리에 바구니를 이고 걸어가는 여인의 뒷모습을 그렸다. 박수근은 특히 난전(허가 없이 길에 벌려놓은 가게)에서 장사를 하는 여인, 혹은 장사를 마치고 돌아가는 여인의 모습을 포착하곤 했다. 가난하지만 열심히 삶을 꾸려나가는 여인들의 고단한 모습을 진솔하게 담아냈다.

바구니 밖으로 기름병의 기다란 목이 삐져나왔다. 여인은 지극히 서민적인 무명옷을 입었다. 박수근 특유의 굵직한 윤곽선과 황갈색을 주조로 한 두터운 질감, 명암과 원근감이 배제돼 평면적인 표현 기법이 모두 담겨 있다. 색채만으로도 향토적인 정서가 물씬 풍긴다. 작품 전체에 친근한 정감이 감돌아 가난하지만 순박하던 시절의 향수를 느끼게 한다.

화강암처럼 보이는 거친 배경이 완성되기 전인 초기 작품이기 때문에 유화 특유의 붓질과 유려한 곡선이 살아 있으며 조형적으로도 짜임새가 탄탄하다. 박수근은 이 작품을 아껴 1959년에 목판화로 다시 제작하기도 했다.

운보 김기창

복덕방

1953, 종이에 수묵담채, 75×95.5cm, 개인소장

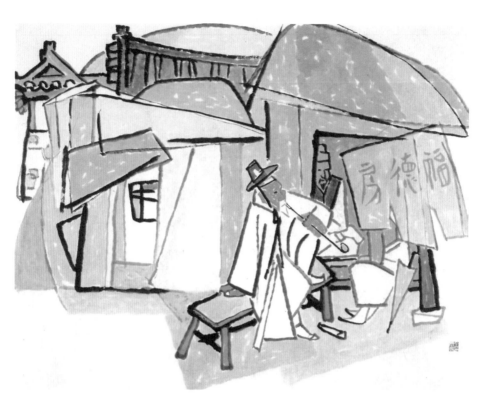

김기창은 특정 소재에 분명하게 애착을 보인 작가다. 복덕방을 소재로 한 작품도 두 점을 그렸다. 화면에 한자로 복덕방이라고 쓴 작품이 먼저 그린 것이고, 한글로 적은 것은 나중 작품이다.

일 없는 노인들이 골목 쪽으로 열린 방을 개조해 복덕방을 만들고 소일 삼던 모습이 1950년대 한국 풍속의 단면을 보여준다. 그 시절 복덕방은 동네 노인들이 오다가다 쉬어가는 사랑방 구실을 겸했다. 밖에 내놓은 의자에 걸터앉아 장죽을 물고 흰 두루마기에 갓을 쓴 노인이 잠시 멈춰 쉬면서 주인장과 세상사를 나누고 있다. 손님인 듯 양산을 든 여인은 주인장과 한참 거래하는 중인 듯하다.

입체적인 시각으로 대상을 파악하고 분석적으로 해석했다. 김기창 특유의 과감한 필선으로 대담하게 요약한 화면은 다분히 입체주의 기법을 떠올리게 한다. 활달한 필선 구사가 자아내는 담백함은 수묵과 담채, 그리고 그의 독특한 운필 묘법만이 보여주는 경지 높은 미감美感이다. 김기창은 1953년경부터 1950년대 말에 이르기까지 같은 수법으로 풍속적 소재를 일관성 있게 추구했다.

이중섭

1950년대

부부

1953, 종이에 유채, 40×28cm, (구)삼성미술관 리움

투계
1955
카드보드에 유채
28.5×40.5cm
국립현대미술관

이중섭의 작품에는 소와 닭을 다룬 작품이 적지 않다. 일본 유학 시기인 1930년대 후반부터 1940년대 초반까지도 소, 새, 닭이 화면에 자주 등장했다. 초기 작품을 지배하는 설화적 내용, 향토적인 주제의식을 표현하기 위해 고안한 것으로 짐작된다.

〈부부〉는 닭을 그린 이중섭 작품 가운데 〈투계〉와 함께 대표작으로 꼽힌다. 부부의 정다운 관계를 은유한 것으로, 위에서 내려오는 수탉과 아래에서 날아오르는 암탉이 아름다운 구도로 표현되었다. 껑충 날아올라 암탉을 향해 입을 벌리고 내려오는 수탉과 그를 향해 날개를 활짝 펴고 날아오르는 암탉의 화려한 비상이 애틋한 남녀의 사랑을 표상한다. 더불어 암수의 다정한 모습이 간절히 사랑하는 남녀를 떠올리게 한다.

거의 일필로 마무리한 듯 간결한 형상과 단순한 색채, 중심을 향해 강렬하게 얽혀드는 구성이 힘찬 생명력과 함께 여운을 남긴다. 위아래를 가로지르는 긴 띠는 이중섭의 작품에 흔히 나타나는, 화면 중앙을 강조하는 테두리이다.

청회색조 바탕에 낭만적인 연한 분홍빛 색조가 더없이 따스하고 그윽하다. 단번에 그은 선에 속도감이 살아 있어 극적인 느낌을 더한다. 필선에 흐르는 역동감, 리드미컬한 붓질이 일필휘지하는 서예를 보는 것 같다.

또 다른 작품 〈투계〉 속 격렬하게 싸우는 닭의 모습은 마치 고분벽화처럼 예스럽고 소박한 격조를 전한다. 위아래로 겹치며 퍼덕이는 두 닭의 모습이 강한 현실감을 유도한다. 나이프로 긁어낸 자국으로 전체를 마무리한 방식은 좀처럼 보기 힘든 기법이다. 평소 벽화에 관심이 많던 이중섭의 잠재의식이 〈투계〉를 통해 구현된 것이 아닐까? 이렇게 나이프로 긁어서 구현한 기법은 간결한 선과 더불어 오랜 시간에 걸쳐 퇴락한 옛 벽화를 연상시키며, 사실적인 묘법보다 더욱 실감 나는 박진감을 선사한다.

박득순

부인상

1953, 캔버스에 유채, 117×90cm, 국립현대미술관

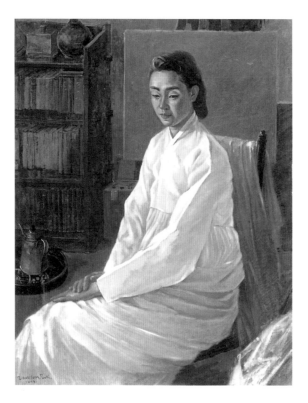

《국전》에 출품하는 전형적인 좌상 양식으로 치밀하고 개성적인 묘사 기법을 유감없이 드러냈다. 노란기가 감도는 흰 치마저고리 차림의 여인이 기품 있게 고개를 살짝 기울여 아래를 바라보고 있다. 배경에는 화판과 책장, 물주전자가 놓여 있다.

겉옷을 의자에 걸쳐놓고 다소곳하게 앉은 여인의 모습이 더없이 우아하다. 한복이 주는 섬세한 주름이 그림자를 만들어내면서 입체감을 살려준다. 무엇보다 무릎에 모은 두 손이 정숙한 부인의 내면을 드러내면서 화면을 한층 격조 있게 만들었다.

1950년대 회화 작품 중에는 이처럼 한복을 입은 여인이 빈번하게 등장한다. 이를 통해 지나간 시대의 풍속을 엿보는 것도 흥미롭다. 1970년대 이후 그림에는 단연 양장을 입은 여인이 등장하는 것을 보아도 시대성과 당대 풍속의 변천을 읽을 수 있다. 이는 단순히 감상을 위해 그림을 보는 것 이상으로 흘러간 시대의 생활상을 알게 하는 자료로서 더욱 의미가 있다.

박득순은 《국전》을 무대로 활동한 아카데미즘의 대표 작가다. 1910년 함경남도 문천에서 태어나 일본 태평양미술학교를 나왔고 서울대학교 미술대학 교수를 역임했다.

심죽자

어머니와 두 아이

1953, 캔버스에 유채, 113×145.1cm, 국립현대미술관

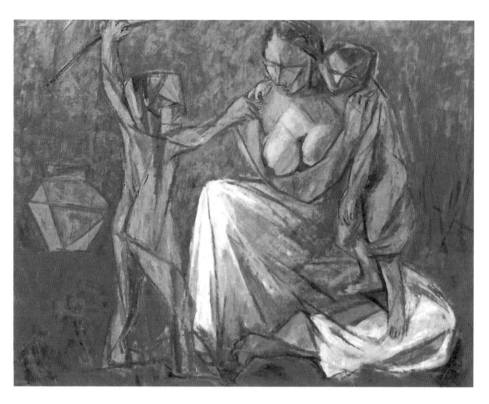

심죽자의 초기작이다. 작가가 초기 입체주의에서 영향받았음을 알 수 있다. 1950년대 초 작가들은 입체주의 화풍이 아카데믹한 자연주의 화풍과 대립하는 모더니즘을 대표하는 것으로 인식했다. 대상을 해체하고 조형 논리에 따라 재구성하는 입체주의는 추상미술로 가는 통로로 알려졌다.

한 아이는 여인의 등 뒤로 숨었고, 다른 아이는 여인의 앞에서 투정을 부리는 듯하다. 여인을 중심으로 배치된 삼각 구도에서 긴장감이 느껴진다. 붉은색을 주조로 그어대듯 날카롭게 채색한 배경에 대상 역시 예리한 직선으로 표현했다. 낮은 채도의 색채를 절제해 사용했음에도 불구하고 직선으로 형태를 생략시킨 대상들에서 긴장감이 넘친다. 색채와 형태, 기법 모두 예민하고 불안정한 감정을 전달하는 듯하다.

어머니와 두 아이를 주제로 한 이 작품은 1950년대에 유행한 전형적인 소재이면서 예리한 선으로 인물과 주변 대상들을 표현하는 입체주의적인 해체 방법이 특징적이다.

양달석

양달석 특유의 색채로 화면 가득 초가를 그렸다. 한 아이가 지게에 기댄 채 선잠을 자고, 강아지가 아이의 다리에 기대 졸고 있다. 쓰러져가는 초가가 궁핍한 농촌의 실상을 현실감 있게 보여준다. 나무를 하고 돌아온 아이가 피곤에 지쳐 저도 모르게 지게에 의지해 잠든 모습을 화가가 연민의 눈빛으로 바라보고 있다.

어둑어둑한 분위기에 누더기 같은 초가가 꿈속 장면인 듯 신비로운 느낌을 불러일으키며, 화가의 어린 시절 자전적인 단면을 그린 것 같기도 하다. 암울하던 식민지 시대를 지낸 작가가 이처럼 연민을 자아내는 장면으로 기억을 재현한 것은 아닐까.

양달석이 후반기에 집중적으로 그린 농촌 정경은 훨씬 밝고 건강한 분위기다. 작가는 향촌을 떠나지 않으면서 초기에 추구한 향토적 서정을 만년까지 지속했다. 이것은 단순히 향토적이라기보다는 농촌 아이들의 이야기라고 하는 것이 적절할 것이다.

양달석은 1908년 경상남도 거제에서 태어나 일본 제국미술학교에서 수학했고 《조선미술전람회》와 일본 《독립미술전》에 출품했다. 해방 이후 부산에 거주하면서 주로 향토적인 소재를 다뤘고 특히 아이들의 눈높이에서 바라보는 시각으로 독자성을 지닌다.

정규

고도로 압축된 작가 특유의 조형성과 시적인 분위기가 화면을 지배한다. 역에 들어온 기차의 형태가 마치 기호와 같이 극도로 간결해져 몇 가닥 선과 덩어리로 나타났다. 진한 황갈색을 배경으로 기차의 노란 앞머리와 붉은 사각형으로 요약된 차체, 연기를 내뿜는 화통으로 묘사됐다. 마치 아이들의 그림 같기도 하다. 역과 기차라는 설명이 없다면 추상 작품으로 보인다.

정규는 완벽한 순수 추상으로 빠지지는 않았으나 형식과 분위기에서는 추상을 향한 의지가 강하게 드러난다. 동시에 작품 면면에 흐르는 서정적인 면모는 향토적인 정감에서 기인한다. 이는 구상 작품뿐만 아니라 반추상 작품도 예외가 아니다. 〈간이역〉도 시골 마을의 작고 정겨운 기차역을 떠올리게 한다.

정규는 1923년 강원도 고성에서 출생했다. 일본제국미술학교를 졸업했고 회화뿐만 아니라 판화, 도자, 평론 등 폭넓은 영역에서 활동했다. 1957년에는 미국 록펠러 재단의 초청을 받아 미국에 건너가 판화에 집중했다.

1950년대 후반부터는 미술비평에도 관심을 보였으며, '한국판화가협회'를 결성하고 목판화를 통해 향토적인 정서를 추구했다. 1960년 이후에는 주로 도자기 제작에 몰두하여 이 방면에서 독자적인 영역을 확대해 나갔다. 틈틈이 발표하던 유화는 형태와 색채를 극도로 요약하던 양식화의 경향에서 자연적인 시각의 회복이 두드러지게 나타나는 경향으로 바뀌었다.

이중섭

황소

1953년경, 종이에 유채, 35.5×52cm, 서울미술관

이중섭의 대표작으로 손꼽히는 흰 소 그림 세 점 가운데 하나다. 소가 막 앞으로 한 발 내딛는 순간을 포착했다. 정면을 향해 고개를 돌린 소의 모습에서 위압적이리만큼 뜨거운 생동감과 동시에 강인한 의지와 에너지가 뻗어나온다. 대상을 해부학적으로 완벽하게 파악한 뒤 분명한 사실에 근거해 묘사하면서도 전체를 관통하는 유기적인 힘을 표현한 것이 인상적이다. 이중섭만의 고유한 조형성이 강하게 표출됐다. 폭발할 듯한 힘이 그대로 그림이 되었다고 할까, 당장에라도 분출될 것 같은 격한 감정이 그림 밖으로 고스란히 전달된다.

빠르고 힘찬 붓질 몇 차례로 위협적인 소의 형상을 구현해낸 표현력이 남다르다. 분방한 붓질로 소의 신체적 특징을 정확하게 파악한 데생 능력,

힘찬 동세에 따라 강약을 리드미컬하게 변용한 운필이 두드러진다. 속도감 있으면서 강약이 뚜렷한 선이 소의 뼈대를 정확하게 강조했고, 이를 통해 어느 부분에 힘이 들어갔는지까지 눈으로 확인할 수 있다. 황갈색 소와 청회색 배경이 대비를 이뤄 폭발하는 내면의 기운을 북돋운다.

전체적으로 부드러운 갈색조이되 하얗게 드러난 소의 뿔, 코와 불알 부분을 강조한 밝은 갈색, 화면에 슬쩍슬쩍 찍어놓은 붉은색 포인트에서 생명력을 볼 수 있다. 앞으로 뛰어나갈 것 같은 동작과 위협적으로 바라보는 시선, 그리고 역동적인 선의 흐름이 곧 작가의 내면적 갈등과 현실에서 벗어나고 싶은 욕망을 표현한 것으로 해석되기도 한다.

이중섭

흰 소

1953~54, 종이에 유채, 34.2×53cm, (구)삼성미술관 리움

격렬한 동세와 함께 터질 듯 뿜어나오는 힘이 빠르고 대담한 붓질로 구체화되었다. 머리를 숙이고 앞으로 내달리는 모습에 가눌 수 없는 격정을 그대로 반영한다. 어깨에서 힘차게 뻗어내린 시원한 붓놀림은 바닥을 내리누르며 힘껏 버티고 선 뒷다리와 부응하면서 더욱 강력하고 응축된 기세를 보여준다.

원산 시절, 들녘에서 소를 유심히 관찰하던 이중섭이 소도둑으로 오해를 샀다는 일화가 있다. 사물을 정확하게 관찰하는 집중력과 태도를 말해주는 사례다. 소의 근육과 해부학적인 지식이 없다면 이토록 격정적이면서 사실적인 묘사가 나올 수 없었을 것이다. 재료를 제대로 갖추기 힘든 형편에서 두꺼운 종이에 유채 안료나 에나멜을 섞어 쓸 수밖에 없었지만, 이중섭이 그린 소는 당장이라도 화면 밖으로 뛰쳐나올 것처럼 기세등등하다.

이중섭은 해방 전부터 소를 꾸준히 그려왔다. 특히 흰 소는 백의민족이라 불리는 우리 민족을 은유한 것이다. 한국전쟁 동안 이중섭의 소는 해방 전에 그리던 목가적이고 설화적인 주제가 아니라, 격렬하게 울분을 쏟아놓는 모습이나 싸우는 모습으로 변화해 화면에 등장했다. 동족상잔의 비극과 그로 인해 상처받은 내면을 표현한 것으로 해석된다.

주제인 소와 대조적으로 주둥이와 뿔, 불알은 분홍으로 칠해 변화를 주고 있다. 그리고 다리와 어깨, 꼬리와 눈동자엔 엄청난 힘이 들어가 있다. 1953년은 그에게 매우 중요한 해이다. 이해 3월부터 가족과 편지를 주고받기 시작하며 5월엔 '신사실파'에 가입하고 7월 말엔 일본으로 건너가 아내와 아이들을 일주일간 만나고 돌아왔다. 8월에 휴전이 되면서 주택난이 해결되어 난방이 되는 집으로 이사도 하게 된다. 가을 무렵엔 유강렬의 권유로 통영으로 가 화가를 지망하던 이성운과 한 방에서 지내며 다음 해 초까지 150점 정도의 그림을 그리는데 이 무렵 이 작품이 그려졌다. 소는 그가 어릴 때부터 관심을 가진 소재였다. 오산고등보통학교 복학 후 도화와 영어를 담당하는 임용련 선생이 부임한 16세부터 그림에 불이 붙었고, 이때부터 소를 본격적으로 그렸다고 전해진다.

문신

황혼녘의 도시 풍경이다. 근경과 중경, 원경으로 평면적인 화면에 거리와 깊이감을 절묘하게 담아냈다. 근경은 역광으로 짙은 그림자가 드리우고, 이로 인해 중경과 원경의 풍경이 더욱 선명하게 도드라진다. 화가가 풍경을 바라보고 선 지점이 야트막한 동네 언덕임을 분명하게 알 수 있다.

이젤을 세운 곳에 이미 어둠이 깔리기 시작했고 강렬한 저녁 해를 받은 도시 풍경은 눈이 부시도록 붉게 물들었다. 가까운 집의 지붕과 나무들로 이루어진 근경은 중경, 원경의 빛과 대조적으로 짙은 어둠에 묻혔다. 작은 화면이지만 거리감이나 밀집된 도시 경관, 저녁 노을로 인해 바뀌는 풍경의 변화가 화면 전체를 풍요롭게 해준다.

문신은 단순하면서도 견고하게 단순화한 형태 묘사뿐만 아니라 색채 구사에도 뛰어난 면모를 보여준 작가다. 감각적이면서 동시에 이지적인 요소를 함축하고 있다.

문신 초기 회화에서 두드러지는 특징 중 하나는 그가 직접 조각한 액자이다. 문신은 자신이 그린 회화 작품을 위해 직접 액자를 만들었는데, 그 틀에 직접 부조 형태로 문양을 새겨 넣었으며, 여기에서 그의 조각가적인 기질을 찾아볼 수 있다. 특유의 조형미가 돋보이는 그의 회화 작품은 1950년대 후반으로 갈수록 점점 단순화되고 추상화되는 모습을 보이며, 이후 균제미가 돋보이는 그의 추상조각 작업을 통해서 자신의 작품 세계를 펼쳐 나가게 된다.

이중섭

길 떠나는 가족
1954, 종이에 유채, 29.5×64.5cm, 개인소장

길 떠나는 가족
1954
종이에 유채, 연필
20.3×26.7cm
개인소장

◀일본에 있는 가족에게 보낸 편지지에 있는 그림 내용

야스카타에게
나의 야스카타, 잘 지내고 있니? 학교 친구들도 모두 잘 지내고 있니?
아빠는 잘 지내고, 전람회 준비를 하고 있어.
아빠가 오늘, 엄마와 야스나리, 야스카타를 소달구지에 태우고 아빠
는 앞에서 소를 끌고 따뜻한 남쪽 나라로 함께 가는 그림을 그렸어.
소 위에 있는 건 구름이야.
그럼 안녕.
아빠가

달구지에 탄 아내와 두 아이를 이끌고 새로운 삶의 터전을 찾아 떠나는 장면을 그렸다. 〈길 떠나는 가족〉은 편지지에 그린 것까지 모두 세 점이다.

치마저고리 차림의 여인 앞뒤로 벌거벗은 채 꽃을 든 아이와 비둘기를 날리는 아이가 자리했다. 한 손에 줄을 쥐고 황소를 끄는 흰 옷차림의 사내는 다른 손을 높이 들고 의기양양하게 가족을 독려한다. 새로운 삶을 찾아가는 희망찬 기대와 자신감이 역력하다. 황소의 잔등에 장식한 화사한 꽃송이도 사내의 흥과 즐거움을 표현하는 듯하다. 하늘에는 이들을 축복하는 듯 붉은 노을이 길게 펼쳐졌다. 그렸다기보다 안료를 짓이긴 것 같은

몽글몽글한 표현이 감동을 더해준다.

같은 주제를 그린 다른 작품 두 점은 이 작품에 비해 묘사가 사실적이다. 특히 아들에게 편지를 보내면서 곁들인 수채화는 행복한 나라로 가는 즐거운 심정이 고스란히 글로 표현되었다.

이중섭은 1·4 후퇴 당시 가족과 함께 부산으로 피란했고 얼마 뒤 제주도 서귀포로 이주했다. 그의 생애 가운데 약 일 년쯤 되는 서귀포 시대가 시작된 것이다. 이중섭은 서귀포를 유토피아로 여겼으며 각박한 현실 가운데 그곳에서 심신의 안정을 되찾은 것으로 보인다.

윤중식

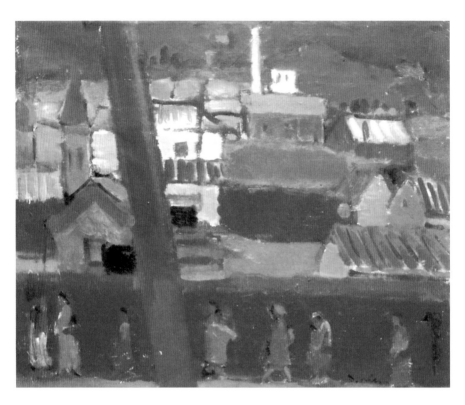

저녁 무렵 변두리 도시의 단면을 그린 작품이다. 황혼 빛을 받아 빨갛게 물든 마을을 배경으로 하루 일을 마치고 돌아가는 사람들의 모습이 보인다. 전신주인 듯한 나무 기둥이 화면을 지르며 왼쪽으로 비스듬히 기울어 있다. 수평으로 점진적으로 작아지면서 펼쳐지는 풍경에 변화를 일으키는 동시에 불안한 시대 정서를 표상한다. 줄지어 걸어가는 행인들 역시 수평 구도에 잔잔한 변화를 이끌어내는 요소다.

붉게 물든 황혼의 빛깔이 극적인 분위기를 연출하고 부분적으로 가옥에 채색한 흰색이 거리감을 측정할 수 있는 단서가 된다. 1950년대 가난한 도시, 변두리 삶의 정경이 찬란한 색채로 덮이는 듯하다.

윤중식은 수평으로 시점이 겹치는 장면을 많이 그렸다. 수평 구도는 화면에 안정감을 가져오지만, 자칫 지루하게 느껴질 수 있다. 하지만 작가는 특유의 색채 대비를 사용해 극적인 화면으로 만들어 냈다. 이 작품이 무엇보다 대표 작품으로 꼽히는 이유도 그 극적인 표현 때문이다.

전혁림

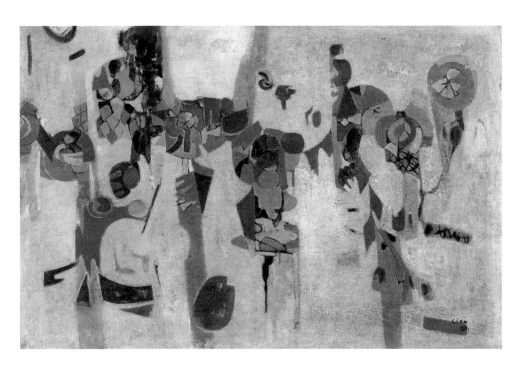

전혁림의 초기 대표 작품으로《제53회 국전》에서 문교부장관상을 받은 〈늪〉과 같은 시기에 제작되었다. 화조도란 동양적인 화목畵目으로, 꽃과 새를 주제로 그린 장식성 강한 그림을 이른다.

화면에는 꽃으로 생각되는 다양한 색채와 작은 단위의 형태들이 어우러져 있다. 화조도라는 제목을 보지 않는다면 단순히 여러 색면으로 이루어진 추상화로 보인다. 1950년대 초에 이처럼 대담하게 추상화풍으로 그린 작품이 있었다는 것만으로도 놀라운 일이다. 장식적이고 구성적인 요소는 후일 전혁림의 만년 작품까지 계속 이어지는 가장 기본적인 조형 요체다.

전혁림은 1915년 경상남도 통영에서 출생했으며, 고향에서 수산학교를 다녔다. 미술학교에 진학하지는 못했지만 당시 통영에 체류하던 일본인 아마추어 화가에게서 기본적인 회화 교습을 받은 뒤 독학으로 화가의 꿈을 키웠다.

이 시기 전혁림의 화풍은 자연주의에 기반을 두면서도 대단히 시적인 간결함과 깊이 있는 색조를 살려 중후한 화면을 조성했다. 붉은색과 청색이 어우러지면서 불러일으키는 경쾌함은 이후 다른 작품에서도 빈번하게 나타나는 특징이다. 전혁림의 운필과 색채가 어우러지면서 실제 형태에서 벗어나 추상의 영역으로 전환되고 있다. 회화의 자율성, 즉 어떤 대상을 표현하기보다 그 고유한 매체를 통해 스스로 자립하려는 의지를 표명한다. 자연적인 소재임에도 불구하고 독자적인 회화성은 이미 추상 세계로 기울었음을 보여주고 있는 작품이다. 이 작품에서 나타나는 풍부한 색조와 대담한 표현 의지 속에 만년의 추상 세계가 이미 잠재되어 있는 듯하다.

월전 장우성

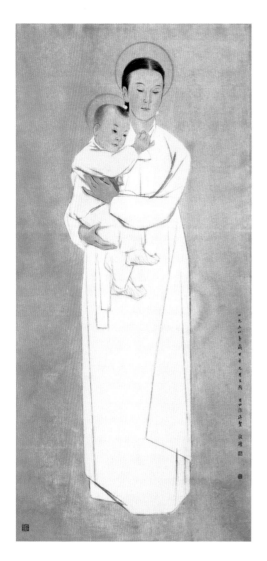

성모자상

1954, 종이에 수묵채색, 210×140cm, 천주교 서울대교구 명동주교관

1950년대 초반, 한국화 기법으로 성모자 도상이 제작된 경우는 장우성의 〈성모자상〉과 김기창의 〈예수 일대기〉가 있다. 두 한국 화가가 그린 성모자상은 기법상 한국화 고유의 재료와 방식을 사용한 것뿐만 아니라 성모와 아기 예수를 한국 여인과 아이로 묘사해 더욱 독특하다.

대한민국예술원 회원을 역임했고, 은관 문화훈장(1976), 금관 문화훈장(2001)을 수상했다. 전통 문인화의 화법을 현대적 감각으로 변용하여 한국화의 새로운 경지를 개척해왔다는 평을 듣는다. 문인화 전통에 따른 수묵담채 위주의 인물화를 그리면서도 초기부터 서구풍의 사실적인 표현을 도입했다.

장우성은 이 작품 외에도 바티칸에 소장된 〈한국의 성모와 순교복자〉 성화 3부작을 남겼다. 이 작품 역시 같은 내용을 동일한 방법으로 제작했다.

장우성이나 김기창이 성모자를 한국인으로 묘사한 것은 외래 종교인 기독교가 온전히 한국의 종교로 자리 잡았다는 것을 의미하는 대담한 해석이다.

무명 한복 차림 여인이 아기를 오른편 가슴에 받쳐 안은 모습으로, 배경에 떠오르는 광배 등 상징적인 기독교 도상을 사용했다. 산뜻하게 그은 선획과 한복의 담백한 조화가 그지없이 자애로운 어머니와 아기의 행복한 모습을 더욱 돋보이게 한다. 서양의 성모자상과 다르게 여인과 아이의 모습이 한결 친밀하면서도 담담하다.

김세중

콜룸바와 아그네스

1954, 청동, 180.5×104.3×35cm, 국립현대미술관

〈콜룸바와 아그네스〉는 조선 말기에 천주교 박해로 순교한 자매를 다룬 작품이다. 같은 주제를 그린 장발張勃, 1901~2001의 회화 작품도 남아 있다.

콜룸바는 십자가를 가슴에 대고 아그네스는 종려나무 잎을 들었다. 천상을 향한 콜룸바의 간절한 기도와 다소곳이 고개를 떨군 아그네스의 순수한 모습이 신에 대한 사랑과 순결한 믿음을 표상하는 듯하다.

부조浮彫이면서 발 아래 받침대를 두어 환조丸彫처럼 보이기도 하는 구조가 예외적이다. 작가는 여인의 신체적 특징이 거의 나타나지 않도록 대담하게 형태를 생략하면서 내면적인 정신세계를 강조했다. 두 사람이면서 한 덩어리로 태어나는 형태적 융합은 이들 자매가 보여준 숭고한 순교 정신과 상응한다.

천주교 관련 조각을 많이 남긴 작가로는 김세중 외에도 최종태崔鍾泰, 1932년생가 있다. 회화로는 장발이 대표적이다. 이들이 남긴 성상은 기독교 토착화에 따르는 성상 해석 측면에서 중요하게 인식된다. 서양에서 유입된 종교지만 이미 토착화되었다는 사실이 성상을 표현하는 미적 해석에서 뚜렷하게 드러나기 때문이다.

김세중은 1928년 경기도 안성 출생으로 서울대학교 미술대학을 졸업했다. 서울대학교 미술대학 학장, 한국 미술협회 이사장, 국립현대미술관 관장을 역임했다.

이봉상

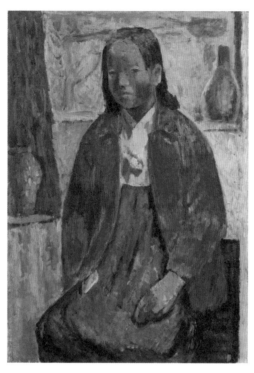

강렬하게 대비되는 의상을 걸치고 앉아 있는 소녀의 모습에서 특유의 빨간색에 시선이 집중된다. 빨간색 겉옷과 함께 흰색 저고리와 남색조의 치마는 환한 빛을 받은 듯 갈색을 기조로 한 여러 색을 사용하여 표현했는데 이런 기법과 색채는 그의 작품에서 공통적으로 나타나는 특징이다.

소녀의 의상을 표현한 색의 배치로 강렬한 대비효과를 주는 화면에서 동일한 색의 조합으로 표현한 커튼을 좌측에 배치하여 생동감이 넘치는 뚜렷한 인상을 남긴다. 소녀의 뒤로 선반이 있고 커튼이 드리워진 좌측 하단에는 탁자가 놓여 있다. 소녀를 중심으로 우측 상단과 좌측 중앙에 도자기를 배치하면서 균형을 이루며 구도적으로 안정적인 느낌을 이끌어 낸다. 양옆에 배치한 도자기로 한결 운치 있고 고즈넉한 분위기를 만들고 있다.

안정적인 삼각구도가 작가의 뛰어난 감각을 보여준다. 구도 못지않게 인물과 주변을 표현한 색채 역시 무르익은 깊이가 느껴진다. 화면 전체에 담백하면서도 은은한 여운이 담겼다.

이봉상은 초기부터 향토적인 소재에 깊은 관심을 보였고 화면에서 소재를 배치하되 가능한한 설명적인 요소를 배제해 주제를 부각시켰다. 1950년대에는 독자적인 양식을 완성시켰으며 후반으로 가면서 추상화된 양식으로 변화를 시도했으나 1950년대의 뛰어난 감각을 찾아내기는 어렵다.

1916년 서울출생으로 경성사범학교를 졸업했다. '기조전' '창작미협創作美協' '신상회新象會' '구상회具象會' 등에서 활동했고 1954년 이래 국전 추천작가와 초대작가, 심사위원을 지냈다.

김인승

홍선

1954, 캔버스에 유채, 96×70cm, 국립현대미술관

한복 차림의 여인 좌상은 해방 이후 1950년대부터 1960년대 인물화에 가장 많이 등장하는 주제다. 투명한 모시 저고리와 남색 치마, 그리고 펼쳐든 부채의 색채 조화가 돋보인다. 다소곳한 여인의 매무새와 백자 항아리, 목기木器가 보이는 배경이 운치 있다.

당시 젊은 여성들, 특히 여대생의 전형적인 차림인 모델의 모습에서 한 시대의 풍속상을 확인할 수 있다. 색조 조화와 대비, 정묘하게 다듬은 필치가 돋보인다.

의자에 반듯하게 앉아 시선은 수줍은 듯 약간 왼쪽으로 향했으며 얌전하게 발을 포갰다. 두 손을 모아 부채를 든 청초한 모습이 사실적으로 선명하게 부각되었다.

한동안 《국전》에서 여인 좌상 붐이 일었는데, 대상 선택이나 균형 잡힌 구도가 더없이 안정된 김인승의 여인 좌상이 모범이 되었을 것이다.

김인승은 1910년 개성 출생으로 도쿄미술학교를 졸업했다. 《조선미술전람회》를 통해 두각을 나타냈으며 1937년 《제16회 조선미술전람회》에서 〈나부〉로 최고상인 창덕궁상을 수상해 주목받았다. 해방 이후 《국전》 등 아카데미즘의 중심에서 활약했으며 오랫동안 이화여자대학교에서 후진을 양성했다.

도상봉

정물

1954, 캔버스에 유채, 72×91cm, 개인소장

꽃과 도자 화병은 도상봉이 가장 즐겨 다룬 주제다. 같은 소재를 그린 작품 중에서도 대표작으로 손꼽히는 수작秀作이다. 도상봉은 백자에 심취해 수집을 했고 작품 소재로도 자주 사용했다. 그의 화풍은 온건하면서 탄탄한 구도와 밝고 탄력 있는 색조로 일관된다. 정물과 풍경을 주로 그려 소재의 범주는 퍽 한정적이다.

가운데 목기에 올린 작은 항아리와 탐스러운 꽃, 그리고 왼쪽에 손잡이가 달린 서양 물병, 대조적으로 오른쪽에 자리한 백자대호白磁大壺의 구도가 짜임새를 탄탄하게 해준다. 단단하면서 윤기가 감도는 항아리와 화사한 꽃이 더없이 조화롭다. 가득 차 있으면서 동시에 빈 듯한, 그런가 하면 비어 있으면서도 가득 찬 듯한 백자의 풍요로움이 당당하게 표현됐다.

도상봉은 보성고등보통학교 시절 만세 운동에 가담한 연유로 한동안 옥고를 치렀으며, 이로 인해 조선총독부가 주최한 《조선미술전람회》에 작품을 일절 출품하지 않았다. 해방 이후에는 미술협회와 《국전》을 창설하는 등 각종 문화 정책에 깊이 관여했으며, 여러 직책을 도맡아 미술계를 이끌었다.

김흥수

한국의 봄

1954, 비단에 채색, 63×127cm, 개인소장

봄날 들녘에 나물을 캐러 나온 아낙네들이 자유롭게 앉거나 누워 따스한 봄 햇살을 쬐고 있다. 가장 앞에 앉은 두 여인과 바로 그 뒤에 선 두 여인이 화면의 주축이 되고 이들 주위로 인물을 자연스럽게 배치했다. 엄마나 누나를 따라나온 아이들과 풀을 뜯는 염소도 보인다. 목가적인 분위기다.

오랜 겨우살이에서 벗어나 봄기운이 무르익는 계절, 가벼워진 옷차림으로 들녘에 나온 여인네들의 밝은 표정에서 설레는 마음이 잘 드러난다. 인물 뒤로 멀리 아련하게 개울과 마을이 보이고, 완만하게 흐르는 야산 등성이에 화사한 색조를 담아 꿈꾸는 듯한 봄날의 정감과 어우러진다.

인물이 많이 등장하지만 모두 자세가 다르다. 얼굴이나 손의 표정 역시 다양해 구성이 풍부하고 생동감 있다. 화면의 짜임새 역시 안정된 구도와 유기적인 인물 배치로 인해 한층 밀도가 높아졌다.

이 작품은 해방 이후 김흥수가 파리로 유학을 떠나기 전인 1954년 작품이다. 도불 고별전에 출품한 작품으로 1957년 〈길동무〉, 1959년 〈한국의 여인들〉과 연속성을 보인다.

박상옥

한일

1954, 캔버스에 유채, 112×193cm, 국가인재개발원

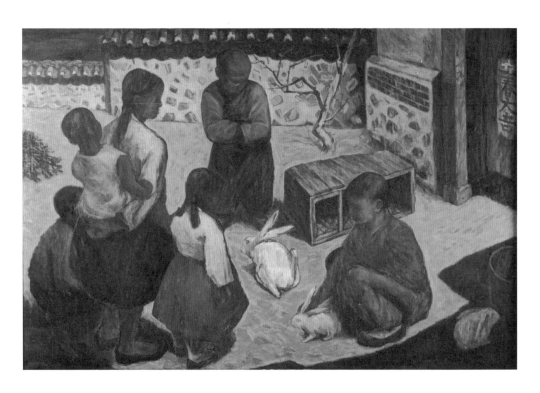

1954년 《국전》에서 대통령상을 받은 작품이다. 돌담으로 둘러싸인 후원이 아늑하고 햇살이 유난히 따사롭다. 한옥 문에 한자로 "입춘대길"이라고 쓴 종이가 붙어 있고, 가지에 새순이 아직 돋아나지 않은 그 옆의 나무로 볼 때 이제 막 겨울이 끝나고 봄이 오는 계절이라는 것을 알 수 있다. 전통 한옥의 뒤뜰은 추운 계절에 밖에 나가 놀지 못하는 아이들에게 가장 적절한 공간이었다. 토끼 주인인 듯한 아이가 장에서 꺼낸 토끼를 다른 아이들에게 보여주면서 무언가를 설명한다. 둥글게 둘러싼 아이들의 자세와 시선에서 호기심이 묻어난다. 잔잔하고 부드러운 붓 자국이 오후의 고요함을 대변한다.

한복 차림의 아이들이 두꺼운 솜 바지저고리를 입은 것으로 보아 아직 겨울이 완전히 가시지 않은 초봄으로 추정된다. 아이들의 소박한 모습과 다소곳한 표정, 넉넉해 보이는 뜰 풍경에서 1950년대 생활상을 확인할 수 있다.

인물들의 양감을 강조한 반면 세부묘사를 생략한 표현 방법은 박상옥의 전형적인 기법인데, 이처럼 초점이 흔들린 듯한 다소 흐릿한 묘사는 어린 시절의 추억을 아련하게 되살리는 효과를 만들어낸다. 나이프로 물감을 바른 흔적이나 거칠게 바른 붓질이 그대로 드러나게 그리는 방식 역시 그의 작품에서 지속적으로 나타나는 특징이라고 할 수 있다.

박상옥은 인상주의의 분할적인 기법을 사용해 대상을 감싸 안는 듯한 효과를 만들어내며, 이러한 부드러움이 잘 드러나는 적절한 소재를 선택하여 작품의 격조를 한층 높였다.

박성환

한강대교

1954, 캔버스에 유채, 54×74cm, 국립현대미술관

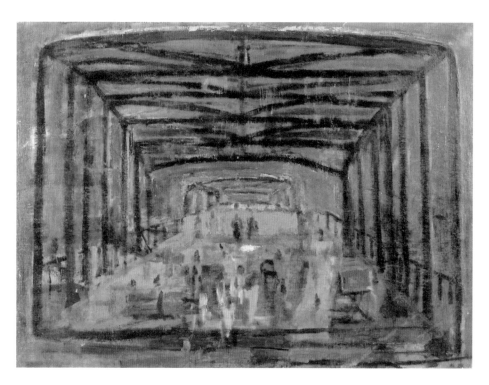

화면의 중심인 한강대교는 한국전쟁 당시 파괴된 것을 서울 수복 이후 재건한 것이다. 시대적인 고통과 애환이 깃든 역사적 구조물로 그림 소재와 구도 모두 매우 독특하다.

다리 위를 오가는 인물들의 움직임이 흐릿한 영상을 보듯 뭉개져 표현되었으나 한결 현실적이고 정감마저 자아낸다. 노란색을 주조로 사용했고 그 위에 검은 선으로 철 구조물을 그렸다. 간간이 비치는 푸른 하늘이 화면에 조응하면서 안정적으로 조화를 이루었다.

박성환은 시골 정경이나 목가적인 풍경을 주로 그렸다. 소재의 맥락에서 본다면 1930년대를 풍미한 향토적 소재주의에 닿는다. 향토적인 소재는 농촌 생활의 단면이나 풍경을 대상으로 해 잃어버린 고향에 대한 짙은 향수를 떠올리게 한다. 나라를 잃은 시대의 암울함이 그리움을 더욱 자극한 것이라고 볼 수 있다.

그가 자주 그린 농가 풍경, 흥겨운 농악 모습을 보여주던 동적 구도에 비해 이 작품은 매우 정적이고 안정된 구도다. 현실 경관을 주제로 했다는 점에서 박성환의 작품 가운데서는 다소 예외적이다.

박성환은 1919년 황해도 해주 출생으로 일본 문화학원 미술과에서 수학했다. 초기부터 향토적 소재 작가로 널리 알려졌고, 소재에 일관성을 유지했다.

한묵

흰 그림

1954, 캔버스에 유채, 72×60cm, 작가소장

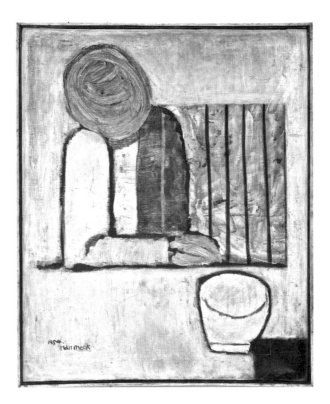

한묵은 대상을 간결하게 요약하면서 왜곡, 과장하는 측면에서는 야수주의의 영향을, 대상을 해체하고 재구성하는 방법에서는 입체주의의 영향을 받았다. 비교적 초기작에 속하는 〈흰 그림〉에서도 두 가지 경향의 감화를 읽어낼 수 있다. 그의 화풍은 1960년대 초반 파리에 진출하면서 순수 추상으로 전환됐다.

1950년대, 한묵의 초기 작품에도 추상에 대한 의지가 짙게 잠재했음을 파악할 수 있다. 탁상 앞에 앉은 인물과 그 앞에 놓인 사발, 그리고 배경의 창살 등 극히 제한된 주제지만 오히려 많은 이야기를 담고 있는 느낌이다. 인물이나 기물을 하나로 처리했고 동시에 화면의 평면화 시도가 현저하게 드러난다.

1954년은 한국전쟁이 휴전된 이듬해다. 전쟁의 흔적이 아직 짙게 남아 있는 시기에 삶이란 형벌과 다름없을 만큼 고뇌의 연속이었다. 무능한 인간의 모습과 그 앞에 놓인 밥그릇이 절실함을 강하게 상징한다. 이렇게 문학적인 내용을 띠면서도 한편 강인한 회화로 환원하고자 하는 의식이 극명하게 드러난다. 이를 의식해서인지 작품 제목 역시 〈흰 그림〉으로만 표명했다. 내용이 무엇이든 상관없이 먼저 그림이 되지 않으면 안 된다는 절대적인 전제 조건으로서 말이다.

천경자

목화밭에서

1954, 종이에 채색, 114×89cm, 개인소장

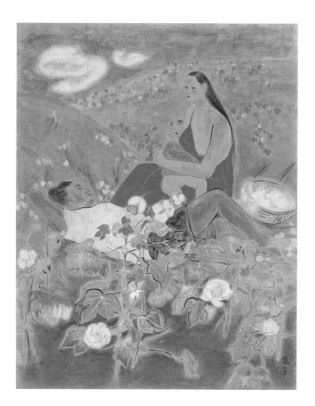

1950년대 초반 작품으로 작가의 생활과 꿈이 아로새겨졌다. 젊은 여인이 아기를 안고 목화밭에 앉아 있고, 그 앞에 팔베개를 하고 드러누운 남성이 그윽한 눈길로 여인을 올려다본다. 탐스럽게 피어오른 목화송이가 한껏 충만한 감정을 대변하는 듯하다.

화면은 눈부실 정도로 화사하다. 흰 목화, 빨간 드레스, 새파란 아기 옷과 남자의 푸른 바지 등 색상 대비가 선명하다. 멀리까지 이어지는 목화밭과 파란 하늘까지, 꿈꾸듯 몽환적인 장면이 펼쳐진다. 앙증맞게 떠 있는 흰 구름도 이들을 축복하며 손짓하는 느낌이다.

가난하지만 행복이 넘치는 젊은 시절의 자화상을 그린 듯하다. 현실감이 강하게 묻어나면서 동시에 부단히 환상의 영역으로 흘러가는 다감함이 물씬 풍긴다. 아직 두꺼운 질감이 강조되는 천경자의 특징이 두드러지지 않지만, 더없이 투명하고 환시幻視적인 색조와 분위기가 선명하다. 색채 화가라는 명성에 걸맞게 생동하는 실체로 대상을 살려냈다.

천경자는 1942년《조선미술전람회》에 입선하면서 처음 이름을 알렸고 홍익대학교 교수,《국전》초대작가와 심사위원을 지냈다. '백양회'와 '모던 아트협회' 회원으로 활동했다.

류경채

산길

1954, 캔버스에 유채, 99.5×194cm, 국립현대미술관

선명하게 대비되는 색채 구사와 나무들이 만드는 자연스러운 구도로 화면 전체에 변화를 만들어낸다. 가로로 흐르면서 시선을 유도하는 길이 화면 오른쪽에서 시작되어 산등성이로 이어지고, 다른 길 하나가 중간쯤에서 합류한다. 우측 아래에서 우뚝 솟은 나무의 굽은 줄기와 휘어진 가지가 비교적 단순한 화면에서 수평과 수직 요소로 작용한다.

가운데 가로로 비스듬히 뻗은 가지는 거리감을 형성하면서 뒤엉킨 숲길을 뚜렷하게 구획 짓는다. 붉은 황톳길과 싱싱한 청록색 나뭇잎, 멀리 언덕 너머로 보이는 푸른 하늘은 아늑한 산길의 적요와 청명한 대기를 대변한다. 어수선하게 수목으로 에워싸인 산길은 호젓하면서도 무언가 예감에 찬 분위기를 풍긴다.

인적 없는 산길, 그러나 다채롭게 변화를 보이는 나무들, 그리고 그 사이로 들어오는 빛과 바람이 늦가을의 반짝이는 풍광을 보여주는 것 같다. 그림 속으로 들어가 산길을 걷고 싶은 충동을 불러일으키는 화면이다.

1949년 《제1회 국전》에서 〈폐립지 근방〉(104쪽)으로 대통령상을 받은 류경채는 1950년대 후반에 이르기까지 서정적인 풍경을 비롯해 소년, 소녀, 비둘기, 산양과 같은 시적인 주제를 중점적으로 그렸다. 그가 그린 풍경은 일반적인 풍경화의 틀을 벗어나 감각적인 색채와 밀도 높은 구도로 독자적인 세계를 일궈낸 것이었다.

청전 이상범

아침

1954, 종이에 수묵담채, 69.3×271.3cm, 국립현대미술관

산가모연
1952
종이에 수묵담채
49×90cm
개인소장

해방 이후 1950년대 이상범의 대표작이다. 화면을 가로지르는 고요한 들녘의 자욱한 대기가 선명하게 전해온다. 근경에 키 큰 미루나무에서 시작되는 시점은 화면 중앙을 가르며 개천을 건너 중경의 둔덕에서 좌우로 넓게 퍼진다. 둔덕 윗길에는 일하러 가는 농부의 모습이 담겼다.

시선은 이 인물로 집중되면서 완성된다. 경쾌하게 흐르는 필치와 적절하게 수묵 농담에 변화를 주어 형성한 거리감이 아침 공기와 더불어 상쾌하다.

해방 전까지 지루할 정도로 일관된 작품을 선보인 것에 비해 해방 이후 청전 이상범은 밝고 경쾌한 양식과 기조로 무르익어갔다. 작품과 작품이 서로 유사하다는 지적이 있지만, 그의 작품이 주는 친근감이 바로 이렇게 자기 방법의 일관성을 지키면서 고유한 정취를 양식으로 완성해나간 데서 연유했다고 하겠다.

1945년 해방을 맞으면서 이상범의 화풍도 변모했다. 미점으로 다독이는 묵직한 산수, 거기다 인적 끊긴 적요함이 침울한 기운을 전하던 해방 이전 화풍에 비하면 섬세하면서 날카로운 운필로 그지없이 경쾌한 산수경개山水景槪를 그리기 시작했다. 암담한 시대가 가고 새로운 시대가 열렸다는 시대적 분위기가 드러난다. 적막하기 짝이 없던 산간에도 사람 그림자가 보이고, 낮게 웅크린 오두막이 하나 둘 정답게 산기슭에 자리 잡는다.

이중섭

달과 까마귀

1954, 종이에 유채, 29×41.5cm, 개인소장

푸른 밤하늘에 환한 보름달이 둥실 떠 있다. 그 앞을 가로지르는 전선 세 가닥 위로 까마귀가 몰려든다. 세 마리가 막 전선에 앉았고 두 마리가 더 날아들고 있다. 전선이 수평 구도를 이루고 까마귀 네 마리와 달, 또 다른 까마귀 한 마리가 좌우 대칭을 이루어 안정감을 준다. 소나 닭, 아이들을 주로 그린 이중섭의 작품 가운데서 상당히 이채로운 주제다.

까마귀 울음소리와 퍼덕이는 날갯짓이 고요한 달밤의 정적을 깬다. 푸른 배경과 노란 달, 까만 까마귀의 색채 대비가 화면을 생동감 있게 만든다. 전선이나 까마귀의 모양이 단숨에 처리한 듯 빠른 붓질로 처리되어 동적이고 즉흥적으로 그려나간 흔적이 역력하다.

흔히 까마귀는 흉조라고 불리며 불길한 전조로 읽히는 경우가 많다. 까마귀의 울음소리가 음산하게 들리는 데서 비롯된 이야기일 것이다. 반 고흐 Vincent van Gogh, 1853~1890가 자살하기 전 노란 밀밭 위로 날아드는 까마귀 떼를 그렸다는 사실도 이런 인식을 보탠 사례다.

김경

소

1954, 캔버스에 유채, 82×105cm, 가나아트센터

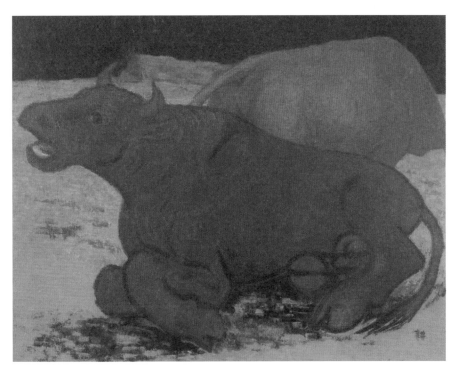

황소 두 마리가 있다. 한 마리는 앞을 향해 비스듬히 앉았고 한 마리는 등과 꼬리만 보인 채 반대편을 향해 엎드려 있다. 서로 반대 방향을 향해 등지고 앉은 셈이다. 바닥은 적황색 황토이고 화면 상단은 검은색 하늘이다. 지나치게 대상에 밀접해 들어간 나머지 여백이나 주변이 매우 적다. 숨 가쁘게 파고드는 시각의 박진감이 보는 이를 압도한다.

두 마리 황소가 만드는 육중한 양감이 구성을 대신한다고 할까. 황소의 해부학적 골격이 강인한 선으로 뚜렷하게 살아나면서 우직하면서도 강한

이미지가 선명하게 전달된다. 소는 토속적인 소재로서 많은 화가가 화폭에 담았다. 향토적인 소재에 애착을 보인 김경의 화면에도 소가 빈번하게 등장한다.

이 작품은 김경이 부산에서 활동하던 시기의 작품으로 향토색을 추구한 전반기 경향을 대표한다. 김경은 1950년대 후반으로 가면서 구체적인 형상에서 벗어나 견고한 구조와 향토적 정감을 환기시키는 추상 세계로 진입했다.

이달주

귀로

1954, 캔버스에 유채, 113×151cm, (구)삼성미술관 리움

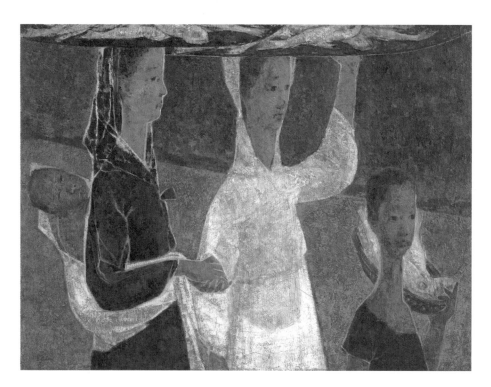

1959년 《국전》에서 특선을 차지한 이달주의 대표작이다. 일본 도쿄미술대학 동창이자 절친한 친구였던 김흥수는 이 작품을 두고 다음과 같이 적었다. "1959년 《제8회 국전》에서 특선한 〈귀로〉는 이달주 만년의 대표작인 셈이다. 본격적인 데생과 감미로울 정도로 아름다운 색감, 그리고 정성을 다한 붓 자국. 그는 마치 유서를 쓰듯이 그림 한 점 속에 하고자 하는 수많은 이야기를 담아놓았다. 이달주는 작품을 많이 남기지는 못했지만 이 한 점만으로도 진주와 같이 빛난다."

김흥수가 말한 대로 몹시 유려하고 안정감 넘치는 작품이다. 마치 중세 고딕 성화나 프레스코 벽화를 연상시키는 잦아드는 색감, 단단하게 아로새겨진 형태 묘사가 매우 인상적이다.

아이를 데리고 일을 나갔다가 집으로 돌아가는 여인들의 표정이라고 하기엔 너무나 고요하고 애잔하다. 엄마 대신 어깨에 생선 광주리를 둘러멘 소년의 모습에서 생활의 정감과 함께 의심의 여지없는 성실함이 묻어난다. 흰 치마저고리 차림의 여인과 검은색 치마저고리를 입은 여인의 눈빛이 다소 고단한 대신, 앞장선 소년과 등에 업힌 아이의 검게 탄 피부색이 탄력과 생기를 더해준다.

다 팔지 못한 광주리에는 생선이 아직 많이 남았다. 광주리를 대담하게 자른 구도와 간결하게 생략한 배경은 짜임새를 염두에 둔 의도였음을 알 수 있다. 목가적인 소재, 향토적 정서가 짙은 작품 앞에서 먼 기억 속 고향, 다정다감한 추억과 온기가 되살아난다.

남관

콤포지션

1955, 캔버스에 유채, 54×65cm, 서울시립미술관

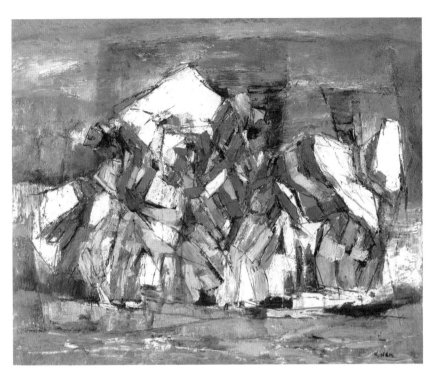

남관은 《재불 외국인 화가전》에 출품한 〈콤포지션〉으로 파리 화단에서 처음 존재를 드러냈다. 파리 시절 초기 화풍은 한국 시절의 연장선상에서 크게 벗어나지 않았다.

이 작품은 군무를 추는 무희를 주제로 현란한 의상과 화려한 춤사위를 통해 환상적인 장면을 연출했다. 무희들의 형상은 비교적 구체적이지만, 이들의 동작과 화사하게 펼쳐지는 색채가 앞질러 감각적으로 다가온다. 이러한 표현을 통해 추상을 향한 점진적 변화가 드러나기 시작했다고 할 수 있다.

남관은 작품에 대해 구상이니 구체성이니 하는 말을 자주 언급했는데, 점차 추상으로 전환했음에도 불구하고 작품을 지탱해주는 것은 다름 아닌 현실이라는 사실을 강조했다. 형태와 색채의 절대성을 구현하는 추상 세계와는 일정한 거리를 둔 것이다.

남관은 1954년, 전쟁 직후 몹시 어수선하던 시절에 프랑스로 갔다가 1960년대 후반에 귀국했다. 폐허가 된 서울에는 전쟁의 흔적이 곳곳에 남아 있었다. 이 시점에 프랑스에 갔다는 것은 해방 이후 최초의 해외 진출인 셈이며 1950년대 중반경에는 도불하는 화가가 줄을 잇게 되었다.

윤중식

가을
1955, 캔버스에 유채, 44×31cm, 개인소장

윤중식의 풍경은 대체로 정면에서 수평적으로 포착한 구도가 많다. 따라서 풍경의 요체인 거리감은 단계적으로 쌓이는 색 단면으로 암시된다. 〈가을〉의 풍경도 전형적인 평면 구도다. 근경, 중경, 원경으로 단계를 이루는 거리를 색 단면 변화로 알 수 있다.

근경은 밭이고 그 너머로 마을이 펼쳐진다. 그리고 그 마을을 에워싼 나무가 점경點景된다. 중경을 지나면 원산의 맥이 화면 상단을 가로지른다.

가로로 중첩되는 색층 가운데 띄엄띄엄 수직으로 선 나무들이 자칫 지루해질 뻔한 화면에 생기를 더해준다. 전체적으로 가을 햇살에 무르익는 정경이다. 붉은 기조의 색면 속에 충만한 열기가 녹아들면서 자연이 주는 감동을 적절하게 구현했다.

윤중식은 초기 시절 인물과 정물을 많이 그렸으나 중기에 들어서면서 독특한 풍경화에 집중했다.

김영덕

전장의 아이들

1955, 캔버스에 유채, 90.9×72.7cm, 국립현대미술관

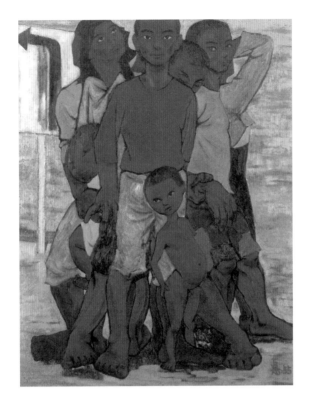

김영덕 초기 시절을 대표하는 작품으로 1955년 제작돼 부산에서 열린 《청맥동인창립전》에 출품됐다.

한국전쟁이 지나간 시대의 아픔이 남루한 아이들의 모습과 표정에 뚜렷하게 표현됐다. 가운데 빨간 티셔츠를 입은 아이를 중심으로 여섯 아이가 무언가를 절실하게 표현하려는 듯한 인상으로 모여 있다. 예사롭지 않은 상황 연출이다. 화면 너머를 응시하는 아이들의 눈초리에 경계의 빛이 가

득하며 곧 어떤 사건이라도 일어날 듯 긴박감마저 일렁인다. 아이들은 마치 땅에서 솟아오른 나무처럼 다부지고 강인해 보인다.

김영덕은 1931년 충청남도 출생으로 오랫동안 부산에서 교편을 잡았다. 추연근, 하인두 등과 '청맥동인'으로 활약했으며 서울로 이주한 뒤에는 '제작동인'에 참여했다. 초반에는 시대의식이 강한 작품을 추구했으며 후반에는 고향의 모습을 주로 다룬 서정적 풍경화를 지속적으로 그렸다.

이봉상

여인 좌상

1955, 캔버스에 유채, 90.9×65.1cm, 유족소장

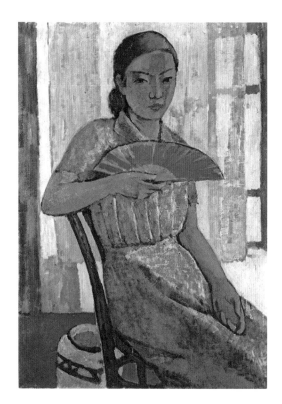

극히 평범한 소재지만 이봉상 특유의 양식과 탄력적인 구도를 보여준다. 비스듬히 의자에 앉은 여인은 손에 부채를 든 모습이 매우 여유롭다. 배경에 드리운 커튼은 실내에 화사한 분위기를 더해 여인의 존재를 더욱 돋보이게 한다. 배경과 인물의 대비가 구도를 짜임새 있게 완성시켰다.

이봉상은 1950년대 중반에 이르러 한결 무르익은 경지를 보였는데, 이 작품에서도 평범함에 무게와 깊이를 더한 양식적 특징을 뚜렷하게 드러냈다. 건강한 피부색과 빨간 부채, 의자 뒤로 놓인 푸른 화병의 대비가 화면을 충만하게 채워주는 역할을 한다. 무엇보다도 유채 안료의 진득한 밀착력이 유화의 맛을 더해준다. 질료의 특징이 대상을 앞질러 다가오는 데서 이봉상 회화의 독특한 양식미가 돋보인다.

이봉상은 1929년 보통학교 6학년 때 《조선미술전람회》에 입선한 이래 연속으로 여섯 차례 입선해 화단에서 주목받았고, 1936년 일본 《문부성미술전람회》에 입선하면서 화가로 명성이 높아졌다. 초기 작품은 향토적인 생활상에 밀착된 생활 전경을 주로 다루었으며, 이러한 소재 취향은 후반까지 이어졌다.

정규

교회

1955, 캔버스에 유채, 55×60cm, 국립현대미술관

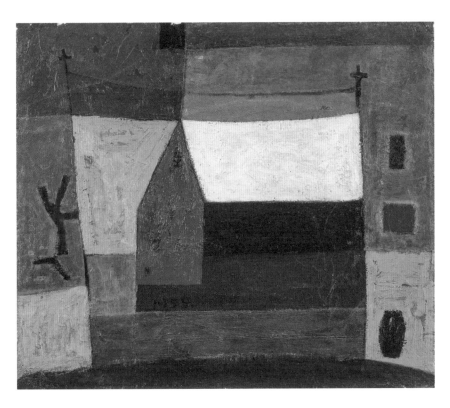

정규의 작품에는 입체주의 체험을 통한 해체와 재구성, 그리고 평면화가 진행되는 과정이 선명하게 나타난다. 〈교회〉 역시 대상을 한없이 단순화시킨 면 구성이 두드러진다. 입체파가 시도한 다각도 시점 조합이 마침내 평면에 정착되었듯 정규의 화면도 평면 구성으로 진행되는 경향이 뚜렷하다.

십자가가 있는 교회 지붕, 평면 벽체로 등장하는 건물 주위로 장독과 나무 그리고 다양한 색면을 배열했다. 화면에 떠오르는 십자가로 보아 교회 건물이라는 것을 인지할 수 있지만, 구체적인 설명이 제거된 구성적 요인들이 화면을 강하게 지배하고 있는 것을 알 수 있다. 양식상으로는 반反 추상이라고 할 수 있지만, 입체주의가 완전한 추상으로 진입하지 못한 것처럼 정규도 더는 추상화 단계로 나아가지 않았다.

청년 시절 시를 지망했다는 문학적 소양이 회화에서도 절제된 형태, 요약된 색채 선택 등으로 반영된다. 안타깝게도 일찍 세상을 떠난 데다 조형 이외에도 여러 분야에서 활동했기 때문에 회화 작품을 많이 남기지는 못했다.

조양규

31번 창고

1955, 캔버스에 유채, 65.2×53cm, 광주시립미술관

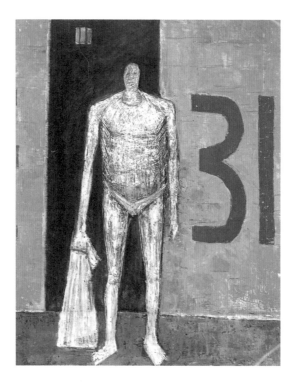

조양규는 1960년 일본에서 북송선을 타고 월북한 이후 활약상이 전혀 전해지지 않는다. 〈창고〉와 〈맨홀〉 연작은 지속적으로 추구한 대표작이다. 그 중 하나인 〈31번 창고〉는 노동자로 보이는 인물이 오른손에 짐을 든 채 묵묵히 서 있는 모습이 강렬한 인상을 풍긴다. 화면이 극도로 단순화되었지만 의미심장한 메시지를 전한다.

창고에서 일하는 노동자는 마네킹같이 기계적인 모습이다. 푸른 페인트를 칠한 창고 문에 빨간 페인트로 31이란 숫자가 선명하게 보인다. 노동자는 이름이 필요없다. 그저 창고 31에 소속된 존재일 뿐이다. 죄수가 이름 대신 숫자로 불리는 것과 같이 화면 안에서는 숫자가 노동자를 대신한다.

노동자는 인간의 형상이지만 신체 조건은 완전히 무기물 내지는 로봇처럼 보인다. 인격체가 아니라 기계의 부속품으로 존재하는 느낌이다. 1950년대, 조양규가 활동하던 일본은 전쟁에서 패배한 이후 암담한 상황이 이어지던 무렵이었다. 바야흐로 산업화로 내달리는 추세 속에서 부단히 기계 부속품처럼 인식되는 하층 노동자, 인간이 인간으로서 존재할 수 있는 조건이 암담하기 그지없는 시대였다. 조양규의 화면에는 그런 시대성이 극명하게 반영되었음을 간과할 수 없다.

조양규는 1928년 경상남도 진주 출생으로 제주 4·3 사건에 연루되어 1940년대 말 일본으로 망명했다. 일본 무사시노미술대학武藏野美術大學에서 수학했으며 노동자의 삶과 노동 현장을 주제로 한 작품으로 전후 일본 화단에서 크게 주목받았다.

김종식

빨래

1955, 하드보드에 유채, 33×45cm, 부산시립미술관

김종식의 작품은 구상과 추상을 넘나드는 자유로운 조형의식을 보여주면서 자기만의 세계에 집착한 작가의 면모를 드러낸다. 그의 작품은 뚜렷하게 어떤 경향을 지향하지 않는 것이 특징인데, 〈빨래〉역시 독자적인 조형 언어를 보여준다.

검은 바탕에 빨갛고 흰 형태가 선명한 대비를 이뤄 시각적으로 적절한 긴장감을 조성한다. 빨랫줄에 널어둔 옷이 본래의 물성을 떠나 공간 속에서 존재감을 드러내는 설정에서 화가가 사물에 부여하는 새로운 생명력을 확인하게 된다.

"남의 눈으로 남의 붓으로 그리지 말고 자신이 자신의 눈으로 본 것만 그려야 한다." 기교가 아니라 그림 그리는 태도를 중요하게 생각했던 그는 자신을 지배한 '그리기의 숙명'을 통해서 화가로서의 태도를 확립했다. 추상과 구상의 이분법을 넘어서고자 했던 그의 모색과 실험들은 한국 근대화단이 걸어온 여정과 맥락을 같이한다.

김종식은 1918년 부산 출생으로 일본 제국미술학교를 졸업하고 동아대학교 교수를 역임했다. 서성찬, 김영교, 김윤민, 임호, 김경과 함께 '토벽동인'을 조직해 해방 이후 부산 화단을 이끌었으며, 평생 부산 지역을 떠나지 않고 후진을 양성했다.

함대정

소

1956, 캔버스에 유채, 94.1×126.2cm, (구)삼성미술관 리움

함대정의 작품은 입체주의의 영향을 받아 분석적 기법이 지배적이다. 그는 이 작품에서 예리한 각, 직선적인 획으로 대상을 분해하고 이를 다시 종합해 대상을 구현하는 방법을 구사했다.

소 두 마리가 왼쪽에서 오른쪽을 향해 힘차게 내달리는 순간을 포착했다. 부릅뜬 소의 눈이 선명하게 보이는 것 이외에는 소의 몸을 찾아내기까지 다소 시간이 걸린다. 그러면서도 육중한 소의 몸통과 공격적인 뿔, 그리고 씩씩거리면서 내달리려는 모습에서 강력한 힘이 느껴진다. 직선과 단편적인 면으로 구성한 방식은 입체주의와 함께 동시성을 강조한 미래주의의 화면을 보는 느낌이다.

입체주의를 시도한 작가가 적은 한국 현대미술계에서 함대정은 가장 입체주의다운 작업을 추구한 작가로 평가받는다.

함대정은 빈곤한 환경에서 온갖 고초와 시련을 겪은 시대에 자신을 과감히 투입시키는 작가의식을 지닌 화가로 평가된다. 그의 작품에서는 자연 형태의 입체적 해체를 통한 추상 형태로의 진행, 역학적인 구성의 추상 양식을 보이는데, 이 땅의 흙과 더불어 산다는 체념과 애정의 토착성을 곁들이고 있다.

김병기

가로수

1956, 캔버스에 유채, 125.5×96cm, 국립현대미술관

1956년《한국 미술가협회전》에 출품한 김병기의 초기 대표작이다. 자연을 주제로 하면서 생략과 요약, 종합을 통해 순수한 추상의 경지를 보여주었다.

청회색을 배경으로 교차하는 직선들, 여기서 생겨난 작은 면들이 구조적으로 관계를 맺으면서 우뚝 선 나무를 형상화했다. 나무 줄기와 가지, 그리고 창공에 흔들리는 무수한 나뭇잎을 충분히 연상시키는 작품이다. 설명이 제거되었지만 그 이상으로 풍부한 효과를 이끌어내는 연상 덕분에 가로수

의 절대적인 명제로 되살아났다.

김병기는 1916년 평양 출생으로 우리나라 서양화 제1세대 중 한 명인 김찬영金瓚永, 1889~1960의 아들이다. 일본 문화학원에서 수학했으며 이중섭과 초등학교 동기이자 문화학원 동문이었다.

문화학원 재학 시절 아방가르드 미술연구소에서 진취적인 미술사조를 섭렵하면서 일찍부터 모더니즘의 세례를 받았고 이론가로서도 활발한 활동을 펼쳤다.

월전 장우성

청년도

1956, 한지에 수묵담채, 213.3×160.3cm, 서울대학교미술관

장우성은 초창기에 김은호에게서 배운 대로 세밀한 채색인물화를 선보이며 두각을 나타냈다. 그러나 그림 속 인물에서 김은호의 세밀하고 고아한 표현과 달리 새로운 방식을 가미해 더욱 서정적인 느낌을 만들어냈다.

이 시기 장우성의 그림들은 인물이 큰 화면을 가득 채우면서 중심을 이루고 배경을 최소화하거나 생략했다. 인체 표현은 더욱 정확하고 사실적이며 부드러운 색감으로 지적이고 우아한 느낌을 풍긴다. 인물의 세련된 복장이나 상징적인 소품, 그리고 일상적이면서도 자연스러운 자세를 적절하게 살려 근대적이고 도회적인 감수성을 담아냈다.

장우성의 화면은 맑고 깨끗한 이미지가 특징인데 이는 장우성 특유의 간결하고도 담백한 선과 정갈한 먹 사용에서 나온 것이다.

장우성은 《조선미술전람회》로 등단한 이래 전통 화단과 현대 화단을 잇는 가교 역할을 하면서 한국 근현대 전통회화에 변화를 선도한 대표 작가다. 또한 교육자로서 초대 서울대학교 미술대학 동양화과를 이끌었을 뿐만 아니라, 《국전》심사위원으로 활약하면서 동양화의 방향 설정과 모색에서도 지도자적 역할을 했다.

정규

정규는 매우 폭넓은 매체를 다룬 화가다. 유화, 판화, 도예, 세라믹 벽화, 평론 등 미술의 거의 모든 영역을 섭렵했다. 특히 목판화는 1956년에 첫 개인전을 가졌을 정도로 선구적인 존재였다. 그는 자신의 조형 영역에 대해 다음과 같이 언급했다.

"첫째로 그동안 침체 상태에 있던 조형문화연구소의 도자 공예 공방을 기초로 해 우리나라의 현대 도자 공예 운동을 전개하고자 한다. 둘째로는 목판화의 새로운 정리와 표현을 시도해보고 싶다. 다만 유화 세계와 멀어지는 것은 서운함이 간절하다. 그리고 시간이 있는 대로 기왕에 발표했던 미술에 관한 글 중에서 필요한 것을 나대로의 주관에 의해 재수정해볼까 한다."

여기에 나타나듯이 여러 조형 영역에 걸친 관심과 실험 의지가 뚜렷하다. 창작을 겸하는 비평가로서도 뛰어난 활동을 펼쳤다.

〈곡예〉는 정규의 대표적인 목판화 가운데 하나로 설화적인 요소가 가미된 조형 세계를 잘 드러낸다. 화면 상단에는 곡마단에 등장하는 동물 형상이 있고 아래 형태는 거꾸로 공을 굴리는 곡예사의 모습이다. 간결하면서 유머러스한 감각이 화면을 지배한다.

"자연 속에서 필요한 것만 빼낸 듯한 역학적이면서 실험적인 주제… 묵직한 터치, 밀착하는 마티에르, 나이브한 사상성…."

박고석이 정규의 유화를 두고 평한 대목이 판화에도 그대로 적용된다.

최영림

해변

1956, 캔버스에 유채, 90×116.7cm, (구)삼성미술관 리움

최영림은 1950년대에 흑색을 주조로 비극적인 분위기의 작품을 발표했다. 이를 가리켜 통상 '흑색 시대'라고 명명한다.

〈해변〉은 흑색 시대를 대변하는 작품 중 하나다. 해안 모래사장에는 장대에 그물이 널려 있고 바다 건너로 길게 산이 막아선다. 육지에서 뻗어 나간 산자락인지 아니면 섬이 겹쳐 보이는 것인지 확실치 않다. 육중한 검은 산은 마치 콜타르coaltar를 입힌 것처럼 강한 물성을 반영한다. 그지없이 적요한 풍경이면서도 강인한 의지가 풍경에서 뿜어나오는 느낌이다. 최영림의 흑색 시대 작품은 각박한 시대 상황을 짙게 반영하는데, 〈해변〉에서도 극히 요약된 자연의 단면을 묘사하는 동시에 시대의 암울한 분위기를 드러내고 있다.

안료가 주는 짙은 물성이 대상을 설명하기보다 앞질러 다가온다. 그만큼 질료가 주는 인상이 압도적이다. 모래와 흙을 혼합해 토속적인 작품을 구사한 후반의 작품 경향이 이미 흑색 시대에 예견되었다고 해도 과언이 아니다.

심산 노수현

산수화

1956, 종이에 수묵담채, 124×67cm, 국립현대미술관

노수현은 1920년대 초반에 실경을 근간으로 하는 산수화를 그렸으나, 1950년대로 오면서 다시 고격古格한 관념 세계로 회귀하는 모습을 보였다.

〈산수화〉에서도 전형적인 전통산수의 구도와 필법을 쉽게 발견할 수 있다. 근경에 큰 바위를 설정하고 뒤편으로 수목과 계곡, 그리고 깊숙이 산촌이 보일 듯 말 듯 점경된다. 화면 중경에는 산봉우리가, 원경에는 흐릿하게 떠오르는 돌올한 산세가 펼쳐진다. 근경과 중경 그리고 원경의 거리감이 분명하며 근경에서 시작된 시점이 무리 없이 중경과 원경으로 이어지는 구도가 퍽 안정적이다.

근경 바위와 사실적인 수목 묘사가 대기감을 느끼게 한다. 이렇게 청한淸閑한 수묵 구사는 노수현의 독특한 방법으로 관념산수의 전형을 보여주는 동시에 경치의 리얼리즘을 끌어올린다. 관념 속에 자리한 현실경, 또는 현실경 속 관념취라고나 할까.

노수현은 경성서화미술원 출신으로 1960년대까지 왕성하게 활동한 김은호, 변관식, 이상범, 박승무, 그리고 경성서화미술원 출신이 아닌 허백련과 함께 '6대가'로 일컬어진다. 여섯 화가는 여러 전시회를 함께했으며, 김은호를 제외한 다섯 사람은 산수에 매진했다는 공통점이 있다. 모두 1920년대 초 《서화협회전》,《조선미술전람회》 등으로 활동을 시작했다. 안중식, 조석진 등 조선 말기 대가들에게 사사한 이들은 흥미롭게도 1920년대 초반부터 전통적인 형식에서 벗어나 독자적인 세계를 추구하려는 의지를 나타내기 시작했다.

목불 장운상

9월

1956, 화선지에 채색, 200×150cm, 국립현대미술관

이전까지 한국화에서 찾아볼 수 없던 신선한 감각이 돋보인다. 반라 여인이 포도밭을 배경으로 앉아 있는 설정이 대담하면서도 표현이 담백하고 감각적이다. 이러한 소재는 전통적인 한국화에서 볼 수 없었기에 작품의 배경이 더욱 궁금해진다.

해방 후 제1세대 화가로서 장운상은 무엇보다 고답적인 형식의 전통적인 관념을 몰아내야 한다는 과제를 안고 있었다. 이에 따라 일제 강점기를 거치면서 몸에 밴 일본 채색화의 방법을 불식하려는 과업을 충실하게 실천했다. 동시에 자기만의 독자적인 방법을 추구하는 데 매진하지 않을 수 없었다.

이 작품에서도 그러한 시대적 요청과 더불어 고유한 세계를 구현하려는 의지가 엿보인다. 선을 위주로 하면서 담채로 표현한 화면은 투명하면서도 화사한 느낌이다. 날카로운 운필과 여백의 담백함이 여인의 내면을 반영하는 듯하다.

장운상은 1926년 강원도 춘천 출생으로 서울대학교를 졸업하고 《국전》으로 등단했다. 동덕여자대학교에 재직했으며 한국화의 현대화를 위해 출범한 '묵림회墨林會' 일원이었다. 1960년대 이후 고아한 한복 차림 여인상을 집중적으로 그렸는데 이로 인해 '미인도 화가'라는 별칭이 붙기도 했다.

남정 박노수

휴식

1956, 종이에 수묵채색, 209×179cm, 국립현대미술관

해방 이후 제1세대 화가에 속하는 박노수는 동년배 작가들과 함께 낡은 전통 양식과 더불어 일제강점기 동안 몸에 밴 일본식 회화 감각을 떨어버려야 한다는 시대적 사명감을 무겁게 자각했다. 그러했기에 이들 세대가 추구한 방법이나 소재의 범주는 다분히 새로운 의식의 산물일 수밖에 없었다.

〈휴식〉은 곡예사들이 잠시 쉬는 모습을 소재로 그렸다. 동양화에서는 퍽 이색적이라 할 만하다. 손거울을 보는 무희와 담배를 든 채 상념에 젖은 슬픈 표정의 무희가 서로 어깨를 기대고 앉아 있다. 예리한 선으로 처리된 인물 묘사는 극적인 내면

상황을 암시하는 듯하다. 서양의 곡예사인 피에로를 그렸다는 사실 자체가 다분히 혁신적이며, 상대적으로 제한적이던 동양화의 소재를 다양하고 폭넓게 확대하려는 의지라고 할 수 있다.

서구에서 피에로는 19세기 말부터 20세기 초에 많이 그려졌다. 특히 피카소Pablo Picasso, 1881~1973의 청색 시대, 장밋빛 시대 작품들이 유명하다. 일종의 세기말적인 정서와 퇴폐적인 감정들, 우울과 연민을 표현한 것이었다. 이러한 정서를 동양화 기법으로 구현했다는 것이 흥미롭다.

우향 박래현

이른 아침

1956, 종이에 수묵채색, 238×179cm, 개인소장

화면 우측에서 좌측으로 진행되는 구도로 바쁘게 시장터로 나가는 아낙네들을 담고 있다. 삶에 대한 결의로 넘쳐나는 듯, 담담하면서 힘찬 표정과 기운이 화면을 지배한다. 네 여인과 아이들, 여인들 마다 손에 들거나 머리에 인 닭, 생선 두름, 달걀 꾸러미, 함지와 보따리 등은 소박하기 그지없는 물품들이지만 생활을 풍요롭게 해주는 소중한 것들이기에 더없이 풍성한 화면을 연출한다.

여인과 아이들 무리가 중심을 이루고, 다채롭게 짐을 이고 진 모습이 생동감 넘친다. 여기에 등에 업힌 채 잠이 들어 고개가 넘어가거나 끌려가듯 몸을 비트는 아이들의 모습이 변화를 선사한다. 특히 대열에서 이탈하려는 아이의 모습은 단조로운 진행에 변화를 주며 탄력적인 구도를 끌어낸다.

전체적으로 간략한 선과 담채로 더없이 맑게 표현되어 마치 이른 아침의 신선한 공기처럼 깨끗한 분위기다. 색감을 강조하지는 않았지만 단아한 무명옷의 고운 색감과 길게 뻗는 선조 표현이 돋보인다. 흐릿하게 떠오르는 배경 건물도 인물을 조화롭게 뒷받침한다.

박래현은 1956년 《국전》과 《대한미술협회전》에서 동시에 대통령상을 받았다. 비슷한 시기에 최고상을 두 번 수상했다는 것은 그의 작품 세계가 절정기에 있었음을 시사한다. 두 작품 모두 일상적인 풍속상, 즉 시장 풍경을 다루었다는 점에서 소재에 보인 작가의 관심을 파악할 수 있다.

장리석

평상의 좌판 위에서 남성들이 모여 장기를 두고 있다. 안경 낀 노인과 그보다 젊은 남성이 장기판에 한창 골몰하고 양옆의 구경꾼 세 사람 역시 장기판에서 눈길을 떼지 못한다. 젊은이의 차례인 듯 망설이는 모습이 역력한 가운데, 상대 노인은 다소 여유 있는 듯한 표정이다. 상황으로 미루어 노인이 유리한 것이 분명하다. 지켜보는 세 사람과 조금 떨어져 마루에 신문을 보는 다른 노인은 느긋하기 이를 데 없다. 장기판 위에서 벌어지는 긴장감과 대비되는 효과를 불러온다.

1950년대 동네 어디서나 흔히 볼 수 있던 정경이다. 할 일 없는 노인들이 복덕방이나 길가에 모여 장기나 바둑을 두는 모습이 더없이 정겹다.

장리석은 복덕방을 비롯해 1950년대 도시 변두리의 모습을 즐겨 다루었다. 진득한 안료의 질감을 살려 구수한 정이 오가는 세상살이의 단면을 실감 나게 전한다. 뭉클뭉클하게 처리한 대상 묘사와 인물의 표정이 솔직하고 가식 없는 서민들의 생활을 고스란히 반영했다.

1958년에 〈그늘의 노인〉(211쪽)으로 《국전》에서 대통령상을 받기 2년 전 작품이므로 1950년대 장리석 작품의 기조와 소재의식을 엿볼 수 있다.

이동훈

보릿고개

1956, 캔버스에 유채, 59×78cm, 국립현대미술관

〈보릿고개〉라는 제목에 함축된 시대 상황과 의미가 매우 상징적이다. 겨울이 지나면서 곡식은 바닥나고 보리가 피기 전까지는 모든 국토가 극심한 가난과 굶주림에 찌들었다. 굶어 죽는 사람이 부지기수였고, 먹을 것을 찾아 무작정 도시로 이주하는 군상群像도 적지 않았다.

파랗게 돋아나는 보리의 싱그러움이 도리어 현실을 적나라하게 드러내는 듯해 아프게 다가온다. 해마다 봄철이면 겪어야 했던 배고픔은 1950년대를 지나온 사람들에게 뼈아픈 추억으로 남아 있을 것이다. 그러나 인간사의 어려움과 상관없이 보리가 필 무렵의 들녘은 그지없이 싱그럽다. 빨갛게 속살을 드러낸 밭과 흙을 뚫고 솟아오른 보리, 밭 너머로 가로질러 펼쳐지는 마을 정경이 더없이 평화롭다.

붉은 흙바닥이 군데군데 드러난 사이로 집과 수목이 비집고 들어섰고 언덕으로 오르면서 멀어지는 등성이에는 학교 건물이 길게 뻗어 있다. 붉은 황토와 노란 밭둑, 초록 보리싹과 수목의 조화가 봄볕을 받아 화사하게 살아난다. 여기에 파란 하늘에 떠가는 뭉게구름 역시 풍요를 기대하게 만든다.

이상욱

해동解凍
1956, 캔버스에 유채, 80.5×120.5cm, 유족소장

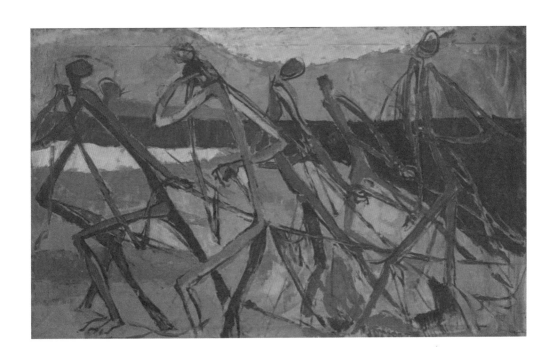

〈해동〉은 이상욱의 작품 세계가 추상으로 변화하기 이전 작품으로, 바닷가에서 그물을 당기는 어부들을 소재로 삼았다. 푸른 바다와 황톳빛 모래, 붉게 물든 하늘 등을 제한적인 색채로 구현했다. 그물을 끌어올리는 인물들도 배경과 마찬가지로 두가지 색채로만 표현해 전체적으로 잘 어울린다.

어부들을 개념화된 인간 형태로 묘사해 전반적으로 추상 의지를 강하게 반영했다. 길게 늘어난 인체에서 마치 붓글씨를 쓸 때와 같이 빠른 필획이 느껴진다. 그러면서 선획 구조로 얽혀드는 모양이 화면 전체에 힘찬 운동감을 반영한다.

푸른 바다를 배경으로 펼쳐지는 힘찬 동작이 빠르고 긴 선으로 구현한 형태를 통해 더욱 선명하게 드러난다. 이들이 내지르는 힘찬 함성까지 들리는 듯하다. 선조를 강조하는 기법은 다분히 서체의 특성을 살린 충동의 결정으로 보인다. 피상적으로는 액션 페인팅action painting의 격렬한 동작을 떠올릴 수 있으나, 빠른 선조 구성은 전통적인 서체, 특히 초서草書의 운필에서 온 것으로 파악된다.

그는 후반으로 가면서 선획으로 구성 작품을 시도하는데 이 작품에서 그 전조를 엿볼 수 있다. 특히 판화 작품에 두드러지는 필선 구성의 원형을 짐작하게 한다.

장욱진

장욱진의 작품은 작고 밀도 있는 화면이 특징이다. 평소에도 작가는 10호 내외의 화면이 체질에 가장 잘 맞는다고 말하곤 했는데, 그가 남긴 작품 태반이 소품인 것도 그의 말과 일치한다. 〈모기장〉 역시 자그마한 소품이다. 그러나 화면 가득 집과 인물, 주변 기물을 배치해 공간 운영에 짜임새를 이루었다.

방 안에 한 사람이 팔베개를 하고 길게 누웠다. 그 위로 하얀 모기장을 드리운 것으로 미루어 한여름 밤의 풍경임이 분명하다. 밤 풍경답게 인물이나 기물 모두 선으로 윤곽만 묘사해 정적인 분위기를 더한다. 간결한 형태, 절제된 색채에서 장욱진 특유의 조형성이 유감없이 드러난다. 사각형에 가까운 집과 그 안쪽의 사각 모기장도 사실적인 설명을 떠나 단순하지만 완성도 높은 조형미를 보인다.

1956년은 장욱진이 두텁게 바른 안료 층을 긁어내 담백한 분위기를 만들어내는 기법을 구사하던 시기다. 여기에도 부분적으로 긁어낸 흔적이 있다. 집의 형태나 굵은 필선으로 처리한 인물도 이후 장욱진 작품에 나타나는 전형이다.

그는 소재에 있어 토속적인 느낌이 농후한 장면을 즐겨 다뤘는데, 내용뿐만 아니라 마티에르와 기조 역시 흙내 물씬 풍기는 토속미를 특징적으로 구현했다.

차근호

성모상

1956, 석고, 85×25×13cm, 국립현대미술관

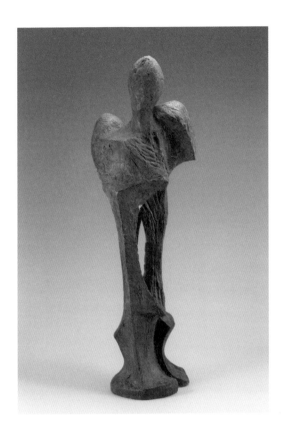

차근호의 순수조각은 수가 그리 많지 않지만 작품마다 특유의 조형의식이 두드러지는 것이 특징이다. 이 작품 역시 전체적으로 통상적인 성모상의 범주에서 벗어나며, 강한 의지의 표상이 역력하다.

오랜 도상학圖像學의 규범을 파괴하면서 인간 실존의 단면을 극적으로 구현했다. 아기를 안은 여인이 떠오르지만 성스러운 성모와 아기 예수의 모습까지 연결시키기는 쉽지 않다. 앙상한 골격만으로 하체를 표현한 점은 극한 상황을 종교적 관념으로 형상화한 듯 보인다.

설명적인 요소를 대담하게 제거함으로써 작품에는 오롯이 어떤 의지로 표상되는 강인함만 남았다. 그러면서도 작품 전체에 흐르는 비극적인 요소는 감출 길이 없다. 아마도 작가 자신이 처한 부조리에 강력하게 저항하려는 내면의 결정체인지도 모른다.

차근호는 1925년 평양 출생으로 평양미술학교에 다니던 중 남쪽으로 내려왔다. 〈광주 학생의 거탑〉, 육군사관학교의 〈화랑상〉, 광주 상무대의 〈을지문덕상〉 등 기념 조각을 남겼으며 1960년 작고했다.

강용운

강용운은 오지호와 함께 광주 화단에서 중추적인 활동을 한 작가다. 작품 제작 시점으로 보아 강용운과 양수아가 1950년대 중반에 이미 비정형 추상 작업을 시도했다는 주장을 충분히 뒷받침하는 작품이다. 강용운은 장판지 위에 서체 느낌을 활용한 이미지 작품을 구사하기도 했으며, 이 작품처럼 목판에 유화 재료를 사용해 추상을 구사하기도 했다.

여러 색채를 사용한 화면 위에 검은 선을 거침 없이 그어 탄력적인 구성을 꾀했다. 배경으로 깔린 밝은 색채들 덕분에 위에 덧칠한 검고 굵은 선

이 더욱 극명한 필획으로 드러난다. 마치 중세 고딕 미술의 스테인드글라스를 보는 듯한 느낌을 주기도 한다.

강용운은 1921년 전라남도 화순 출생으로 일본 제국미술학교를 졸업했다. 1950년대 후반에 양수아와 함께《현대작가초대전》에 참여했다. 재야에서 활동하는 현대작가들을 초대한 전시로 중앙뿐만 아니라 지방에 거주하는 작가들도 상당수 포함되었다. 대구의 장석수, 정점식과 광주의 강용운, 양수아가 대표적인 예다.

김영환

한제 閑題

1957, 합판에 유채, 60.5×50.5cm, 국립현대미술관

김영환이 가장 왕성하게 활동하던 무렵의 작품으로, 독자적인 세계관이 뚜렷하게 나타나 있다. 김영환은 초현실적인 풍경을 중심 소재로 선택해 작품 활동을 펼쳤다.

화면 속 형상은 언뜻 식물을 연상시키지만 구체적으로 어떤 식물인지, 정말 식물이 맞는지조차 알 길이 없다. 아래로 치우친 둥근 형태가 꽃판을 연상시키기도 하고 위로 비죽 나온 황색 형상은 꽃잎이 아닌가 짐작한다. 나뭇잎 몇 개가 배경처럼 등장하는 것을 보면 늦가을 꽃잎이 떨어져 나간 해바라기의 모습도 떠오른다.

현실적인 주제의 흔적이 어렴풋이 보이면서 형상은 전혀 이해할 수 없는 초현실 영역으로 끌어당겼다. 저 멀리 하늘과 분리되는 바탕이 수평선

인지, 지평선인지도 판단하기가 어렵다. 화면에 떠오르는 형상은 현실적이라거나 구체적이라기보다 비현실적이고 몽환적인 영역을 드러낸다. 초현실 세계가 기억이나 꿈속 현상을 보여준다는 점을 고려하면 꿈속에서 떠오르는 오후 한때의 풍경이라고 해도 좋을 것이다.

저 멀리 아득하게 펼쳐지는 가로선과 그 위로 드러난 알 수 없는 삼각형은 기억 속에 잠재된 단면임이 분명하다. 기이한 풍경이면서 기억에 잠재된 환상 세계가 작가의 사고 영역을 대변해주고 있다.

김영환은 1928년 함경남도 안변에서 출생했으며 홍익대학교를 졸업했다. '현대미술가협회' 창립 일원으로 참가하는 등 1950년대 후반 격변하는 미술계에서 실험적인 작가로 주목받았다.

운보 김기창

흥악도

1957, 종이에 수묵채색, 221×168cm, 가나문화재단

김기창은 1950년대 초부터 전통적인 화법을 벗어나 대담한 실험을 전개했다. 대상을 해체하고 이를 작가만의 관점에 따라 다시 구성하는 입체주의의 기법을 부분적으로 차용하면서 수묵과 담채, 그리고 동양화 특유의 여백의 아름다움을 살린 독자적인 형식을 창안한 것이다.

직선을 사용해 역동적인 화면을 구성하고 부분적으로 담채를 사용한 이 작품은 동양화에서만 맛볼 수 있는 담백하고도 투명한 시각적 충일充溢을 확보했다. 꽹과리, 장구, 징으로 이루어진 농악단은 경쾌한 장단과 흥이 어우러진 절정의 순간을 표상하는 듯, 화면 가득 격정이 넘쳐흐른다.

가운데 장구를 든 악사가 작품의 중심이 되는데, 오른쪽 인물은 반쯤 잘려나간 채 팔다리만 불쑥 튀어나왔다. 오히려 인물을 이렇게 과감하게 생략한 장면에서 의외의 박진감을 느끼게 된다. 꽹과리 연주자의 뒷모습도 중심 인물을 더욱 돋보이게 하는 효과를 낸다. 악사들의 무명 바지저고리와 여백, 그리고 일정하게 색면으로 표현한 배경의 담백함이 이 작품의 격조를 한 단계 끌어올린다. 인물들의 동작을 진한 수묵 선으로 대담하게 요약한 조형미는 김기창 특유의 힘과 소박한 아름다움을 상징적으로 보여준다.

강우문

탁자 위에 가자미와 고등어로 보이는 생선이 놓이고 그 왼쪽으로는 큼지막한 소라가 접시에 담겨 있다. 생선과 컵 등 중심을 이루는 기물이나 바탕이 되는 탁자에서 입체주의를 연상시키는 면 처리와 생략적인 형태 요약이 두드러진다. 입체주의라고까지는 할 수 없으나 그 영향이 다분해 보인다.

구성이 상당히 간결하면서도 이지적이다. 기하학적인 면 분할과 대상 자체가 지닌 기하학적인 요소를 극대화한 점이 이 작품의 핵심이다. 전체적으로 황갈색 기조에 부분적으로 밝은 색상을 더해 변화를 준 것 외에는 대단히 담담한 화면이다.

강우문은 1923년 대구에서 출생했고 일본 태평양미술학교를 졸업했다. 1965년《국전》추천작가, 1970년부터 1985년까지《국전》초대작가로 활동했다.

김환기

영원한 노래
1957, 캔버스에 유채, 163×130cm

ⓒ(재)환기재단 · 환기미술관

김환기가 파리에 체류하던 시기에 그린 작품이다. 1956년 프랑스에 간 그는 1959년에 귀국했고, 파리에 머무는 동안 유럽 여러 곳에서 개인전을 가졌다. 파리 시기의 작품은 서울 시대의 연장선상에 있음을 보여준다. 달, 항아리, 사슴, 산, 구름, 매화, 새와 같은 주제는 서울 시대에 집중적으로 다룬 소재다.

〈영원한 노래〉에서는 이러한 주제들을 구획된 평면 속에 배열했다. 학, 달, 산, 구름, 사슴 같은 대상은 장생長生을 염원하는 동양 고유의 전통 소재다. 창틀처럼 구획 지은 사각 틀 속에 여러 대상을 단위적으로 나열하면서, 동시에 전체로서 한 가지 주제인 영원성을 나타냈다. 평면적인 구성과 개별적인 주제가 입체적으로 관계를 이루면서 작품은 풍부한 깊이를 지니게 되었다. 파란 잔디 같은 기조색에 짙은 청색과 홍색, 그리고 흰색이 어우러져 잔잔하면서도 화사한 분위기를 자아낸다.

주제와 색채의 기호는 김환기 특유의 회화성을 가장 극명하게 보여준다. 선명한 색감이 안겨주는 투명성에 인간의 간절한 염원이 담겨 회화라는 틀을 넘어 구원의 노래로 울려 퍼진다. 파리 시절 김환기가 남긴 작품에는 '영원'이란 명제가 여럿 보인다. 고국을 떠난 작가가 느꼈을 그리움이 깊어지면서 영원의 관념을 자극한 것인지도 모르겠다.

김환기는 1913년 전남 신안군 기좌도에서 태어났다. 남도의 조그만 섬마을에서 자란 그는 푸른 바다와 깊고 넓은 밤하늘을 바라보며 미지의 세계를 동경하는 소년시절을 보냈다. 대학시절 김환기는 동료들과 '아방가르드 미술연구소'(1934)나 '백만회'(1936) 같은 혁신적인 그룹을 조직하는 한편 《이과전》과 《자유미술가협회전》에 출품하는 등

활발한 활동을 펼쳤다. 이 시기에 그가 출품한 작품들에는 대부분 직선과 곡선 그리고 기하학적 형태들로 구성된, 당시 한국 화단에서는 거의 찾아볼 수 없는 비대상회화가 대담하게 시도되고 있다. 여기서 우리나라의 선구적인 추상화가로서 그의 초기 역할을 확인할 수 있다. 해방 이후 유영국, 이규상 등과 우리나라 최초의 현대미술 그룹인 '신사실파'를 조직하고 그룹전을 열었다. 그는 서구의 양식을 실험하는 한편 한국적인 정체성을 지키기 위한 노력도 게을리 하지 않았다. 한국전쟁 중에는 부산으로 피란을 가 해군 종군화가로 활동하며 부산 피란시절을 묘사한 작품들을 남기기도 했다.

1950년내 김환기 작품의 중요한 특징 중 하나는 작품의 주제가 전통적인 소재로 바뀌었다는 점이다. 달, 도자기, 산, 강, 나목裸木, 꽃, 여인 등의 소재를 통해 그는 한국적인 미와 풍류의 정서를 표현했다. 특히 백자 항아리의 멋에 깊이 심취하여 도자기는 그의 작품에서 가장 중요한 소재가 되었다. 이러한 변화는 1956년에서 1959년까지의 파리 시기에도 지속되었다.

그의 한국적 모티프에 대한 탐닉은 파리에서의 제작 기간 동안 그 농도를 더했다. 그가 자기 것을 지키기 위해 루브르 박물관에도 가지 않았던 이야기는 익히 잘 알려져 있다. 그는 항아리, 십장생, 매화 등을 기본으로 한 정물화 작업을 선보였고, 이는 후에 고국산천의 모습으로 발전하게 되었다. 그리고 이 시기부터 김환기의 색채는 화면 가득 푸른색을 띠게 되었다. 그에게 푸른색은 고국의 하늘과 바다의 색이고, 자신의 마음을 표현한 색이기도 했다.

문신

암소

1957, 캔버스에 유채, 75.5×101cm, 개인소장

문신이 참여한 '모던아트협회'는 후기 인상주의부터 추상미술에 이르기까지 모더니즘 예술 세계를 지향하는 작가들의 모임이었다. 따라서 후기 인상주의, 야수주의, 입체주의, 추상주의 등 여러 경향의 작가들이 포함되었다. 감성적인 색채 구사를 보면 문신은 다분히 야수주의에 가까우나, 형태를 이지적으로 해석하는 측면에서 보면 입체주의에 가까운 면모를 보인다. 작품 〈암소〉는 이와 같은 작가의 두 가지 측면을 모두 보여준다.

뒤에서 포착한 암소와 어미의 젖을 빠는 송아지, 배경으로 사용된 색채의 밝고 화사한 단면은 야수주의 화풍을 짙게 반영한다. 동시에 해부학적인 해석과 연출은 입체주의의 다면적인 시각과 해체 방법을 시사한다. 황갈색을 기조로 밝은 색조를 적극적으로 사용했고, 배경과 하늘의 빛, 구름 묘사는 대단히 장식적이다. 그러면서도 평면에서 입체로 변화하는 진행 양태가 구조적인 해석에서 현저하게 드러난다.

문신은 파리 진출을 기점으로 조각가로 변신했는데 이 작품처럼 이미 회화에서도 조각적인 방법이 간단없이 반영되고 있었다.

심산 노수현

〈계산정취〉는 노수현의 양식이 무르익던 무렵의 대표작으로 관념적인 요소와 실경 요소가 잘 어우러진다. 청년기에는 다분히 실험적인 근대 산수를 모색했으나 1950년대에 이르면서 이상경과 현실경을 융화시키는 독자적인 양식을 완성했다. 이는 전통적인 산수화의 격조를 그대로 포함하면서 현실적 리얼리즘 정신을 접목시키려 한 노력의 결과다.

기암奇巖을 중심으로 펼쳐지는 깊은 산곡을 주제로 하면서 근경 수목과 바위에 사실적인 현실경의 표현을 더했다. 동양 산수화가 지닌 유현한 깊이감을 유지하면서 실경미를 담아 고루한 맛을 제거했다. 섬세한 암벽 표현과 고담한 먹빛은 노수현만이 지닌 개성적인 표현법이라고 하겠다.

근경과 중경 그리고 원경의 거리감을 먹빛 변화로 선명하게 구사하면서 장대한 공간으로 확장했다. 생동하는 자연의 기운을 유감없이 전달해주고 있다. 특히 노수현의 산수는 기암 표현이 개성적이다. 기이한 바위 형상은 온갖 자연의 형상을 연상시키는 상상의 매개로 작용하기도 한다. 그만큼 산수에 담긴 생명의 기운이 바위의 형상을 통해 되살아난다고 할 수 있다.

우향 박래현

회고

1957, 종이에 수묵채색, 240.7×180.5cm, (구)삼성미술관 리움

박래현의 입체주의적인 구성 작품은 1956년《국전》과《대한미술협회전》에서 동시에 최고상인 대통령상을 수상하면서 그 진가를 제대로 평가받았다. 〈회고〉는 당시 최고상 수상작과 기법이 동일하지만, 내용에서는 다소 변화를 드러내는 작품이다.

1956년에 제작한 작품 두 점이 여인과 시장 풍경(170쪽) 같은 일상을 그린 데 비해 〈회고〉는 조선 시대 여인의 풍속을 주제로 한다. 커다란 트레머리와 맵시를 살린 치마저고리 차림의 여인네들이 어우러진 가운데 도자기 같은 기물이 함께 배치되었다.

대상은 예의 입체주의 화풍으로 재구성되었고

색조는 은은한 중간 색조로 한결 우아한 정취를 북돋운다. 여인들의 생활 단면이 마치 유백색 도자기에 그려진 그림처럼 은은하게 우러나온다. 박래현은 이후 몇 년간 〈회고〉와 소재가 같은 작품을 꾸준하게 다루었다.

일본 도쿄여자미술전문학교를 졸업한 박래현은 초기에 일본화풍의 진채 기법을 주로 사용했다. 하지만 해방이 되면서 남편 김기창과 일본화풍에서 벗어나 새로운 한국화를 창안하는 데 전념했다. 1950년대에 이르면서 김기창과 같이 독자적으로 도달한 구성적 화풍을 보여주기 시작했고, 《부부전》을 통해 새롭게 시도한 작품을 선보였다.

나병재

노점

1957, 캔버스에 유채, 68.5×89cm, 국립현대미술관

구체적인 형상보다는 이미지의 잔흔과 이를 벗어나는 회화적 자율성이 어지럽게 혼재하는 작품이다. 노점상의 손수레들이 화면 가득 잡히면서 어두운 시대, 가난과 우수가 묻어난다.

1957년은 '현대미술가협회'를 중심으로 뜨거운 추상미술이 예고되던 무렵이다. 아직 완전히 비정형 세계로 들어가지는 않았지만, 구체적인 대상보다는 거친 붓놀림을 타고 격정이 앞서는 흐름이 1958년으로 이어지면서 폭발하듯 뜨거운 추상의 열기를 감지하게 한다.

절제된 색채, 날카로운 붓과 나이프 자국이 대단히 압축적으로 어우러지면서 암울한 시대 상황을 유감없이 반영한다. 혼잡스런 길거리, 그리고 그곳에서 전쟁 같은 삶을 지켜나갈 수밖에 없는 가난한 서민들의 거친 내면을 흥미롭게 표현해냈다.

나병재는 주목받던 현대미술 작가였지만 불행히도 요절했기 때문에 작품 세계를 진전시키지 못했다. 그러나 핍박받던 시대를 치열하게 살다간 작가의 의식이 작품에서 드러난다. 1933년 전라북도 군산에서 출생해 서울대학교 미술대학 중등교원양성소를 졸업하고 회화와 영화 시나리오 작업을 병행했다.

박광진

국보 國寶

1957, 캔버스에 유채, 130.3×162.2cm, 제주현대미술관

문화유산을 주제로 한 회고적 취향의 작품이 《국전》에 심심치 않게 등장하던 시기가 있었다. 박광진의 〈국보〉 역시 그러한 계열의 작품으로 1957년 《국전》에서 특선을 차지했다. 이 작품은 문화재가 그 자체로 작품의 대상이 된 것으로 작가는 유물을 그릴 뿐만 아니라 이 안에 스며든 전통, 정신적인 유산을 담아내기 위해 더없이 고졸한 인상을 주려고 고심했다.

명제가 시사하듯 화면에 묘사된 문화재는 한결같이 국보급이다. 미륵반가사유상, 금동불상, 토우기마상 등 삼국시대부터 조선시대에 이르기까지 시대를 대표하는 문화재들이 유리장 속에 빼곡하게 진열되어 있다.

여러 소재가 진열장 하나에 응집되어 더욱 고적孤寂한 아름다움을 발한다. 화면 정면에 유리장을 배치해 다소 단조로운 설정임에도 불구하고 더없이 깊이 있는 구성을 일구어냈다. 이는 오랜 세월 동안 문화재에 축적된 고귀함에서 연유하는 것일 것이다.

선반장에 배치한 유물의 은은한 색조도 화면에 깊이를 더해준다. 무엇보다 유리 속에 들어 있는 유물이라는 점에서 범접할 수 없는 신비로움을 더했다는 것이 이 작품의 매력이다.

유영국

바다에서

1957, 캔버스에 유채, 130×97cm, 개인소장

유영국은 1930년대 후반과 1940년대 초반의 도쿄 시대에 평면 패널을 활용해 부조를 시도했다. 여기에 비해 해방 이후의 작품은 한결 유연성을 띤다.

〈바다에서〉도 견고한 구성으로 자유롭게 재해석한 추상 풍경화다. 이전 작품들에 비해 한층 여유롭다. 이 무렵부터 유영국은 산, 바다 같은 자연 소재를 많이 그렸는데, 여기에 대해 고향인 울진의 자연에서 받은 감화의 결정이라고 술회하기도 했다. 견고한 기하학적 추상을 시도한 유영국은 초기부터 만년까지 비교적 일관된 작품 세계를 유지한 작가다.

〈바다에서〉는 바다를 배경으로 여러 구조물이 화면 가득 자리 잡고 있다. 굵은 검은색 선이 화면을 분할하고 색채는 원색 몇 가지를 제한적으로 사용했다. 신비로운 자연 현상과 이를 극복한 순수한 추상의 경지가 기묘하게 한 화면에 어우러진 형국이라고 할까. 마치 차돌 같은 질감의 바탕과 형태의 결구가 요지부동의 탄탄함을 선사하며 어떤 절대적인 대상을 암시하는 듯하다.

자연적인 형상에서 점차 상형의 요소를 지워나간 추상과 달리 엄격한 추상 구성 속에 자연적인 이미지를 굴절시켜 넣는 예도 없지 않은데, 이 작품이 그런 방식으로 먼저 추상적인 패턴을 만들고 자연의 이미지를 겹쳐 넣은 사례라 하겠다.

1957년은 '모던아트협회'가 창립되고 유영국이 회원으로 참가한 시기다. 현대미술 운동에 적극적이던 작가의 치열한 예술의식의 단면이 이 작품에서도 엿보인다.

손동진

손동진이 파리에 체류하던 시기의 작품으로 꾸준히 다뤄온 소재와 기법의 특징이 잘 드러난다. 경주에서 출생한 작가답게 일평생 향토적이면서 역사적 향기가 감도는 소재를 즐겨 그렸다.

〈피리〉 역시 향토색 강한 소재를 담았다. 색면으로 구성된 추상적인 배경에 흰 전통 의상을 입은 악사가 피리를 부는 장면이다. 화면의 분위기는 파리에서 익힌 프레스코fresco 기법을 연상시킨다. 붉은색과 황토색을 주된 색조로 삼고 녹색과 청색을 적절히 조화시켜 화면에 생기를 주는 동시에 구조적인 안정성도 꾀했다.

비교적 간략하고 단순한 화면이면서도 색층으로 단면화된 배경이 화사하다. 연주자의 피리 소리가 들려오는 듯한 환상과 함께 연주장에 펄럭이는 깃발이 축제 분위기를 상상하게 만든다. 이처럼 시각뿐만 아니라 청각적인 요소를 드러내는 회화 작품이 종종 보이는데, 음악을 회화로 번안해 낸 야수파 화가 라울 뒤피Raoul Dufy, 1877~1953처럼 손동진도 이 작품에서 핵심 주제인 피리 소리에 맞춰 바탕 색면과 배경 화면을 자유롭게 구성해 음악적인 회화를 만들어냈다.

해방 이후 일본 도쿄예술대학교에서 유학한 손동진은 파리로 건너가 파리 국립미술학교를 졸업했고, 한동안 루브르 궁전 미술연구실에서 프레스코를 연구했다.

박영선

파리의 곡예사

1957, 캔버스에 유채, 129.6×162.2cm, (주)삼성미술관 리움

〈파리의 곡예사〉는 박영선이 파리 시절 그린 대표적인 작품이다. 이국적인 소재와 더불어 인상주의의 영향을 받은 단면화를 시도했다. 곡예사라는 주제는 20세기 초에 많은 화가가 그렸는데, 특히 피카소는 장밋빛 시대 작품 상당수가 곡예사를 소재로 한 것이다.

이 작품은 전경 좌측으로 남녀 곡예사가 자리 잡았는데, 다분히 연극적인 공간을 연상시키는 배치다. 배경에는 말을 타거나 공중그네를 뛰는 곡예사의 모습이 담겼다. 인물과 동물이 서로 엉킨 가운데 화면 전체를 쪼개는 면 분할이 독특한 분위기를 조성한다. 곡예 마당을 압축한 듯 이미지를 중첩시켜 시각적 밀도를 더했다.

당시 파리에 진출한 한국 미술가들은 입체주의의 영향으로 화면을 해체하는 데 심취하거나 이후의 여러 경향을 답습하는 경우로 나뉜다. 박영선은 비교적 입체주의 방법을 충실히 시도했지만 귀국 이후 자연주의 화풍으로 되돌아온다. 파리 유학 경험이 있는 작가들에게서 많이 나타나는 경향이기도 하다. 그런 만큼 입체주의는 일종의 통과의례와도 같은 흐름으로 인식되었다는 인상을 준다. 그 이상 발전적인 입체주의 연구가 발견되지 않는 것도 같은 맥락임은 말할 나위 없다.

이수억

가족도

1957, 캔버스에 유채, 145×115cm, 국립현대미술관

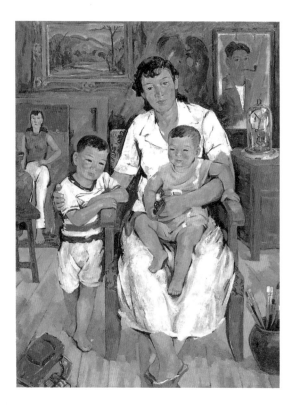

이수억의 작품은 사실적인 소재를 근거로 하면서도 감각적인 색조와 발랄한 구도를 보여준다. 〈가족도〉 역시 차분하면서도 생기 도는 색채와 짜임새 있는 구도가 돋보인다.

가운데 의자에 앉은 여인이 무릎에 앉힌 아이를 왼손으로 감싸고 오른손으로는 의자 팔걸이에 기댄 다른 아이를 끌어당기듯 에워싸고 있다. 엄마와 두 아이의 정겨운 한때를 표현한 것이다. 아이들의 장식적인 옷과 어머니의 환한 옷 색깔이 화면 전체에 생기를 불어넣는다.

실내는 화실인 듯 배경에 세워둔 액자와 벽에 작품이 걸려 있다. 우측 거울에 파이프를 문 남자가 비치는데, 엄마와 두 아이를 그리는 화가 자신임이 분명하다. 그리려는 대상과 그리는 화가가 가족애라는 띠로 조화를 이루고 있다.

이수억은 1918년생으로 일본 제국미술학교를 졸업했다. 1970년부터 1981년까지 《국전》 추천작가와 초대작가를 지냈으며 '목우회' 이사로 활동했다. 한국전쟁 당시 종군화가로 참전했으며, 그가 남긴 전쟁화는 격동의 시대를 반영한 리얼리티를 추구한 작품 세계를 보여주고 있다.

이수헌

언덕

1957, 목판에 유채, 65×99cm, 작가소장

길을 두고 좌우로 나뉜 화면에서 왼쪽에는 집을, 오른쪽에는 여인과 아이를 배치했다. 우측으로 기운 수직의 길은 저 멀리 보이는 강 너머로 이어지며 화면 바깥까지 공간을 확장시킨다. 화면은 극도로 단순하게 요약되었다. 이러한 설정에 어울리게 집이나 길, 인물의 형상 모두 극히 간략하다. 작고 네모난 집들은 판잣집을 연상시킨다. 가난한 시대 현실을 반영한 풍경이다.

바구니를 인 여인은 아이를 데리고 길을 나섰다. 시장에 다녀오는 길인지, 아니면 노점상을 끝내고 돌아오는지 알 수 없지만 나란히 걷는 모습이 더없이 정겹다.

화면을 양쪽으로 나눈 길은 위쪽에 치우친 수평의 물길과 만나면서 전체 균형을 잡아줄 뿐만 아니라 짜임새를 만든다. 빛바랜 장판지 같은 바탕은 나무 한 그루 없이 황량하고 헐벗은 채여서 그 시절 우리 산하와 마을을 자연스럽게 떠올리게 한다. 둘뿐인 인물은 바탕과 크게 다르지 않은 색조로 묻히듯 표현됐지만 빨강, 파랑 지붕이 그나마 적막한 풍경에 생기를 더한다. 엄마와 아이가 들어갈 집은 가난하지만 정겨움이 가득하면 좋겠다. 작가가 꿈꾼 것도 그런 것이 아닐까.

홍종명

낙랑으로 가는 길

1957, 캔버스에 유채, 65×90.9cm, 국립현대미술관

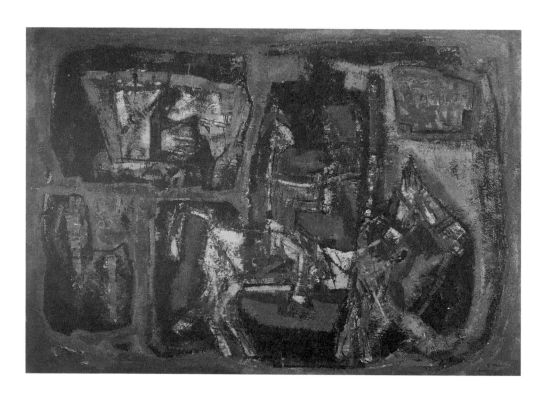

상형문자를 연상케 하는 획의 구조 속에 말을 탄 인물과 거리를 내다보는 인물들과 각종 기물들이 명멸한다. 고풍스러운 분위기가 화면을 압도하면서 자연스레 먼 과거로의 여행을 이끈다. 땅에서 출토된 옛 기물, 파편화된 기물들에 떠오르는 풍경은 아득한 시대의 향수로 인해 그지없이 다감한 인상을 안겨준다.

낙랑은 고조선이 망하고 그 땅에 설치된 한사군 가운데 하나다. 지금의 평양 부근이 그 고토로 알려져 있다. 얼마 뒤 고구려에 편입됐다. 하지만 작품 〈낙랑으로 가는 길〉은 어느 특정 지역으로의 여행이기보다 아득한 고대로 향하는 시간 여행이라고 할 수 있다.

홍종명은 향토적인 소재를 많이 다루었다. 그러나 그의 향토적 소재는 현실 속 대상에서 취재한 것이 아니라, 잃어버린 세월에 대한 기억의 단상이 주를 이룬다. 그런 만큼 화면은 옛 기억에 대한 아득한 정감이 조형이란 채널을 통해 화면에 정착된 것이다.

1922년 평양에서 태어났으며 도쿄 제국미술학교 서양화과를 졸업했다. 《대한민국미술전람회》 초대작가 심사위원, 한국문화예술진흥원 자문위원 등을 지내고 1988년 구상전 회장, 한국 미술협회 고문 등을 역임했다. 제2회·6회《국전》에서 문교부장관상을 받았으며, 대한민국예술원 회장상, 국민훈장 목련장·동백장, 예술문화장(공로상), 문화훈장 은관 훈장 등을 수상했다.

한묵

가족

1957, 캔버스에 유채, 98.7×71.3cm, 홍익대학교박물관

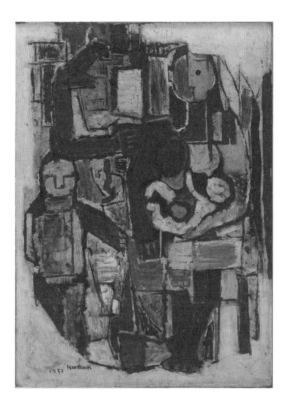

《모던아트협회전》에 출품된 한묵의 초기 대표작이다. 야수주의와 입체주의의 영향이 두드러지게 드러나며 한묵의 회화에서 나타나는 조형적인 변화를 보여준다. 이전에 비해 논리적이고 구성적인 화면으로 변모하고 있음을 알 수 있다.

오른쪽에 아기를 안은 여인, 그 옆에 엄마의 손을 잡은 남자아이, 그리고 이들 뒤에 선 남자의 모습이 단란한 일가족을 보여준다. 이처럼 전형적인 가족상은 이미 이중섭을 비롯해 많은 화가가 다루었다. 특히 1950년대 작품 중에 가족이라는 주제가 많은 것은 전쟁과 분단으로 불우해진 사회 상황에 따라 가족 관계에 대한 의식이 어느 시대보다도 높았기 때문이다.

직선적인 교직과 반추상적 단면들로 화면을 구성했다. 작은 면으로 대상을 분해하고 이를 다시 짜맞추는 입체주의의 구성 방법이 분명하게 드러난다. 가족 구성원 네 사람이 긴밀하게 얽혀 있으면서 전체적으로는 커다란 타원으로 테두리를 지어 조형적 밀도를 높였다. 이러한 구성은 곧 가족이라는 주제와 잘 맞아떨어져 끈끈한 관계를 뒷받침한다.

따뜻한 정감이 가득하면서도 이지적인 화면이 작가의 미래 경향을 암시하는 듯하다.

정점식

1957년 개최한 《제2회 모던아트협회전》에 출품된 작품으로 정점식의 초기의 작품 경향을 뚜렷하게 보여준다.

정점식은 1940년대부터 두 사람을 모티브로 한 작품들을 제작했는데, 문자처럼 보이는 획을 단순화한 실루엣으로 사람의 형상과 그 관계를 그려냈다. 굵은 선으로 형상화한 실루엣은 간결하고 절제된 느낌이면서도 해학적이고 경쾌하다. 이렇게 지적이고 견고한 구성력과 대상을 요약하는 표현력은 곧 정점식의 특징으로 인식되었다.

이 작품에서는 단순한 상형이 아니라 유동적인 운필과 단단한 마무리가 돋보인다. 마치 모필로 구사하는 서예처럼 즉흥적인 발상이 뚜렷하게 나타난다.

정점식은 지적인 조형 논리를 보여준 작가로 '모던아트협회'의 주요 구성원이었다. 오랫동안 대구에서 작업했기 때문에 활동이 두드러지지 않았지만 '모던아트협회'가 표방하던 논리와 정신을 가장 오랫동안 간직한 작가로 꼽힌다.

권영우

1958년 《국전》에서 문교부장관상을 받은 작품으로 동양화에서 좀처럼 볼 수 없던 초현실적 내용으로 주목받았다.

폐각 위에 작은 배가 올려진 설정과 굵은 선으로 대상의 윤곽을 표현하고 배경을 담백하게 처리한 점, 수묵담채의 고격한 분위기가 매우 독특하다. 권영우의 〈조각실〉이나 〈화실별견〉 같은 다른 작품 역시 다분히 현대적이고 파격적이어서 실험 정신이 돋보였고, 이러한 작품들에서 이미 권영우 화풍의 진로를 예감케 했다.

권영우는 점차 구체적인 자연 대상을 몰아내고 순수한 구성을 위주로 한 추상에 매진했다. 그리고 붓과 먹으로 정의되는 동양화의 기본 재료에서 벗어나 종이와 나이프를 사용하면서 종이 콜라주라는 독특한 영역에 도달했다. 동양화가의 범주에서 벗어나 현대회화의 방법을 추구하는 데 전력투구한 것이다.

〈바닷가의 환상〉은 권영우가 순수한 추상 세계로 진입하기 이전에 구체적인 주제를 다룬 대표작이다. 뛰어난 감성과 환상적인 설정은 1950년대 우리나라 화단에서 동양화가 모색한 방향을 대변한다고 할 수 있다.

권영우는 1926년 함경남도 이원 출생으로 서울대학교를 졸업했다. 중앙대학교 예술대학 교수로 재직했고 1970년대 후반 프랑스에 진출해 수년간 체류했다.

김종영

작품 58-3

1958, 철, 57×13×22cm, (구)삼성미술관 리움

〈작품 58-3〉은 두꺼운 철판 조각을 용접해 이어 붙인 간결한 구성 작품이다. 용접 철조는 1950년 대 후반 한국 미술계에 새로운 조각 방법으로 알려지면서 퍼지기 시작했는데, 김종영을 비롯해 송영수, 김영중, 전상범, 김정숙 등이 철조의 선두에 있었다.

다른 조각가들에 비하면 김종영의 철조 작품은 그다지 많지 않다. 그는 목조와 석조 작품을 다수 남겼으며 비교적 다양한 소재를 섭렵했지만, 철보다는 나무와 돌의 특성이 작가의 기질에 상응한 것이 아닌가 짐작된다. 그런 점에서 이 철조 작품은 김종영이 용접을 처음 시도했다는 점에서 기념비적이며, 동시에 간결한 조형 언어의 일면을 단적으로 드러내준다.

재질이 갖는 고유한 성향을 이해하고 이를 어떻게 조형으로 승화시키는지에 대한 방법적 이해가 김종영의 전 작품을 관통한다. 그러한 특징을 알고 작품을 감상하면 여기서도 철이 보여주는 독특한 특질을 최대한 살리려 한 작가의 노력, 그리하여 재료가 스스로 자립하게끔 돕는다는 예술가적 인식을 고스란히 느낄 수 있을 것이다.

김종영은 1915년 경상남도 창원에서 출생해 도쿄미술학교 조소과를 졸업했다. 다른 조각가들과 달리 《조선미술전람회》 같은 전시에 일절 참여하지 않았으며 해방 이후 서울대학교 미술대학이 생기면서 교수로 초빙되었고 《국전》에 작품을 발표하기 시작했다.

김환기

©(재)환기재단 · 환기미술관

겹겹이 포개진 산과 호수에 비친 달 풍경이 대단히 서정적이다. 청색 기조에 서예의 예서隸書와 같은 굵고 격조 있는 선적 구성이 문인화의 정신세계를 방불케 한다. 화면 전체가 청색으로 뒤덮였고 검은 윤곽선으로 구획된 산 능선이 그윽한 여운을 남긴다. 달이 산 위에 걸친 것이 아니라 아래쪽 호수에 잠긴 설정도 신비롭다.

신화에 나오듯 두 달은 하늘에 뜬 달과 물에 반사된 달을 가리킨다. 이 작품에서는 물에 비친 달만 보이지만 산 위 어디쯤엔가 둥근 달이 떠 있음이 분명하다. 김환기는 '시정신詩精神'이라는 말을 자주 언급했는데 이 작품이 바로 그가 말한 시정신을 구현한 것이라고 할 수 있다.

김환기는 1913년 전라남도 신안 출생으로 휘문고등보통학교를 거쳐 일본대학교 미술학부를 나왔

다. 재학 중《이과전》에서 처음 입선했으며 미술연구소 아카데미 아방가르드에 참여했다. 1937년 '자유미술가협회'가 창립되면서 여기 참여했고 1941년까지 출품했다. 해방 이후에는 서울대학교 미술대학 교수로 재직했으며 유영국, 이규상 등과 '신사실파'를 조직하기도 했다. 1956년 프랑스로 건너가 약 3년간 머물렀으며 귀국한 뒤에는 홍익대학교 미술학부 교수와 학장을 역임했다. 1963년에《상파울루 비엔날레》에 커미셔너 겸 작가로 참여했고 뉴욕에 정착해 1974년 작고할 때까지 계속 활동했다.

김환기는 일본 유학 초기에 기하학적 추상을 지향했으며, 해방 이후 추상적인 패턴에 자연 대상을 굴절시킨 구성 작품을 주로 선보였다. 이 시기에 산, 달, 항아리, 새, 매화, 소나무 등 한국적 정서가 물씬한 소재와 주제로 독자적인 양식을 완성했다.

연정 안상철

잔설 殘雪

1958, 종이에 수묵담채, 210×153cm, 개인소장

1958년 《국전》에서 부통령상을 받은 작품이다. 근대 도시에 밀집해 조성된 개량형 기와집들을 위에서 내려다본 정경이다. 지금도 서울 북촌 일대에 이러한 한옥 마을이 일부 남아 있다. 약간 비스듬히 위에서 아래를 바라보는 시각으로 기와지붕의 정연한 모양이 화면을 가득 채웠다.

1950년대만 하더라도 서울 구도심에서는 이처럼 ㄷ자 혹은 ㅁ자 구조로 다닥다닥 연이어 붙은 한옥 풍경을 얼마든지 볼 수 있었다. 그러나 1970년대 들어 새마을운동과 도시 개량 붐이 일면서 전통적인 기와집과 애틋한 옛 정취는 사라지고 말았다.

쌓인 눈이 아직 완전히 녹지 않은 기와지붕은 흑백 대비가 더욱 뚜렷해지면서 짙은 운치와 정감을 만들어낸다. 연이은 지붕 배치가 매우 사실적이면서도 한편으로는 디자인 패턴처럼 기하학적인 이미지로 보이기도 한다.

이제는 보기 힘든 기와지붕 안쪽으로 아주 조금씩 비치는 집 안을 상상하면 딱히 더할 것도, 덜할 것도 없는 우리 이웃들의 정다운 목소리와 아웅다웅 속닥이는 가족들의 음성이 들려올 듯하다.

김영주

무제

1958, 한지에 수묵, 130×66cm, 국립현대미술관

김영주는 유화와 수묵을 넘나들며 작품을 제작했다. 〈무제〉는 그가 남긴 수묵 작품 중 하나다. 인간의 이야기를 주제로 화면에는 사람의 얼굴이 반복적으로 명멸한다. 붓놀림은 격정적이며 단순한 색조의 수묵 운필로 전체를 압도한다.

화면에 등장하는 얼굴들은 직접적으로 인간을 표상한다기보다 가면을 연상시키며 상징성을 강하게 드러낸다. 유화에서 느낄 수 없는 먹의 통일성이 격한 감정을 효과적으로 반영하는 듯하다.

김영주가 즐겨 다룬 얼굴은 피카소의 얼굴과 유사하다. 정면과 측면이 동시에 등장하는 입체주의적 형상이기 때문이다. 이처럼 기호화된 인간상은 가장 간단한 표상 형식이라고 할 수 있다.

김영주는 고대 설화를 주제로 하면서도 자동기술적인 방법과 격렬한 추상 의지로 현대적인 화풍을 이룩했다. 주변 이야기, 현대인의 자화상은 그가 초기부터 만년에 이르기까지 일관되게 다룬 주제다.

김영주는 비평가로도 널리 알려졌으며, 특히 1950년대 후반부터 1960년대 전반에 보여준 비평 활동은 괄목할 만했다. 그의 비평은 살롱 평에 기울지 않고 미술계 전반의 문제점과 현대미술의 방향성에 대한 논쟁과 시론時論에 중점을 둔 것이었다. 한편으로는 비평 못지않게 왕성한 창작 활동을 병행했는데, 인간과 삶에 관한 주제는 〈인간 이야기〉 연작으로 이어졌다.

남관

낙조 落照

1958, 마포에 유채, 161×130cm, 유족소장

남관은 1955년에 파리에 진출했고 1958년에《살롱 드 메 Salon de Mai》에 초대되었다. 〈낙조〉도 이 시기 작품이다.

서산에 해가 기우는 풍경이다. 하루해가 서서히 저물고 세상 삼라만상은 밝게 드러내던 모습을 짙어지는 어둠 속으로 감추려 한다. 머지않아 모든 게 캄캄한 어둠 속에 자취를 감출 것이다. 하루의 그 어느 때보다도 극적인 순간임이 틀림없다. 마지막 남은 빛의 여운이 세상을 더욱 빛나게 하기 때문이다. 낮과 밤의 중간 지대, 하루의 경계선, 그것은 곧 빛과 어둠, 있는 것과 없는 것의 경계이기 도 하다.

이 작품에는 무엇 하나도 구체적인 형태를 드러내지 않는다. 어렴풋이 알 것 같으면서도 실상 무엇이라 말할 만한 것은 눈에 띄지 않는다. 하늘에서 내려다본 조밀한 도시 풍경 같기도 하고, 단순한 색채 구성 같기도 하다. 〈낙조〉라는 제목으로 미루어 해 질 녘의 빛과 어둠이 미묘하게 결합된 아스라한 풍경임을 알게 된다. 현실적인 형상은 찾을 수 없지만 풍경 이상의 아름다움을 느끼게 한다.

박수근

앉아있는 여인

1958, 캔버스에 유채, 45.5×53cm, 개인소장

1958년 작품으로 1950년대 초반 작품에 보이던 거친 표현이 가라앉으면서 더욱 양식화되고 있음을 발견할 수 있다. 박수근의 새로운 창작 욕구를 반영하듯 힘찬 윤곽과 탄탄하게 밀착된 마티에르에서 그 자체로 조형미가 두드러진다.

두 여인의 모습을 측면에서 잡았다. 표정은 제대로 파악할 수 없으나 앞을 주시하는 모습에서 이들이 처한 상황을 상상해보게 된다. 오른쪽 여인의 움켜쥔 손과 좌측 여인의 등에 업힌 아이가 각박한 생활 전선에 임한 이들의 의지를 보여주는

듯하다. 예리하게 각진 윤곽선과 투박한 색조, 돌멩이처럼 단단한 물감의 질감에도 이러한 의지가 반영되어 나타난다.

박수근이 집중적으로 그린 주제는 서민들의 생활상이었다. 시장 바닥에 좌판을 펴고 그날그날을 먹고사는 여인들도 그중 하나다. 이 그림에 등장하는 두 여인 역시 어느 집, 어느 마을에서나 마주치던 우리 이웃이다. 가난에 찌들었지만 동시에 강인한 생활력이 배어난다.

이봉상

산

1958, 캔버스에 유채, 105×106cm, 국립현대미술관

1950년대 후반, 이봉상의 독자적인 양식이 무르익던 무렵 작품이다. 굵은 선으로 솟아오른 암산을 표현한 것에서 절제되고 압축적인 양식미가 두드러진다. 여러 겹으로 쌓아 올린 물감과 진득한 붓질의 탄력이 유화 특유의 묵직한 무게감을 느끼게 한다. 병풍처럼 둘러선 바위산과 그 앞으로 펼쳐지는 숲에서 사뭇 웅장하면서도 맑은 자연의 정기가 강렬하게 전해진다. 근경과 원경이 뚜렷하게 구분되지 않고 단순하게 생략된 구성이다.

이봉상의 작품에는 산을 소재로 한 것이 적지 않다. 그가 그린 산은 대부분 동양미학에서 보여주는 관념적인 산이 아니라 실경을 바탕으로 해 한결 현실감을 주는 것이 특징이다. 이 작품에서도 쉽게 북악산이나 인왕산과 같은 바위산의 수려한 모습을 연상하게 된다. 사실적으로 묘사한 산보다 오히려 실감을 더해주는 까닭은 작가가 직접 바라본 풍경에서 받은 감동을 잘 표현한 데서 기인한다 할 수 있다.

이달주

샘터

1958, 캔버스에 유채, 130×96cm, 국립현대미술관

1960년 《국전》에서 특선한 이달주의 대표작이다. 이달주는 사십대 초반에 요절한 터라 작품을 많이 남기지 못했고, 여기 보이는 〈샘터〉와 또 다른 대표작 〈귀로〉가 내용 면에서 유사성을 띤다.

이달주가 남긴 작품 태반은 목가적인 내용으로 채워졌다. 석남 이경성石南 李慶成, 1919~2009은 이 작품에 대해 "두 소녀가 왼쪽으로 걸어가는 구도로서 쪽을 진 여인은 머리에 목판을 이고 옆 소녀는 왼손에 쟁반을 들어 작가의 전통적인 수법을 여지없이 나타내고 있다. 화면 위쪽에 멀리 민가가 있고 흰옷을 입은 여인이 물항아리를 이고 오는 일상적이고 전원적인 풍경"이라고 기술했다.

어머니와 딸인 듯 꼭 닮은 두 여인은 몹시 여성스럽다. 전반적으로 길게 늘어진 여인들의 외형이 모딜리아니Amedeo Modigliani, 1884~1920의 인물을 연상시키지만, 한편으로는 고운 눈매와 얌전한 태도가 한국적인 여성미를 충실하게 드러내 여운을 남긴다.

화면은 마치 가을날의 단풍처럼 무르익은 색조로 차분하게 잦아들고, 샘터로 가는 두 여인의 표정에서 꿈꾸는 듯한 감미로움이 묻어난다.

이세득

이세득이 파리에 체류하던 무렵, 아르누보Art Nouveau 풍 난간과 그 너머 건물들의 정경을 그린 풍경화다. 서구의 고풍스러운 난간과 낡은 벽체는 파리 뒷골목에서 흔히 만나는 도시의 단면이다.

검은 선으로 형태를 잡고 그 사이 면을 채색한 점에서 추상주의의 기조를 떠올리게 한다. 이세득이 아직 추상으로 전환하기 이전 작품이지만 화면은 선과 색채 구성에 함몰되어 구체적인 형상이 지워지는 단계다.

수백 년이나 되었을 파리의 주택들이 풍기는 고풍스러운 느낌과 이국적인 색채가 오후 햇살 속에 반사되어 더없이 고요하고도 감미로운 분위기를 풍긴다. 화실에서 내다보이는 바깥 풍경일까, 어디서나 이젤을 세우면 곧 작품이 될 것 같은 파리의 풍경은 구상, 추상 계열을 막론하고 화가라면 누구나 그리고 싶게 만드는 소재임이 분명하다.

작가에 따라 구상에서 추상으로 옮겨가는 과정이 다르게 나타나는데, 점진적으로 대상을 생략하는 전환기 작품이 뛰어난 경우를 자주 목격하게 된다. 변모 과정에서 보여주는 작품이 완전히 추상화된 이후 작품보다 더 아름다워 보이는 것은 그 과정에 몰입한 정도, 간절한 창작 욕구에서 기인하는지도 모른다.

이준

가두 街頭

1958, 캔버스에 유채, 106.8×182.6cm, 개인소장

〈만추〉로 대통령상을 받은 이후에 제작된 〈가두〉는 이준의 초기 대표작으로 꼽힌다. 《제7회 국전》에서 특선을 한 이 작품은 〈만추〉의 특징으로 기록된 유분기 없는 엷고 투명한 채색과는 달리 두꺼운 마티에르로 다듬어진 화면에 꼼꼼한 필치, 안정적인 구도로 표현되어 있어 그의 충실한 기본기를 보여준다.

손수레에 과일을 싣고 행상을 하는 소녀가 무료한 표정으로 부채를 든 채 서 있다. 길 저편으로 몹시 밝은 가게가 보인다. 길에 나와 선 소녀의 수레 풍경과 대조적으로 밝고 화사한 분위기다. 극명하게 강조한 명암 대비로 실내와 실외 거리를 물리적으로 구분 지을 뿐만 아니라, 서로 다른 처지와 입장, 풍요와 빈곤, 안온함과 서글픈 현실까지 상징적으로 대비시키고 있다. 즉 한밤의 노점상과 형광등을 밝힌 상가가 강하게 대비되면서 강렬한 인상을 남기는데, 이후 추상화의 중심이 되었던 빛의 표현이 이때부터 나타났음을 확인할 수 있게 한다.

이준은 1919년 경상남도 남해에서 태어나 일본 태평양미술학교를 졸업했다. 1953년 《제2회 국전》에서 산사山寺의 늦가을 풍경을 다룬 〈만추〉로 대통령상을 받았다. 〈만추〉는 현재 흑백도판만이 전해지고 있다. 이준은 초기에는 야수파적인 화풍을 구사하면서 구상 작품을 제작했으나 1957년에 '창작미술협회'에 참가하면서 비구상 작업으로 전환하게 된다.

매어진 돌멩이

1958, 돌, 철사, 30×40cm, 개인소장

〈매어진 돌멩이〉는 이승택의 초기 실험작이다. 두 돌멩이의 가운데를 파 홈을 만들고 철사를 감아 연결한 것으로, 극히 평범하지만 오브제에 대한 개념이 분명하게 드러나는 작품이다.

철과 돌이라는 이질적인 물질을 연결함으로써 상징성을 가지며, 이들의 만남이 필연적으로 자아내는 긴장감이 짙게 드러난다. 돌멩이 가운데로 판 홈은 마치 사람의 엉덩이를 연상시키며, 차갑고 단단한 돌에 따스한 인간의 훈기를 이입하게 하는 한편 에로틱한 연상을 불러일으키기도 한다. 이승택의 실험 가운데서 만나는 즉물성이 이미 이 작품에서 강하게 표출되고 있다.

이승택은 1932년생으로 홍익대학교 조소과를 졸업했다. 대학 재학 시절부터 실험적인 작품을 보여주었고 실험의 고삐를 늦추지 않았다. 초기 실험작은 적극적인 오브제 도입으로 전개되었고 1970년대에 들어 비물질적인 소재 즉 불, 연기, 바람, 가스 등을 활용한 행위예술로 발전했다. 스스로 "비예술"이라고 명명했듯 기존의 조각적인 맥락은 전혀 찾을 수 없는 비물질과 오브제의 혼용을 보여주는 실험을 지속적으로 추구했다.

이종무

자화상

1958, 캔버스에 유채, 162.1×130.1cm, 국립현대미술관

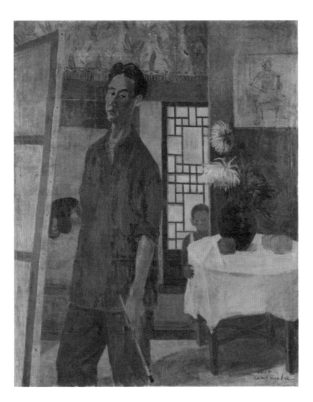

1955년 《국전》에서 문교부장관상을 받은 이종무의 초기 대표작이다. 정적인 색조와 공간 구성이 돋보이는 화면으로 눈길을 끈다.

화판 앞에 선 화가 자신을 가장 크게 배치하고 우측에는 화병과 과일이 놓인 탁자를 두었다. 살그머니 방으로 들어오려는 아이의 뒤편으로 한옥의 미닫이문이 보인다. 건물 구조를 상상하게 만드는 구도와 사물 배치가 화면을 더욱 다채롭고 짜임새 있게 만들었다.

작가가 입은 붉은 윗도리와 흰 탁자보가 선명하게 대비를 이루고, 이로써 긴장감을 자아내는 동시에 시선을 집중시키는 요인이 된다. 작가는 아이에게 등을 돌리고 있지만 거울로 비치는 상황을 눈치채고 탁자보를 붙잡은 아이를 신경 쓰는 것 같다.

이젤 앞에서 붓과 팔레트를 든 화가의 자화상은 이미 많은 화가가 다룬 보편적인 소재다. 이 작품도 그 유형에 속하면서 집 안 분위기를 충실하게 끌어들인 점이 흥미롭다. 화실이 따로 없던 시절, 건넌방을 화실로 쓰는 화가의 살림살이를 짐작하게 한다. 정물을 그리기 위해 사다놓은 과일이 탐이나 수시로 드나드는 아이의 개구진 모습이 따뜻하다.

이종무는 1916년 충청남도 아산 출생으로 가와바타미술학교에서 수학했다. 《국전》을 중심으로 활동했고 '목우회' 회원으로 참가했다. 자연주의 화풍을 지속했으나 지나친 묘사 위주 기법에서 벗어나 담백하면서 화사한 구상 작품을 추구했고, 목가적인 내용과 향토적 서정이 짙은 주제를 즐겨 다루었다.

하인두

하인두의 초기 작품으로, 만년의 작품 세계가 보여준 화사한 색채의 기운을 예감하게 한다. 적, 청, 황을 비롯해 여러 색이 소용돌이치는 구성은 순수하게 물리적인 자전 운동처럼 보이지만, 이 안에서 무언가 신비로운 기운이 생성되는 것 같은 느낌을 불러일으킨다.

후반기의 종교적 관념이 일찍이 하인두의 내면에 움트고 있었다는 예시 같기도 하다. 한 작가의 작품 세계가 초기부터 만년에 이르기까지 연결된다는 것은 자기 예술에 대해 끊임없이 연구하고 확인한 결과일 것이다. 하인두의 작품에서 특히 이러한 연결성이 눈에 띈다.

뜨거운 추상표현주의를 추구한 현대미술협회 회원 가운데 하인두는 주변의 어둡고 우울한 분위기와 달리 밝고 유동적인 색채와 표현 방식으로 차별성을 보여주었다. 〈윤회〉에서도 1950년대 후반 하인두가 드러낸 독자적인 방법이 두드러진다.

하인두가 추구한 기법과 기조는 시간이 지남에 따라 더욱 견고해졌고, 밝고 대비적인 색채 조화로 이어져 후반기 작품 세계를 완성시켰다. 불교적인 관념 세계를 추상적인 형태로 해석한 말년 작품들은 스테인드글라스의 신비로운 빛의 세계를 연상시킨다.

이항성

다정불심 多情佛心

1958, 석판화, 73.5×53cm, 신시내티미술관

이항성은 우리 옛 판화를 수집하는 한편 전통적인 이미지와 현대적 미감을 융합시키는 독자적인 조형 세계를 추구했다. 이 작품 역시 불교적인 정서와 조선시대 서예의 운필이 결합하면서 동양적인 예술관을 보여준다.

시선을 압도하는 암벽과 수목이 마치 전통 산수화를 보는 것 같다. 그 사이로 멀찍이 스님이 지나는 중이다. 멀리 올려다보는 시선이 사색적이고 앞을 가로막는 암벽은 오르기 힘든 종교적인 경지를 의미하는 듯하다. 격한 붓놀림으로 솟구치게 형상화한 바위는 치열한 내면을 반영한 것이 분명하다.

앞 절벽에 "다정불심" 네 글자가 새겨져 있다. 한자의 상형적인 특성은 의미 전달 체계인 문자의 속성 이외에도 그 자체로 강력한 조형성을 지닌다. 즉 기호의 기능적인 면이 우선이긴 하지만 문자의 획과 리듬이 구체적인 조형 요소로서 역할하는 것이다. 회오悔悟의 한 장면을 연상시킨다.

특히 동양에서는 글씨와 그림이 한 몸에서 나왔다는 서화동류書畵同類 의식이 보편화되어 그림과 글씨가 어우러지는 경우가 흔하다. 이 작품도 그 독특한 경지를 보여준다.

장석수

사정射程

1958, 캔버스에 유채, 91×65cm, 유족소장

표현 기법적인 측면에서 뜨거운 추상의 전형을 보여준다고 해도 과언이 아니다. 특별한 의도 없이 안료를 뒤섞거나 물감을 떨어뜨리는 드리핑dripping 기법으로 만들어낸 자국이 강력한 에너지를 발한다.

질료는 그 자체로 즉각 물성을 드러내고, 흔적으로 남은 행위와 상호 교환된 결과임을 분명하게 보여준다. 1950년대 젊은 예술가들이 공통적으로 보여준 실존적 자각보다 표현의 자율성에 탐닉하는 여유로움이 돋보인다.

장석수는 정점식과 함께 대구를 중심으로 활동한 현대미술 작가다. 1950년대 후반에 서울의 젊은 세대 작가들이 뜨거운 추상미술 운동의 불꽃을 피우고 전개시켰다는 것이 한국 회화사에서 흔히 말하는 통설이다. 그러나 장석수처럼 일부 지방 작가들도 뜨거운 추상미술을 과감하게 시도했다는 사실을 밝혀주는 사례로서 한 시대의 미의식을 견인하는 현상과 흐름을 알게 해준다.

장리석

그늘의 노인

1958, 캔버스에 유채, 158×110cm, 국립현대미술관

1958년 《국전》에서 대통령상을 받은 작품으로 같은 시기 〈복덕방 노인〉과 소재가 유사하다. 무기력해 보이는 노인의 모습이 느긋해 보이기도 하지만 한편으로는 침잠하는 시대의 분위기를 반영한 것으로 읽히기도 한다. 1958년은 자유당 정권 말기로 정치적 부패와 사회 혼란이 극에 달해 암울한 기운이 사회 전반에 넓게 퍼져 있었다.

비가 갠 여름날 오후인 듯, 긴 의자에 걸터앉아 졸고 있는 노인의 표정이 더없이 처량하다. 배경으로 비가 개고 햇볕이 강하게 쏟아져 화면은 앞쪽 노인에게 드리운 그림자와 더욱 극적으로 대조를 이루며 드라마틱한 상황을 연출한다. 이와 같이 의도적인 명암 대비가 거리감을 대신함으로써 화면에 깊이를 만들어내는 효과도 있다.

차분하게 가라앉은 색조와 밝은 빛으로 구분한 구성, 단순한 주제 설정에도 불구하고 형태적으로는 앞으로 분명하게 돌출된 노인의 하체를 크게, 상대적으로 먼 상체를 작게 원근감을 살려 안정감과 더불어 공간감을 확실하게 표현했다.

사실적이면서도 대담한 붓질이 투박하지만 인간적인 체취가 강하게 묻어난다. 장리석은 이 같은 필법으로 서민들의 풍속상을 주제로 여러 작품을 그렸다. 주제와 내용 못지않게 현실 인식을 진하게 반영해 강한 시대정신을 보여주기도 했다.

장욱진

장욱진은 청년 시절 어느 스님과 대화를 나누면서 자신을 "까치 그리는 사람"이라 말했다고 한다. 선문답 같은 이 말에는 까치처럼 보잘것없는 대상을 그리는 별 볼 일 없는 화가라는 자기 비하의 의미가 담겨 있다. 동시에 까치를 유난히 많이 그렸다는 사실을 자연스럽게 피력한 것이기도 하다. 주변에 가장 흔하게 보이고 길조吉鳥로 인식되어 퍽 친숙한 새라는 점에서 까치는 전통적으로 회화에 자주 등장했다.

장욱진의 까치 그림은 단순한 대상으로서라기보다 완벽한 조형적 위상으로 끌어들인 상징처럼 보인다. 직사각형 세로 화면 가득 원형으로 나무를 형상화하고 그 한가운데 까치가 보란듯이 자리를 잡았다. 저 멀리 뒤편에는 칼날 같은 그믐달이 걸려 있다. 설명적인 요소를 분명하게 지니면서도 거의 추상에 가까운 압축된 조형미가 돋보인다.

까치와 그믐달을 제외한 나무와 배경의 색채를 긁어내어 바탕이 얼핏 드러난다. 고도의 환원의식이 지배한다고 할까. 자유로우면서도 엄격한 자기 통제가 화면을 탄탄하게 조인다. 까치의 모양이 해학성을 가지는 만큼 화가의 유희충동이 서서히 발동되고 있음도 간과해서는 안 될 것이다.

김경

명태

1959, 하드보드에 유채, 49×19cm, 개인소장

아직 구상적인 요소가 많이 남아 있는 작품이다. 명태를 줄지어 이어놓은 아래로 탁상인 듯한 사각형 판이 놓였다. 형태는 겨우 모양을 알아볼 정도여서 추상으로 옮겨가는 과도적인 모습이 역력하다. 묘사나 형식 등이 전반적으로 단순하고 명쾌한 가운데 건조한 마티에르가 화면 전체를 뒤덮었다.

생활 주변에서 흔히 보는 대상을 소재로 선택해 자연스럽게 화면을 구성한 것이어서 회화적 모티브로서의 특별함은 두드러지지 않는다.

시인 김장호金長好는 김경의 작품을 두고 "소재는 대개 향토색이 짙은 편이었으나 풍경이나 정물에까지 강렬한 몸짓이 엿보이는 것이 또 특징이었다. 그때도 그는 농가나 시골길, 노동자나 공사판, 혹은 소녀나 그 소녀가 안고 있는 닭이 모두 유순하기 이를 데 없으면서 겉으로 내비치는 평화스런 표정과는 달리 내면에는 벅찬 소용돌이가 치고 있었다… 색조와 형태가 함께 메말라 고담하면서도 강인한 지조를 풍긴다. 후기 작품에서 텅 빈 동굴처럼 보이는 눈알 빠진 안와眼窩마저 그 깊이 속에 휴화산의 용암 같은 가능성을 잠재하고 있었다"라고 기술했다.

일본대학교 예술학부 미술과를 나온 김경은 오랫동안 부산 등 지방에서 활동하다 1958년 '모던 아트협회'에 가담함으로써 서울에 진출했다.

권옥연

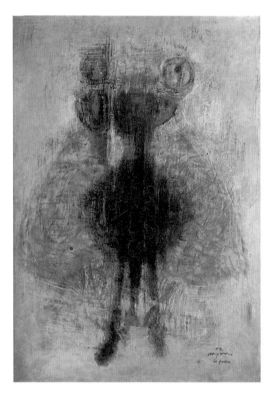

권옥연이 파리에서 귀국하기 직전에 제작한 작품으로 파리 시대의 작품 경향을 가늠하게 한다. 향토적인 소재를 주로 다룬 프랑스 이전 작품들과 비교하면 어마어마한 변화를 보여준다.

앵포르멜이 풍미한 1950년대 한국 회화에서 권옥연은 비정형보다는 구체적인 형상, 암시적인 형상에 관심을 기울였으며 이것이 초현실주의로 이어지는 요인으로 작용했다.

화면에는 인간 형상이나 또는 특정할 수는 없지만 생명체를 연상시키는 형상이 존재한다. 윤곽은 분명하지 않다. 마치 짙은 안개 속에 서서히 모습을 내비치듯 등장한다. 명제와 같이 아득히 먼 선사시대, 신비로운 존재의 현전現前이 우리 앞에 한 걸음씩 다가오는 느낌이다.

1960년대 권옥연의 작품은 때때로 신라 토기의 어느 부면部面을, 때로는 동종銅鐘의 표면을 떠올리게 한다. 1950년대 후반 제작된 이 작품에서는 아직 그러한 전조가 분명하게 드러나지 않고 다만 내면에 싹튼 기운이 서서히 형태를 다지는 단계임을 보여준다. 섬세한 붓질과 애잔한 분위기는 이후 만년까지 이어진 권옥연만의 체취다.

함경도 함흥에서 태어나 자란 작가의 내면에는 언제나 북방적인 애수가 담겨 있는데, 얼핏 감미로우면서도 한편으로는 유장한 여운을 주는 것이 특징이다. 초현실적 기법이 희소하던 시기 권옥연은 한국 현대미술계에서 독특한 위상을 차지했다.

김정숙

누워있는 여인

1959, 나무, 47×85×30cm, 국립현대미술관

김정숙은 초기에 엄마와 아기, 또는 여인상 등 여성 조각가로서 자전적인 내용을 많이 선보였다. 가족을 두고 홀로 미국에서 유학을 했기에 초기 작품에는 모성애가 반영된 작품이 유난히 많았다.

〈누워있는 여인〉은 초기 대표작으로 간결하게 형태를 생략하고 재료 본연의 질감을 살려 조형적인 언어로 순화시킨 것이다. 특히 여인의 신체적 특징을 강조하면서 유기적인 인체의 곡면을 잘 살려냈다.

이미 많은 조각가가 여인상이나 엄마와 아기를 모티브로 다뤄왔다. 그러나 김정숙이 보여준 여인이나 모자상 작품은 인체의 곡선적인 매력과 유기적인 구조를 추상 언어로 재구성해 뛰어난 해석력을 보여준다는 점에서 차별화된다.

조각가 김정숙은 아카데믹한 방법론이 주를 이루던 당시 미술계에서 인체와 생명의 리듬감을 형상화하는 신선한 표현 방식으로 커다란 반향을 불러일으켰다. 또한 작품성과 더불어 교수로 재직하면서 해외 조각계의 최신 경향을 국내에 알리고 새로운 재료 기법을 가르침으로써 1950년대 한국 조각에 새로운 방향을 제시했다.

김충선

무제

1959, 캔버스에 유채, 43×58cm, 유족소장

김충선의 초기 경향을 보여주는 대표작이다. '현대미술가협회'에서 '신조형파'로 옮겨갈 무렵 작품으로, '신조형파'가 지향한 바우하우스Bauhaus 조형 논리가 뚜렷하다. 기하학적인 색면 분할, 기본 도형으로 형태를 환원시킨 방법 등 이러한 영향 관계를 추적해볼 수 있다. 사물을 기하학적인 기본 도형으로 분해한 뒤 재구성하는 방법은 입체주의 이후 구성주의, 미래주의, 조형주의에서 두드러지게 나타났는데, 이는 훗날 기하학적 추상의 큰 물줄기를 형성하기에 이른다.

화면 좌우로 두 형상을 배치한 이 작품에서도 기하학적 추상에 이르는 과정에서 나타나는 여러 논리가 나타난다. 직선적인 요소가 많은 왼쪽 형상을 남자로, 유연한 구성으로 이루어진 오른쪽 형상을 여자로 은유해볼 수 있을 것 같다. 왼쪽 위에 보이는 작은 수직 형상도 사람으로 보인다. 사람이 대상이 된 풍경, 그러나 대단히 기계적이고 구조적인 풍경이라고 할 수 있을 듯하다.

김충선은 1925년 함경남도 출생으로 홍익대학교 미술대학에서 수학했다. 1956년 김영환, 문우식, 박서보와 4인전을 가지면서 데뷔했고 이후 《신조형파》, 《제작전》, 《구상전》 등에서 활동했다.

김흥수

군상

1959, 캔버스에 유채, 198×259cm, 개인소장

김흥수는 1950년대 초반 파리에 진출하면서 안료를 층층이 쌓아가며 색을 덧입히는 방법을 시도했다. 안료의 질감이 만들어내는 중후한 느낌을 살리고 소재에서도 다정다감한 향토적 내용을 담아 화면은 더없이 차분하면서도 짙은 여운을 남긴다.

〈군상〉은 〈한국의 봄〉(145쪽)과 구도가 유사하지만 내용은 고단한 현실을 담은 시장 풍경이다. 아기를 업고 머리에 함지를 인 여인이 화면 중앙에 자리 잡은 가운데 주변에는 시장 바닥에 쪼그려 앉거나 좌판을 펼치고 장사하는 사람, 옹기종기 모여 앉은

여인 등 전형적인 장터 풍경을 보여준다.

단순하게 생략한 인물은 직선을 강조해 모서리와 각이 두드러지며, 대비적인 색채 구성도 전체적으로 밀도를 높였다. 짙은 청색 주조의 근경에서 중경으로 이동하면서 밝은 색채로 깊이를 더한 것도 이 작품의 묘미다. 세부 묘사 없이도 인물들의 표정이 느껴지는 듯하다. 색채와 질료가 어우러지면서 만들어낸 조형 질서가 모든 설명을 앞지르면서 이룬 성과다.

도상봉

성균관 풍경

1959, 캔버스에 유채, 72.5×90.5cm, (구)삼성미술관 리움

명륜동에 있던 도상봉의 화실에서 성균관을 바라본 모습이다. 도상봉은 이 풍경 외에도 명륜당을 소재로 작품을 다수 남겼다. 중앙에 보이는 붉은 기둥 건물을 중심으로 지금은 사라져 볼 수 없는 옛 건물들이 주변을 둘러싸고 있다.

성균관 뜰의 고목이 건물과 더불어 세월의 깊이를 말해주며 화면은 전체적으로 무거운 공기가 가득 찬 느낌이다. 수평으로 전개되는 풍경과 푸른 하늘, 그 한가운데를 가로지르는 흰 구름이 화면을 더욱 차분하게 내리 누른다. 한낮의 적요한 정취가 가득하다.

조선시대로 역사를 거슬러 올라가는 기와지붕과 성균관의 건물 구조가 고풍스러우면서도 근경에 자리한 건물에는 일본식 근대 건물의 요소가 섞여 당시 풍경을 생생하게 보여준다.

빛에 따라 처마 아래로 늘어진 짙은 그림자나 나무 그늘, 인적 없는 풍경이 한낮의 볕과 열기를 고스란히 느끼게 한다. 성균관 기둥의 붉은 빛깔과 기와집 처마의 녹색 물받이가 주는 보색 관계의 긴장이 화면에 생기를 더해준다.

문신

도시풍경

1959, 캔버스에 유채, 39×55cm, 국립현대미술관

울창하게 우거진 가로수 풍경을 이색적으로 표현했다. 수평으로 전개되는 길을 따라 걷는 사람들, 정류장에 멈춰선 버스 등 대도시에서 흔히 접하는 정경이다. 기본적으로는 수평 구도지만 가로수와 가로등, 도로 경계를 표시한 울타리 등을 수직으로 나열해 변화를 주는 동시에 화면의 균형을 잡았다.

가로수 뒤로는 고층 건물들이 하늘을 찌를 듯 높이 솟았다. 한껏 부푼 가로수의 풍성한 잎이 없었다면 자칫 삭막한 무채색 도시 풍경에 지나지 않았을 것이다. 둥글게 덩어리져 뭉클뭉클 생명감이 물씬한 가로수 설정으로 화면에 생기가 넘치고 계절의 풍요로움이 느껴진다.

문신은 이처럼 띠 모양으로 윤곽을 표현하는 기법을 자주 보여주었다. 사물의 경계를 구분하는 동시에 독특한 장식성을 띠는 기법이다. 이 작품은 마치 경쾌한 음악을 연주하는 듯 조화로운 색채와 생기발랄한 리듬감이 산뜻한 느낌을 더해준다.

조각가로 잘 알려진 그의 초기 회화 작품에서 두드러진 것은 그림의 주제나 색채보다 사물을 표현한 형태감일 것이다. 자유분방한 붓질로 시원하게 만들어내는 특유의 형태에서는 입체감이 느껴질 뿐만 아니라 표현주의적인 요소가 강하게 드러난다. 단순하고 간결하게 축약된 형태들은 또한 평면으로 분할된 색채로 가득 채워져 있어 한결 명료하고 군더더기가 없어 산뜻하게 다가온다.

장두건

파리의 뤼닷시스 풍경

1959, 캔버스에 유채, 129.5×88.5cm, 개인소장

아파트 창가에서 내려다본 파리 거리 풍경이다. 이 그림을 그린 1959년에 장두건이 파리에 체류하고 있었을 것으로 추측한다. 한국의 미술가들은 끊임없이 파리를 동경했고 1950년대 중반부터 1960년대 초반까지 실제로 적잖은 미술가가 파리에 진출했다.

동경하던 곳에 도착한 이들에겐 이국의 모든 경관이 이채롭고 경이로웠을 것이다. 그리고 무엇보다 어디든 이젤만 세우면 그림이 될 것 같은 풍경에 열광했을 듯하다.

이 거리도 대단히 특별하거나 특징적인 곳은 아니다. 그러나 우수에 잠긴 듯 세월이 묻어나는 건물과 빽빽하게 거리를 메운 자동차 행렬만으로 한 폭의 그림이 되기에 충분하다. 위에서 내려다본 시점과 밀집된 도시 구조에도 불구하고 인간의 삶이 섬세하게 녹아들었다.

분명하게 강조한 원근감, 화면에 들어오는 모든 대상을 섬세하게 묘사한 점도 두드러지는 특징이다. 아파트 난간과 창살 하나, 줄지어 선 자동차의 다양한 색깔, 흰 비둘기 등에서 작가의 섬세한 시각이 잘 나타난다.

박항섭

어족 魚族

1959, 캔버스에 유채, 28×35cm, 유족소장

박항섭이 '창작미술협회' 회원으로 활동하던 시기 작품으로, 같은 소재를 여러 점 그렸다. 타원형 테두리로 대상을 끌어모으고 그 안에 가지런히 물고기 세 마리를 놓았다.

가난한 화가의 식탁에 오른 물고기에 대한 화가 나름의 예찬일까, 마치 완전히 말린 생선이나 잘 구운 자반인 듯 메마른 묘사다. 어쩐지 현실의 물고기라기보다 화석화된 물고기, 수만 년 전 돌 속에 아로새겨진 물고기 화석처럼 보이기도 한다. 세 가지 물고기가 같은 것인 듯 달라 보이고, 서로 다른 방식으로 표현됐다.

박항섭 작품의 특징은 건조한 마티에르라고 할 수 있다. 마치 바싹 말린 건어물같이 기름기를 잃은 안료가 바닥을 덮고, 가까스로 떠오른 형태에 부분적으로 거칠게 색을 덧칠해 더욱 거친 인상을 준다.

한국 현대화가 가운데는 유화의 성질이 고스란히 드러나는 진득한 느낌을 애써 지우려 한 이들이 있다. 마치 오래된 토벽처럼 건삽한 안료층은 시간의 흔적을 내비침으로써 더욱 가라앉은 분위기를 조성한다.

변종하

〈밀다원〉은 변종하가 파리로 떠나기 전, 부산 피란 시절 광복동의 다방 밀다원을 추억하며 그린 것이다. 문인, 예술가들이 삼삼오오 모이곤 하던 밀다원에서 이들은 전쟁의 각박한 긴장 속에서도 치열하게 삶과 예술을 논했다. 그 공간의 내밀한 분위기가 달콤한 색채 속에 녹아내린 듯 형태를 잃고 반추상 형태로 해체되었다.

1959년은 일부 젊은 세대 화가들이 비정형 회화에 몰입하던 시기로 변종하 역시 이 같은 시대정신과 미의식에 감화받았음을 짐작하게 한다. 변종하는 도불 이후 해학적인 내용과 사회 비판적 색채가 짙은 〈돈키호테 이후〉라는 독특한 연작을 시도하는데 〈밀다원〉에서 그 징후가 엿보인다. 달콤하면서도 어딘가 모르게 비감에 젖은 내면이 애잔하게 드러나고, 알 수 없는 열기가 가득 채운 듯

불안한 의식이 미처 숨길 수 없이 용솟음쳐 흘러나오는 것 같다.

변종하는 1926년 대구에서 태어나 일제의 학생 징집을 피해 만주로 갔고 신경시립미술원新京市立 美術院에서 공부를 했다. 재학 당시 그곳 미술경향은 야수주의였고, 그는 자연스레 거친 선과 강렬한 색채감각을 회화의 모태로 삼았다. 1954년부터 《국전》에 연속 수상, 화려하게 화단에 데뷔한 변종하는 1960년 파리로 갔다. 당시 그곳은 한동안 회화에서 추방된 문학적 요소를 회복하는 설화적 내용의 형상주의가 형성되고 있었다. 그는 장 뒤뷔페Jean Dubuffet, 1901~1985, 장 포트리에Jean Fautrier, 1898~1964 등을 발굴한 화상 르네 드루앙을 만나면서 이러한 회화적 관점과 자신만의 독특한 요철 기법의 기틀을 마련했다.

유영국

산(지형)

1959, 캔버스에 유채, 130×192cm, 국립현대미술관

〈산〉은 1959년 작으로 '모던아트협회'에서 《현대작가초대전》으로 활동 영역을 넓히던 무렵의 작품이다. 화폭이 점차 커지고 내용도 자연 대상을 추상 논리에 따라 굴절시켜 더욱 여유롭고 시정 넘치는 세계로 진전되는 과정을 확인할 수 있다. 유영국의 작품은 단순한 논리로 설명할 수 없다.

제목은 '산'으로 표기하지만 그렇다고 산의 형상이 구체적으로 드러나는 것은 아니다. 여전히 추상적인 조형미가 지배적이기 때문이다. 하지만 이전까지의 절대적 추상과는 분명하게 구분된다. 유영국의 독자적인 추상 세계가 확립되고 있다는 것을 여기서 포착하게 된다.

유영국은 해방 전 1930년대 후반 철저한 구성적 추상을 지향했으나 해방 이후에는 자연에서 비롯된 감화를 두드러지게 나타냈다. 즐겨 다룬 소재에 산이 많은 것도 그러한 영감에서 기인했다고 할 수 있다. 하지만 유영국의 산은 자연 그대로의 산이 아니라 영감을 받은 이후 그만의 조형 언어로 다시 태어난 것이다. 거대하고 묵직한 산의 깊이, 암벽과 수목이 어우러진 중후한 인상이 강하게 느껴진다.

산의 외형적인 실루엣이 아니라 산의 본질을 이루는 결정체가 설명을 앞질러 나타나는 형국이라고 할 수도 있을 듯하다. 예리한 획으로 이루어진 형상은 오랜 세월 굳어진 암벽의 균열처럼 보이기도 해 더욱 강한 인상을 풍긴다.

소정 변관식

변관식은 금강산의 명소인 진주담, 옥류천, 보덕굴, 구룡폭포, 삼선암을 많이 그렸다. 이 작품 역시 그중 하나로 같은 주제를 담은 작품이 여러 점 남아 있다. 그러나 같은 삼선암이라도 모두 다르게 변화를 보이는 것이 특징이다. 이를테면 상하로 긴 세로축 화면일 경우 삼선암의 뾰족 바위가 더욱 날카롭게 솟는가 하면, 좌우로 긴 가로축 화면에서는 삼선암의 바위를 압축하듯 표현했다. 화면 상황에 따라 대담하게 변화를 보인 결과다.

〈외금강 삼선암 추색〉은 약간 왼편으로 치우쳐 아래에서 불쑥 솟아오른 봉우리를 축으로 삼고 그 너머로 계곡과 휴게소, 그 위 암벽으로 연결시켜 금강산 특유의 기암절경을 유감없이 보여준다.

휴게소로 몰려드는 등산객과 이미 도착한 사람들이 등장해 가파르고 험한 풍경 속에서 훈훈한 체취를 보여주는 설정이 돋보인다. 먹의 농담이 안겨주는 입체적인 표현은 웅장한 산세와 어우러져 한결 실감을 더해준다. 아스라한 원산의 삐죽삐죽한 산봉우리에는 금강산의 정기를 고스란히 담아냈다.

변관식은 1929년 일본에서 귀국한 뒤 공식적인 전시에 더 이상 출품하지 않고 금강산을 비롯해 전국을 유람하면서 사생에 몰입했다. 관념적인 산수의 폐단에서 벗어나지 못하던 당시 화단의 분위기에서 탈피하기 위해 직접 실경을 사생하기로 방향을 설정한 것이 분명하다. 특히 금강산 사생은 변관식 예술의 근간이 되었을 뿐만 아니라 한국 산수화에 새로운 전기를 가져다주었다.

장두건

장두건이 파리 시절 그린 초기 작품이다. 섬세한 묘법과 일상생활에서 비롯한 정감을 유감없이 구현했다. 화면 바깥까지 확장된 식탁에 화려한 꽃과 화병, 접시와 주전자 등이 어지럽게 흩어져 있다. 빼곡한 장미가 보여주듯 풍성했을 식사의 여운이 빈 그릇에 감미롭게 고여 있다.

화면은 위에서 내려다본 시점이나 멀리 벽이 비스듬히 기울었고 식탁보의 줄무늬는 다소 부자연스러울 만큼 평행하다. 그런가 하면 식탁 위 기물은 형태나 배치 모두 의도적으로 대조를 유도한 듯 자유롭다. 일상의 즐거움을 산뜻하고 조화롭게 보여주기 위한 작가의 의지가 드러난다.

동그란 접시, 수직 무늬로 보이는 식탁보, 직선적인 나이프와 포크 등 조형의 기본 요소를 담담하게 구성하되, 싱그럽고 화사한 꽃으로 시선을 한껏 끌어모아 마치 프리마돈나의 소프라노 음악을 듣는 듯 황홀한 즐거움을 안겨준다. '음악의 회화화'라는 말과 같이 유쾌한 음악을 회화 형식으로 번안한 듯한 인상을 풍긴다.

장두건은 1920년 경상북도 포항 흥해에서 출생해 일본 메이지대학明治大学 법학과에 재학하는 한편 따로 미술 수업을 받았다. 1950년대 후반에 파리로 건너가 활동을 전개했다.

장성순

1950년대 후반부터 1960년대 초반까지 장성순의 작품은 시대적인 우울감과 실존의식을 강력하게 표방했다. 그리고 주체하지 못하는 내면과 격렬하고 뜨거운 몸짓을 그린 듯한 화풍으로 당시 사회 분위기를 화면 가득 담아냈다.

평론가 이일은 "장성순의 작품 세계는 관조적, 내재화로 변형이며 운필의 변주와 특유의 공간적 리듬을 중요시했다. 거기에다가 정신적 표현, 역동성, 긴장감의 강조와 여백의 장, 동양의 무위자연, 생성공간이다"라고 분석하여 말했다.

〈작품 59-B〉도 이 시대 특유의 암울한 미의식을 뚜렷하게 드러낸 작품이다. 장성순의 조형적 방법

에 대한 확신과 이념, 지향하는 바 역시 선명하다. 무엇이라고 말할 수는 없지만 오로지 표현하고자 하는 의지만이 가득한 화면이 스스로 독립하려는 듯 에너지를 분출한다. 무차별로 덧칠한 물감과 즉흥적인 드로잉의 궤적에서 이 작품이 격렬한 표현 행위의 결과물임을 여실하게 알 수 있다.

장성순은 동료들이 뜨거운 추상에서 벗어나 독자적인 길을 모색하는 와중에 뜨거운 추상미술 방식을 버리지 않고 이를 지속해나갔다. 그에게 뜨거운 추상은 한 시대를 스쳐간 미의식을 뛰어넘어 고유한 방법을 완성하겠다는 의지를 분명하게 보여주는 방편이었다.

최영림

여인의 일지 日志

1959, 캔버스에 유채, 105×145cm, 국립현대미술관

1959년 《제8회 국전》에서 문교부장관상을 받은 작품이다. 마치 아스팔트의 콜타르를 연상케 하는 끈적끈적한 질감이 가장 먼저 눈에 띈다. 이는 곧 화면 전체를 강력하게 집중시키는 힘이기도 하다. 뻗어 나간 나무줄기와 둥지로 표현된 인체는 어두운 시대의식과 강인한 삶의 의지를 은유한 듯하다.

어머니와 아이, 그리고 붉은 의상을 입은 또 다른 인물이 등장한다. 하나하나 분절되면서도 기묘하게 얽힌 관계다. 다소 투박하지만 구심력 강한 구성과 견고한 색조로 회화에서 흔히 보기 힘든 강인함이 화면을 지배한다.

최영림의 흑백 시대 작품들은 한때 즐겨 다룬 목판 작업과도 연결된다. 흑백 목판의 예리한 칼맛이 유화 작품에도 그대로 전이된 것이다.

1916년 평양에서 출생한 최영림은 일본 태평양미술학교를 졸업했고 판화가 무나카타 시코棟方志功, 1903~1975에게 사사했다. 1940년 평양에서 '주호회珠壺會'를 결성했으며 《조선미술전람회》에서 작품을 발표했다. 1957년 '창작미술협회', 1967년 '구상전' 창립에 참여했다.

심향 박승무

설경

1959, 종이에 수묵담채, 137×137cm, 국립현대미술관

박승무의 초기 화풍은 관념적인 냄새가 짙었으나 1930년대 후반에 이르면서 관념과 실경을 융합해 독자적인 양식을 완성했다. 그는 산수 가운데서도 눈 덮인 겨울 풍경을 많이 그렸다.

이 작품은 1950년대 박승무의 대표적인 작품 가운데 하나로 역시 산하의 설경을 담았다. 오른편 아래 둔덕에서 시작된 시점은 화면 중심 마을로 이동했다가 뒤편 원산으로 빠진다. 울창한 나무들 사이로 하얗게 눈을 이고 있는 초가 마을이 더없이 정답다. 멀리 산간에도 초가 마을이 점경되어 자연과 조화롭게 어우러진 삶의 공간을 훈훈하게 설정했다.

세밀하게 구사한 나목의 잔가지에선 한겨울의 차가운 공기가 느껴지고 눈 속에 파묻힌 산간 마을에서는 적막감이 전해온다. 눈으로 뒤덮여 새하얀 땅과 산봉우리, 옅은 색으로 바른 하늘과 대비되는 짙은 먹색 수목이 간결하면서도 화면을 풍요롭게 만든다.

화면 아래, 전각인 듯 보이는 건물로 노인과 동자가 들어서는 중이다. 적막한 풍경에 생기를 더하는 인기척이다. 거대한 산수경관 속에 작은 점으로 등장하는 사람들은 자연과 인간의 관계를 되돌아보게 만든다.

구룡산인 김용진

괴석화훼

1959, 종이에 수묵채색, 110×64cm, 한국은행

김용진은 그림과 글씨에 모두 뛰어난 문인사대부 화가의 전형이다. 특히 중국적인 취향에 열중해 근대기 중국의 신문인화풍을 즐겨 구사했다. 작품은 영모翎毛, 화훼, 기명절지에 두루 걸쳤으며 특히 기명절지에서 뛰어난 작품을 남겼다.

괴석怪石과 국화가 어우러진 이 작품은 강한 필세와 선명한 색채로 고졸한 맛을 뽐내며 당대 서화가들과는 다른 면모를 보여주었다. 괴석의 강한 윤곽선, 나뭇가지의 직선적 뻗침 등에서 김용진의 전형적 화풍을 볼 수 있다. 그림 속에 아래와 같은 글귀가 적혀 있다.

"고운 가을빛 / 기러기 처음 날고 / 엷은 푸른색 진한 붉은색 / 노을 빛에 빛나네 / 빼어난 모습이 중국의 노거사와 같구나 / 지는 해에 지팡이 짚고 / 가벼운 옷 떨치네."

1878년 서울에서 출생한 김용진은 23세에 수원 군수, 25세에 종2품 동지돈령원사知敦寧院事를 지내는 등 구한말에 고급 관리로 일했으나 1907년 관직을 버리고 예술의 길을 걸었다. 지운영, 민영익, 이도영 등에게 서화를 사사했으며, 1926년 서울을 방문한 오창석에게 사사한 문인 방명으로부터 오창석풍 서화를 전수받았다.《조선미술전람회》,《조선남화연맹전》,《조선명가서화전》,《조선고서화작품전》등에 출품했으며,《국전》추천작가와 심사위원을 지냈다.

1960년대

1957년, 1958년에 일어난 일련의 변혁운동은 1967년, 1968년에 와서 또 하나의 변혁의 기운으로 고조되었다. '청년작가연립전', '아방가르드(AG) 그룹'의 등장은 이전의 뜨거운 추상운동의 포화상태를 벗어나려는 다양한 실험과 사조의 추이를 맞게 되었다. 무엇보다 국제적인 진출이 활발해지면서 한국 미술의 정체성에 대한 논의가 활발해지기 시작했다.

《파리 비엔날레》, 《상파울루 비엔날레》의 참가와 현대 작가들을 중심으로 한 《현대작가초대전》이 개최되어 미술계는 어느 때보다도 활기찬 상황을 펼쳐 보였다.

김세중

축복

1960년대, 청동, 30×35cm, 복자성당

광화문 〈이순신 동상〉을 비롯해 기념 조각상을 많이 제작한 김세중은 성서를 주제로 한 기념물도 꽤 많이 남겼다. 〈축복〉 역시 그러한 내용이다. 복자성당의 조형물은 김세중의 종교적인 작품 중 대표작으로 평면 작품이 보여주는 회화성과 입체로서의 공간감을 적절히 구현했다.

성모의 품에 안긴 세 아이가 환희하는 듯하다. 성모는 커다란 배 같기도 하고 하늘에 걸린 달 같기도 하며 세상을 포용하듯 너그러운 곡선 형태다. 그 위로 태양이 찬란하게 빛을 발한다. 쏟아지는 햇빛은 은총을 상징하고 성모의 가슴에는 십자가 형상이 자리했다.

함축적인 묘사로 지상에 사는 인간이라기보다 천상의 한 장면을 담은 듯하다. 넉넉하고 편안한 성모의 품에 두 팔 벌려 기뻐하는 아이들을 보면서 마음에 평온을 얻고 이들과 함께 은총을 받는 감격을 맛보게 된다. 성서의 내용을 시적으로 전달하고자 한 의도이기도 하다.

청동 고유의 은은한 색조, 나중에 칼자국으로 덧댄 십자가, 단순하지만 다소곳하게 끌어안는 과감한 추상성이 축복과 평화라는 주제를 한층 부각시킨다.

이당 김은호

〈화기〉는 일본 군가를 부르는 딸과 하모니카를 연주하는 아들을 보며 흐뭇해하는 어머니의 모습을 다루어 비판을 받았다. 《조선미술전람회》에 출품한 작품 가운데 적지 않은 수가 일제의 강요나 시류를 따랐고, 그런 맥락에서 이 작품도 일본 군국주의를 찬양하는 내용으로 해석된 것이다. 그러한 상황을 배제한다면 그저 단란한 가정의 화목한 모습으로 보인다. 섬세한 필선과 담백한 설채設彩도 다른 작품에 비하면 일본화의 느낌이 오히려 덜한 편이다.

전통적인 북화北畵풍 인물화를 주로 그린 이당 김은호는 일본 채색화의 영향을 짙게 흡수하면서 오히려 형식적인 면에서 일본화를 답습했다는 지적을 받았다. 이 작품은 사실적인 기법과 함께 내용적으로 당시 풍속상을 그렸다는 점에서 그의 다른 채색화와 비교된다. 1940년대 처음 그린 그림을 다시 그린 것이어서 김은호가 즐겨 그리던 소재였다는 것과 함께 친일하는 내용이 아니라는 사실도 알게 해준다.

원계홍

미술평론가 이경성은 원계홍의 개인전에 부쳐 이렇게 소개했다.

"세상에 알려지기를 싫어하고 은자처럼 살아온 원계홍의 작품 세계는 한마디로 우수와 아름다움이 가득 차 있다. 그에게 그림을 그린다는 것은 산다는 것 이외에 아무것도 아니다. 다른 사람처럼 작품으로 이름을 남기고 싶다든지 또는 돈을 벌고 싶다는 욕망이 없는, 그야말로 욕심 없는 경지에서 이루어진 작품이다. 그러면서도 그의 생활이 굳건한 신조와 비판에서 이루어지듯이 작품에는 시대나 인간을 날카롭게 통찰하고 순간에 빠지지 않고 영원과 대화하고자 하는 마음씨가 엿보인다."

원계홍은 작품을 많이 남기지는 않았지만 대담한 구도와 단순명쾌한 색채 구사가 두드러진다. 그의 풍경은 대부분 도시 주변 뒷골목, 서늘한 감성이 농후하다. 마치 모리스 위트릴로Maurice Utrillo, 1883~1955의 우수에 찬 파리 뒷골목 풍경을 보는 듯한 느낌이다. 상자처럼 반듯한 형태로 중첩된 집들은 건조하기 이를 데 없는 도시의 단면을 보여준다. 어떤 감정도 개입시키지 않은 객관적 접근이 역설적이게도 연민을 불러일으킨다. 원계홍은 1923년 서울 출생으로 일본 중앙대학교中央大學校 경제학과를 졸업했다.

손응성

대접

1960년대, 캔버스에 유채, 37.9×45.5cm, 개인소장

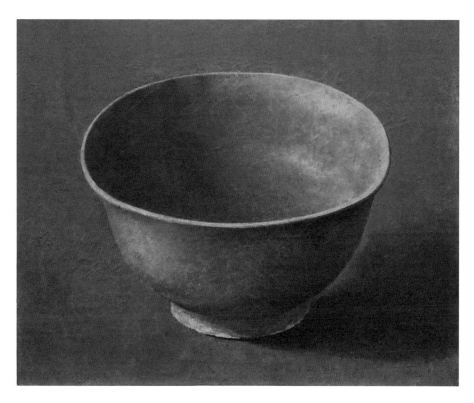

자기, 목기 등 전통적인 생활 기물을 오롯이 배치하는 독특한 구도는 손응성의 특징이라 하겠다. 화면에는 대접 하나가 놓여 있을 뿐 어떤 정물이나 장치도 보이지 않는다.

극히 간결하면서도 그릇의 탄탄한 질감과 안정적인 형태가 주는 완결성이 화면을 꽉 채우고 있다. 사선으로 떨어지는 빛으로 인해 그릇의 유기적인 곡선이 한층 돋보이고, 교과서적인 안정감을 주면서 은은한 여운을 남긴다.

소재나 구도뿐만 아니라 색채마저 단색조에 가까워 몹시 밋밋해 보일 수 있지만 어디 하나 허전한 곳이 없다. 비어 있는 동시에 꽉 찬 느낌이다. 이렇게 대담한 설정은 대상을 대하는 담담한 태도에서 기인한 것이다. 완벽을 지향하는 밀도와 작가의 의지가 반영된 결과다.

손응성은 1950년대부터 일상적인 정물에 집중했고, 생활 기물을 다룬 작품을 많이 남겼다. 1960년대에는 한동안 창덕궁 후원을 주제로 한 작품에 매진하기도 했다. 이렇게 손응성을 비롯해 고궁 풍경을 사실적으로 묘파한 화가들을 '비원파秘苑派'라고 불렀다.

황염수

모던 아트 시대 작품으로 견고한 구성과 탄력적으로 요약한 형태미가 선명하게 드러난다. 자연에서 가져온 나무지만 보이는 그대로가 아니라 작가가 걸러낸 자연, 이미 구성이라는 조형 단계를 거친 자연이다. 그래서 황염수의 자연 대상은 표현 영역에 있는 것이 아니고 창조의 재구성 과정이라 할 수 있다. 이 절차가 더욱 확대되고 심화되면 실제적인 외양은 사라지고 순수한 조형 질서만 남게 된다.

그러나 황염수는 추상 단계로 진입하지 않았다. 그는 대상에서 완전히 벗어나지 않고 구상작가로서 자신의 예술 세계를 다져나갔다. 〈보리수〉의 화면에서 분명하게 드러난 나무줄기에 비해 나뭇잎은 전체적인 덩어리, 사각형 면으로 처리했는데, 일종의 평면화 단계를 보여준다.

나무와 무성한 나뭇잎, 그리고 푸른색이 언뜻 보이는 보라색 배경 하늘 등 극히 단조로운 설정이면서 나무의 존재감이 극명하게 드러난다. 부단히 개념화하면서도 동시에 설명적인 요소를 완전히 지우지 않은 중간 단계의 여유로움이 작품의 격조를 높인다.

황염수는 1917년 평양에서 출생해 도쿄 제국미술학교를 졸업했고 1957년에 창립된 '모던아트협회'의 창립 회원이다. 초기에는 주로 자연 풍경을, 후기에는 장미를 비롯한 정물에 치중했다. 장미를 중점적으로 그린다고 해서 '장미 화가'라는 별칭이 붙었다.

배동신

무등산

1960, 종이에 수채, 54×79cm, 광주시립미술관

〈무등산〉은 배동신이 자주 그린 소재 가운데 하나로 군더더기 없는 산의 생김새를 담담하게 묘사한 작품이다. 그는 대상을 덩어리로 파악하는 표현적 특성을 보이는데, 이 작품에서도 그 특징이 두드러진다. 이는 사물을 전체로서 파악하는 시각이라 할 수 있다.

배동신의 '독창적인 수채화'는 투명한 물감 사이로 드러나는 연필 드로잉의 힘찬 선들과 물감을 겹겹이 칠해서 두터운 심층을 만들어내는 것이다. 꺾이거나 접힌 흔적, 문지르거나 긁어낸 듯한 표면 효과에서 특유의 조형성이 드러난다. 이러한 특징은 그가 표현하는 대상이 환상적인 느낌을 드러내도록 하는 효과를 이끌어낸다.

거대한 산의 덩어리가 화면 전체를 지배하고 툭 톡 찍어 넣은 붓 자국으로 띄엄띄엄 형성되어 있는 마을을 표현했다. 이 같은 독특한 시점은 풍경에서뿐만 아니라 인물이나 정물에서도 두드러지게 나타난다.

미술평론가 이경성은 배동신의 〈무등산〉을 두고 다음과 같이 언급한 바 있다. "대담한 필치나 운동감에 찬 구도, 그리고 가라앉은 색조 등 비범한 기질을 여지없이 발휘하고 있다. 수채화가 가진 온갖 미적 효과를 실현시킨 뛰어난 작품이라 할 수 있다."

1920년 광주 출생으로 일본 가와바타미술학교에서 수학했다. 한동안 서울에서 활동한 것을 제외하고 줄곧 광주를 중심으로 전남 지방에서 활동했고, 수채화로 일관한 독특한 위상을 지닌다.

남정 박노수

산정도

1960, 종이에 수묵채색, 205.5×179cm, 개인소장

바위산 깊숙이 말을 몰아가는 여인의 모습에서 심상치 않은 예감이 느껴진다. 험준한 산세와 여인의 자태가 상충하면서 제목이 시사하듯 산의 정기가 인물에게로 흡수되는 상황이다.

1960년대부터 박노수는 산을 배경으로 말을 타고 가는 선비나 바위에 앉아 피리를 부는 소년을 빈번하게 다루었다. 주변이 험준할수록 말을 모는 인간의 의지가 더욱 뚜렷하게 드러난다. 단순한 행려行旅가 아니라 산세의 기운을 온몸으로 받아들이면서 산과 인간과 동물이 한 세계를 지향하는 감동과 의지를 표현한 것이다.

이 작품은 박노수가 1960년대 이후 즐겨 다룬 소재이면서도 운필 구사력이 두드러지게 힘차고 세련되었다. 고답적인 내용임에도 불구하고 표현 방법에서는 현대적 감성을 풍부하게 발휘했다. 동양의 관념적인 정신세계와 참신한 기법이 어우러져 독특한 정취를 자아낸다.

전반적으로 수묵 기조에 부분적으로 채색을 더해 화면은 더없이 고요하면서 깊은 여운을 남긴다. 험준한 바위산을 뚫고 가는 여인은 결코 나약한 인간이 아니라 치열한 의지를 상징한다. 박노수의 작품 중에는 자연과 그 속에 존재하는 인간이 부단히 하나로 융화하는 경지를 보여주는 예가 적지 않다.

소송 김정현

녹음綠陰-추秋

1960, 종이에 수묵담채, 126×68cm, 국립현대미술관

대담한 묵법과 담채의 장식적 설채가 두드러진다. 당당하게 수직으로 뻗어 올라간 나무 두 그루가 화면 중심을 차지하면서, 마치 몬드리안의 추상화 과정에서 등장한 형태와 유사하게 크고 작은 선이 가로세로로 얽혀 잔가지와 나뭇잎을 대신한다. 주변 공간까지 하나로 어우러진 계절 감각을 감동적으로 전달하고 있다.

과감한 화면 설정, 강약을 활용한 먹의 변화, 설명을 앞지르는 감각 등 전통적인 동양화풍에서 벗어난 자유분방함이 돋보인다. 일제에서 해방되면서 일본화의 영향에서 벗어나려는 몸부림과 이에 대한 대안을 찾는 것이 당시 화단의 가장 중요한 과제였는데, 김정현의 묵법 역시 이 같은 모색 과정에서 등장한 것으로 꼽을 수 있다.

면적인 구성보다는 필선을 중심으로 고담한 묵법을 구사한 김정현의 화풍은 전통적인 색채를 잃지 않으면서도 파격적인 표현과 현대적인 감성을 드러냈다.

1915년 영암에서 출생한 김정현은 남농 허건에게 사사하고 도쿄 가와바타미술학교에서 수학했다. 《조선미술전람회》에 출품했고 1957년에는 동양화의 혁신적인 모색을 기치로 출범한 '백양회'에 창립 구성원으로 참여했다. 초기에는 일본 신남화新南畵의 영향을 받아 감각적인 화풍을 구사했고, 고루한 형식을 없애고 신선한 감각을 도입해 동양화의 현대화에 앞장섰다.

김형구

하루의 정오

1960, 캔버스에 유채, 162×130cm, 국립현대미술관

김형구의 대표작으로 실내에서 창을 열고 내다본 바깥 풍경을 화면으로 끌어들인 독특한 구도다. 실내에 자리한 인물과 외부 풍경이 조화롭게 어우러졌다. 극히 일상적인 주제를 다루면서도 인간적인 체취와 격조가 돋보이는 것이 김형구 화풍의 특징이기도 하다.

앉아 있는 소년이 새장 안 새에게 모이를 주고, 옆에 선 소년은 이 모습을 물끄러미 바라보고 있다. 저 멀리 붉은 산은 다소 황량해 보이는데, 커튼까지 드리운 유리창과 새장, 창틀에 놓인 찻잔과 아이들의 옷차림 등은 이와 대조적으로 여유롭다. 상대적으로 어두운 실내 역시 바깥에 내리쬐는 밝은 빛과 대비를 이룬다. 크게 우거진 나무들 사이로 마을의 집들이 멀리까지 포개지고, 맨살을 붉게 드러낸 산등성이 너머로·아득하게 높은 산이 이어지면서 화면에 적절한 거리감을 조성했다. 상당히 자연스럽게 포착된 장면으로 보이지만 분명 치밀하게 계산된 구도다.

화면에는 화사한 색감으로 생동감이 넘친다. 특히 두 소년의 줄무늬 티셔츠도 생기를 불어넣는다. 새장을 가운데 두고 두 소년이 한가롭게 오후를 보내는 설정은 실내와 실외라는 구조적인 설정과 더불어 자연과 인간의 관계를 흥미롭게 부각시키는 장치다.

김형구가 소재를 다루는 관점은 대단히 정적이다. 화사하지만 절대 가볍지 않은 이 작품에서도 그러한 요소가 강하게 드러난다.

1922년 함경남도 함흥에서 태어난 김형구는 아카데미즘에 입각한 사실주의적 인물상을 많이 다룬 작가이다. 또 사물을 과장 없이 솔직담백하게 표현했다.

김구림

무제

1960, 목판에 유채, 54×91cm, 작가소장

김구림의 초기 작품으로 그가 오랫동안 관심을 쏟은 물질성에 대한 탐구 의지가 엿보인다. 화면에 넘실거리는 안료를 눈여겨보면 그 위에서 마음껏 움직인 행위의 흔적이 가득 남아 있다. 특정한 대상을 그리는 것이 아니라, 그린다는 행위 자체를 보여주려 한 것이다. 그러한 행위의 흔적이 응고되어 화면을 완성했다.

1960년대로 진입하면서 김구림은 점차 표현 행위로 화면에 남은 결과보다 그 과정을 중시하는 프로세스 아트Process Art의 경향이 강해지는데, 이 작품에서도 그러한 기운이 드러난다.

화면에 커다란 원 두 개가 꽉 들어찼다. 다소 무심하게, 그러나 빠른 속도로 겹쳐진 동그라미의 궤적에서는 어떤 의도도 발견할 수 없다. 행위에 초점을 맞춘 액션 페인팅의 면모가 다분하다. 실제로 액션 페인팅의 물결이 범람하던 시기여서 그 시대의 미의식에 대한 공감을 고스란히 드러낸 셈이다. 작은 화면이지만 그 안에 담긴 지향성은 머지않아 화면이라는 형식, 굴레를 벗어나 자유로운 영역으로 확장되리란 예감에 잠겨 있다.

그는 '회화68', '아방가르드AG 그룹', '제4집단' 등 한국 전위예술을 주도적으로 이끌었다. 김구림은 개성과 창의를 중시하는 미술 속에서도 당시로는 드물게 '차용과 키치kitsch' 등을 활용하며 독자적 길을 걸었다.

박수근

할아버지와 손자

1960, 캔버스에 유채, 146×98cm, 국립현대미술관

박수근의 작품 가운데 대작에 속한다. 내용이나 기법에서 박수근만의 전형적인 특징들이 고스란히 드러난다.

1960년, 그만의 양식이 무르익던 시점의 작품으로 1964년《국전》에 출품됐다. 박수근은 1965년에 세상을 떠났는데, 1960년부터 1965년에 이르는 말기 작품은 독자적인 양식이 완전한 경지에 도달했다고 할 수 있다.

화면에는 거리에 나와 앉은 사람들을 담았다. 앞에는 할아버지와 손자가, 뒤쪽에는 남자 두 사람이, 그리고 오른쪽 위에는 돌아가는 두 여인이 점경된다. 근경에는 마치 한 덩어리처럼 손자를 끌어안은 할아버지가 화면을 꽉 채우고 뒷면은 둘로 나누어 나머지 인물들을 배치했다.

고르게 다독인 안료의 묵직한 두께와 여운을 남기며 퍼지는 황갈색의 깊은 맛은 향토색 짙은 박수근 예술의 특징을 유감없이 강조해준다. 원근법을 완전히 벗어난 형태지만 평면에서 위쪽이 원경에 해당하고 아래쪽이 언제나 근경이라는 점, 그리고 돌아가는 인물이 더 먼 거리에 있다는 점 등 독자적인 공간감도 빼어나다.

그러면서도 화면은 인물 배치라는 상식적인 인식을 벗어나 안료가 고르게 번지면서 독특한 평면 구조를 완성하고 있다. 작가가 소재를 의식하는 동시에 화면이 만들어나가는 자율적인 구조에도 깊은 관심을 지녔음을 알게 된다.

1960년에 제작된 이 작품은 박수근 후반기(1960 ~1965)의 시작을 알리는 여러 요소를 간직하고 있다. 화면이 더욱 고르게 정리될 뿐만 아니라 작품 속 대상보다 화면 자체의 자립적인 기운이 짙게 드러난다.

박항섭

마술사의 집

1960, 캔버스에 유채, 145.5×106.5cm, 개인소장

인물 처리와 화면 구성 방식에서 전통적인 시각이나 기법의 범주를 과감하게 탈피한 작품이다. 평면적인 화면을 사각 틀에 가두고 이 배경을 다시 삼등분해 대상을 재구성, 배열했다.

화면 위쪽에는 마술사의 실내 공간인 듯 갖가지 독특한 기물을 배치하고 가운데에는 마술사와 마술사를 찾아온 사람들이 나란히 앉아 있다. 아래쪽은 인물들을 받치는 역할로 실제적인 형상이라기보다는 면 분할 구성처럼 처리했다. 마치 유리창을 통해 안을 들여다보는 듯한 느낌을 준다.

마술사와 그를 마주 보고 앉은 두 인물의 배치가 흥미롭다. 빨간 머릿수건을 쓴 마술사는 옆모습으로, 그리고 마술사를 찾아온 사람들은 정면을 보는 형태다. 빨강과 노란 머리쓰개가 전체적으로 칙칙하고 탁한 실내에 생기를 가져다준다.

있는 그대로 충실하게 재현하는 사실주의적 방법을 사용해 구체성을 지니면서도 주관적인 해석으로 대상을 변형하는 경우를 통틀어 구상적 경향이라고 부른다. 그러나 이 두 가지 태도는 미술사조의 흐름상 엄격히 말해 같이 묶을 수 없는 배경을 두고 있다.

주관적인 해석 때문에 대상을 임의로 왜곡, 변형시키는 방법은 야수주의와 표현주의 이후에 등장한 현대미술 경향이다. 제2차 세계대전 이후 전통적인 사실 재현 방식과 구분하기 위해 '구상' 내지는 '신구상'이라고 명명하고 있다.

송혜수

소와 말

1960, 캔버스에 유채, 145×97cm, 개인소장

송혜수의 소는 다분히 토속적이고 향토적인 정서에 바탕을 둔 설화적 주제다. 전면에 소 한 마리를 배치하고 그 너머로 말 두 마리가 거세게 몸부림치고 있다. 소나 말은 빠른 선으로 다분히 생략적으로 처리했다. 마치 드로잉하듯 자유로운 선획으로 캔버스에 소와 말의 형상을 속사한 것이다.

대상을 묘사한다기보다는 선의 분방한 흐름과 작동 자체로 그림을 대체한 느낌이다. 여러 색으로 얼룩진 배경 위에 자리 잡은 소나 말의 형상은 검은색으로 누적된 선의 에너지와 맞물려 격렬한 기운이 생성되는 과정을 보여주는 것 같다.

송혜수는 특히 소를 주제로 작품을 많이 남겼다.

〈소와 말〉도 그 가운데 하나로 그의 대표작이기도 하다. 근대 작가들의 작품에 소가 빈번히 등장하는 것은 토속적인 주제의 맥락에서 파악할 수 있다. 특히 우리 민족을 소에 비유해 예술 작품에 등장시킨 예가 많다. 우직하면서 성실한 소의 성정이 우리 민족성과 닮았기 때문이다.

농경사회에서 소는 가장 중요한 가축이며 그 역할이 매우 컸다. 그림 소재로 소가 많이 다루어진 것도 그러한 이유에서다. 더불어 소의 골격과 양감은 회화 작가들에게 대상을 파악하는 훈련 소재로도 적합했을 것이다.

제당 배렴

계산가향

1960, 종이에 수묵담채, 176×93cm, 홍익대학교박물관

배렴 작품의 전형을 보여주는 대표작이다. 변화가 크지 않은 고즈넉한 산야의 정취가 엿보인다. 투명한 먹빛과 안정적인 구도, 간결한 분위기에 이상범의 감화가 남아 있지만, 담담하고 그윽한 여운은 배렴만의 독자적인 세계가 확립되고 있음을 반영한다. 전형적인 산수 형식을 따르면서도 사생 경향이 강하게 느껴진다는 점 역시 배렴 양식의 일면을 엿보게 한다.

근경 바위에서 일어난 산세는 중경을 지나면서 원경에 솟아오른 산등성이로 이어진다. 산수의 기본 구도에 충실하면서도 관념적인 필적이나 취향은 전혀 찾아볼 수 없다.

왼편 기슭에서 오른편 가장자리로 흐르는 물길과 오른쪽으로 기우는 듯 왼편 정상으로 이어지는 산세의 구도가 대조를 이뤄 화면을 변화시키는 요인이 되고 있다. 동양화 특유의 설정임에도 불구하고 고루한 관습에 얽매이지 않고 현대적인 감각을 불어넣는 데서 변화를 시도하는 작가의 의도가 선명하다.

대담한 변화보다는 담담한 구도로 수묵의 변화에 기조基調를 둔 사경미寫景美를 보여준다. 동양화에서 주로 사용하는 굴곡진 주름이나 음영으로 입체감을 표현하지 않고 수묵의 농담濃淡으로 대상을 파악하여 화면에 독특한 양감을 부여하고 있다.

제당 배렴은 1911년 경상북도 금릉에서 출생해 청전 이상범에게 사사했다.《대한민국미술전람회》의 초대작가이며 홍익대학교 교수를 지냈다. 초기에는 이상범의 화풍을 그대로 답습해 소슬한 산야 정경을 주로 그렸으나, 해방 이후 그의 영향에서 벗어나 담백한 운필과 맑은 묵빛으로 여운 짙은 산수화를 추구했다.

오종욱

질료의 극대화, 극적인 상황 표현에 주력한 오종욱의 작품은 때때로 냉소가 짙게 배어 나오는 것이 특징이다. 〈미망인 No.2〉는 오종욱 작품의 특징을 극명하게 보여준다. 전쟁의 상흔을 미망인이라는 대상으로 은유한 이 작품은 인체의 손과 다리만 확대, 과장시켜 처연하기 짝이 없는 인간의 내면 심리를 드러낸다.

몸통을 완전히 제거하고 앙상하게 뼈만 남은 손과 다리를 결합시킨 형상으로, 온전한 신체보다 더욱 절실하게 비통한 심정과 절규하는 몸짓을 표현해냈다.

조각 역사에서 용접 철조는 1950년대 후반 한 시대를 풍미했다. 산업 사회를 상징하는 철의 물성이 가장 잘 부각되는 조각 기법으로 급변하는 시대성을 직감케 하며, 무엇보다도 조각 기법이나 재료에 제한이 없다는 개념 확장을 보여주었다. 이러한 재료의 혁신성과 조각가들의 새로운 창작 열기가 서로 호응하면서 급속하게 발전한 것이다. 회화에서 비정형 앵포르멜의 물결이 왕성하게 일어나던 시점과 맞물려 조각에서도 비정형의 차원이 열렸다.

오지호

인상주의의 기법을 가장 철저하게 수용한 오지호는 중기에 접어들면서 인상주의를 뛰어넘어 더욱 자유로운 표현의 경지에 도달했다. 인상주의에서 표현주의로 변화했다기보다는 자연에 대한 감흥이 일정한 틀에 갇히는 것을 거부한 데서 나온 결과, 자유분방한 방법으로 성장한 것이라 하겠다.

가을볕이라는 의미의 이 작품은 무르익어가는 가을날의 숲을 주제로 했다. 우리나라의 사계절 가운데 가장 다채롭고 빛나는 시기, 색채의 향연을 보는 느낌이다. 자연에서 오는 강한 감흥에 취해 딱히 설명을 하지 않고도 색채가 만드는 자율적인 구성에 무의식적으로 빠져든 것 같다. 더욱이 적색과 녹색의 현란한 색조 대비가 한껏 고양시킨 자연의 에너지가 그림 밖으로 흘러나오는 듯하다. 이러한 경지에 이르면 대상이 지닌 온갖 설명적인 요소는 이미 묻혀버리고 오로지 자연을 향한 감동만이 화면 가득 여울지게 된다.

이 무렵 오지호의 작품은 추상에 가까울 정도로 형태가 허물어지는데, 이는 자연에서 비롯된 감동이 격렬한 표현의 리듬을 타고 스스로 자립하는 과정을 반영했기 때문이다.

소정 변관식

내금강 진주담 內金剛 眞珠潭

1960, 종이에 수묵담채, 264×121cm, (구)삼성미술관 리움

아스라이 치솟는 고원산수 구도에 웅장한 산세, 바위를 타고 시원하게 쏟아지는 폭포가 장관을 이룬다. 폭포를 보기 위해 산을 오르는 촌로까지 표현한 설정은 변관식의 다른 작품인 〈내금강 보덕굴〉(249쪽)과 유사하다. 가파르고 날카로운 산세와 지그재그로 숨가쁘게 이어지는 진행에서 소정 산수의 핵심적인 기법이 유감없이 드러난다.

엷은 먹으로 형태를 잡고 점차 강한 먹을 더해 진행하는 필법으로 암벽의 입체감이 두드러지며, 진하고 엷은 변화로 거리감을 조성한 것 역시 변관식 특유의 묘법이라 할 수 있다. 무엇보다 과장과 변형을 통해 산수의 웅장한 기세를 드라마틱하게 보여주는 기법은 소정 산수의 가장 두드러진 특징이다.

〈내금강 보덕굴〉과 한 쌍을 이루는 〈내금강 진주담〉은 변관식의 작품 가운데 가장 빈번히 등장하는 소재다. 1930년대에 금강산을 주유하면서 경승지를 스케치한 것을 작품으로 구현했다.

금강산은 조선시대부터 많은 화가들이 그렸다. 하지만 변관식만큼 많이 그린 화가는 없었다. 그가 그린 작품을 크게 금강산 연작과 일반 산수로 나눌 수 있을 만큼 금강산이 차지하는 비중이 크다. 일반 산수도 금강산을 근간으로 변주한 것이 적지 않다. 그런 점에서 금강산은 변관식에게 창작의 원천이요, 영감의 요체라고 할 수 있다.

소정 변관식

내금강 보덕굴 內金剛 普德窟

1960, 종이에 수묵담채, 264×121cm, (구)삼성미술관 리움

〈내금강 보덕굴〉은 변관식의 일관된 소재와 독자적인 기법을 한눈에 파악하게 해주는 작품이다. 또한 〈내금강 진주담〉(248쪽)과 쌍을 이루어 변관식의 대표작으로 꼽히기도 한다. 대폭 화면도 그렇거니와 웅장한 규모와 변화무쌍한 시각, 자유로운 표현 등이 변관식만의 독자적인 세계를 드러낸다.

아래에서 위로 올려다보는 고원 시점은 앞산부터 뒷산까지 이어지는 우뚝한 봉우리로 인해 마치 쏟아질 것 같은 느낌을 준다. 보는 사람마저 산속으로 들어가 붓을 따라 산을 오르는 듯한 박진감이 넘친다. 둥근 기둥이 받치고 있는 보덕굴은 가파른 절벽에 자리 잡아 시각적인 긴장감을 더해준다. 그런가 하면 근경의 오른쪽에서 솟아오른 소나무와 뒷면으로 이어지는 산봉우리가 적절하게 대응해 웅장한 맛을 한껏 끌어올린다.

쏟아지는 폭포 위로 좁은 산길을 따라 두루마기를 입은 사람들이 줄지어 오르고 있다. 자그맣게 그려 넣은 노인들의 모습 역시 산세의 웅장함과 자연의 깊은 내면에 화답하는 인상이다.

변관식은 황해도 출신으로 조선의 마지막 도화서 화원이던 소림 조석진의 외손자다. 김은호와 함께 일본에서 유학했고 귀국 후에는 주로 금강산을 유람하면서 여러 명승지를 오랫동안 사생했다. 금강산 사생 이후 붓을 놓을 때까지 그의 작품 세계는 금강산이 중심을 이뤘다. 금강산의 여러 명소를 화폭에 구현한 〈내금강 보덕굴〉도 그중 하나다.

이규상

생태 11
1963
캔버스에 유채
64×51cm
개인소장

작품A

1960, 캔버스에 유채, 155×90cm, 고려대학교박물관

위아래로 이분된 화면에서 상단에는 별 모양 기호가, 하단에는 크기가 고른 동그라미가 자유롭게 자리 잡은 구도다. 적절한 면 분할과 상하로 다른 기호가 대조를 이루면서 안정감을 갖추었다. 두 가지 형태의 기호적인 특징은 각기 다르지만 기하학적인 도형, 기호가 절대적인 형태성을 지향한다는 점에서는 일치한다.

별 모양 기호와 아래 놓인 작은 원들은 하늘과 땅이라는 우주적 공간을 은유하는 듯하다. 이에 대해 작가는 달리 설명하지 않았지만 절대적인 세계로서 우주의 질서에 대한 작가의 의식이 반영된 듯 더욱 흥미를 자아낸다.

화면의 3분의 2를 차지하는 상단과 나머지 하단의 대비적인 설정은 하늘과 땅으로 상정해볼 수 있다. 하늘에는 태양, 또는 달과 별로, 하단에 차분하게 가라앉은 색으로 기호화된 형상은 산이나 강으로 볼 수 있다. 이 해석을 확대하면 극히 간략하게 우주의 형상을 요약한 것이라고 생각할 수도 있다. 그러나 기본적인 조형 요소로 구성의 순수성을 지향한 이규상의 조형의지는 절대 추상에서 벗어나지 않았다.

초기인 도쿄 시대부터 1960년대 중반 세상을 떠날 때까지 기호적인 추상을 지향했던 이규상은 김환기, 유영국이 해방 이후 변화를 시도한 반면 초기의 상징적인 추상 세계에 지속적으로 몰입했다. 뜨거운 추상이 풍미하던 1950년대 후반과 1960년대 초반에도 시류에 편승하지 않고 자기만의 길을 고집스럽게 지켜나갔다.

이세득

생태

1960, 캔버스에 유채, 162×130cm, 개인소장

나뭇잎의 잎맥을 연상시키면서도 구체적인 대상을 알 수 없는 형상들이 화면에 가득하다. 설명을 벗어난 상형화가 진행되고 있음을 엿볼 수 있다. 나무줄기, 잎과 열매의 저편으로 멀리 보이는 어떤 풍경이라고나 할까. 아직은 풍경의 요소가 남아 있는 상태다.

주렁주렁 열매가 달린 과수 아래서 위를 바라보는 것 같기도 하고, 또는 숲속에서 무수히 우거진 나뭇가지와 잎새 사이로 들여다보이는 풍경 같기도 하다. 〈생태〉라는 제목도 다분히 이 같은 자연이나 식물을 염두에 둔 것임을 알 수 있다.

이세득의 화면은 굵고 힘찬 선이 얼개를 만들고 암시적인 색면을 연결함으로써 완성된다. 때때로 흑선은 역동적인 구성으로 화면 전체를 뒤덮는 극적인 상황을 연출한다. 동적인 구성 요인보다 정적인 인자가 지배적인 회화 작품이며, 여운을 짙게 남기는 분위기가 역력하다.

1921년 함경남도 신흥에서 출생한 이세득은 일본 도쿄 제국미술학교를 졸업했다. 1958년에는 프랑스로 건너가 4년간 머물렀다. 초기에 자연주의 화풍을 선보였으나 프랑스 시기 이후 추상으로 변모했다.

그가 체류한 1950년대 후반의 파리 화단은 앵포르멜의 물결이 높게 일던 시기였다. 이세득은 이 시대의 미의식에 크게 공감하면서 고유한 민족 정서를 융화시키려는 의도를 드러내 보였다.

이준

자연주의적인 요소와 추상으로 진전되는 과정이 뒤섞인 단계를 흥미롭게 보여준다. 과도기의 작품이 오히려 풍요로운 미의식을 지니는 예가 많은데, 이준의 〈월야〉 역시 환상적이면서 풍요로운 분위기가 지배적이다.

달 밝은 밤 풍경은 대낮의 풍경과는 전혀 다른 정감을 자아낸다. 특히 한국인에게 달밤은 다감한 동시에 은밀한 감정을 불러일으키는 시간이다. 환하게 드러나는 풍경이 아니라 보일 듯 말 듯 은은하게 드러나는 풍경의 포근함이 한국적인 정서와 어울리기 때문이다.

〈월야〉에서도 구체적인 대상은 떠오르지 않지만 달밤만이 간직한 서정적인 느낌이 여지없이 펼쳐진다. 숲이 우거진 공원일까, 나무 사이로 보이는 풍경이 아스라하다. 짙은 청색이 주를 이루는 가운데 부분적으로 칠한 붉고 흰 점과 획, 그 사이로 멀리 사람들의 말소리가 가물가물 들려오는 듯하다.

이준은 후반기에 이르러 작은 색점으로 이뤄진 기하학적 추상을 전개했다. 〈월야〉에서도 이러한 색점 구성을 어렴풋이 예고하고 있다고 할까. 촘촘하게 반복되는 점이 밀집하면서 화면을 완성한다. 점으로 환원된 터치의 화음이 우렁차게 화면을 뒤덮는 인상이다.

이준은 1919년 경상남도 남해 출생으로 일본 태평양미술학교를 졸업했다. 1953년 《국전》에서 대통령상을 받았으며 1957년 '창작미술협회' 창립 회원으로 활약했다.

남농 허건

산수

1960, 종이에 수묵담채, 95×125cm, (구)삼성미술관 리움

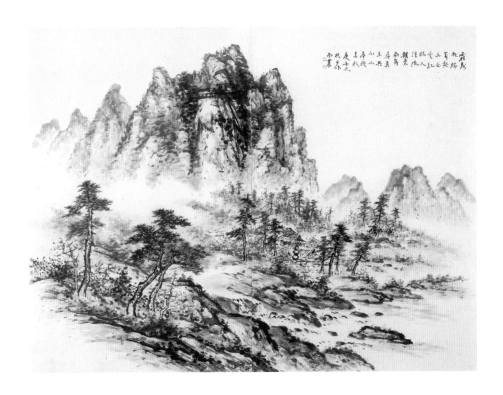

두 폭으로 연결된 병풍 형식이다. 관념과 사경이 적절히 어우러져 한국 산수화의 과도적인 특징이 드러난다고 할 수 있다. 활달한 운필, 적절하게 구현한 농묵濃墨과 간묵簡墨은 단순하면서도 풍부한 변화를 유도하는 요인이 된다.

숲속에 묻힌 산사의 고요함이 계곡의 맑은 물소리와 조화를 이루어 운치를 더해준다. 화면 왼쪽 아래에서 시작되는 시점은 계곡을 건너 오른쪽 산간으로 이어지면서 멀리 원산으로 편안하게 이동한다. 이 평범한 전개에 변화를 주는 것이 화면 상단을 꽉 채운 가파른 암산이다. 근경에서 중경으로 이어지는 고요한 기운 속에서 갑작스럽게 암산이 우뚝 솟아 화면 전체의 무게중심을 잡는 느낌이다. 또한 이로 인해 깊은 산속 고요함의 깊이가 더욱 실감 나게 전달된다.

근대 이후 한국화에서 대개 횡폭 화면은 사경이 많고 종폭인 경우에는 관념산수가 많았다. 현실 경관에는 수평시가 적절하지만 고원高遠이나 심원深遠은 관념적인 구도에 더욱 어울리기 때문인 듯하다. 현대로 오면서 종폭보다는 횡폭이 보편화된 것도 이런 까닭이라고 할 수 있다.

청전 이상범

유경 幽境

1960, 종이에 수묵담채, 75.7×342.5cm, (구)삼성미술관 리움

고성모추 1966, 종이에 수묵담채, 67×181cm, (구)삼성미술관 리움

이상범은 가로로 펼쳐지는 자연 경관을 주로 다루었다. 사계를 다룬 병풍 형식, 내리닫이 형식 작품을 남기기도 했지만 이를 제외하면 대부분 가로 화면이다. 화면이 옆으로 길게 펼쳐지는 만큼 화폭에 담긴 경관도 자연히 이 조건에 맞춰 펼쳐지기 마련이다.

평퍼짐한 야산과 그 가운데를 가로지르는 외가닥 길, 그리고 근경에 흐르는 개울이 어우러진 극히 평범한 들녘 풍경이다. 야산에는 듬성듬성 바위와 숲이 보일 뿐 별다른 변화 요인은 보이지 않는다. 화면 오른쪽 가장자리에서 시작된 시각은 가운데 등성이를 지나 좌측으로 이동하면서 시점을 멀리 이끈다.

맑은 물소리가 귓가에 들리는 듯하다. 좁다란 산길에 소를 몰고 가는 농부가 없었더라면 풍경은 싱겁기 짝이 없었을 것이다. 우측에서 시작된 시점이

농부에게로 옮겨가면서 그윽한 여운을 더해준다.

이상범은 한국 야산의 정취를 묘파하는 데 뛰어난 기량을 발휘했다. 이 같은 정취로 그의 산수는 한국 들녘 풍경의 전형이 되었다.

1966년작 〈고성모추〉 역시 이상범에 의해 완성된 한국 현대산수의 전형을 보여주는 작품이다. 옛 성곽이 보이는 언덕배기, 그리고 저물어가는 가을 정취가 산허리에 자욱하게 깔렸다. 소를 몰고 산허리 길을 지나는 농부의 발걸음도 점점 빨라질 수밖에 없다. 앞으로 흐르는 개울물의 맑은 소리가 저물어가는 시간을 더욱 재촉하는 듯하다. 여기에 경쾌한 붓 맛이 주는 산뜻함이 가을의 정취에 더없이 잘 맞아떨어진다. 높지 않은 야산을 배경으로 펼쳐지는 가운데, 산기슭에 초점을 두고 소를 몰고 가는 농부가 멀리 보인다. 앞쪽엔 시내가 횡으로 가로지르는 정경이다.

강태성

1950년대 후반을 풍미한 뜨거운 추상미술은 조각에도 영향을 크게 미쳤다. 오랫동안 답습해온 대로 인체 모델링에 갇혀 있던 형식은 먼저 매체를 혁신하는 방향으로 실험 열기에 불을 지피기 시작했다. 철조 용접으로 매스와 볼륨을 지지하는 형식 파괴가 자유로운 공간 탐구로 이어지면서 회화의 실험적인 추세와 함께한 것이다. 형식 파괴는 조각 재료의 폭을 확장시켰다.

인체의 몸통만 표현하는 토르소는 조각 역사에서 가장 많이 등장하는 주제다. 강태성의 〈토르소〉는 인체의 특정 부위를 연상시키지 않는 대담한 변형과 자유의지를 강하게 표출하고 있다. 예술적인 대상으로서 인체가 지니는 독특한 양감을 표현하는 데 초점을 맞춘 것이다. 강태성은 상반신을 암시했지만 구체적인 형태나 특징은 찾아보기 힘들다.

나무를 소재로 자유롭게 형태를 추상화했고, 원형으로서 나무가 자라는 듯한 형태 의지가 잠재한다. 목각 기법상 칼자국이 선명하게 드러나는 마무리가 투박하면서도 강인하다.

강태성은 후반기로 오면서 화강석같이 거친 돌 작품을 집중적으로 제작했다. 이 시기 역시 인체에서 출발하지만 돌의 속성을 최대로 살리려는 의도로 모든 설명적인 요소를 지워 나갔고 이 작품이 바로 그 같은 형태 재창조를 예감하게 하는 작품이다.

1965년 〈지평선〉을 시초로 바다와 바람, 파도 등 연속성과 율동성을 주제로 하여 작업을 해왔다. 1966년 〈해율〉(310쪽)로 《제15회 대한민국미술전람회》에서 대통령상을 수상한 이후 서울시문화상, 김세중조각상 등을 수상했으며 이화여자대학교 교수를 역임했다.

김형대

1961년 《국전》에서 국가재건최고회의 의장상을 받은 작품이다. 1961년 5월 16일 군사정변이 발생하고 이후 《국전》 제도에 개혁이 단행되면서 비구상 영역이 《국전》에 수용되기 시작했다. 당시 비구상 작품으로는 처음으로 수상한 작품이다. 이후 《국전》은 점차 구상과 비구상이 분리되면서 비구상이 아카데미즘화하는 발판을 만들기도 했다.

침잠하는 색채와 나이프 터치, 밀린 자국이 만드는 긴장된 표면이 긴박한 분위기를 연출한다. 암울한 시대적 분위기를 반영하면서 작가의 치열한 열기가 고스란히 전해오는 느낌이다. 1960년 4·19 혁명과 1961년 5·16 군사정변으로 인한 혼란은 젊은 세대 작가들에게 심리적인 압박을 안겨줬을 것이다.

화면에는 1950년대 말을 풍미한 앵포르멜 열기의 잔영이 엿보이면서도 앵포르멜에서는 느끼지 못한 치밀함이 느껴진다. 김형대의 작가적인 양식 모색이 선명하게 떠오르는 것이다. 강하게 밀어붙이는 운필로 물성을 확인케 하고 안료 자체에서 생겨나는 자연스러운 표상은 이지적이면서도 표현적인 차원을 동시에 뿜어낸다.

그는 격정적인 붓놀림이나 강렬한 색을 사용하여 당시의 상황에서 벗어나려는 도전과 열정을 분출시켰으며, 이 작품에서는 붉은색으로 가득한 혼돈 속에서 질서를 찾아내고자 하는 의지가 거친 표면을 통해서 드러나고 있다.

김형대는 서울대학교 미술대학을 졸업하고 이화여자대학교 교수를 지냈다. 1960년에는 전위 단체인 '벽壁'의 일원으로 활동했다.

김흥수

가을

1961, 캔버스에 유채, 198×260cm, 국립현대미술관

두 여인이 등장한다. 왼쪽은 다소곳이 앉아 있고 오른쪽은 비스듬히 누운 상태로 마주한다. 노랗게 물든 바탕이 노란 나뭇잎이 가득 깔린 가을날임을 암시한다. 여인들은 윤곽으로만 파악될 뿐 세부는 모자이크 같은 파편에 묻혀 있다. 이들이 나누는 밀어가 모자이크 파편의 섬세한 조직처럼 안으로 응결되는 듯, 다감한 시절의 정경을 사실적 묘사보다 더 실감 나게 구현했다.

김흥수는 같은 주제를 여러 점 그렸는데, 사실적인 묘사부터 거의 추상에 가까운 작품까지 변화가 다양하다. 설명적인 요소가 모두 묻혀 형상을 간신히 알아볼 정도다. 붓 끝에서 쏟아져 나오는 파편들이 마치 살아 있는 생명체처럼 끊임없이 증식하면서 여인의 형상을 빚어낸다. 화면은 오로지 안료로 빚어낸 자율적 운동만이 넘쳐나면서도 대

상을 완전히 제거하지 않아 이미지의 원천으로 회귀하려는 의지를 감추지 않는다.

김흥수의 초기 작품은 향토적 소재주의에서 영향을 받아 서정적인 화풍을 보여준다. 1961년 작인 〈가을〉에도 초기의 그러한 기운이 그대로 이어지고 있다. 프랑스로 건너간 이후에는 특히 물성을 극도로 강조한 마티에르가 두드러졌다.

두터운 마티에르와 이를 응집시키는 작은 파편들은 1950년대 초 파리 화단의 뜨거운 추상표현주의에서 받은 감화를 읽게 한다. 이후 김흥수는 구체적인 형상을 중심으로 독자적인 화풍을 전개해 보였다. 회화적인 동시에 장식성이 풍부한 화면은 어떤 경향에도 치우치지 않는 그만의 화풍을 확인시킨다.

원석연

무제

1961, 종이에 연필, 20×52.8cm, 개인소장

개미
1976
종이에 연필
33.5×33cm
국립현대미술관

원석연은 언제나 일상에 관련된 소재를 다루었으며, 때때로 농가나 원두막 같은 시골의 정취를 묘사하기도 했다. 그의 연필화는 정밀묘사 형식이면서 부분적으로 변화를 주는가 하면 때로는 대담하게 여백을 설정해 구도에 변화를 유도했다. 그가 그린 소재로는 마늘 타래, 굴비, 꽁치 등이 있는가 하면 대형 화면에 개미 떼를 묘사해 인간사의 단면을 의인화한 독특한 작업을 선보이기도 했다.

이 작품도 생활 주변에서 취재한 것이다. 1960년대에 흔히 보이던 청계천변 판자촌의 모습이다. 지금은 사라진 풍경이지만 한국전쟁 이후 서울에서는 이러한 판잣집 촌락이 낯설지 않았다. 오늘날 모형으로 재현해둔 청계천 판잣집은 사뭇 흥미로워 보일 수 있지만 실상은 각박한 시대 상황과 빈궁한 형편을 분명하게 반영한 것이었다. 천변에 잇대어

다닥다닥 붙은 판잣집은 마치 수상가옥 같은 인상을 주기도 한다. 물 위에 세운 기둥 위에 얼기설기 발판을 엮고, 그 위로 힘 닿는 대로 2~3층을 올려 붙인 판잣집은 보는 것만으로도 아슬아슬하다.

흑연의 질감이 여실한 연필 선이 치밀하게 연결되면서 구조물을 돋보이게 한다. 우리 현실을 되돌아보게 하는 풍경으로 의미가 더 크다.

오로지 연필만을 사용해 독자적인 경지에 이른 원석연은 이후 '개미 화가'로 널리 알려졌다. 그는 유화나 수묵이 보편적이던 시기에 오직 연필화에만 집중했고, 이 같은 고집스러움을 2003년 작고할 때까지 유지했다. 그의 작품 소재는 다양했지만 특히 개미를 소재로 그린 작품은 그의 작가적 역량과 개성, 집념의 구현체로 평가받으면서 미술사에 뚜렷한 족적을 남겼다.

목불 장운상

설화

1961, 종이에 수묵채색, 149×177cm, 개인소장

두 인물을 검거나 짙푸른 면으로 채색한 구성이 매우 독특하다. 이는 일반적인 표현 방식을 완전히 뒤집은 새로운 시도로 작가의 실험 정신이 돋보인다.

한 여인은 비스듬히 누웠고 그 앞에 다른 여인이 앉아 피리를 불고 있다. 윤곽만을 희게 남기고 몸을 극단적으로 어두운 색으로 표현한 누드는 더욱 강한 에너지를 품으면서 동시에 건강미와 관능미를 높여준다.

지극히 여성적이면서도 다부진 여체와 피리 소리의 융화는 현실 세계를 넘어선 피안彼岸의 정경 같은 인상을 주는데, 이는 작품 제목이 전하는 설화적인 분위기와 조화를 이루는 설정이라 하겠다. 하얀 눈과 입술, 푸른색 머리카락도 상상력을 한껏 고조시킨다.

목불 장운상은 해방 이후 제1세대 작가에 속한다. 동양화의 현대화에 심혈을 기울인 작가 가운데 한 사람으로 특히 미인도를 주로 그린 것으로 널리 알려졌다.

이성자

무한한 힘La Force Résultante Illimité
1961, 캔버스에 유채, 80×115cm, 서울대학교미술관

이성자가 완전히 작품 세계를 확립한 무렵 작품으로, 섬세하면서도 그윽한 아름다움을 발산한다. 여성 특유의 섬세함과 한국 고유의 정감이 어우러져 화사하면서 소담스럽다. 잘 짜인 직물이나 화문석 돗자리를 연상시키는 선의 직조가 사각, 삼각, 원, 직선 등 기본적인 기하 형태로 배열되면서 전체를 완성한다.

높낮이 없이 은은하게 잦아드는 색조는 더없이 평화로운 상황을 은유하는 듯하다. 작은 기호들은 이성자의 후기 작품에 이르기까지 지속적으로 등장하는데, 특히 두 개로 나뉜 원이 맞물린 형태가 상징적인 기호로 자리 잡는다.

이성자는 자신의 1960년대 작품을 '여성과 대지'라는 개념으로 요약했다. 식물을 풍요롭게 키워내는 대지는 곧 어머니로서 여성을 비유한 것이다. 이는 자식들을 한국에 두고 외국에 나간 어머니로서 모성과 그 역할을 창작에 반영한 것이다.

1950년대를 지나 1960년대에 들어서 직물처럼 씨실과 날실로 직조한 선조 구성을 시도해 독자적인 서정 세계를 펼쳐 보였다. 그리고 1970년대에는 간결하고 도회적인 기호 구성 작품에 이르렀다.

정문현

낙조落照

1961, 캔버스에 유채, 186.5×101.5cm, 작가소장

정문현의 화면은 두껍게 덧칠한 물감이 응결하면서 만들어지는 마티에르로 투박하면서도 깊이 있는 정감이 두드러진다.

〈낙조〉는 해 질 무렵이라는 자연 풍경을 주제로 하지만 이 화면에서는 구체적인 대상을 찾아보기 힘들다. 낙조와 함께 구체적인 형체가 사라지는 시간, 빛의 잔흔이 남기는 특정한 시간대의 분위기를 실감하게 한다. 완전히 넘어가기 직전, 하늘과 땅의 경계에 남은 마지막 햇살은 더욱 강렬하게 빛을 발한다. 그리고 그만큼 세상은 드라마틱해진다.

두터운 안료가 자아내는 소박한 정감과 강렬한 원색 표현이 어우러져 그 어떤 향토적 소재보다 자연에 가까이 다가간 듯 깊은 여운을 남긴다.

정문현은 1926년 경상남도 진주에서 출생했다. 서라벌예술대학(현 중앙대학교)을 졸업한 뒤 '창작미술협회'에 회원으로 참여했으며 《국전》 초대작가로 활동했다. 《한국현대미술의 시원》, 《한국현대미술의 어제와 오늘전》에 출품했고 서울교육대학교와 경상대학교 교수를 역임했다.

월전 장우성

취우 驟雨

1961, 종이에 수묵담채, 134.5×117cm, 새마을금고연합회

장우성의 문인화적인 작품 세계가 한창 무르익던 시기의 작품이다. 갑작스럽게 소나기가 퍼붓는 숲 위를 바삐 날아가는 학은 불안한 현실에서도 고고하게 삶을 이어나가는 선비의 맑은 정신을 반영한 듯하다.

활짝 편 하얀 날개가 환히 빛나고, 뒤로 쭉 뻗은 다리와 부리를 농묵으로 간결하게 묘사해 산뜻하면서도 범접할 수 없을 만큼 고귀한 기상이 느껴진다. 자욱하게 숲을 적시는 빗줄기도 새의 비상과 어우러져 고요한 자연의 정취가 유감없이 전해 온다.

장우성의 작품은 극도로 절제된 소재로 내용을 압축하고 암시적인 요소를 강조하는 것이 특징이다. 이에 따라 새 한 마리, 물고기 한 마리만 그리는 경우가 많았는데, 특히 학을 주제로 한 것이 적지 않다. 자연의 위대함에 자신을 의지하는 옛 선비의 정신세계를 학에 비유하려고 했달까. 고요한 분위기와 대조되는 힘찬 비상은 정중동靜中動의 세계를 보여주면서 속세를 초월하는 고결함을 암시한다.

장우성이 문인화 방법과 소재를 즐겨 구사한 시기는 1950년대부터 1960년대 초반까지다. 1960년대 이후에는 서양화의 원근법이나 현실적인 채색을 원용하는 등 변화를 보이다가 만년에 이르러 다시 문인화적으로 간결하고 고담한 그림을 그리면서 현실 비판적인 경향을 심화시켰다.

고암 이응노

구성

1961, 캔버스에 종이 콜라주, 81×100cm, 개인소장

무질서하게 뒤엉킨 화면이면서도 그 안에 내재하는 리듬에서 어떤 질서를 부여하려는 의도를 간파하게 한다. 이 작품을 그린 1961년은 이응노가 막 파리에 정착할 무렵이었다. 1959년에 독일에 진출했다가 이듬해 파리로 갔으니 한국을 떠난 지 2년이 되는 시점이었다. 당시 이응노는 재료를 제대로 구하지 못해 종이를 찢어 콜라주하고 그 위에 부분적으로 수묵을 쓰는 방식으로 작업을 했다.

이 시기 이응노는 자연과 인간 그리고 동물, 산, 마을, 숲과 같은 인근 산야 뿐만 아니라 씨 뿌리는 사람, 여인 등 일상에도 관심을 가졌다. 또한 봄, 여름 등 계절변화도 주제로 삼았다. 그가 적극 도입했던 문자 추상은 글씨를 추상화시키는 작업이라기보다는 획과 점을 화면에 자유롭게 배치하여 예상치 못한 형태나 공간을 만들어내는 데에 주목했다. 기법적인 면에서도 한지로 콜라주한 위에 수묵으로 채색하는 등 새로운 기법을 실험했다.

앵포르멜의 열기가 어느 정도 가라앉은 1960년대 초반, 이응노의 작품은 앵포르멜이라는 격렬한 표현에 공감하면서도 동양적인 명상의 깊은 내면을 구현하는 독자성을 추구했다. 이후 전위적인 성향의 파케티Facchetti 화랑에 발탁되어 전속 작가가 되었고, 파리 화단에서 빠른 속도로 명성을 얻는 계기가 되었다.

이응노는 1967년에 동백림東伯林 사건과 같은 정치적 사건들에 연루되어 옥고를 치렀는가 하면, 한국에서 그의 작품 발표를 금지하는 등 예술가로서 말할 수 없는 고통을 겪었다.

임완규

황黃

1961, 캔버스에 유채, 110×110cm, 개인소장

황토색 바탕에 크고 작은 사각형을 모자이크처럼 밀집시킨 구성 작품으로, 작은 사각형이 파편화되는 추상화다. 창공에서 바라본 지상 풍경과 같이 서로 긴밀히 연결되면서도 작은 사각형들은 독자성을 유지하려는 듯 일정한 간격을 유지하고 있다.

이전의 추상미술이 입체파의 해체 작업을 거쳐 다시 재구성 과정에 도달하면서 순수한 형태의 추상에 도달했는데, 임완규의 추상화도 이 같은 구성 위주의 재종합 과정을 극명하게 드러낸다. 따라서 그의 초기 추상 작품들이 보인 장식적인 요인이 이 구성 위주의 추상에서도 필연적으로 나타

난다. 이 작품은 특히 장식적이면서도 격조 높은 구성 능력이 돋보인다.

임완규는 1918년 서울에서 출생했고 일본 제국미술학교를 졸업했다.《일본 독립미술협회전》,《신상전》,《한국근대미술 60년전》,《한국 현역화가 100인전》 등에 출품했고《국전》 초대작가와 심사위원을 역임했다. '모던아트협회'와 '신상회'로 이어지는 모더니즘 계열 작가로 독자적인 추상 세계를 지켜왔으며, 특히 추상미술의 전형인 기하학적 추상을 지향했다.

최의순

산山

1961, 청동, 크기 미상, 개인소장

1961년 《제10회 국전》에 출품해 내각수반상을 받은 작품이다. 군사 정권이 들어선 1961년, 우리 사회 분위기는 잔뜩 긴장된 채였고 이로 인해 미술 작품에서도 관습적인 형식을 벗어나 참신한 의식을 드러내는 조형을 기대하던 무렵이었다. 〈산〉이 거의 최고 상까지 올라간 것 역시 새롭게 요구되는 조형 요소를 다분히 반영했기 때문이다.

당시 《국전》에 등장하는 조각은 인체 구상 작품이 대부분이었으며, 형식도 인체의 기본 형상에서 조금 변형하는 정도가 고작이었다. 그러한 상황에서 이 작품이 던진 충격을 어렴풋이나마 짐작할

수 있을 듯하다. 아직 추상을 완전히 수용하지 못한 시기라는 것을 고려한다면 이 작품이 어느 측면에서는 추상의 《국전》 진출을 예고했다 해도 과언이 아니다.

두 개의 축으로 상승하는 형태는 옆으로 솟아오르면서 공간을 작품 너머까지 확장시키면서도 굳건하게 중심을 잡으며 응축된다. 육중한 양감이 풍기는 강인한 골기와 더불어 산맥의 흐름 같은 굴곡이 산을 연상시키지만, 의식적으로 산을 형상화한 것은 아닌 듯하다. 산의 정기와 함께 작가의 강력한 의지가 흘러넘친다.

김영학

새를 소재로 삼은 작품으로 간결하고 유려한 추상미가 돋보인다. 1958년 김영학이 첫 번째 개인전에서 선보인 작품 태반이 새를 추상화한 작업임을 고려할 때 1962년 작인 〈오수II〉는 그 연장선상에 위치하는 작품이라 할 수 있다.

날갯짓을 멈춘 새가 날갯죽지에 부리를 묻고 낮잠을 즐기는 모습이 눈에 선하다. 자연스럽게 흐르는 곡선과 안정적인 형태미가 서예에서 말하는 일필휘지를 연상시킨다.

극도로 축약된 형태로 마무리되었으나 기다란 다리로 몸을 고정한 새의 모양, 풍성한 몸통, 유연한 목 등 새의 형상만큼은 분명하다. 본연의 외형에 얽매이지 않고 개념화하되 구상적이면서도 추상적인 형태미를 완성시킨 것이다. 사실과 추상의 경계에서 오는 시각적 긴장이 작품의 격조를 더욱 높여준다.

허공을 비상하는 새의 가볍고 경쾌한 특성에 비하면 청동이라는 재질은 한없이 무겁고 중량감이 느껴지지만, 이 작품에서만큼은 청동의 매끄러운 질감과 간결한 처리가 더없이 조화롭다.

김영학은 1926년 충청남도 부여에서 출생해 서울대학교 미술대학을 졸업했다. 1963년에 시작된 '원형회原形會' 창립 회원이며, 《현대작가초대전》, 《상파울루 비엔날레》 등에 참여했고 《국전》 초대작가와 심사위원을 지냈다.

문우식

왕가의 탄생

1962, 캔버스에 유채, 108×105cm, 국립현대미술관

1960년대 초반, 문우식이 왕성하게 창작열을 보이던 시기의 작품이다. 암시적인 형태와 장식적인 색채로 표현력을 풍부하게 끌어올렸으며 이와 더불어 상징성도 보여주고 있다. 알 수 없는 기물의 파편들이 엮어내는 분위기에서 의도하지 않은 고귀함이 풍겨나온다. 사각형과 원형 판이 겹치고 그 위에 나열된 낮은 채도의 색 조각들, 그리고 이리저리 흩어진 작은 형태들이 무언가 생성되는 듯한 내면의 질서를 은유하는 듯하다.

문우식은 동시대 주변 작가들이 보여준 암울하고 침통한 분위기와는 사뭇 다르게 풍부한 색채와 자유로운 상상력으로 주목받았다. 때로는 반추상 화면을 보여주는가 하면, 구체적인 대상을 구현하기도 하는 등 소재의 진폭에서도 얽매이지 않는 활달함을 보여주었다. 또한 도안풍 구성의 발랄함을 구현해 보이기도 했다. 이 작품에서도 그의 풍부한 상상력과 즐거운 조형미가 화면을 채우고 있다.

1932년 서울에서 출생해 홍익대학교를 졸업한 문우식은 1956년 박서보, 김충선, 김영환과 같이 《4인전》을 개최했고, 이를 계기로 반反국전을 선언해 현대미술 운동의 기폭제 역할을 했다. '현대미술가협회'와 '신상회'에도 참여했다.

남관

환상

1962, 캔버스에 유채, 65.5×92.5cm, 국립현대미술관

남관이 프랑스로 가기 전, 초기에 제작한 작품은 토착적인 내용에 야수주의적인 표현 방식을 구사한 것이었다. 프랑스로 이주한 뒤 그의 화풍은 구체적인 형상을 지워가면서 순수한 추상으로 진전하는데, 세련된 색채 구현과 깊은 내면의 울림을 동반한 것이 특징이었다.

청색을 기조로 판자의 파편처럼 모가 난 형태들이 겹치고 얽히면서 에너지를 한껏 응축한 형상으로 나타난다. 화석처럼 오랜 세월에 걸쳐 압축된 형상은 말로 설명할 수 없는 실체를 이루며 모습을 드러내면서 마치 아우성치듯 격렬한 존재로 자신을 확인하려는 듯하다.

미술비평가 이일李逸, 1932~1997은 남관에 대해 "스스로 택한 고독 속에서 인간적인 체험의 심연으로 파고들었다. 그것은 또한 삶 자체의 근원으로 돌아가려는 노력이기도 했다. 그는 먼 기억의 메아리를 휘어잡듯 태고의 시간을 새겨보기도 하고 그 시간 속에 묻혀가는 사람의 흔적을 뒤지기도 했다. 그리고 때로 그것들은 두고 온 고국, 그 옛날 영혼과 전쟁이 할퀴고 간 상처가 범벅된 이미지로 나타나기도 했다"라고 언급한 바 있다.

남관은 1911년 경상북도 청송 출생으로 일본 태평양미술학교를 졸업하고 파리 아카데미 그랑쇼미에르에서 수학했다.《재불외국작가전》,《현대국제조형전》,《살롱 드메》,《한국현대미술의 시원전》에 참여했고《망통Menton 비엔날레》에서 회화 부문 1위를 차지했다.

박서보

원형질 No.1-62

1962, 캔버스에 유채, 163×131cm, 국립현대미술관

1961년에 박서보가 《세계청년화가파리대회》에 참가하고 돌아온 직후 선보인 작품이다. 1958년경부터 대상의 구체적인 형상을 벗어나 역동적인 추상을 구현한 박서보는 파리에서 돌아온 이후 한층 실존적인 형태의 추상을 추구했는데, 전쟁을 겪은 젊은 세대의 암울한 상황을 극적인 형태로 표상한 작품이 바로 이 〈원형질〉 연작이다.

박서보는 〈원형질〉, 〈유전질〉, 〈묘법〉 등의 연작을 전개했다. 〈유전질〉은 〈원형질〉과 〈묘법〉 사이의 짧은 기간 동안 과도기적으로 이루어진 것이고, 〈원형질〉은 박서보의 초기 작품 세계를, 〈묘법〉은 중후기 화풍을 대표한다.

〈원형질〉은 1950년대 후반부터 1960년대 초반에 걸쳐 집중적으로 그려졌으며, 그의 초기 조형 이념을 극명하게 보여주는 연작이다. 묘법으로 불리는 1990년대 후반 작품에서 원색을 다양하게 구사한 것을 제외하면, 박서보는 대체로 단색조, 혹은 어두운 기조를 유지했다.

화면에는 마치 인체를 해부한 듯 좌우대칭을 이룬 기하학적 형태가 어렴풋이 모습을 드러낸다. 둥글둥글한 작은 형상들이 연이은 형태는 어떤 생명체를 떠올리게 하면서도 한편으로는 치열한 상황과 대치하는 강인한 의지로 느껴지기도 한다.

어두운 공간 속에 점차 선명하게 형태를 드러내는 형상의 신비로운 기운은 거친 시대를 극복하려는 작가의 절규로 들린다.

최기원

《파리 비엔날레》에 출품한 1962년 작품이다. 조각에서 인체 모델링을 벗어나 순수한 존재로서 조각을 자각하기 시작한 때이기도 하다. 최기원이 참여한 원형회는 추상을 지향한 조각가 모임으로, 현대조각의 새로운 방향을 모색하는 데 선도적인 역할을 했다.

순수 추상을 추구한 가운데 최기원의 작품은 마치 부식된 고대의 금속 기물 같은 고졸한 맛과 동시에 자라나는 식물 태態를 연상시키는 독특한 조형미를 보여주었다. 추상적인 형태 표면에 무수히 돋은 돌기가 선인장의 가시를 연상시키는데, 이는 생명의식을 표상하는 동시에 청동의 그윽한 색조와 함께 기념적인 구조물의 분위기를 풍긴다.

그의 일관된 주제인 '원초적 생명에 관한 은유'는 일관되게 다루어온 재료인 청동을 통해서 그만의 독창적인 조형 방식으로 연출해낸다. 예리한 선조의 이 작품은 청동의 부식효과를 통해 오랜 세월이 흐른 것 같은 독특한 느낌을 자아내고 있다.

최기원은 창작 당시 상황을 이렇게 말했다. "내가 청동의 낭만적인 멋에 끌려 청동 조각의 세계를 탐미하게 된 것도 1960년대 초였다. 청동 조각이라 해봐야 동상 조형물이 대부분이던 당시에 나는 주물 공장의 한 구석에서 직접 거푸집을 만들고 동을 녹여 부으면서 자연스럽고 우연적으로 생겨나는 금속 주조의 효과와 매력에 흠뻑 젖고 말았다. 이런 실험적이고 체험적인 작업에 몰두하면서 내 안에 내재된 어떤 생명감 같은 존재를 청동의 다양한 특성을 살려 표현할 수 있게 된 것은 큰 기쁨이었다. 또 그 새로운 기법으로 기존 조각 개념을 벗어나 자유롭고 새로운 조형의 장을 만들었다는 주위의 평가로 더욱 고무되었다."

정창섭

뽀얗게 번져나가는 물감 위로 연필 선처럼 보이는 드로잉이 어렴풋이 흔적을 남겼다. 마치 두 사람이 마주한 듯한 느낌을 주는데, 사람이 사람을 조사하는 심문審問 장면을 연상시키기도 한다.

그러나 굳이 그러한 제목이나 설명을 따르지 않더라도 그지없이 고요한 기운과 깊은 내면으로부터 꿈꾸는 듯한 표정이 흘러나와 더없이 서정적인 화면을 이루고 있다. 이 같은 분위기와 표제는 어딘가 어울리지 않는 느낌이다. 어떤 역설적인 의도가 담긴 것이 아닌가 의문을 갖게 된다.

정창섭은 뜨거운 추상표현주의의 영향을 받으면서도 격렬한 몸짓과 질감을 보여주는 표현의 자율성에 빠지지 않고 내면으로 깊이 침잠하는 명상적인 세계로 파고들었다. 그가 1980년대와 1990년대를 거치면서 보여준 한지 작품, 한지의 원료인 닥楮을 조형적으로 해석해 구현한 작품도 1960년대에 그가 표방한 명상적 회화가 자연스럽게 심화된 양상이라고 볼 수 있다.

정창섭은 1927년 충청북도 청주에서 태어나 서울대학교 미술대학을 졸업했다. 초기에는 입체주의 화파의 영향을 받아 분석적인 작업을 선보였으나, 1950년대 후반에 이르면서 당대를 풍미한 뜨거운 추상표현주의에 깊이 감명을 받고 추상 세계로 변모했다. 《현대작가초대전》, 《파리 비엔날레》 등에 출품했다.

양수아

부분적으로 인체의 이미지를 보여주면서 구체성을 벗어난 형태, 강인한 필선으로 이루어진 추상적 구조가 두드러진다. 동시에 중심을 향해 응집되는 구심력은 양수아의 전체 작품과 연결되면서 내면 풍경임을 파악하게 한다. 안으로의 수렴은 결국 인간 내면과 그 안에서 일어나는 갖가지 현상을 반영하는 것으로 상징적 추상주의라 해도 무방하다.

캘리그라피calligraphy와 닮은 검은 선은 전반적으로 침잠하는 구조물을 떠올리게 한다. 무거운 암갈색, 어두운 색채의 작품들은 대체로 1960년대 후반 양수아가 보여준 특징이다. 그는 의식과 무의식의 세계를 회화에 담아내고자 했으며, 자신의 내면에 담긴 치열한 격정을 추상 작업으로 표현하는 데 몰두하기도 했다. 이후에 나타난 암갈색 구상 작품에서는 야수처럼 강렬한 색채와 붓놀림, 두터운 마티에르를 강조해 불안정한 심리를 드러냈다.

1920년 전라남도 보성에서 태어난 양수아는 도쿄 가와바타미술학교를 졸업하고 목포사범학교와 광주사범학교에 재직했다. 1950년대 후반에 광주에서 활동한 강용운과 더불어 《현대작가초대전》에 참여했고, 1950년대 중반부터 독자적인 추상 작업을 시도한 것으로 알려졌다.

천경자

환歡

1962, 종이에 채색, 105×149cm, (구)삼성미술관 리움

결혼식을 마치고 신랑, 신부와 가족이 기념 촬영을 하고 있다. 혼례의 주인공인 신랑, 신부의 화사한 면사포가 인상적이며 인물 앞쪽 공간을 차지한 꽃다발이 뒤편 뭉게구름과 짝을 이루면서 환상적인 분위기를 연출한다. 작품 속 인물 모두 꿈꾸는 듯한 표정으로 미소를 짓고 있다.

화려한 행사 뒤에 다가올 슬픈 예감 같은 것이 느껴져 더욱 드라마틱하게 느껴진다. 당시 천경자의 개인전에 평을 쓴 미술사학자 최순우崔淳雨. 1916~1984는 이런 정서를 "화려한 슬픔"이라고 명명했다.

작품이 제작된 1960년대 초반은 천경자의 독특한 작품 세계, 색채를 겹쳐 발라 중후한 색층을 형성하면서 마치 유화의 마티에르와 같은 효과를 보이던 시기다. 이 시기 그림이 동양화에 속하는지, 서양화에 속하는지를 구분하는 것은 이제 의미가 없다. 그만큼 전통적인 양식에서 벗어나 현대적인 감성을 풍부하게 펼쳐 보였기 때문이다. 오색 구름처럼 피어오르는 색채의 향연으로 보는 이를 몽환적인 상상으로 이끄는 작품이다.

이종무

목가牧歌 풍경

1962, 캔버스에 유채, 72.7×100cm, 당림미술관

이종무가 추상에 한창 열중하던 시기의 대표적인 작품으로, 그의 전 작품을 관통하는 목가적인 정서가 짙게 풍긴다. 이종무 특유의 묘법이라고 할 수 있는 단면적인 표현이 중첩된 사각 색면으로 나타나고 있다.

이 작품은 순수한 추상도, 자연주의 구상도 아니다. 구체적인 이미지를 지니면서도 점차 화면 분할과 재구성 과정을 여실히 드러낸다. 흔히 말하는 반추상이라 할 수 있지만 이미 화면은 추상으로 변형된 상황이다. 배경을 이룬 전원 풍경이 일정한 사각 색면으로 반복되면서 전체 화면을 지배한다.

암소와 울타리가 있고 수목이 등장한다. 소 세 마리는 분명하게 알아볼 수 있지만 의도적으로 생략한 배경은 자연주의 화풍으로 그린 것보다 더 전원적인 정취를 풍긴다. 보이는 것만을 그린 것이 아니라 전원에 대한 정서적 감흥이 묻어나는 마음의 풍경을 보여주기 때문이다.

이종무는 구상미술을 대표하는 '목우회' 회원이었으며 《국전》 초대작가와 심사위원을 역임했다. 1960년대 초부터 1970년대 초까지 약 10년간 추상을 지향했으나, 1970년대 중반 이후 다시 구체적인 자연주의 화풍으로 되돌아왔다.

일랑 이종상

작업

1962, 종이에 채색, 238×330cm, 국립현대미술관

대형 화폭 가득 온 힘을 다해 일하는 노동자들이 등장한다. 이들은 맡은 일에 따라 몇 무리로 나뉘는데, 서로 탄력적으로 연결된 흐름을 보이면서 역동성과 함께 협업의 짜임새를 잘 반영하고 있다. 쇳물을 들이붓는 앞쪽 노동자 세 명부터 가마를 에워싼 오른쪽 무리, 그리고 가장자리 인물군으로 자연스럽게 시선이 이동하게끔 화면을 구성했다. 무섭게 피어오르는 듯한 열기와 땀에 젖은 작업복, 대범하게 처리한 필선과 먹의 얼룩이 노동 현장의 실감을 극적으로 표현하고 있다.

이종상의 작품은 참신한 소재로 당대의 사회 분위기를 강하게 반영했다. 산업화와 근대화의 열기가 높은 특정 시대, 노동의 현장을 실감 나게 구현했기 때문이다. 노동 현장을 그린 작품이 좀처럼 없던 당시로서는 매우 파격적인 작품으로 평가받았다.

이후 이종상은 《국전》 추천작가 반열에 오르면서 더욱 대담한 실험에 매진했는데, 벽화의 원형 찾기 실험은 이종상 작품 세계의 폭을 넓히는 동력이 되었다.

1938년 충청남도 예산에서 출생한 이종상은 서울대학교 미술대학을 졸업했다. 5·16 군사정변 직후인 1962년 《국전》에서 내각수반상을 받았다.

연정 안상철

영靈 62-2

1962, 한지에 수묵담채, 암석, 52×149×21cm, 국립현대미술관

이 작품은 동양화의 추상표현에 하나의 획을 그은 〈영〉 연작(1962~1991) 중 하나로 고목을 이용하여 공간적 구성을 배열한 것이다. 제목은 인간과 우주를 지탱하는 원동력을 상징하며, 자연의 일부인 나무를 사용한 작품들은 소우주 또는 대자연을 축소해 보여준다. 안상철은 동양화의 전통적 소재인 화선지를 탈피하여 나무라는 오브제를 이용한 탈 평면 작업을 통해 한국화의 입체적 가능성을 제시했다.

안상철은 1960년대에 접어들면서 화판에 암석을 부착하는 독특한 실험을 선보였다. 평면 회화에 오브제를 부착하는 콜라주 기법은 이미 1930년대에 서구에서 초현실주의 예술가들이 시도했으며, 1960년대를 풍미한 팝아트Pop-Art 작가들도 현실적인 오브제와 폐품을 캔버스에 붙이는 실험을 해왔다. 그러나 우리나라 동양화에서 콜라주 실험은 퍽 예외적이다. 화면을 입체적으로 처리해 화면 안쪽에 또 하나의 공간을 만들고 바탕에는 암석 파편을 사용했다. 여기에서 암석이 빚어져 나오는 듯한 모양은 현대미술에서 말하는 일반적인 콜라주 개념과는 확연히 다른 인상을 풍긴다. 마치 오래된 유물을 발굴한 것 같은 느낌을 드러내며 신비로운 공간을 창조하는 것이다.

안상철의 암석 콜라주 작업은 이후 나무 조각 같은 것들을 붙여 입체적으로 표현하는 방식으로 이어졌다. 아득한 시간이 축적된 기억의 단면이라고 할까. 그러면서도 암석 콜라주나 나무 조각을 사용한 입체화 연작은 그가 오랫동안 다뤄온 문인화의 또 다른 변주로 나타난 듯한데, 이 작품 또한 기다란 화폭에 여백을 살려 대상을 구현한 동양화 한 폭을 연상시킨다.

안상철은 한국화의 주제를 계승하면서도 혁신과 파격을 시도한 〈영〉 연작을 지속적으로 발표해 미술계에 충격을 던졌다. 기존의 틀을 깨고 새로운 창조성을 지향한 그는 자신이 선택한 오브제의 물성을 토대로 새로운 실험을 해보고자 했으며, 이를 통해 예술에 대한 심도 깊은 철학과 작가적 지향점을 드러내고자 했다.

김영중

기계주의와 인도주의

1962, 선철 용접, 133×50×121cm, 국립현대미술관

김영중의 초기 실험을 보여주는 대표 작품이다. 폐철을 얽어 새로운 형태를 창조한 것으로, 형태가 완전하지는 않지만 톱니바퀴같이 둥근 형태가 겹치면서 원형을 만들어냈다. 버려진 철사는 조각가의 손에서 본래의 용도를 떠나 또 다른 생명을 부여받은 것이다.

1950년대 후반부터 우리나라 조각계를 풍미한 용접 철조는 산업 사회로 진입하는 시대의 산물이자 상징이다. 강인한 철의 특성을 드러냄으로써 시대성과 의지를 자연스럽게 구현했다. 이렇게 생겨난 운동감은 산업 사회의 기계적인 풍조를 적절하게 은유한다.

〈기계주의와 인도주의〉라는 반대 의미의 단어로 제목을 붙임으로써 기계에 함몰되는 인간미에 대한 우려를, 기계에 종속되리라는 예감과 저항을 암시한 것이 역력하다. 선조로 구성한 형태적 특징은 이후 김영중이 제작한 〈해바라기〉 연작에서도 자연스럽게 맥락을 이룬다. 순수한 창작품 외에도 그는 공공미술 작품을 많이 남겼다.

김영중은 1926년 전라남도 장성에서 출생해 홍익대학교 미술대학을 졸업했다. 1963년 '원형회'의 창립 회원이며 《국전》 초대작가와 심사위원을 지냈다.

우향 박래현

탁자와 접시, 항아리와 건어물을 그린 정물화다. 예의 분석적인 대상 묘사와 장식적인 구성이 두드러진다. 운보 김기창이 활달한 선조로 풍속적인 소재를 다룬 데 비해 그의 아내인 박래현은 일상생활에서 취재한 소박한 내용을 회화로 연결시켰다.

〈정물 B〉는 〈이조 여인상〉에서 보여준 기법의 연장선상에 있는 작품이다. 대상을 해체하는 과정에서 이를 작은 면으로 분할해 점차 구체성을 잃는 반면, 오히려 회화적인 평면성이 강화되는 변화가 느껴진다. 머지않아 구체적인 형태는 사라지고 면과 선으로 이루어진 추상 화면이 주목받으리라는 것을 예감하게 한다.

탁상에 놓인 술병, 접시 그리고 신라 토기라는 정물 소재는 평범한 생활 속에서도 고격한 삶의 향기를 느끼게 해준다. 그에 어울리게 담담히 서술한 담묵과 중묵의 조화, 간간히 더한 짙은 먹과 갈색 강조는 그지없이 차분하면서도 푸근한 정감을 불러일으킨다.

박래현은 김기창과 함께 한국 동양화에서 입체적인 조형 실험을 펼쳐 보였다. 여성 특유의 정감어린 내용과 정돈된 기법으로 소담하고 간결한 여운을 남기는 것이 특징이다.

김종학a

작품 603

1963, 캔버스에 유채, 95.2×144cm, 국립현대미술관

김종학의 〈작품 603〉은 정상화, 박서보, 권옥연과 함께 참가한 프랑스 파리 랑베르Lambert 화랑《한국 청년작가 4인전》에 출품되었던 작품으로 한국의 청년 작가들이 최초로 세계 무대에 진출하기 시작했던 시기의 작품이다. 우울한 분위기의 화면 속에서 격렬한 붓 터치로 표현된 형상은 시대적인 고뇌와 불안감을 연상시킨다.

뜨거운 추상미술을 주도하던 시기의 작품으로, 침울하면서도 격정적인 시대의 분위기를 극명하게 반영했다. 형상이 뚜렷하지 않은 격한 제스처와 진한 물질성을 드러낸 작품과 달리 구체적인 인체 형상을 그려 다소 예외적이다.

얼굴은 이목구비가 지워진 채 둥근 형태로 존재하고 몸통 역시 앙상하게 뼈만 남은 두 인물은 치열한 삶과 실존에 대한 질문이 폭발하던 시대적 분위기를 표현한 느낌이다. 살아 있는 인간의 은유적 표현일까, 땅속에서 발굴한 죽은 형태일까. 암담한 시대 앞에 무력해진 인간의 절규, 또는 신음 같은 것이 그림 뒷면부터 터져 나오는 듯하다. 1950년대를 풍미한 앵포르멜의 영향을 받으면서도 자신이 처한 시대 상황을 은유해 독자적인 내면을 보여준 작품이다. 파고들듯 힘찬 붓질과 암시적인 상황 설정이 이 같은 내면을 극명하게 드러내는 표상일 것이다.

김종학은 1937년 평안북도 신의주 출생으로 서울대학교를 졸업했다. '60년미술가협회' 창립 회원이며 1962년 실험적인 현대미술 단체인 '악튀엘Actuel'에서 뜨거운 추상미술 운동을 펼쳤다.

곽인식

화면을 찢어서 이면을 드러내는 작업은 캔버스라는 긴장된 화면에 새로운 충격을 선사했다. 곽인식의 1950~60년대 작품은 일제 강점기와 해방 이후 경험한 가혹한 체험을 객관화하는 과정에서 탄생했다. 그는 1960년대 초부터 유리를 깨서 접합시키거나 금속판의 표면을 긁거나 찢어서 철사로 꿰매는 작업을 했다. 표면에 균열을 내는 방식으로 화면에 긴장감을 주면서 물질성을 드러내는 그의 작품은 당시 일본에서도 전위적인 작업이었다. 나무와 쇠, 유리 등의 물성에 대한 관심을 화면과 형상에 반영하는 작업은 당대 젊은 작가들에게 영향을 주었다.

평면적인 회화 작업에서 떠나 유리 조각, 돌, 나무, 철판, 점토 등의 물질을 화면에 부착해 그 자체의 특이한 조형적 구성으로 형상적 발언을 하는 작품을 추구했다. 곽인식은 물질과 물질, 또는 물질과 인간의 함수 관계와 상징성에 주력하는 일본의 모노하物派 이론에도 영향을 미쳤다. 모노하는 일본에서 1960~70년대 성행한 서구의 미니멀 아트를 동양적으로 재해석한 전위미술 장르로 사물을 있는 그대로 놓아두는 것을 통해 사물과 공간, 위치, 상황, 관계 등을 강조해 보이는 것이 목적이었다.

중요한 초기작인 1960년대 유리 연작은 모노하 운동에 직접적인 영향을 주었다고 평가받는 시기의 작품들이다. 일본 평론가인 미네무라 도시아키峯村敏明, 1936년생는 "곽인식이 자연발생적으로 걸어온 '모노의 논리'의 길을 이우환은 의식적으로 구조화시켰다"라고 말하기도 했다.

신석필

사바세계의 인간상 88

1963, 철, 133×251×108cm, (구)삼성미술관 리움

신석필은 인간상이라는 주제에 치중했고 추상조각이 유행하는 상황에서 자기만의 방식을 고수했다. 위 작품 역시 인간을 주제로 했으며 당시로서는 보기 드문 군상 조각이다. 대개 단독 인물상, 혹은 2인상이 주를 이루는 《국전》에서 이러한 다수 군상은 좀처럼 볼 수 없는 작품이었다.

이 작품은 다분히 종교적인 색채를 띠기도 한다. 사바세계에 사는 인간 군상의 처절한 이미지를 시각화한 듯, 연이어 선 인물의 동세와 기형적으로 변형된 얼굴에 잘 반영되고 있다. 인간의 두상이 마치 하늘을 향해 벌린 손처럼 처연하기 짝이 없

다. 오귀스트 로댕Auguste Rodin, 1840~1917이 백년전쟁에서 패해 영국에 볼모로 끌려가는 시민 여섯 명을 표현한 〈칼레의 시민들Die Bürger von Calais〉을 연상시키는 측면이 적지 않다.

추상미술의 파급과 동시에 미술 작품은 그 무엇도 반영하지 않고 그 자체로 순수성을 견지해야 한다는 이론이 번져가던 시기에, 이 작품은 어두운 시대 분위기와 절박한 삶을 반영했다는 점에서도 예외적이었다. 구상적인 형태를 띠면서도 결코 구상적이라고 할 수 없는 대담한 생략과 강조로 반*추상에 가까운 조형 어법을 보인다.

윤명로

1963년《제3회 파리 비엔날레》출품작으로 윤명로의 초기 대표작 가운데 하나다. 1950년대 후반 앵포르멜의 영향을 받은 윤명로는 격렬한 몸짓, 자동기술적인 붓놀림을 보여주는 비정형 작품을 시도했으나, 1963년경 작품에서는 일반적인 비정형에서 비켜나 독자적인 구성 세계를 보여주었다.

중국 옛 청동기의 상형문자에나 보일 법한 기이한 문양과 인간의 형상을 유추하게 하는 암시적인 형상은 전체적으로 통일된 색조와 더불어 부분적으로 더한 단호한 세로 띠로 더욱 신비로운 느낌을 준다. 알 수 없는 고대 설화가 아로새겨진 옛 기물의 표면을 떠올리게 만들고 동시에 현 시대

상황을 은유적으로 드러내는 실존적 울림이 결합한 형상이다.

캔버스에 칠한 안료는 이물질을 첨가해 마치 알루미늄 판 위에 그린 듯한 느낌을 준다. 화면 가득 채운 형상은 하단의 수평 띠로 화면을 분할하고 가운데 수직 띠로 대칭을 이루면서 견고한 구성의 힘을 간직한다.

'60년미술가협회'의 창립 구성원인 윤명로는 1960년대 중반에 미국으로 가 한동안 판화 작업에 집중했다. 이후 재료에 대한 관심과 연구가 작품을 통해 부단히 이어졌다.

김찬식

춘春 No.6

1963, 나무, 89×32×17cm, 국립현대미술관

천하대장군과 지하여장군이 일체가 된 형상이다. 장승은 한국 민간신앙의 상징이자 한국적 풍속과 유물을 대표하는 존재다. 마을 초입에 세워 역신疫神을 막는 역할을 하며 행인들에게는 지표 역할도 한다. 나무를 투박하게 잘라 만든 것이 특징이고 꾸미지 않은 데서 토속적인 정감이 넘친다. 김찬식은 나무 한 덩어리로 장승 둘을 형상화했다. 지상에 우뚝 솟은 장승의 상반신 부분을 따온 형태이다. 깊이 교감하며 연결된 두 인물처럼 보이기도 하고, 또 머리 부분에 뿔처럼 뻗은 부분이 있어 전체적으로는 십자가 모양을 연상시키기도 한다.

기본 형상은 장승에서 따왔지만 투박한 특성보다는 세련되고 균형 잡힌 조형미가 돋보인다. 나무 자체가 지닌 질감을 최대한 살리면서 간결하게 생략한 형태미가 두드러진다.

김찬식은 여러 재료를 섭렵했지만 특히 목조에 뛰어난 기량을 보였다. 인체를 변형한 반추상 작품이 주를 이루며, 이 작품 역시 그러한 맥락에 해당된다. 제목은 추측컨대 남녀의 애정을 의미하는 듯하다. 두 개체이면서 한 몸을 이룬 부부의 모습을 은유적으로 형상화한 것으로 유추된다.

1926년 평양에서 출생한 김찬식은 1954년 광주 미국공보관에서 처음 조각 개인전을 가졌다. '원형회'에 참여했고 《현대작가초대전》,《상파울루 비엔날레》,《인도 트리엔날레》 등에 출품했다.

남관

역사의 흔적

1963, 캔버스에 유채와 콜라주, 97.5×130.5cm, 국립현대미술관

남관은 프랑스에 정착한 이후 1956년경부터 구체적인 형상을 지우기 시작했다. 화면에는 점차 미묘한 얼룩과 응어리 등 앵포르멜의 영향을 받은 화풍이 나타나기 시작했다. 이 같은 화풍은 1966년《망통 비엔날레》에서 수상한 것을 기점으로 독자적인 양식으로 정착되었다.

남관은 자기의 예술적 영감이 비극적인 한국전쟁에서 비롯되었으며, 허물어진 성은 전쟁으로 폐허가 된 도시의 이미지를, 일그러진 인간상은 전쟁 때문에 죽어간 수많은 사람들의 비참한 모습을 담은 것이라고 언급했다.

기법을 보면 주로 종이를 부분적으로 콜라주해 안료를 바른 후 다시 떼어내는 작업을 반복하면서 미묘한 얼룩과 번짐, 그리고 형태를 완성해갔다. 〈역사의 흔적〉도 오랜 세월 땅에 파묻혔다가 햇볕에 드러난 옛 유물의 흔적을 형상화한 것이라고 하기도 한다. 무엇이라고 분명히 말할 수는 없으나 오랫동안 시간과 함께 마모된, 그래서 한결 신비로우면서도 연민의 감정을 자아내는 잃어버린 것들에 대한 기념비라고 할까.

전상범

유산

1963, 철조 용접, 77×102×15.5cm, 국립현대미술관

용접 철조의 기법적인 특징을 분명하게 나타내면서 동시에 뜨거운 추상표현주의 회화의 특징도 간직한 작품이다. 격렬한 제스처가 철판 표면에 일정한 응어리를 남기고, 부분적으로 부식시켜 뻥뚫린 자국은 이 시대의 암울한 기운을 조형이라는 매개로 구현한 것으로 짐작된다. 처절한 몸부림의 흔적이 철판 위를 뒤덮은 인상이다.

전상범의 작품은 엄격하면서도 구조적인 단단함을 잃지 않는 것이 특징이다. 여기서도 철판이 지닌 강한 평면성과 구조적으로 빈틈없는 조형적 균형이 작품의 완결성을 높인다.

미술에서 새로운 재료가 유행한다는 것은 곧 시대적인 미의식과 일정하게 연계한다고 볼 수 있다. 산업화가 시작된 1950년대 말과 1960년대 초, 이 무렵의 사회적 분위기에 조형 작품도 분명히 반응한 것이다.

전상범은 1957년《대한민국미술전람회》조각부에 입선한 이후 독자적으로 현대적 추상조각을 추구했으며, 현대조각을 지향한 '원형회'에 참가하여 실험적인 추상 작품을 발표했다. 소설가 전영택의 장남으로 미술교육에 관한 저서도 남겼다.

최병상

최병상은 일찍이 철조 용접을 시도해 많은 작품을 남겼다. 철판 특유의 예리한 단면을 상형의 주요 인자로 인식하여 확장되는 질료의 속성을 최대로 살리고자 했다. 날카롭게 절단된 철판이 굽이치며 솟아오르면서 원을 그린다. 이 형상은 식물의 생태를 연상시키면서 강한 생명력을 전달한다.

둥근 기단에서 솟아오른 형상에서는 리드미컬한 곡면이 가장 먼저 눈에 띈다. 그러면서 동시에 날카로운 촉수를 뻗치며 갈등하는 양상을 은유하는 듯하다. 〈싸우는 인간들〉이란 제목이 말하듯 인간의 갈등을 형상화했으며, 붉은색을 입힌 것 역시 화합하지 못하는 비극적 상황을 직설적으로 표현한 것이라고 하겠다.

철조 용접은 철판이나 철사를 연결시켜 특유의 질료를 살리는가 하면, 철판을 부식시키고 형태에 변화를 가하면서 시간의 흔적을 나타내기도 한다. 한편 철판에 도색해 고유의 성격을 감추는 경우도 있다. 조각에 회화적 요소인 색채를 쓰는 것은 이미 모빌이나 스타빌에서 등장했지만, 철조 용접에 이르러 더욱 자유롭게 사용되면서 조각에 채색은 점점 확산되었다. 〈싸우는 인간들〉 역시 철판에 색채를 넣음으로써 표현력을 더욱 강렬하게 끌어올렸고, 주제의 상징성 역시 극적으로 이끌어냈다.

최병상은 1937년 충청남도 보령에서 출생해 서울대학교 미술대학을 졸업했다. 《현대조각대전》과 《인도 트리엔날레》 등에 참여했다.

운보 김기창

시집가는 날

1963, 한지에 채색, 136×171cm, 개인소장

1950년대에 수묵 위주로 대상을 대담하게 해체하고 재구성하면서 실험을 펼친 김기창은 1960년대에 들어 이전과는 완전히 다른 변모를 보이기 시작했다. 〈시집가는 날〉은 이 무렵을 대표하는 작품으로, 이러한 계통의 실험작들을 1963년《상파울루 비엔날레》에 출품했다.

선을 사용하지 않고 면으로 구성한 것이 특징이며, 종이를 구겨서 표면의 질감을 구성의 요체로 끌어들인 기법이 눈에 띈다. 구겨진 표면이 마치 거친 돌벽 같은 인상을 주면서 투박한 정감을 환기시킨다.

여기에 색채 역시 약간 바랜 듯 푸근함을 선사한다. 사모관대를 쓰고 말을 탄 신랑에 이어 연지 곤지 찍은 색시가 꽃가마를 타고 뒤따르는 듯한 모습이 꿈결같이 아련하다. 이미지를 구체적으로 드러내는 것이 아니라, 색조 구성으로 이미지를 연상케 하는 방법이다. 이는 설명적인 묘사보다 더욱 짙은 여운을 남긴다. 먼 옛날 구경한 혼례 장면이 아름다운 기억으로 되살아난다.

이규상

무제

1963년경, 캔버스에 유채, 24.2×33.3cm, 개인소장

토벽을 떠올리게 하는 마티에르 위에 얼기설기 판자를 엮은 것 같기도 하고, 나무 형상을 추상화한 것처럼 보이기도 하는 굵은 선조 구성이다. 내용과 표제 모두 어떤 설명도 배제한, 혹은 어떤 해설도 받아들이지 않으려는 듯한 절대적이고 완고한 의지를 드러낼 뿐이다.

이규상은 1937년과 1963년 두 차례 개인전을 가졌으며 '신사실파', '모던아트협회' 등에 출품한 사실로 미루어 꽤 많은 작품을 남긴 것으로 추정된다. 하지만 현재 알려진 작품은 고작 10점 안팎

이다. 1963년 수도화랑에서 열린 마지막 개인전에서도 30여 점을 선보였으나 1964년 작고한 이후 작품은 대부분 소재를 알 수 없게 되었다.

현재 알려진 10점 내외의 작품도 개인전 때 팔려나간 것이 대부분이라고 알려졌을 뿐이다. 지나치게 자기 세계에 엄격한 성품으로 이규상은 주변 사람들과 잘 어울리지 못했고, 이렇게 폐쇄적인 대인관계가 유작이 알려지지 않게 된 요인으로 파악된다.

박수근

〈귀로〉 혹은 〈여인〉으로 불리기도 하는 작품이다. 내용상으로 보면 〈귀로〉가 더 적절해 보인다. 시장에 일을 나왔다가 돌아가는 여인들과 아이들을 주제로 했다. 이들의 정다운 모습에서 박수근의 전형적인 특징이 유감없이 드러난다. 흰 치마저고리의 여인들과 검은 치마에 흰 앞치마를 두른 소녀, 그리고 검정 조끼를 입은 남자아이의 단조로운 옷차림에서 간결함과 따뜻함이 묻어난다.

박수근 작품에는 투시원근법이 묘사되지 않는 경우가 많다. 앞에 가는 사람이나 뒤따라가는 사람, 가까운 대상과 먼 대상을 크기로 구별하지 않는다. 이 그림에서도 다른 작품과 마찬가지로 위쪽은 원경, 아래는 근경에 해당한다. 마치 고대 벽화에서 거리감을 위와 아래로 나눠 설정한 것과 같다. 평면에서 연출한 거리감이라 할 수 있다.

인물들은 한결같이 뒷모습을 보여주고, 위쪽에 아이를 업은 여인과 오른쪽 아래 여인이 옆 사람과 이야기를 나누는 듯 고개를 옆으로 돌려 변화를 주었다. 대부분 흰 무명 치마저고리를 입었고 상단 왼쪽 여인의 치마와 오른쪽 소년의 상의만 검은색이다. 머리에도 흰 수건을 쓰고 버선에 고무신을 신었다. 달리 치장을 하거나 멋을 내기 힘든 형편의 소박함이 묻어나는 전형적인 한국 여인상이다. 박수근의 작품답게 이 그림 역시 거친 물감의 터치가 화강암에 아로새긴 마애불처럼 고졸한 아름다움을 뿜어낸다. 인물상들은 각기 뚜렷한 이미지를 부각시키지만 화면 전체를 채워가는 균질한 표면이 만들어내는 은은한 여운은 부단히 이미지를 화면 속에 용해시키고 있다.

박상옥

양지

1964, 캔버스에 유채, 129×301cm, 개인소장

무제
1966
캔버스에 유채
130×245cm
개인소장

왼편으로 치우친 언덕배기에서 목동 둘이 휴식을 취하고 염소들이 한가로이 풀을 뜯는다. 더없이 평화로운 오후의 들녘 풍경이다. 나무에 기대 앉아 피리 부는 목동과 그 앞에 길게 엎드린 소년으로부터 시작된 시선이 오른편 기슭으로 자연스럽게 흐른다. 염소 떼 너머로 숲이 이어지고 아스라이 펼쳐지는 먼 산의 풍경은 꿈꾸는 듯한 정취를 한껏 끌어올린다. 목동의 피리 소리는 양 떼를 지나 숲으로 이어지고 멀리 보이는 산에 이르러 잦아든다.

1930년대부터 화단에 유행하기 시작한 향토적 소재는 1960년대까지 이어지면서 목가적인 구상 회화의 전형이 되었다.

너나없이 가난한 시대였지만 자연이 주는 혜택 덕분에 맑고 건강한 삶을 살아갈 수 있다는 듯, 가난한 목동과 이들을 에워싼 자연은 더없이 풍요롭다. 잔잔하게 이어지는 들녘의 모습은 한국의 산야가 아니면 맛볼 수 없는 다정다감한 정경으로 많은 사람이 꿈꾸던 평화로운 초록빛 고향이 분명하다.

박상옥은 아이들이 모여 노는 장면을 소재로 작품을 다수 제작했다. 아이들의 옷차림과 놀이, 그리고 아이다운 호기심이 적절히 구현된 연작은 가난한 시대를 돌아보게 한다는 점에서 풍속화로서의 가치가 충분하다. 바지저고리, 댕기머리, 두 손을 소매에 넣은 모습, 아기 업은 소녀 등 한결같이 이제는 사라진 시대의 단면이다.

김창열

제사

1964, 캔버스에 유채, 181×324cm, 아트센터 나비

김창열이 미국으로 떠나기 직전 제작한 작품으로 앵포르멜의 잔흔이 남아 있다. 그는 미국을 거쳐 파리에 정착하면서 1973년경부터 물방울 회화라는 독자적인 세계를 확립하고 이전 시대와 확연히 구분되는 작품 세계를 보여주었다. 어두운 바탕을 가로지르는 자국들이 화면 중앙에 밀집해 있다. 나이프로 일정하게 긁어낸 흔적만 시선에 잡힐 뿐이다. 어두운 모노톤 기조 속에 나타나는 일정한 흔적은 작가가 무언가를 의도하거나 어떤 대상을 예상하기보다 화면에 곧바로 직면해서 일전을 불사하겠다는 의지를 보여주는 듯하다. "꽉 막힌 벽을 어떻게 뚫고 나갈 것인가, 이 거대한 장벽 앞에서 인간은 얼마나 왜소한 존재인가" 하는 실존적인 물음을 던지는 것이다. 벽은 회화적으로 보면 일종의 평면이고 작가의 사유를 펼쳐 보일 마당이기도 하다. 그런가 하면 반면에 평면은 벽이 되어 거꾸로 작가에게 수없이 질문을 던지기도 한다.

1957년 출범한 '현대미술가협회' 회원이던 김창열은 1958년을 기점으로 폭발적으로 추진된 뜨거운 추상미술 운동의 선두에서 활동했다. 김창열에게 있어 작품의 정체성을 확립한 가장 중요한 시기는 그가 뉴욕에 머물던 1965년부터 1969년으로 평가된다. 팝아트와 극사실주의가 두각을 나타내던 1960년대 말 무렵부터 그는 서정적 추상으로 방향을 잡는다.

윤명로

문신 64-1

1964, 캔버스에 유채, 116.5×91cm, 국립현대미술관

1964년 작인 〈문신 64-1〉은 뜨거운 추상을 수용한 치열한 의식과 격렬한 몸짓이 화면을 압도하는 인상이다. 원시적인 문양 또는 고대 주술적 기물에 나타나는 기이한 상형을 연상시키며, 막연한 제스처의 추상에서 벗어나 독자적인 조형 언어를 모색하려는 의도가 극명하게 드러난다.

의식과 물질의 만남과 대립이라는 내면적 긴장을 늦추지 않으려는 꾸준함이 윤명로의 이후 작품에도 꾸준히 이어진다.

윤명로는 1936년 전라북도 정읍에서 출생해 서울대학교 미술대학을 졸업하고 모교에서 교수와 학장을 역임했다. 4·19 혁명이 발생한 그해, '60년

미술가협회' 창립에 참여해 현대미술 운동의 선두 주자로 등장했다.

1960년 10월 《국전》에 대한 반기로 젊은 작가 12명이 주축이 되어 덕수궁 돌담 벽에 작품을 전시한 이른바 《벽전壁展》이 미술계에 커다란 반향을 불러일으키기도 했다. 이 전시는 작가가 길거리에 작품을 직접 들고 나옴으로써 작품이 갖는 존재 방식, 또는 작품 대 사회에 대한 인식을 새롭게 제기한 사건이었다. '60년미술가협회'는 곧이어 '현대미술가협회'와 연합전을 갖고 '악튀엘'이라는 단체로 통합되었다.

이병규

선인장

1964, 캔버스에 유채, 98×79cm, 개인소장

화력畫歷에 있어서도 외골수임을 보여준 이병규는 평생 '온실'이라는 주제에 집착한 것으로 유명하다. 온실에는 항상 녹색 식물이 가득하므로 이병규의 화면도 초록빛으로 가득 채워졌다. 가감 없이 있는 그대로의 모습을 정직하게 파고드는 집중력과 시각적인 밀도가 역력하게 느껴진다. 〈선인장〉도 온실 어느 한 귀퉁이를 차지하고 있는 여러 선인장을 화폭에 옮긴 것이다.

이병규는 때로 화면에 인물을 배치하기도 했지만 이 작품에서는 선인장과 그 주변 식물로만 가득 채웠다.

1901년 경기도 안성에서 태어난 이병규는 도쿄미술학교를 졸업했다. 이종우, 도상봉 등과 같이 우리나라 제1세대 서양화가에 속한다. 모교인 양정고등학교에서 교사로 일하기 시작해 이후에는 재단 이사장까지 지냈다. 단체전은 《서화협회전》과 《목일회》에만 참여했으며 해방 이후 《국전》에서 초대작가와 심사위원을 지냈다.

김영주

넓은 선으로 삼각형, 원형 그리고 판자처럼 굵은 선을 얼기설기 엮어 구성한 화면이다. 단색 화면에 검은 선조로 이루어져 단순해 보이지만 강렬한 호소력과 상징성을 동반한다. 작품 제목은 혁명에 대한 민중의 반응을 비유한 듯하다. 질서와 흥분에 들뜬 분위기가 혼재한 시대적 기운이 화면 전체에 넘쳐나고 있다.

단호한 필선과 그 선들이 얽히면서 자아내는 우렁찬 환호, 작가는 그 속에서 희망찬 시대가 도래할 것을 예감한 게 분명하다. 색채를 절제한 채 오로지 강인한 필선의 결구로 구성을 끝내 건조한 느낌이 있지만 힘을 내재한 탄력적인 화면이 눈길을 사로잡는다.

1960년 4·19 혁명을 주제화한 〈그날은 화요일〉을 비롯해 김영주의 1960년대 초반 작품들은 급변하는 시대상을 보여준다. 변화와 변혁을 주제로 한 작품들이 구체적인 이미지로 메시지를 전달하던 풍토에서 김영주의 기호화되고 추상화된 방식은 독자적인 사회적 발언으로 뚜렷하게 차별화되었다. 인간과 문명의 조건 등에 예민하게 반응한 그의 작품은 현대 사회에서 인간의 문제를 고유한 추상적 조형 언어로 풀어가려는 의도를 일관되게 유지했다. 김영주는 후반기로 가면서 그라피티 같은 기호와 문자를 혼용하고 풍요로운 색채를 가미해 한결 표현적인 경지를 보여주었다.

김봉기

풍년

1964, 캔버스에 유채, 176×131cm, 국립현대미술관

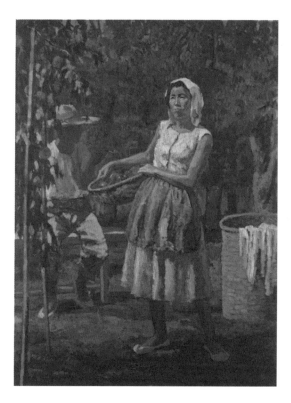

1961년 5·16 군사정변 이후 1964년 《국전》에서 대통령상을 받은 작품이다. 당시 김봉기는 중앙 화단에 다소 생소한 작가였다. 주로 경상남도와 부산 등지에서 활동했기 때문이다. 이에 《국전》 최고상을 받으면서 화제가 되었는데, 〈풍년〉이라는 제목이 시국을 긍정적으로 묘사했다는 평가도 받았다.

과수원에서 농부 부부가 일하는 장면이다. 여인은 과일 바구니를 들고 서 있고 남성은 뒤편 긴 의자에 걸터앉아 쉬고 있다. 녹음이 짙은 여름날, 두 인물 모두 그지없이 소박하면서도 여유로운 자세여서 삶에 대한 뿌듯함이 묻어난다. 풍요로운 수확을 앞두고 만족하는 모습이 선명하다. 밀짚모자를 쓴 남자와 흰 머릿수건을 두른 여인의 건강한 모습이 싱싱한 녹색을 배경으로 더욱 두드러진다.

무엇보다 화면에 밀착된 안료의 중후함이 돋보인다. 안료의 질감이 풍기는 유화의 진득한 물성에서 김봉기의 뛰어난 표현 감각이 드러난다.

권진규

말과 기수

1965, 테라코타, 38.1×30.5×33.2cm, 하이트 문화재단

권진규가 선보인 테라코타나 건칠乾漆 방법은 조각 소재에 대한 인식을 넓혀준 계기가 되었다. 무엇보다도 권진규의 조각은 시미즈 다카시淸水多嘉示, 1897~1981를 통해 부르델Emile Antoine Bourdelle, 1861~1929로 이어지는 힘의 조각, 고졸한 형태미로 독자적인 세계를 지향한 것이었다. 〈말과 기수〉 역시 이같은 맥락이 역력하게 반영된 작품이다.

점토의 투박한 질감과 말의 힘찬 동작, 기수의 정적인 설정으로 드라마틱한 상황을 구현해 보였다. 고전적인 향기와 힘찬 내면의 울림은 권진규 조각에 흐르는 요체로서 〈말과 기수〉에서도 역력하게 드러난다.

그는 이와 같은 동물상 외에도 주변 인물을 소

재로 소박하면서도 서정성 짙은 인체상을 많이 제작했다. 1968년에 열린 일본에서의 개인전은 "이들 조각에 보이는 강인한 리얼리즘은 구상조각이 빈곤한 현대 일본 조각계에 분명한 자극이 될 것이 틀림없다"라는 평가를 받으며 반향을 일으켰다. 이 언급은 당시 한국 조각계에도 그대로 적용되었다.

권진규는 1922년 함경남도 함흥 출생으로 해방 이후 일본으로 건너가 무사시노미술대학에서 조각을 전공하고 부르델의 제자인 시미즈 다카시의 영향을 받았다. 재학 시절부터 테라코타와 석조로 인체와 말 등 동물 조각에 경주했다.

고화흠

작품

1965, 캔버스에 유채, 99×99cm, 개인소장

고화흠은 서정성 짙은 구상회화로 출발했으나 1960년대에 들어오면서 비구상으로 변모했다. 그리고 비구상 화면에서도 자연주의적인 이미지의 잔흔을 보였다. 이 〈작품〉도 자연 풍경에서 출발하면서 점진적으로 대상을 해체하고 조형적 질서를 재구성하는 과정을 읽을 수 있다.

그지없이 감미로운 색감과 작은 면으로 분화되는 평면 구성은 초기의 서정적인 자연주의 화풍을 환기시킨다. 면 구성은 크게 분할하는 단계부터 점차 세부적으로 진행되는 국면을 보이면서 밀집된 색면에서 다감한 밀어를 들려주는 듯하다.

둥글둥글한 야산을 배경으로 달과 구름이 떠 있고, 산기슭에는 마을의 집들이 옹기종기 들어서 있으며, 그 앞으로 들녘이 펼쳐지는 장면을 연상시킨다. 평화로운 고향 마을을 상상하게 하는 듯도 하다. 그러나 화면은 그러한 연상을 불러일으키는 풍부한 요인을 포함하면서도 정작 작은 색면 구성으로 여겨질 뿐이다.

고화흠은 1923년생으로 도쿄 녹음사화학교綠陰社畵學校를 졸업했다. 1957년 '창작미술협회' 창립 회원으로 참여했으며《국전》초대작가와 심사위원을 역임했다. '창작미술협회'의 창립 회원으로서 이들이 표방한 신감각 추구에 걸맞게 감성적인 화풍을 지속했다.

권옥연

풍경

1965, 캔버스에 유채, 91×116cm, 국립현대미술관

〈풍경〉은 권옥연이 귀국한 뒤 1960년대에 많이 제작한 암시적인 형태와 시적 정감이 넘치는 작품 가운데 하나다. 마치 퇴락한 토벽을 연상시키는 기조 위에 둥근 솥뚜껑 모양의 알 수 없는 형태가 등장한다. 그리고 이를 에워싸는 예리한 선조와 암시적인 흔적들이, 또 오른쪽 위에는 반달 같기도 하고 거룻배 같기도 한 형태가 떠 있다.

왼쪽 위엔 나비가 떠 있는 가운데 화면 군데군데 작은 구멍이 보인다. 미술평론가 신항섭申恒燮, 1952년생은 이 작품에 대해 "회색조는 무채색 계열이면서 오래 묵은 시간의 때를 연상시키는가 하면

지적인 이미지와 함께 차분히 가라앉은 분위기"라고 평했다.

캔버스 바탕에 명멸하는 알 수 없는 형상은 아득한 시간 너머 기억 속에 잠긴 풍경이라고나 할까. 우울하면서도 지적인 세련미는 화면의 격조를 그만큼 고양하는 요인이라고 할 수 있다.

권옥연은 프랑스로 가기 전까지 신비로운 분위기의 목가적 소재를 주로 다루었으나, 파리에 진출하면서 초현실주의에 깊이 감화되어 암시적인 형태와 주술적 분위기가 감도는 경향으로 변모하기 시작했다.

김상유

에칭etching 기법을 사용한 〈시도〉는 김상유의 비교적 초기 작품에 해당한다. 내용은 기독교적 성화상이다. 그리스도 탄생부터 십자가상에 못 박혀 죽음에 이르는 일대기와 한복 차림으로 순교한 조선의 성녀 등 풍부한 이야기의 장을 펼쳐 보인다. 마치 옛 도판을 보는 듯 고졸한 분위기와 시간에 마모된 듯한 깊은 차원이 종교적인 감흥으로 이어진다. 한글 성서 구절을 도상에 곁들이면서 기념비적인 내용으로 승화시켰다.

김상유는 순수하게 독학으로 판화를 공부했다. 목판부터 에칭에 이르기까지 다양한 판화 기법을 터득하면서 독자적인 조형 세계를 펼쳐 보인 것이다.

초기에는 현대적인 풍경이라고 할 만큼 섬세하면서도 풍부한 비판 정신을 조형적으로 구현했으나, 향토적인 서정 세계로 함몰된 중반에는 소박하면서도 정감 넘치는 목판 작업을 보여주었다. 흡사 문인화를 연상시키는 풍류적인 내용과 시적 화제를 덧붙인 목판으로 전통적인 목각 예술의 현대적인 재생을 보여주는 듯하다.

동판화는 세밀한 표현으로 정확하게 재현해낼 수 있다는 특징이 있다. 김상유는 동판화를 이용하여 앵포르멜 추상을 시도해 획기적인 결과물을 만들어내기도 했다. 그는 아연판에 강산强酸을 부어 아연판이 녹으면서 자연스럽게 생성된 추상효과를 이용한 작품을 제작했으며, 이 새로운 기법으로 새로운 예술 형태를 선보일 수 있었다.

《제1회 서울국제판화 비엔날레》에서 대상을 수상(1970)하여 세계적 판화가로서의 위치를 굳건히 했다. 아울러 국내의 가장 권위 있는 미술상인 이중섭미술상을 수상(1990)함으로써 국내외에서 인정받는 작가가 되었다.

1926년에 평안남도 안주에서 출생한 김상유는 연세대학교에서 철학을 전공했다. 초기에는 판화에 집중했으나, 시력이 악화되면서 점차 섬세한 판화 작업을 포기하고 비교적 간결한 유화 작업을 시도했다.

정관모

섭리

1965, 나무, 99×52×24cm, 개인소장

나무의 재질과 특성을 살리면서 동시에 상징적인 형상으로 침투되는 특징이 드러나는 작품이다. 이러한 특징은 정관모의 후기 조각까지 이어진다. 그는 한동안 제주에 머물면서 조각 공원 신천지를 조성하기도 했다. 이와 동시에 제주의 민속적인 기물에서 영감을 받은 조각에 심취했는데, 단순하면서도 주술적이고 기념성 강한 형태는 오랫동안 정관모 조각의 맥락을 이룬 요체가 되었다.

회화도 마찬가지지만 특히 조각은 작가마다 초기 작품이 남아 있는 경우가 흔치 않다. 보관이 쉽지 않고 재료의 내구성이나 영구성에 대한 인식이 부족해 쉽게 파손되거나 소실되기 때문이다. 정관모는 초기 작품에 대해 다음과 같이 언급했다.

"내게 있어서 1960년대는 참담한 시기로만 기억되는데 이 어찌된 일인가. 그 방황과 궁핍의 질곡 속에서도 오늘 새로이 조명해볼 만한 나의 조각들이 남아 있었으니 고마운 일이다. 그중에서 하나를 골라 햇빛 보게 발표하면서 나는 활짝 웃었다. 그 웃음으로 말미암아 이제부터는 1960년대의 추억이 아름다운 청년 시절로 미화될 것 같다. 그 시절 살아 있었다는 것, 또 오늘에 이르도록 살아 있고 작가로서 삶을 이어가고 있다는 것. 생각해보면 이 고마운 삶의 모양새가 1960년대의 절규 위에 피어난 꽃이 아니던가."

김종영

김종영 작품이 지니는 가장 뚜렷한 특징은 소재의 특성을 극대화하는 것이다. 질료가 지닌 고유한 속성이 형상에 앞서 강하게 표상되는 것도 이러한 이유다. 〈작품 65-3〉에서도 나무라는 재료의 유연함과 온기가 먼저 전달된다.

타원형을 길게 늘이면서 살짝 잘록하게 왜곡시킨 형태가 대단히 간결하면서도 우아하다. 얼굴이 긴 사람의 모습을 연상시키는가 하면, 무언가 쓰임새를 지닌 오브제 같은 인상도 풍기는 등 상상력을 불러일으킨다. 그러나 김종영은 나무의 생김새를 따라 어떤 구체성도 갖지 않는 형상을 만들었을 뿐이라고 말한다.

부단히 구체적인 상형을 떠올리게 하지만 어떤 구체적 형상이 아니라 그 자체로 태어나고 독립해 존재하는 조각이란 것이다. 나무가 지닌 본원적인 속성, 자라나는 상징성을 최대로 살린 이 작품은 실제 나무와는 또 다른 생명으로 다시 태어났다고 할 수 있다. 그 자체로 창조적인 내재율을 지닌 채로 말이다.

김종영은 수많은 조각가 가운데서도 매체의 속성에 가장 충실한 작가였다. 이러한 특성은 곧 창작에 대한 신뢰도를 말하는 것이기도 하다.

1960년대 작품의 특성으로는 채움과 비움이라는 서예의 조형성을 조각의 입체적 조형으로 환원시켰다는 평가를 받는다. 그는 자연의 재료가 그 형태를 그대로 드러내는 기하학적 추상 작업에 몰두했다. 전체적인 구성이 하나의 형태로 이어지는 긴밀한 구성이 돋보이는 작품이다.

이양노

작품 106-얼

1965, 캔버스에 유채, 130.3×97cm, 개인소장

〈작품 106-얼〉은 이양노가 뜨거운 추상미술을 시도하던 시기의 작품이다. 청년 시절에 전쟁을 겪은 동료들이 기존 미학과 가치에서 벗어나 실존적인 자각에 스스로 함몰되는 상황에서, 이양노 역시 어둡고 궁핍한 삶을 화면에 쏟아냈다.

알 수 없는 내면의 저 깊은 밑바닥에서 서서히 솟구치는 울분이 화면에 얼룩진다. 특정한 무언가를 그렸다기보다 화면에 그냥 안료를 부은 느낌이다. 그만큼 의도하지 않은 행위로 발현된 연출이 선명하게 부상된다. 마치 기체와 같은 기운이 밑바탕으로부터 솟구쳐 오른다.

이양노는 1950년대 후반 뜨거운 추상표현주의에 참여했다가 1970년대 이후에는 사실적인 방법으로 전환해 우수에 찬 분위기의 자전적 설화를 주로 그렸다.

박종배

역사의 원

1965, 철, 115×134×88cm, 경남대학교

1965년 《제14회 국전》에서 대통령상을 받은 철조 작품으로, 세 가지 측면에서 우리 근현대미술사에서 큰 의미를 지닌다. 첫 번째는 《국전》 창설 이래 최초로 조각 부문에서 최고상을 받았다는 것이다. 이를 계기로 이후 《국전》 조각 부문에서 여러 번 대상이 나왔다.

〈역사의 원〉이라는 명제는 심한 부식과 함께 뜨거운 열기 속에서 철이라는 물질이 녹아내려 형태가 변형되면서, 인고의 역사를 살아온 한민족의 내면을 극적으로 표상한다고 할까. 동시에 거대한 나래를 펴고 솟아오를 것만 같은 포름forme은 새로운 역사를 향한 의지의 표상으로 보기에 충분하다.

이미 철조 용접 기법은 일부 기성 작가들이 노련하게 작품에 적용하고 있었다. 그러나 〈역사의 원〉이 《국전》에서 최고상을 수상한 이후에야 비로소 새로운 기법으로서 주목받기 시작했다. 이뿐만 아니라 〈역사의 원〉의 수상을 기점으로 조각은 인체를 중심으로 한 아카데미즘에서 급속하게 추상으로 전이되었다. 그리고 회화 다음으로 여겨지던 조각의 위상을 단연 현대미술의 중심으로 끌어올렸다.

최덕휴

도시 풍경

1965, 캔버스에 유채, 96×163cm, 개인소장

서울 도심 풍경을 담은 작품으로, 북악산 자락과 그 너머로 길게 뻗은 북한산의 연봉이 한눈에 들어온다. 담담한 색조와 경쾌한 터치가 더욱 정감을 자아내는 요인이다.

같은 시점에서 서울을 그린 작품으로 박상옥의 〈서울 풍경〉이 있다. 이러한 시점으로 서울을 바라보는 화면은 뜻밖에도 그리 많지 않다. 흔하게 보이는 풍경일 수 있지만, 서울 풍경은 시대와 보는 사람의 시각에 따라 다양한 모습으로 나타나기 때문에 거듭 보아도 싫증나지 않는다.

1960년대 중반에 그려진 이 작품에서 서울은 아직 높은 빌딩 없이 고만고만한 건물뿐이다. 지금의 서울을 떠올리면 한결 정겨운 모습이다. 아마도 현시점에서 서울 도심을 그린다면 전혀 다른 모습이 될 것이 분명하다. 특히 도심을 형성하는 구조물의 변모가 현저하다. 그만큼 시대에 따른 변화 양상이 곧 화제가 될 수도 있다. 아울러 회화

는 곧 훌륭한 기록의 가치도 지니는 것이다.

시가지의 모습은 시대에 따라 변하지만, 배경을 이루는 북악과 뒤편으로 펼쳐지는 북한산의 모습은 그대로다. 변하는 것과 변하지 않는 자연을 바라보는 감회가 새삼스럽다.

그는 주로 산과 전원, 도시, 부두, 어선 등 풍경을 소재로 한 구상화를 그렸으며, 1960~63년에는 비구상적인 형태의 표현을 시도하기도 했다. 한 장소를 10년 이상 반복하여 찾아가 그린 〈남산에서 보이는 서울 풍경〉과 〈덕현리 풍경〉이 있으며, 1984년에는 서울을 담은 풍경만을 모아서 전시를 하기도 했다.

최덕휴는 미술교육에 대한 단체와 기구를 운영했다. 그는 1954년에 '미술교육연구회'를 조직해 덕수궁 박물관에 교사를 위한 미술교육 정기강좌를 개설했는데, 이것은 국내 최초의 미술교사 교육 강좌 프로그램으로 꼽힌다.

도상봉

송도 풍경

1965, 캔버스에 유채, 72×116cm, 개인소장

송도는 부산 서구에 있는 해안이다. 도상봉은 부산을 소재로 풍경화를 여러 점 그렸는데 이 작품도 그중 하나다. 송도로 내려가는 언덕길과 그 너머 해안 풍경이 한눈에 들어온다. 도상봉은 멀리서 바라보는 시점을 택해 전체 경관에 치중하고 있다. 대상을 뚜렷하게 묘사하기보다 전체적으로 고즈넉한 분위기를 부각시킴으로써 작가 특유의 격조가 살아난다.

근경의 마을을 지나 시점은 해안에 다다른다. 해안에는 하얀 천막들이 밀집되어 있는가 하면, 배 몇 척이 바다에 떠 있는 모습이 한여름의 정취를 실감 나게 전해준다. 불쑥 바다로 이어진 소나무 숲과 그곳으로 가는 빨간 황톳길, 슬레이트 지붕의 반듯한 모습과 진득하게 칠해진 안료의 중후한 느낌이 여름 한나절의 가라앉는 기운을 대신해준다. 파란 하늘, 저 멀리 수평선과 맞닿은 하늘의

아득한 거리감이 꿈꾸는 듯 묘한 정감에 빠져들게 한다. 휘어져 내려가는 언덕길이 마치 마을을 에워싸듯 굴곡지면서 화면 우측 멀리 보이는 해안으로 연결된다. 언덕길에서 내려다보는 시점이 주는 완만한 전개가 여유로우며 멀리 수평선으로 이어지는 아득함도 이 작품이 풍기는 독특한 정취다. 안정과 균형을 중시하고 묵직하게 자연을 대하는 작가의 태도가 이 작품에서도 유감없이 발휘되었다. 동해안 풍경을 비롯해 바다를 소재로 한 작품은 고향에 대한 작가의 그리움이 자연스럽게 나타난 것이 아닐까.

도상봉의 작품은 단연 정물이 주를 이루지만 풍경도 적지 않다. 그 가운데 해안 풍경 몇 작품을 제외하면 작가가 살던 명륜동 성균관 근처와 고궁 풍경이 대부분이다. 정물이 그렇듯이 풍경 역시 대단히 정적인 것이 특징이다.

최만린

이브 65-8

1965, 석고, 78×35×40cm, 국립현대미술관

〈이브 65-8〉은 최만린의 작품 중에서 가장 뛰어난 작품으로 손꼽힌다. 초기의 구상적인 여인상에서 거친 토르소만 남은 작품 〈이브 65-8〉은 외양에서 여성성이 사라지고 내면 심리가 표출된 상으로 변모했다. 인체가 파괴된 형태로 내부의 형상을 노출하는 방식은 생명체의 발현과 그 현존성을 찾아내는 것을 조형 과제로 삼은 작가의 예술 의지와 지향점을 드러낸다.

생의 신비를 심오하게 사색하고 이를 구현하기 위해 모든 형태의 상징적인 모체를 탐구해 형태의 원천을 찾고자 했던 최만린의 조형의지는, 사색적인 생명의 원천을 탐구 대상으로 삼는다는 극히 동양적인 사상에서 나왔다. 생성 현상에 대한 신비 사상에 근원을 두는 것이다. 형태와 존재는 원천적인 생명력에서 기인하고 그것이 곧 모체라고 볼 때, '이브'가 모든 형태의 상징적인 모체로 조형 탐구의 대상이 되었음을 알게 된다.

인체는 마치 화석과 같이 오랜 세월을 통해 마모되고 응집된 모양으로 결정되며 질료가 그 자체로 형상을 앞지르는 밀도감이 압도적이다. 석고를 만들고 색을 입힌 조각의 전통적인 방법이 기술에 의한 형상화보다 훨씬 정감 간다. 아직 다양한 재료를 원용하거나 기술적 수준이 미처 따르지 못했던 시기, 1960년대 조각의 일반적인 유형을 엿볼 수 있으며 석고로 만들었음에도 불구하고 마치 청동을 연상시키는 고졸한 맛이 조각의 존재성을 더욱 고양시킨다.

천경자

대지가 봄비에 젖어 촉촉한 기운을 발산하듯이 〈숙〉은 매우 감미로운 작품이다. 1950년대 후반부터 1960년대 전반까지가 천경자의 작품이 감성적으로 한껏 무르익던 때가 아닌가 생각된다. 극히 평범한 주변 일상을 담지만 현실이라기보다는 꿈속 정경으로 탈바꿈해 환상이 화면을 풍부하게 지배한다. 천경자 특유의 방법이라고 할 수 있는 두꺼운 색층과 화사한 색채 배합이 몽환적인 분위기를 만들어낸다. 대상 처리도 분명한 윤곽보다 색으로 자연스럽게 구분했다.

〈숙〉이 현실적인 주제를 다루면서도 부단히 환상 세계로 변모해가듯이 묘법도 색채가 만드는 자율적인 융합으로 구체성을 벗어나 추상 영역으로 진행된다. 근경에 물결치듯 자리 잡은 산 능선 너머로 생기 넘치는 집과 나무 그리고 사람이 보인다. 점포처럼 보이는 집 한쪽으로 밥을 안친 듯 굴뚝에 연기가 치솟고, 화사하게 만발한 나무는 푸짐한 꽃다발 같다. 짐이 가득한 지게와 가무잡잡한 돼지 둘, 차양 친 노점, 머리에 광주리를 인 두 여인까지 생활의 활기와 넉넉한 여유가 가득 넘친다. 어느 농가 마을의 단면인 듯, 혹은 작가가 동경하는 안온한 삶의 모습인 듯하다.

1960년대 천경자의 작품은 꽃을 세밀하게 묘사하지 않고 아련하게 표현했다. 이러한 방식으로 작품은 한층 환상적이고 몽환적인 분위기를 풍기고 1970년대 초까지도 같은 경향이 이어졌다. 이 무렵 천경자는 물감을 진하게 덧바르고 여백 없이 화면을 가득 채우면서 유화를 연상시키는 화풍으로 변해갔는데 이는 "자전적 작품"이라는 평과 함께 독자적인 화풍으로 그 가치를 인정받는다. 작품에 드러나는 특유의 문학적 감수성과 서정성은 자기 삶과 경험에서 기인한 것이라 할 수 있는데, 스스로 이러한 감성을 "한恨"이라고 표현했다.

천경자는 자연의 아름다움, 생명의 신비, 인간의 내면세계, 문학적인 사유의 세계 등을 작품 속에서 선보인다. 특히 중심 소재인 꽃과 여인은 아름다움 그 자체로, 일상적인 감정뿐만 아니라 은유적이고 암시적인 메시지를 내포하고 있다. 거의 모든 작품에서 자신의 삶과 꿈, 동경의 세계를 표현하는 그의 작품은 내용과 더불어 독자적인 화풍으로 가치를 인정받고 있다.

청전 이상범

하경산수夏景山水

1966, 종이에 수묵담채, 70×150cm, 외교통상부

이상범 산수의 전형이다. 개울을 중심에 설정하고 중경 언덕배기에 초가 두 채, 뒤로는 펑퍼짐한 야산이 있다. 농사일을 마친 농부가 집으로 오르는 참이다. 계절은 이미 한껏 무르익은 늦여름쯤으로 보인다. 세차고 맑은 개울물 소리가 적막한 산간의 고요를 깨뜨린다.

오른쪽 아래에서 시작된 시점이 물길을 따라 거슬러 올라가며 사선으로 농부로 이어지고, 숨듯이 숲에 안긴 초가로 연결된다. 자연스럽게 이동하는 시점에 따라 더없이 편안하고 정감 넘치는 구성이다.

짙은 숲과 하얗게 여울지는 개울물의 대비가 한결 시원하다. 강약을 잘 살린 수묵이 드라마틱한 생기와 변화를 형성하고, 그런가 하면 거침없는 운필은 매우 경쾌하다.

청전 이상범은 변화가 많지 않은 화풍으로 한결같이 숲이나 들의 소슬한 기운을 표현하는 데 뛰어난 면모를 보여주었다. 그의 작품이 주는 사실성은 한국의 들녘 어디에 눈을 돌리든 만날 것 같은 평범한 산천이라는 데서 의미가 있지만, 대기의 변화, 심지어 축축한 습기까지 실감 나게 구현한 데서도 찾을 수 있다. 단순히 그려진 것이라기보다 호흡하는 풍경화라고 해도 과언이 아니다.

이상범의 산수는 사계절의 특징에 따라 한국 산하의 변화를 보여주었다는 데에서 돋보인다. 봄 언덕의 복사꽃 만발한 풍경이나 녹음이 짙게 우거진 들길, 그리고 황갈색 나뭇잎으로 한껏 무르익은 가을 정경 등 우리 땅의 산천을 잘 표현했다.

김봉구

화신化身

1966, 혼합기법, 180×110×80cm, 작가소장

1960년대는 회화에서 뜨거운 추상미술이 풍미한 시대였다. 그리고 1960년대 중반부터 조각에서도 비정형 작품, 특히 철조 용접으로 구현한 추상 작품이 활발하게 제작되었다. 이전까지 점토 소조에서 비롯된 석고상이 인체 조각을 대변했다면, 이 무렵부터 철조 용접 기법을 사용해 자유로운 비정형 조형을 추구하는 지평이 열린 것이다.

1960년대 초에 등단한 김봉구 역시 용접 기법으로 비정형 작품을 집중적으로 제작했다. 김봉구는 고물상에서 구한 드럼통을 절단해 재료를 만들었고, 재료 선택부터 창작에 대한 갈망이 절실하게 나타나게 되었다. 두 형태가 연결되면서 한 작품을 이루는 〈화신〉은 순수한 형상 창조인 동시에 인체 모델링의 잔흔이 남아 있는 측면이 있다.

지상을 딛고 선 다리 모양과 위로 오르면서 가늘어지다가 나팔처럼 팔을 벌린 형상으로, 인간이나 동물을 떠올리게 만든다. 이렇게 생명체를 연상시키는 만큼 주술적인 의미가 다분하며, 이후 김봉구의 작품에 나타나는 원시적 정감과 샤머니즘의 정서도 여기서 생겨난 것이 분명하다. 그의 초기작에서 후반 작품과 연결되는 조형적 관심을 파악해 볼 수 있다.

강태성

해율海律

1966, 대리석, 106×79×69cm, 청와대

인체를 소재로 한 구상이면서도 이전 인체 조각에서는 볼 수 없는 상황이 발생한다. 물 위에서 파도를 타는 어머니와 아기를 다루었기 때문이다. 인체의 움직임에 자연 현상을 끌어들인 소재의 기발함이 돋보인다. 파도가 움직이는 모습과 그 위에 떠가는 두 인물의 여유로운 모습이 어우러져 모자의 평화로운 한때를 실감 나게 구현해준다. 전반적으로 수평 형태를 유지하면서 파도가 만드는 굴절과 헤엄치는 두 인물의 가벼운 동작 표현이 무리 없이 조화를 이루고 있다.

상황 조각, 풍경 조각이라고 정의된 명칭은 없지만, 이후 조각에 나타나는 현상 가운데 상황을 주제로 한 것과 풍경을 끌어들인 작품이 증가한 양상을 보면 이 작품이 미친 영향을 어느 정도 짐작할 수 있다.

1965년에 이어 1966년에도 조각 부문이 《국전》에서 대상인 대통령상을 차지했다. 수상작인 〈해율〉은 1965년 수상작인 박종배의 〈역사의 원〉(303쪽)이 추상 작품인 데 반해 구상조각이다. 조각 분야가 추상과 구상, 양 분야에서 연달아 석권한 셈이다. 이 같은 현상은 조각에 새로운 의욕을 불러일으키는 자극제가 되었다. 1960년대 이후 1970년대를 거치면서 조각은 이전까지 볼 수 없던 왕성한 활기를 띠었다.

남천 송수남

작품 66-다라

1966, 한지에 수묵채색, 144×110cm, 국립현대미술관

송수남이 1960년대에 시도한 〈한국 풍경〉 연작 가운데 하나로 초기 송수남의 조형 세계를 잘 보여준다. 붓 자국과 번짐이 만들어내는 얼룩이 전통적인 산수화와는 거리가 멀다. 작가가 새롭게 해석한 산수화 또는 현대적으로 모색한 산수라고 부를 수 있을 것 같다.

아교를 적절하게 조절해 번짐과 응축을 조절하고 여기에 색채를 가미해 장식성을 높였다. 그러면서도 울림을 동반한 잔잔한 여운으로 화면 전체를 뒤덮어간다. 근경의 숲과 그 너머 산사의 모습이 명멸하고 산사 뒤편으로 산세가 구름 속에 떠오른다. 색동 한복을 연상시키기도 하는 이 오묘한 풍경은 익숙한 정감을 환기시키면서 흥겨운 잔치 분위기마저 풍긴다.

해방 이후 한국화는 여러 양태로 실험적인 추이를 보이면서 관습적인 양식을 탈피했고, 1960년대에 접어들면서 유럽이나 미국에서 파급된 추상 표현주의의 영향을 받기도 했다. 그리하여 소재의 한계에서 벗어나 대상을 해체하고 재구성하는 분석적 작업이 등장하는가 하면, 분방한 수묵 표현으로 형상을 벗어나 추상에 이르는 경향이 한국화의 실험적인 추세를 대변했다. 이 작품에서도 표현의 자율성으로 인한 운필 변화와 여운 짙은 색채 운용이 비구상 단계를 보여준다. 완벽한 대상의 탈각이 아니라 부분적으로 대상을 파악하면서 구상에서 비구상으로 전이되는 단계의 풍부한 표현력, 그리고 표현의 잠재성을 파악할 수 있다.

유영국

산

1966, 캔버스에 유채, 163.2×130cm, 개인소장

화면 가득 거대한 산허리가 자리 잡았다. 날카롭고 길쭉하게 분할된 구성이지만 육중한 산의 양감과 빗살처럼 떠오르는 긴장감이 화면을 팽팽하게 조여준다. 높은 산을 앞에 한 작가의 감동이 극히 담백하게 드러난다. 전반적으로 짙고 어두운 기조에 날카롭게 뻗친 선이 강한 울림을 불러일으키고, 이 역시 보이지 않는 구성 인자로 작용한다.

유영국의 작품은 1960년대에 접어들면서 견고한 기하학적 패턴 구성에 부분적으로 표현성을 높이는 변화를 보인다. 1950년대 후반부터 1960년대 전반에 걸친 격렬한 추상표현주의의 범람이 그의 작품에도 어느 정도 감화를 주었다고 할까.

〈산〉에서도 이처럼 표현적인 터치가 발견된다.

1960년대 이후 유영국은 단순한 추상 경향으로서 〈작품〉 또는 〈구성〉이 아니라 〈산〉, 〈나무〉와 같이 구체적 자연을 대상으로 삼은 명제를 사용했다. 자연에서 소재를 얻었다는 사실을 분명하게 나타낸 것이다.

그런데도 화면에서 산이나 나무는 극히 암시적인 형상으로 나타날 뿐 자연 그대로의 모습으로 등장하지 않는다. 산이고 나무이되, 다분히 추상화된 산이고 나무다. 작가가 고유한 감성으로 승화시킨 산과 나무인 것이다. 그러기에 산은 산 같기도 하고 산 같지 않기도 하다.

전성우

자연—만다라

1966, 캔버스에 유채, 162×132cm, 국립현대미술관

만다라Mandala, 曼茶羅는 동양적인 우주관 또는 동양적 관념 세계를 대변하는 개념이라고 할 수 있다. 전성우가 작품 명제를 만다라로 이어간다는 것은 자기 작품의 뿌리 또는 정신의 뿌리가 동양에 있음을 암시하는 것으로 해석할 수 있다.

1960년대 중반은 액션 페인팅처럼 격렬한 제스처 중심의 표현 물결도 지나가고, 옵아트와 색면 추상 그리고 팝아트가 새롭게 유행하기 시작한 무렵이다. 〈자연—만다라〉에서도 시대적인 미의식의 영향이 감지되며, 그 물결 속에서 자신이 지닌 고유한 사상 체계와 정서를 앞세우려는 의지가 드러나고 있다.

검은 공간에 부유하는 휘황한 빛의 여울은 끊임없는 생성과 소멸의 순환을 보여주면서 무한에 대한 관념을 선명하게 아로새긴다. 얼룩지듯 번지는 색채는 결정되지 않는 생명의 유동과 명상의 깊이로 화면을 뒤덮는다.

전성우는 1934년 서울 출생으로 1953년 서울대학교 미술대학에 입학했다가 바로 미국으로 건너갔다. 1965년에 귀국하기까지 주로 미국 서북 지역에서 활동하면서 미서북파, 또는 태평양파로 불리는 추상표현에 깊이 영향을 받았다. 뉴욕파보다 동양적이고 명상적인 것이 이 유파의 특징으로, 전성우의 화면에서도 신비로운 여운이 감도는 색면추상을 엿볼 수 있다.

심문섭

1969년 《제18회 국전》에서 문화공보부장관상을 받은 작품이다. 철조 용접 기법이 한국 현대조각에서 재료 개념을 바꾸어놓으면서 다양한 재료들이 등장했을 무렵의 작품이다. 이 작품은 재료의 신선함과 더불어 재료 자체가 유도하는 예리한 조형적 문법이 단연 이채롭다.

날카로운 금속의 명쾌한 구조는 철조 용접이 보여준 다소 표현적인 방법과 대비되면서, 기하학적 질서의 조형적 탐구라는 또 하나의 방향을 암시해주었다. 새로운 재료는 곧 조형 방법과 상응하므로 이후 조각에서 점점 더 방법이 다양해지는 추이를 짐작하게 한다.

사각 기둥들이 기본적인 구조를 형성하는 가운데 하단에서 해체된 단면을 보여주어 질서와 그 질서를 뛰어넘는 과정 사이의 긴장을 유도한다.

전반적으로 철조 용접이 회화에서 추상표현주의에 대응한다면, 심문섭의 기하학적 구조 조각은 표현주의 이후 기하학적 추상에 대응한다고 보아야 한다. 조각은 회화에 비해 새로운 조형 방법이 더욱 직접성을 띤다는 점에서 이후 조각의 실험적 열기에 박차를 가했다는 것도 흥미로운 점이다.

심문섭은 통영에서 출생해 서울대학교 조소과를 졸업하고 《대한민국미술전람회》에서 1969~70년 연이어 수상했다. 또한 1971~75년 《파리 비엔날레》에 3회 연속 참가했고 1975년 《상파울루 비엔날레》, 1976년 《시드니 비엔날레》에 출품해 세계 미술계의 주목을 받았다.

송영수

생의 형태

1967, 철조 용접, 120×37×34cm, 국립현대미술관

철을 자유자재로 뚫거나 이어 붙이는 용접의 기술적인 측면과 더불어, 이와 대조적으로 상반되는 유기적인 형태가 눈에 띈다. 용접 철조는 산업화로 진입하던 당시 사회의 단면을 증명하는 동시에 뜨거운 추상회화와도 연결된다. 흘리고, 뿌리고, 몸부림치는 회화에서의 표현의 자율성은 조각에 이르러 철판을 자유롭게 뚫고 이어 붙이는 격정적인 제스처로 반영되기 때문이다.

〈생의 형태〉는 마치 싹이 움터오르는 식물의 성장과 같은 느낌을 주면서 활짝 핀 꽃봉오리를 연상케 한다. 상층부의 극적인 개화가 생명의 공통성인 성장과 개화의 이미지를 극명히 반영하고 있다.

한국 현대조각에서 용접 기법이 등장한 것은 대략 1950년대 후반부터 1960년대 초반에 걸친 시점이다. 김종영, 송영수는 국내에서 용접 작품을 시도했는데, 이들이 어떤 계기로 새로운 기법에 접근할 수 있었는지는 소상히 알려진 바가 없다. 아마도 해외에서 들어오는 미술 잡지나 1957년 한국에서 열린《미국 현대회화 · 조각 8인 작가전》에 출품된 시무어 립튼Seymour Lipton, 1903~1986과 데이비드 헤어David Hare, 1917~1992의 철조를 통해 배운 것이 아닌가 추측한다.

송영수는 그 가운데 철조 용접에 집중적으로 관심을 보였다. 그만큼 많은 작품을 남겼으며 기법적인 묘미를 가장 잘 체득했음이 뚜렷하게 나타난다.

권진규

권진규의 제자를 모델로 한 〈지원의 얼굴〉은 이목구비의 견고한 표현과 더불어 일체의 부수적인 부분을 과감하게 생략하면서 단순하게 처리했다. 완벽한 균형과 비례로 조형의 완벽성을 지향하며, 테라코타가 주는 붉은 색채와 질감의 고졸함이 인물의 단아한 풍모를 한껏 높여준다. 전통적인 조각 어법에 충실하면서도 권진규만의 감각을 잃지 않은 작품이다.

수직으로 길게 늘려놓은 형태에서 현대적인 감각을 느끼게 하는 그의 작업은 특정한 인물 표현을 뛰어넘어 구도적이고 정신적인 세계로 인도하는 듯하다. 세상을 초월한 듯이 약간 시선을 위로 하여 먼 곳을 응시하는 여인의 모습은 엄숙하면서도 고귀한 분위기를 풍긴다. 진흙의 거친 질감과 고온의 불에 구운 흔적이 그대로 드러나는 표면은 작가의 숨결을 직접적으로 전달하고 있다.

1960년대에는 자신의 얼굴이나 연극배우, 학생 등 다양한 인물들을 모델로 인물상을 제작했는데, 실제 인물을 대상으로 하면서도 과감한 생략, 부분적인 왜곡, 강조 등 자기만의 독자적인 양식을 확립한 시기였다. 1968년 니혼바시日本橋 화랑 개인전을 위해서 제작했던 1967년경의 작품들은 특히 혼신의 힘을 기울였던 것으로 알려져 있다. 다른 작품들에 비해 좋은 재료들을 사용했기 때문에 전체적으로 완성도가 높은 작품들이 많다고 한다.

이후 권진규가 귀국해서 가진 개인전에서는 이전까지의 국내 조각 전시에서 볼 수 없던 테라코타의 인물상, 동물상 등이 많았다. 따라서 추상조각이 지배적이던 당시 상황에서 크게 주목을 받지 못했다. 그러나 권진규는 꾸준히 구체적인 형상을 표현했고 테라코타 건칠조각 같은 특수한 소재에 집착했다. 만년에 이르러서는 한국 불상을 소재로 한 작품을 많이 제작했다. 권진규는 한국적 리얼리즘을 추구했고 이를 이루기 위해서 노력했다. 그러나 그의 강렬한 창작 욕구에도 불구하고 자살로 비극적인 생을 마감하여 많은 사람을 안타깝게 했다.

함경남도 함흥에서 태어난 그는 어려서부터 남달리 흙을 만지기 좋아했고 손재주가 뛰어났다고 한다. 1942년에 춘천고등보통학교를 졸업하고 그해 히다치日立 철공소로 징용되어 일본으로 끌려갔다. 이때 도쿄의 사설 아틀리에에서 미술 수업을 받았다. 1944년 고국으로 밀입국하여 서울에 정착한 뒤, 성북회화연구소에서 회화 수업을 받았다. 광복 후 1947년 다시 일본으로 건너가 1948년 무사시노미술대학에 입학, 부르델의 제자로서 일본 조각계의 지도적인 인물이었던 시미즈 다카시를 사사했다. 당시 시미즈는 부르델의 열렬한 신봉자였기 때문에 권진규 또한 부르델에 깊이 매료되어 큰 영향을 받게 되었다.

유강열

호수

1967, 목판화, 72×63cm, 개인소장

유강열의 목판 기법과 내용을 잘 보여주는 대표작이다. 연꽃과 연잎이 뒤엉킨 연못의 정경을 반추상 이미지로 구현했다. 이미지보다는 예리하게 칼질해 탄력적으로 구성한 화면이 간명하면서도 집중적이다. 복잡하면서도 정연한 검은 선조는 마치 동양화나 서예를 떠올리게 하면서 구성의 묘미를 보여준다.

수면에 뒤엉킨 연잎의 시각적 이미지가 전혀 다른 구성체로 완성되었다. 굳이 대상을 상상하지 않아도 이 자체로 조형미와 완성미를 이루었다. 구체적인 대상에서 출발했지만 점진적으로 설명적인 요소가 사라지고 순수한 선으로 리드미컬하게 구성해 조만간 추상으로 흘러갈 것임을 예상하게 한다. 실제로 유강열의 후반기 작품은 순수한 추상에 도달했다. 그러나 전통미술에 조예가 깊어 고전을 현대적으로 해석하는 데 독자적인 역량을 보여주었다. 한국 현대판화의 기틀을 잡았을 뿐만 아니라 미술을 생활화했다는 데서 높이 평가받는다.

유강열은 1920년 함경남도 북청 출생으로 일본 미술학교를 졸업했다. 《스위스 국제판화전》, 《카르피 국제목판화 트리엔날레》, 《한국현대미술의 어제와 오늘전》, 《상파울루 비엔날레》 등에 출품했다.

엄태정

절규

1967, 철조 용접, 94×136×85cm, 국립현대미술관

두 축을 중심으로 솟아오르면서 마치 날개처럼 옆으로 펼쳐지는 구조이다. 작은 철판 단면을 이어 붙여 밖으로 발산하는 형태를 완성시켰다. 구조적으로 이 무렵 철조 용접 조각에서 빈번하게 나타나는 특징이다.

하나로 연결된 두 구조는 추상적인 작품임에도 불구하고 마치 새 두 마리가 날개를 퍼덕이며 하늘을 향해 울부짖는 장면을 떠올리게 한다. 옆으로 펼쳐진 날개는 곧 공중으로 날아오를 듯 긴장된 순간을 포착한 것처럼 느껴지기도 한다.

철조 용접은 목조나 석조와 달리 철판을 얼마든지 이어나갈 수 있고 또 그만큼 얼마든지 잘라낼 수도 있다는 점에서 매우 자유로운 재질이다. 재료의 크기나 성질에 한계를 느끼던 조각가들이 선호한 이유다.

엄태정은 1938년생으로 서울대학교 미술대학을 나왔으며, 이 작품으로 1967년《국전》에서 국무총리상을 받았다. 1950년대 후반부터 1960년대 초반에 활동한 예술가들은 대부분 뜨거운 추상의 세례를 받았다고 할 수 있는데, 조각에서는 철조 용접으로 과격한 형태를 많이 표현해 그 기운을 감지할 수 있다.

이득찬

경일慶日

1967, 캔버스에 유채, 53×81cm, 개인소장

작품 제목의 의미가 경사스러운 날인 것을 보면 아마도 농촌에서 추수를 끝낸 무렵, 몸과 마음에 여유가 생긴 명절날인 듯하다. 꽹과리, 북, 장구, 날라리 등 많지 않은 악기가 이미 몸에 밴 사람들의 몸짓에 음악과 춤이 한껏 어우러져 신명이 넘친다. 연주자와 감상자가 따로 없는 농악은 공동체 정신이 두드러지는 민속놀이다.

흰 무명옷을 입은 농군들이 흥겹게 악기를 연주하면서 격정적인 춤사위를 보여준다. 풀어헤친 옷차림으로 보아 이미 흥이 오를 대로 오른 참이다. 단조로운 색깔 배합, 억센 신체가 두드러지면서

역동적인 기운과 격정이 화면 밖으로 뿜어져 나온다. 현장에 있는 듯한 감흥에 젖게 한다.

농악은 김중현부터 박수근, 박성환 그리고 김기창에 이르기까지 적지 않은 화가들이 소재로 다루었다. 말할 나위 없이 흥겨운 장면일 뿐만 아니라 동세가 풍부해 화가들의 흥미를 자극하기 적절한 주제이기 때문이다. 또한 1930년대부터 향토적 회화 소재가 풍미하면서 성행한 측면도 있다.

이득찬은 1915년 평안남도 평안 출생으로 일본 태평양미술학교에서 수학했으며《국전》에서 문교부장관상을 받았다.

서승원

동시성

1967, 캔버스에 유채, 160×128cm, 개인소장

서승원의 초기 작품이다. 비정형 추상미술에 대응해 기하학적, 시각적 추상이 등장할 무렵, '오리진 Origin' 회원들과 더불어 처음으로 기하학적 패턴의 작품을 시도한 서승원은 이후 단색 위주의 작품을 지속했다.

〈동시성〉은 화면 중앙에 삼각형 두 개를 맞물리게 해 사각형을 만든 뒤, 위아래로 일정한 너비의 띠를 설정했다. 가운데 두 삼각형은 색채를 달리하면서 단순한 화면에 변화를 유도한다. 간결한 아래쪽 삼각형에 비해 위쪽 삼각형은 여러 겹으로 이루어진 복수형이다. 그러기에 여백에 해당하는 내부의 삼각형이 달리 나타난다.

전체적으로는 대단히 간결한 구성이지만 내부적인 변화를 통해 지루한 규격화와 단조로운 규칙성에서 벗어나려는 시도를 확인할 수 있다. 사각의 형태, 그것이 다시 두 삼각형으로 나뉘는 변화, 위아래 띠로 인한 요지부동의 화면 구성은 절대적인 형태로 회귀하려는 작가의 의도를 반영한다.

서승원은 1942년 서울에서 출생했고 홍익대학교를 졸업했다. 《오리진》, 《청년작가연립전》, 《상파울루 비엔날레》, 《한국 현대 드로잉전》 등에 출품했고 《한국 미술대상전》 최우수상과 청년미술가상을 수상했다.

운보 김기창

아악의 리듬

1967, 비단에 수묵채색, 86×98cm, 국립현대미술관

〈아악의 리듬〉은 청각을 잃어버린 김기창이 전통 음악 아악의 소리를 상상하면서 그린 것이다. 김기창은 1960년대부터 대상을 완전히 해체해 자율성을 획득하는 추상에 몰입했고, 1960년대 중반에 이르러 수묵을 중심으로 다양한 실험과 연구를 이어갔다. 또한 1960년대 들어 전통 문화에서 새로운 주제를 찾는다. 차분한 채색의 조화와 과감한 동세가 눈에 띄는 〈탈춤〉, 음률감이 느껴지는 수묵채색화 〈아악의 리듬〉 등이 대표작이다. 김기창의 필묵은 굵고 검은 윤곽선의 활달한 면모가 특징이다. 대담한 형태 포착이나 대범한 필치는 자유분방한 예술가의 기백을 고스란히 전해준다.

〈아악의 리듬〉이 탄생한 무렵은 김기창이 추상 작품에 집중하던 시기다.

김기창은 한국 미술계의 거목으로 근대부터 현대에 이르기까지 우리나라 회화에서 가교 역할을 한 대표 작가다. 청각 장애라는 육체의 한계를 예술로 승화시켜 전통과 현대, 추상과 구상을 아우르며 쉼 없는 도전과 혁신 정신으로 현대한국화의 방향을 제시했다. 역사의 흐름과 함께 격변기를 거친 그의 작품에는 한국 근현대회화의 변천 과정이 고스란히 담겨 있어 회화사적으로 중요한 의미를 갖는다.

김종영

작품 67-2

1967, 나무, 43×22×11cm, (구)삼성미술관 리움

김종영의 초기작은 인체라는 평범한 주제를 주로 다루며 일반적인 조각의 흐름에서 크게 벗어나지 않았다. 하지만 1950년대 중반 이후 재료와 질감을 끊임없이 실험하고 더불어 구체적인 형상에서 탈피해 순수한 추상 세계를 추구하기 시작했다.

〈작품 67-2〉는 김종영이 추구한 조형 세계를 보여주는 대표작이다. 얼핏 사람 얼굴을 연상시키지만 대상에 얽매이지 않는 순수한 형태감이 두드러진다. 쉽게 얼굴을 떠올리게 하면서도 세부적인 묘사를 생략해 설명을 지워감으로써 어디에도 속하지 않는 형상 그 자체로 빛을 발한다.

김종영은 1950년대 중반 추상 철 조각을 시도한 것 외에는 나무와 돌이라는 전통적인 조각 재료를 일관되게 사용했다. 그만큼 나무와 돌의 속성에 충실한 조각이 김종영 예술의 결정체가 된 셈이다.

이 작품은 탄력적이면서도 부드러운 나무의 맛을 최대한 살렸다. 무엇을 구현했다고 특정할 수 없는 자연스러운 형상이면서 조형성을 최대치로 끌어올렸다. 그 결과 색을 잘 살려가며 나무를 깎고 다듬은 작가의 손길이 여실하게 느껴진다.

김종영은 1948년 서울대학교 예술학부 교수로 취임해 정년까지 후학을 양성했다. 교육자로서의 임무에 충실했고 작가로서 마땅히 보여야 할 작품 세계를 구축하는 데도 탁월한 면모를 보였다. 그가 누구보다 많은 작품을 남길 수 있었던 것도 교육과 창작을 적절히 융화시켰기 때문이다.

정점식

정점식은 반추상 경향을 보이기도 했으나 후반기로 오면서 서체의 필획에서 착안한 구성 작품을 시도했다. 〈부덕을 위한 비〉에도 서체적인 요소가 잠재되어 있다. 육중한 돌덩이를 쌓아 올린 형상으로 일부는 허물어진 돌담을 연상시키기도 한다.

풍상에 시달려 마모된 돌의 모습이 더없이 소박하기까지 하다. 그러나 자세히 보면 단순히 돌을 쌓아 올린 구조물에 그치지 않는다. 두 아이를 껴안은 어머니의 모습이 떠오른다. 어머니와 아이가 어우러진 장면은 인간을 포착한 모습 가운데 가장 평화로운 장면일 것이다.

그러나 이 그림에서는 어머니의 자애로운 표정이나 아이의 사랑스러운 동작을 찾아볼 수 없다. 단지 껴안고 매달린 모자의 사랑과 믿음이 돌처럼 견고한 반추상 형태로 구현될 뿐이다. 어쩌면 이 것은 우리 어머니, 부덕이 미덕으로 체질화된 전형적인 어머니상, 이들을 위한 기념비라 해도 과언이 아니다.

오랜 세월 땅속에 파묻혀 있다 드러난 옛 비석 같이 마모되고 투박한 정감을 더해주는 것도 부덕을 은유적으로 표상한 것이 아닌가 생각된다. 무엇보다 돌덩어리로 나타난 형상이 조만간 상형문자로 전개될 기미를 보이는 것이 변화를 예감하게 한다는 사실도 간과할 수 없다.

박석원

초토 焦土

1968, 청동, 112×133×30cm, 국립현대미술관

《제17회 국전》에서 국회의장상을 받은 작품이다. 철조 용접 조각은 철판을 구조적으로 연결해 형태를 만들고, 혹은 표면을 부식시키거나 일그러뜨려 다양한 표정을 만들어가는 것이다. 〈초토〉는 작은 철 덩어리를 자르거나 조각을 이어 붙이면서 변화를 주었다.

철조 용접을 앵포르멜 회화와 비교한다면 이 작품에서 보이는 격렬한 제스처와 폭발하는 듯한 분출은 화판에서 물감을 매개로 몸부림친 추상표현주의와 유사하다고 할 수 있다. 철이라는 재질의 강인한 특징과 표면을 부분적으로 거칠거나 매끄럽게 대조적으로 처리해 긴장감을 연출했다. 어두운 시대의 울분이 터질 것 같은 절규의 양상으로 조형화되었다고 할까. 동시에 1960년대 후반 이후 산업화로 내달리는 사회에서 느껴지는 힘찬 에너지와 기대감도 전달된다. 예술 작품이 시대의 기운을 반영한다는 사실은 널리 알려져 있다. 의도적이지 않아도 이 작품에서는 어두운 상황에서 벗어나 새로운 시대로 향하는 열망이 솟구치듯 뻗쳐나온다.

박석원은 1942년 경상남도 진해 출생으로 홍익대학교 조소과를 졸업하고 중앙대학교와 홍익대학교 조소과 교수를 지냈다.

운보 김기창

강렬한 붉은색이 화면을 지배하고 그 안에 응집되어 있는 노란 기운에서 뜨거운 열기가 느껴진다. 태양을 먹어버린 새의 날개는 까맣게 타버린 듯하며 머리 윗부분으로 열기가 터져나가기 직전인 상태인 것처럼 보인다. 대범하고 빠른 필체와 강렬한 색채를 통해 금방이라도 열기로 불타 사라져버릴 것만 같은 긴박함과 태양을 삼켜버린 희열의 순간이 느껴진다.

1968년은 김기창이 그의 아내 박래현과 뉴욕에서 머물던 시기로 추상적 표현과 구상적 표현이 뒤섞여 있는 때이다. 작가는 1976년에 이 작품에 대해 "나의 분신같이 아끼는 작품이다. 우주로 비상하여 우주 자체를 집어 삼키고 싶은 내 심정의 표현이기도 하다"라고 말했을 정도로 이 작품에 애착을 보였다.

김종하

자연의 조건

1968, 캔버스에 유채, 116.8×91cm, 한국은행

김종하는 우리나라 근현대회화에서 유일한 초현실주의 화가로 평가되듯이, 프랑스로 건너간 이후 세상을 떠나기까지 초현실적인 작품을 지속했다. 〈자연의 조건〉은 그 가운데서도 대표적인 작품으로 꼽힌다.

창틀 같기도 하고 액자 같기도 한 배경에 여인이 석류를 들고 명상에 잠긴 장면이다. 오른쪽 아래에는 잘 익은 밤톨 두 개가 있고 석류가 대접에 가득하다. 석류와 밤송이를 보아 가을임이 분명하고 여인의 실내복도 무르익어가는 가을의 색조와 어울린다.

초현실적인 측면을 드러내는 것은 배경이다. 커다란 유리창으로 내다보이는 바깥 풍경인지, 액자 속 해안 풍경 그림인지 구분되지 않아 다소 기이하다. 가파른 해안과 그 아래로 펼쳐지는 모래사장, 그리고 멀리 보이는 피안이 현실 풍경이기보다는 몽환적으로 보인다. 세모꼴로 솟아오른 모래사장과 중간에 걸친 배 한 척도 꿈속 장면인 것 같다. 섬세하게 다듬은 붓질과 묘사가 그러한 분위기를 더욱 높인다.

김종하는 1918년 서울 출생으로 도쿄 가와바타미술학교와 제국미술학교를 나왔고 1950년대에 프랑스에서 활동했다.

김형대

생성

1968, 캔버스에 유채, 128×128cm, 개인소장

김형대는 뜨거운 추상표현주의의 특징을 보이면서도 안료가 응축되고 확산하는 긴장감 넘치는 회화 방법을 구사해 주목받았다. 〈생성〉에서도 부분적으로 엉켜드는가 하면 시원하게 뻗어가는 리드미컬한 표현을 보여주고 있다.

마치 인체의 혈맥처럼 흘러가는 기운과 부단한 생성 현상을 연상시킨다. 안료의 밀착도가 구성 인자로 작용하면서 화면은 탄력적이면서 활기 넘친다.

일종의 힘의 구성이라고 할까. 아니면 생명의 왕성한 해부도라고 할까. 표면에 대한 의식이 강화되고 있음을 알 수 있다. 그가 판화 가운데서도 목판을 선택한 이유도 여기서 발견할 수 있을 것 같다. 왕성하게 일어나는 기운이 일정하게 흘러넘치면서 생동감을 이룬다. 그것이 강하게 표상되면 될수록 표면에 대한 의식이 강하게 드러난다.

김형대는 1936년 서울에서 출생해 서울대학교 미술대학을 졸업했다. 1961년 《국전》에서 추상으로서는 처음으로 국가재건최고회의 의장상을 받았다.

김종영

작품 68-1

1968, 청동, 54×43×8cm, 김종영미술관

김종영은 소재가 지닌 속성에 충실하면서도 논리적인 구조에 대한 관심을 잃지 않았다. 〈작품 68-1〉에서도 청동의 속성을 극대화하면서 기하학적인 구조를 지향했다. 형상은 마치 자라나는 나무를 연상시키면서도 간결하고 요약된 형태다. 감정을 일체 배제하고 강한 존재감을 나타낸 것이다.

위로 솟아오르면서 좌우로 뻗은 형태는 완벽한 균형 감각을 보여주는 동시에 변화의 요인을 내장하고 있다. 여기에 청동의 물질감이 주는 투명한 인상은 작품의 완성도를 더욱 높여준다.

김종영은 조각이 지닌 창조의 내재율을 누구보다도 깊게 인식한 작가다. 질료 자체가 어떤 형상을 유도하는가를 파악하는 일이야말로 조각가가 작업에 앞서 가장 먼저 부딪치는 문제임을 자각하고 있다. 그만큼 질료의 해석이 논리적이고 합리적인 과정으로 도출된다는 것을 의미한다.

나무면 나무, 철이면 철, 돌이면 돌에 내재된 가능 형태가 있으며, 조각가는 이를 정확하고도 충실하게 끌어내야 한다는 것이다. 마치 미켈란젤로 Michelangelo Buonarroti, 1475~1564가 돌 속에 잠자고 있는 형상을 일깨운다고 한 것과 같은 맥락이다.

이봉열

이봉열은 1960년대부터 뜨거운 추상표현주의에 감화돼 점진적으로 고유한 작품 세계를 추구해 보였다. 이봉열의 화면은 1990년대 이후 2000년대로 들어오면서 더욱 내밀한 공간으로 침잠하는 경향을 보인다.

〈4월의 0시 B〉에서도 부분적으로 추상표현주의 잔흔이 발견되며 화면은 극도로 낮게 가라앉은 고요 속으로 잠겨든다. 대단히 경쾌한 율조를 보여주지만, 밖으로 확산하기보다 안으로 가라앉는 느낌이다.

초기 작품에서 보여주던 끈적끈적한 마티에르는 사라지고 화면은 산뜻한 공간으로 바뀌었다. 실내 공간을 암시하는 구획이 명멸하는가 하면 정적이 감도는 분위기가 더없이 감미롭고도 우울하다.

장욱진

월조

1968, 캔버스에 유채, 60×50cm, 개인소장

거칠고 건조한, 어스름한 배경 위를 뼈대만 남은 새 한 마리가 유유히 날아간다. 그 위는 좌측으로 약간 기울어진 반달이 어둑어둑한 밤을 비춘다. 다소 딱딱한 느낌을 주는 화면처리와 뼈대만 남은 새의 선적 표현에서 비스듬히 표현된 반달은 특유의 리듬감과 조형미를 발산한다. 마치 화석처럼 보이는 표면은 태고의 모습인 듯 근원적인 느낌을 준다. 날렵한 선획으로만 간략하게 그려진 새는 현실에 타협하지 않고 자신의 길을 고집스럽게 나아가는 작가 자신의 모습을 투영한 듯하다. 특히 윤곽선을 강조하는 선적인 요소가 강조되면서 간결하고 정제된 형태를 보여준다. 날개 끝을 살짝 올린 것만으로 나는 새에서 경쾌함과 자유로움을 느끼게 하는 표현이 멋스럽다. 이 작품은 애초에 새는 없고 거친 표면을 강조하는 작품이었으나, 몇

개월이 지난 후에 새를 그려 넣었다고 한다. 실제로 1968년 작가의 작업실 사진에 나온 〈월조〉에는 새가 없다.

1962년부터 1964년까지 순수 추상을 실험하면서 화면에서 대상이 사라졌고, 대상이 다시 등장한 1965년에는 단 한 점의 유화밖에 그리지 않은 것으로 알려져 있다. 장욱진은 1960년대에 힘겨운 작업 시기를 겪고 있었다. 특히 1965년부터 1967년까지는 깊은 고민으로 작품 제작을 거의 하지 않았다. 전반적으로 추상표현주의의 경향에서, 그 역시 추상을 시도했지만 자신과 맞지 않는 형식으로 인해 어려움을 겪었던 것이다. 그러나 이후 1967년부터 젊은 작가들과 함께 《앙가주망 동인전》에 참여하기 시작하면서부터 다시 의욕적으로 창작에 전념했다.

송영수

영광

1968, 철조 용접, 215×68×53cm, 서울대학교박물관

송영수는 폐가의 철판이나 버려진 철사를 적극적으로 활용해 철조 용접 기법을 연마했다. 그리고 예리한 금속성과 공간의 차원을 확대하는 용접 기법의 속성을 극대화했다.

〈영광〉도 차갑고 예리한 금속의 속성을 살려 기념비적인 공간 창조를 시도한 작품이다. 삼각추의 대에서 솟아오른 형태는 마치 정상에서 만개한 꽃처럼 보인다.

사방으로 뻗어나가는 형상은 명제가 시사하듯 영광의 순간을 기념화한 것이 분명하다. 하늘로 치솟는 열망이 응축되었다고 할까.

송영수의 철 조각에서 두드러지는 특징은 예리한 철의 속성을 최대로 살린 재료 해석 능력이다. 재질의 본디 속성에 어울리는 형상에 집중해 효과적인 조형성을 보여준 것이다. 그의 작품 전체를 관통하는 기념비성도 이 같은 방법의 극히 자연스러운 귀결로 보인다.

송영수는 1930년 서울에서 출생해 서울대학교 미술대학을 졸업했다. 《국전》과 《현대작가초대전》, 《상파울루 비엔날레》 등에 출품했다. 〈통일상〉, 〈사대명사동상〉, 〈우정의 탑〉 등 기념 조각을 남겼고 1970년 세상을 떠났다.

이승조

핵 No.G-99

1968, 캔버스에 유채, 162×130.5cm, 국립현대미술관

기하학적 추상 가운데서도 시각적 구성 요소를 가장 강하게 내재한 작품이다. 둥근 원통을 단위로 한 독특한 구성이다.

화면을 채운 파이프는 마치 공중에 떠 있는 것 같은 착각을 불러일으킨다. 또 화면에 다 담기지는 않았지만 사방 바깥으로 길게 무한히 이어질 것만 같다. 기계 구조처럼 돌아가는 착시 현상은 기하학적 추상이 갖는 시각 요소를 물리적인 개념으로 확대시킨 것이다.

질서정연하면서도 기계적이고 금속성 느낌을 환기시키는 요소는 냉혹하면서도 다이내믹한 현대 문명의 일면을 시각화한 느낌이다. 이승조의 작품이 다른 추상보다 더욱 예리하게 어필하는 것도 시대적 미의식을 뚜렷하게 함축하기 때문이다.

1941년 서울에서 출생한 이승조는 홍익대학교 미술대학을 졸업하고 중앙대학교 교수로 재직했다. 1963년 '오리진' 창립 구성원으로 활약했으며 《청년작가연립전》,《AG전》을 비롯한 단체전과 각종 국제전에 출품했다. 초기 작품은 추상표현주의의 어둡고 음침한 분위기가 짙었다. 1967년을 기점으로 기하학적, 시각적 추상으로 변모했다.

천경자

청춘의 문

1968, 종이에 수묵담채, 145×89cm, 국립현대미술관

1960년대 후반에 접어들면서 천경자는 1950년대
에 구사하던 것처럼 안료를 겹쳐 표현하는 몽환적
인 색조에서 벗어나 점차 엷은 색조를 사용하고, 부
분적으로 대상을 분명하게 형상화하는 특징을 보
인다. 〈청춘의 문〉에서도 이러한 특징이 나타난다.

인물과 꽃이 무척 사실적이다. 설명할 수 없는
사각 패널들이 얼굴 주변을 떠받치는 초현실적인
설정이다. 고개를 젖히고 꿈꾸는 듯한 표정을 짓
는 여인은 머리가 몸에서 분리되어 공중에 떠 있
다. 중간 톤으로 가라앉은 청색과 보라색 그리고
검은색이 조화를 이루어 더없이 조용하면서도 침
울한 분위기다. 달콤하면서도 슬픈, 역설적 묘사라
고 할까. 지나간 세월을 반추하듯, 또는 덧없는 사
랑의 행로를 떠올리는 듯 깊은 상념에 잠겨 있다.

여인은 천경자의 화면이나 수필에 자주 등장하
는 영화의 한 장면을 떠올리게 한다. 그러고 보
면 여인은 한 시대를 풍미한 배우 그레타 가르보
Greta Garbo, 1905~1990가 아닌가 생각된다. 작가는 같
은 시대를 살아가는 여배우를 통해 젊은 날을 회
상하는 듯 달콤하고도 애달픈 감정이 화면에 차
고 넘친다. 천경자의 그림은 곧 화가 본인의 생애
를 대변한다는 독특한 세계를 이 작품에서도 읽
을 수 있다.

도상봉

라일락
1968, 캔버스에 유채, 53×45.5cm, 개인소장

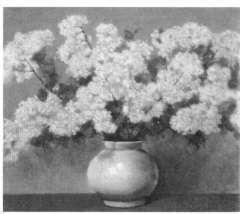

정물 1974, 캔버스에 유채, 45.2×53cm

은은하게 우윳빛을 발하는 조선 백자의 우아하면서 소박한 멋이 화면 밖으로 물씬 풍겨나온다. 항아리에 한껏 만발한 흰색 라일락이 소담스럽다. 격조 있는 붓질로 정갈하면서도 환상적인 느낌을 불러일으키는 도상봉 특유의 품격이 느껴진다.

도자의 샘이라는 뜻의 '도천'을 호로 했을 만큼 도상봉은 백자 항아리의 조형미에 매료되었다. 그는 특히 꽃이 가득 담긴 정물을 선호했다. 그 가운데서도 라일락을 담은 백자 항아리를 가장 많이 그렸다. 견고하고 우아한 빛을 발하는 항아리의 오묘한 빛깔이 정물의 품격을 높여주고 꽃과도 잘 어울린다고 생각했기 때문이다.

1950년대 정물이 다소 어둡고 딱딱한 분위기였다면, 1970년대 정물은 백자 항아리에 꽃이 얹힌 느낌이 들 만큼 만개한 모습으로 화려하게 표현되었다. 이러한 상반된 변화의 과도기인 1960년대 정물은 화사하지만 화려하지 않고, 부드러우면서도 은은한 품위가 흘러나와 멋스럽다. 대상을 명확하게 이해하고 있다는 느낌이 분명하게 드는 묘사력, 깊이 있는 색조, 그리고 안정적인 구도는 정지된 사물을 통해 보는 이로 하여금 고요와 관조의 시간을 갖게 해준다.

이 작품은 1968년도 작품으로 백자 항아리에 담긴 라일락 그림으로는 가장 자주 소개된 대표작이다. 단단하게 균형 잡힌 구성에서 아카데믹한 화풍이 눈에 띄지만 인상주의의 영향을 받아 밝고 따스한 색채를 가미한 덕분에 서정적이고 온화한 분위기가 두드러진다. 도상봉은 인물화나 풍경화도 그렸으나 그의 작품 중에서 가장 대중적으로 널리 알려지고 높이 평가 받는 작품은 정물화다.

산정 서세옥

태양을 다투는 사람들

1969, 닥피지에 수묵담채, 72×95cm, 개인소장

서세옥의 〈사람〉 연작이 시작되기 이전 작품이다. 그러나 특유의 상형적인 인간 형태가 두드러지게 나타나고 있다. 가운데 태양을 두고 서로 투쟁하는 인간의 모습은 동굴벽화에 나오는 원시 수렵인을 닮았다.

극도로 압축되고 요약된 인간은 문자에서 출발하는 형상화 형식에 밀착되기도 한다. 서세옥의 그림은 글씨와 그림이 분화되기 이전 모습이라고도 할 수 있다. 이후 나타나는 〈사람〉 연작은 예서체隸書體를 방불케 하는 묵선으로 이루어져 그의

예술적 근간이 어디에 있는지를 잘 보여준다.

서세옥은 1950년대 중반부터 수묵 조형 실험을 시도해 1970년대 중반에는 단순한 선획으로 사람을 은유화한 〈사람〉 연작에 이르렀다. 그는 "인간은 자신을 둘러싼 모든 만물의 중심이고 문화나 예술이 인간에서 비롯되기 때문에 나는 인간을 즐겨 그립니다. 인간의 희로애락을 상징적으로 걸러서 표현하고 승화시키려는 까닭은 헛된 겉모습을 벗겨낸 진정한 인간의 모습을 형상화하고 싶었기 때문입니다"라고 말한 바 있다.

박길웅

흔적백 F-75

1969, 캔버스에 유채, 169×135cm, 국립현대미술관

1969년 《국전》에서 대통령상을 받은 작품이다. 이 전까지 박길웅은 크게 두각을 나타내지 못했으나 수상을 계기로 주목을 받았다. 이를 기점으로 미국으로 유학했으며 귀국 이후 왕성하게 활동했다.

〈흔적백 F-75〉는 박길웅이 남긴 대표작으로 기호를 사용한 화면 구성이다. 작품 세계의 전체적인 맥락을 분명하게 보여주는 작품이기도 하다.

마치 위가 파인 조개껍데기 같은 형상과 그 안을 들여다보는 듯한 이중 구조다. 원시 부족의 부적 같기도 한 기호로 둘러싸인 내부에는 작은 알맹이들이 빼곡하게 차 있으며 이를 에워싼 빗살은 전체 구조와 더불어 신비감을 더해준다.

전반적으로 박길웅의 작품이 보여주는 기본 패턴은 당시 한국 미술에서는 대단히 낯선, 이국적 취향이 짙었다. 때로는 장식적이면서도 때로는 주술적인 상형 전개가 대단히 이질적으로 느껴졌기 때문이다.

박길웅의 작품 세계는 점차 기호적인 공간 구성으로 발전했다. 안으로 응축되면서 비밀스러운 생성의 씨앗을 품은 듯 신비로운 분위기가 더욱 무르익었다.

박항섭

선사시대

1969, 캔버스에 유채, 72.5×53.5cm, 개인소장

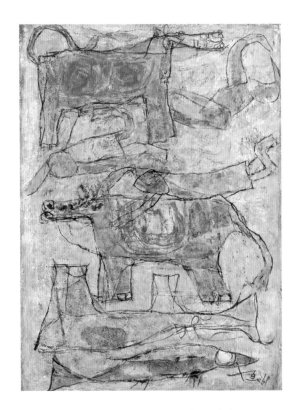

박항섭의 작품은 구체적인 소재를 담은 구상 계열이면서도 구체성을 어느 정도 지워낸, 다분히 암시적인 형태와 퇴락한 중간 색조로 차분하게 침잠하는 분위기가 특징이다. 마치 오랜 세월을 겪으면서 빛이 바랜 색조, 마모된 듯한 형상은 역사의 흔적과 같은 격조와 그윽한 정감을 끌어낸다. 박항섭이 사용한 색조는 중간 색조의 흑갈색, 적갈색, 황갈색, 회청색 등으로 낮게 가라앉으면서도 신비로운 여운을 남기는 특징이 있다.

"색이란 유채색만 뜻하는 것이 아닐 것이고, 그림에 여러 가지 색이 들어 있어야 한다는 법도 없다. 내 그림에는 얼핏 보아서는 모를 무궁한 색감이 있다. 회색조의 단순한 색 속에 무궁한 신비를 꿈꾼다"라는 말로 박항섭은 고유의 색채에 대해 설명한 바 있다.

〈선사시대〉도 전체적으로는 회갈색조에 간결한 윤곽선으로 인물과 동물 형상을 암시적으로 구현했다. 얼핏 벽화 같기도 하고, 화석에 아로새겨진 옛 동물이나 식물의 잔흔 같은 느낌을 주기도 한다.

박항섭은 일상 속에서 흔히 마주치는 소박하면서도 다정다감한 소재를 즐겨 다뤘다. 〈모자〉, 〈모녀〉, 〈가족〉, 〈동화〉 같은 작품들이 여기에 속한다. 반면 설화적인 내용도 집중적으로 다루었는데 〈농경시대〉, 〈선사시대〉, 〈원시시대〉, 〈신화시대〉 같은 내용은 오랜 시간 동안 아득한 고대의 서사를 추적한 것이다. 이와 같은 맥락으로 〈곡마단〉, 〈마술사의 집〉, 〈대어〉, 〈어족〉 등이 있다.

김종복

추정秋情

1969, 캔버스에 유채, 130×162cm, 작가소장

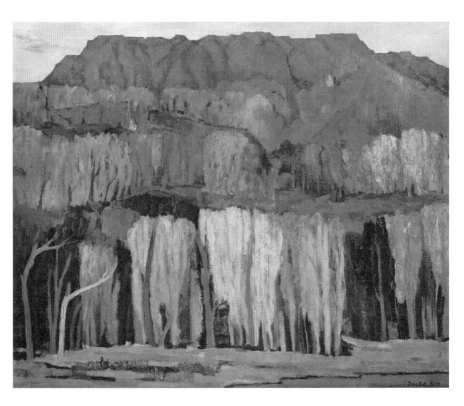

김종복은 풍경을 많이 그린 작가로 특히 산을 소재로 한 작품이 압도적으로 많다. 한국은 산이 많은 풍토이기 때문에 자연스럽게 산을 그린 작가가 많다. 김종복이 그린 산은 마치 작가와 대결이라도 하는 듯 앞으로 바싹 다가온 정경이다. 동양화에서 보여주던 관조적인 시각이기보다는 산속으로 걸어 들어가는, 산과 하나가 되는 감동적인 시각이라고 할 수 있다.

〈추정〉도 산을 향해 걸어 들어가는 시점으로 박진감을 준다. 특히 이 작품은 다른 산 그림에 비해 구도가 독특하다. 전면에는 높이가 비슷한 나무들이 수평으로 빽빽하게 서 있으며, 그 뒤로 다시 한 줄로 수목이 자리 잡는다. 이어지는 뒷부분에서는 황토산이 우람한 자태를 드러낸다. 풍경은 전경부터 배경 산에 이르기까지 층층이 이어지는 느낌이다. 짙은 황토색 산과 함께 가을날 붉게 물든 숲이 병풍처럼 둘러선 풍경은 독특한 가을 정취를 자아낸다. 평면적인 구도이면서 동시에 겹겹이 층을 이루어 거리감을 조성한 화면이 묵직한 위엄을 느끼게 한다.

풍곡 성재휴

배암 나오라

1969, 종이에 수묵담채, 66×127cm, 개인소장

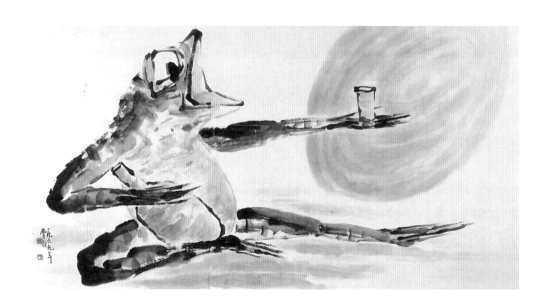

다분히 해학적인 내용으로 개구리가 천적인 뱀에게 나오라고 큰소리치는 장면이다. 거나하게 술이 오른 개구리의 객기가 웃음을 자아낸다. 성재휴의 작품 가운데는 이처럼 파격적인 작품이 꽤 많은 편이다. 생태적으로 뱀 앞에서는 오금을 못 펴는 개구리가 술기운을 빌려 객기를 부리는 장면은 곧 인간 세계를 비유한 것이다. 평소에는 아무 말도 못 하다가 술이 들어가면 큰소리치는 사람들을 빗댄 것이 분명하다.

특히 문인화 계통 작품에선 기술보다 그림에 담긴 뜻을 더욱 존중했다. 문인화 가운데 시대를 비판한 내용이 적지 않은 것도 같은 맥락이다. 달 밝은 밤, 한 잔 술로 힘이 솟은 개구리는 어쩌면 화가 본인의 상황을 빗댄 것인지도 모르겠다.

허백련에게서 동양화를 사사했으나 전통적 기법에서 벗어난 개성적 그림을 시도했다. 1949년부터 《국전》에 출품했고 1957년 이후에는 《현대작가초대전》에 초대출품했다. '백양회'의 회원으로 활약하는 한편, 미국 뉴욕의 《월드하우스 화랑 초대전》, 《샌프란시스코 미술관 선발전》, 《타이베이 미술관 초대전》에도 출품했다. 1960년 미국으로 건너가 뉴욕 빌리지미술관이 개최한 미술전에서 수석상을 받고 회원이 되었으며, 1개월간 그곳 미술관에서 개인전을 열었다. 1965년 이후에는 홍익대학교와 수도여자사범대학에서 동양화를 강의했다.

유희영

수렵도

1969, 캔버스에 유채, 113×228cm, 작가소장

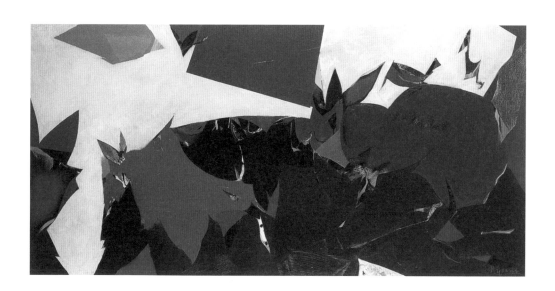

유희영의 초기 작품은 다소 표현적인 요소가 가미된 색면추상이었으나, 점차 간결하고 단순한 기하학적 색면추상으로 전개되었다. 재빠른 붓질과 대담한 화면 구성은 색채의 아우성과 동시에 여백의 고요함을 대비시킨 것으로 독자적인 세계를 반영하고 있다.

〈수렵도〉는 고구려 고분벽화에 나오는 수렵도를 연상시키면서 사냥과 채취라는 상황을 은유적으로 표현하고 동시에 고전에 대한 감동을 활기찬 공간으로 유도해낸 것이다.

유희영은 1940년 충청남도 한산 출생으로 서울대학교 미술대학을 졸업했다. 1961년《국전》에서 특선했고 이후 여섯 차례 연속 특선을 수상하고 추천 작가 반열에 올랐다. 1974년에는 최고상인 대통령상을 받았다.

오당 안동숙

환상

1969, 혼합기법, 152×120cm, 작가소장

안동숙은 1960년대에 들어오면서 발족한 '묵림회' 회원으로, 동양화의 현대화 실험에 앞장섰다. 이 작품은 안동숙의 현대적인 조형의식을 잘 드러내는 작품이다. 전통적인 재료를 버리고 이질적인 소재를 대담하게 사용했을 뿐만 아니라, 격렬한 운필의 소용돌이를 적극적으로 사용해 구성의 요체를 이루었다.

전통회화가 지닌 고답적 관념을 벗어나면서 회화는 그 자체로 자립한다는 생각을 적극적으로 피력해 보였다. 동양화니 서양화니 하는 분류 개념에 앞서 먼저 회화여야 한다는 주장은 그동안 전통회화가 지나치게 과거의 양식적인 틀 안에서 자적했음을 비판하는 것이기도 하다. 〈환상〉은 이 같은 흐름 속에서 안동숙이 실험 의지를 보여준 대표작이다.

그는 이후 한동안 수석에서 감화를 받아 독특한 준법으로 몽환적인 세계를 추구해 보였다. 〈환상〉은 기름 안료를 사용해 끈적끈적한 재료의 속성을 강하게 드러내면서 힘찬 붓질이 만들어낸 깊이와 공간감에 탐닉했음을 보여준다. 의도치 않은 운필의 결과로 만들어진 자동성, 안료가 지닌 표현성은 그대로 회화의 자립성을 강하게 드러내는 것이다. 특정한 대상을 표현하는 매체이기에 앞서 스스로 자신을 드러내는 것으로서 말이다.

1922년 전라남도 함평에서 출생한 안동숙은 이당 김은호 문하에 입문했으며 해방 이후 서울대학교 미술대학에서 수학했다. 《국전》을 통해 등단했으며 오랫동안 이화여자대학교에서 재직했다.

고암 이응노

작품

1969, 종이에 수묵, 128×66cm, 개인소장

이응노의 문자 추상은 글자의 획을 해체해 재구성하는 과정에서 형성되는 조형미를 구현한 것이라 할 수 있다. 이때 획을 재구성한다는 것은 딱딱한 짜임새로 유연성이 떨어지는 측면이 없지 않다. 그러나 이 작품은 문자를 완벽하게 해체하고 다시 구성하는 과정에 그치는 것이 아니라, 문자 형태를 그대로 유지하면서 분방한 운필의 리듬과 자유로운 구성을 지향해 생동감이 가득 넘친다. 글자이기도 하고 사물이기도 한 조형의 여운은 동양의 서체 문화라는 배경이 없으면 구현할 수 없는 것이기도 하다.

1960년대 초 파리에 정착한 이응노는 잡지를 찢어 콜라주하는 과정을 거쳐 한지 콜라주로 작품 세계를 진전시키면서 독자적인 추상 세계에 도달했다. 당시 파리 화단을 풍미한 앵포르멜의 영향을 받아 분방한 표현 요소를 보이면서도 동양의 서체에서 발전된 패턴으로 이른바 '문자 추상'에 이른 것이다.

'문자 추상'은 한자나 한글의 자모를 근간으로 해체와 재구성 과정을 거친 문자 형상화를 지칭한다. 이는 서예 문화가 없는 서양에서는 불가능했을 동양 문화의 결정체라고 할 수 있다. 이 〈작품〉에서도 전서체, 예서체 문자가 나열된 것으로 보인다. 글자가 지닌 의미는 사라졌지만 대신 매우 지적인 서체 추상화가 남았다. 모필의 운동과 수묵 농담, 그리고 풍부한 연상작용이 화면을 더없이 격조 높은 차원으로 이끈다.

임상진

임상진은 뜨거운 추상미술에 영향을 받아 출발했으나 1960년대 중반부터 급속히 시각적 환영이 강한 경향으로 변모했다. 〈69-32-2〉는 옵티컬한 당시 경향을 대표한다. 화폭은 세 개로 나뉘고 각 폭마다 여체의 실루엣을 담고 있다.

셋으로 나뉜 화면은 개별이면서 동시에 전체로 나타나는 독특한 구조다. 왼쪽 아래 모서리를 기점으로 삼각 형태를 이루면서 반대편 세 화면은 여체 이미지가 선명하게 드러난다. 아래부터 위로 전개되면서 여체의 모습이 두드러지는 구조다.

실상과 허상, 실체와 암시, 색면과 여백 등으로 구분된 화면은 대비적인 구성으로 인해 팽팽한 긴장감을 불러일으킨다. 캔버스라는 평면에 머물지 않고 입체적으로 두께를 형성해 다분히 구조적인 양상을 보이게 만든 것도 이 작품의 특징이다. 즉 화면에 표상되는 옵티컬한 요소에 다시 구조적인 화면을 설정해 평면과 입체가 동시에 나타나는 독특한 장면을 연출한 것이다.

1960년대 후반 등장한 시각적 추상 계열에 속하면서도 방법적인 면에서 독자적인 길을 개척한 그는 즉물적 회화의 도래, 탈평면 회화 추구를 예감하게 했다.

임상진은 1935년생으로 서울대학교 미술대학을 졸업했으며 《현대작가초대전》, 《악튀엘》, 《파리 비엔날레》, 《상파울루 비엔날레》에 출품했다.

이수재

백자 항아리

1969, 캔버스에 유채, 88.5×101.5cm, 국립현대미술관

보일 듯 말 듯 은은하게 드러난 형상은 백자 항아리의 단면으로 보인다. 그 형상 옆으로 의미를 알 수 없는 말로 설명하기 어려운 날카로운 붓질을 새겼다. 더없이 고요한 화면 속에서 도드라지는 파격이다. 마치 신비로운 백자 항아리에 새긴 철사鐵砂 문양을 연상시킨다. 아니, 백자 항아리가 주는 완전함과 차분함이 선사하는 감동이라고나 할까. 텅 빈 것 같으면서도 꽉 찬 형태로 보는 이의 마음을 편안하게 하듯, 있는 것 같으면서도 동시에 없는 근원적인 안정감이 화면을 가득 채운다.

있으면서도 없는, 또는 없으면서도 있는 존재와 여유, 뽐내지 않으면서도 완벽하게 두드러지는 기교, 무작위로써 이루는 작위 등 한국미의 특징을 드러내는 듯하다.

이수재는 1933년 서울에서 태어나 이화여자대학교 서양화과를 졸업하고 미국 콜로라도 주립대학교, 시카고 아트 인스티튜트에서 수학했다. 1950년대 후반 비정형 회화 운동에서 영향을 받아 순수 추상의 세계로 진입했다. 이수재의 작품은 당시 풍미하던 앵포르멜의 보편적인 경향과 달리 독자적인 화풍으로 주목받았다. 미국 서북파의 서정적인 분위기를 짙게 반영하면서도 여성 특유의 섬세함과 고유한 미의식을 보여준 것으로 평가받는다.

1970년대

1970년대는 상업화랑의 등장과 더불어 미술시장이 형성되기 시작했으며 신진 작가를 발굴하기 위한 《한국 미술대상전》, 《동아미술제》, 《중앙미술대전》 등이 출범하여 미술계가 활기를 띠었다. 근대미술에 대한 정비 작업으로 근대미술전집과 작가 개인 화집의 발간이 현저해졌으며, 서양화를 중심으로 단색의 독특한 경향이 대두되면서 일본을 비롯한 주변 국가에 한국 현대미술의 독특한 양상이 알려진 계기가 되었다. 미니멀한 경향에 대한 다시 그리기의 자각이 대두된 것도 주목되었다.

추상미술 일변도에 대한 반성으로 인한 극사실주의 등장은 일부 젊은 세대로 확장되어 추상에 대한 반성과 더불어 진부한 아카데미즘의 사실주의를 극복하려는 신형상주의로의 새로운 기운을 대변했다.

김구림

정물

1970년대, 캔버스에 혼합기법, 100×65cm, 개인소장

〈정물〉은 현상에 관한 김구림의 관심을 확실하게 보여주는 대표 작품이다. 목탄으로 실내를 개념적으로 표시하고 일부 사물을 아크릴 물감으로 채색해 존재하는 것과 부재한 것의 관계를 보여주고자 했다.

김구림은 이러한 방식으로 시간의 의미를 시각화하는 데 주력했다. 사물은 극히 부분적으로만

그리고 아크릴로 채색한 부분 역시 시간의 어느 시점에 존재하는 듯한 상황을 연출한다. 모든 존재는 언젠가 소멸한다는 시간의 덧없음을 극도의 암시적인 흔적으로 구현한 것이다.

김구림은 독특한 개념적인 작업을 1960년대부터 1990년대까지 꾸준하게 추구했다. 1970년 4월 11일에는 뚝섬의 살곶이다리 옆 강둑에서 〈현상에서 흔적으로: 김구림의 불과 잔디에 의한 이벤트〉라는 퍼포먼스를 보여주었다. 잔디 위에 삼각형 공간을 정하고 그 부분을 불에 태운 뒤 나머지는 그저 내버려 둠으로써 실상과 허상의 문제, 존재와 부재를 시각화했다. 봄이 되면서 불탄 자리에는 새로운 잔디가, 불타지 않은 부분은 겨우내 마른 잔디가 대비를 이루며 경계를 만들어냈고, 시간이 흐르면서 그 경계는 서서히 사라졌다.

수많은 작품들에 '한국 최초'라는 타이틀이 붙을 만큼 독자적인 영역을 만들어 낸 김구림은 한국 현대미술사에서 매우 중요한 위치를 차지한다. 그는 1969년 한국 전위미술의 정점으로 평가되는 '제4집단'을 결성하여 그 중심에 섰으며 권위, 금기 제도를 타파하고 문학, 무용, 연극 등 모든 예술 활동을 통합시키고자 했다. 이후 '제4집단'의 해체를 겪으면서 그는 국내에서의 활동무대를 잃고 일본으로 건너가게 되었다. 예술의 물질성과 시간성을 조명한 대지미술 〈현상에서 흔적으로〉 등 시대를 앞서갔던 김구림의 작품들과 예술 정신은 현재에 이르러 재조명되고 있다.

김형근

백자와 정물

1970년대, 캔버스에 유채, 150×140cm, 개인소장

옛 기물을 즐겨 다루던 김형근의 초기 대표 작품이다. 백자 항아리와 나무 오리, 오지그릇 그리고 사모관대 등 여러 기물이 그저 무심히 놓여 있다. 일반적으로 정물을 구성하고 배치하는 것은 탁자의 크기와 모양에 따라 적절히 달라지기 마련인데, 이 작품은 전혀 일반적인 관례를 따르고 있지 않다. 화면의 중심이라든가 배경이라든가, 혹은 구도에 대해서도 관심을 찾아볼 수 없다. 아무렇게나 놓은 듯 자연스러우면서 빈틈이나 허술한 구석 또한 느껴지지 않는다.

왼쪽 아래 소반에 놓인 백자 항아리, 사모관대와 함께 놓인 나무 오리, 상단 왼쪽으로 치우친 오지그릇, 이렇게 각기 다른 기물이 독립적으로 존재하면서도 긴밀한 관계를 유지하고 있다. 기물 하나하나를 매우 사실적으로 묘사한 데 비해 바탕은 자유분방한 붓질로 마감한 기법 역시 대조적이다. 회화의 시각적 차원을 높여주는 효과라고 하겠다.

김형근은 동일한 기법으로 정물을 자주 다루었다. 옛 기물은 단순히 옛것이란 골동적 가치만 드러내는 것이 아니라, 이 순간에도 함께 살아가는 현대의 생활 기물로서 친근하게 다가오는 것도 이 작품의 매력이다.

손응성

굴비

1970년대, 캔버스에 유채, 41×53cm, 개인소장

손응성의 화면은 대상이 많이 등장하지 않고 구도가 간결한 것이 특징이다. 작품 내용으로는 단연 정물이 압도적이다. 굴비는 손응성이 자주 다룬 소재로 일상생활과 어우러진 친밀감을 느낄 수 있다. 둥근 나무 접시에 담겨 있는 굴비 세 마리 가운데 둘은 머리가 오른편으로 향하고, 한 마리는 왼편으로 놓여 변화를 꾀했다. 대단히 정밀하게 묘사해 실물이라 해도 무방할 만큼 사실적이다.

마룻바닥에 놓인 둥근 나무 접시와 수평으로 놓인 굴비 세 마리는 마치 원과 직선의 대비처럼 기호적인 요소를 반영한 것이기도 하다. 원과 세 직선이 만드는 균형이 화면을 단조롭지 않게 깨워주는 감각적 요인으로 작용하고 있다. 굴비와 나무 그릇의 색상 대비도 신선하다.

1970년대 서민 가정에서 굴비는 호사스러운 먹거리였다. 굴비를 바라보는 것만으로도 군침이 돌았을 것이다. 저녁상에 굴비가 오를 것을 기대하면서 정성껏 묘사했을 작가의 표정까지 떠올라 웃음 짓게 된다.

김형근

과녁

1970, 캔버스에 유채, 161×111.3cm, 청와대

화폭에 비해 대단히 간결한 소재다. 큰 나무판에 둥그런 과녁이 있고 그 안에 화살이 세 개 꽂혀 있을 뿐이다. 나무판의 결이나 화살이 매우 사실적이고 선명한 데 비해 땅바닥은 단순하게 표현했다.

원래 원판 위에 가로로 그어진 직선을 화면의 안정감을 위해 과녁 아래로 내려 배치했다. 화살 두 개가 위쪽에서 내리꽂힌 데 비해 미처 제대로 꽂히지 않은 화살 하나는 아래로 처졌다. 이렇게 상대적인 구성 역시 구도를 의식한 결과임이 분명하다.

〈과녁〉은 1970년《국전》에서 대통령상을 받았다. 김형근은 1968년에 〈고완古琓〉으로 특선을, 1969년엔 〈봉연鳳輦〉으로 문교부장관상을 받은 바 있다.

《국전》에서 수상한 세 작품 모두 소재는 민속적인 것이었다. 아마도 화가의 고향이 통영이고 한때 공예품을 제작한 경험 때문에 민속 공예품에 관한 관심과 지식이 남달랐을 것이며 애착 또한 높았을 법하다.

이 작품은《국전》대통령상 수상 발표 이후 한 사진작가의 작품과 유사하다고 해서 표절 시비가 있었다. 그러나 예술 창작에서 제목과 소재가 같다고 해서 반드시 표절이라고 할 수는 없으며, 사진과 회화는 서로 다른 분야이기 때문에 표절이라고 주장할 수 없다는 결론이 나왔다.

장두건

세밀한 묘사와 왜곡된 형상은 때로 초현실적인 느낌을 준다. 장두건은 한동안 '투계'라는 소재를 연작으로 제작했다. 투계나 투우같이 동물이 격렬하게 싸우는 장면은 흥미로운 구경거리이기도 하지만, 작가가 이를 통해 인간 사회의 격정을 은유적으로 표현하려는 의도로 다룬 예도 있다.

장두건이 선택한 닭싸움은 핵심 소재가 전형적인 싸움닭이라는 점에서 현실 장면을 그대로 묘사한 것이라 볼 수 있지만, 여러 마리가 뒤엉킨 상황은 단순한 닭싸움이 아니라 인간사의 어느 단면을 연상하게 하기도 한다.

어떤 경우에나 싸우는 장면은 치열할 수밖에 없다. 억센 닭의 신체적 특징을 극명하게 묘사했으며 긴박하게 퍼덕거리는 상황이 긴장감을 한결 고조시킨다. 날카롭고 억센 발톱과 예리하게 상대방을 향하는 눈길은 온몸을 오싹하게 하기에 충분하다. 두 마리가 대칭적으로 설정된 점도 격렬한 대결의 긴장을 더 높인다.

이운식

불사조

1970, 청동, 65×15×15cm, 기당미술관

청동으로 만든 〈불사조〉는 마치 브랑쿠시Constantin Brancusi, 1876~1957가 극도로 단순화시킨 새처럼 환원적인 형태다. 새의 모양을 닮았지만 새에 머물지 않고 대상의 원형 또는 비상하는 생명체의 원형을 추구해 보인다고 해야 할까. 곧 날아오를 것만 같은 매끈한 형태와 기념비적인 상형 의지가 교차하면서 작가의 탐미적인 경지를 보여준다. 조각을 독립된 생명체로 보고 여기에 생명을 부여한 이운식은 끊임없이 형태의 단순화를 지향했다. 엄격한 규칙과 대칭적인 균형을 벗어난 그의 작품은 늘 새로운 형태감으로 눈길을 끌었다. 그는 작품에 사회의식을 강하게 반영했으며 환원적인 형태를 통해 사물의 본질에 이르려는 의식을 보여주기도 했다. 1960년대 중반 결성된 조각가 단체 '원형회'에 창립 구성원으로 참여했고, 당시의 혁신적인 조각에 공감하면서 재료에 대한 탐색을 늦추지 않았다.

자유로움, 자발성, 개인의 감정 표현 등을 강조해 특히 재질감과 서술성이 풍부한 조형 양식에 눈떠 우리 현대미술의 진화에 큰 몫을 해냈다. 이후 작가는 대리석 작업 등과 함께 용접에 열중하면서 서정성과 표현력이 풍부한 조각의 장을 펼쳐나갔다.

이운식은 1963년 현대조각 그룹 '원형회'를 결성하는 데 앞장섰다. '원형회' 멤버는 서울대학교와 홍익대학교 출신이 주축을 이루었으며, 이들은 이후 조각계의 정상에 섰다. 1972년 '현대공간 동인회', 1985년 '한국조각가협회' 등에서 활동했고 1998년 한국조각가협회장을 맡아 조각의 대중화에 기여했다. 2002년에는 제34회 대한민국문화예술상 미술 부문 대통령상을 받았다.

권옥연

환상적인 입상

1970, 캔버스에 유채, 192.3×164.5cm, 개인소장

1970년 일본 오사카 엑스포의 기획 가운데 하나인 《세계 100인의 작가초대전》 출품작이다. 1950년대 후반 프랑스에서 귀국한 권옥연은 1960년대에 이어 1970년대 초까지 환상적인 작품 세계를 보여주었다.

구체적인 형상은 찾을 수 없고 다분히 추상적이면서 풍부한 설화를 간직한 형태의 작품으로, 그가 1960년대에 가장 많이 다룬 〈우화〉 연작 가운데 하나다. 이 무렵 권옥연의 작품 대부분이 다소 투박한 표면을 유지한 데 비해 이 작품은 뜻밖에 표면을 매끄럽게 처리한 점이 두드러진다.

형상은 낡은 가죽 포대를 연상시키기도 하고,

신라 토기의 소박하면서도 대단히 현대적인 감각을 고스란히 회화로 변형시킨 느낌이기도 하다. 여러 조각을 이어 하나의 둥근 형태를 이루고 그 안쪽 배경과 둘레를 하얗게 처리함으로써 형태가 더욱 선명하게 윤곽을 드러낸다. 무어라 말할 수 없는 신비로운 기운이 화면에 감돌면서 잃어버린 시간의 저편, 아득한 고대의 은밀한 사연 속으로 빠져들어가게 된다.

다소 침울한 청회색과 황토색이 뒤섞이면서 토속적인 정취를 강하게 발산한다. 권옥연은 함경도 출신으로 작품에 북방적인 정서와 비애가 짙은 것이 특징이다.

임직순

모자를 쓴 소녀

1970, 캔버스에 유채, 145.5×97cm, 국립현대미술관

비스듬한 사선 구도로 흔들의자에 반듯하게 앉은 소녀의 모습이 청순하고 발랄하다. 싱그러운 청색 원피스와 주변 화초들의 아름다운 색감이 생기를 돋운다.

소녀와 주변이 뚜렷하게 구분되면서 한편으로 부단히 서로를 끌어안는 표현의 환희가 화면 전체를 무르익게 하고 있다. 당시로선 흔치 않던 흔들의자와 붉은 띠를 두른 모자가 이국적인 흥취를 더해준다. 밝고 투명한 기운이 화면에 가득하다.

〈모자를 쓴 소녀〉는 임직순이 1957년 《제6회 국전》에서 대통령상을 받은 〈좌상〉 속 소녀와 자세가 비슷하다. 이는 초기에 그가 많이 다루던 소재였다.

임직순은 조선대학교에서 후학을 양성하기 시작하면서 인물 못지않게 풍경도 자주 그렸다. 이 같은 소재 전환은 보통 작가의 경력과 관계되는 경우가 많은데, 자연 또는 대상을 보는 시점이 다분히 관조적으로 변해가는 것이 공통점이다.

김환기

16-IV-70 #166(어디서 무엇이 되어 다시 만나랴)

1970, 면에 유채, 236×172cm

ⓒ(재)환기재단 · 환기미술관

1970년 김환기는 〈어디서 무엇이 되어 다시 만나랴〉라는 제목의 작품 〈16-IV-70 #166〉으로 한국일보 주최 《제1회 한국 미술대상전》에서 대상을 수상했다. 이 작품이 국내에 소개되기 전까지 그의 근황은 뉴욕을 다녀오는 여행자들을 통해 단편적으로 전해질 정도였다. 그런 가운데 이 작품을 출품하면서 한동안 알려지지 않았던 김환기의 근황과 작품의 변화 양상이 국내에 알려지게 되었다.

김환기는 1964년에 뉴욕으로 건너간 이후 서울에 머물던 때와 전혀 다른 경향으로 작품 세계에 변화를 맞았다. 이러한 변화가 당시로서는 매우 낯설게 보인 것이 사실이다. 뉴욕 시대에 그는 서울 시대에 보여준 서정적인 소재에서 벗어나 순수한 추상에 이르렀다. 뿐만 아니라 서울 시대의 두터운 마티에르에 비해 수묵과 같이 얇고 투명한 색면이 기조를 이루게 됐다. 이전까지는 선과 면, 부분적인 점과 색띠를 응용한 작품이 이어졌으나 1970년에 들어오면서 점을 찍고 그 주위를 사각으로 에워싸는 전면화 작업을 펼치기 시작한 것이다. 전면적인 점 회화는 정연한 질서에도 불구하고 미묘한 변화를 수반함으로써 더욱 짙은 여운과 반향을 자아낸다.

〈어디서 무엇이 되어 다시 만나랴〉라는 제목은 시인 김광섭金珖燮, 1905~1977의 〈저녁에〉라는 시에서 따온 구절이다.

저렇게 많은 별 중에서 / 별 하나가 나를 내려다본다 / 이렇게 많은 사람 중에서 / 그 별 하나를 쳐다본다 / 밤이 깊을수록 / 별은 밝음 속에 사라지고 / 나는 어둠 속에 사라진다 / 이렇게 정다운 / 너 하나 나 하나는 / 어디서 무엇이 되어 / 다시 만나랴

별은 밝은 빛 속에 자취를 감추고 인생은 세월 속에 죽어간다는, 그러나 언젠가 또 만나게 될 것이라는 그리움과 회한을 노래한 시이다. 김환기는 이 시를 회화로 번안함으로써 조국에 두고 온 모든 인연과의 해후를 간절히 소망했다.

화면 전체에 균일한 푸른 점을 찍어 완성한 절대 추상의 자율성과 아름다움은 어디에서 나온 것일까? 김환기는 1970년 1월 27일 일기에 "서울을 생각하며, 오만가지 생각하며 찍어가는 점… 내가 그리는 선, 하늘 끝에 더 갔을까, 내가 찍은 점, 저 총총히 빛나는 별만큼이나 했을까"라고 썼다.

〈어디서 무엇이 되어 다시 만나랴〉는 화면 전체에 점을 찍고 그 점 하나하나를 여러 차례 둘러싸면서 자연스럽게 색이 중첩되고 번져나가도록 하는 방식으로 전체 화면을 메꿔나간다. 먹색에 가까운 짙은 푸른색의 작은 점들은 자연스럽게 퍼져나가는 색의 농담과 번짐으로 인해 마치 별빛이 부유하는 우주 공간을 보는 듯한 느낌을 자아낸다.

김환기는 이 작품을 시작으로 1971년부터 1974년까지 대작의 점화를 다수 제작했다. 〈어디서 무엇이 되어 다시 만나랴〉 이후 그는 화면에 나선형의 곡선이나 하얀 선을 넣기도 했으며 푸른색, 주황색, 빨간색 등 다양한 색의 점화를 선보이기도 했다. 뉴욕 시기 김환기의 점화는 미국 추상표현주의의 색면추상과 같이 단색화의 성격을 지니나 색조의 미묘한 변조와 농담의 변화, 발묵 효과와 같은 번짐 효과 등을 통해 동양적이면서도 신비로운 우주 공간의 이미지를 담은 추상화를 만들어냈다고 평가된다.

박영선

농부의 가족
1970, 캔버스에 유채, 96×129cm, 국립현대미술관

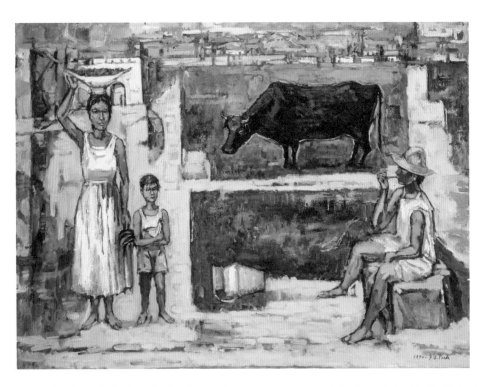

1970년대 작품인 〈농부의 가족〉은 부분적으로 입체주의의 잔흔이 드러난다. 예각적인 대상 표현이나 평면적으로 이끌어가는 구도에서 특히 그런 요소가 나타난다.

왼쪽에 여인과 아이가 서 있고 오른쪽 돌 위에 앉아 쉬는 남자가 대립적인 구도를 만들어낸다. 그 사이, 화면 가운데로는 밭인 듯한 사각 면에 소가 등장한다. 원경의 화면 상단에는 마을과 야산이 펼쳐진다. 장닭을 품에 안은 남자아이와 과일 그릇을 머리에 인 여인, 그리고 담배를 피우는 남성은 제목이 말하듯 가족이 분명하다.

양쪽으로 대립한 인물 설정 가운데 사각 밭이 들어서면서 풍경과 인물의 관계가 긴밀하게 완성된다. 전반적으로 노란 색채가 기조로 깔려 농촌 들녘이 한창 무르익는 한여름, 머지않아 풍성한 수확이 다가올 것을 암시해주고 있다.

작가는 파리에 가기 전에 집중적으로 그렸던 농촌 생활과 향토적인 자연환경을 서울로 돌아온 이후 다시 그렸는데, 〈농부의 가족〉이 그 대표작이다. 부드러운 색상의 변화와 깊이 있는 붓놀림으로 표현된 화면에서 서정적인 필치가 느껴진다.

박성환

마을 풍경

1970, 캔버스에 유채, 162×260.5cm, 개인소장

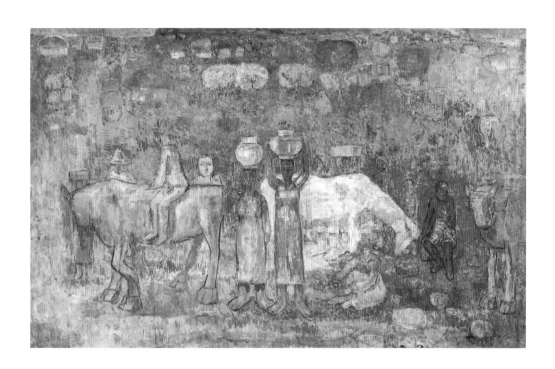

폭이 2미터가 넘는 대작이다. 가운데 물동이를 머리에 인 두 여인을 기준으로 양쪽에 풍경이 펼쳐지는 독특한 구도다. 박성환은 초기부터 향토적 정감이 짙은 소재를 즐겨 다루었는데 화사한 색감이 아늑한 화면의 향토적인 정감과 잘 어울린다.

화면은 정면성이 강하고 동시에 색조가 미묘하게 변화를 보이면서 화면에 깊은 공간을 만들어낸다. 구도나 작품의 규모로 보아 벽화적인 분위기가 짙으며, 향토적 소재에 대한 작가의 일관된 관심이 두드러지게 나타난다. 멀리 보이는 마을을

배경으로 기념사진이라도 찍듯 나란히 선 인물과 동물들이 엮어내는 내용은 박성환 특유의 자연주의를 반영하면서 설화적이기까지 하다.

박성환은 농악, 소, 한복 입은 여인 등 한국 고유의 풍경을 주로 소재로 삼았다. 단순화시킨 형태와 두꺼운 물감층, 나이프를 사용한 거친 화면이 특징이다.

1919년 황해도 해주에서 태어난 박성환은 1938년 일본 가와바타미술학교 양화부에 입학했고 1942년 일본 문화학원 미술과를 수료했다.

문학진

흰 코스튬

1970, 캔버스에 유채, 72.7×60.6cm, 개인소장

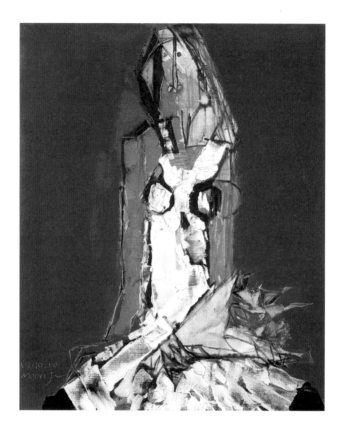

인물을 해체하고 다시 구성하는 조형 과정은 입체주의의 전형적인 방법이다. 의자에 앉아 꽃다발을 무릎에 올려둔 여인, 단순히 여인이라기보다는 어쩐지 발랄한 소녀의 모습이 역력하다. 긴 머리와 소담스런 가슴, 그리고 하얀 원피스가 전체적으로 신선하면서도 생동하는 분위기를 풍긴다.

부분적으로 붓을 사용하면서도 나이프를 사용한 터치로 화면의 밀도와 탄력을 높였다. 푸른 몸과 흰옷의 배합이 꽃다발의 샛노란 색채와 더없이 조화를 이루고 있다.

이제 막 연주회를 끝내고 무대에서 내려와 꽃다발을 받아든 소녀의 감동적인 한순간을 포착한 것일까. 단순히 모델이라고 하기엔 시선이 묘하게 집중되고 아직 완전히 가라앉지 않은 듯한 흥분감이 그대로 묻어난다. 박수소리가 귓가에 들리는 듯하다.

문학진은 1952년에 서울대학교를 졸업하고 모교에서 재직했다. 1954년《제3회 국전》에 처음 입상했고 1958년《제7회 국전》에서 문교부장관상을 받았다.

손수광

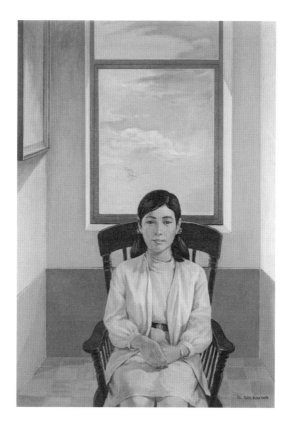

손수광은 대상에 충실한 자연주의를 지향하면서 고답적이고 사실적인 묘사를 버리고, 구도와 사물 표현에 신선한 감각을 부여하려 했다. 이 같은 화풍은 〈실내〉에서도 잘 나타난다. 아카데믹한 화풍의 좌상이지만 인물 처리나 구도가 단연 신선하다.

좌우 대칭적인 구도와 배경 창문, 의자에 앉은 여인의 반듯한 매무새, 좁은 실내가 보여주는 묘한 분위기가 고정적인 듯하면서도 오히려 딱딱한 분위기에 파격적인 변화를 불러일으킨다. 정면을 향한 여인의 반듯한 자세와 배경의 유리 창문이 주는 엄격함이 화면 전체에 더없이 진중하고 고요

한 기운을 진작시키고 있다.

창으로 투사되는 구름도 실내 공간에 묘한 여운을 더한다. 치밀한 묘사이면서도 어딘가 모르게 초현실적 분위기를 느끼게 하는 것은 예상치 못한 설정에서 기인한 것이다. 무심하게 평면으로 처리하기 쉬운 배경에 이 같은 변화 요인을 넣은 감각이 돋보인다.

손수광은 1943년 경상북도 대구 출생으로 서라벌 예술대학을 졸업하고 작고할 때까지 모교 교수로 재직했다. 대학 시절부터 《국전》에 출품했으며 입선과 특선을 거쳐 추천작가가 되었다.

최종태

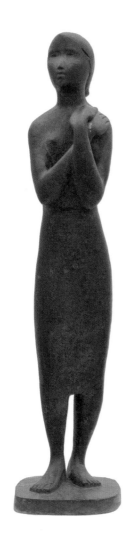

회향 懷鄕

1970, 청동, 160.2×41×38.5cm, 국립현대미술관

1970년 《제19회 국전》에서 추천작가상을 수상한 작품으로 형태에 대한 최종태의 전형적인 문법과 소재 취향을 보여준다. 최종태는 작품 주제로 여인을 가장 많이 다루었다. 그 가운데서도 청순한 소녀가 대부분을 차지한다.

간결한 형태의 여인상에서 안으로 잠겨 드는 그윽한 기운이 느껴진다. 여인은 두 손을 가슴께로 모아 올리고 약간 먼 곳으로 시선을 던지고 있다. 어딘가를 향하듯 한쪽 발을 내밀어 몸을 기울이고 간절히 염원하는 듯한 자세다. 먼 곳을 그윽하게 바라보는 표정에서 꿈 많은 소녀의 내면을 읽게 된다. 자칫 감상적으로 흐를 수 있는 소재를 극도로 절제된 형태와 내면으로 응축되는 조형성으로 극복했다.

최종태는 1932년 대전에서 출생해 사회적, 정치적 혼란기에 작가로 성장했다. 그는 삶과 종교 그리고 예술이라는 근본적인 물음을 평생 과제로 삼았다. 1960~70년대 미술계에서 추상이 주류를 이루던 무렵, 구상과 추상의 경계를 허무는 조형 작업을 펼쳤다.

조각을 주축으로 수묵화, 수채화, 파스텔 등 다양한 평면 작업을 전개해 독자적인 조형 어휘를 발전시켰으며, 영성의 가치를 중요시하는 순수 조형을 실천했다.

변종하

밤의 새

1970, 마포에 유채, 121.9×233cm, (구)삼성미술관 리움

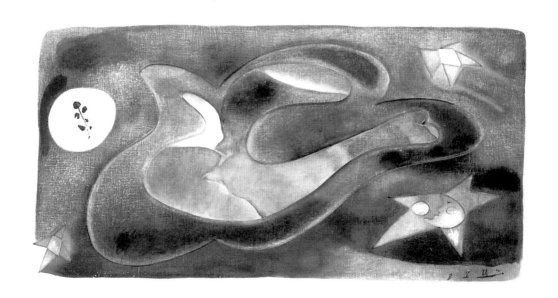

변종하는 회화에서 설화성을 대단히 중요시했다. 그렇기에 그의 화면은 설화적이고 환상적인 요소가 지배적이다. 〈밤의 새〉 역시 달과 별이 엮어내는 신비로운 밤하늘 이야기가 주제다.

달과 별이 찬란하게 펼쳐진 밤하늘에 새가 날아가는 형상이다. 환상 속 새, 천상에 사는 새임이 분명하다. 달이나 별보다 크게 그려진 모습이 장자莊子의 「소요유逍遙遊」편에 나오는 곤鯤, 즉 크기가 몇 천 리인지 알 수 없는 물고기를 떠올리게 한다. "이 물고기는 화化해 새가 되니, 그 이름을 붕鵬이라고 한다. 붕의 등 넓이도 몇 천 리가 되는지 알수가 없다"라는 대목이다. 이 화면에 보이는 새 역시 가히 하늘을 덮는 것으로 보아 '붕'이라 함직하다. 주변의 달과 별도 새를 뒤따르는 느낌이다.

변종하는 1960년대 중반부터 요철 판 위에 마포를 덮어 일종의 부조 형식으로 독특한 방법을 펼쳐 보였다. 〈밤의 새〉도 같은 기법으로 완성한 작품이다. 요철에 따라 이미지의 형태감이 분명한 것이 특징이며 마포 위에 안료가 스며드는 효과로 신비로운 장면을 더없이 잘 연출했다.

사물을 표현하는 방식에서 평면성이 강하게 나타나지만, 요철 기법을 사용하여 동시에 입체성도 두드러진다. 평면성과 입체성이 기묘하게 어우러지면서 풍부한 회화성을 풍기고 있다. 변종하는 파리 진출 이후 설화적인 구상에 영향을 받으면서 우화적인 내용의 작품 세계를 추구했다. 회화에서 사라진 서술성, 문학성을 되찾으려는 그의 설화적 구상은 추상화 일변도였던 국내 화단에 신선한 자극을 주었다.

김환기

Universe 5-Ⅳ-71 #200

1971, 면에 유채, 254×254cm

ⓒ(재)환기재단 · 환기미술관

〈Universe 5-IV-71 #200〉은 1970년대 초부터 추구했던 전면점화의 특징이 그대로 살아 있는 작품으로, 전면점화의 완성체이자 한국 추상회화의 정수로 평가받는 작품이다. 이 작품은 구성이 거의 일치하는 세로로 긴 두 폭의 독립된 작품을 좌우로 나란히 배치하여 정사각형의 한 작품으로 보이도록 구성되었다. 각 작품의 상단에 위치한 구심점에서 시작된 원형이 점점 밖으로 커져 나가 무한한 공간감을 만들어내면서 시공간을 초월한 우주를 상상하게 만든다. 자세히 들여다보면 작은 네모꼴 안에 서예 붓으로 뭉근히 번지게 찍은 점들이 자리 잡고 있고, 이 점들은 나선형으로 번져나가면서 화면을 채워나간다. 이 색점들은 선을 이루며 소용돌이처럼 진동하면서 하나하나 빛나는 별로 존재하며 우주로 확장된다. 김환기는 점, 선 그리고 색이 만들어내는 미묘한 변화를 통한 감정 전달과 주제를 표현해내는 효과에 주목했다.

이 작품은 1971년 뉴욕 포인덱스터 갤러리 개인전을 대표하는 포스터 이미지로 게재되었으며, 1975년 10월 브라질 상파울루에서 열린 《제13회 상파울루 비엔날레》의 특별전에도 출품되었다. 그만큼 작가에게는 매우 특별한 의미를 지닌 중요한 작품이다.

김환기의 '점'은 1963년 서울에서 뉴욕으로 이주하며 실험기를 거치면서 구상성이 점차 사라지고 추상의 세계로 진입하면서 등장하기 시작했다. 초기 점화 제작 시에는 적색, 청색, 녹색을 사용해 화사하고 생동감 있는 화면을 구성했고, 이후 회청색 또는 흑회색으로 바뀌면서 고요하고 어두운 분위기가 화면을 지배했다. 김환기의 푸른색은 그의 예술 세계를 관통하는 대표성을 지닌 색으로 철학, 자연, 우주를 표현하는 중심 요소였다. 작가는 자신의 구상 속 추상 세계를 담아내기 위해 색뿐만 아니라 재료에 관해서도 깊이 연구했고, 이내 숭고한 아름다움이 발산되는 '환기의 푸른색'이라는 특유의 색감을 만들어냈다. 색의 질감으로 다양한 변주를 만들어내기 위해 농담에 맞춰 물감을 제조했다. 같은 색을 쓰더라도 농담에 따라 색의 형태나 색감이 다르게 표현되고, 종이나 천 위에서 발현되는 색도나 형태가 다르게 나타나는 것을 알고 종이, 천, 신문지 등 다양한 재료를 사용하면서 실험했다.

김환기의 '전면점화'의 작업 과정에 대해 김향안은 "큰 점, 작은 점, 굵은 점, 가는 점, 작가의 무드에 따라 마음의 점을 쭉 찍는다. 붓에 담긴 물감이 다 해질 때까지 쭉 찍는다. 그렇게 쭈욱 찍은 작업으로 화폭을 메운다. 그다음 점과 다른 빛깔로 점들을 하나하나 둘러싼다. 꽤 시간이 걸리는 일이다. … 다시 다른 빛깔로 하나하나 둘러싼 사각형을 다시 둘러싼다. 전 화폭을 둘러싼 다음, 다시 또 다른 빛깔로 네모꼴을 둘러싼다. 세 번 네모꼴을 그리는 셈이다. … 중첩된 빛깔들이 창조하는 신비스러운 빛깔의 세계, 이것이 이 작가의 개성이다"라고 말했다.

이 작품은 재미 동포 의사 김마태Matthew Kim가 소장하고 있었다. 그와 김환기는 6·25 피난 시절 부산에서 만났는데 이후 미국에서 의사가 된 김마태는 김환기의 뉴욕 유학을 여러 방면으로 도와주었다. 김환기의 오랜 지인이자 후원자였던 소장자가 50여 년 동안 소장해 온 이 작품은 2019년 크리스티 경매에 출품되어 한국 미술품 경매 사상 최고가를 기록하여 모두를 놀라게 하면서 한국 미술사에 한 획을 그었다.

김수현

1971년 열린《제20회 국전》에서 대통령상을 수상한 작품이다. 전형적인 인체 조각으로 모델링에 집중하기보다 그것을 에워싼 서정적인 분위기를 강조했다. 이와 같은 유형은 이미《국전》초기에 등장해 결코 새롭다고는 할 수 없지만, 지나치게 맹렬한 추상조각의 열기에 반해 오히려 감성적인 조형미로 설득력을 얻은 듯하다. 당시《국전》에서는 구상과 비구상이 엇물려가면서 주요 상을 차례로 획득했는데, 이 시기 조각가들의 왕성한 열기를 짐작할 수 있다.

제목이 암시하듯 풍만한 여체를 통해 인간의 내면적인 성숙을 보여준다. 풍만하게 부풀어오른 가슴과 하체 등 형태를 과장해 실감 나게 표현했다. 한 손으로 가슴을 끌어안고 한 손은 목을 향해 굽힌 자세로 다소곳한 여인의 다감한 내면을 표상한다. 멀리 눈길을 준 꿈꾸는 듯한 표정 역시 가을이라는 계절을 환기시키는 듯, 자연과 함께 무르익어가는 내면을 충실히 반영하고 있다. 상체보다 하체를 더 생략시킨 점도 주제를 강화하기 위한 의도로 보인다.

문제의식을 쏟아놓는 추상조각의 틈바구니에서 뜻밖에 신선함을 안겨준 것도 오랫동안 잊고 있었던 감성 표현에 대한 향수 때문이었을 것이다.

유천 김화경

해와 초가

1971, 종이에 수묵채색, 159×126cm, (구)삼성미술관 리움

김화경은 농가 풍경을 꾸준히 그린 작가다. 농가의 흙벽과 짚으로 엮은 초가는 과거 한국 농촌의 전형적인 가옥 모습이다. 초가를 위에서 내려다본 구도로, 집 뒤쪽으로 삐죽 나온 다른 초가 한 채는 뒤에 딸린 곳간이나 아래채쯤 되는 듯하다.

이 작품은 초가집이라는 전통 가옥 양식을 보여준다는 점에서 풍속도적 가치를 지닌다. 이제는 사라진 이전 시대 단면이 한 폭의 추억으로 남은 것이다.

마당에는 절구통이 놓여 있고 화면 앞쪽으로 꽃이 흐드러지게 피어 한가로운 농가의 정취를 유감없이 보여준다. 마루 앞에 신발이 두 켤레 놓인 것으로 볼 때 집주인은 방 안에 있는 듯하다. 지붕에 걸린 해가 눈이 부시게 빛을 발하고, 한낮의 열기를 잠시 피해 낮잠이라도 자는 것일까. 그지없이 적막한 한낮의 기운이 화면 가득 넘쳐난다. 초가는 심하게 데포르마시옹됐을 뿐만 아니라 초가지붕에 걸린 해도 과장스러운 설정이다.

김화경의 작품은 대부분 과장된 데포르마시옹이 나타나는데, 이처럼 왜곡된 표현이 오히려 해학적인 분위기를 북돋우면서 농가 생활 정경을 더욱 실감 나게 보여준다. 보잘것없는 살림살이인 한편 정겨운 정취가 아련한 추억으로 되살아난다.

심경자

연륜年輪

1971, 화선지에 수묵담채, 탁본, 콜라주, 213×152cm, 국립현대미술관

1971년 《국전》에서 문공부장관상을 받은 작품으로 심경자의 독특한 기법을 극명하게 보여주는 초기 대표작이다. 작가는 탁본拓本과 콜라주 기법을 시도했는데 동양화 영역에서의 새로운 시도이자 실험적인 기법이라고 할 수 있다.

떡살, 목리문木理紋, 낡은 돌멩이, 기왓장, 옛 동전에 종이를 얹고 문질러 본을 뜨고 이를 임의로 찢어 화면에 콜라주하여 완성하는 과정이 화면 안에 고스란히 드러난다. 탁본한 문양과 흔적 등이 구성 인자로 작용하면서 화면은 더없이 신비로운 분위기를 일구어낸다.

탁본 대상이 된 나뭇결이나 돌멩이의 얼룩을 종이로 떠냄으로써 예기치 않은 문양이 등장한다. 이를 여러 형태로 재구성함으로써 풍부한 결과물을 끌어냈다. 시간 너머로 사라진 온갖 잊힌 것들에 대한 연민을 환기시키기도 한다.

심경자의 작품은 동양화의 고결한 형식미를 잃지 않으면서 신선한 현대적 감각을 구현한 것으로 평가된다. 이러한 탁본은 서양의 콜라주 기법보다 기원이 훨씬 거슬러 올라가는 것으로 옛 현판이나 비석의 글귀를 뜨는 데 사용하던 전통적인 기법이다.

도상봉

추양秋陽

1971, 캔버스에 유채, 73×91cm, 개인소장

도상봉은 친숙한 생활 주변에서 소재를 선택하곤 했다. 정물도 그렇거니와 풍경 역시 집 근처 풍경, 혹은 집에서 바라보는 고궁이 화면에 빈번하게 등장했다.

〈추양〉은 화가의 집 안 풍경이다. 마당에는 돌절구통 하나, 소철로 보이는 화분이 놓였고 소나무 한 그루가 서 있다. 뒤쪽에는 안채 한옥이 보이고 장지문을 열어놓은 쪽마루로 햇살이 고인다.

우측으로는 양옥의 벽 일부가 드러나는데 아마도 작가의 화실인 듯하고, 마당에는 사선으로 그림자가 졌다. 수평과 수직 구도 속에 그림자가 녹아들면서 자연스럽게 변화를 일으킨다. 해가 서산으로 기우는 오후쯤일까. 식구들은 모두 나가고 텅 빈 집에 작가 홀로 마당에 이젤을 세우고 고요함을 화폭에 옮긴 듯하다.

빛을 받는 부분과 그늘지는 부분이 이어지면서 살아 움직이는 한때를 절묘하게 구현해 놓았다. 적요에 잠긴 안뜰 풍경, 빤히 보이는 안채, 열린 문 안쪽의 은밀한 어둠. 모든 것이 한눈에 들어오면서 삶의 공간이 주는 푸근함, 여유와 정감이 묻어난다.

최영림

포도밭의 사연

1971, 캔버스에 유채와 흙, 104×104cm, 개인소장

최영림은 〈장화홍련〉, 〈심청전〉 같은 한국 전래 설화를 주제로 삼아 설화적인 맥락에서 옛 기억 속 장면을 그렸다. 〈포도밭의 사연〉 역시 그중 하나로 사내아이와 소녀가 밭에서 포도를 따면서 연정의 꽃을 피우는 듯한 분위기다. 포도밭이 두 남녀를 맺어준 아름다운 공간으로 재생된 것이다.

포도 넝쿨이 아기자기하게 얽히고 송이송이 탐스럽게 익은 포도가 보인다. 남녀는 포도 따는 일보다 감정에 이끌려 행복한 순간을 보내는 듯하다. 과수원에서 이어지는 사랑의 인연은 여러 이야기로 전해오는데, 어느덧 구전 이야기가 한 편

의 설화로 재현된 것이다.

최영림은 유채 안료에 모래와 흙을 섞어 화면에 토속적인 정취를 구현하고자 했다. 안료에 섞인 모래와 흙은 캔버스에 부착되면서 투박한 질감을 만들고 흙벽을 연상하게 한다.

안료에 이물질을 섞어서 독특한 질감을 내는 실험적인 경향은 현대회화에 흔히 나타난 시도로, 이물질 원용은 화면을 더욱 현실적이고 풍부하게 만드는 효과를 낸다. 최영림은 이러한 실험과 기법을 활용해 토속적 정취를 효과적으로 획득해냈다.

이규선

이규선은 일찍이 동양화에서 비구상을 시도한 작가다. 〈여운〉은 1970년대 그의 실험 양상을 극명하게 보여주는 대표작으로 무언가 구체적인 형상을 은유하지만 대상을 정확하게 지시하지 않도록 표현한 수묵과 색면 구성 작품이다.

동료들이 수묵의 침윤浸潤과 발묵潑墨으로 표현적인 추상을 시도한 것과 대조적으로, 이규선은 구조적인 상형을 기본으로 하면서 수묵과 채색을 융화시킨 견고한 구성 추상을 추구했다. 마치 깊은 산간 고사古寺에라도 들어온 듯 고요하고도 신비한 분위기가 화면 전체에 흐른다.

문을 열고 들어가면 다른 문이 열린다. 수없이 열리는 문은 깊은 명상으로 유도한다. 먹색과 붉은색이 기조가 되면서 엷은 황색과 여백이 어우러져 신비로운 공간을 창출해낸다. 일종의 종교적 감흥이라고나 할까. 작품은 불전佛殿에라도 들어온 것처럼 신비로운 여운을 남긴다.

구조적인 측면에서 보면 현대적인 구성 작품이라고 할 수 있다. 기하학적인 추상과 색면추상으로 이어지는 조형 문맥이 지배적이기 때문이다. 그럼에도 불구하고 먹의 선염의 효과가 이끄는 내면의 구조는 동양화로 부단히 귀속되고 있음을 간과할 수 없다.

이규선은 1938년 인천 출생으로 서울대학교 미술대학을 졸업하고 1972년《제21회 국전》에서 국무총리상을 받았다.

고암 이응노

수壽

1972, 한지에 수묵담채, 콜라주, 274×132cm, 이응노미술관

이응노는 파리에 진출하면서 앵포르멜의 영향을 받아 비정형 구성 작품을 시도했다. 이어서 문자를 모티브로 삼는 독자적인 문자 추상을 전개해 보였다. 한자나 한글의 자모를 임의로 해체하고 재구성하면서 독특한 구성과 평면 조합의 경지에 도달한 것이다.

이른바 서체 추상은 서양에서도 몇몇 작가가 시도했지만, 글자를 해체하고 재구성해가는 구성은 이응노가 최초일 것이다. 한자나 한글 자모字母가 마치 기호나 도형같이 무언가를 연상시키는 모양을 띠므로 이 요소들을 재조합하면 화면은 마치 알 수 없는 생명체가 생성되는 것 같은 느낌을 주게 된다.

글자의 테두리를 먹으로 구분하고 다른 종이를 콜라주해 질감과 색감을 살렸다. 바탕은 일정한 색채로 글자 모양이 두드러지게 표현하는 등 여러 가지 방법을 동원했다. 이응노의 문자 추상은 동양인이라는 정체성이 있었기에 가능했던 작업으로, 그가 초기에 문인화를 체험했던 경험이 어느 정도 작용했던 듯하다.

이응노는 실험적인 작품을 펼치는 틈틈이 서예와 문인화를 그렸다. 그가 도달한 추상화의 과정은 분명 서구 현대회화에서 감화받은 부분이 있지만 서예와 문인화를 현대적으로 변주하면서 자연스럽게 도달한 것으로 해석할 수 있다. 예스러운 전통의 향기와 현대적 감각이 자연스럽게 어우러진 것도 여기에서 연유했다고 하겠다.

김종영

작품 72-6

1972, 화강암, 93×28×20cm, 김종영미술관

김종영은 나무와 돌을 집중적으로 다루었다. 그가 추구하는 형상의 완성도는 소재가 달라져도 유지되지만 나무와 돌의 독특한 속성에 맞춰 작품마다 최대로 발현되는 것이 특징이다. 같은 형태가 나무에서 돌로 옮겨갈 수 없고, 돌에서 나무로 옮겨갈 수도 없는 것은 바로 매체가 지닌 독특한 속성 때문이다.

〈작품 72-6〉은 돌이기 때문에 가능한 형상의 내재율이 선명하게 부각된다. 상승하는 기운이 일정한 곡면과 응집의 변화를 만들어내고, 형상은 곧 돌 그 자체로 살아 있는 유기적인 생명체라는 것을 보여주기에 충분하다.

돌은 단단하면서 소박한 존재감을 드러낸다. 치솟아오르는 형태의 상징성은 고양, 열망, 간절한 바람이다. 이 작품에서도 위를 향해 솟는 형태가 마치 탑 같은 조형물을 연상시키고 기원의 상징성이 극명하게 표상된다.

화강암은 돌 가운데서도 매우 거친 편이다. 같은 돌이라도 대리석 조각이 사실적인 형상화에 더 적합하듯이, 화강암처럼 거친 돌은 그 자체가 지닌 무게와 투박한 질감에 의해 단순하면서도 강한 형상화에 적절하다.

〈작품 72-6〉에서도 내면에서 나오는 힘이 일정한 리듬을 타고 밖으로 분출된다. 소박하지만 강력한 기운이다. 그저 돌 자체로 있을 때는 단순한 무기물에 지나지 않지만 조각가의 손을 거쳐 다듬어짐으로써 이와 같이 새로운 생명을 얻게 된다.

박고석

먼 곳에서 바라보는 구도 속에 우뚝 솟은 암벽들이 역동적으로 펼쳐진다. 극히 제한된 색과 굵은 붓 자국으로 활달하게 연출한 구성이 숨 가쁘다. 마치 산을 오를 때 받은 숨을 내쉬면서도 감동을 놓치지 않으려 하는 느낌이다. 실제로 박고석은 산행을 즐겼다. 그러기에 그가 그리는 산은 더욱 현장감이 묻어난다. 바라본다는 관조적 시선보다는 산속으로 흡수돼 들어가는 감동을 화면으로 기록했기 때문이다.

청색과 적갈색 암벽과 산봉우리, 그리고 틈틈이 드러나는 수목의 녹색과 황색 대비가 적절하게 어우러지면서도 긴장감을 자아낸다. 산의 깊고 맑은 정기를 더욱 효과적으로 살려주는 표현 방식이다. 자연 대상으로부터 받는 감동은 주관적이기 마련이다. 현실에 충실한 재현에 급급한 예도 있고 감동 자체를 소재로 다루는 예도 있다. 박고석의 설악산 그림은 구체적인 형상에서가 아니라 자연의 정기에서 뿜어 나오는 생동감과 감동을 대변한다.

단숨에 붓을 놀린 것 같은 굵고 빠른 터치와 뭉클뭉클 점착된 안료의 밀도는 웅장하면서도 아기자기한 산세와 정감을 유감없이 드러낸다. 산봉우리에 걸린 흰 구름도 푸른 하늘과 보기 좋은 대비를 이룬다.

장욱진

가족도
1972, 캔버스에 유채, 7.5×14.8cm, 장욱진미술관

가족
1978
캔버스에 유채
17.5×14cm
개인소장

한 뼘도 되지 않는 아주 작은 소품으로, 단순하고 소시민적인 집에서 네 식구가 문 밖으로 얼굴을 내밀고 있다. 왼쪽에 흰옷을 입은 여인이 화가의 아내이고 콧수염 있는 남자는 장욱진일 것이다. 머리 위쪽이 조금 잘려나간 이들과 달리 온전히 모습을 드러낸 두 딸의 수줍은 모습이 사랑스럽다.

간결하고 소박하면서도 밀도 높은 화면이 정겨우며, 특유의 대칭 구도로 화면도 안정적이다. 지붕 위를 나란히 날아가는 새 네 마리가 네 가족의 수와 일치해 자연과 인간의 교감을 보여주는 듯하다. 장욱진에게 가족은 작품 활동에 가장 근원이 되는 창조적인 영감의 원천이었다. 그의 모든 작업에 등장하는 집, 사람, 새, 나무 등은 모두 삶에 밀착된 소재들이었다. 작품 상당수의 제목을 〈무제〉라고 했지만 특별히 〈가족도〉라는 제목을 붙인 작품이 여러 점 남아 있는 데서도 가족에 대한 애착과 사랑을 엿보게 된다.

장욱진에게 1970년대는 1963년부터 이어진 덕소 시절로 가족 이미지에 집중한 시기다. 이 시기 작품은 대부분 인물을 집 안에 꽉 차게 그린 것이 특징이다. 또한 움직임을 표현하기보다는 서 있거나 앉아 있는 모습을 담았고, 화면 속 인물이 화면 바깥을 응시하는 것처럼 표현한 점도 인상적이다.

김창열

물방울

1973, 캔버스에 유채, 200×200cm, 김창열미술관

김창열의 〈물방울〉 연작은 1970년대 초반에 등장하여 말년에 이르기까지 지속되었다. 1973년에 제작된 이 작품은 〈물방울〉 연작이 막 시작되던 초기 작품이다. 단순하면서도 밀도 높은 물방울의 세계가 투명하게 전달되고 있다.

정사각 화면, 왼쪽 상단 모서리를 중심으로 물방울이 밀집됐다. 물방울이란 분명 극히 일시적인 현상이다. 그러한 물방울에 기념비적인 영원성을 대입해 보여줌으로써 화면 안에 순간과 영원의 드라마를 동시에 연출하고 있다.

소재가 주는 독특함과 영롱한 생명감이 눈길을 사로잡는다. 세밀하고 사실적인 묘사이면서 동시에 존재에 대해 질문을 던지고 깊은 명상을 유도

한다고 할까. 개념적인 김창열 작업의 위상을 확고히 하는 작품이다.

1970년대를 지나면서 김창열은 단순히 물방울만 그리기보다 바탕 소지素地에 대한 관심을 강하게 표출했다. 아무것도 없던 바탕에 천자문을 비롯해 한자를 또박또박 쓰는가 하면, 단순한 문자의 획을 쓰고 그 위에 물방울을 그리기도 했다.

이 같은 구조의 진전은 평면이라는 회화의 굴레를 벗어나 표면에 대한 의식을 강하게 반영한 결과이다. 물방울이라는 소재의 관성에서 탈피해 존재하는 것에 관한 확인이 더욱 무르익는 과정을 보여준다.

지목 이영찬

풍악 風岳

1973, 종이에 수묵채색, 162.8×132.4cm, 청와대

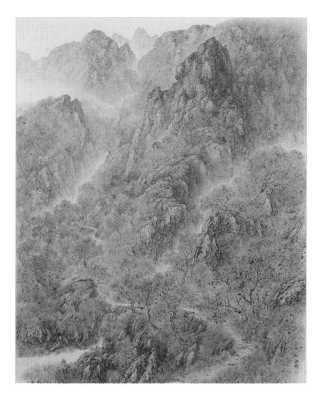

1973년《제22회 국전》에서 대통령상을 받은 작품이다. 바위로 이루어진 산세가 가파르게 전개되는 가운데 낙엽이 온 산을 뒤덮으며 가을의 정취를 물씬 풍긴다. 화면 오른쪽 아래에서 시작된 오솔길은 왼편으로 휘돌아 계곡에 걸려 있는 나무다리를 지나 좌측 깊숙한 계곡으로 타고 오른다. 가운데 돌올한 바위산이 중심을 이루면서 양편으로 계곡을 이루어 빼곡한 풍경 속에서도 거리감과 여유로움을 만들고 있다.

계곡이 암시하는 깊이가 없었다고 해도 화면은 터질 것 같은 밀집으로 시각이 흐르지 못했을 것이다. 여기에다 섬세한 묘법은 산세가 지닌 소슬한 기운을 유감없이 전해주고 있다. 무르익어가는 가을 산의 정취가 까슬까슬한 바위의 표면과 이를 덮고 있는 나뭇잎의 잔잔한 전개로 인해 한결 실감을 더해주고 있다.

관념산수가 대세를 이루던 시기에 실경산수는 전통의 속박에서 벗어날 뿐만 아니라 한국화의 새로운 전개로 주목받았다. 이 작품이《국전》에서 최고상을 받은 것도 그와 같은 시대적인 요청에 상응한 것이다.

이영찬은 이상범과 변관식 이후 산수를 대표하는 작가로 섬세한 운필을 통해 한국 산야의 골격을 묘사하는 데 뛰어난 면모를 보였다.

천경자

길례 언니

1973, 종이에 채색, 33.4×29cm, 개인소장

천경자는 어린 시절 길례 언니가 동경의 대상이었다고 한다.

"내 어린 시절, 어느 여름 축제날 노란 원피스에 하얀 챙이 달린 모자를 쓴 여인이 스쳐간 걸 보고 그 인상이 너무 강렬해 길례 언니의 스토리를 만들었고 이름도 길례라고 붙여본 것이다. 그녀가 한국인인지 외국인인지 나는 모르며, 단지 내 회상 속에 생생하게 아름답게 살아 있는 영원한 처녀일 뿐이다."

누구에게나 이와 비슷한 동경의 대상이 있기 마련이다. 천경자에겐 어느 여름날 곁을 스친 묘령의 여인이 영원한 여성상으로 남아 있었다. 노란색과 흰색, 원피스와 넓은 모자는 그의 뇌리에 각인될 만큼 대단히 화사한 패션이었음이 분명하다. 천경자는 특히 색채에서 오는 자극을 강조했는데, '색채 화가'로서의 면모를 반영하는 것이기도 하다.

꽃으로 화려하게 장식한 챙 모자, 고개를 갸웃하고 앞을 응시하는 해맑은 눈동자, 턱을 받친 오른손과 하얀 장갑이 단연 눈에 띈다. 품위 있고 의젓한 표정이다. 눈부신 노란색과 건강하게 그을린 여인의 선명한 윤곽은 작가의 뇌리에 깊이 각인되었을 만하다.

화면 가득 얼굴을 클로즈업한 구도인데, 얼굴을 감싼 머리, 이지적인 입술, 무엇보다도 총명한 눈길은 마치 꿈꾸는 듯하다. 길례 언니를 소재로 한 작품은 이후에도 여러 점 제작했으나, 1973년에 그린 이 작품이 가장 뛰어나다고 평가된다.

윤형근

1973, 캔버스에 유채 흘리기, 181×139.5cm, 국립현대미술관

큰 붓으로 길게 밀어붙이는 독특한 작품을 시도한 윤형근은 한 방향으로 붓질을 거듭하면서 소박하고 단정한 단색 구조에 도달했다. 생 마포로 만든 로우raw 캔버스에 붓이 지나간 자국을 뚜렷하게 새기고, 미묘하게 번지는 가장자리가 마치 수묵화와 같은 효과를 내면서 푸근하고도 은은한 정감을 자아낸다.

초기 작품인 〈청다색〉에서는 아직 완벽한 색면 구조화가 이뤄지지는 않았으나, 그럼으로써 오히려 더욱 여운 있는 화면이 나타났다. 초기에는 청다색을 주로 사용했으나 후기로 가면서 짙은 다색으로 통일되었고 구조적으로도 한결 완벽한 화면에 이르렀다.

윤형근의 모든 작품은 위아래로 길게 반복되는 붓질로 이뤄진다. 이때 붓은 극히 무심하게 긋기 때문에 애초에 의도를 배제하며, 오로지 빈 화면을 칠한다는 행위의 잔흔만 표상될 뿐이다. 이 무한한 반복 행위는 "그린다는 것은 과연 무엇인가" 하는 본질에 질문하는 것이기도 하다.

윤형근은 1928년 충청북도 청원 출생으로 홍익대학교를 졸업했다. 초기에는 '앙가주망Engagement' 동인으로 참여했으며 1970년대에 진입하면서 본격적으로 현대미술 운동의 중심에서 활동했다. 《상파울루 비엔날레》, 《한국현대미술단면전》을 비롯해 여러 국제전에 출품했다.

권영우

74-9

1974, 한지에 저부조, 160×121cm, 국립현대미술관

권영우는 1960년대 중반 이후부터 종이만으로 작품을 제작하는 독특한 작업 방식을 지속했다. 수묵과 채색을 병용한 1950년대 작품은 소재를 구체적으로 살린 작업이었으나 여기서 벗어나 순수하게 종이 자체가 만들어내는 구성과 변주로 일관한 것이다.

더 자세하게는 종이를 일정하게 화면에 바른 후 손이나 칼날로 종이의 부분을 찢어내는 행위를 반복하는 등 종이라는 질료와 작가의 행위를 기묘하게 결합하는 작업이었다.

아래부터 단계를 이루며 전개되는 원근 구조다. 부분적으로 종이를 떼어내 잔잔한 물결의 움직임 같기도 하고 점진적으로 사라지는 산맥의 작은 봉우리 같기도 하다. 아스라이 멀어지는 거리감이 풍경의 단면을 연상시킨다.

권영우의 작업은 종이 자체의 소박하면서도 은은한 물성, 매체와 인간의 행위가 만들어내는 독특한 만남을 시적으로 각인시키는 데서 매력을 발견할 수 있다.

1980년대에 들어와 현대작가들이 한지의 물성을 자각하기 훨씬 이전부터 오로지 한지만으로 작업해온 권영우의 편력은 종이 작업의 선구자라 하기에 부족함이 없다. 이 같은 방법은 1980년대에 대두한 단색화와도 상응하면서 이후 단색 또는 백색 기획전에 초대되기도 했다. 후기로 오면서 그의 작업은 구체적인 오브제를 바탕 삼아 설치한 부조 작업으로 전개되었다.

정상화

무제 74-F6-B

1974, 캔버스에 유채, 226×181.5cm, 국립현대미술관

정상화는 일찍이 모노크롬Monochrome 화면을 추구했고 단색파의 주요 작가로 위상을 확고히 했다. 〈무제 74-F6-B〉는 그의 단색화 가운데 비교적 초기 작품으로 이미 확고한 자기 방법이 정착됐음을 알려주고 있다.

화면은 반복 구조 또는 표면 증식 논리를 따르는 바, 이 작품에서도 작은 면이 화면 전체로 확장되는 전면화 양상을 드러낸다. 전반적으로 1970년대에 이르면서 후기 추상의 전면화 현상이 두드러진 가운데서도 몇몇 한국 작가들은 표면이라는 구조 문제에 집착하는 경향을 보인다. 색면 전면화라는 공통점을 가졌음에도 불구하고 또 다른 양상을 추구하려는 기운이 싹트고 있었다고 하겠다.

작은 면이 점진적으로 이어지면서 화면은 내적인 생성 에너지를 은밀히 반영하며, 더없이 고요한 가운데 생명의 기운이 화면을 덮고 있음을 읽을 수 있다. 이것은 화면 자체의 자각 현상이다. 정상화의 작품에서 특히 이 같은 현상이 두드러진다. 모자이크같이 전개되는 치밀한 화면 직조와 구조화는 이후 그의 작품에서 요체로 작용하게 된다.

전뢰진

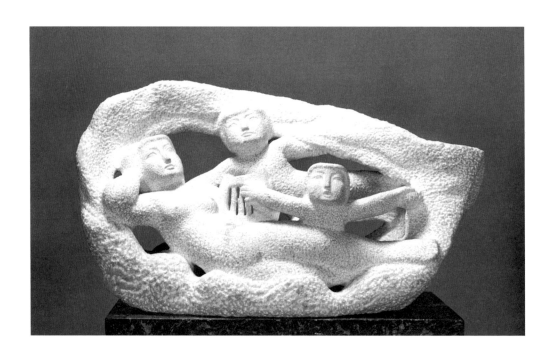

전뢰진은 초기부터 현재까지 보기 드물게 내용과 형식 모두 일관성을 유지해 온 작가이다. 그는 주로 대리석을 재료로 선택했고 단순하고 소박하면서도 동화적인 인간의 이야기를 즐겨 다뤘다.

전뢰진의 〈유영〉은 1966년 《제15회 국전》에서 대통령상을 받은 강태성의 〈해율〉(310쪽)을 연상시키기도 하지만, 이야기가 풍부하게 담긴 설정이나 전반적인 조형성과 균형 감각에서 차원을 달리한다.

넘실거리며 파도를 타는 어머니와 두 아이가 주제다. 악기를 가슴에 안은 어머니와 아이들이 발랄하게 유영하는 모습은 저 먼 나라로 떠가는 평화로운 설화 속 한 장면을 떠올리게 한다. 돌의 질감이 풍기는 따스한 기운과 밝고 환한 인물의 표정이 어우러져 현실을 벗어난 지고至高의 순결성을 표상한다고 할까. 인물과 인물을 에워싼 파도가 더없이 안정된 형태를 구현하면서 아늑한 정감에 빠져들게 한다.

안영일

항구

1974, 캔버스에 유채, 76×91cm, 개인소장

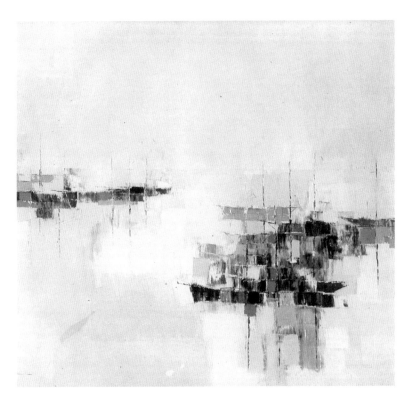

항구에 정박한 배를 화면에 담았다. 배의 모양도, 바다의 모습도 아련하게 흐려져 구체적으로 드러나지는 않지만 항구의 아늑한 정감이 실감 나게 다가온다.

구체적인 정경을 모티브로 하지만 실경처럼 또렷하게 표현한 곳은 어디에도 없다. 화폭 속 정경의 전체적인 분위기만 떠오를 뿐이다. 구체적인 형태성을 벗어나면서 회화 요소인 선이나 면, 그리고 색채의 조화만 진작되는 과정, 즉 추상화 과정의 초기 단계라 할 수 있다. 구상의 형태가 부분적으로 남아 있으면서도 한편으로는 형태를 알아볼 수 없는 조형 질서만 강조되었다.

안영일은 초기부터 추상을 향한 의지를 보여주었다. 과감한 구성은 장식적인 경향을 강하게 드러내면서도 화면이 간략해, 차분히 가라앉은 정서가 두드러지며 마치 감미로운 음악을 듣는 듯한 느낌이다.

박창돈

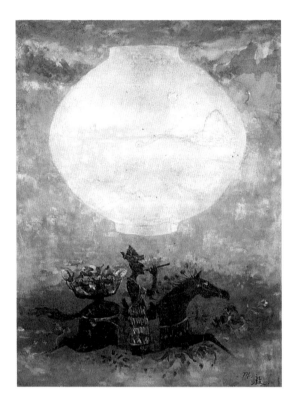

박창돈은 고담古談한 소재를 즐겨 다루었는데 그 속에서 어떤 영속적인 정감을 끌어내리려고 했다. 상하로 이분된 화면의 상단에는 둥근 백자 항아리가, 하단에는 기마토우상이 배치되어 있다.

백자 항아리는 중천에 뜬 보름달처럼 휘영청 밝고, 기마토우상도 피리를 불며 어디론가 달려가고 있는 것만 같다. 조선시대 백자와 신라시대 토우가 지닌 시간 저 너머로 거슬러 올라가는 고귀한 감정이 화면에 조용하게 깔리고 있다.

상단의 백자와 하단의 기마토우상의 배치는 마치 원을 받치고 있는 직사각형처럼 보이는데, 화면의 짜임새는 이런 형태의 대비에서 연유되는 것임이 틀림없다. 백자는 공간에 뜰 수도 없고 기마

토우상이 살아서 달릴 수 없음에도, 정지된 실재를 벗어나 각기 생명을 가진 유기체로 대치된 느낌이다. 어쩌면 그것은 백자를 둥근 보름달로 본 옛사람들의 심성이나 말을 타고 달리던 옛 왕조시대 사람들의 기상을 되새겨보려는 의도인지도 모른다. 옛것에 대한 작가의 동경이 이런 화면을 연출했을 법하다.

이 작품에서도 엿볼 수 있듯이 박창돈의 작품은 거의 기름기가 없는 건조한 마티에르가 두드러지게 인지된다. 유화 특유의 진득한 접착력은 찾을 수 없고 마치 흙벽과 같은 느낌이다. 흙을 빚어 토기를 만들고 백자를 만들어낸 것처럼 화면은 흙으로 환원되어가는 질감의 독특한 정감이 배어 나온다.

소정 변관식

단발령 斷髮嶺
1974, 종이에 수묵담채, 55×100cm, 개인소장

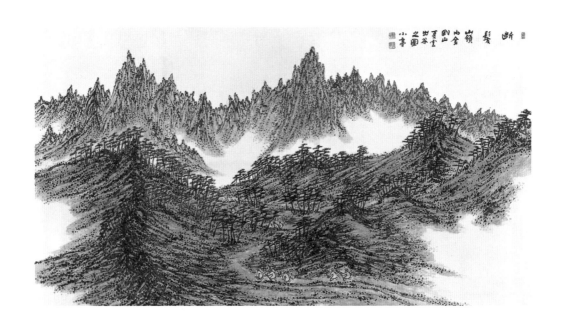

변관식이 작고하기 2년 전에 제작한 만년 작품이다. 변화가 풍부한 변주變奏 구도가 변관식 작품의 특징이라면 이 작품에선 별다른 변주 양상을 찾아볼 수 없다. 평범한 시점과 소박한 접근을 보여주는 작품으로 금강산 본래의 웅장한 모습을 솔직하게 구현했다.

화면은 단발령 고개와 그 너머 원산으로 이분된다. 비교적 완만한 산등으로 이루어진 근경은 휘어지는 외가닥 길로 중심을 잡으면서 시점을 휘몰아가는 특징이 있다. 고갯마루에 오르면 웅장한 금강의 모습이 파노라마처럼 펼쳐진다. 근경과 원경 사이로 깊은 계곡을 암시하는 여백 공간에 연운煙雲이 자욱하게 피어오른다. 산의 깊이와 더불어 신비로운 정기가 화면 전체에 깔리는 느낌이다.

변관식의 특징이라 할 수 있는 적묵과 파선破線이 선명히 드러난다. 파선을 위한 태점苔點이 유독 많은 것도 이 작품의 특징이자 만년 작품에서 자주 보이는 유형이다. 근경의 평퍼짐한 전개와 대조되는 원산의 날카로운 준봉은 한결 극적인 효과를 내기에 충분하다.

변관식의 산수는 구도에서 단연 독자성을 드러낸다. 산수화의 관념적인 틀을 찾아볼 수 없다. 산수화라는 오랜 전통에서 일탈하지 않고 격조를 간직하면서도 자유분방하다. 변화가 풍부한 산세를 바삐 걸어가는 두루마기 차림의 노인이 멀리 보인다. 작가의 전형을 보여주는 요소들이다. 꽃대가 피어 오르듯 형성된 길도 또 다른 시각적 즐거움을 안겨준다.

김남배

어린 시절

1974, 캔버스에 유채, 45,8×60cm, 부산시립미술관

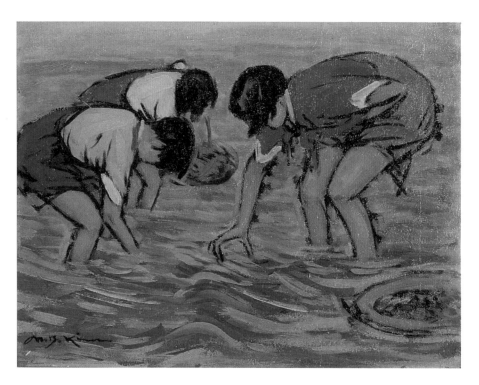

김남배의 작품은 향토적인 소재와 다감한 색채가 두드러진다. 〈어린 시절〉도 고향의 추억, 먼 기억의 이미지를 구현한 것이다. 소녀들이 바닷가에서 조개를 줍거나 강가에서 재첩을 줍는 모습을 담았다.

겨우 발목이 잠기는 물에서 세 소녀가 열심히 무언가를 잡아 올리고 있다. 치마를 걷고 물에 손을 집어넣은 소녀들의 모습에서 곤궁한 생활의 흔적은 찾을 수 없다. 그저 해맑고 앳되기만 하다. 궁핍한 시대에 소녀들은 바닷가나 강가에서 조개류나 해초를 따서 반찬거리를 만들었다. 작가는 그 시절의 정겨운 장면을 재현한 것이다.

세 소녀의 저고리는 빨강, 노랑, 흰색이고 치마 역시 제각각이다. 출렁이는 푸른 물결과 대비되는 소녀들의 치마저고리 차림이 더없이 정답다. 목탄 데생을 하듯 쓱쓱 문지른 터치는 상황에 걸맞게 더욱 생동감을 살려준다. 색채가 주는 화사함이 건강한 세 소녀를 더욱 밝아 보이게 한다.

김남배는 1909년 경상남도 김해 출생으로 서성찬, 양달석, 우신출과 1937년 부산에서 미술 단체 '춘광회春光會'를 결성해 활동했다. 이후 '혁토사爀土社' 등 동인 활동을 지속하면서 부산 화단을 이끌었다.

황염수

황염수는 정물이나 풍경에서 대상을 강한 선획으로 요약하고 짙은 원색 대비를 즐겨 사용했다. 부산의 '영도'라는 소재를 다룬 이 풍경화에서도 굵은 선조와 강렬한 색채 구사가 뚜렷하다. 이러한 화풍은 후기 인상주의에서 야수주의로 이행하는 시점에 있는 것으로, 탄력적인 대상 파악과 정감 어린 색채가 두드러진다.

황염수는 특유의 선획과 색채로 섬의 특징을 부각시키면서 고유한 표현 방식을 구사했다. 굵고 검은 선으로 산의 골격을 파악하고 해안에 정박한 배들은 간략하게 묘사했다. 붉은 산과 짙푸른 바다가 강렬하게 대비를 이뤄 더욱 장엄한 기운이 풍겨온다. 산 위에 떠 있는 흰 구름도 전체 풍경이 지닌 역동적인 내면을 암시하는 듯하다.

굵직한 붓 자국과 선명한 색감, 검은 선으로 윤곽을 그어 대상의 표현을 강조하면서 간략화하는 독특한 기법은 뚜렷하고 구수한 황염수의 개성이다. 풍경화도 많이 그렸으나, 1960년대 중반부터 장미에 매료되어 이후 '장미 화가'로도 불렸다.

오지호

노르웨이 풍경

1974, 캔버스에 유채, 50×35.5cm, 개인소장

오지호는 초기 작품을 통해 인상주의에서 영향을 받은 화법을 구사했으며 특히 색채 문제에 깊은 관심을 보였다. 그가 주장했던 인상주의의 표현 방법이 한국의 풍토에 가장 잘 맞는다는 이론은 널리 알려졌다. 후반에 이르면서 오지호의 화풍은 표현적인 붓 터치와 밝은 색채의 구사로 한층 무르익어가는 관조觀照의 세계에 도달했다.

1970년대 중반 유럽을 여행하면서 이국적인 배경을 소재로 한 작품을 다수 남겼는데 〈노르웨이 풍경〉은 이 무렵의 작품이다. 멀리서 흘러내려 온 강물이 바다에 이르면서 더욱 도도하고 거친 물결

을 일으키는데, 거친 물결이 실감 나게 전해진다. 자연 경관을 보고 있다기보다는 자연이 만드는 거대한 드라마를 보고 있다고 해야 할 것 같다.

화면 오른쪽 아래 강변에는 몇 채의 집이 있고, 그 앞으로 강을 따라 굽이치는 길이 보인다. 물 위에 떠 있는 배 한 척이 도도한 물결에 떠밀려오는 모습과 대조적으로 마을 풍경은 더없이 평화롭다. 대상의 특징을 포착하여 즉흥적으로 빠르게 그려낸 부분에서 표현적인 요소가 두드러지게 나타나는 한편, 자연과 색채의 건강한 구현이란 오지호의 회화 이념이 그대로 묻어나고 있다.

하종현

접합 75-1

1975, 마포에 유채, 170×245cm, (구)삼성미술관 리움

하종현의 〈접합〉 연작은 1970년대 중반에서부터 시작된다. 서로 맞대어 연결되는 것을 의미하는 접합은 하종현의 작품에서 안료와 마포의 접착, 안료와 안료의 접착으로 드러난다.

'안료와 마포의 접착'은 마포와 안료가 분리되지 않는 접합 상태를 말하며, '안료와 안료의 접착'이란 마포의 뒷면에서 밀어붙인 안료가 마포의 조직을 뚫고 앞면으로 나온 상태를 가리키는 것이다.

하종현의 기법은 앞면으로 빚어져 나온 안료를 빗자루와 같은 붓으로 다시 문지르는 과정이다. 즉 화면의 뒷면에서 행위가 시작되어 앞면에서 완성되는 것이다. 이 독특한 방법은 평면의 구조에 대한 물음을 제기함으로써 회화의 존재 방식에 대해 새롭게 생각하도록 만든다.

대체로 1970년대 후반을 기해 왕성하게 전개된 단색화 운동은 여러 작가가 개별적으로 시도한 독특한 방법을 통해 제기되었다. 그중 하종현의 모노크롬은 단순한 구성에 치중되지 않고 회화의 구조, 평면의 구조에 대한 집요한 성찰을 동반한 것이었다. 세 개의 면으로 이루어진 화면 구조는 무의미한 단색조의 평면에 약간의 변화를 유도함으로써 한결 풍부한 시각성을 안겨준다.

강정완

강정완은 프랑스에서 오랫동안 활동해 왔으며 이 작품으로 1975년 《제24회 국전》에서 대통령상을 수상했다. 오랫동안 묻혀 있다 발견된 유물, 혹은 옛 기물이나 어떤 흔적을 연상시키는 형상이다. 형태를 알아볼 수 없을 정도로 삭아 허물어지는 단계이며 조만간 그 흔적조차 남김 없이 사라질 것이다.

작가는 이 작품을 통해 아득한 시간 너머 과거를 회상한다. 그것이 굳이 분명한 실체를 가지지 않아도 좋다. 잃어버린 과거의 기억, 기억 속에 등장하는 풍경일 수도 있다.

되돌아본다는 것은 아련한 그리움을 수반하기 마련이다. 돌아갈 수 없기에 더욱 애틋한 정감이 담길 수밖에 없다. 모든 것은 시간의 진행 속에 그 자취를 묻는다. 이것은 인간과 자연이 동일하다. 형체는 더 이상 무엇인지 알아볼 수 없을 만큼 사라졌지만, 반대로 오랜 시간이 경과하면서 나타난 흔적일 수도 있다.

우리가 과거를 회고하는 일도 구체적인 실체보다 이렇게 마모된 시간의 흔적일 뿐이다. 그러기에 침잠하는 아름다움이 추억처럼 아련하게 피어오른다.

우향 박래현

어항

1975, 종이에 수묵담채, 75.5×74cm, 개인소장

박래현의 마지막 작품이다. 치밀한 공정을 필요로 하는 판화의 세계와는 다른, 자유로운 운필과 수묵담채의 몽환적인 분위기가 지배적이다. 더불어 1960년대 후반에 시도했던 장식적이면서 신비로운 구성의 추상 작품과 연결되는 분위기를 찾아볼 수 있다.

구체적인 어항의 모습보다 물과 물고기가 어우러진 어항 속의 암시적 상황이 꿈꾸는 듯한 장면을 연출한다. 푸른 기조에 붉은 점과 묵흔이 어우러진 화면은 동적이면서도 동시에 한없는 정적 속에 잠기는 모습이다. 어딘가 모르게 우울한 분위기가 감돌기도 한다. 자신의 죽음을 예감한 것일

까. 무언가 잡힐 듯하면서 부단히 안개처럼 지워져가는 공간의 애잔함이 작가의 심정을 대변해주고 있는 듯하다.

천경자와 더불어 대표적인 여성 화가로 꼽히던 박래현은 애석하게도 동서양의 조형 체험을 융화해 발전해내려는 시기에 타계했다. 해방 이후 남편 김기창과 함께 한국화를 정립하는 방법을 모색했던 그녀의 행보는 가장 뛰어난 성과 중 하나로 평가되고 있다.

1960년대 후반 성신여자대학교 교수로 재직하다가 미국으로 가서 판화라는 새로운 장르에 도전해 또 하나의 경지를 열어갔다.

이상욱

이상욱의 작품 세계 중 초기에 해당하는 1950년대 작품들은 구체적인 형상을 지니면서도 입체주의 화파의 영향을 받은 해체와 구성을 시도한 경향을 보여준다. 이후 1960년대에는 순수한 기하학적 도형에 의한 추상 작품에 이르렀으며, 1970년대 중반 이후에는 〈흔적-75〉와 같은 서체적 추상에 도달했다.

전반적으로 초기에서부터 만년에 이르기까지 매우 간결하고 압축된 조형을 지속했으며, 〈흔적-75〉에서도 간결한 조형성, 외연보다 내면의 울림에 집중된 세계를 보여준다. 후반기 작품에는 이 같은 내면의 울림이 더욱 극명하게 구현되고 있다.

서구의 현대작가들에게서 가끔 만날 수 있는 서체적 추상과는 다른 선험적先驗的 서체 충동에 의한 작품이 그가 이룩한 추상의 경지로, 훨씬 자유분방하면서 내재적인 질서를 함유한 것이 특징이다.

몇 개의 빠른 붓놀림이 지나간 자리에는 안료가 발산하는 물질감보다 투명한 의식의 자적自適이 만들어낸 깊은 호흡이 실감 난다. 의도하기 이전에 표현은 스스로 완성을 지향한다. 이때 빠른 붓질의 운동성은 작품 형성의 요체가 된다.

박병욱

향

1975, 청동, 143×91×72cm, 국립현대미술관

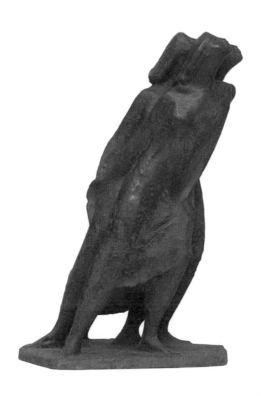

1975년 《제24회 국전》에서 대통령상을 받은 작품으로 세 사람이 엉켜 있는 군상이다. 조각에서 인체는 대체로 단독상 혹은 엄마와 아기 같은 2인상이 대부분이었다. 단독상의 경우 인체의 각 부위에 따른 특징을 부각하는 것이 쉽고 2인상은 상대적이기 때문에 인물 상호 간의 관계 파악이 관건이 된다. 그러나 그 이상이 되면 시각이 분산될 뿐아니라 각 인물의 특징을 부각하는 데도 까다로움이 있기 마련이다. 그런 맥락에서 이 작품은 세 사람이면서 마치 한 사람 같은 느낌을 주고 있어 개별을 통한 전체를 이루어야 하는 조형적 이상에 부합된다.

세 여인은 어느 한 방향을 향해 고개를 치켜들고 있다. 무언가 간절히 기원하는 모습이다. 인체가 갖는 해부학적인 특징보다는 공통의 목표를 향한 인간의 염원을 표상하는 데 집중되어 있다고 할까.

여인들은 마치 세 그루의 나무처럼 싱싱한 기운을 발산한다. 하늘을 향해 자라나는 나무의 생리를 닮은 세 인물의 상승 기조가 평범해질 수 있는 소재를 극화시키고 있는 점에서 이 작품이 지닌 진정한 매력이 발견된다. 사선 구도로 이루어지는 구조에서도 긴장과 열기가 물씬 풍긴다. 기념적인 조각이 갖는 강한 메시지가 형상의 구체성을 앞질러 다가온다.

황유엽

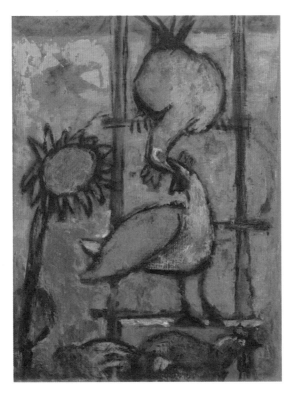

해가 넘어가는 무렵이다. 닭 두 마리가 사랑을 나누는 듯 길게 목을 빼고 부리를 맞댔다. 사다리처럼 생긴 횃대를 중심으로 한 마리는 위에 한 마리는 아래에 자리했다. 사랑과 교감의 따스한 감정을 두 닭을 통해서 표상한 작품이다.

횃대의 직선적인 구조 위에 닭 두 마리가 목을 휘어 하나로 연결되면서 유연한 곡선을 이루었다. 자연스러운 대조다. 화면 왼편으로는 해바라기가 태양처럼 비추는 듯하고 저녁 빛은 두 닭에게도 반사되어 녹색 일색인 단조로움에 풍부한 변조를 보인다.

빠른 붓놀림으로 거칠게 그어나간 필선과 두텁게 발라 올린 듯한 마티에르가 특유의 질박하면서도 강렬한 그만의 독특한 언어를 만들어낸다. 화면에 자주 등장하는 소나 닭과 같은 동물들을 표현하는 방식과 그들을 바라보는 따뜻한 시선에서 생명에 대한 애정과 삶에 대한 긍정적인 마음이 녹아 들어 있다.

황유엽은 1916년생으로 1943년 일본 도쿄미술학교에서 수학했다. 1957년 '창작미술협회' 창립위원이며 중앙대학교의 전신인 서라벌예술대학과 중앙대학교 예술대학교 교수로 재직했다. 《국전》 추천작가와 심사위원을 지냈다.

손응성

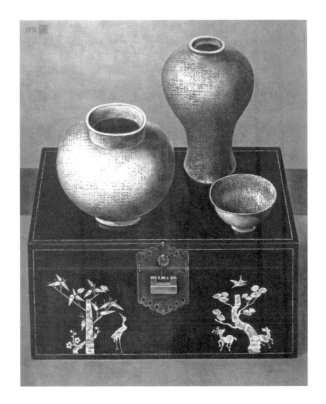

손응성은 대상을 세밀하게 묘사한 대표적인 작가로 꼽힌다. 한동안 그를 중심으로 한 몇몇 화가들을 가리켜 '비원파'라고 불렀는데 주로 고궁인 비원의 적요한 풍경을 다룬다고 해서 붙여진 명칭이다. 이 작품에서도 대상을 정밀하게 묘사하고 있다.

자개함 위에 도자기를 배치한 정물적 소재로 정물이라는 구성적 배려보다 대상 하나하나가 지닌 형태를 부각하는 것에 치중하고 있는 작가의 의도를 읽을 수 있다.

도자기가 지닌 매끄러운 표면과 그윽한 옛 기물이 풍기는 향기를 놓치지 않는 치밀한 묘사는 강한 현장감을 환기시킨다. 자개함에 그려진 민화적 소재의 묘사도 자개가 지닌 특유의 빛깔 재현과 뛰어난 묘사력을 한껏 드러내고 있다.

김진석

그림자 7613

1976, 캔버스에 유채, 161×131cm, 개인소장

회색 톤으로 전면화된 화면 일부에 작은 흠집들을 남긴다. 저음의 톤이 화면 전체에 깔리면서 무언가 일어날 것 같은 예감이다. 마치 달 표면처럼 황량한 가운데 작은 기표들이 일정하게 밀집되면서 내재한 생명의 기운이 서서히 싹을 틔우는 인상이다.

화면 전체를 균일하게 뒤덮은 안료의 무기적인 표정은 화면을 무언가를 표현하는 마당으로써 여겨왔던 기존의 인식을 완전히 거부하고 "화면은 단순한 평면으로써의 표면일 뿐이다"라는 사실을 강조해 주는 것 같다.

단색파 작가들은 대부분 화면을 평면에서 표면으로 자각하려는 경향을 드러내는데, 김진석의 작품에서도 평면이자 동시에 표면인 화면을 강조하고 있음을 엿보게 된다.

김진석은 1946년 부산 출생으로 홍익대학교를 졸업했다. 1970년대 단색파를 추구했으며 전북대학교 교수로 재직했다.

이우환

점으로부터

1976, 캔버스에 유채, 117×117cm, 국립현대미술관

주황색 안료로 찍어놓은, 생성과 소멸되기를 반복하는 점들이 회오리 형상을 이룬다. 이우환은 캔버스 위에 점을 보는 것보다, 점을 통해서 다른 세계로 연결되는 것이 중요하다고 말한다. 자신의 행위가 외부와 내부의 관계에서 가교 역할을 한다고 말하는 작가의 예술철학은 동양의 사유방식과 맥을 같이한다. 그에 의하면 예술은 시이고 비평이고 초월적인 것이다.

"잘된 그림에는 힘이 있어서 그려진 것들 사이에 울림을 일으키기 때문에 여백이 생기는 것입니다. 그려지지 않은 부분이 여백이 아니고, 그려진 것과 공간, 그 전체를 포함하고 그 주변까지 포함한 것의 상호작용에 의한 바이브레이션이 '여백현상'입니다. 내가 해석하는 여백은 '현상학적인 여백의 현상'입니다. 여백은 '존재의 개념'이 아니고 '생성의 개념'입니다."

이우환은 일본대학교에서 철학을 전공했으며 1960년대 후반 미술평론가로 시작하여 모노하 이론을 정립했다. 1971년에는 평론집 발간을 계기로 그의 이론과 작품이 한국에 소개되면서 한국의 실험미술 운동과 비평계에 영향을 주었다.

김창락

맥춘 麥春

1976, 캔버스에 유채, 97×130cm, 국립현대미술관

평범하지만 예리한 묘사는 현실감을 고양하면서 보는 이로 하여금 편안하게 화면에 집중하게 한다. 아직 이른 봄, 밭에는 보리 싹이 파랗게 올라오고 있다. 잎이 떨어진 나목의 앙상한 가지에도 물이 오르는 느낌이다. 봄볕이 누리에 고루 번지면서 부드러운 흙 속에 새로운 생명의 싹이 움터나고 있는 한때이다. 검붉은 흙과 고른 이랑 사이로 파릇파릇 돋아나는 보리 잎새는 봄으로 가는 길목의 반가운 손님이 아닐 수 없다.

근경에 몇 그루 나무가 배치되고 밭으로 이어진 골짜기가 멀리 원산에 가 닿는다. 원경의 나지막한 산등성이와 듬성듬성 자리 잡은 소나무 숲이 밝은 들녘의 색과 대비를 이룬다. 봄의 대기가 극명하게 느껴지고 한국 산야의 이른 봄 풍경이 약간 건조한 기운을 타고 우리 앞에 바싹 다가오는 듯하다. 머지않아 들녘엔 푸른 빛깔이 덮이고 나무들은 짙은 녹음을 만들 것이다.

김창락은 1924년 경상북도 성주 출생으로 일본 무사시노미술대학을 졸업했다. 대상에 충실한 사실주의 화풍을 견지했으며, 귀국 이후 《국전》에 출품하기 시작하여 1961년(제10회) 〈추경秋景〉으로 특선을 수상했다. 1962년(제11회)에는 마당에 나앉은 자신의 아버지를 그린 〈사양斜陽〉으로 대통령상을 받았다.

김정숙

반달

1976, 대리석, 30×96×46cm, 국립현대미술관

유기적인 형태 변형을 보여주는 작품으로 단순하면서도 풍부한 감성이 응결되어 있다. 한쪽 면을 대담하게 절단한 부위는 반달이 지닌 이지러진 부면部面을 연상시킨다. 매끄러운 하얀 돌의 질감이 주는 정서 역시 하늘에 고요히 떠가는 반달의 이미지에 상응된다.

가족을 소재로 한 내용에서 우주적인 자연과 공간에 관한 관심으로 변화되는 모습을 확인시켜 주는 작품이다. 마치 새가 나래를 활짝 펴고 막 비상을 시도하는 순간을 포착한 듯한 긴장감이 넘치는 형태미를 보여준다. 작가는 만년에 새의 날개를 소재로 한 〈비상〉 연작을 시도했는데, 이 작품에 그 변화를 예고하는 조형적인 인자가 반영되어 있어 흥미롭다.

미술비평가 최태만은 김정숙의 작업을 다음과 같이 요약, 기술했다. "그녀의 작업은 인체에서 비롯하되 재현에의 요청을 최소화시킴으로써 우아한 선과 부드러운 볼륨을 지닌 추상조각으로 이끌린다. 게다가 나무라는 재료가 환기하는 따뜻한 질감과 윤택 있는 표면이 인간(가족)에 대한 사랑에 기초한 그녀의 작품을 보다 감각적이며 풍부한 조형미로 고양시키고 있다."

장순업

연과 학

1976, 캔버스에 유채, 226×181cm, 국립현대미술관

구체적인 소재를 지닌 작품으로 모노톤에 가까운 바탕이지만 자세히 보면 수면으로 솟아오른 연잎과 연꽃이 선명한 선묘로 파악된다. 그리고 이 사이로 새의 모습이 떠오른다. 대상을 직접 드러내기보다 선묘에 의해 암시적으로 구현함으로써 화면은 더없이 깊고 은은한 여운을 남긴다.

자율적인 선묘의 자동적 구현이 대상이 지닌 설명을 부단히 지워가지만, 아직 완전한 추상의 단계로 진입한 경지는 아니다. 화면은 황갈색 기조에 뒤얽힌 선의 겹침으로 연밭의 신비로운 분위기가 한층 고양되었다. 마치 고대 벽화처럼 마모되어가는 퇴락 현상이 드러나면서 신비로움을 더해준다.

'연과 학'이란 동양화의 전형적인 소재로, 정신적 고결함과 종교적 감흥을 동시에 지닌다. 장순업은 1947년 충남 서산 출생으로 서라벌예술대학을 졸업했다.

조병현

화면 속에 또 하나의 화면을 지닌 특이한 구조로 이루어진 작품이다. 화면 왼쪽 상단에 나타나는 청색의 그라데이션도 변화의 가능성을 지니면서 암시적인 기운을 품고 있다. 화면 중심의 둥근 형태들이 마치 그림자처럼 떠올라 상식적으로 예상하여 판단하지 못하도록 한다.

이 그림자의 형상들은 엽전 모양이 겹쳐진 듯하여 예스러운 분위기를 자아낸다. 화면 안에 또 하나의 화면을 배치한 구성은 하나의 입체처럼 드러나는데, 이 부분은 우측 하단의 청색 라인과 조응하고 있음을 알 수 있다. 깊이감이 드러나도록 구성된 화면은 디자인적인 기호의 공간을 의도한 듯하면서 동시에 깊이를 주도록 구성하여 예감에 넘치는 차원을 만든다.

전반적으로 가라앉은 톤의 색채로 표현된 화면에서 중요한 기호에 색채를 넣어 이로 인해 생기를 발하도록 표현하고 있음을 알 수 있다. 작가만의 독자적인 조형 언어로 표현된 화면에서 신선한 감각이 느껴진다.

오승윤

석양은 재를 넘고

1976, 캔버스에 유채, 112×145cm, 개인소장

섬진강 1988, 캔버스에 유채, 130×193.5cm, 개인소장

오승윤이 한동안 다루었던 향토적 소재의 작품 가운데 하나로, 한 여인이 베를 짜는 모습이 기록 영화처럼 선명하게 포착되어 있다. L자 형태의 베틀 끝머리에 앉아 발과 손을 이용하여 실을 만들고 있는 여인의 모습에서 아련한 향수가 느껴진다.

붉은빛이 도는 어두운 공간 안에 황토색 베틀이 화면을 가로지르고, 그 위에 직조되고 있는 흰색 실, 그리고 여인의 흰색 앞치마와 왼쪽 아래의 백자 주병과 구석에 있는 항아리 위에 놓여 있는 흰색 사발이 상응하는 구도를 이루며 안정적인 화면을 구성한다. 왼쪽 아래에서 오른쪽 위로 조금씩 어두워지는 공간 속에서 선명한 붉은 저고리와 짙은 색상의 치마가 확연하게 부각되어 있다.

향토적인 소재를 많이 다뤘던 오승윤의 작품 중 〈섬진강〉 역시 그 정취를 물씬 풍긴다. 석양인 듯 햇살에 빨갛게 반사되는 소와 흰옷을 입은 남성들의 색의 대비가 적절히 균형을 이루면서 완만한 배의 이동을 실감 나게 보여준다.

원문자

1976, 종이에 채색, 166×120cm, 작가소장

1976년《제25회 국전》에서 대통령상을 받은 작품으로 연못에서 한가롭게 노니는 원앙을 소재로 한 화조화花鳥畫이다. 동양화의 화제畫題 가운데 화조화 역시 고루한 형식과 소재의 틀 속에 갇혀 있었다. 그러나 이 작품에서는 동양화를 현대적 감각으로 재해석하여 다양한 소재와 감각적인 색채 구사의 대담함으로 구현했다.

〈정원〉은 혁신적인 화조화의 새로운 모습이다. 구도뿐만 아니라 채색의 맑고 투명한 톤이 신선한 감각을 대변한다. 연꽃과 잎이 중심이 되는 가운데 원앙의 다채로운 색채가 밝은 오후 한순간 정원의 운치를 되살려준다.

연잎은 마치 구름처럼 떼를 지어 화면 상단을 꽉 채우고, 하단의 물 위에 떠 있는 원앙은 조용히 휴식을 취하며 그와 대조를 이룬다. 채색은 맑고 투명한 가운데 너울거리는 연잎으로 표현한 잔잔한 바람이 고즈넉한 오후의 공기를 더없이 다감하게 구사해주고 있다. 화면 설정은 사물에 밀착해 들어가는 시선으로 인해 리얼리티를 고양한다.

원문자는 이후 구체적인 대상성을 떠난 순수한 구성의 세계로 몰입했는데 특히 종이를 몇 겹씩 발라 올려 독특한 요철의 구성을 시도한 작품은 동양화 형식 실험에서 또 하나의 성과를 획득한 것이었다.

이경석

인간흔적 76-12

1976, 캔버스에 유채, 162×130cm, 서울시립미술관

화면에는 찢긴 종이 파편들이 일정하게 구성 인자를 이루면서 다양한 색채들이 가미된다. 이것을 에워싼 주변의 공간은 얼룩이나 작은 점들로 채워진다. 오랜 시간 동안 닳아 없어져가는 흔적이 켜켜이 쌓여 기이한 상황을 연출한다. 파헤친 고분古墳에서 나온 흩어진 뼈의 파편들, 화려한 금동으로 장식된 기물들이 햇빛에 노출되면서 잦아드는 아득한 시간의 누적이 눈부신 최후의 빛을 발하는 듯하다.

이경석의 화면에 등장하는 기호는 인간의 골격을 상징하는 형태들로 구현된다. 그 자체가 인간의 실존적 양상을 추구하고 있음이 분명하다. 그럼에도 불구하고 그의 화면은 침울하거나 심각하지 않다. 농익은 색채들로 이루어지는 잔잔한 울림이 화면을 덮어가면서 오히려 밝고 화려한 내면을 드러낸다.

〈인간흔적 76-12〉에서도 눈부신 빛의 파편들이 전면으로 확산되면서 더없이 고귀한 어떤 장면을 연출한다. 그것은 어쩌면 인간 실존에서 시작해 종교적 관념으로 이르는 하나의 현상인지도 모른다. 고요하면서도 웅장한 합창을 듣는 것 같다.

1944년 서울 출생으로 홍익대학교를 졸업했으며 《한국현대미술의 어제와 오늘전》,《한국현대미술전》에 출품했고 경남대학교 교수를 역임했다.

이대원

과수원

1976, 캔버스에 유채, 65.5×163cm, 개인소장

복숭아, 배, 사과나무가 있는 과수원에 활짝 만개한 꽃을 그렸다. 원근이나 명암을 무시하고 초록, 분홍, 자주, 주황 등 선명한 색상을 점 찍듯 병치하는 독특한 기법으로 구성의 효과를 보여준다. 일평생 농원과 과수원, 연못을 그린 작가 이대원은 "늘 같은 것을 보아도 화가의 눈에는 항상 다르게 보인다"라고 말했다. 분홍과 진분홍을 반복적으로 찍어나감으로써 한껏 만발한 과일나무의 생명력을 찬란하게 드러냈다. 하단에 선을 날카롭게 그어 형상화한 나무 줄기 역시 작가만의 상징적 의미를 보여주는 듯 생동감이 충만하다.

소박하고 감성적인 소재 선택, 화사한 점묘법, 그리고 작가 특유의 매력을 보여주는 날카로운 선이 음악적으로 어우러지면서 동적인 힘을 발휘한다.

현란한 색채 구사로 해석한 이대원만의 풍경화는 정규 교육을 받지 않은 덕분에 만들어졌다는 평가도 있다. 동양화 준법을 서양화로 구현한 이대원의 작품에 대해 프랑스 비평가 피에르 레스타니Pierre Restany, 1930~2003는 "기를 그리는 서예가"라고 평하기도 했다.

김인중

작품 2

1976, 캔버스에 유채, 174×204cm, 개인소장

김인중의 작품은 그가 데뷔하던 시기의 서정적 추상을 그대로 유지하면서 오늘에 이르는 드문 경우이다. 급변하는 현대미술에 영향을 받지 않고 세상을 관조하는 듯 명상적인 분위기가 지배적이다. 엷은 색조가 찍히듯이 구획된 흔적을 남기고 그 위로 날카로운 선이 간헐적으로 스쳐 지나간다.

의도적인 요소를 극도로 배제한 가운데 얼룩진 색채의 흔적과 투명한 여백이 만드는 조화와 긴장은 시원한 공간의 차원으로 이끈다. 뜨거운 추상표현주의가 대두할 무렵 미술학교에 다닌 그의 화면은 당시의 서정적 표현의 요소가 짙게 남아 있는 편이다.

김인중은 프랑스 유학 중 가톨릭 사제 서품을 받았다. 투명한 공간과 경쾌한 색조는 사제로서의 그의 정신세계를 반영하는 듯하다.

이림

광조 光鳥

1976, 캔버스에 유채, 99×79.5cm, 개인소장

'광조'는 빛을 띤 새 또는 빛의 새로 해석된다. 화면에는 퍼덕이는 새의 깃털이 가득 채워지면서 비상하는 순간을 연상시킨다. 그러나 구체적인 요소는 어디서도 찾을 수 없고 제목이 시사하듯 다분히 상징적이다. 무수한 갈래로 뻗어 나간 필치의 날카로운 기운이 생명의 황홀한 기운을 반영하는 듯, 중심에서 파생되는 힘의 분출이 화면을 가득 채울 뿐이다.

이림은 대상을 묘사하는 자연주의적 경향에서 출발하면서 점진적으로 추상의 경지로 이행해 간 작가이다. 그러나 대상이 사라진 완전한 추상의 단계에는 이르지 않고 화면에 자연적인 요소를 남겨놓는다. 많은 추상화가가 자연에서 출발하여 구상적인 요소를 점진적으로 지워가고 추상의 단계로 이행되는 경향을 보이는데 몇몇 작가들은 부분적으로 자연적 요소를 남겨놓는 행보를 보인다. '반추상'이라 부르는 이러한 경향의 작품들에서는 무언가 설명할 수 없지만, 부단히 자연의 어떤 단면을 연상하게 함으로써 서정적인 톤이 강조되고 있음을 발견한다.

정건모

두 개의 등燈

1976, 캔버스에 유채, 162.1×130.3cm, 개인소장

〈두 개의 등〉은 정건모가 한동안 연작으로 제작했던 작품이다. 석가탄신일 연등을 소재화한 것으로 민속적 내지는 토속적 정서를 지닌다. 4월 초파일 연등은 단순하게 떠오를 뿐 화면은 극도로 단순하다.

작가는 일관되게 토속적인 정서의 세계를 다루었으며, 초가 마을과 감나무가 있는 풍경은 그의 화면에서 가장 빈번하게 등장한 소재이다. 그의 작품이 가진 특징은 섬세한 점묘點描로 화면이 이루어지는 것이다. 더욱 상세하게는 화면 전체를 작은 점으로 찍어나가면서 이미지를 설정하는 방식이다. 여기 두 개의 등도 그 윤곽만이 어렴풋하게 니타날 뿐, 점묘에 의해 누렷한 윤곽과 세부 묘사는 거의 지워진 상태이다.

이런 기법은 인상주의의 점묘법을 연상시킨다. 그러나 이념적인 기법적 해석이기보다 대상을 공간 속에 잠기게 하는, 그래서 더욱 은은한 바탕 속에서 형상이 떠오르게 하는 의도에서 비롯된 것으로 볼 수 있다. 즉 하나의 공간이면서 그 가운데서 형상이 태어나는 미묘한 공간의 관계를 떠올리게 한다.

정건모는 1930년 대전 출생으로 홍익대학교를 졸업했다. '신상회'와 '구상전' 회원으로 활동했고 《상파울루 비엔날레》, 《아시아현대미술전》 등에 참여했다.

박동인

오후의 상

1976, 캔버스에 유채, 192×128cm, 국립현대미술관

황량한 들녘이다. 가을인 듯 누렇게 물든 풀잎들이 한결 을씨년스럽다. 멀리 이어지는 지평선에는 끝없는 적막이 내리깔리고 있다. 너무나도 적요한 지상에 비해 상공엔 예기치 않은 변화가 일어나고 있다. 검은 뭉게구름이 하늘 한복판을 가득 채우고 금방이라도 소나기가 쏟아질 것 같은 느낌이다.

그런데, 더욱 예상할 수 없는 것은 저 멀리서 튕겨지듯 날아오는 철로의 파편이다. 단연 긴장감을 자아내며 지상과 대비되는 상공엔 무언가 심상치 않은 격변이 펼쳐지고 있음을 엿보게 한다.

소나기 구름이 강한 비를 퍼부을 듯한 상공에 이쪽으로 향해 날아오는 철로의 파편은 다소 엉뚱한 상황을 만들면서도 폭발 직전 변화의 기운을 화면 가득히 실어 나르고 있다.

현실적인 풍경이면서도 현실일 수 없는 상황 설정으로 인해 부단히 현실을 넘어서고 있다. 긴장과 더불어 불안감이 화면 가득히 묻어난다. 자연과 문명의 충돌을 은유한 것일까. 문명으로 대변되는 철로의 파편이 부단히 자연의 기운에 함몰되어가는 어떤 절망적인 순간, 어쩌면 그것은 종말적인 예감의 메타포metaphor가 아닐까.

1944년 전라남도 출생으로 서라벌예술대학을 졸업하고 《구상전》, 《목우회전》 등에서 수상했으며 《한국 미술대상전》에서 특별상을 받았다.

정문규

누드라는 장르는 서양 미술사에서 오랜 역사를 지니고 있다. 그리스 고전기부터 벗은 인간의 몸은 미의 표본으로 상정되었고 건강한 육체를 통해 건강한 정신을 추구하려는 이상을 견지해왔다. 그러나 동양에는 누드의 역사가 없다. 동양에 서양화가 전래되었을 때 누드는 수치스러운 대상으로 여겨졌고 일반화되기까지도 적지 않은 시간이 소요되었다.

누드는 이상적인 인체미의 모델을 그리는 것이 기본이지만 때로는 관능의 대상으로 표현되었다. 정문규가 그리는 누드는 후자에 속한다.

두 여인은 각기 반대 방향으로 포즈를 취하고 있다. 한 여인은 머리를 아래로 향하고 엎드려 있는가 하면, 다른 여인은 위로 돌아누운 자세로 머리는 엎드린 여인의 반대편에 위치한다. 배경은 실내인 듯 탁상 모양의 기물이 점경된다. 유연한 육체에 비해 바탕의 사각진 기물이 주는 대비적인 요소가 무엇을 암시하는지는 알 길이 없으나, 두 여인의 자세로 보아 무언가 고뇌에 차 있는 상황이 분명한 것 같다. 거의 단색조로 처리되고 있는 가운데 빠른 붓질로 대상을 마무리한 방법은 설명을 앞질러 표현이 상황을 대변해주고 있는 느낌이다. 몽환적인 분위기가 현실이면서 현실을 부단히 뛰어넘는 기묘한 설정으로 이끈다.

하인두

화

1977, 캔버스에 유채, 162×130cm, 개인소장

1977년 무렵 하인두의 작품들은 모든 대상에서 벗어나 화면의 순수성을 추구하는 추상의 세계를 지향한 것이며, 전후 세대들이 지닌 비극적인 체험들을 반영한 것이었다. 많은 동료가 변모를 거듭한 데 비해 하인두는 초기의 뜨거운 표현적 체험을 내면화한 꾸준한 모습을 보여주었다.

마치 말발굽과 같은 U자형의 기호들이 화면을 빼곡하게 채웠다. 뒤집힌 U자형의 띠가 화면의 중심축을 이루면서 좌우대칭의 형국을 이룬다. 용마루를 중심축으로 양옆으로 이어지는 기와의 이음새 같기도 하고 현미경을 통해 본 어느 미세한 물질 속의 조직 같기도 하다.

같은 단위의 기호가 반복되면서 전면화되고 있음은 끝없는 생성의 전개이고 무수한 반복을 통한 생성의 질서이다. 전체적으로 같은 붉은 기조 위에 달군 쇠붙이로 각인한 듯한 응어리진 자국들이 고통의 숙명을 아로새기는 듯, 아니면 무언가 사무치는 원한을 되새김질하는 듯하다.

1970년대까지 하인두는 불교적인 관념을 작품 속에 반영하는 작업에 몰두했다. 이 작품에서도 윤회輪廻의 관념, 즉 끊임없는 생성과 소멸의 우주적 질서를 떠올리게 한다.

1930년 경남 창녕 출생으로 서울대학교를 졸업했다. 1957년 '현대미술가협회'에 참여했고 이후 많은 현대적 성격을 가진 전시와 국제 전시에 출품했다.

김형구

꿈꾸는 바다

1977, 캔버스에 유채, 90.5×65cm, 대전시립미술관

김형구의 작품에서는 정적인 소재가 자주 발견된다. 차분하게 대상을 바라보는 작가의 관조적인 태도가 자연스럽게 정적인 소재를 취하는지도 모른다. 배경의 모래사장과 그 너머로 바다와 섬, 그리고 화면 가운데 한 소녀가 정면을 향해 곧게 서 있다.

상의는 검은 스웨터, 하의는 청바지인지 치마인지 전체가 드러나 있지 않아 알 길이 없지만 정갈한 인상이다. 머리 위로 길게 가로로 지나가는 해안, 푸른 바다와 그 너머 이어지는 섬의 얕은 산봉우리가 아늑한 느낌을 준다.

똑바로 뜬 눈, 다문 입술에 나타나는 의지는 자신이 가야 할 길, 자신의 앞에 펼쳐질 미래를 거부감 없이 당당히 받아들일 태세임이 분명하다. 이에 바다는 현실이면서 꿈의 표상이기도 한 것이다.

수평의 구도에 서 있는 소녀의 수직적인 자세가 화면에서 요지부동의 구성 인자로 작용한다. 소녀의 표정은 약간 상기된 듯, 동시에 앞을 향해 무언가를 바라보는 시점이 멀리 느껴진다. 넓은 모래사장, 끝없이 펼쳐지는 바다, 바다와 하늘이 맞닿는 수평선, 이 광대하고 변함없는 자연 앞에서 자신의 존재가 얼마나 작은지 느끼기라도 한 것일까. 잠시 일상을 떠나 자연 속에서 자신의 존재를 되돌아볼 수 있다는 것만으로도 행복을 느끼게 한다.

손일봉

소녀

1977, 캔버스에 유채, 91×73cm, 국립현대미술관

연둣빛 저고리, 붉은 치마, 노란 조끼 등 화려한 옷 매무새의 설빔을 입고 있는 소녀의 모습이다. 소녀의 청순한 아름다움이 의상의 화사한 색깔로 인해 더욱 돋보인다. 다홍색 치마 위로 두 손을 꼭 잡은 모습이 명절의 설레는 분위기를 실감시킨다.

소녀는 언제고 뛰쳐나갈 채비를 갖추고 있는 듯하다. 의자에 다소곳이 앉아 앞을 바라보는 안정감 있는 인체의 균형이 정밀하면서도 부드러운 필세로 다독인 안료의 잔잔한 밀도와 더불어 전해진다. 의복의 색상이 이루는 화사하면서도 맛깔스러운 조화가 자칫 천박해질 수 있는 분위기를 떨쳐내고 있다.

뒤편 둥근 소반 위의 술병과 사발로 보아 소녀는 할아버지쯤 되는 화가의 화실에 세배를 왔다가 모델이 된 듯, 약간 멋쩍으면서도 나쁘지만은 않은 복합적인 표정이다. 평범한 소재를 사실적으로 묘사했지만, 그 안에서 따뜻한 감성이 잘 전달된다.

손일봉은 1907년 경북 월성 출생으로 일본 도쿄미술학교를 졸업했다. 《광풍회光風會》와 《조선미술전람회》에서 입상했고 일본 《제국미술전》에서 입선 및 특선을 했다. 《한국근대미술-근대를 보는 눈》 등에 출품했으며 《국전》에서 초대작가와 심사위원을 역임했다.

박고석

금정산 金井山 풍경

1977, 캔버스에 유채, 65.1×53cm, 개인소장

산이 가파르게 솟아 있다. 마치 자라고 있는 생명체 같이 위를 향해 치솟는 느낌이다. 산이 가파른 것은 산을 보고 있는 사람이 산속에 있기 때문이며, 치솟아 오른 산을 향해 올라가고 있기 때문이다.

멀리서 바라보는 것이 아니라, 산 중턱에서 남은 부분을 올려다 본 시점이다. 산이 거기 있기에 오른다는 말처럼 작가는 산이 앞에 있기에 올라가고, 올라가다가 어느 지점쯤에서 한숨을 돌리면서 산을 그린 듯하다. 박고석은 산을 좋아했고 등산을 즐겼다. 작가에게 산은 오르기 위한 대상이며 동시에 작업의 소재인 셈이다.

때는 가을로 접어들 무렵이 아닐까. 산은 더없이 분명하게 윤곽을 드러내고 암석과 암석 사이사이로 돋아난 소나무는 짙은 녹색, 부분적으로 누렇게 드러난 부위는 흙으로 덮인 산허리이다. 하늘에는 구름 몇 조각이 돌출된 암벽에 걸려 있다. 가을로 접어들고 있는 계절인 듯 선명한 하늘빛이 더없이 맑게 보인다. 청명한 하늘빛으로 인해 산은 더욱 빼어난 기상을 뽐낸다.

암벽과 소나무 숲이 굵은 윤곽으로 드러나고 짓이기듯 밀착된 안료의 탄력은 중후한 물질감과 더불어 산세의 골기를 더욱 선명하게 부각한다. 호흡하듯 산을 오르고, 호흡하듯 산을 느끼고, 호흡하듯 산을 그린 화가 박고석. 그는 전국의 산을 오르고 그림으로 남겼다. '산의 화가'라는 별칭과 어울리게 산과 더불어 살았다.

이반

1970년 중반경부터 '팽창'이라는 주제로 독특한 작업을 시도한 이반의 〈팽창력-뚫음〉은 일정하게 안료가 덮인 화면에 무수한 구멍을 뚫어 물질과 인간 행위의 만남을 극명하게 보여준다. 팽창이 말해주듯 물질과 인간 행위의 충돌에서 생기는 긴 장감이 화면 전체를 덮으면서 명상의 깊이를 더해 준다. 미술평론가 로제 부이오Roger Bouillot, 1924~2017 는 이반의 팽창 연작에 대해 다음과 같이 말했다. "그의 팽창의 법칙은 별안간 얻어진 것이 아니라 과거 그의 주관적 요소들에 의해서 서서히 형성되 어 온 것이다. 그러나 무엇보다도 그의 작품을 대 하는 데 있어서 가장 중요한 것은 이러한 두 힘(물 질, 정신)의 결합이 아니라 그 두 가지가 어떠한 형

태로 존재하느냐를 살펴봐야 할 것이다. 왜냐하면 그가 추구하고자 하는 것은 의식의 구현화도 아니 고 물체적인 것의 승화는 더더욱 아니기 때문이 다. 즉 이반의 작품 속에서 가장 중요한 것은 정신 과 물체가 균형을 이룬 상응 관계를 가지고 있다 는 것이다."

1940년 경기도 안성 출생으로 홍익대학교를 졸 업했다. 스페인 바로셀로나 시립 마사나미술학교 에서 벽화 연구를 했다. 1977년 《제26회 국전》에 서 대통령상을 받았고 《한국현대미술-70년대 후 반의 한 양상》, 《동학혁명 100주년 기념전》에 참 여했다. 1991년부터 1993년까지 비무장지대 예술 문화 운동을 주도했다.

박길웅

박길웅이 작고하던 해에 제작한 작품이다. 초기 작품에서 발견되던 조형적 요소들은 자취를 감추고, 집중과 확산이라는 논리에 입각한 구성으로 진행되었다. 화면은 눈 온 날 길모퉁이에 만들어진 눈사람 같기도 하고, 바람이 든 고무풍선 혹은 기구 같기도 하다.

검은 바탕에 하얗게 떠오르는 완만한 원, 윗부분이 약간 불룩하게 솟아오른 형상은 단순한 원형이나 구형은 아닌 듯, 무언가 생명을 지닌 사물의 확대된 양상이 아닌가 생각된다. 윗부분이 부풀어 오른 점으로 보아 두 개의 원이 하나로 합쳐지면서 형성된 형상으로 보이기도 한다. 사랑이라는 현상의 요건 중 하나가 두 개이면서 하나가 되는 것으로 생각하면 당연히 그런 유추를 가능하게 한다.

박길웅은 뜨거운 추상미술에 영향을 받은 세대이며 일찍이 독자적인 기호의 세계로 나갔는데, 주로 인디언의 장식 혹은 샤머니즘Shamanism의 부적을 연상시키는 기이한 문양 단위로 화면을 구성해갔다. 특히 구성 패턴을 집중적으로 유지하면서 팽창력을 지닌 조형을 통해 화면에 변주를 시도했다.

1941년 황해도 사리원 출생으로 홍익대학교를 졸업하고 뉴욕 아트 스튜던츠 리그Art Students League of New York에서 수학했다. 《브루클린미술관 국제판화전》, 《국제청년작가회전》, 《서울 비엔날레》, 《한국현대미술동향전》 등에 출품했고 1969년 《제18회 국전》에서 대통령상을 받았으나 38세에 요절했다.

김흥수

한 화면에는 여인의 누드가 그려져 있고, 다른 한 편에는 원형의 기본 단위로 이루어진 기하학적 화면이 연결되어 있다. 작가는 의도적으로 구상과 추상을 하나로 이어 놓음으로써 전혀 어울리지 않을 것 같은 두 개의 화면이 새로운 조화를 이루게 했다. 나아가 화면을 두 개의 면만이 아니라 세 개의 면으로도 조립하여 구조적인 특징까지 아우른다. 누드로 누워 있는 여성과 전혀 연관성이 없어 보이는 순수한 도형의 추상을 연결해 일종의 위화감, 예기치 않은 상황이 주는 긴장과 충격이 화면에 신선한 뉘앙스를 안겨준다.

모든 회화는 구체적인 이미지의 구현이자 동시에 일정한 질서에 의한 도형의 집합이라는 사실을 다시금 확인시켜준 것이라고나 할까. 회화는 그것

이 대상을 묘사한 작품이든 비구상적인 구성의 작품이든 궁극적으로 서로 다르지 않은 회화로 귀착된다는 사실의 확인으로써 말이다.

구상과 비구상은 서로 차별되기보다 조화를 이루면 더욱 고양된 조형적 성과를 낸다는 사실을 발견하는 것도 이 작품이 주는 매력이라고 할 수 있을 듯하다.

김흥수는 파리에서의 활동에 이어 1970년대 미국 필라델피아에 정착하면서 새로운 조형의 모색에 매진했다. 이 무렵 자신이 주창한 독자적인 조형 형식을 '조형주의Harmonism'라고 명명했는데 구상과 추상이라는 이질적인 방법을 하나의 화면에 공존시킨 것이었다.

김태

수평으로 근경을 잡고 포구를 안듯이 감싸고 원경의 산줄기가 화면 상단을 꽉 메운다. 화면은 숨 가쁘게 밀착해 들어가는 시각으로 인해 어떤 빈틈도 보이지 않는다. 화면 상단으로 트인 붉은 하늘이 빼곡한 화면의 밀도를 다소 틔워 주는 듯하다. 김태의 작품은 사실적인 묘사에 집중하면서도 건강한 색채와 견실한 화면 조성이 뛰어나며, 빈틈없는 조형적 밀도가 잘 나타나는 특징을 지닌다. 때는 저녁나절에 가까운 오후 어느 시각, 바다로 나갔던 배들이 포구로 돌아온 시점인 것 같다.

김태는 항구나 바다 풍경을 즐겨 그렸는데, 함경도 해안 지방에서 태어나 자란 어린 시절의 추억을 되새기기 위한 것으로 보인다. 돌아갈 수 없는 고향을 그리는 심경을 바다로 이어진 동해안의 풍경을 그리면서 달랬던 게 아닐까.

항구는 사람의 마음을 설레게 한다. 바닷바람과 흩날리는 선박의 오색 깃발, 끊임없이 출렁이는 파도가 어서 떠나라고 유혹한다. 바다 저쪽 미지의 땅으로 동경의 나래를 펴게 하는 것이다. 그래서 항구는 언제나 희망과 출발의 이미지로 새겨지는지도 모른다.

반면 항구는 돌아오는 귀착점이기도 하다. 먼 항로를 거쳐 피곤한 나래를 접고 포근하게 쉴 수 있는 정박의 장소이기도 하다. 여기 그림 속의 항구 풍경도 어쩌면 험한 뱃길을 지나온 선박들이 돌아와 여독을 풀고 있는 모습인 듯하다.

박석호

부두

1977, 캔버스에 유채, 80×116.5cm, 개인소장

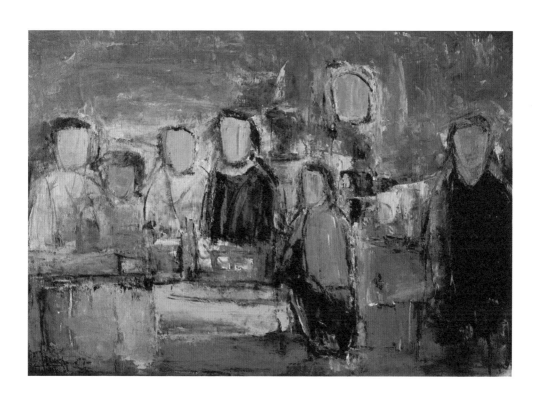

박석호의 작품 중에는 시장이나 부두의 풍경들이 자주 보인다. 이런 소재들은 현장감이 강하게 묻어나는 특징을 갖는다. 박석호의 작품 역시 현장감이 강하며 서민적인 정서가 물씬 풍기는데, 이는 그가 현장에서 직접 보고 체험한 일종의 생활 단면이기 때문이다.

소박하면서도 거친 시장이나 부두에서의 삶이란 생동감 있기 마련이다. 그래서 작가는 단순히 이 장소들의 풍경뿐만 아니라, 시장이나 부두가 지닌 강한 생활의 정서를 그리려는 의도를 드러내는지도 모르겠다. 묘사보다 장면이 주는 삶의 냄새를 추적하는 것으로써 말이다.

사람들이 배에서 곧 내려질 물고기들을 기다리며 기대에 차 있다. 인물들은 그저 윤곽선만으로 등장한다. 그들의 표정, 복장과 색상은 부차적인 요소이며 기대에 찬 상황이 가장 중요하다. 어수선하면서도 활기가 넘치는 부두의 상황은 거친 터치로 되살아나며 이쪽을 향해 얼굴을 보고 있는 사람들의 기대감은 오히려 세부가 생략되고 윤곽으로 보이기 때문에 더욱 효과적이다. 새벽녘일까? 일찍이 부두에 나온 사람들의 부지런한 생활 단면과 더불어 아침 바닷가의 신선한 공기가 거친 듯한 표현에 의해 되살아난다.

이준

승천
1977, 캔버스에 유채, 91×125.5cm, 개인소장

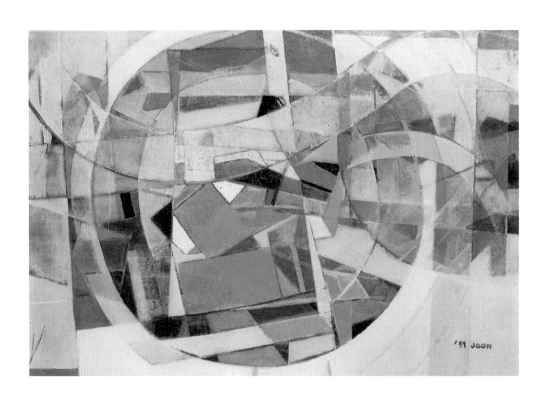

원의 운동과 수많은 사각형의 파편이 어울려 웅장한 심포니를 연출한다. 화면 속 원의 움직임이 겹치고 그 안으로 다양한 색면들이 생성되면서 새로운 상황이 전개된다. 중심을 향한 집중과 밖으로 뻗는 확산에서 이루어지는 거대한 장면이 한 편의 드라마를 만든다. 순수한 원과 사각의 형태, 다양한 색채의 조화가 만들어내는 드라마는 보는 것만으로도 생동감을 느끼게 한다. 그것은 자연을 재현한 것도 아니고, 어떤 형태를 변형한 것도 아니다. 이는 형태와 색채라는 조형의 기본적 단위로 창조된 것이다.

이준은 1953년 《제1회 국전》에서 자연을 소재로 한 풍경화로 대통령상을 수상했다. 1960년대 후반에 이르기까지 그의 화풍은 자연에 바탕을 뒀으나 1970년대 이후 순수한 기하학적 패턴의 구성으로 변화했다. 그러면서도 기하학적 추상이 지닌 차가운 요소는 찾을 수 없고 대신 풍부한 색조의 조화에서 다감하면서도 서정적인 분위기가 지배되었다. 이는 아직도 그의 조형의 근간에 자연적 인자가 풍부하게 잠재되어 있다는 증거일 것이다.

이마동

대춘 待春

1977, 캔버스에 유채, 100×72cm, 일민미술관

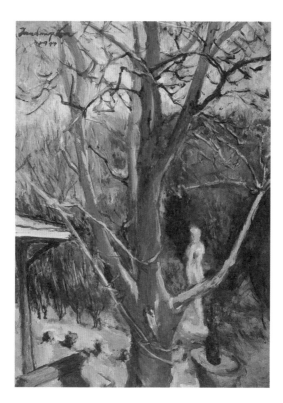

이마동의 작품에는 고전주의와 인상주의의 요소들이 혼합되어 있다. 엄격한 형태미에 치중하는가 하면, 색채 구사에서는 밝고 경쾌한 면모를 드러낸다. 〈대춘〉에서도 견고한 형태미와 밝고 화사한 색채의 구사가 두드러진다.

가운데 불쑥 솟아오른 나무를 중심으로 지붕 일부와 뜰에 설치된 흰 조각상이 각각 양쪽 면을 받쳐주고, 앞의 숲을 거쳐 멀리 원경엔 야산이 자리한다. 화면 가운데 거목을 배치한 것이 다소 예외적이다. 풍경을 모티브로 한 작품임에도 나무로 인해 풍경이 억제되고 있기 때문이다. 작가의 특별한 의도, 나무 기둥과 잔가지가 빛을 받으면서 봄의 기운이 나무의 수맥을 통해 대기 속으로 빛

이 번져나가는 독특한 장면을 부각하려던 게 아닐까 생각된다.

봄을 기다리는 마음은 인간뿐만 아니라 모든 자연이 한결같다고 할 수 있다. 파란 나무 기둥과 잔가지 너머로 저쪽 야산에서 묻어오는 자욱한 봄기운이 뜰 안까지 전해진다. 수목에 가려진 흰 대리석 조각상도 봄볕을 받아 유난히 희게 빛나고 있다.

응달진 부분엔 아직 겨울의 잔흔이 남아 있지만 양광陽光을 받은 나무나 마당 일부엔 땅으로부터 올라오는 봄기운이 서서히 누리를 잠식해가고 있음을 느끼게 한다. 봄이 오는 길목, 잔가지로 타고 오르는 수액이 조만간 파란 잎새를 틔울 것이다.

최덕휴

고요한 산간마을

1977, 캔버스에 유채, 130×162cm, 개인소장

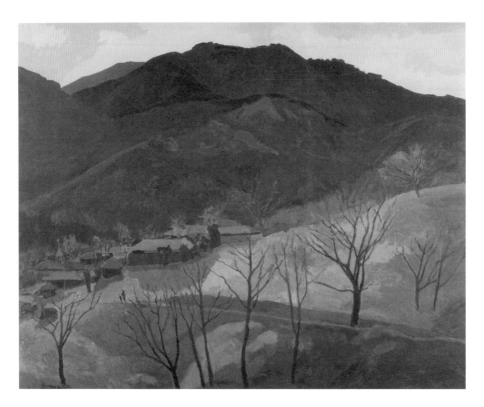

최덕휴는 사생을 통한 자연 풍경을 많이 그렸는데, 특별한 지역이나 명소보다 극히 평범한 주변의 자연을 즉흥적으로 그려냈다. 〈고요한 산간마을〉 역시 특별한 장소라기보다 우리 주변에서 흔히 볼 수 있는 자연 경관을 대상으로 했다.

화면 가득히 산과 산자락에 형성된 마을, 그 앞으로 펼쳐진 들녘이 한눈에 들어온다. 화면 오른쪽 계곡에서 흘러내린 비스듬한 사선이 마을을 가로질러 화면 왼쪽 아래로 이어진다. 이러한 흐름은 평면적인 시각 설정에 변화를 일으킨다.

풍경은 정물과 달리 자연을 그대로 포착해야 하는데 그만큼 바라보는 시점에서 구도의 묘미를 터득할 수밖에 없다. 최덕휴의 자연을 모티브로 한 작품에서 특히 시점의 선택에 고심한 흔적을 자주 발견하게 된다.

근경에 몇 그루 나무와 그 사이 마을로 들어가는 길 역시 변화를 불러오는 시점 이동과 상응한다. 비스듬한 사선으로 이분되는 산과 들의 대비적인 정경이 평범해질 수 있는 경관을 한층 풍요롭게 가꿔준다. 근경의 나목을 보아 늦가을인 듯, 추수가 끝난 빈 들녘의 따사로운 햇살이 계절의 무르익음을 반영해주며 멀리 오르는 산의 깊은 거리감도 마을의 한가로움과 조응되면서 더없이 평화로운 장면을 보여준다.

박항섭

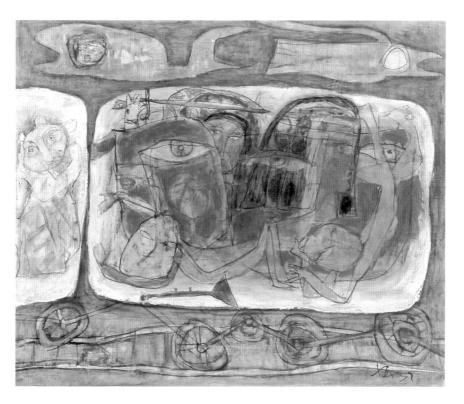

박항섭의 작품들에서는 이채로운 소재가 가끔 발견되는데 〈마술사의 여행〉도 그중 하나이다. 토속적 정취와 더불어 이국적인 색채를 혼합하려는 작가의 독특한 조형 세계가 흥미롭게 다가온다.

단순화된 평면 구도 속에 인간 의식의 흐름을 작가만의 독특한 선묘로 표현했다. 기차에 타고 있는 인물들, 하늘에는 새 두 마리, 아래에는 기차 바퀴가 선명하게 윤곽을 드러낸다. 화면은 마치 오래된 화석의 단면을 보는 것 같은 평면성이 강조되면서 이미지의 각인이 오랜 시간에 겹쳐 떠오르고 있다.

모든 대상이 예리한 선조에 의해 파악되는 것도 퍽 암시적이거니와 기차 속 인물들의 표정이나 자태가 자못 희화적이다. 제목이 시사하듯 마술사가 펼쳐 보일 마법의 여러 장면이 겹쳐 나타나고 있다고나 할까.

이집트 벽화에 나오는 여성과 연체동물 같은 인간의 모습, 인간의 눈이나 램프 같기도 한 형상이 명멸한다. 기차 위를 날고 있는 새 두 마리는 화석 속 고대 조류의 잔흔 같은 인상이다. 건조한 화면에서 어지럽게 조직되는 예리한 선조의 드로잉은 풍부한 설화를 담고 있는 느낌이다.

신영상

여명 黎明

1977, 화선지에 수묵, 94×100cm, 작가소장

신영상은 주로 굵은 필획에 의한 묵선의 구성을 시도해 보였는데 〈여명〉은 초기의 실험과 후기의 작품이 갖는 활달한 구성 사이에 존재하는 과도기적 조형으로 보인다. 작가는 대상을 몰아내고 순수한 수묵의 변화에 의한 추상의 세계를 시도했다.

〈여명〉에서도 역시 그 같은 실험적 기운이 농후하게 묻어난다. 소지素地가 지닌 여백과 간결한 묵선이 만드는 공간의 창조는 담백하면서도 그윽한 깊이의 여운을 진작시킨다. 마치 창호지 문과 같은 창살과 찢긴 종이 틈새로 바깥의 공기가 느껴지는 듯, 아침의 신선한 기운이 전달되는 것 같다.

문지른 듯한 묵선의 흔적과 누렇게 바랜 종이, 그리고 군데군데 찢긴 종이가 만드는 여백이 그 자체로 독특한 구성을 이룬다. 부분적으로 찢어진 창호지 문으로 스며든 아침의 기운을 문득 떠올리게 하면서 따스한 이불에서 나오지 못하는 겨울 아침, 방 안으로 서서히 밀려오는 빛의 예감과 찬 기운에 잠을 깬다.

신영상은 1935년 충남 당진 출생으로 서울대학교를 졸업하고 동대학 교수를 역임했다. 1960년 서세옥, 민경갑, 정탁영 등과 '묵림회' 창립에 가담했으며 현대회화로써 동양화의 새로운 방향을 모색하는 데 매진했다.

풍곡 성재휴

청기와촌

1977, 종이에 수묵채색, 161.5×96cm, 개인소장

서울 북촌에 밀집된 한옥 마을이 떠오른다. 처마들이 이어지면서 전개되는 양상은 일본인 민속학자 야나기 무네요시柳宗悅, 1889~1961가 서울 시내를 내려다보면서 감탄한, 마치 파도가 찰랑거리면서 밀려오는 듯한 광경을 연상시킨다. 고만고만한 크기의 한옥들이 정연하게 이어지는 풍경은 고담한 옛 정취를 불러일으키며 아득한 기억을 더듬게 한다.

성재휴의 〈청기와촌〉은 현실적인 소재에 근거하면서도 청기와로 뒤덮인 옛 도시의 환상적인 장면을 구현시켰다고 볼 수 있다. 먹색 기와집보다 자기로 만들어진 듯한 청색 기와로 이루어진 화면이 주는 품격과 화사함이 화인畵因이 되었다고 하겠다. 힘찬 모필의 구사가 전체 경관의 골조를 이루면서 청색 기와지붕과 홍색 벽체가 산뜻한 시각을 유도한다. 운필의 자유로운 속도로 보아 단숨에 그린 듯한 느낌이다. 그런 만큼 즉흥성과 감동적인 여운이 짙게 배어 나온다.

성재휴는 의재 허백련에게 사사했으나 일찍이 관념풍의 산수에서 벗어나 대담한 묵법에 분방한 표현을 구현했다. 그의 작품의 특징은 단숨에 그어진 듯한 기운이 넘치는 묵선, 간결하면서도 생동감 있는 필획, 간략하면서도 특유의 투명한 색채감이라 하겠다.

1915년 경상남도 창녕 출생인 성재휴는《현대미술 50년전》,《한국현대미술의시원》등에 출품했으며, 1978년 중앙문화대상 예술상을 수상했다.

배동환

성지 聖地

1977, 캔버스에 유채, 162.5×112cm, 개인소장

극사실주의Hyperrealism를 바탕으로 환상적인 소재를 추구하는 것이 배동환의 전체 작품에 흐르는 특징이다. 그에게 있어 극사실 기법은 묘사에 치중하는 것이 아니라 환상적인 톤tone을 추적하는 수단으로서 구사되는데, 이 점이 다른 극사실주의 작가들과 차별된다.

물이 빠진 강바닥, 자갈들이 빽빽하게 깔린 한 단면을 클로즈업했다. 위에서 아래로 근접한 시각으로 묘사한 자갈들의 밀도가 화면의 실재감을 더욱 높여준다. 흔히 볼 수 있는 강가나 바닷가의 한 장면이지만, 그것이 독립된 화면에 들어오면서 새로운 감동으로 다가오는 것은 화면이라는 다른 하나의 현실 속에서 되살아나기 때문이다. 돌들은 비슷해 보이면서도 하나같이 그 모양과 색채를 달리하는데, 마치 수많은 군중이 모두 제각각의 모습을 지닌 것과 같다.

제목을 〈성지〉라고 한 것은 다분히 은유적인 표현이다. 종교적인 유적지가 아니라도 오랜 세월 물에 씻기고 닳아진 돌들이 끝없이 전개되는 이 공간도 성스러움을 지닌 곳임이 분명하다. 아직도 미답未踏의 지대일지도 모르는 이 공간이야말로 신비하고도 성스러운 곳이 아닐 수 없다.

배동환은 1948년 전라남도 보성 출생으로 서라벌예술대학을 졸업했다. 《한국서양화초대전》, 《서울·교토 37인전》, 《비무장지대 미술전》 등에 출품했고 미술대전 운영위원과 심사위원을 역임했다.

일초 이철주

모운 暮韻

1977, 종이에 수묵채색, 160.5×115cm, 국립현대미술관

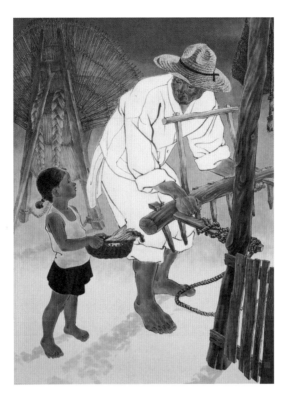

〈모운〉은 이철주의 초기작으로 《국전》 수상 작품이다. 아직은 《국전》에서 동양화 비구상 영역이 활발하지 않았던 시기로—당시 대부분의 비구상 작가들이 초기에는 구상적인 작품으로 데뷔했다—이철주 역시 《국전》 추천작가가 되기 전까지 구상 경향의 작품을 추구했다. 그의 구상 계열 작품은 섬세한 필선과 공간 구성이 뛰어난 것으로 정평이 나 있다.

밭일을 나가기 위해 농기구를 챙기는 남성에게 딸처럼 보이는 어린 소녀가 옥수수를 들고 말을 건넨다. 옥수수로 시장기를 채우고 일하러 가시라는 내용인 듯하다. 아버지의 눈길과 어린 딸의 애교 어린 눈길이 다감한 농가의 생활 단면을 실감나게 구현해 주고 있다.

구부정하게 허리를 굽히고 농기구를 만지고 있는 남성의 모습이 화면 중심을 차지하고 우측 상단 모서리에서 내려오는 대각선상에 남성의 눈길과 소녀의 눈길이 이어진다. 하단 모서리와 남자 뒤쪽에 보이는 지게 역시 이어지는 선상을 형성하여 화면은 팽팽하면서도 안정감을 획득하고 있다. 남자의 흰옷과 소녀의 노란 상의와 검은 치마의 대비도 탄력을 더해준다.

이철주는 1941년 충남 청양 출생으로 서울대학교를 졸업했다. 1974년 《국전》에서 국무총리상을, 1976년과 1977년 《국전》에서 문공부장관상을 수상했다.

최욱경

최욱경은 추상표현주의 계열로 강렬한 색채 구사와 환상적인 동세動勢로 가득한 화면을 펼쳐 보였다. 〈환희〉에서는 이전 작품들에서 나타났던 원색의 강렬한 대비보다 은은한 파스텔 색조의 색채들이 등장하면서 밝고 경쾌하면서도 리듬감 있는 구성이 자유롭게 표현되고 있다. 같은 세대 작가들에게서 나타나는 어둡고 심각한 색채와 무거움에 비해 유쾌하고 자유로운 의지가 화면을 지배한다.

바람에 흩날리는 꽃잎 같기도 하고 타오르는 불꽃 같기도 한 화려한 색채의 합창이 웅장하게 퍼져나가는 형국이다. 무엇인가를 읽어낼 수 있는 작품이 아닌, 보이는 색채나 형태 자체를 감각적으로 느끼게 하는 자유로움이 화면을 통해서 고스란히 전달된다.

작가의 폭발하는 자유 의지에도 불구하고 현실과의 갈등은 그에게 심한 소외감과 우울증을 동반시켰고 끝내 요절했다. 최욱경은 시도 썼는데 『낯선 얼굴들』이란 시집을 남겼다. 낯설면서도 경이로운 삶의 진행, 고귀한 물결 속에 휩쓸려가는 잃어버리지 않으려는 자의식이 불꽃처럼 명멸하는 듯, 생은 때로 환희의 다른 이름인 듯 작렬하는 내면의 기운으로 넘쳐난다.

오랫동안 미국에서 활동했기 때문에 그의 조형어법은 미국의 현대미술, 특히 액션 페인팅과 색면추상과 밀착된 인상을 준다. 활달한 붓의 효과와 화사한 원색의 대담한 사용은 그 세대 한국 작가들에게서 찾아볼 수 없는 단면이다.

이강소

무제 77071

1977, 캔버스에 아크릴, 실크스크린, 50×65.2cm, 작가소장

1970년대 다양한 재료와 방법으로 실험을 거듭했던 시기의 작품으로 그의 전 작품을 이해할 수 있는 실마리를 제공한다. 캔버스 위에 실크스크린으로 물감통과 붓을 꽂아놓은 형상을 찍어내고, 아크릴 물감으로 특유의 선획을 그려 넣어 이미지와 실재의 관계에 대한 해석을 보여주고 있다.

일본의 미술비평가 미네무라 토시아키峯村敏明, 1963년생는 "그의 관심은 모든 사물이나 현상 또는 생명이 그 존재를 알리는 것, 따라서 우리가 그 존재와 만날 수 있게 되는 것은 무엇에 의한 것이냐는 물음에서 시작된다. 1970년을 전후해서 일본과 한국의 미술계를 석권한 '모노파'의 현상학적 사고보다 한 단계 앞서, 혹은 거기에서 한 발자욱

물러서서 사물(모노)을 바라보는(또는 교류하는) 것과 이미지(또는 그림자)와의 피할 수 없는 관계를 정성스럽고 차분하게 검증하고 있었던 것이다"라고 논평했다.

이강소는 1970년대부터 회화·입체·퍼포먼스 등 장르를 넘나드는 작업을 실험했으며, 특히 1975년 《파리 비엔날레》에서 화제가 된 〈닭 퍼포먼스〉를 비롯한 설치 작업은 한국 현대미술에서 획기적인 사건이었다. 그의 전위적인 작업은 1960년대 후반 일본의 모노하, 이탈리아의 아르테 포베라Arte Povera, 미국의 미니멀리즘과 어깨를 나란히 하며 한국 개념미술의 위상을 확고히 했다.

황영성

외양간 이야기

1977, 캔버스에 유채, 80×146cm, 개인소장

황영성의 초기 대표 작품으로 아직 양식화되지 않은 단계이면서 조만간 양식화와 평면화가 이루어질 요소를 다분히 반영하고 있다. 자연을 해체하고 재구성하는 과정의 진행은 대부분 형태가 사라진 추상으로 이어지는 경우와 달리, 황영성은 형태의 해체가 또 다른 형태로의 귀의로 진행되고 있는 특징을 드러낸다.

〈외양간 이야기〉는 소재적인 측면에선 향토적 서정이 물씬 풍기는 작품이지만 무르익어가는 색채 구사는 그 독자적인 기호를 엿보게 하는 단면이다. 마치 잘 발효된 음식같이 대상은 푹 익은 양상이다.

화면은 평면화가 상당히 진행되었다. 외양간의 소와 그 앞의 농부 부부, 그리고 뒷면으로 보이는 풍경의 단면은 평면화되어 분명한 거리감도 찾을 수 없다. 황소와 앞의 두 인물 외에는 구체적으로 설명할 수 없는 색면들로 채워진 인상이다.

이 같은 표현의 특징은 색면의 분방한 전개로 인해 추상화의 의지로 드러나지만, 이후 그의 의도는 자연에서 벗어나지 않으면서 이를 기호화하는 독특한 화면으로 발전하고 있다.

이만익

행려-각축

1977, 캔버스에 유채, 87×99.5cm 개인소장

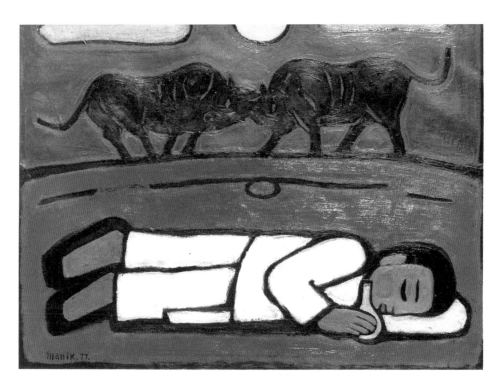

위아래로 구분된 화면에서 각기 다른 상황이 전개
된다. 윗부분에는 소 두 마리가 뿔을 맞대고 싸움
을 벌이고 있다. 아랫부분에는 상황을 아랑곳하지
않는 한 남자가 길게 드러누워 잠을 잔다. 두 장면
은 몹시 대조적이다. 각박한 세상살이에 지치기라
도 한 것인지, 아니면 일찍부터 속세와의 인연을
끊고 구름처럼 산천을 떠도는 나그네인지 남자의
행색은 허허로운 심사를 잘 반영하고 있는 듯하
다. 마치 돌부처처럼 꿈쩍 않고 누운 남자의 손에
는 마시다가 잠이 든 듯 빈 술병이 쥐어져 있다.
　단순화된 인물은 굵은 선으로 요약되어 있어 강

인한 인상을 풍긴다. 중천에 뜬 달과 구름 역시 굵
은 흑선으로 마무리했다. 달을 경계로 좌우대칭이
선명한 구도는 화면에 강한 탄력을 준다. 달밤, 사
막에 지쳐 잠든 집시의 모습을 다룬 앙리 루소Henri
Rousseau, 1844~1910의 〈잠자는 집시〉를 연상케 하는
설정이면서, 남정네의 탈속한 모습은 많은 상징성
을 내포하고 있다.
　이만익의 작품은 1970년대에 오면서 고전에서
소재를 취한 설화적인 내용으로 일관된다. 대상을
굵은 흑선으로 요약하면서 강한 원색과 평면적인
화면 분할 등 강렬한 체취의 화풍을 선보인다.

김청정

이것은 황금이 아닙니다

1977(2014년 재해석), 인조석에 코팅, 유리 아크릴, 투명 필름, LED, 70×40×40cm, 작가소장

작품의 제목에서 르네 마그리트René Magritte, 1898~ 1967의 〈이것은 파이프가 아니다〉를 떠올리게 된다. 그의 작품에서 마그리트는 파이프를 그린 뒤 그 아래 명제 하나를 써넣는 것으로 이미지의 배반을 시도했다. 김청정의 〈이것은 황금이 아닙니다〉는 사물에 대한 역설을 추구한 점에서는 마그리트의 작품과 유사성이 있지만 이미지의 배반이라는 구체적인 의도는 발견되지 않는다. 오히려 조작된 기념비성을 통해 인간의 감추어진 욕망을 폭로하려는 의도가 느껴진다고 할까.

채색된 아크릴 좌대 위의 유리판, 그 위에 놓인 인조석 작품의 구조로 예기치 않은 아이러니를 보여주면서 사물의 존재에 대한 회의를 부단히 강조한다.

1977년에 제작된 작품을 2014년에 다시 해석했는데, 37년이라는 시간이 이끌어낸 예상치 못한 결과를 통해 작품을 제작하는 과정과 완성하기까지의 시간, 그리고 작품의 의미와 여기에 함축된 회의와 사유의 깊이를 절감切感하게 한다.

김청정은 일반적인 관념 조각의 세계에서 벗어나 꾸준히 새로운 시도를 지속해왔다. 이 부단한 과정은 "작업이란 무엇인가", "예술이란 무엇인가"라는 본질적인 물음에서 시작돼 여기까지 이어진 것이다. 따라서 김청정의 작품은 곧 작가의 철학과 미학적인 사유를 보여주는 과정이라고 할 수 있다.

최만린

태胎 78-13

1978, 청동, 66×77×70cm, 작가소장

〈태〉 연작은 〈천지〉, 〈일월〉 등 연작과 연장선상에 놓이는 것으로 유기적인 인체에 그 형태의 발상을 둔다. 자연에 관한 관심이 인간으로 귀속된 것이라 할 수 있다.

미술평론가 유근준劉權俊, 1934년생은 이에 대해 다음과 같이 언급했다. "작가는 일찍부터 인간에 대한 신뢰와 자연에 대한 애정으로 소재와 재료의 선택에 깊은 관심을 보여왔고 이 관심은 필연적으로 선택의 범위를 인간적인 것에 한정시키는 결과를 가져왔다"라고 하며 〈태〉가 나온 배경을 직시했다.

최만린은 〈태〉에 대해 "흙을 기본 재료로 하여 만들고, 구상의 바탕은 자연의 생과 인간에 관한 관심이며, 그 생성의 본질에의 접근이다"라고 말한다. 이는 곧 자신의 조형관을 보여주는 대목으로 핵심은 선험적 형태 세계의 탐구다. 조형을 공간의 척도 및 형태로 보는 원리로 〈태〉는 원초적인 상태의 생명체 현상이며 무한한 생태적 발전을 시사한다.

〈태〉 연작은 그의 지속적인 관심의 한 깊이를 보여주는 세계임이 분명하다. 즉 인간이나 자연에 대한 외형의 탐구가 아니라 생명 현상으로서의 본질에 관한 탐구를 보여주는 것이다.

김종근

김종근은 캔버스에 안료 대신 성냥과 촛불을 사용해 미묘한 불꽃의 흔적을 반복적으로 남겨 작품을 완성했다. 그의 방법은 독특한 결과물로 화면은 몹시 절제된 불꽃의 흔적들이 일률적으로 진행되어 단색의 화면을 이룬다. 화면에는 일정한 불 자국만 남아 있지만, 그것이 뿜는 기운은 아직도 살아 있는 듯한 생동감을 선사한다.

그의 작업 역시 1970년대에서 1980년대에 걸쳐 왕성하게 전개된 단색화와 연계된다고 할 수 있다. 일정한 질서에 의한 반복적 작업, 절제된 색채(불꽃의 흔적), 여기에 명상적인 분위기가 단색파의 작업과 연계된다.

특히 김종근의 작업이 보여주는 명상적인 분위기는 표현의 한계를 벗어나 신비한 영감을 불러일으킨다. 작품은 작가의 의지 때문에 만들어지는 것이 아니라 어느 경지에서 스스로 만들어진다는 사실을 그의 작품은 시사한다.

김종근는 1933년 부산 출생으로 동아대학교를 졸업했다. '혁동인爀同人'에 참여했고, 《부산현대작가전》,《한국일보대상전》,《한국 미술 오늘의 방법전》,《한국현대미술의 어제와 오늘전》,《한국 미술의 전개-전환과 역동의 시대》 등에 출품했다. 1998년부터 2001년까지는 부산시립미술관 초대 관장을 역임했다.

김형구

노을

1978, 캔버스에 유채, 50×60.6cm, 개인소장

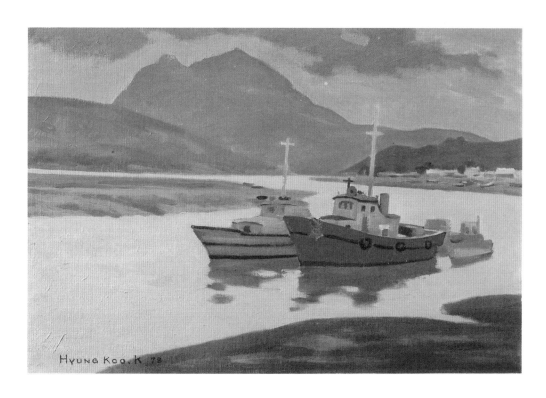

HYUNG KOO.K 78

김형구의 화풍은 자연주의와 맥락을 같이하면서 대상을 전체로써 보려는 특징을 지닌다. 저녁 무렵 강변의 풍경, 사방이 어두워지는 가운데 한낮의 열기는 가라앉고 더없이 고요한 기운 속으로 함몰되어가는 정경이 적막하면서도 아늑하다. 먼 산은 거대한 덩어리로 다가오고 그 위로 저녁노을이 붉게 물들어 간다. 언덕에 집들이 모여 있는 강 저편 마을에는 사람의 그림자 하나 찾아볼 수 없다. 강변에 정박된 두 채의 배만 한결 선명하게 묘사되었다. 노을빛도 점차 사라지고 대지는 이제 어둠 속에 묻힐 것이다. 그리고 사물은 어둠 속에 잠겨 형체를 알아볼 수 없게 될 것이다.

저녁노을이 깔리는 시점에는 햇빛이 더없이 짙게 반영되어 음영이 어느 때보다 선명하게 드러난다. 강변에 정박된 두 채의 배도 노을로 짙게 물든 물빛으로 인해 더욱 뚜렷한 형체를 구가해 보인다. 쓸쓸하면서도 정감이 감도는 풍경이다. 조만간 이 모든 색채들이 지워질 것을 생각하는 안타까움이 더욱 애절한 정취를 자아낸다.

김형구는 1922년 함남 함흥 출생으로 일본 도쿄 제국미술학교를 나왔다. 《국전》 초대작가와 심사위원을 역임했고 2005년 이동훈미술상을 받았다.

대산 김동수

소금강 만물상

1978, 화선지에 담채, 84×133cm, (구)삼성미술관 리움

〈소금강 만물상〉은 현장에서 실사實寫한 작품으로, 구도와 준법에 있어 관념적인 흥취를 찾아볼 수가 없다. 암벽과 수목으로 뒤엉킨 근경과 개울을 경계로 하여 화면 중심에 솟아오른 바위산을 배치한 중경, 계곡 사이와 중경의 산 너머로 흐릿하게 드러나는 원경은 깊은 산속의 무르익어가는 정취를 유감없이 구현한다.

바위와 수목 그리고 개울물에 이르기까지, 세밀하게 묘사한 운필의 구사는 화면 전체를 잔잔한 주름으로 뒤덮었다. 급하게 흘러내리는 개울의 물소리가 온 계곡에 차고 넘치는 가운데 가파르게

솟아오른 암산巖山과 그 사이로 솟아난 소나무의 모양이 소슬한 기운을 더해준다. 화면은 빈틈없이 꽉 차는 느낌을 주는 반면 계곡과 바위산 사이로 이어지는 원경이 시원함을 대신해준다.

김동수는 1935년 충남 서천 출생으로 홍익대학교에서 수학했다. '신수회新樹會' 창립에 가담했으며 작업 초기부터 실경을 바탕으로 한국의 산수 구현에 매진했다. 청전 이상범의 영향을 받은 실경의 추구는 대상에 밀착해 들어가는 시각의 치밀성을 드러내며 깐깐하고 건조한 묵법과 필선은 그 독자적인 산수화를 완성하기에 이르렀다.

혜촌 김학수

등산
1978, 종이에 수묵채색, 45×70cm, 개인소장

사생에 바탕을 둔 옛 생활의 단면을 담은 작품이다. 한강 어디쯤일 것이다. 강을 경계로 한쪽에는 근경을, 피안은 원경으로 설정한 전형적인 강변 풍경이다. 때는 가을날인 듯 수목에는 벌써 붉고 누런 빛깔이 선연하다. 가을의 정취를 돋우는 것은 풍경만이 아니다.

강가 너른 바위에 앉아 자연을 즐기는 세 명의 선비들은 시정 넘치는 가을의 정취를 한층 더해준다. 두 개의 범선이 강을 따라 오르고 피안의 풍경은 꿈꾸는 듯 아늑하다. 운필의 구사나 산수의 정경에서 다분히 관념적인 취향이 묻어나지만, 경관

은 사생에 의한 것임이 분명하다.

화면 오른쪽 아래에 보이는 길과 그 너머로 펼쳐지는 물길이 어우러지면서 공간의 깊이를 실감나게 한다. 세 남자는 지금 무슨 이야기를 나누고 있을까. 자연에 도취하여 시흥詩興을 풀어놓고 있는 것일까.

김학수는 주로 산수화를 다루었으며 풍속적인 내용에 집중했다. 스스로 역사 풍속화를 연구하여 이 방면에 많은 작품을 남겼다. 특히 옛 서울 그림 연작은 조선시대 풍속을 재현한 작품으로, 기록성을 되살린 것으로 유명하다.

김종휘

향리

1978, 캔버스에 유채, 130.3×97cm, 개인소장

김종휘는 동양의 산수풍경을 유화를 사용해 그렸다. 이로써 동양의 산수화를 마치 서양의 풍경화로 변형시킨 듯한 효과를 얻었다. 우선 풍경의 구도가 심층적이면서 경관의 전개가 풍요로운 것이 특징이다. 산수를 연상시키는 다른 하나의 요인은 모필로 구사한 것 같은 경쾌한 운필이다.

산자락에는 마을이 멀리 보이고 집 둘레에는 수목이 자리 잡는다. 한결같이 아늑하다. 그러나 실경은 아니며, 작가의 마음속에 간직한 평화로운 옛날의 풍경이다. 산들은 춤추듯 출렁이면서 펼쳐지고 옹기종기 한 마을의 집들은 이야기꽃을 피운다. 겨울을 지나 바야흐로 봄볕이 온 누리에 가득하며 색감은 푸근하다. 산 위에서 앞 마을로 내려오는 곡선의 길 곳곳을 수놓은 녹색과 황색으로 물든 나무들이 풍성하고 다채로운 분위기를 만들며 화면에 따스한 온기를 불어넣고 있다.

작가는 산이 있는 풍경을 즐겨 다루었다. "산이 좋아 산을 찾다 보니 우리나라의 여러 산을 올랐다. 어떤 것은 웅장하고 또 어떤 것은 수려한 여러 산과 이제 우리의 현실에서는 자꾸만 없어져가는 마음속의 마을들을 한데 묶어 나름대로 풍경을 만들어 보았다. 이 작품에는 쓸쓸하리만큼 한적했던 우리가 살던 산속 마을에 봄의 꽃을 넣어보았다."

박서보

묘법 No.10-78

1978, 마포에 연필과 유채, 130×162cm

박서보의 〈묘법〉 시리즈는 대체로 1970년대에 접어들면서 시도된다. 단색조의 바탕에 일정한 패턴으로 그려진 자동기술적 연필 드로잉은 1975년 일본 도쿄화랑에서 열린 《다섯 가지 흰색전》에서 선명하게 틀이 잡혔다.

1978년 제작된 〈묘법 No.10-78〉은 〈묘법〉 연작 제작 기간 중 가장 완숙한 경지에 이를 무렵의 작품으로 일본 센트럴미술관에서 열린 《한국 현대미술의 한 단면》을 비롯한 왕성한 활동이 펼쳐진 시기의 것이다. 이후 묘법은 약간씩 방법을 달리하면서 이어지지만, 독특한 조형적 성숙은 1970년대 후반에 이루어졌다고 본다.

유백색 바탕으로 화면을 만들고 안료가 굳기 전에 연필 선으로 일정한 리듬의 반복을 꾀하는 자동기술적 방법이 전개된다. 연필 선은 유연한 리듬을 형성하면서 일정한 폭으로 이어진다. 연필 선은 채 마르지 않은 바탕 위로 드러나기도 하고, 때론 그 속에 묻히기도 하면서 끊어질 듯 이어져 나간다. 무심코 그어나간 듯하지만, 일정한 호흡에 의한 질서가 화면 속에 은밀히 내장된다. 무언가를 의도한 표현이라기보다 전혀 의도되지 않은 무심의 경지에서 붓이 가는 대로 내맡긴 듯한 자유로움이 전면에 부상된다.

바탕은 조선백자의 유백색을 연상시킨다. 유약이 채 마르기도 전에 그야말로 붓 가는 대로 표면에 선획을 그려나간 도공들의 심심파적을 만나는 듯한 무심함이 시각적 안정감을 준다.

윤형근

화면은 세 개의 면으로 나뉜다. 좌우에 엄버 블루를 가하고 중앙은 그대로 두었다. 양옆에 가해진 색채는 가운데를 기준으로 약간씩 번져나간 흔적만 보인 채, 마치 두 개의 큰 기둥처럼 받치고 서 있는 형국이다. 이 기둥들에 의해 색채가 가해지지 않은 중앙 캔버스의 끝단이 그대로 드러난 면조차 단순한 여백이 아니라 무언가 꽉 채워진 느낌을 준다.

1970년대 중반 이후, 윤형근의 작품이 보여주는 일관성은 이처럼 수직의 기둥과 여백으로 이루어진다. 때로는 서너 개의 기둥으로 늘어나거나 가운데 하나의 기둥으로 마무리되는 등 그지없이 간결한 구성이다. 반복되는 붓질에 의해 면의 가장자리 번짐이 단순한 구성에 미묘한 변화를 일으키고 있을 뿐이다.

작가는 무언가를 그린다는 의식을 지니지 않은 채 반복되는 붓질을 통해 그린다는 행위 자체만을 남기려는 듯하다. 그래서 유독 그려지지 않은 부분과의 대비를 의도적으로 설정했다. 캔버스 여백의 부분은 밑칠이 되어 있지 않은 생지生紙이다. 그로 인해 그려진 부분과 그려지지 않은 부분이 더욱 선명히 구분되면서 이 대비 자체가 구성 패턴을 대신한다.

작품의 제목 또한 화면에 사용된 색채명으로 표현하여 일체의 의식을 제거한 채 안료 자체를 독립된 존재로 부각시켰다. '이것은 아무것도 아닌, 단지 생지의 캔버스 어느 부분에 가해진 엄버 블루일 뿐이다'라고 말이다.

송수련

관조

1978, 한지에 담채, 콜라주, 159×119cm, (구)삼성미술관 리움

송수련은 작품의 소재보다는 그림을 그려나가는 과정에서 발생하는 여러 조형적 요소의 변주에 각별한 관심을 가져왔다. 작가는 안료를 사용했을 때 반응하는 바탕색의 변화와 그 안에서 우연으로 파생되는 갖가지 회화적 생성을 적극적으로 작품 속으로 끌어들이려는 시도를 이어왔다.

〈관조〉에서도 한지와 바탕 위에 가해지는 안료의 사용, 그리고 그로 인해 조합되는 반응의 우연성이 자연스럽게 회화적 요소로 수렴되는 모습이 발견된다. 그리고 이렇게 조응된 화면의 구성 요소들은 일정한 계획과 이에 못지않은 우연성이 결합하여 독특한 구성에 도달한다.

송수련은 서라벌예술대학 회화과를 졸업하고 성신여자대학교 대학원을 졸업했고, 중앙대학교 교수를 역임했다.《국전》에서 다수 입선했으며 여러 차례 특선을 수상했다.

박고석

새재 풍경

1978, 캔버스에 유채, 46×53cm, 개인소장

〈새재 풍경〉은 현장감이 강한 만큼 화면에 스케치풍의 경쾌함을 동반한다. 화면 상단에 맞닿은 산 정상은 작가가 등반을 하며 받은 산의 이미지이다. 암석과 수목, 그 사이로 드러나는 흙의 풋풋한 향기가 그대로 전달된다. 굵은 터치로 뭉클뭉클하게 묻어난 색감은 산을 오르면서 자연에서 받은 감동을 대신해주고 산을 좋아하는 작가의 생리적인 단면이 극명하게 전달된다. 다른 산 그림에 비해 한결 정답고 온후하게 느껴지는 것도 작가의 꾸밈없는 심경이 고스란히 담겨 있기 때문이다.

박고석은 '산의 화가'라고 할 만큼 산을 많이 그렸다. 그가 산을 중심으로 한 사생풍의 작품을 시작한 것은 1970년대 후반이며 이는 작고할 때까지 이어졌다. 따라서 박고석의 산 그림은 현장감이 특징인 반면, 육중한 마티에르와 진득한 밀도를 엿볼 수 있다.

즉흥적인 터치와 강렬한 색채 구사는 현장에서의 감동을 유감없이 구현해준다. 그에게 산은 단순히 바라본다는 거리감에 근거를 두지 않고 산속으로 깊이 나아가는 신체로서의 밀착감을 준다. 이로 인해 보는 이들도 어느덧 산속으로 들어가고 있는 듯한 느낌을 받는다.

풍곡 성재휴

산사귀범 山寺歸帆

1978, 종이에 수묵채색, 43×66cm, 개인소장

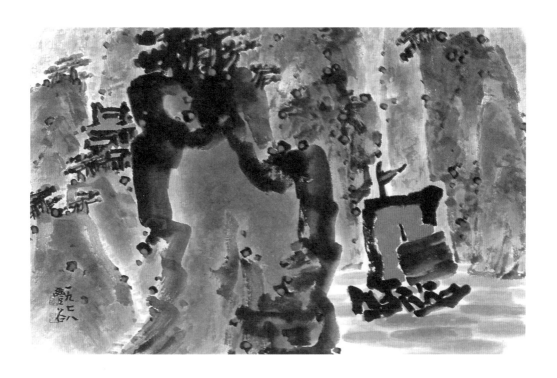

성재휴는 의재 허백련을 사사했지만, 스승의 화풍에서 완전히 벗어난 독자적인 세계를 개척했다. 경관은 관념산수의 소재적 범주에서 벗어나지 않으나 묘법은 대단히 혁신적인 방법이다. 굵은 먹선이 대상을 묘사해주고, 먹과 어우러져 원색을 구사하여 화면은 더없이 밝고 경쾌하다.

뚜렷한 윤곽선으로 표현된 산은 양감과 형태를 강조하고 산세는 전통적인 원근법 대신 평면성을 강조했다. 기운찬 묵선, 절제된 색의 선택과 생동감 넘치는 표현에서 혁신적인 경지를 찾아볼 수 있다.

중앙에 불쑥 솟아오른 암벽이 화면을 가득 차지하는 가운데 양쪽으로 경관이 펼쳐진다. 왼쪽 산속에는 산사가 자리 잡고, 오른쪽 강에는 두 척의 범선이 강기슭에 닿을 즈음이다. 피안은 깎아지른 암벽이 병풍처럼 막아서 있다. 가운데 암벽 정상에 소나무가 무성하고, 건너편 산사의 주변에도 수목이 울창하다. 어쩐지 가운데 암벽이나 피안의 깎아지른 절벽, 그리고 산속 깊숙이 묻혀 있는 산사의 정경은 좀처럼 근접할 수 없을 것 같은 느낌이다.

박장년

마포 78-4

1978, 캔버스에 유채, 163×130×(3)cm, 국립현대미술관

박장년은 1970년대 중반 단색화파의 대열에 속하면서도 독자적인 평면의 문제를 천착했다. 〈마포 78-4〉는 이 시기 그가 모색한 방법을 보여주는 대표적인 작품이다. 종이를 말아 묶어놓은 듯하지만 그린 것이다. 이를 프랑스어로 트롱프 뢰유라 Trompe-l'œil고 하며 눈속임이라는 뜻이다.

그는 캔버스가 아닌 '마포(삼베)'를 사용해 이 눈속임을 극대화했다. 마포로 만든 표면에 동일한 색조의 물감으로 섬세한 음영만을 그려 넣어 바탕 자체에서 마포의 주름이 자연스럽게 스며 나온 것과 같은 효과를 자아내고 있다. 색채의 절제와 극사실주의적 묘사를 통해 '그려진 것과 그려지지 않은 것' 사이의 간극을 지워버린 셈이다.

세 폭의 화면은 개별적이자 동시에 전체를 이루는 구조를 갖는다. 각 화면에는 모양이 다른 천이 그려져 있다. 천은 삼에서 뽑아낸 실로 짠 마포로, 위에서 매달린 채 아래로 늘어져 있는 형국이다. 마포 위에 그려진 마포라는 형국은 그려진 것이라기보다 바탕에서 생성되어 나온, 바탕이자 동시에 그려진 것이라는 미묘한 상황을 연출한다.

마포 위에 그려진 환영은 마치 마술처럼 화면에서 솟아 나오다가 다시 화면 속으로 사라질 것만 같다. 마포 위에 마포를 그린다는 상황 자체가 실상과 허상의 존재론적 물음을 동반한다. 있는 것과 없는 것, 존재하는 것과 부재한 것은 사실은 같은 것이라는 역설을 시사한다.

최영림

환상의 고향

1978, 캔버스에 유채, 130.4×161.8cm, (구)삼성미술관 리움

최영림의 독자적인 화풍을 보여주는 대표 작품이다. 단순히 상상 속의 고향이 아닌, 떠나온 고향을 배경으로 했다. 여기에 자신이 즐겨 그리는 토속적인 내용을 곁들였다. 근경에는 벌거벗은 여인들이 꽃밭에 뒹굴고 있고 멀리 언덕과 궁궐 같은 건물들이 보인다. 원근법에 따른 구도가 아닌 전체가 하나로 혼융된 인상을 주는 독특한 설정이다.

화가의 고향인 평양을 배경으로 그 안에서 뛰노는 원생原生적인 삶의 정경이 겹쳐져 유토피아적인 상황을 형성한다. 여인들의 신체는 마치 흙으로 빚어진 태초의 인간 모습을 연상시킨다. 동물과 식물 그리고 인간이 하나로 어우러지는 상황은 다분히 범신론적이다.

가운데 날아오르고 있는 여인의 모습은 더욱 몽환적 상황으로 이끄는 요인이 된다. 동시에 정적인 상황 속에 갑자기 생기를 불어넣는 요인이 되기도 한다. 향토적인 속성과 더불어 관능적인 요소를 부단히 가미한 최영림의 화풍은 토속적 초현실주의로 불러도 무방할 것 같다.

김형근

설중화

1978, 캔버스에 유채, 116×80cm, 개인소장

김형근은 극사실주의 화풍으로 인물과 정물을 주로 다뤘다. 그는 대상에 충실하기보다 대상을 에워싼 주변의 정취를 묘사하는 데 독자적인 영역을 지녔는데, 이는 자칫 건조해질 수 있는 극사실적인 화면에 시적 정감을 불어넣는다.

〈설중화〉는 눈 덮인 갈대밭을 배경으로 까만 옷을 입은 여인이 꽃 한 송이를 꺾어 들고 그 향기와 아름다움에 취해 있는 모습이다. 고유한 대상의 설정과 사실적 기법이 유감없이 드러나 있다.

하얗게 쌓인 눈밭 사이로 솟아오른 갈댓잎의 날카로운 묘사와 목까지 올라온 까만 옷차림의 여인이 보여주는 서늘한 아름다움이 대비를 이루면서 화면은 더없이 정갈한 공간감으로 충만해진다. 하얀 눈밭과 까만 의상이 만드는 대비, 자연과 인간의 아름다움이 만드는 대비, 무위의 자연과 자연을 바라보는 작가의 독특한 시각의 대비는 단순하면서도 더없이 풍부한 회화적 내용을 끌어낸다. 김형근의 화면은 투명하고 생동감 넘치는 색채의 구사와 간결하면서도 예리한 터치가 보여주는 빈틈없는 짜임새가 격조 높은 장식성을 만들어낸다.

1930년 경남 통영 출생으로 1969년《제18회 국전》에서 문공부장관상을, 1970년《제19회 국전》에서는 대통령상을 받았다. 그 외에도 경남문화상, 서울시문화상, 오지호미술상을 수상했다.

전화황

따뜻한 느낌의 갈색조 화면 위에 반가사유상을 그린 작품이다. 반가사유상은 암갈색 배경 위에서 배어 나오는 듯 은은하게 자리 잡고 있다. 사색적이고 고요하면서도 따사로운 분위기의 화면은 특유의 색감과 왼쪽 상단에서 나오는 은은한 빛을 통해서 만들어지며 자연스럽게 명상에 빠져들게 한다. 빛을 받은 상의 음영과 그 뒤의 어두운 그림자와 대조적으로 보살의 머리 부분은 붉은색으로 처리되어 더욱 신비로운 느낌을 이루어내고 있다.

전화황은 자신의 종교적 신앙의 세계를 수많은 불화佛畵 작품들을 통해 형상화했다. 이러한 소재 선택 방식과 신앙적 고백이 깊이 침잠되어 있는 화면 분위기는 한국과 그가 활동한 일본, 즉 양국의 미술 세계에서 높이 평가받았다.

허황

가변의식 78-A

1978, 캔버스에 유채, 90×116cm, 개인소장

허황의 화면은 따뜻한 미색 톤으로 완전히 뒤덮여 있다. 그 안에서 부분부분 잡힐 듯 말 듯한 기이한 흔적들이 부유하여 어떤 기운이 생성되는 공간으로 비유된다. 존재하는 것과 존재하지 않는 것, 실상과 허상의 경계라고 할까. 화면은 이 미묘한 상황에서 사유의 한없는 여정을 열어 보인다. 이런 점에서 허황의 작품은 완성된 물질로서의 표면이라기보다 표면 너머의 세계, 한없이 깊어지는 사유의 세계를 동경해 마지 않는다고 할 수 있다. 〈가변의식 78-A〉가 바로 이 세계를 조금씩 열어나

가는 은밀한 경계 속에 존재하는 매개체라고 해도 좋을 것이다.

허황은 추상표현주의의 영향을 받으면서 출발했으나, 1970년대부터 독자적인 단색회화에 도달했다. 그리고 1975년 일본 도쿄화랑에서 열린《다섯 개의 흰색전》에 참여함으로써 백색화의 선두주자로서 주목을 받았다. 단색화는 한국의 정신세계와 정서에 밀착된 것으로 한국 현대미술의 정체성을 구가한 최초의 미술 운동으로 평가되고 있다.

소산 박대성

상림 霜林

1979, 종이에 수묵담채, 180×180cm, (구)삼성미술관 리움

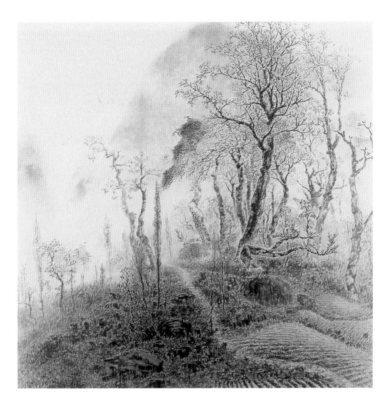

〈상림〉은 큰 변화가 없는 평범한 산야의 한 풍경이다. 그런데도 한국의 풍토가 지닌 건조한 공기와 부드러운 흙, 산내음이 느껴질 만큼 실감난다.

소박한 가운데 잔잔한 여운이 있고 깊이에서 우러나오는 서정이 화면을 덮어간다. 잎이 떨어진 나목들이 듬성듬성 서 있는 산속 길, 깊은 산이기보다는 들녘을 막 지나 산으로 접어드는 길목 같다. 저쯤에서 곧 초동樵童이라도 나타날 것 같은 느낌이다. 짙어가는 가을의 정취가 더없이 청아하다.

이 작품은 1979년《제2회 중앙미술대전》에서 대상을 받은 작품이다. 박대성은 1978년 열린 제1회전에서 장려상을 수상했는데, 1981년《국전》의 해체 이후 새롭게 출범된《중앙미술대전》은《동아미술제》와 더불어 신인공모전의 형식을 띤 공모전이었다. 이를 통해 재야의 역량 있는 신인들이 새롭게 발굴되었으며 박대성도 그중 한 사람이다. 특히 그의 작품이 주목받은 것은 관념산수가 퇴조하고 이를 대신한 사경(실경)산수가 활발하게 등장할 무렵, 사경산수의 한 모범을 보여주었기 때문이다.

최병소

작품 〈무제〉는 1979년에 제작되었던 작품을 2002년에 재현한 것이다. 작품은 글자로 가득 채워진 신문지에 볼펜으로 일정한 줄을 반복해서 그어나가면서 표면의 활자와 여백을 지워나가고, 그 위에 연필로 다시 덧칠하는 방식으로 제작된다. 표면은 연필로 완전히 뒤덮여 그 이전 단계인 종이나 볼펜의 물성을 찾아볼 수 없게 된다.

그는 자신의 작업을 '지우는' 작업이라고 표현했는데, 안료를 쌓아 올리면서 이전 단계의 물성을 지워버리는 작업을 통해 평면을 자각하게 만들고 동시에 재료의 속성을 사라지게 만드는 데에 몰두한다. 재료 자체의 속성을 지워나가는 방식은 그 재료 위에 새로운 재료를 사용하여 직선이나 사선의 반복적인 드로잉으로 표면을 빼곡히 채워

나가면서 이루어진다. 종이 위에 계속해서 드로잉을 해나감에 따라 종이는 너덜너덜해지거나 구멍이 나기도 하는데, 이렇게 해지거나 너덜너덜해진 종이는 마치 쇳덩어리처럼 보이기도 한다. 일련의 자기 수행적인 반복의 과정을 통해 본래의 속성을 바꿔버리는 작업에서 고도의 정신성을 찾아낼 수 있으며 한국 모노크롬의 핵심적인 경향인 비물질화의 경지를 찾아낼 수 있다.

작가에 의하면 지우거나 비우는 것보다 홀가분하고 편한 게 없다. 하염없이 지워나가는 그의 작업은 오로지 몸으로 하는 무의식적인 사유와 같은 작업이며, 어린이가 놀이에 몰입하듯 심신을 벗어던진 물아의 경지에서 이루어지는 것인지도 모른다.

유산 민경갑

환 歡

1979, 종이에 수묵담채, 96×137cm, (구)삼성미술관 리움

화려한 나래를 활짝 편 공작의 자태를 담은 작품
이다. 담묵과 담채로 이루어진 표현임에도 진채眞
彩로 그린 작품 못지않게 화사하고 그윽한 아름다
움을 구현하고 있다. 가운데 새의 머리와 몸통 그
리고 발이 극히 암시적으로 묘출되어 있으며, 화
면이 꽉 차게 펼친 날개는 몇 개의 묵墨점과 담채
의 점획으로 처리했다.

민경갑은 화조와 산수 등 극히 평범한 소재를
다루면서도 화사한 색채와 해맑은 공간의 창출로
인해 신선한 느낌을 주는 작품을 다수 창작했다.
특히 1970년대부터 1990년대 초반까지는 본인의
화풍을 정립한 시기로 자연과 인간의 조화를 모색

하면서 산수, 인물, 화조 등의 다양한 소재를 수묵,
채색 등 여러 기법으로 표현했다.

구체적인 이미지를 지니면서도 이미지를 넘어
부단히 추상의 세계를 지향하는 점, 구상이면서
동시에 추상인 화면 속에서 제목이 가리키는 환시
적인 요소가 더욱 신비롭게 부각되고 있음을 알
수 있다.

화선지와 묵, 천연 안료라는 재료의 전통성을 고
수하면서, 자연 친화적이며 자연과의 합일을 추구
하려는 한국인의 정서와 정신세계를 꾸준히 천착
하고 있다.

곽훈

그릇

1979, 캔버스에 유채, 61×91cm, 개인소장

16개로 나뉜 화면에 그릇을 하나씩 그려 넣은 극히 단순한 구성이다. 대상을 정직하게 포착했으며 분할된 화면 가장자리에 붓 자국과 안료가 흐른 흔적을 구사했을 뿐이다. 그러나 같은 크기의 그릇이 나란히 그려진 단순한 화면은 무언가 여운을 남기면서 생각에 잠겨 들게 한다.

그릇은 일상에서 쉽게 만날 수 있는 식기로 소박하면서도 친밀감이 가는 기물이다. 흐릿하게 모습을 드러내는 그릇의 형상이 주는 아련한 정감이 아득한 시간 너머로 달려가게 한다. 그릇을 소재로 한 연작은 이처럼 화면을 여러 개로 분할한 면에 각각 하나씩 배치되는 구성이 대부분이다. 표현적인 바탕과 그 위에 떠오른 그릇의 모습이 어우러지는 구성은 그지없이 고요한 정감을 자아내게 한다.

곽훈은 오랫동안 그릇을 소재로 한 작품을 발표해왔다. 때로는 흐릿하게 윤곽선을 나타낸다든가 부분적으로 지워 시간의 흔적을 암시하는 형국을 통해 소재로서의 단순한 대상이 아니라, 그것이 함유한 시간성과 역사성을 환기시킨다. 우리가 사용하는 평범한 일상용품이 오랜 시간을 두고 먼 옛날과 이어져 있다는 사실에서 전통에 대한 항상성恒常性을 만나게 된다.

평론가 수잔 C. 카슨Susan C. Carson은 "엄숙한 느낌을 주는 외양과 평범한 실용성이 결합하여 하나의 전통적인 양식을 만들어 온 것을 보면 다시 한번 평범하기 만한 그 단순한 모양이 우러러 보일 뿐만 아니라 일상적인 실용성 속에서 조상들이 추구해온 정신세계의 원형을 만나게 되는 것이다"라고 말했다.

남정 박노수

고사도 高士圖

1979, 종이에 수묵채색, 46×70cm, 개인소장

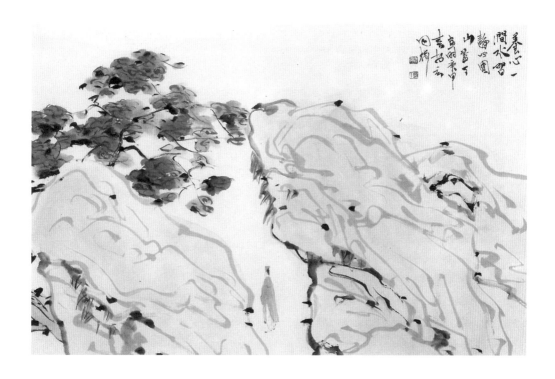

박노수의 작품 가운데는 고사도가 유독 많은 편이다. 화면에는 산수와 더불어 옛 선비의 모습이 보인다. 피리를 부는 소년이나 말을 타고 가는 선비의 모습도 같은 맥락의 화제이다.

양쪽으로 바위산이 솟아오르는 가운데 좁은 길 위에 붉은 두루마기에 탕건을 쓴 선비가 고즈넉하게 길을 가고 있다. 길을 간다기보다 바위산 틈새에 잠시 서서 자연의 기묘함을 감상하고 있다고 하는 편이 어울릴 듯하다.

왼편 바위 위로 솟아난 나무의 짙은 남색이 선비의 엷고 붉은 두루마기와 대비를 이루어 시각적 밀도를 더해준다. 평범한 설정이지만 인간과 자연, 자연의 아름다움과 인간 의지의 고귀함이 어우러져 격조 높은 공간을 창조해낸다. 더불어 물 흐르듯 경쾌하게 유동하는 그 특유의 준법은 기암의 골격에 한결 짙은 여운을 준다.

문인화는 그 기법에서나 내용에 있어 지나치게 기교적이거나 서술적이어서는 안 되는 묵약이 있다. 그림 속에 담겨 있는 뜻이 모든 기교를 앞질러 표상되어야만 비로소 문자향文字香이니 서권기書卷 氣니 하는 말을 쓸 수 있다.

석란희

뜨거운 추상표현주의 세대인 석란희는 프랑스에서 귀국 이후 섬세하고도 날카로운 필치의 서체풍의 서정적 추상을 시도했다. 〈자연 24〉에서도 푸른 바탕 위에 드로잉 같은 선의 흐름이 화면을 누비는데, 이는 마치 문인화의 어느 단면을 보는 것 같은 일필휘지의 자유로운 운필을 연상케 한다. 한동안 선보인 목판화 작업도 난초와 같은 식물적 소재와 담백한 화면의 구성이 문인화를 방불케 했다.

화면의 바탕은 석란희가 주조로 자주 사용하는 청색으로 심연과 같이 깊고 고요하면서 무언가 가라앉는 듯한 침잠의 느낌이다. 마치 고요한 내면의 여운이 화면 전체로 퍼져가는 인상이다. 작가에 따라 식물성 사유형이 있는가 하면 동물성 사유형이 있다고 할 수 있는데, 석란희는 단연 식물성 사유형이다. 검은 선의 빠른 흐름은 바람보다 먼저 눕는 풀잎의 가녀린 자태를 닮았다.

화면은 자연스럽게 자연의 어느 단면을 연상시킨다. 구체적인 대상을 구현한 것이 아니라 사물 속에 감춰진 내면의 기운이 간단없이 밖으로 흘러넘치는 국면을 보여주는 느낌이다.

석란희는 1939년 서울 출생으로 홍익대학교와 프랑스 파리 에꼴 드 보자르를 졸업했다. 다수의 개인전과 국제교류전에 출품했으며 석주미술상(1992), 이중섭미술상(2005)을 받았다.

박영성

오른쪽 아래에 "sung 79"라는 서명이 있다. 투명하게 흐르는 듯한 흰색 원피스를 입은 여인이 첼로를 가슴에 품고 선율을 느끼며 활을 잡은 모습을 포착했다. 유화임에도 수채화처럼 맑고 투명한 기운에 둘러싸여 있다. 여인의 뒤로 비쳐드는 햇살은 왼쪽 아래 어둠과 대비를 이루며 더욱 극명하게 부각되고 있다. 자칫 어두워보이는 갈색조의 배경은 밝은 색조의 색상으로 툭툭 올려놓은 듯한 빛의 표현으로 인해 경쾌하면서도 따스한 분위기를 조성한다. 밝은 빛에 둘러싸여 있는 여인은 차분하게 자신이 연주하는 선율에 귀를 기울이면서 완전히 몰입해 있는 듯하다.

수채화의 개척자로 알려진 박영성의 작품 〈해조〉는 유화 작품으로, 그의 설명에 의하면 "나는 그림의 주제나 표현 기법을 깊이 들어가 새롭게 추구해야 할 때 유화를 그린다. 유화로 그 점들이 충분히 파악되었을 때 같은 주제, 혹은 비슷한 소재의 그림을 수채화로 그린다. 유화는 몇 번이고 고치고 덧칠할 수 있는 이점이 있어 새로운 것을 모색하는 데 편리하고, 그것을 승화시킨 것이 내 수채화"라고 말했다. 그에게 있어서 유화보다 수채화가 더 높은 경지에 있는 것으로 이 부분에 있어서는 독보적이라고 해도 과언이 아니다.

1974년 《제23회 국전》에서 〈회고〉로 대통령상을 받았으며, 원색의 대비를 통해 향토적인 기물들을 소재로 한 정물을 많이 발표했다. 대표작으로 〈꽃이 있는 정물〉, 〈해조〉 등이 있고 저서로 『박영성 수채화선집』을 남겼다.

박광진

한라산

1979, 캔버스에 유채, 130.3×97cm, 개인소장

박광진은 풍경 사생 작업을 주로 선보였으며 온건한 사실주의 화풍을 지속했다. 〈한라산〉에서도 그의 화풍이 가진 특징이 잘 드러난다. 산 중턱에서 멀리 한라산 정상을 바라보는 시각으로 근경의 잡목과 마른 들풀들, 아스라이 펼쳐지는 산 중턱을 지난 하얗게 눈 덮인 산의 정상으로 이어지는 시점은 현실에 충실하면서도 한라산과 제주 특유의 풍토적 특성을 유감없이 드러낸다.

띄엄띄엄 고사목이 보이는 산의 정경은 높은 산세를 의미하며 아득히 펼쳐지는 숲속을 지나 우뚝 솟아오른 한라산의 용태는 신비로운 기운을 드러낸다. 구체적인 근경을 지나 중경에 가까워지면 점차 현실을 벗어난 초연한 경지로 나아가게 된다. 계절은 늦가을인 듯 근경의 숲에서는 가을의 정취가 물씬 묻어난다. 한라산 정상에는 벌써 하얀 눈이 덮여 있는데, 이를 통해 산의 높이가 실감된다.

제주의 풍물은 여러 화가가 다룬 바 있다. 특히 한라산이 보이는 풍경은 제주의 가장 뚜렷한 경관이라는 연유로 더욱 빈번하게 소재로 사용되었다. 그중 박광진이 다룬 〈한라산〉은 현실감이 있으면서 동시에 산의 신비한 모습을 부각한 점에서 돋보인다.

안재후

만수 滿水

1979, 캔버스에 유채, 116.7×91cm, 개인소장

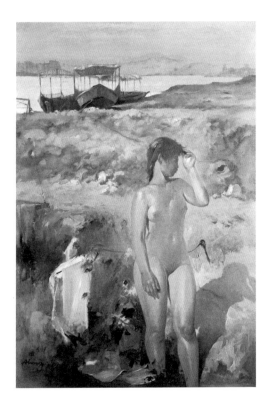

안재후는 1950년대 후반 현대미술협회 회원으로 활동하던 시기에는 표현적인 추상미술을 추구했으나, 1960년대 후반부터는 구상으로 전향하여 시적인 분위기의 작품으로 일관했다.

〈만수〉라는 제목의 이 작품에서도 시적 여운이 짙게 묻어난다. 나체의 여인과 해안의 설정, '물이 찬다'라는 의미의 제목과 탄력적인 여체가 감응되는 상황 자체가 한 편의 시라고 할 수 있을 듯하다.

대리석으로 빚어놓은 것 같은 여체의 매끄러운 피부와 거친 해안의 표현적인 묘사가 긴장감 있는 대비를 끌어내는 데서도 마찬가지로 시적인 여운이 짙다. 전혀 어울리지 않는 상황이 자아내는 위화감이 현실과 동시에 초현실적 정감으로 이어진다.

누드와 해안에 정박한 배 이외에는 구체적으로 파악되지 않는 나무 줄기, 잎사귀 등의 암시적인 사물들이 엿보일 뿐이다. 사실적인 붓질로 정밀하게 묘사된 누드는 이러한 화면 속에서 더욱 두드러진다.

자연 속 인간의 모습, 그것도 발가벗은 여체의 수줍은 듯한 모습은 더없이 순화된 상황의 연출이 아닐 수 없다. 조만간 여체는 원초의 자연 속으로 귀의 될 것 같은 예감을 불러일으킨다.

김숙진

독서

1979, 캔버스에 유채, 91×116.7cm, 개인소장

김숙진은 정물과 인물에 치중해왔으며, 그중에서도 인물이 중심을 이룬다. 그의 화풍은 대상에 밀착해 들어가는 사실적 묘법에 근간을 두면서도 고전적인 격조를 잃지 않은 중후한 시각적 밀도를 보인다. 인물의 대부분은 여인을 모델로 한 것인데 조용하면서 청아한 분위기를 보여주는 것이 특징이다.

〈독서〉는 서양식 등받이 의자에 앉아 독서를 하는 여인을 측면에서 포착했다. 실내는 화실인 듯 배경에는 벽에 몇 개의 캔버스가 기대어 있고 여인의 앞 탁상에는 찻잔이 놓여 있다. 벽에는 둥근 접시 그림이 걸려 있을 뿐 실내는 더없이 정갈하다. 실내 분위기에 맞게 청색 원피를 입은 여인의 다소곳한 자세에서도 맑고 고요한 기운이 전해진다.

원계홍

소녀상

1979, 캔버스에 유채, 45.5×37.9cm, 개인소장

〈소녀상〉은 작가가 제작한 몇 점 되지 않는 인물화 가운데 하나이다. 대상을 파고드는 관찰력이 돋보일뿐만 아니라 깊은 정감이 묻어나는 소녀의 분위기를 차분하게 묘사했다.

짙은 푸른색 상의와 붉은 치마의 대비가 화면에 생동감을 불러일으키며, 가지런히 무릎 위에 얹은 손과 앞을 향해 다소곳한 표정을 지은 모습이 정겨움을 더해준다. 배경을 치마와 유사한 붉은 톤으로 처리하여 소녀는 붉은 색조 속에 더욱 오롯하게 떠오르고 있다. 사실적인 묘사가 아니어도 인물은 화면 속에서 서서히 밖으로 나오는 듯한 모습이다. 이러한 의도적인 처리로 인해 더욱 진한 여운을 지닌다.

원계홍은 일본 중앙대학교 경제학과를 졸업하고 다른 일에 종사하면서 그림 활동을 했기 때문에 화단에 특별한 인맥을 갖고 있지 못했다. 또한, 주로 개인전을 통해 활동했기 때문에 널리 알려지지도 않은 편이다. 그러나 이런 여건 덕에 오히려 제도적인 구속에서도 자유로울 수 있었으며, 독학이었기 때문에 자기 양식을 일찍이 구현할 수 있었다. 주로 거리의 풍경을 많이 그렸으며, 한적한 도시 가로의 어느 단면은 모리스 위틀리로 Maurice Utrillo, 1883~1995를 연상케 하는 면이 적지 않다. 1980년 작고한 이후 그의 예술을 재조명하는 유작전이 1984년 공창화랑과 1989년 국립현대미술관에서 열렸다.

월전 장우성

눈

1979, 종이에 수묵, 97×73cm, (구)삼성미술관 리움

장우성은 1960년대 초반 미국 워싱턴에서 한동안 체류했다가 후반에 귀국했다. 워싱턴에서는 1964년 동양예술학교를 설립해 미국인들에게 동양화와 서예를 가르쳤다.

그는 지나치게 고답적인 문인화의 세계에 머물지 않고 폭넓은 소재의 선택과 현실 비판적인 내용의 원용도 서슴지 않았다. 장우성의 예술 세계를 재단해 본다면 1960년대까지를 모색과 자기 변혁의 시대로, 1970년대 이후의 작화적인 내용은 자기 양식의 종합적인 마무리라는 측면에서 바라볼 수 있다. 그리고 문인화적인 소재의 관념적 내용과 더불어 현실에 바탕을 둔 사경과 사생은 1970년대 이후 장우성의 전체 작품에서 이어져

내려오는 뚜렷한 두 개의 맥락이다. 그의 화면에서 발견되는 간결한 구도와 담백한 감각이야말로 문인화가 추구해 마지 않는 고결한 정신적 아름다움을 표현한다고 할 수 있을 듯하다.

〈눈〉은 폭설이 내리는 장면을 묘사한 작품으로 쏟아지는 눈송이와 하얗게 쌓인 눈밭의 설정이 실감 나게 전달되면서도 한편으론 추상화에 가까운 대담한 생략이 엿보인다. 가장 구체적인 눈 오는 날의 풍경을 극명하게 묘출하면서도 화면은 설명을 넘어 단순한 두 개의 면으로 구성되는 추상 세계를 드러내고 있다. 구상이면서 동시에 추상 화면이기도 한 역설적 장면이라고나 할까.

정치환

분류 分流

1979, 종이에 수묵담채, 146×112cm, 국립현대미술관

제목과 같이 쏟아지는 물줄기를 연상시킨다. 그런가 하면 가파르게 솟아오른 암벽의 어느 단면을 확대해 놓은 느낌이기도 하다. 일정한 두께의 나무판자를 차곡차곡 쌓아 올린 광경을 떠올리게도 한다. 또한 이 모든 영상을 제거하고 순수한 운필의 일정한 단편을 나열해간 것이라고도 말할 수 있다. 보는 사람의 감수성에 따라 어느 구체적인 자연의 한 단면으로 보이기도, 순수한 운필의 질서 정연한 작동의 단면으로 인식되기도 할 것이다. 혹은 두 가지 측면을 동시에 볼 수 있다면 더욱 풍부한 감상의 즐거움을 얻게 될 것이다.

수묵을 기저로 하면서 담채를 곁들여 농담의 변화에 따른 전체적인 구성의 탄력이 더욱 선명하게 전해진다. 직사각형의 단면들이 전개되면서 생겨나는 내면의 힘이 어쩌면 이 작품이 지닌 구성의 본질일지도 모른다.

정치환은 서울대학교 출신으로 1962년부터 1981년까지《국전》에서 연속으로 입선과 특선을 수상했다.《국전》 초대작가와 심사위원을 역임했으며 영남대학교 미술대학 학장을 지냈다.

백철수

존재율 79-5

1979, 나무, 235×85×52cm, (구)삼성미술관 리움

1979년 《제2회 중앙미술대전》에서 동양화의 박대성과 나란히 공동대상을 받은 작품이다. 마치 철기시대에 만들어진 칼의 예리하면서도 단순한 구조를 닮았다. 대에서 치솟아 오른 형태는 아랫부분에서 두 번 굴절되었다가 곧바로 위로 솟아오르는데, 간결하면서도 힘에 넘치는 구조이다. 군더더기 없이 매끈하게 처리된 표면은 나무의 정감을 그대로 드러냄으로써 더욱 단순 명쾌한 느낌을 안겨준다.

이후 백철수는 서예의 획 자체가 일종의 형태 의지를 담은 작품을 전개해 보였다. 일필휘지에서 오는 기운생동을 공간 속에 아로새기는 인상을 주는 것도 이에 연유한다. 서체를 소재로 한 회화 작품은 이미 여러 화가에 의해 시도되었으나 공간 속에 구조로서 구현한 경우는 그가 최초이지 않을까 생각된다.

상형 자체가 일종의 사물의 표상 형식이기 때문에 자획에는 이미 상형의 여러 단면이 내장되어 있다고 할 수 있다. 그것을 평면 속에 구현한다든가 공간 속에 구현한다고 했을 때도 이미 그 자체가 상형의 의지를 드러내고 있는 것이 된다.

〈존재율 79-5〉에서도 그러한 상형에 대한 의지가 서서히 드러나고 있음을 감지되지만, 형태 자체의 기념비적 요소를 극대화하고 있는 느낌이다. 힘차게 솟아오르는 상승의 의지는 아랫부분에서 두 번의 굴곡을 거치면서 더욱 고양되는 기류에 편승하여 기념비적 요소를 강조시킨다.

표승현

작품 79-1

1979, 캔버스에 유채, 162×130cm, 개인소장

〈작품 79-1〉은 작은 단위의 면들이 겹치면서 커다란 색면으로 심화한 양상을 보여준다. 화면은 미니멀한 색면추상으로 나타나지만 미니멀리즘의 속성인 차가운 논리성은 찾을 수 없고, 오히려 뜨거운 감성의 내면화가 두드러지는 편이다.

균일한 화면은 가장자리로 오면서 자연스럽게 번져나간 표현의 여운으로 무미건조함을 제거한다. 이 같은 표현의 여운으로 인해 화면은 비어 있으면서도 동시에 꽉 차는 느낌을 가진다. 빈 것과 찬 것은 다르면서도 동시에 같다는 사실을 말해준다.

일부 작가들의 경우 만년에 이르면서 절제된 화면을 보여주는 경우가 있는데 표승현도 여기에 속한다고 할 수 있다. 뭔가 그리지 않으면서도 많은 것을 그린 상태, 이것이야말로 무위無爲의 경지라고 할 수 있지 않을까.

민중미술은 모더니즘 경향의 미술이 지니고 있던 형식주의와 사회에 대한 무관심에 대한 반발로 일어났다. 삶의 현장에 다가가려는 현장미술로서의 성향을 띠면서 일부 젊은 세대에 호응을 받아 여러 그룹의 출현을 보게 되었다. '현실과 발언'을 중심으로 한 민중미술은 점차 재집결의 양상을 보이면서 민족미술로서의 체계화를 추진했다.

한국화 영역의 수묵화 운동은 지금까지의 형식 타파에 집중했던 실험을 고유한 정신의 회복이란 명분을 다져가면서 한국화의 침체를 벗어나려고 했다. 조각은 인체 위주의 아카데믹한 경향에서 벗어나려는 작업이 점차 활기를 띠었다. 전통적인 매체에서 벗어나 재료 자체의 물성을 강조하는 경향과 더불어 장르를 파괴하려는 실험적인 추세가 강하게 전개되었다.

백문기

작품1

1980년대, 테라코타, 85×35×33cm, 개인소장

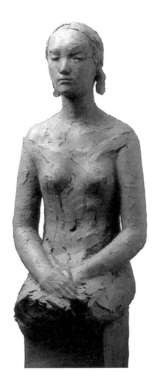

다소곳이 두 손을 모은 소녀의 모습이 더없이 다감하게 다가온다. 깊은 명상에 빠진 듯 고요하고도 깊은 침묵이 인체를 감싸고 돈다. 그에 못지않게 흙으로 발라 올린 표현의 직접성이 순수한 분위기를 더해주는 느낌이다.

작가는 초기부터 고집스럽게 사실주의적인 기법으로 인체의 아름다움을 추구했다. 그에게 있어서 가장 아름다운 것은 인체이다. 이 인체를 표현하는 가장 중요한 요소는 볼륨에서 표출된다. 또한 비례의 원칙을 중요시했는데, 이 비례가 어긋나면 아름다움이 파괴되기 때문이다.

인체의 표현은 고대 그리스시대부터 이어지는 것으로 서양의 조각하면 가장 먼저 인체가 떠오른다. 특히 여체는 아름다움의 표상으로 중심을 이루어왔다. 동양의 조각이 주로 종교적인 도상으로 인체를 다루었다면, 서양은 일찍이 종교성을 떠난 인간의 모습으로 인체를 다루어왔기 때문에 양식에서도 토르소, 두상, 전신상 등으로 다양하게 제작되었다.

백문기의 작품은 하체가 생략되었으나 토르소라고 하기에는 전신상에 가깝다. 이 같은 양식은 여체의 특징을 살리는 한편 눈을 감고 명상의 고요함으로 빠져든 표정도 두드러지게 한다. 또한 두 손을 다소곳이 앞으로 모은 자태에서 고요한 분위기가 더욱 강조된다.

작가는 단순한 대상으로서 여체를 드러내는 데 머물지 않고 작업 과정의 흔적을 남겨 미완적인 분위기를 보여주는 것으로 인위적인 요소를 제어하고자 했음이 분명하다.

김정숙

비상

1980년대, 동합금, 64.5×62.5×18cm, 개인소장

〈비상〉 연작은 1970년대 중반부터 시작해 작고하기까지 만년에 집중적으로 다룬 소재이다. 날개를 극도로 단순화한 이 작품은 떠가는 새의 존재를 극명하게 표상하면서 점차 추상화되어가는 경로를 보여준다.

활짝 펼친 두 나래는 창공을 떠가는 새의 한없이 가벼운 존재를 실감시키고 동시에 자유로운 존재에 대한 작가의 한없는 염원을 아로새겨 독특한 기념성을 획득해 보인다. 좌우대칭의 균형과 두 날개로 이어지는 유연한 선의 흐름은 가장 간결하면서 고양된 조형의 함축미를 실감시킨다. 군더더기 없는 완벽성이 설명을 가로질러 다가오며 생명에 대한 경이감이 선명하게 두드러지고 있음도 간과할 수 없다.

김정숙은 초기에 인간에 대한 정감을 조형적 언어로 구현하는 데 주력하다가 후반으로 가면서 생명의 경이감, 존재와 자유에 대한 감동을 중심 주제로 설정했다. 〈비상〉은 자유에 대한 동경, 그 동경을 통해 자신을 승화시키려는 의지를 표명하려고 했음을 엿볼 수 있다.

〈비상〉 연작은 매 작품마다 날개를 이루는 곡선의 높낮이나 각도, 길이에서 변화가 있지만, 완벽한 좌우대칭으로 절묘한 균형을 보여준다.

선이 굵고 볼륨이 있음에도 섬세하고 정제된 선으로 뻗어나간 덕에 브론즈 특유의 묵직함보다는 가볍고 경쾌한 느낌을 준다. 작가는 자신의 작품을 "무한을 상징하는 하나의 상징적 기호"라고 말한 것처럼, 날개를 통해 영원과 무한을 꿈꾸고 상상한 듯하다.

정상복

가야산
1980년대, 종이에 수채, 52.5×76.5cm, 개인소장

정상복은 주로 수채 기법으로 자연을 그렸는데 대부분 사생을 통해 자연 풍경을 화폭에 담았다. 가야산은 특히 많이 그렸던 소재로 깊은 산의 고요와 장엄한 자연의 정기가 실감 나게 전달된다.

정상복의 수채화법은 산수화와 유사한 면모를 보인다. 그의 화폭에 주로 등장하는 고원과 심원의 시점은 험준한 산세와 산 사이의 계곡, 그리고 화면 모서리에 가까스로 나타나는 산사의 지붕들, 조그맣게 보이는 산사로 올라오는 사람들을 그린 장면에서 자주 목격된다. 험준한 산세와 구석에 겨우 모습을 드러낸 산사의 대비는 웅장한 자연과 보잘것없는 인간사의 대비이기도 하다.

수채 기법을 사용하지만 묘법은 동양화의 발묵법과 유사하다. 번져나가면서 군데군데 강조하여 산수경개가 꿈꾸듯 아늑하게 잠겨 든다. 겹겹으로 이어진 산세가 답답하지 않고 시원하게 다가오는 것도 동양화의 산수화에서 오는 묘법에 기인함이다. 동시에 동양의 산수화에서는 볼 수 없는 자유로운 구도와 시점을 발견하게 되는데, 이는 현대적 감각의 수채화이기 때문에 가능하다.

정상복은 젊었을 때 병마로 인해 활동이 어려웠음에도 한동안 중, 고등학교 미술교사를 한 것 외에는 전업작가로서 자기 세계를 가꾸어 나갔다.

김영배

어느 지평선

1980년대, 캔버스에 유채, 52.5×45.5cm, 개인소장

화면은 더없이 심플하다. 그러나 자세히 보면 알 수 없는 기이한 설정이 예사롭지 않다. 화면을 상하로 나누어 위에는 태양이 작열하고 아래는 하늘을 향해 누운 풍만한 여체의 모습이 윤곽을 드러낸다. 하늘과 땅이라는 거대한 공간은 타는 듯한 검은 태양과 풍만한 여체의 모습이 상징적으로 표현되어 있다. 강하게 내리쬐는 태양의 열기가 생명을 자라게 하는 지상을 풍요롭게 가꾸는 모습을 연상시킨다. 매우 간결하게 구현되었음에도 무언가 많은 암시가 함축되어 있는 느낌을 갖게 하는 것은 우주의 질서를 은유적으로 표현했기 때문이다.

형태가 간결한 만큼 색채도 거의 무채색에 가까우며, 이로 인해 화면에는 감정이 제거되어 있다. 건조하기 짝이 없는 형태와 색채에도 불구하고 신비로운 기운이 생명의 열기로 변화하는 모습이 서서히 화면 전체를 덮어가는 것을 엿볼 수 있다.

김영배는 부분적으로는 구체적인 대상을 선택하면서도 전반적으로는 현실을 벗어나 꿈의 세계로 지향하고 있는 독특한 화풍을 지속하고 있다.

류민자

상 像

1980, 종이에 채색, 162×130cm, 개인소장

종교적인 이미지나 종교적 설화를 주제화하는 작가들이 있다. 불상을 나란히 그려나간 류민자의 〈상〉역시 불교적인 소재를 주제화한 작품이다. 빼곡하게 밀집된 부처의 상이 반복되는 기도의 자세처럼 흩어짐 없이 반듯한 질서 속에 아로새겨져 있다.

류민자의 작품은 마치 편편한 돌 위에 아로새긴 불상을 보는 듯 화면에서 바위나 돌의 질감이 두드러지는 편이다. 미술평론가 이규일은 이를 두고 "석가의 얼굴이 아주 밀도 있게 모자이크되어 있고 때로는 굴절한 수평으로, 때로는 기둥을 형상화한 것 같은 수직선으로 배치되어 있다. 이 밀집, 병렬된 얼굴에서 오는 풍부함, 아주 깊은 맛이 나는 색깔, 피부로 느껴지는 화강암 같은 질감이 역사적인 유적의 불상을 생각하지 않을 수 없게 한다"라고 피력한 바 있다.

김서봉

남해의 8월

1980, 캔버스에 유채, 40×50.5cm, 개인소장

사실적으로 그린 남해안의 정경이다. 화면을 상하로 이분해서 상단은 바다와 그 위에 멀리 보이는 섬들로 채우고 하단은 해안의 풍경이 전개되고 있다. 8월의 무더위 속에 고요히 가라앉은 해안의 정취가 투명하게 전해진다. 산자락에서 약간 비스듬히 내려다본 시점으로, 근경은 숲으로 이루어지고 중경은 평퍼짐한 들녘이 전개된다. 바다에는 배 한 척 없이 잔잔한 물빛만 자욱하게 묻어온다.

김서봉의 자연주의 화풍은 철저한 사생에 근간을 두면서도 사실에서 오는 건조함이 제거되고 마치 꿈꾸는 듯한 그윽한 대기가 화면을 채우고 있는 것이 특징이다. 현실의 풍경이면서 부단히 꿈속의 아련한 정경으로 느껴지는 것도 이에 기인한다.

김서봉의 풍경은 유화이지만 맑고 투명한 색채와 담백한 표현으로 때로는 수채화처럼 느껴지는데 유화의 투박한 마티에르 대신 깨끗하고 명료한 이미지로 인한 것이다. 자연을 사실 그대로 담담하게 묘사하기 때문에 대상을 표현하는 능숙한 솜씨가 더욱 부각되어 두드러진다. 대상을 깔끔한 세필로 정확하게 묘사하고 극히 절제된 색을 사용한 그의 화면은 시각적인 자극을 주지 않으면서 포근하고 편안하게 다가온다.

풍경은 풍토와도 직결된다. 풍토가 지닌 독특한 대기감이 제대로 포착되고 있는가가 관건이기 때문이다. 남해안의 풍요로운 자연과 맑은 대기가 유감없이 구현됨으로써 작가의 뛰어난 기량이 확인된다.

이우환

선으로부터 No.800126

1980, 캔버스에 광물 안료와 유채, 112×146cm, 개인소장

〈선으로부터〉 연작 가운데 하나인 이 작품은 위에서 아래로 일정하게 내리그은 선의 반복적인 구조로 완성되고 있다. 위에서부터 내려오면서 선은 점차 흐려지고 시야에서 사라져가는 형국을 띤다. 반복의 행위를 통해 무엇인가를 표현한다기보다 그린다는 행위 자체를 표상시킨다고 할까. 선은 거의 비슷한 모양을 지니지만 결코 같지는 않다.

진한 채색에서 점차 흐려지는 변화의 양상은 생성과 소멸의 변화적 양상을 반영하는 듯하며 동시에 일정한 질서에 의한 고도의 긴장이 전 화면을 팽팽하게 조여주면서 밀도를 대신한다.

우쓰노미야宇都宮 미술관장인 다니 아라타谷新는 이를 "캘리그라피에 기인되는 신체성을 동반한 숙련된 필법"이라고 평하면서 이우환의 전체 작품을 "점과 거기서 파생되는 선은 따라서 이어지는 조형상의 방법론이 아니라, 우주관 세계관이라고 할 수 있다"라고 했다.

이우환의 작품은 서양적인 매체를 질료로 사용하지만 간결하면서도 긴장감이 넘치는 서체풍이 과거 문인화나 서예의 방식과 일정한 견인관계를 유지해 보인다.

1936년 경남 함안 출생으로 서울대학교 미술대학을 중퇴하고 일본으로 건너가 일본대학 철학과를 졸업했다. 1960년대 중반 일본 화단에서 전개된 모노하 운동에 참여했으며, 창작과 이론을 병행했다. 1970년대 중반 이후 대단히 간결한 점과 선으로 화면을 조성한 〈점으로부터〉, 〈선으로부터〉 연작을 지속했으며, 1980년대에는 〈바람과 더불어서〉, 1990년대에는 〈조응〉 연작을 제작하며 현재에 이르고 있다.

김종하

모델 실비에

1980, 캔버스에 유채, 60.6×72.7cm, 개인소장

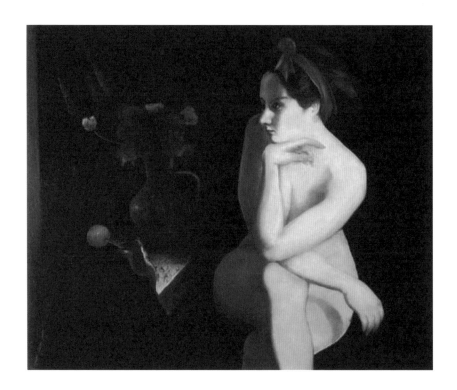

실명을 밝힌 〈모델 실비에〉는 사실적으로 묘사된 인물이 신비로운 분위기에 감싸여 있어 몽환적인 느낌을 연출하고 있다. 모델의 수줍은 듯한 모습과 부분적으로 가린 하체, 그리고 상체의 풍만함 속에서 여인의 관능미가 현실적으로 드러나면서도 동시에 현실을 부단히 벗어나는 느낌이다.

김종하는 초현실주의 화풍을 추구하는 화가로, 초현실주의가 뿌리내리지 못한 이 땅에서 그의 존재는 이채롭다. 그의 화풍은 극도로 사실적인 표현에 환상적인 풍경과 이국적 정취를 가미하여 더

없이 서정적인 분위기를 보여주는 특징이 있다.

김종하는 1932년 14세의 나이에 최연소로 선전에 입선해 같은 해에 일본으로 유학하면서 본격적으로 회화 공부를 시작했다. 도쿄제국미술학교에 입학한 후에는 입체주의, 초현실주의, 추상주의에 심취하면서 이들의 표현 양식을 연구했다. 1956년에는 파리로 건너가 몽파르나스를 중심으로 활동하면서 서구 미술을 본격적으로 연구했으며, 이를 토대로 원숙함이 넘치는 자기만의 세계를 구축했다.

김창영

발자국 806

1980, 캔버스에 유채와 모래, 122×244cm, 개인소장

김창영은 데뷔 시기부터 현재에 이르기까지 일관되게 모래를 소재로 한 작품을 이어오고 있다. 〈발자국 806〉은 《제3회 중앙미술대전》에서 대상을 받은 작품이다. 1970년대 후반에서 1980년대 초반 일군의 작가들이 시도했던 극사실주의와 맥락을 같이한다.

당시 한국에서 시도된 극사실주의에서는 극히 단순한 소재를 극도의 사실적 매스mass로 파악해 들어간 공통성이 발견된다. 모래판 위의 변화를 묘사한 김창영의 모래 그림들도 그러한 요소를 지니고 있다. 모래판에 어지럽게 찍힌 발자국을 극도의 사실적 묘법으로 파악한 탓에 현실의 모래와 그려진 모래의 차이를 찾아내기 어려울 지경이다.

모래이면서 동시에 그려진 모래. 그러나 그려진 모래가 부단히 원래의 모래로 되돌아가려는 기이한 변환의 장면을 대하고 있는 느낌이다. 이것은 모래일 뿐이고 모래에 어지럽게 찍혀진 발자국일 뿐인데도 단순한 모래가 아니고 단순히 찍혀진 발자국이 아닌, 어떤 순간의 영원성이 각인된 것이라 할 수 있다. 작가도 모래를 그리면서 모래의 불멸성을 의식했을지도 모른다.

우현 송영방

춤추는 산과 물
1980, 종이에 수묵담채, 94×175cm, 국립현대미술관

〈춤추는 산과 물〉은 전통적인 산수화의 범주에 속하면서도 관습적인 형식미에서 벗어나 먹의 경쾌한 톤을 극대화한 현대적 감성이 풍부한 작품이다. 제목과 같이 산과 물과 들녘이 어떤 리듬에 맞춰 춤추는 것처럼 해학적이면서 은유적이다.

붓이 가는 대로 맡기는 즉흥성과 일회적인 운필의 담백함이 화면 전체에 고요한 격조를 끌어낸다. 무심코 찍어나간 붓 자국이 삼각의 덩어리로 응결되면서 산이 연결되어 있음을 시사하고, 그 사이로 난 계곡의 실낱같이 휘어지는 강물이 경쾌한 곡선으로 표현되어 산과 들녘의 경계를 은밀히 구획해준다. 변화가 없는 듯하면서 변화를 유도하는 농묵과 담묵의 조화로운 융화도 깊어가는 산수의 내면을 반영하고 있다.

풍경은 한 자리에서 정면을 향한 묘사의 방법이 아니라 풍경 가운데에서 이쪽과 저쪽을 바라보는 시각이다. 평면이면서도 시선의 이동을 통해 나타나는 전경은 다분히 입체적이다. 구상적이면서 동시에 추상적인 관념으로서의 이행이다. 이러한 기법을 사용하여 화면은 구상적인 표현에 얽매이지 않고 자유로운 조형을 펴나갈 수 있다. 맑은 수묵 빛깔과 압축된 기호, 경쾌한 운필의 점들이 절로 흥겨움을 불러일으킨다.

자연을 보는 작가의 감정이 춤추는 산과 들의 음악적인 율조로 경쾌하게 표현된다. 기존의 한국화와는 완전히 다른 착상과 구도, 그리고 필선과 먹의 맛에서 작가의 고유한 조형성과 독자적인 영역을 발견할 수 있다. 일종의 현대적 수묵산수라고 불러도 무방할 것 같다. 옛 형식에 얽매이지 않으면서 옛 정신을 작품 속에 되살리려는 의도가 뚜렷하게 전해진다.

운산 조평휘

계류 谿流

1980, 종이에 수묵담채, 160×120cm, 개인소장

전통적인 산수화는 이른바 4대가로 불리는 이상범, 변관식, 노수현, 허백련에 의해 맥락이 이어져 왔으나 이후 이들을 잇는 작가들의 출현이 부진하여 전반적으로 침체기가 이어지고 있었다. 이런 상황 속에서도 산수의 전통을 꾸준하게 지켜오면서 시대에 상응하는 새로운 감각의 산수를 모색하는 작가들이 없지 않았는데 조평휘도 그중 한 사람이다.

조평휘는 이상범 문하에서 산수를 익혔기 때문에 사생 정신이 강한 편이며, 작품에는 그만큼 현장감이 두드러진다. 〈계류〉는 여러 갈래의 물줄기가 합쳐지면서 흘러내리는 폭포의 하류를 그린 작품으로 높은 바위 위에서 쏟아지는 물줄기는 보기만 해도 시원한 인상을 준다. 근경의 바위 뒤로 듬성듬성한 수목이 있고 그 너머에 원산이 우뚝 솟아 있다. 농묵으로 처리된 근경의 암벽과 수목이 중경을 지나면서 점차 담묵으로 변하는 데서 시점의 깊이가 선명하게 나타난다. 화면은 온통 바위산으로 빈틈없이 꽉 찬 구도이지만 시점의 이동과 여러 갈래의 물줄기가 합류되는 시원함이 보는 이로 하여금 부단히 현장 속으로 빨려들어가게 한다.

창운 이열모

강촌

1980, 종이에 수묵담채, 45×100cm, 개인소장

이열모는 실경산수에 주력했으며, 전통적인 방법보다는 자유로운 기법을 구사했다. 풍경이라는 장르에 가까운 실경을 묘사한 것도 이런 이유에서이다. 특별히 구도를 의식하기보다 자연스럽게 대상을 향해 다가가는 편안한 시각적 유도가 두드러지는 것이 이열모의 작품이 가진 특징이다.

〈강촌〉이라는 제목에 어울리지 않는 산간의 고찰古刹을 소재로 하고 있는 이 작품에서도 스스럼없는 편안한 접근법을 읽을 수 있다. 몇 그루의 수목 사이로 멀리 있는 고찰이 시야로 성큼 다가온다. 화면 중앙의 소나무를 경계로 오른쪽에는 사찰이 담 위로 고풍스러운 자태를 보이는가 하면 왼쪽의 깊어지는 골짜기로 시점이 이어진다. 늦가을인 듯, 활엽수의 잎들은 다 떨어지고 줄기와 둥치를 훤히 드러내고 있다. 나무 꼭대기의 앙상한 줄기 너머로 원산이 아득하게 잠겨온다.

풍경은 그지없이 조용하다. 사람의 그림자 하나 보이지 않고 깊은 고요 속에 잠든 고찰의 분위기가 실감난다. 사실적인 묘법이면서도 먹에는 윤기가 흐르고 붓 맛도 정갈하다. 오른쪽에서 왼쪽으로 전개되는 시야의 이동은 화면의 깊이를 더욱 효과적으로 구현해주는 장치이다.

이청운

구석

1980, 캔버스에 유채, 130×130cm, 개인소장

이청운은 산업화, 문명화, 도시화로 급변된 사회가 겪는 짙은 명암을 비판적인 시각으로 구현하는 데 주력하고 있다. 가난한 도시 서민들의 삶, 도시의 어두운 뒷골목, 거대한 구조물에 파묻혀 자아를 상실해가는 도시인들의 일그러진 자화상은 그의 주된 소재이다. 〈구석〉 역시 도시 뒷면의 어두운 한 장면을 포착했다. 철근 콘크리트의 벽체들과 아직 완성되지 않은 건물의 살벌한 외관, 뒤엉킨 전선, 콘크리트의 파편들이 뒤엉킨 도시 뒷면을 리얼하게 구현했다. 억센 구조물로 연결된 도시의 이면은 이리저리 얽힌 전신주들이 인간이 살아가는 공간임을 암시하면서, 구차한 공간 속에서도 인간의 삶은 지속할 것이라는 한 가닥 희망을 암시한다.

하얗게 드러난 콘크리트 벽체의 일부가 화면의 중심을 잡고 있다. 이어지는 건물과 전신주, 그리고 뒤쪽으로 화면을 가로막는 거대한 건물의 외곽이 자연스럽게 구성적 요인으로 작용하여 그지없이 탄탄한 형상을 이룬다. 벽에 아무렇게나 뒤엉켜 있는 전선과 지붕으로 서로 연결된 전선이 무미건조한 화면에 혈관과 같은 역할을 한다. 흰색과 청회색의 벽체가 이루는 대비도 화면에 탄력을 준다.

1950년 부산 태생으로《새로운 구상 11인 초대전》,《81년 문제작가전》,《한국현대미술의 어제와 오늘전》,《현대미술의 뉴이미지전》 등에 출품했다.

전국광

적積

1980, 청동, 24×50×16cm, 개인소장

전국광은 '오랫동안 쌓는다'라는 의미가 있는 〈적〉 연작을 발표해왔다. 이는 조각이 애초에 어떤 덩어리를 구현한다는 방법에서 벗어나 구조의 현현, 구조 자체의 자율적인 변화에 초점을 맞춘 작업이다. 보다 구체적으로는 일정한 크기의 판이 쌓이면서 만들어지는 가변적인 현상을 그대로 하나의 형태로 교착시키는 방법이라 할 수 있다. 사물에 있어 어떤 물리적인 힘이 가해졌을 때 일어나는 변화, 그 변화의 점진적인 진행을 하나의 형태로 발전시켜나가는 것이다. 미술평론가 이일은 전국광의 작품을 두고 다음과 같이 평했다. "그의 전 작업의 일관된 구조적 기조를 이루고 있는 그 기틀은 전국광 자신의 첫 개인전 때부터 들고 나온, 〈적〉이라는 개념의 것으로 집약될 수 있다고 생각된다. 그리고 그 〈적〉이라는 물리적 양상 자체가 구조적인 성격의 것이기도 하거니와 전국광 조각의 기본적인 특성이 그 어떤 형태적인 것에 앞서 바로 그 구조성에 있다 할 것이다."

우리 주변의 모든 구조물은 어떤 내재적인 힘의 발산으로 예기치 않은 형태로 나타나는 경우가 많다. 이 변화에서 오는 형태의 생성을 구조적으로 바라보는 작가에 의해 작품이 이루어졌다고 할 수 있다.

주태석

철로

1980, 패널에 유채, 90.7×363.6cm, 국립현대미술관

주태석은 1970년대 중반부터 〈기차길〉 연작을 그렸다. 대상의 묘사에 초점을 두고 소재를 단순화하여 세밀하게 묘사하는 극사실주의 기법으로 기다란 변형 화면 속에 철로의 한 부분을 클로즈업했다. 그리고 위에서 정면으로 내려다본 각도에서 볼 수 있는 현상을 자세히 묘사하여 표현했다.

평론가 이일은 주태석의 〈철로〉에 대해서 다음과 같이 말했다. "그 사실적이고 '무개성적'인 묘사는 결코 서술적인 것이 아니다. 그리고 그 서술성의 극복은 이 화가의 투철한 관찰력과 아우른 회화적 시각의 문제와 관련된다. 어떤 특정 테마든 그것을 회화적으로 소화시키는 것이 문제이다. 동시에 우리의 의식 밖에 있는 평범한 사물들을 새로운 시각으로 포착하여 우리의 눈을 뜨게 하는 것이 문제이다. 주태석의 회화는 이 두 문제를 선명한 방식으로 제시하고 있다."

주태석은 1980년대 일부 극사실주의 작가들과 같은 맥락에서 작업을 추진했다. 그런 한편, 다른 동료들과는 달리 자연의 어느 단면을 극대화하고, 자연 현상의 아름다운 한순간을 포착함으로써 차가운 재현 방식에서 벗어난 다분히 풍경적인 요소를 드러냈다.

이 작품에서도 철로의 차가운 물질감과 바탕의 관목에 나타나는 세월의 잔흔, 그리고 이를 에워싼 작은 돌들이 이루는 세계가 무심코 지나쳐버릴 수 있는 사물과 자연에 관한 관심을 환기시킨다. 운송을 목적으로 하는 철로 고유의 기능과는 달리 물질과 물질이 서로 만나서 이루는 독특한 상황이 퍽 은유적으로 재현된다.

단순히 철로의 한 단면에 지나지 않지만 동시에 세계를 이루는 물질의 질서가 이 작은 화면에도 가득히 들어와 있음을 보여줌으로써 자연 또는 대상에 대한 새로운 인식을 일깨워준다.

지석철

반작용 反作用

1980, 종이에 유채, 145.5×97cm, 국립현대미술관

지석철의 〈반작용〉은 쿠션 일부를 확대한 장면이다. 팽창되는 물리적 작용이 쿠션 가죽의 일부를 찢으면서 팽팽한 긴장감이 도는 상황을 연출한다. 쿠션의 어느 부분을 향해 파고드는 시각은 쿠션이라는 특정한 존재를 사라지게 하면서 어떤 물리적 현상만을 포착한다. 즉 쿠션의 어느 부위를 그렸다기보다 어느 부위에서 일어나는 물리적 현상을 구현한 것이다.

1970년대 중반을 지나면서 현대미술은 단색파가 중심이 된 일종의 미니멀리즘이 주류를 형성하는 가운데 팝아트의 후기적 현상이라고 할 수 있는 극사실주의 또는 포토리얼리즘Photorealism이 일

부 젊은 작가들을 중심으로 추구되기 시작했다. 지석철은 그 가운데 한 사람이다. 미니멀리즘 계열인 단색파의 고답적인 조형 논리에서 벗어난 이들 젊은 작가들은 대상의 어느 단면을 치밀하게 묘사함으로써 실재하는 것의 존재를 존재로서 드러내려고 했다. 지금까지 자연주의 계열에서 보여주던 묘사 위주의 태도와는 전혀 다른 측면을 지닌 행보였다.

원래 극사실주의는 후기 팝아트로 지칭될 정도로 그 뿌리가 팝아트에 밀착되어 있지만, 한국에서 극사실주의는 이 문맥에서 약간 벗어나 있다. 오히려 미니멀리즘의 반향에 가깝다고 볼 수 있다.

방혜자

빛으로 가는 길

1980, 콜라주, 134×100cm, 개인소장

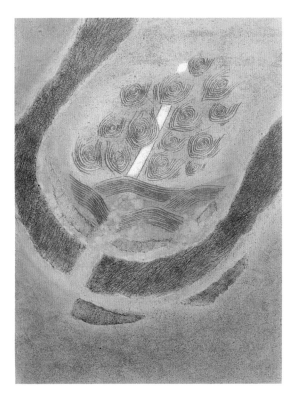

〈빛으로 가는 길〉은 1980년대 이후 한지를 찢어 콜라주하면서 깊은 내면의 구성을 시도하기 시작한 이후의 작품이다. 한지 특유의 담백한 질감과 중간 톤의 은은한 색조는 더없이 고요한 심상의 세계를 반영한 듯하다. 방혜자 작품의 근간은 자연에서 오는 감동의 세계이지만 동시에 마음 깊숙한 곳에서 울려오는 시적 여운이기도 하다.

산과 강과 그 위로 흘러가는 구름은 먼 창공에서 내려다보는 듯 우주의 풍경을 연상케 한다. 굽이쳐 흐르는 강물과 산맥, 그 사이를 뚫고 가는 한 줄기 빛의 형상은 조용하면서 강인한 의지의 표상처럼 화면을 가로지른다. 포화한 듯한 색조의 침잠과 응어리지는 형상의 부침은 미묘하면서도 감미로운 차원을 이끌어간다. 빛은 투명하면서도 맑고 초월적이면서도 숭고하다. 작가만의 독자적인 재료와 기법으로 창조해낸 빛의 표현 속에는 작가의 숨결과 삶이 고스란히 투영되어 있다.

방혜자는 회화 외에도 시를 쓴다. 그래서 그의 그림은 시에 비유되기도 한다. 시 속에 그림이 있고 그림 속에 시가 있는 경지라고 할까. 옛 문인화가들이 추구해 마지않았던 시와 회화의 일치를 현대적 방법으로 추구한다고 해도 과언이 아니다. 절제되면서도 풍성한 구성과 안으로 형성되는 내밀한 여운은 시적 회화의 경지임이 분명하다고 하겠다.

김창열

물방울

1981, 캔버스에 유채와 먹, 230×182cm, (구)삼성미술관 리움

천자문이 비스듬하게 인쇄체로 정밀하게 묘사되어 있고 위에 물방울이 맺혀 있다. 별개의 대상인 글씨와 물방울이 캔버스 위에서 마주하고 있는 장면이다. 예상치 못한 조우는 낯선 느낌을 전달하며 시각적인 몰입을 일으킨다.

물방울만 맺혀 있을 때는 실제 물방울이 아닌, 그려진 물방울이기 때문에 신선한 인상을 주었으나, 문자가 새겨진 위에 그려진 물방울은 그와 다른 긴장감을 준다. 글자 위에 물방울을 그린 이유는 무엇이냐는 의문과 함께, 무슨 의미가 담겨 있는지를 고민하게 하는 것이다.

김창열이 물방울을 그린 초창기에는 화면 가득 또는 화면 일부에 물방울만을 그렸으며, 그것이 만들어내는 구성에 치중했다. 때로는 캔버스 전면을 물방울로 채우는가 하면, 물방울이 지워져 스며드는 형상을 그리기도 했다. 물방울 몇 개를 화면 가운데 배치하는 것으로 완성되는 구성도 있었다.

1980년대 후반에 오면서 바탕에 글자를 그려 넣는 변화를 시도했다. 단순히 문자의 획만을 그려 넣기도 했으나 대부분은 천자문과 같은 한자를 화면에 빼곡히 써넣었고, 그 위에 물방울을 그렸다. 글씨와 물방울은 어쩌면 과거의 관념 세계와 현실의 실제 세계를 융합시키려는 의도의 결정인지도 모른다. 이미 완성된 것과 지금 생성되는 것의 대비가 만들어내는 낯선 만남을 통해 신선한 자각, 의식의 깨달음을 시도한 것일 수도 있겠다.

곽정명

풍경

1981, 종이에 채색, 162×112cm, 개인소장

곽정명은 채색을 중심으로 한 화면에 중간 톤을 적절히 구사하여 잠겨 드는 듯한 풍경을 많이 그렸다. 〈풍경〉은 그의 초기 화풍을 잘 보여주는 작품으로 자연의 묘사가 명확하게 두드러지면서도 아늑한 색채의 맛을 준다.

도시 변두리 언덕바지에 높은 축담과 바람에 날릴 듯한 얇은 지붕으로 이어지는 산동네의 모습이 등장한다. 시점은 근경의 세 그루 나목을 중심으로 전개되는데, 아주 가까이는 낮은 지대로, 중경으로 가서는 약간 높은 지대로 이뤄지다가 멀리 원경에서는 가파르게 솟은 언덕바지 축담 위 옹기종기 모여 있는 가옥들에 이른다. 헐벗은 듯한 가옥들로 인해 가난한 변두리의 삶이 더욱 실감 나게 다가온다.

잎이 떨어진 앙상한 나목으로 보아 깊은 겨울인 듯, 차가운 바람이라도 부는지 인적도 없다. 그러나 집집이 솟아오른 굴뚝과 텔레비전 안테나에서 정겨움이 묻어난다. 머지않아 추운 겨울이 지나면 나목에는 파란 싹이 돋아나고 메마른 땅 위에도 잡초가 뿌리를 내린 후 파릇파릇한 잎사귀를 피워낼 것이다. 그렇게 봄을 기다리는 가난한 변두리 동네의 정서가 잔잔한 색채를 통해 잠겨 드는 듯 묻어온다.

김홍석

개폐

1981, 캔버스에 실, 56.4×76cm, 개인소장

김홍석은 1970년대 초반부터 실을 주요 매체로 사용한 독특한 기법의 〈개폐〉 연작을 발표했다. 바느질하듯 캔버스 뒷면에서 앞으로 뽑아낸 실은 마치 살아서 그 존재를 뽐내듯 촘촘하게 엮어 화면에 미묘한 리듬을 만들어냈다.

안료를 대신하는 실의 반복 작업은 전면이 모노톤인 화면에서 내민 헛바닥 같은 모양을 암시하며, 일정한 패턴으로 진행되는 비슷한 크기의 실낱은 악보와 같은 느낌도 든다. 화면의 표면과 뒷면이란 구조에 주목하면서 지지체가 갖는 조건과 평면 구조에 대한 당대의 논의에 자기 나름의 응답을 찾은 것이 아니었을까. 단색화에 대한 맹목적인 추종보다 자신의 방법을 통한 시대적인 미의 식 추구에 전력한 모습을 읽을 수 있다.

제목에서도 느껴지듯이 화면은 살아 있는 존재인 듯 숨을 쉬는 것 같은 인상을 준다. 숨을 내쉬었다가 멈추었다가 하는 호흡이 잔잔하게 화면으로 번져나가면서 은밀한 생의 기운이 아련하게 전달된다.

김홍석은 1935년 경남 김해 출생으로, 주로 부산에 근거를 두고 활동했다. 부산의 대표적인 동인인 '혁동인嚇同人'에 참여했고,《상파울루 비엔날레》,《인도 트리엔날레》등 국내외 유수한 전시에 출품했다. 1978년에는《인도 트리엔날레》에서 최고상인 금상을 받았다.

김충선

귀로 歸路

1981, 캔버스에 유채, 65.1×90.9cm, 개인소장

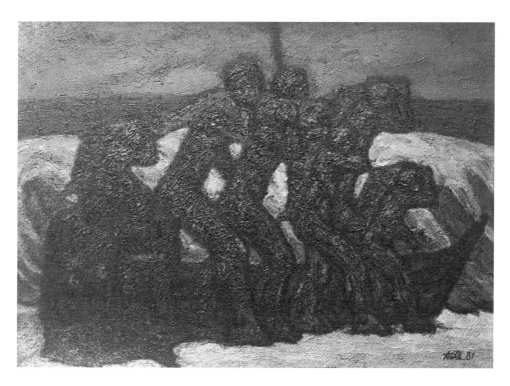

〈귀로〉는 바다 일을 마치고 모래사장으로 배를 끌어올리는 어부들을 소재로 한다. 배경의 거친 바다와 이에 맞서는 인간의 강인한 의지가 힘차게 움직이는 남성들의 모습을 통해 더욱 극적으로 반영된다. 그물과 잡은 고기를 어깨에 메고 일렬로 배를 끌어올리는 모습은 단순한 바닷가의 한 풍경이라기보다 현실에 직면한 인간 삶의 단면을 표상한 듯하다.

1956년 김충선이 참가했던 《4인전》은 반反국전의 기치를 천명하여 최초로 미술계의 제도적 모순을 타파하려는 운동을 점화시킨 것으로 평가된다.

이를 계기로 1957년 젊은 현대작가들의 결속체인 '현대미술가협회'가 출범됐고 잇따라 모던아트 계열의 기성작가군이 등장했다. 이것은 현대미술 운동의 기폭제로 작용하며 뜨거운 추상표현주의라는 거대한 물결이 한국 화단을 뒤덮는 변혁의 국면이 되었다.

그러나 김충선은 구체적인 형상의 세계를 고집했으며, 이로 인해 시대착오적이라는 평가도 받았다. 그 이후로도 변모하는 시대적 미의식에 휩쓸리지 않고 초기에서부터 만년에 이르기까지 이러한 방법을 지속했다.

김상구

No. 225
1981, 목판화, 35.5×65cm, 개인소장

김상구는 판화가로서 뚜렷한 위치를 차지한다. 자연을 소재로 즐겨 다루면서도 부단히 추상적인 형태의 요약과 장식적인 구성을 보여주기도 한다.

〈No. 225〉에서도 구체적인 대상의 흔적은 찾아볼 수 없고 일정한 리듬과 반복 구조의 구성만이 돋보인다. 상하로 화면을 분절하고 다시 위쪽은 세 개의 면으로, 그리고 아래쪽은 두 개의 사각형으로 양쪽 구석을 받치고 중심부에 비스듬히 진행되는 삼각형을 배치했다.

윗면의 세 공간에는 바람에 휘날리는 깃발과 같은 형태가 떠오른다. 단순한 상하의 구성적 변화로 읽히는 한편 하늘과 땅의 구조로도 암시된다. 하늘의 변화에 비해 땅의 견고성이 은유적으로 표현되어 있다. 그러나 이 작품이 지닌 회화성은 화면에 나타나는 극명한 칼자국이 목판이 지닌 소박하면서도 강인한 매체의 특성을 부각하는 데서 찾을 수 있다.

김상구는 상징적인 기호와 구체적인 자연의 파편적인 이미지들을 화면에 빈번하게 삽입하는 편이지만, 목판의 매체적인 속성을 두드러지게 표상시키는 점에서 판화의 자율성에 함몰되는 인상을 주기도 한다.

임옥상

땅Ⅱ

1981, 캔버스에 먹, 아크릴, 유채, 135×360cm, 국립현대미술관

멀리 보이는 산은 동양화의 수법으로, 가까이 보이는 땅은 서양화의 수법으로 표현하여 정열과 절제가 공존하는 화면을 만들어냈다. 산과 농지를 어두운 먹의 색조로, 땅의 기운을 강렬한 붉은색 유채로 몽타주하듯 겹쳐놓은 구성에서 작가의 비상한 발상이 돋보인다.

임옥상이 주목하는 것은 흙이었다. 그에게 있어 흙은 곧 땅을 의미하며, 이는 그의 정체성과 연결된다. 흙은 자연이고 고향이며, 농촌이고 어머니이자 민중이고 모든 사람들을 상징한다. 역사 속에서 상처 입고 소외된 존재들이지만 회복될 수 있다는 희망의 가능성을 상징하기도 한다. 임옥상은 이러한 흙을 땅의 이미지로 나타내거나, 작품 재료로 직접 사용하기도 했다. 그는 1970년대 '현실과 발언' 동인 활동을 하던 시기부터 〈땅〉 연작을 제작

했다. 완만한 산등성이와 평온한 들판과 대조적으로 시뻘건 흙이 마치 민족의 상처처럼 등장한다.

1980년대 민중미술 운동의 주도적인 역할을 담당했던 임옥상은 매우 다양한 장르와 내용을 예술로 다루었다. 예를 들면 종이 부조와 흙을 재료로 한 조각 작품과 농촌의 모습, 땅, 기지촌, 농민과 노동자의 생활, 아프리카 민족의 역사 등이다. 그는 문민정부가 들어선 1990년대에는 소외된 계층의 현실과 분단 같은 시대적인 화두를 보여주고자 했다. 더하여 한국이 공업화되는 과정에서 농촌이 파괴되고 헐벗겨졌지만 그에 대한 보상이 충분히 이루어지지 않았다는 데에 반발한다. 이러한 임옥상의 인식은 초기부터 그가 애착을 갖고 있는 주제인 땅에서 잘 나타나며 〈웅덩이〉, 〈얼룩〉, 〈들불〉과 같은 제목의 작품들로 탐구되었다.

박생광

무녀

1981, 화선지에 진채, 130×70cm, 국립현대미술관

박생광의 화풍이 정립되던 시기에 제작된 작품이다. 그의 독자적인 화풍은 1981년《백상기념관전》을 기점으로 정리되었다고 볼 수 있다. 이 전시는 칠순을 넘긴 박생광의 회화가 한국 화단에서 본격적인 평가를 받게 되는 중요한 출발점이 되었으며, 그의 화풍이 절정기에 이르는 데 이바지했다.

박생광의 작품에서는 불교적 성향의 강렬한 색채 작업과 원근이 무시되고 구성된 색면들이 독특한 분위기를 만들어낸다. 한국 고유의 샤머니즘을 다룬 〈무녀〉 역시 그러한 작품 중 하나이다. 제단 앞에 부채를 들고 무무巫舞를 추는 무당의 모습이

강렬한 원색과 굵은 선조의 구성을 통해 떠오른다.

박생광은 1980년대 이전까지 방법적인 측면에서 일본화의 영향을 짙게 받은 것으로 평가되었다. 그의 수학기가 일제 강점기였을 뿐만 아니라 1960년과 1970년대 일본에 체류하면서 일본화 그룹에 참여하는 등의 활동을 했기 때문에 이는 퍽 자연스러운 일이었다. 그러다 만년에 해당하는 1980년대에 들어오면서 일본풍을 극복했다. 그가 1985년에 작고했으니, 불과 5~6년에 지나지 않는 짧은 시간에 일본화의 영향을 벗고 자신의 고유한 양식을 추구해보인 것이다.

한결 정탁영

작품 81-11

1981, 종이에 수묵담채, 73×144cm, 서울대학교미술관

〈작품 81-11〉은 먹의 중첩에 의한 공간의 깊이를 모색한 대표적인 작품이다. 일정하게 찢은 종이를 바탕에 깔고 그 위에 먹을 써서 예기치 않은 사각의 상형들이 겹쳐지는 표현에 도달되고 있다. 마치 축제에서 상공에 흩뿌려지는 색종이처럼 파닥이는 종이와 그 틈으로 비치는 햇살이 잦아들면서 고요하면서도 은은한 깊이를 만든다. 극히 부분적으로 엷게 채색되었음에도 전반적으로 화사한 색조의 구성을 보는 듯한 느낌이다.

화면에 붙여놓은 종이 사이로 스며드는 먹이 은은한 여운을 남기면서 서정적인 분위기를 끌어낸다. 먹이 가진 미묘한 톤의 변화로 묵직한 정적감과 고요함을 자아내며 자연스럽게 명상의 세계로 인도한다.

정탁영이 추구하는 회화의 세계는 '묵墨이 있으면서도 묵이 없는 세계, 표현된 것이면서도 동시에 표현이 없는 세계'이다. 1970년대의 작품들은 규모가 큰 작품들이 많았으나 1980년대의 작품들은 콜라주와 데콜라주로 화면의 톤을 조성했다.

1937년 강원도 횡성 출생으로 서울대학교를 졸업하고 같은 대학에서 교수로 재직했다. 1960년에 창립된 '묵림회'에 가담하여 동양화의 현대화 대열에 합류했다.

한묵

공간

1981, 캔버스에 유채, 110×195cm, 국립현대미술관

한묵의 시각적 추상의 기본적 패턴인 원과 나선의 구성을 보여준다. 화면에서 거대한 원의 운동과 중심을 향해 진행되는 나선의 운동이 겹쳐지면서 파장과 같은 그물망의 선조가 나선에 교차하여 공간의 차원을 만든다. 거대한 파도가 밀려오는 해안의 풍경 같기도 하고 우주 공간에 떠도는 기운의 흐름을 시각화한 것 같기도 한 드라마틱한 상황이 펼쳐지는 듯하다.

컴퍼스로 작업하는 물리적 현상의 시각 작품은 지금까지 선보였던 한묵의 작품 경향과는 전혀 다른 것으로, 평면적 구성에서 공간적 구성으로 나아간 대전환의 계기가 되었다. 혹은 평면적 차원에서 공간적 차원으로 전환된 것이라고도 할 수 있다. 먼저 판화에서 시도된 이 같은 경향은 점차 대형의 캔버스로 옮겨져 지금까지 볼 수 없었던 규모까지 진화했다.

1960년대 초 파리에 진출하기 전 한묵의 작품은 야수주의와 입체주의 영향이 짙은 것이었다. 이지적인 구성 패턴을 보이는가 하면 때로는 정감이 뭉클하게 묻어나는 화면을 보여주었다. 파리 진출 초기인 1960년대에는 형상이 지워지고 순수한 색면 구성으로 진행되었다.

박종배

고딕체

1981, 청동, 166×51×26cm, 국립현대미술관

〈고딕체〉라는 제목의 이 작품은 사각의 덩어리와 그 속에 유선형의 일정한 곡면을 첨가하여 직선과 곡선이라는 두 개의 상반된 요소를 하나의 덩어리 속에 융화시켰다. 마치 계단과 같이 지그재그로 상승하는 구조체가 주는 엄격한 질서 속에 유연하게 물결치는 듯한 곡면의 반복이 차가움 속에 따스한 생명의 입김을 불어넣는 것 같은 인상을 준다. 구조적이면서도 생명주의적 요소를 내포한 작품이다.

박종배는 미국 이주 이후 사각형의 형태와 일정한 곡면의 볼륨을 가미한 대단히 간략한 형태를 추구했으며, 때로는 에로틱한 상황을 유추하게 하는 형상으로 진척되기도 했다. 이 작품은 그가 미국에 정착한 이후 지속한 엄격한 구성과 유기적인 내재율이 미묘하게 교차하면서 생명의식을 고양시킨 초기의 대표작이다.

1935년 경남 마산 출생으로 홍익대학교와 미국 크랜브룩 아카데미Cranbrook Academy of Art를 나왔다. 1965년《제14회 국전》에서 〈역사의 원〉으로 대통령상을 수상했다. '원형회', 'AG'에 참여했으며 초기에는 용접 조각을, 1970년 미국 이주 이후에는 주물 작품을 주로 제작했다.

대통령상을 수상한 〈역사의 원〉(303쪽)은 용접 철조 기법의 한 유형을 보여준 작품으로 표면을 부식하고, 일그러뜨리고, 마치 달 표면과 같은 폐허의 분위기를 가진다. 이는 당시 회화의 추상표현과 유사한 경향을 띤 것이었다.

곽인식

작품 81-P

1981, 캔버스에 한지와 먹, 181×137cm, 국립현대미술관

이 작품은 1985년 국립현대미술관에서 열린 곽인식의 회고전을 전후한 무렵에 집중적으로 제작된 작품 중 하나로, 종이 위에 무수한 점을 반복적으로 찍어나간 것이다.

캔버스 위에 한지를 바르고 수묵처럼 일정한 크기의 점을 전면에 구사했다. 점들은 겹치기도 하고 묻히기도 하면서 화면 전체로 퍼진다. 마치 살아 있는 생명체처럼 스스로 운동을 일으키는 양상이며 화면 전체에 어떤 웅장한 화답을 요구하는 느낌이다. 일종의 전면화이면서도 균일한 화면에서는 엿볼 수 없는 풍부한 공간 변화들이 발견된다. 곽인식은 1970년대 등장한 일본 모노하에 영향을 준 선구적인 작가로 평가되는데, 그는 실험에 역점을 두는 많은 작품들을 제작했다.

〈작품 81-P〉는 중심을 향해 중복되는 채묵의 첨가로 표면을 깊고도 그윽한 여운으로 뒤덮는다. 행위의 반복, 그 반복을 통해 표면을 끊임없이 자각시키는 작가의 의식이 선명하게 표상된다.

곽인식은 1970년대 한국 현대미술의 한 경향인 단색파와는 어떤 관계도 지니지 않으면서 단색의 또 다른 변주라는 점에서 흥미를 자아낸다.

1919년 대구 출생으로 일본 미술학교를 졸업했다. 해방 이후 도일하여 일본 화단에서 주로 활동했다. 1985년 국립현대미술관에서 회고전을 가졌으며 다음 해 작고했다.

이철량

구ㅌ 82-5

1982, 종이에 수묵, 91×182cm, 작가소장

〈구 82-5〉는 작가가 수묵화 운동에 매진하고 있을 무렵의 작품으로 순수한 수묵의 운용이 두드러지게 표상되어 있다. 담묵과 농묵을 적절히 구사하여 변화를 도모한 것이나 전래의 준법을 사용하지 않고 산수를 표현한 감각적인 구성의 전개가 이채로움을 더해준다.

1952년 전북 순창 출생으로 홍익대학교 미술대학을 졸업하고 전북대학교 교수를 역임했다. 1980년대 초반 전개되었던 수묵화 운동에 앞장섰다. 수묵화 운동은 수묵을 통한 한국화의 정신적 세계를 추구하자는 의도에서 일어난 일종의 문화적 자각 운동으로 파악되고 있다. 이에 가담했던 작가들은 대부분 20대의 젊은 작가들로, 수묵이 지닌 우리 고유의 조형의식과 사상의 내면으로 접근하려고 했던 점이 높이 평가된다.

정관모

기념비적인 윤목

1982, 나무에 채색, 91×35×16cm, 국립현대미술관

정관모는 초기부터 전통적인 기물이나 형태의 단면에서 영감을 받은 작품을 지속해서 구현해오고 있다. 〈기념비적인 윤목〉도 한국 전래의 놀이인 승경도에 쓰이는 전통 주사위인 윤목輪木을 소재로 한 작품이다. 간결하면서도 구성적 변화를 담은 형태를 새로운 감각과 해석으로 변형시켰다. 나아가 윤목이라는 기본 형태를 거대한 덩어리로 확장하여 전혀 새로운 느낌을 끌어내는 역설적 감동을 기념비적이라 표현한 점도 인상적이다.

'그리지 않은 회화'라는 말이 있듯이 '만들지 않은 조각'도 있을 수 있다. 정관모의 윤목 연작은 가능한 한 많은 것을 드러내지 않고 있는 재질 그대로의 형태에 충실히 하고자 하는 미니멀리즘적인 사유가 짙게 지배되고 있는 느낌이다. 만들지 않은 것과 만든 것의 대비를 통한 긴장감 도는 상황도 인상적이다.

존배

존배 작품의 기본적인 단위는 작은 철사들이다. 그는 작은 철선들을 용접으로 연결해서 구조적인 작품을 만들어낸다. 〈보이지 않는 숲〉에서도 촘촘히 엮어진 철사로 이루어진 구조를 보여준다.

조각은 돌이나 나무를 조각해서 형태를 만들어 가는 방법과 청동으로 이루어지는 떠내는 방법이 있다. 용접에 의해 철사나 철판을 연결하여 구조물을 만들어가는 방법은 제2차 세계대전 이후 등장했으며, 산업화라는 시대적 열망에 부응하며 크게 유행하게 된다. 한국에서도 1950년대 중반부터 1960년대 중반까지 유행했다. 대개 철판을 연결하거나 철판의 표면을 부식시켜 만들어내는 형식이었다.

존배의 경우 작은 철선들을 용접으로 연결해감으로써 내밀한 구조물을 만들어낸다. 간결한 구조물이지만 철사들이 연결되고 얽혀 독특한 서정적 미감을 자아내는 특징을 지닌다. 무기적인 철사를 주재료로 하면서 더없이 풍요로운 정감을 자아내어 깊이로서의 구조를 확인할 수 있으며, 한 편의 시를 엮고 있는 느낌이다.

1937년 서울 출생으로 본명은 배영철이다. 1949년에 미국으로 이주하여 프랫 인스티튜트Pratt Institute에서 산업디자인과 조각을 전공하고 교수 및 미술학부 부장을 역임했다.

최명영

평면조건 8212

1982, 캔버스에 유채, 70×114cm, 국립현대미술관

〈평면조건 8212〉는 제한된 단색으로 화면을 메워 간다는 점에서 단색화의 문맥과 일치하지만, 평면에 대한 개념적인 접근을 극명하게 드러내는 특징을 보인다.

화면은 그지없이 은밀한 기운에 덮여가는 듯 보이면서도, 보이지 않는 미묘한 경계를 보여준다. 그것은 있는 것과 없는 것의 교차 지점에서 존재에 대한 자각을 스스로 일깨우는 모습이기도 하다.

작가는 캔버스 위에 물감을 반복적으로 바르는 행위나 종이 작업에서 재료가 스며들거나 후면에서 드러나는 현상을 통해 평면성을 보여주는 데 집중한다. 행위의 반복, 질료의 집적 등의 회화 방식은 단색화의 특징과 맥을 같이한다. 그러나 최명영은 색채보다는 질료의 변화 과정에 더 의미를 두며, 수직 수평으로 가득 찬 화면 속에서 수행을 하듯 평면 구조를 쌓아간다. 대상의 겉모습이 아

닌 본질을 파고들어 가고자 한 그의 여정을 통해 만들어진 화면 속에서 시각적인 즐거움을 경험할 수 있다.

화면은 균일한 색면으로 덮여 있지만 군데군데 흔적을 남기는 칠하기의 반복과 붓 자국이 미치지 못한 부분이 남겨지면서 미묘한 뉘앙스를 전해준다. 이 같은 흔적은 결국 지속해서 화면을 색채로 덮어간다는 행위를 입증해주며, 무심하게 반복적으로 그리는 행위를 보여줌으로써 회화의 본질에 대한 물음을 품고 있다. '회화란 무엇인가'라는 물음에 직면한 평면의 인식이야말로 그가 추구하는 개념적 설정일 것이다.

최명영은 오리진 창립을 통해 등단했고《청년작가연립전》에 가담했으며 AG를 비롯한 전위 운동에 앞장섰다.《상파울루 비엔날레》등 국제전에 출품했으며 모교인 홍익대학교 교수로 재직했다.

진양욱

성하 盛夏

1982, 캔버스에 유채, 130.5×97cm, 국립현대미술관

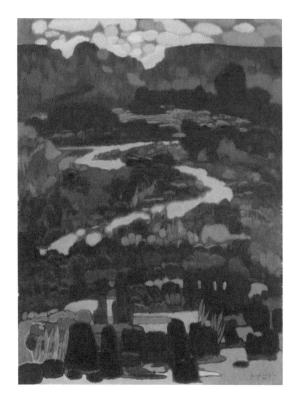

〈성하〉는 녹음이 무르익은 한여름의 자연 경관을 소재로 삼았다. 숲과 강과 산이 펼쳐지는 농가의 풍경이면서 짙은 원색에서 나오는 강한 표현력으로 색채의 향연이 펼쳐지는 인상이다. 화면 가운데를 굽이 도는 강이 풍경의 거리를 암시해주며, 먼 산자락의 논밭을 지나 원산과 뭉게구름 일어나는 하늘이 화면을 더욱 밀도 있게 만든다. 짙은 청색 위주에 간간이 농담을 달리하며 대상을 구현했다.

풍경보다 색채가 만드는 웅장한 오케스트라가 화면을 가득히 메우고 있는 느낌이다. 화려하고도 강렬한 색채는 대상을 향한 묘사의 영역을 뛰어넘어 그 자체의 표현적 자율성을 획득한 경지를 열어 보인다.

진양욱은 인상주의적인 기법으로 주로 자연을 집중적으로 그렸다. 그러나 점차 강렬한 원색의 구사를 통한 표현적인 화법을 연구했으며 종국에는 구상도 추상도 아닌 경계에 도달했다. 미술평론가 이경성은 "결국 화가 진양욱의 작품 세계는 눈으로 보아서 마음으로 읽고 그리하여 인간의 생명이 근원적인 바탕에 도달하려는 그러한 영혼의 호소가 깃들어 있다고 볼 수가 있다"라고 했다.

1932년 전북 남원 출생으로 조선대학을 졸업했으며 조선대학 교수를 역임했다. 《한국신미술회전》, 《한국 미술81》, 《한국의 자연》, 《한국현대미술초대전》 등에 출품했다.

박충흠

무제

1983, 청동, 80×700×400cm, 국립현대미술관

등근 돌기의 형상 여러 개가 흩어져 있는 모습이 마치 섬들을 보는 느낌이다. 철판을 용접으로 이어 붙여 끝이 둥근 원추의 형상을 만들어 바닥에 여기저기 흩어놓는다. 좌대 없이 자유롭게 배열된 구성은 설치 작품으로 구분될 수 있는 요소이며, 풍요로운 상상을 유도해낸다. 나아가 특별한 형식이나 의식 없이 자유롭게 접근할 수 있게 하여 예술 작품에 대한 거리감을 제거한 점도 조각의 위상을 새롭게 해석하려는 의도로 해석할 수 있다.

박충흠이 보여주는 새로운 형태의 변주는 깊이가 있는 항아리 모양이거나 구형과 구형에서 발상되는 변주된 형태이다. 간결하면서 자연스러운 형태의 생성 방식을 통해 공간은 점차 상황으로 변모되며 이를 통해 현장감이 강조되는 효과를 시사한다.

김방희

하늘로 83-5

1983, 청동, 80×60×40cm, 개인소장

김방희의 조각은 일종의 탑과 같은 상승적인 구조를 특징으로 한다. 탑은 기원의 구조물이다. 그에 따라 하늘로 향한 염원을 아로새기기 위해 조성되었다. 같은 의미에서 김방희의 조각도 염원에 대한 상징적 요소가 강하게 반영되고 있음을 발견한다. 〈하늘로 83-5〉 역시 기원의 상형이다. 구조는 상부의 사다리와 하부의 산과 같은 모양으로 이뤄진다. 높은 곳에 올라가 다시 하늘로 향해 사다리를 놓았다. 전체 구조물이 위로 올라갈수록 작아지면서 사다리의 모양이 구체적으로 나타난다. 마치 응어리져 피어오르는 기체가 상승하면서 구체적

인 형상으로 마무리되는 형국이라 할 수 있다.

솟아오르는 힘은 약간 오른쪽으로 쏠렸다가 정상에 가서 구부러지고 다시 사다리를 통해 균형을 잡으면서 전체의 형상이 안정감을 찾는다. 알 수 없는 염원들이 뭉쳐 점차 상승하면서 구체적인 기원의 내용으로 형상화되는 것이라고 할까.

구체적으로 드러나는 사물(사다리)과 형태를 분명히 파악할 수 없는 형태의 조합은 현실적인 것과 추상적인 것의 결합으로 보이며 막연한 형태에서 구체적인 대상으로 구현되는 드라마틱한 상황을 형상화한 것이라고도 할 수 있다.

류병엽

해토 解土

1983, 캔버스에 유채, 199×140cm, 국립현대미술관

제목 그대로 땅이 풀리는 봄날의 들녘 풍경이다. 겨우내 얼어붙었던 땅도 풀리고 나무에는 수액이 올라 파릇파릇한 잎새가 돋아난다. 봄이 오는 들녘에 바삐 삽과 괭이를 들고, 또는 소를 앞세우고 나가는 농부들의 바쁜 걸음이 실감 나게 묘사되었다. 모든 대상을 실루엣으로 처리하여 독특한 시감을 조성해낸다. 하얗게 드러난 나무, 노랑 또는 검은색으로 처리된 농부들의 모습, 빨간 소 등은 화면이 색면에 의해 개념화된 결과이다. 아마 화면이 사실적으로 묘사되었다면 복잡한 설정으로 인해 이토록 선명한 설명에 이르지 못했을 것이다.

류병엽은 강한 색면을 통해 대상을 표현하는 독자적인 작품 체계를 지닌다. 색채는 사물을 구현하는 수단이 아니라 그 자체로 목적화되는 특징을 보여 일종의 색면 구성과 같은 느낌을 준다. 강한 원색의 색면들에 의해 구성되는 화면은 어느덧 구체적인 대상의 설명을 넘어 색의 환희로 탈바꿈된다. 여기에 따르는 대상의 데포르마시옹도 극히 자연스러운 면모를 보이면서 조형의 즐거움을 구가해 보인다.

작가는 1938년 전북 순창 출생으로 홍익대학교를 졸업했다.

하종현

접합 83-07

1983, 마포에 유채, 180×170cm, 국립현대미술관

1970년대 중반 이후 출현한 단색화는 화면이 일정한 단색으로 지배된다는 외관상의 공통성을 보이지만 방법적인 측면에서는 각자 다른 차별성을 드러낸다. 그중 하종현의 방법은 동료들의 공통성에 비해 두드러진 독자성을 보여준 것이었다.

하종현은 화면의 뒷면에서 앞면으로 밀어내어 성긴 캔버스를 뚫고 앞으로 스며 나온 안료를 다시 나이프나 붓으로 마무리하는 기법을 사용한다. 언뜻 엉뚱하게도 보이는 이 방법은 캔버스의 앞면과 뒷면을 일체화시키는 독특한 구조를 이루어낸다. 즉 앞면과 뒷면을 경계선상에서 접합시키는 것이다. 앞면으로 삐져나온 안료 위에 일정한 붓

놀림을 가해 때로는 액션 페인팅의 격렬한 제스처를 표상시키거나 물방울처럼 맺히는 작은 돌기들을 그대로 두어 화면 자체에서 일어나는 생성의 상황을 적나라하게 제시하는 등 다양한 변주를 만들어낸다.

그의 작업은 외적으로는 단색화의 특성을 지니면서 동시에 화면 또는 평면이란 구조의 문제를 추구하는 또 하나의 방법을 포함하고 있다. 혹은 회화란 일정한 양의 안료로 뒤덮인 평면에 지나지 않는다는 사실을 확인하는 것이라고도 할 수 있겠다.

손수광

정물

1983, 캔버스에 유채, 85×85cm, 서울시립미술관

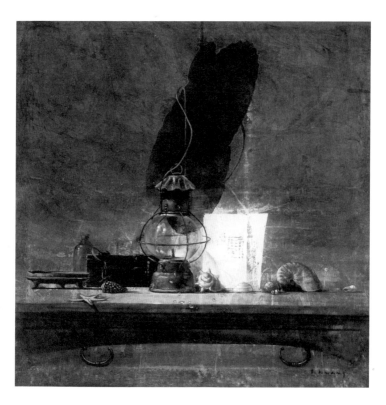

손수광의 화제는 인물과 정물에 집중된다. 그의 화면은 극사실적인 기법에 의존하면서도 단순한 묘사에 머무르지 않고 환상적인 분위기를 가미하는 특징을 보인다. 〈정물〉에서도 범상한 일상의 기물을 소재로 하면서도 무언가 신비로운 예감을 불러일으키고 있다.

옛 목가구 위에 램프와 작은 목궤, 병 등이 놓이고, 램프 옆에 흰 사각의 종이 봉지와 그 주변으로 바닷가에서 주운 폐각들이 늘어져 있다. 오브제들은 한결같이 상황에 맞지 않는 우연적인 만남 속에 놓여 있어 신선한 충격을 불러일으킨다. 무엇보다도 정면의 램프와 램프 뒤쪽으로 묵흔과 같은

검은 형상과 흰 종이봉투가 만드는 기이한 대비가 무척이나 환상적이다.

화면은 범상한 현실적 소재들이 동원되면서도 현실이 아닌 세계, 현실을 벗어나는 초현실의 세계로 부단히 침잠되는 느낌이다. 램프를 중심으로 한 중앙으로의 시각적 밀도 역시 몽환적인 분위기를 진작시킨다.

손수광은 1943년 대구 출생으로 서라벌예술대학을 졸업했다. 《신형상전》, 《몬테카를로국제전》, 《르 살롱전》, 《한국 미술의 어제와 오늘전》과 '목우회' 등에 출품했고 《국전》 추천작가상을 받았다.

최예태

만추 晩秋

1983, 캔버스에 유채, 130×162cm, 국립현대미술관

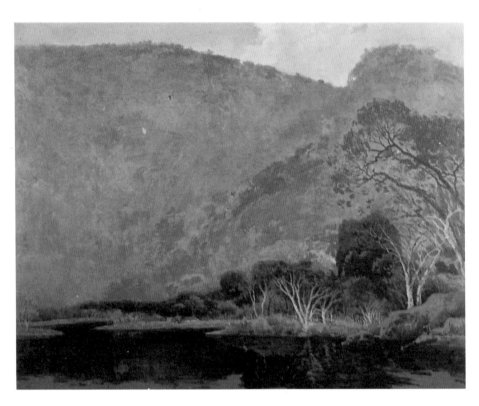

최예태는 풍경, 인물, 정물을 사실적으로 그리는 데 능숙한 작가로 주변에서 흔히 볼 수 있는 평범한 소재를 주로 다뤘다. 붉게 물들어가는 가을 산을 그린 〈만추〉는 청명하게 푸른 하늘과 붉게 물들어가는 산, 그 아래 확연하게 그늘진 숲을 배치해 강렬한 대비를 이룬다. 이로 인해 다채롭게 변화하는 가을 산의 화려함을 더욱 강조했다.

탁월한 묘사력을 토대로 대상의 특징을 잘 잡아냄과 동시에 견고한 구성을 토대로 안정감 있는 화면을 이루어냈다.

홍익대학교와 조선대학교 대학원을 졸업했다. 《국전》 운영위원장과 심사위원을 거쳤으며 예원대학교 교수로 재직했다.

진옥선

답 83-J

1983, 합판에 유채, 119×149cm, 국립현대미술관

단색의 화면에 선으로 그려진 작은 상자들이 화면 전체로 증식하는 구조는 모노크롬의 일반적인 경향과 일치한다. 밀집된 상자의 모양은 구체적인 실체를 반영함과 동시에 추상적 기호에 머무는 흥미로운 설정이다.

제목과 같이 하나의 꼴은 응답이라도 하듯 또 하나의 꼴을 낳고 그것이 반복되면서 화면 전체가 같은 구조로 뒤덮인다. 하나하나의 형태가 모여 전체의 구조를 만들지만, 개별은 존재하지 않고 전체를 위한 증식일 때만 존재한다.

이렇듯 미묘한 개념을 통해 작가는 화면에 무언가 그리지만 동시에 아무것도 그리지 않은 상태에 머물고 만다. 생성의 질서만 존재하고 개별의 존재는 전체 속에 묻히고 만다. 전체로서 나타날 때 비로소 개별의 존재가 확인된다고 할까.

1980년대를 통해 진작된 단색화는 한국 현대미술의 독자적인 성향으로 평가되는데, 이 경향을 추구한 작가들은 단색이면서도 각자 독특한 색채를 구현했다. 그리고 이 작품이 보여주는 것과 같이 개별이면서 마침내 전체로 함몰되는 상황과 유사한 경지를 보였다.

오윤

애비와 아들

1983, 목판화, 34.5×35cm, 개인소장

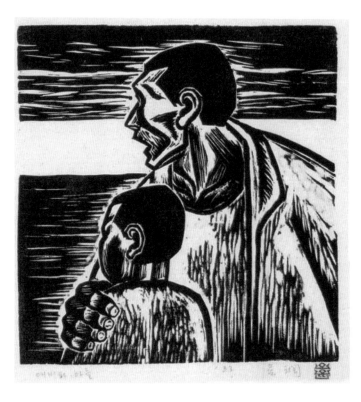

왼쪽 아래에 "애비와 아들" 오른쪽에 "83 吳潤오윤" 이라고 쓰고 낙관을 찍었다. 아버지와 아들은 같은 방향으로 갑자기 고개를 틀었다. 아마도 왼쪽에서 이들을 위협하는 상황이 벌어진 것이리라. 아버지의 벌어진 입과 본능적으로 아들의 어깨를 부여잡은 손에서 예상치 못한 상황이 벌어졌고, 아들을 보호하려는 듯한 의도가 확실하게 드러난다. 불길한 기운이 감도는 분위기는 인물을 둘러싸고 있는 가로선의 흐름으로 인해 고조된다. 흑백의 선명한 대비는 메시지를 더욱 강하게 부각한다.

아버지의 손이 시선을 응집시킨다. 노동으로 단단해진 굵은 마디의 커다란 손에서 그 어떤 공포가 닥치더라도 아들을 보호하겠다는 의지가 본능적으로 드러난다. 어깨를 강하게 감싸 쥔 손의 표정에서 상황의 심각성이 전달된다. 화면 뒷부분을 가로지르는 굵은 가로선은 마치 어두운 공간을 비추는 빛처럼 보이나, 도망가는 이들을 찾아다니는 빛일 수도 있고, 희망을 주는 빛일 수도 있다. 이처럼 긴박감을 고조시키는 장치들로 인해 미묘한 표현들이 효과적으로 전달되는 이 작품은 오윤의 걸작 중 하나로 손꼽힌다.

곽남신

이미지-E

1983, 종이에 에칭, 메조틴트, 39×59cm, 국립현대미술관

〈이미지-E〉는 개념적이면서도 은유가 풍부한 곽남신 예술의 단면을 잘 드러내는 작품이다. 세 개의 망치는 기물의 고유한 기능은 일치하지만, 화면에 나타난 현상은 제각각이다. 오른편 망치가 본연의 제 모습을 간결하게 드러내놓고 있지만 가운데 흰 망치는 그림자처럼 단순한 매스(덩어리)로만 등장한다. 왼편의 망치는 천에 포장된 상태이다. 드러난 것, 드러나지 않은 것, 그리고 감추어진 것이라는 세 가지의 상황이 화면 속에서 펼쳐진다.

망치라는 존재가 놓인 세 개의 상황은 단순히 망치라는 개별에 끝나지 않으며, 모든 대상이 지닌 다양한 상황을 은유적으로 보여준다. 그것은 인간의 상황으로 볼 수도 있을 것이다.

가운데 흰 그림자가 떠오른 망치를 중심으로 검은 망치, 회색 천으로 감싼 망치 등 단순하면서도 변화가 풍부하다. 사물이 보여주는 각기 다른 표정은 같은 내면, 같은 구조이면서 놓인 상황에 따라 전혀 다른 별개의 존재로 등장한다는 세계에 대한 인식의 차원을 흥미롭게 구현해 놓았다고 해석할 수 있다.

신학철

한국근대사—종합

1983, 캔버스에 유채, 390×130cm, (구)삼성미술관 리움

1981년 첫 개인전에서 선보인 〈한국근대사〉 연작의 종합편에 해당하는 작품이다. 작품 하단은 해방 이후에도 이념이 다르고 남과 북으로 갈라져 있는 현실을 서로의 몸에 칼을 꽂아 넣는 형상으로 표현했다. 역사적 흐름에 의해 수직으로 상승하는 이 형상의 마지막은 환한 모습으로 춤을 추는 사람들 위로 영화 포스터에서 차용한 입맞춤하는 남녀의 이미지를 그려 넣음으로써 서로의 갈등이 해소되었음을 상징적으로 보여준다.

신학철은 서구의 전위미술이 적극적으로 수용되던 1960년대 말부터 작품활동을 시작하여 1970년대 중반의 오브제 작업과 후반의 콜라주 작업을 통해 일상을 위협하는 대량소비사회를 비판적인 시각으로 담아냈다. 그는 우연한 기회에 사진집 『사진으로 보는 한국 백년』(1978)을 보고 충격을 받아 1980년대 초부터 구체적인 역사적 현실로 파고 들어가 우리의 근현대사를 특유의 시각으로 보여주는 〈한국근대사〉 연작을 발표하기 시작했다. 이 연작은 일제 강점기의 수난에서 독립운동, 해방 이후 전쟁과 분단, 외래 문화의 범람 등으로 이어지는 흐름을 특유의 기법과 비판적인 시각으로 형상화했다.

1990년대 이후부터는 〈한국현대사〉 연작을 통해 농촌과 노동자, 서민들의 삶을 다룬 작품을 그렸으며, 2008년에 〈한국현대사-갑순이와 갑돌이〉를 통해 우리 민족사의 온갖 사건들을 접목시켜 보여주었다. 신학철은 "시대를 살아가는 사람들의 목소리와 기억들을 화면에 성실하게 기록한 화가"라는 평을 받고 있다.

김기린

안과 밖—흑

1983, 캔버스에 유채, 248×200cm, 국립현대미술관

화면을 네 개로 나눈 후 각 면에 점획을 빼곡하게 채워 넣은 전면화이다. 김기린은 화면에 일정한 단색을 칠한 후 다시 그 위에 여러 겹으로 덧칠을 반복하여 물질의 속성을 점차 제거하면서 포화한 푸근한 공간에 도달되는 독특한 방법에 이르고 있다. 화면은 네 개로 분할한 가운데 십자형 외에 각 면에 꽉 들어찬 색점의 일률화가 어떤 표정도 없이 절대적인 공간의 자기 현시로 팽팽하게 나타난다.

김기린의 1970년대 작품들은 검은색 · 흰색 두 종류로 단순하게 구성되어 있으나, 그 속에는 수많은 사유와 이야기들로 가득 차 있다. 작가는 프랑스에서 철학자 메를로 퐁티Maurice Merleau Ponty, 1908~1961에게 깊숙이 빠졌고 "퐁티의 책을 성경 삼아 10년을 보내자 색과 형태가 나타났다"라고 말했다. 〈보이는 것과 보이지 않는 것〉, 〈안과 밖〉이라는 연작의 제목도 퐁티에게서 나온 것이다. 아무것도 없는 듯하지만 수많은 이야기가 들끓는 구도는 흰색 평면 위에서도 똑같이 전개된다. 캔버스 위에 붓으로 하나하나 '새겨 넣은' 수많은 점은 또 다른 상상의 공간을 만든다.

그가 강조하는 것은 음양陰陽이다. 안과 밖, 있는 것과 없는 것이라는 제목은 대치되는 듯하지만 동질성과 접점을 이룬다. 동시에 예술과 삶을 탐구하는 '사유하는 나'라는 메시지를 가지고 있다. 이처럼 김기린의 작품 세계는 개념과 정신성을 강조한다.

김영주

신화시대

1984, 캔버스에 유채, 130×162cm, 국립현대미술관

김영주의 화면은 형식에서는 드로잉적인 요소가, 내용에서는 시대의식 또는 현대적 설화를 추구한다. 〈신화시대〉는 그가 오랫동안 다루어 온 현대의 상황, 상황 속 인간의 조건을 주제로 한다. 작업 후반기에 해당하는 작품으로, 보다 자유분방한 조형성이 돋보인다.

날카롭지만 선명한 붓놀림이 난무하는 화면은 그라피티를 연상시키는 자동기술적 기법이 두드러진다. 인간의 모습, 회화화된 인간의 단면들이 명멸하는 표현을 위해 사용한 색채 대비는 화면에 긴장감을 조성한다. 기하학적 구조의 바탕이 하나의 차원을 형성하며 그 위로 다른 하나의 차원인 이미지의 자유로운 설정이 이루어진다. 대비적인 두 차원의 겹침은 깊은 밀도와 탄력적인 구성을 뒷받침한다.

김영주는 작품에 시대의식을 강하게 반영하면서 비평으로 한 시대의 미술이 나아가야 할 방향을 논의했으며, 현대미술이 지양해야 할 온갖 부조리한 사안을 고발하는 데 앞장섰다. 인간을 주제로 일관된 세계를 지향했다는 사실은 그의 예술 행위 자체가 인간을 이해하는 일이었음을 말해준다. 김영주의 회화와 비평은 인간 상황과 밀접한 관계 위에서 이루어졌다. 글을 쓰기 위해서 그림을 그리고 그림을 그리기 위해 글을 썼다고 할 정도로 그의 글과 그림은 연결되어 있다.

오승우

설악산 공룡능선

1984, 캔버스에 유채, 23×41cm, 개인소장

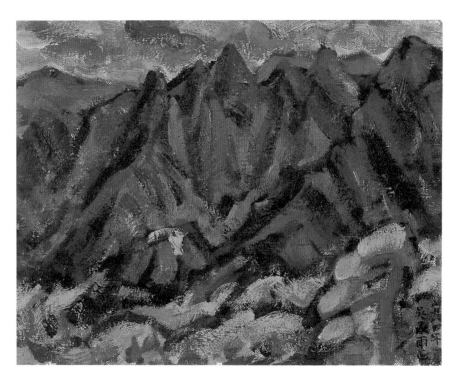

오승우는 시대별로 어떤 주제에 대한 연작을 지속해오고 있다. 〈동양의 원형〉 연작과 〈한국의 100산〉 그리고 〈십장생〉 연작이 대표적이다. 그는 우리의 고전과 민속에 각별한 관심을 두고 이를 주제화하는 데 집중했으며 10년 넘게 한국의 산을 순례하면서 그린 〈한국의 100산〉을 남겼다.

이 작품 역시 〈한국의 100산〉 연작 중 하나로, 세필을 사용하지 않고 굵은 붓으로 산의 감동적인 정경을 인상적으로 표현했다. 화면 가득히 웅장하게 펼쳐지고 있는 산의 모습은 강한 원색으로 표현되어 숭고한 느낌을 더해준다. 실제 산을 앞에 두고 바라보면서도 어느덧 산의 현실적인 요소들은 사라지고 웅대한 기운이 화면을 압도한다.

산에 대한 감동은 단순하게 바라보는 데에서만 오는 것이 아니라 산과 더불어 존재하는 일체감에서 더욱 강하게 일어난다. 이로써 감동이 더해진다.

박생광

명성황후

1984, 화선지에 먹과 진채, 200×330cm, 이영미술관

일본인들에 의해 자행된 명성황후明成皇后, 1851~1895 시해는 기울어져가는 대한제국의 비극을 극명하게 드러낸 사건이다. 이를 주제로 다룬 점에서 작가의 투철한 역사의식이 드러난다.

연극 무대와 같은 장면들이 화면에서 이어진다. 거꾸로 묘사된 향원정을 중심으로 반듯하게 누운 명성황후와 울부짖는 궁정의 여인들, 전립戰笠을 쓴 조선 군사의 당황한 모습이 극적 상황을 고양시킨다.

뒤집힌 향원정은 명성황후가 시해된 순간 역류한 역사를 암시하는 듯하다. 화면 오른쪽 가장자리에 얼룩진 피 사이로 떠오르는 일본인들의 모습과 향원정, 연꽃과 낭인들의 뒤범벅 속에 선명한 핏자국이 드러난다. 인물들은 선명한 윤곽선으로 묘사되었고 아수라장의 화면이 실제 장면같이 파노라마로 전개된다.

어떤 사실적인 사건의 묘사보다도 극적인 장면 묘사는 역사화의 한 전형을 이루었다고 평가된다. 그렇기에 역사화의 전통이 빈약한 한국 미술에서 이 작품이 갖는 미술사적 의미가 더욱 크다.

윤명로

얼레짓

1984, 캔버스에 아크릴과 먹, 160×260cm, 국립현대미술관

윤명로는 초기에는 주술적이면서도 격한 정감을 느끼게 하는 추상을 시도하다가 1970년대부터 안료 자체가 갖는 균열의 극대화를 표현으로 자립시키는 독특한 단색의 화면을 추구했다. 〈얼레짓〉은 1980년대 등장한 새로운 시도로 섬세한 묘법이 전면화된 모습이다.

치밀한 선조를 직조하듯이 얽어 만든 균질적인 화면은 깊고 은은한 기운으로 뒤덮인다. "나는 화폭 위에 무작위로 선을 그어대며 그 흔적들을 얼레짓이라 불렀다. 얼레를 감고 푸는 짓거리처럼 마음을 감고 푸는 몸짓의 흔적들로 비우고 채워 나갔다"라는 언급은 화면에 몰입하여 그린다는 행위 자체를 잃어버리고 무상의 세계로 들어가 명상하는 작가의 태도를 선명히 반영해준다.

화면은 일종의 고저와 강약의 변주로 짜인 느낌이다. 행위의 반복을 통해 자신을 초월하고 극복해 가는 명상의 깊이는 보는 이들을 자연스럽게 화면 속으로 빠져들게 한다. 자유로운 필선과 무심한 듯한 구성 안에서 그린다는 행위는 동양적인 준법을 연상시킨다. 작가의 기억 속에 있는 얼레짓은 한국의 근원적 몸짓과 표정을 행위로 보여준다. 캔버스 대신 물감에 민감하게 반응하는 무명을 사용했다. 먹과 아크릴을 사용해 만들어진 선과 덤덤한 붓자국이 대비를 이루고 있는 화면이다.

안병석

바람결

1984, 캔버스에 유채, 130×162cm, 국립현대미술관

안병석은 씨줄과 날줄로 촘촘히 엮어진 화면 위에 마치 바람에 휘날리는 보리 이삭과 같은 예리한 선획을 반복시켜 화면 전체를 뒤덮는 특이한 묘법으로 작품을 제작했다. 〈바람결〉에서도 일정한 방향으로 기울어진 보리 이삭의 모습에서 봄이 오는 들녘의 정서가 강하게 드러난다.

짙은 청록으로 시작해 멀어질수록 점점 노랗게 물들어가는 변화의 양상은 무르익어가는 봄의 들녘을 실감 나게 전달한다. 그런데도 화면에 그려진 것은 보리 이삭도, 다른 어떤 대상도 아니다. 그저 단순한 선의 반복이 만들어내는 일종의 자동기술이라 할 수 있다. 그저 눈에 보이지 않는 바람을 단순한 선이 물결치는 현상을 통해 시각화한 것이다.

안병석은 모노크롬의 경향이 모더니즘을 대변하고, 한편에선 사회의식을 적극적으로 표명하는 민중미술이 대두하고 있을 무렵, 이들과는 일정한 거리를 유지하면서 자신의 방법을 추구해 보였다. 사실적(현실적)이면서도 개념적인 상황이 독자적인 위상으로 돋보인다.

이우환

동풍 84011003

1984, 캔버스에 색채, 227×181cm, 국립현대미술관

점과 선으로 표현된 이우환의 작품 양식은 1980년대에 들어서면서 화면을 뭉개는 방식으로 변화한다. 점과 선으로 형성되던 질서는 무너지고 논리적이고 정연한 작가의 사유의 틀 안에서 획들이 자유롭게 움직이는 현상이 나타난다. 문지르고 뭉개버린 것 같은, 무심하게 흐트러진 붓 자국이 화면을 떠다니는 〈동풍 84011003〉은 점과 선이 보여주는 질서와는 다르다. 그러나 이 역시 작가의 신체적 행위를 통해 생성과 소멸을 보여주며 붓자국 하나하나가 만남의 장을 이룬다.

1980년대 이우환은 〈동풍〉 연작과 함께 자유롭고 역동적인 붓놀림으로 공간을 채우는 〈바람에서From Winds〉와 〈바람과 함께With Winds〉를 선보인다. 이 시기의 작품은 이우환의 전체 작업시기 중 가장 자유롭고 에너지가 넘친다. 보이지 않는 자연의 힘이 작가의 행위를 통해서 캔버스에 바람처럼 펼쳐진 것이다. 그의 붓질은 빈 공간을 유기적으로 구성하여 활기를 생성시켰는데, 이후 이러한 구성은 정제되어 백색 캔버스 위에 붓 자국 한두 개만을 남겨놓는 〈조응〉 연작으로 이어진다.

신성희

신성희의 기법 가운데 가장 두드러지는 것은 콜라주다. 화면에 온갖 재료들을 콜라주하거나 부분을 완전히 잘라내어 그것을 다시 콜라주하기도 한다. 종이 위에 일상적 오브제의 파편들을 빼곡하게 콜라주한 이 작품도 무언가를 표현하거나 의도한다기보다 콜라주라는 기법 자체를 그대로 드러내는 것에 집중하고 있는 인상이다.

종잇조각, 철사, 인쇄물 등을 콜라주하면서 부분적으로 채색하기도 하고 기호를 삽입하기도 한다. 화면은 중심과 주변의 관계에 대한 설명이 없는 상태에서 전면화를 지향한다. 온갖 이질적인 폐물들의 파편은 서로 어깨를 비비며 밀어라도 나누는 느낌이다.

신성희는 작가로 출발할 때부터 회화에 대한 근원적인 질문을 시작했다. 캔버스 마대의 올을 그대로 채색하면서 화면이란 바탕이 회화 자체가 되도록 한 실험을 시작으로 화면을 찢어 그 조각을 다시 화면에 콜라주하는 만년의 작품에 이르기까지, 줄기찬 자기 질문에 탐닉했다. 그의 작품은 개념미술이나 미니멀리즘 또는 한국의 단색화 운동과 특정한 연관 관계를 보이지 않지만, 지지체의 문제와 표면의 문제에 대한 집요한 탐색을 늦추지 않았다. 이런 부분에서 단색화가 지향했던 표면에 대한 부단한 검증과도 일정 부분 함께하지 않았을까 짐작하게 한다.

이동진

무제

1984, 혼합기법, 91×117cm, 서울시립미술관

이동진은 1950년대 후반 뜨거운 추상표현주의로부터 영향을 받은 세대로 화면에서 행위의 자적, 우연적 표현이 만드는 직접성 등 그 특징이 후반기 작품까지 이어졌다. 격자의 선획과 그 속에 담긴 정감 어린 붓 자국, 안료의 웅어리가 만드는 기이한 형태는 이상하게도 어두운 배경 속에 선명하게 드러나고 있다.

화면을 일정하게 분절하는 사각의 테두리는 마치 억압된 상황의 실존적 양상을 은유해주는 것 같고, 그 속에서 웅어리지는 형태는 몸부림치는 인간의 모습을 상징해주는 듯하다. 부조리한 시대의 굴곡을 살아온 세대의 작가들에게서 흔히 만날 수 있는 침울한 자의식이 은연중에 나타나는 듯하다. 사각의 테두리 속에 갇힌 형태들은 격렬한 붓 자국이 웅결되면서 알 수 없는 양상으로 떠오른다.

이명미

놀이_모자그리기
1984, 캔버스에 유채, 162.1×130.3cm, 개인소장

추상표현주의에서 출발하여 점차 해학적인 소재들을 접목한 이명미의 경향을 가장 선명하게 보여주는 작품이다. 화면에는 모자 하나와 모자를 설명하는 영문이 곁들여져 있다. 극히 단순한 구성이지만 그 가운데 가벼운 긴장을 유도하는 회화적인 요소가 풍부하게 잠재된다. 빨간 바탕에 즉흥적으로 묘사한 모자와 낙서처럼 써나간 글자들이 어떤 연회의 장면을 연상시키면서 보는 이들을 들뜨게 한다.

이명미의 작품은 전체적으로 드로잉적인 요소가 지배하는 것이 특징이다. 그리고 이러한 드로잉적 요소는 우연히 생성되었다기보다 초기의 추상표현적인 활달한 붓의 효과가 자연스럽게 구체적인 이미지를 구현하면서 이루어진 것으로 보인다. 바탕의 붓질이나 모자의 즉흥적 묘사, 그리고 글자들에서 추상표현적인 요소가 발견되고 1980년대의 낙서화와 후기 팝아트 작가들의 시대적 감각을 공유하는 부분이 적지 않아 생동감을 더한다. 어떤 면에서 1990년대 이후 풍미하기 시작했던 한국적 팝아트를 예고한 선구적인 작품이라고 할 수 있다.

한국적 팝아트는 분명 1960년대 미국을 중심으로 유행한 경향과는 다른 면모를 보여주는데, 그것은 단순한 모방에서가 아니라 자체 속에 잠재된 팝pop적인 요소가 자연스럽게 구현되었기 때문이다. 이 작품은 그런 잠재성을 확인시켜주는 예이기도 하다.

이석 임송희

우후 雨後

1984, 종이에 수묵담채, 69×130cm, 작가소장

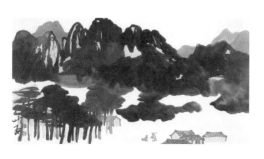

석창 홍석창

일화일엽 一花一葉

1984, 종이에 수묵채색, 98×131cm, 개인소장

비가 온 뒤 마을은 더욱 고요가 짙다. 괭이를 어깨에 둘러메고 밭으로 가는 남정네, 일하러 가는 아버지를 따라 밖으로 나온 아이와 강아지가 한가로운 농가의 정취를 대변해준다. 앞산은 높고 거친 바위의 우뚝 솟은 모습과 화면 왼쪽 아래에 있는 솔밭의 짙푸른 기운이 화면에 시원한 바람을 몰아온다. 즉흥적으로 묘사한 듯한 발묵潑墨의 잠겨 드는 듯한 빛깔이 고요함으로 피어난다.

임송희는 산수뿐만 아니라 문인화에서도 뛰어난 작품을 남기고 있다. 초기에서부터 잃어가는 고향의 정겨운 단면을 즐겨 다루었고 세밀하게 묘사하는 산수와는 다른 느낌의 발묵 산수를 많이 그렸다. 이 작품에서 보듯이 대담한 붓의 운용과 활달한 구성은 비 온 뒤의 시원한 기운을 더욱 실감 나게 해준다. 담백한 묵흔과 여백이 만드는 짙은 여운이 문인화풍의 격조를 더해주고 있다.

홍석창은 회화와 더불어 서예를 공부했기 때문에 이른바 서화라고 불리는 문인화 계열에 뛰어난 작품을 많이 남기고 있다. 〈일화일엽〉 역시 문인화 계열의 작품으로 그림이 시서詩書와 어우러져 독특한 장르를 형성하고 있음을 엿볼 수 있다.

풍성한 수묵의 잎 위로 불쑥 솟아난 한 송이 꽃은 수묵의 무성한 잎과 대조를 이루면서 더욱 요염한 아름다움을 구현하고 있다. 왼쪽 아래에는 몇 그루의 대나무와 연못으로 뛰어드는 개구리 한 마리가 고요함 속에 동적인 여운을 남긴다.

이 작품처럼 수묵을 기조로 하면서 때로 담채를 곁들이는 것은 문인화의 한 표현 방식이다. 나뭇잎을 온통 수묵으로 처리한 후 꽃과 대나무를 채색으로 처리하여 단순한 먹의 단조로움을 깨는 파격을 보여주면서 문인화의 또 다른 멋을 보여준다.

김광우

자연+인간+우연

1984, 나무, 크기 미상, 개인소장

나무를 소재로 하여 물질이 가진 어떤 팽창된 힘의 현상을 나타낸 작품이다. 제목에서 '자연'이란 대상을 지칭한다. 인간은 주체로서 작가 자신의 의지를 의미하며, 우연이란 어떤 자연 현상이 일으키는 독특한 상황을 상징한다. 거대한 튜브 속에 무언가가 가득 들어가는 순간을 포착했다. 아랫 부분은 완전히 펴지지 않은 상태로 뭉개져 있어 형태가 잡힌 상부와 미묘한 대조를 일으킨다. 물질이 만들어내는 예기치 않은 상황을 보여주고 있다. 내부의 힘으로 표면이 일으키는 변화의 양상을 극명하게 드러내고 있다고 할까. 이 경우, 작품은 단순한 어떤 형태를 구현한다기보다 어떤 작용 때문에 수시로 변하는 자연현상을 보여준다. 물질적인 외관을 통해 비물질적인 현상을 포착한다는 점에서 조각의 소재적 영역을 확대했다고 할 수 있다. 이를 통해 대상의 변용이라는 이중적인 이미지를 만들어내고 새로운 만남과 관계를 제시한다.

김광우에게 있어 오랜 화두는 40여 년간 작업한 '자연+인간'이며 1970년대부터 1980년대 중반까지의 작업에서는 '우연'을 덧붙였다. 그는 이후 '우연'을 뺀 '자연+인간'을 작품의 제목으로 일관되게 사용하고 있는데, 이는 중력에 의해 사물이 변형(자연+인간+우연)하는 것에 대한 관심이 문명 비판(자연+인간) 쪽으로 이동했음을 시사한다.

김용철

파란 하트

1984, 캔버스에 유채, 116×200cm, 국립현대미술관

〈파란 하트〉는 김용철의 대표작인 〈하트〉 연작 중 하나이다. 작가 특유의 대담한 색채로 표현된 파란 하트가 화면의 중심에 배치되어 있고, 이 하트 밑으로 초록색과 붉은색 하트가 억눌려 있는 듯한 형상이다.

김용철은 1970년대 후반에 자생적으로 발생한 신사실주의 작가의 리더로 손꼽힌다. 암울한 시대 상황 속에서 신사실주의 작가들은 단색화나 모노크롬이 주류를 이루던 침묵의 세계에 반기를 들어 구상적인 이미지를 적극적으로 사용했다. 그가 초기부터 사용해온 화려한 색채는 어두운 회색빛 시대의 암울함과 아무것도 말하지 않고 한 걸음 물러서 있는 태도를 보이는 모노크롬에 대한 반발이기도 했다.

김용철은 의식적으로 하트나 말풍선 같은 대중적인 기호를 사용했고, 몸짓처럼 보이는 속도감 있는 붓놀림을 통해 억압에 대한 항의와 자유로움을 표출하고자 했다. 또한 말풍선 속에 들어가야 할 말을 삭제함으로써 발언의 자유를 제한당하는 현실을 간접적으로 고발하고자 했다.

김애영

북한산

1984, 캔버스에 유채, 32.5×130cm, 국립현대미술관

김애영은 산과 감나무라는 극히 제한된 소재에 탐닉했던 작가로 알려졌다. 주변의 산이나 늦가을의 풍경 속에서 빨갛게 익은 감을 매달고 있는 감나무를 집중적으로 그렸다.

〈북한산〉 역시 집 근처에 있는 산의 정경이다. 파란 하늘을 배경으로 검게 드러난 산의 모습은 세부가 생략된 채 하나의 거대한 덩어리로 다가온다. 산자락에 마을의 집들이 어렴풋하게 드러나 밋밋한 풍경 속에서 변화를 끌어낸다. 그리고 이러한 표현은 산이 갖는 웅장함과 적막함을 극대화한다.

자연을 그리는 작가들의 취향은 여러 양상으로 나타난다. 그중 산을 그리는 작가들도 적지 않으며, 산을 그리는 태도도 제각각이다. 그 가운데서도 이처럼 덩어리로 산을 다루는 경우는 꽤 예외적이라 할 만하다. 해 질 무렵 산은 적막함 속에 잠겨간다. 밝은 태양 아래 마주하던 산과는 또 다른 산의 실체를 확인하는 느낌이다. 육중한 산의 무거움이 저물어가는 대기 속에 그윽하게 잦아드는 모습이 더없이 절실함을 안겨준다.

이수재

작품

1984, 캔버스에 유채, 200×111×(2)cm, 국립현대미술관

미술평론가 이경성은 이수재의 작품을 두고 조선 백자의 표면과 같은 유연한 아름다움을 지녔다고 평가한 바 있다. 〈작품〉 역시 도자의 어느 부위를 확대해놓은 것 같은 깊이 있는 색채감과 고요한 표면을 실감하게 한다.

같은 세대의 대부분의 작가가 침울하면서도 격정적인 표현에 사로잡혀 있었던 데 비해 그는 맑고 경쾌한 동양적 정감의 세계로 침잠한 인상을 준다.

1950년대 후반, 뜨거운 추상미술로 대변되는 앵포르멜 세대에 속하면서도 여성 특유의 섬세한 감각과 동양적인 서정의 세계로 주목을 받았다. 그의 화풍은 미국 서북파의 영향을 받은 경쾌한 공간감과 신비로운 깊이의 차원을 추구한 것이었다. 마치 동양의 옛 수묵화를 연상시키는 빠른 붓질과 투명한 표현의 명상적인 분위기를 보여준다.

이영희

제비우스

1985, 캔버스에 아크릴, 194×548cm, 국립현대미술관

이영희의 화면은 구조적이면서 경쾌한 색면을 조화시키는 특징을 갖는다. 이 작품에서도 판자 모양의 구조물이 화면에 부유하는 독특한 설정을 보이면서 판자를 채색한 화려한 색채의 단면이 경쾌함을 더해준다. 어두운 배경을 통해 드러나는 직사각형 구조물들이 보여주는 공간 구성은 매우 이색적이다. 이는 평면적이면서 동시에 입체적인 구성에서 오는 이채로움 때문일 것이다.

투명하고 화사한 색채를 구사하는 이영희의 화면은 단순하면서도 한결 그윽한 깊이를 담고 있는데, 여기에서 그의 독자성을 발견할 수 있다. 어두운 배경에서 떠오르는 구조물들은 더욱 밝고 분명한 존재감을 드러내고 있어 마치 현대 도시의 구조적 전개와 같은 인상을 준다. 이 같은 요소는 더욱 큰 규모의 화면으로 진전될 가능성을 떠올리게 한다.

〈제비우스〉도 네 개의 면을 이은 거대한 규모이다. 이로 인해 작품 앞에 서면 도시 구조가 만드는 새로운 풍경 속에 갇히는 느낌을 준다. 지금까지의 풍경과는 다른 현대적인 감수성에 의해 빚어진 풍경임이 분명하다.

권정호

사운드-3

1985, 캔버스에 유채, 198×350cm, 국립현대미술관

〈사운드-3〉은 스피커에서 울리는 소리라는, 눈으로 볼 수 없는 현상을 회화라는 장치로 옮겨놓은 작품이다. 소리는 어느 진원지에서 분출되어 사방으로 퍼져나가 공명을 일으킨다. 공명은 거대한 벽이 되고, 나무뿌리 같은 강인한 얽힘이 되고, 파편처럼 공중에 흩어지기도 한다. 소리가 공중에 연출하는 갖가지 현상이 색채와 형상으로 구현되어 한 폭의 추상적 조형 언어로 현현한다.

권정호는 한동안 해골을 소재로 한 작품을 시도했는데 이것은 강한 자의식을 표출한 작업이다. 이후 대구 지하철 참사를 소재로 한 예와 같이 사회적 사건을 적극적으로 자신의 작품 속에 끌어들

인 것도 일종의 자의식 발로發露라고 할 수 있다. 내면으로의 집중 못지않게 자신을 둘러싼 주변에 관한 관심도 작업으로 소화하는 뛰어난 의식이다.

소리를 형상화한 작가의 그림들은 소리를 매개로 한다는 점에서 음악과 공통점을 찾을 수 있다. 음악 자체는 모든 예술 가운데서도 가장 추상적인 형식이기 때문에 이를 재현하는 일은 상대적으로 어려울 수 밖에 없다. 그의 〈사운드〉 연작이 순수하게 조형적이고 추상적인 형식을 갖는 이유는 시각적 이미지와 청각적 이미지가 서로 통하는 공감각적 표현이 되어야 하기 때문이다.

고영훈

돌

1985, 종이에 혼합매체, 142×98cm, 개인소장

〈스톤-북Stone-Book〉 연작은 1980년대 초기부터 시작되었다. 고서점에서 구입한 책에서 떼어낸 각 페이지를 배치하고, 책의 그림자 부분은 에어스프레이air spray를 사용하여 표현했다. 그 위에 다시 아크릴 물감으로 돌을 세밀하게 그려 넣고, 돌의 그림자 역시 에어스프레이로 처리하여 완성한다. 이렇게 완성된 작품은 무엇이 실재이고 무엇이 환영인지 구분하기 어렵다. 작가는 공간과 시간에 관한 관심을 다음과 같이 설명하고 있다. "나는 내 앞에 놓여진 돌과 내 손가락 사이의 싸늘한 공간을 느끼며, 허공을 가르며 날아가는 돌멩이에서 시간을 느낀다."

책과 돌이라는 대비적인 사물의 공존은 그 자체가 조화롭지 않은 느낌으로 다가온다. 지식과 문화를 상징하는 책과 전혀 가공되지 않은 자연물인 돌의 공존은 인위적인 것과 자연적인 것, 문화적인 것과 원생적인 것의 대비로 인해 시각적인 충격을 유도한다.

이질적인 요소들의 낯선 만남은 사물에 대한 고정적인 인상을 넘어 신선한 감각을 불러일으키는데, 이처럼 충격적인 시각적 체험은 초현실주의 화가들에 의해 즐겨 사용되곤 했다. 고영훈의 작품 세계는 환영에 대한 문제를 다루고 있다는 점에서 미술사에서 지속해서 제기해 온 시지각視知覺적인 물음과 맥락을 같이한다.

김봉태

〈무제〉는 작가가 로스앤젤레스에 머물렀던 시기에 제작한 작품으로 오랫동안 기하학적 패턴의 구성 세계를 추구해오던 작업 경향에 다소 유연한 호흡이 가미된 기운을 접할 수 있다.

가운데 가로로 길게 뻗은 타원의 형태가 바람개비처럼 겹쳐진 색면의 파노라마에 둘러싸여 있다. 짙은 청색 바탕 위에 같은 계열의 엷은 청색의 포름forme과 주변에 전개되는 굴곡진 색면의 원색이 만들어내는 변화는 화면 전체에 운동감을 불러일으킨다.

바람개비 같은 작은 색면의 전개는 축제의 순간을 연상시킨다. 화면 중앙에 자리한 긴 타원형은 마치 운동장, 축구 경기장과 같은 장소를 방불케 하며 주변의 화사한 색면의 유동은 응원하는 사람들의 화려한 행진을 연상시킨다. 혹은 명절날 아이들이 입고 있는 치마저고리의 즐거운 한때를 추상화한 것 같기도 하다.

화사한 김봉태의 색채는 1980년대부터 등장했으며, 평면을 벗어나 입체로 진전되는 기미가 이 작품에서도 발견된다. 동세대 작가들에 비해 밝고 화사한 색채 구사가 두드러지는 것이 특징이며 평면에서 벗어나 자유로운 조형의 세계를 지향하려는 의지 역시 그 독특한 방법의 구현이라 할 수 있다.

김수자a

너의 초상
1985, 천에 실, 잉크, 크레용, 아크릴, 190×273cm, 작가소장

〈너의 초상〉은 비교적 초기작으로 평면적인 콜라주 형식의 작품이다. 일상의 소재 그리고 그것을 다시 어우러지게 기워 매만지는 일련의 과정에 한국 여인들의 일상적인 노동이 아로새겨져 있는 듯하다.

미술비평가 라파엘 루빈스타인Raphael Rubinstein은 김수자의 작품을 다음과 같이 평했다. "압도할 만큼 다양한 종류와 선명한 색채의 한국 천을 사용하는 김수자의 작업은 우리들로 하여금 색채와 형태라는 전제의 미학적 용어를 되새기게 한다. 그의 색채는 강렬하고 즉각적인데 이는 옷감 자체에 내재하는 것이다. 반하여 그의 작업 형태는 놀랄 만큼 다양하다. 천 한 조각은 무한한 형태를 창조

한다. 김수자의 손에서 그 한 조각의 천은 오래된 공구들을 감싸기도 하고 공중에 걸려 바람에 나부끼게끔 설치되기도 하며 여러 색의 눈발처럼 증폭되기도 한다. 그러면서도 이 무한한 형태 뒤에 잠재해 있는 것은 항상 오직 한 가지, 이들 옷감이 덧씌워진 사람의 몸이다. 이건 부재를 통한 현존의 이야기이다."

김수자는 옷이나 이불보, 비단 천과 같은 매체를 바느질로 시침해 이어가는 천 구성, 그리고 전통적인 보따리 연작으로 국제적인 작가로 발돋움했다. 1990년대 이후 작품은 평면에서 벗어나 다양한 매체를 사용한 설치 작품으로 발전되고 있다.

옥산 김옥진

산정 山精

1985, 종이에 수묵담채, 90×119cm, 국립현대미술관

작가의 시점은 왼쪽 아래 산기슭에서 시작되어 개울을 건너 오른쪽 골짜기를 타고 올라가 숲에 잠긴 산사로 이어진다. 그리곤 다시 왼쪽 상단의 폭포에 닿는다. 암벽과 수목으로 빽빽한 화면이 폭포로 인해 시원하게 뚫리는 느낌이다. 가파르게 쏟아지는 폭포와 앞쪽으로 보이는 급한 계류가 울창한 산속에 한 가닥 숨통을 터준다고 할까. 물소리가 산 전체에 울려 퍼져 산골짜기의 정적을 깨고 있다.

김옥진의 화면은 관념적인 산수의 전형에서 출발하면서도 사경미가 짙은 것이 특징이다. 〈산정〉에서도 암벽에 가해진 준법이나 수목의 처리가 실경에 입각하여 그린 흔적이 농후하다. 구도에 있어 지나친 과장이 없는 것은 실제 경치를 보고 그렸기 때문이다.

때로는 심심할 정도로 단순한 산수경개 역시 관념의 세계에서 벗어나려는 그의 작업 태도로 볼 수 있다. 그런 반면, 묵색의 변화, 운필의 담담한 구현이 산수의 깊이를 더해주고 있음을 간과할 수 없게 한다.

1927년 전남 진도 출생으로 의재 허백련에게 사사했다. 《한국현대미술의 어제와 오늘전》 등에 출품했고 《국전》 초대작가와 심사위원, '연진회' 명예회장을 역임했다.

소산 박대성

을숙도

1985, 종이에 수묵담채, 103×144cm, 개인소장

박대성은 초기부터 실경산수에 매진하고 있는 작가이다. 마르고 광택이 없는 초묵으로 우리 주변의 산천을 묘사하는 그의 작품은 약간 건조한 한국의 풍토미를 가장 적절하게 구현했다고 평가된다.

소재가 된 을숙도는 낙동강 하류의 철새 도래지로 알려진 곳이다. 갈대가 우거진 강변에 배를 묶었던 나무 기둥들이 여기저기 꽂혀 있는 가운데 고요한 강변의 풍경이 아득하게 전개된다. 수평 구도에 화면 왼편으로 흘러오는 물줄기가 시원한 시적 감흥을 형성시켜주면서 자연스럽게 원경으로 이어진다. 더없이 고즈넉한 강변의 정경이면서도

철새들의 도래로 인해 주변이 풍부한 상황으로 전개될 것이 예감된다. 무언가가 나타나기 직전의 고요함이라고 할까. 수묵에 담채를 곁들여 현실감을 살렸으며 단숨에 그린 듯한 속필速筆의 경쾌함이 현장의 공기를 가장 직접적으로 구현해주고 있다.

박대성은 1990년대 말 이후 경주로 화실을 옮기고 주로 경주 주변의 산천을 소재로 한 작품에 매진하고 있다. 실경에 바탕을 두면서도 구성에 있어 환상적인 요소를 가미하여 신라 천 년 고도古都 경주의 역사적인 분위기를 조형 인자로 끌어들이는 시도를 펼쳐 보인다.

유석 오용길

선유도 기행

1985, 종이에 수묵담채, 173×226cm, 국립현대미술관

현장 사생을 중심으로 한 오용길의 작품 세계는 실경산수의 현대적 양상을 대변한다고 할 수 있다. 변관식, 이상범 등 이전 세대의 산수 화가들이 지향했던 전통적인 산수의 현대적인 해석과는 다른 사생 중심의, 현대적인 풍경을 대담하게 화면에 끌어들인 경향이라고 할 수 있다. 어떤 측면에서 보면 굳이 전통 산수와 맥락을 지어볼 수 없는 풍경화로서의 영역이라고 말할 수 있을 것 같다.

〈선유도 기행〉도 어느 특정한 지역을 아무런 가감 없이 솔직히 표출하고 있다. 어떤 변화를 의식적으로 구현하기보다 변화가 풍부한 시점을 발견하고 선택하는 것이 요체라 할 수 있다.

두 봉우리로 우뚝 솟아난 원경의 산을 배경으로 앞쪽으로 넓게 펼쳐지는 들녘과 이를 에워싼 가장자리의 풍경들이 잔잔하게 펼쳐지고 있어 시각적인 편안함을 준다. 가운데 들녘을 에워싸면서 멀리 이어지는 마을의 연계가 시야를 트여주는 역할을 하고 있어 근경에서 시작되는 시각이 왼쪽을 돌아 맞은편 두 봉우리로 이어지는 이동도 극히 자연스럽다. 잔잔한 붓질과 수묵을 기조로 하면서 담담하게 가해진 담채 역시 사생에 어우러지면서 평화로운 풍경의 한 단면을 펼쳐 보인다.

이왈종

이왈종은 기존의 관념산수에서 탈피하여 우리가 사는 생활을 현대적인 감각으로 화폭에 담는 산수화 작업을 시작했다. 전통 산수화에서 전형적으로 나타나던 관념적인 마을 풍경이 특유의 새로운 방법과 시각으로 구사되었다.

전통 산수화에 '오늘'이라는 시대를 담으려는 그의 화면에는 특유의 구도와 색조의 개성이 돋보인다. 특징적인 은근한 번지기 기법과 적절하게 사용하는 담담한 채색이 마치 수채화 같은 기법으로 산뜻하게 표현되었다. 지그재그로 흘러내린 산세를 따라 형성된 계곡과 계곡을 끼고 들어선 마을의 집들이 밀집되어 있다. 숲속에 모습을 드러내는 산간 마을의 정경은 1970년 시작된 새마을 운

동에서 비롯된 지붕 개량 사업으로 인해 크게 변모한 양상이다. 여러 색깔의 지붕은 산업화의 물결을 실감 나게 반영한 모양새이다.

수목의 얼룩진 표현과 점진적으로 사라지는 계곡의 원근은 심원산수深遠山水의 현대적 변주라 할 만하다. 일상에 충실하면서도 한편으로 일상을 설화 내지 신화화하는 특징을 보여주는 독자적인 세계가 이미 서서히 무르익어가고 있음을 파악할 수 있다.

이왈종은 1980년대부터 〈생활 속에서〉와 〈생활의 중도〉를 주제로 일상의 모습들을 집중적으로 다뤄왔다. 1990년대 이후에는 제주 서귀포로 옮겨 창작에 몰두하고 있다.

김천영

솟대

1985, 종이에 채색, 113×146cm, 개인소장

김천영의 작업은 동양화 중 채색화로 분류되지만 진채眞彩에 비해 내면이 투명하게 반영될 정도의 담채를 주로 사용하는 독자적인 화풍을 구사하고 있다. 그는 일상이나 민속적 풍물을 주로 소재 삼았는데 〈솟대〉 역시 민속적 풍물을 다룬 작품이다.

가운데 솟대가 솟아오르고 양쪽으로 장승이 배치된 단순한 구도이다. 단순히 솟대와 장승을 소재화했다기보다 작가의 상상력이 가미되어 희화적으로 묘사되었음을 알 수 있다. 솟대 꼭대기의 새가 물고기를 입에 물고 있는가 하면, 양쪽으로 셋, 넷으로 무리 지어 있는 장승들을 끈으로 묶은 모습 역시 예사롭지 않다.

솟대와 장승이 지닌 민속 신앙은 단순히 미신이라는 명목으로 훼손되고 있다. 작가는 이 같은 현실에 대한, 또한 현대의 맹목적인 믿음에 대한 나름의 항거를 시도해본 것은 아닐까. 사라져가는 옛것에 대한 안타까움을 솟대를 통해 은유적으로 표현하고 있는 것은 아닐까.

오태학

하동

1985, 종이에 석채와 콘테, 109×99cm, 국립현대미술관

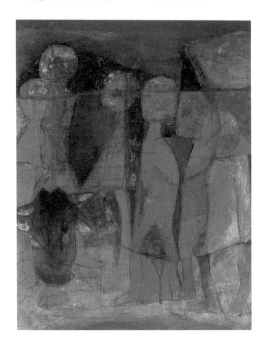

홍정희

탈아 脫我

1985, 캔버스에 유채, 131×111cm, 국립현대미술관

여름날 들녘에 나온 아이들과 소를 소재로 어린 시절 추억의 단면을 구현했다. 석채石彩를 사용해 침잠하는 색채의 깊이와 옛 벽화를 연상시키는 퇴락한 분위기를 살린 화면은 그림의 내용을 설화적인 차원으로 이끈다.

오랜 세월에 걸쳐 닳아서 소실된 벽화의 부분과 암시적인 선획으로 이루어진 화면은 고졸한 아름다움을 더해준다. 줄지어 가는 아이들과 그 속에 겹친 소의 모습이 여름날 들녘의 정겨운 한때를 떠올리게 한다.

동양화의 관습적인 방법과 내용에서 벗어나려는 시도는 수묵을 사용해 이미지를 해체하는 비구상적인 경향과 동양화의 원천으로 생각되어 온 옛 벽화의 제작 방법을 현대적 감수성으로 재해석하는 경향으로 나타났다. 오태학은 후자의 대표적인 작가 가운데 한 사람이다.

〈탈아〉라는 제목에는 자신을 극복한다는 의지가 담겨 있다. 묵직한 안료가 자동으로 흘러내려 자연스럽게 형성된 궤적이 화면에 그대로 남아 있다. 온통 붉은색이 유연하게 화면 위에서 자적하면서 곳곳에 흰 자국을 남기는데, 이는 마치 색채가 유영하는 듯한 인상을 준다. 화면을 만들어내는 데 있어 작가의 의지보다 질료 자체가 스스로 발언하고 자립하는 느낌이다.

1980년대에 이르면서 물질감이 만들어내는 중후한 화면에 심취한 홍정희는 커피 가루, 모래 등 이질적인 질료를 안료에 혼합해서 두터운 마티에르를 만들고 이를 통해 화면에 생성되는 중후한 깊이를 추구했다. 때로는 강렬한 원색과 상반되는 색채를 사용해 폭발하는 듯한 에너지의 분출을 연상시켰다.

이건용

〈85-0-3〉은 일종의 '몸의 드로잉'이다. 신체에서 확장되어 나오는 사유의 흔적을 시각적으로 표현한 작품으로, 손을 뒤로 돌려 자신의 뒤에 설치된 판 위에 일정하게 움직인 흔적을 남겼다. 보이지 않는 판 위에 반복된 행위의 흔적으로 남은 드로잉은 의도하지 않은 형태로 나타나는데, 이는 무념무상의 결과라 할 수 있다.

그려지지 않은 신체 부위는 마치 화사하게 피어나는 꽃봉오리와 같은 형상으로 생명의 실체는 보이지 않는 현상에 의해 구현된다는 대단히 역설적인 결과를 보여준다. 이는 표현하지 않으면서 표현된 것, 어떤 것을 그리지 않으면서 그것을 연상시키는 결과에 이른 것이라 할 수 있다.

이건용은 무엇을 표현하기보다 인간의 모든 행위가 예술일 수 있다는 개념적인 작업을 주도적으로 추진해왔다.

박생광

전봉준

1985, 종이에 채색, 360×510cm, 국립현대미술관

동학농민혁명을 주제로 한 작품으로, 규모나 내용의 풍부함에 있어 그 예를 쉽게 찾을 수 없는 대작이다. 가운데 흰옷을 입은 전봉준이 눈을 부릅 뜨고 손에는 식칼을 든 채 동학군을 지휘하고 있다. 그 주변으로 놀라 쓰러지는 사람과 비명을 지르며 죽어가는 사람들이 보인다.

이등분한 화면 왼편의 동학군과 오른편의 일본군이 격렬한 전투를 벌이는 장면이 파노라마처럼 펼쳐진다. 말을 탄 일본군들이 파도처럼 밀려오는가 하면, 놀란 수탉과 소의 모습에서 밀리는 동학군의 상황이 극적으로 표현되어 있다. 불타오르는 상황 속에 "호남제일성湖南第一城"이라고 쓰여 있는 전주성의 현판이 실제의 역사인 전주성 전투를 소재로 한 것임을 시사한다. 굵은 밧줄 같은 선조로 뒤엉킨 대상의 탄력적인 묘사에서 상황의 치열함이 반영된다.

박생광은 1980년대 초반부터 작고하던 1985년까지 불과 5~6년 사이에 독자적인 양식을 완성했다. 작고하기 전 비교적 짧은 시기에 자신만의 새로운 양식을 이룩한 것은 한국 미술사에서 좀처럼 찾아볼 수 없는 예외적인 사례이다. 이 기간이 없었다면 박생광은 평범한 화가 중 하나로 평가되었을 수도 있다. 그만큼 말년의 화풍 변화는 작가로서도 한국 미술사에 있어서도 매우 중요한 것이었다.

그는 만년에 이르러 한국 고유의 종교적, 무속적 내용의 고유한 정서를 조형화하는 것에 힘을 기울였다. 뿐만 아니라 〈전봉준〉, 〈명성황후〉(510쪽) 같은 역사적 사건을 주제화한 작품을 남겼다는 점에서 더욱 이채를 띤다.

이남규

이남규는 오스트리아 슐리어바흐 수도원Schulier -bach Abbey의 유리화 공방과 프랑스 등지에서 스테인드글라스 기법을 연수하고 약현성당을 비롯한 국내 약 쉰 곳의 성당에 작품을 남겼다. 미술비평가인 정병관이 지적했듯이 그의 작품은 "일종의 생명의 기쁨, 생의 환희, 빛이 넘치는 환희의 세계를 표현하는 데 일관"된다. 스테인드글라스는 중세 유럽 성당의 창유리로 많이 제작되었는데, 현대에 와서는 장식적인 용도로 제작되고 있다.

스테인드글라스로 제작된 작품이 밖으로부터 오는 빛을 실내에 투사하여 신비롭고 생명감 넘치는 색채의 향연을 보여주듯이 이남규의 작품도 이 원칙에 충실하고 있다. 화면 전체가 생명감에 넘치는 카오스chaos의 상태를 나타낸다.

중세부터 현대까지 스테인드글라스는 주로 성서에 따른 내용을 압축해 그렸지만 이남규는 현대적인 감각에 의한 순수 추상을 지향하고 있다.

김태호a

형상

1985, 캔버스에 유채, 161×259.5cm, 국립현대미술관

유리창에 드리워진 블라인드를 소재로 하며 그 가운데 인체의 부분을 삽입해 암시적인 형상의 세계를 보여준다. 수직과 수평이란 직조와 환영으로 인체의 이미지, 그리고 무기적인 사물의 결합이라는 매우 이색적인 면모가 돋보이는 작업이다.

　일정한 간격의 선과 그 너머로 수직의 기둥을 에워싸고 유기적인 형태가 형성되는, 직선과 곡선, 수직과 수평의 대비적인 조형 요소로 인해 화면에는 팽팽한 긴장감이 생성되었다. 유리창과 유리창에 드리워진 블라인드 너머로 에로틱한 여체의 형상이 생성되었다가 사라지고, 사라졌다가 다시 생성되는 순환적인 변화가 보는 이들에게 시각적 충만을 이끌어낸다.

1990년대부터 김태호의 작업은 형상의 생성적인 패턴에서 벗어나 질료가 만드는 자립적인 질서로 진행되어 전면화 내지는 균질화에 도달했다. 초기의 〈형상〉 연작은 형식적인 면에서 대비적이라 할 수 있는 구체적인 여체의 이미지가 어두운 화면 위에 나타난다. 마치 어둠 속에서 스포트라이트를 받으며 등장하는 연극 배우의 모습 같기도 하다. 여기서 등장한 인체는 자신을 완전히 드러내지 않고 극히 부분적인 현전現前에 치우쳐 있어 더욱 신비로운 예감을 지닌다.

이상갑

간間 85-5

1985, 대리석, 70×202×220cm, 국립현대미술관

두 개의 잘 다듬어진 돌기둥이 포개져 있다. 그런데 위에 있는 돌이 포개지는 순간 두 덩어리로 쪼개졌다. 극적이라고도 부를 수 있는 이 예기치 않은 상황이 두 개의 돌기둥을 예술 작품으로 결정짓는 요소로 작용한 듯하다. 두 개의 돌이 아무런 변화 없이 포개져 있다면 단순한 구조물로서의 형상 외에 별다른 느낌을 주지 못했을 것이다. 그런데 그것이 서로 부딪치면서 돌발 상황이 전개되었다.

작가는 돌이라는 매체에는 관심이 없고 어떤 물질이 부딪치면서 일어나는 사건에 관심을 두고 있다. 즉, 두 개의 덩어리가 부딪치면서 격렬한 관계항referent이 만들어지는 자체를 작품으로 구현한 셈이다.

김영원

중력. 무중력 85

1985, 청동, 67×25×57.5cm, 국립현대미술관

두 손을 높이 든 한 남자의 모습이 떠오른다. 얼굴과 두 손만이 등장하며 나머지 신체 부위는 공간 속에 파묻힌 상태임을 암시한다. 보이지 않는 어떤 상황을 받들고 있는 인체가 그 무게를 감당할 수 없어 얼굴과 두 손만을 남긴 채 파묻힌 양상이다.

인간은 보이지 않는 중력에 의해 지상에 존재하게 된다. 그것이 없다면 인간은 공간 가운데 부단히 부유하는 존재가 될 것이며 지상에서의 모든 존재도 카오스 상태를 벗어나지 못할 것이다.

김영원은 인간의 신체를 통해 인간과 그가 처한 공간의 관계를 흥미롭게 추적한다. 공간에 놓인 인체가 보이지 않는 주변 공간과의 인력에 의해 비로소 자신의 존재를 드러내는 것이다. 이 관계야말로 존재를 존재답게 하는 요건이 된다.

황주리

추억제

1985, 패널에 종이 콜라주, 아크릴, 87.5×136.5cm, 국립현대미술관

황주리는 초기부터 그림일기와 같은 형식을 즐겨 사용했다. 작가는 그림을 그리고 글도 쓰며 소재는 모두 자신이나 주변의 이야기들이다. 이야기가 있는 그림이고 글이 있는 일상이다. 그는 원고지 위에 그리고 그것을 한없이 연장하여 커다란 화면을 만들기도 한다. 한 장 한 장의 그림들이 연결되면서 일종의 이야기 형식이 구성된다.

〈추억제〉역시 단편적인 이미지들을 엮어 거대한 상황을 연출한 작품이다. 각 단위의 작은 화면에는 인간의 모습과 그들을 에워싼 상황의 단면이 그려진다. 서로 아무런 관계가 없는 듯하면서 동시에 긴밀한 연관을 가진 상황이 전개된다. 이러한 상황을 원색으로 묶어 표현한 화면은 휘황찬란한 불빛 아래 펼쳐지는 무도회를 연상시킨다.

화려한 색채와 풍자적인 표현으로 밝은 이미지를 주지만 자세히 들여다보면 냉소나 절망이 쓸쓸하게 드러나기도 한다. 도식화된 윤곽선과 뚜렷한 색채로 구성된 화면은 객관적으로 그림을 바라보게 하려는 의도가 숨어 있다. 이 의도를 통해 우리가 관찰자의 시선으로 일상을 바라보게 만들고 삶의 실체를 깨닫게 한다.

정창섭

닥 No.85099

1985, 면천에 닥지, 140×240cm, 국립현대미술관

정창섭은 1970년대부터 현대미술 운동에 적극적으로 참여했으며 많은 국제전에 참가했다. 그는 이 시기부터 캔버스에 한지를 콜라주하는 작업을 보여주었고 1980년대부터 본격적으로 한지를 매체로 한 작품을 발표했다. 이는 현대미술에 있어 물성에 관한 관심이 고조되기 시작할 때와 맞물려 있다.

그는 자신의 작품 세계에 대해 "한지는 한국적 삶의 정서와 미의식이 내밀하게 배어 있는 재료"라며 "한지의 원료인 닥을 주무르고 반죽해 손으로 두드리는 전 과정을 통해 종이의 재질 속에 나의 숨결과 혼과 체취가 녹아들어 마침내 하나가 되는 과정"이라고 설명했다.

1980년대에는 정창섭 외에도 많은 한국 현대작가들이 순수한 한지를 그림의 바탕으로 사용하기 시작했다. 한지가 가진 독특한 물성에 매료되었다고 할까. 재래식 공정으로 제작되는 한지가 주는 푸근한 질료의 느낌은 한국인에게는 매우 친근하지 않을 수 없다. 한국인을 에워싼 생활 공간 속에 한지가 차지하는 부분이 적지 않기 때문이다.

한지의 사용은 단순한 지지체로 사용되었다가 점차 자체가 가진 물성을 회화적 표현으로 자립시키려는 자각이 대두하기 시작했는데, 정창섭이 그 대표적인 작가이다.

정경연

무제 85-1

1985, 면장갑에 유채, 염색, 설치, 200×354×26cm,
국립현대미술관

정경연의 작품은 순수예술뿐만 아니라 섬유예술로 분류될 수도 있다. 또한, 섬유를 매체로 한 공예로 볼 수도 있지만 이미 공예의 영역을 벗어나 있다.

생활 제품으로서 공예가 원래의 기능을 벗어나 순수한 조형의 세계로 진전된 것은 비단 정경연의 작품뿐만이 아니라 공예에서 여러 가지 형태로 발견되고 있다. 대표적인 예로 도자 조각이 있으며 나아가 섬유에 의한 조형 역시 1970년대 이후 국제적인 추세로 등장했는데, 가벼운 조각의 개념이 이에 해당한다. 정경연의 작품이 바로 가벼운 조각으로 분류되는데 작가가 10여 년간 주로 다룬 재료는 면으로 된 장갑이다.

〈무제 85-1〉 역시 장갑의 손가락 부분을 길게 확대하여 장갑이면서 동시에 장갑이 아닌 독자적인 형태를 만들었다. 장갑은 이처럼 길게 늘어나기도 하지만 때로 서로 겹쳐 올라 기이한 덩어리로 나타난다.

반복되고 증식되는 모습이 규칙적인 리듬을 만들어내며 소재의 집합이 엮어낸 형태는 공간으로 진화한다. 장갑이라는 원래의 기능을 벗어난 발상의 유머러스함과 변형된 형태가 불러오는 의외성, 그리고 변형된 형태의 집적에서 뿜어져 나오는 강렬한 형상의 발현에서 작가가 지닌 독자성을 발견할 수 있다.

하동철

하동철이 빛을 주제로 한 작품에 몰두하기 시작한 것은 1980년대에 이르면서이다. 화면에 예리한 빗살 구조로 바탕을 만들고 표면에 적과 청 같은 원색으로 빛의 현상을 추적했다. 빠르게 흐르는 선의 조직과 화면을 덮고 있는 색채가 어우러져 예리한 빛의 운동을 시각화한다.

빛에 대한 인식은 인상주의 화가들에 의해 두드러지기 시작했다. 안료인 색채를 빛에 가까운 현상으로 치환시키려는 인상주의의 방법적 모색은 이후 색과 빛의 문제에 대한 전범으로 자리 잡게되었다.

하동철의 빛은 단순히 색을 빛으로 환원하려는 것에 그치지 않고 일종의 종교적 관념의 표상으로 구현되었다고 볼 수 있다. 빛은 전체로 오며 집중적으로 온다. 빛을 구현하려는 그의 의도는 감응과 은혜의 대상으로 해석된다. 그는 화면에 자신의 전체를 빛으로 씻어내는 감격의 순간을 내비친다. 이를 위해 긴 캔버스 열두 장을 비스듬히 포개어 놓고, 반복적인 선으로 빛이 반사되고 굴절되도록 만들어 웅장한 빛의 드라마를 끌어냈다.

하동철은 전위그룹인 '회화68' 동인으로 작가 활동을 시작했으며 유화와 판화를 병행했다. 그는 앵포르멜을 벗어나는 첫 세대로 초기부터 기하학적 패턴의 구조적인 화면 경영을 보여주었다.

송번수

송번수는 독자적인 판화 작업을 전개했다. 그의 작업은 시사적인 문제를 다루는가 하면 전통적인 판화의 범주를 뛰어넘는 재료로 다양한 실험을 거듭했다.

〈매우 부드러운 식사〉는 유머러스하면서도 날카로운 비판적 요소를 머금고 있는 작품으로 그의 실험과 내용의 독자성이 잘 반영된 작품이다. 반원의 테두리 속에 가시가 돋아난 나뭇가지를 얹고 그 위에 종이를 덮어 떠낸 일종의 릴리프relief 기법에 의한 작품이다.

판화는 회화보다 같은 작품을 여러 점 찍어낼 수 있는 특징이 있다. 1970년대에 들어오면서 판화의 존재성에 대한 다양한 물음들이 제기되었는데 그중 찍어낸다는 형식의 예술이라는 점에 착안해 프로세스를 강조한 실험들이 펼쳐지기도 했다. 그러나 판화가 인쇄물과 다른 것은 단순히 수단으로 찍어내는 프로세스를 가진 것보다 원리를 통해 획득하는 회화성에서 기인한다.

종이 부조Paper relief라는 독특한 방법이 사용된 이 작품도 일반적인 판화와는 다른 프로세스에 무게를 두고 동시에 한지가 지닌 질료의 정서를 최대한 살리고 있다는 점에서 또 다른 묘미를 전해준다. 더불어 가시가 돋아난 식탁을 매우 부드럽다고 표현한 익살이 그의 비판 정신을 대변해 준 것도 이 작품이 가진 특징이다.

김봉구

생의 의지 I

1985, 나무, 160×50×55cm, 개인소장

김봉구는 초기에서부터 토속적 정감과 샤머니즘적 상형이 강한 작품을 지속해서 추구해왔다. 〈생의 의지 I 〉에서도 토템totem과 같은 신비로운 형태가 지배된다. 한 사람이 서 있는 형상 같지만, 두 사람이 붙어 있는 형상 같기도 하다. 인체를 연상시키거나 설명적인 요소는 구체적으로 나타나지 않는다. 오히려 불끈 쥔 손이 위로 치솟아 오르는 형상을 기념화했다고 하는 편이 더욱 적절할지도 모르겠다.

내재한 힘의 상승 의지와 극도의 제압에 의한 내부로의 응결이 드라마틱한 장면을 연출한다. 아마도 애초에 어떤 형상—예컨대 인체를 의식한 것이 아닌, 재료가 요청하는 내재율에 이끌려 만들어진 상징적인 형상이다.

나무라는 재료가 가진 유연성이 매끄럽게 다듬은 표면으로 인해 더욱 선명하게 드러나면서 상형화의 의지가 짙게 표상된다. 제목에서 시사하듯 생의 의지는 곧 존재의 자각과 그것을 주도한 의식일 것이다. 이 작품에서야말로 그 어떤 연상보다 존재의 자각과 그것을 이끌어나가는 의식이 당당하게 그 모습을 드러냈다고 할 수 있다.

1939년 충북 청주 출생으로 서울대학교를 졸업했다. 《상파울루 비엔날레》, 《한국현대조각대전》, 《한국현대미술 어제와 오늘전》 등에 출품했고 《국전》 초대작가와 심사위원을 역임했다.

김찬식

정情

1985, 나무, 27×38×14cm, 개인소장

김찬식은 대상을 사실적으로 구현하는 리얼리즘에서 벗어나 존재감을 지니면서도 대단히 요약된 형상을 추구하는 신구상주의를 지향했다. 두 마리 새가 정을 나누는 장면을 포착한 작품으로, 형태는 단순하며 매끄러운 나무 질감으로 인해 주제가 한결 선명하게 살아난다. 김찬식은 특히 나무를 즐겨 사용했는데, 나무 고유의 질감이 소박하면서도 유기적인 형상화를 추구하는 데 가장 적격의 재료였기 때문일 것이다.

김찬식의 나무 조각에는 나무가 자라나는 생명체라는 의식이 강하게 나타난다. 작품 자체가 재료에서 생성되는 것으로 생각하기 때문에 그의 작품은 생명의 내재율을 함축하고 있다고 할 수 있다. 두 마리 새는 설명적인 요소가 사라지고 오직 환원된 형태만이 남아 있어 주제의 극적 표상에 가장 잘 어울린다.

아래의 새와 위에 올라앉은 새의 균형 감각도 이 작품이 지닌 뛰어난 조형적 완성도를 높이는 역할을 하고 있다. 새의 목과 꼬리 부분, 그리고 몸통 부분이 선명하게 구분되면서 군더더기 없는 형태로 완결된다.

문신

라 후루미(개미)

1985, 청동, 110×24×14cm, 국립현대미술관

문신의 타고난 장인적 기질은 조각을 통해 만개했다고 할 정도로 조각 분야에서 뛰어난 역량을 보였다. 그는 흑단 나무와 같은 단단한 재질의 나무와 스테인리스스틸stainless steel 같은 금속성 재료를 사용해 질감을 매끈하게 다듬어 탄력적이면서도 장식적인 구조를 만들어냈다. 그리고 무엇보다도 그의 작품에 내재한 요소는 균형 감각과 생명감 넘치는 구조로, 유기적인 형태와 더불어 치밀한 형태의 완성을 보여주는 특징을 드러낸다.

개미라는 소재를 다룬 이 작품도 좌우 대칭과 생성하는 형태의 유기성이 돋보인다. 개미의 생태적 특징에 초점을 맞추면서도 작가의 자유로운 형상화와 질서 감각이 간결한 추상 작품으로 완성되었다.

문신의 작품은 지나치게 완성도가 높다는 이유로 장식성이 농후하다는 비판도 받지만, 그만큼 장인적 기질을 지닌 조각가가 많지 않다는 사실만으로도 그의 작품은 높게 평가되어야 할 것이다.

문신은 오랫동안 파리에서 활동했으며 해외의 유수한 미술관과 화랑에서 전시를 했다. 귀국 이후 고향인 마산에 문신미술관 건립을 계획하고 전념하는 사이 작고했다. 현재 마산과 숙명여자대학교 문신미술관에는 그가 남긴 수많은 드로잉과 회화, 조각 작품이 소장되어 있다.

이일호

나르시즘Narcissism

1985, 청동, 67×35×27cm, 개인소장

이일호는 에로틱한 자세를 대담하게 형상화하는 등 주로 관능적인 미를 표현해왔다. 〈나르시즘〉도 두 인물이 서로 뒤엉켜 있는 장면이다. 연결된 인체의 강조에서 강한 에로티시즘eroticism을 발산한다. 남녀가 뒤엉킨 형상임에도 제목이 시사하듯 자기도취에 빠져 두 개의 개체이면서 동시에 하나의 개체로 분화되지 않은 형국이다.

한쪽 팔꿈치가 전체 형상을 지지하면서 솟아오른 듯한 형세는 긴장감을 자아낸다. 손과 발, 팔과 다리 부분들이 사실적으로 구현되면서 어느 부분에서는 설명할 수 없는 초극현상을 보이기도 한다.

마치 갓 피어나는 꽃송이가 부풀어오른 순간의 경이로움을 포착한 듯한 느낌도 든다. 그만큼 강한 생명의 현상과 기운이 응어리져 있음을 보여준다. 나르시즘이 상징하는 자기도취가 독특한 형상으로 구현된 것이라 할까.

이일호의 작품은 구상으로 분류되지만 단순히 구체적인 형태를 추구하는 것에 머무르지 않는다. 그런 점에서 그 조형의 근간은 오히려 초현실과 연결되어 있다고 할 수 있다. 부단히 현실을 벗어나려는 욕구, 인간 내면에 도사린 욕망의 폭로는 그의 작품으로 하여금 초현실에 이르게 하기 때문이다. 〈나르시즘〉 역시 인간의 욕망을 구현하려는 것으로 에로티시즘의 극적인 형상화이자 기념비적인 형태라고 할 수 있다.

강관욱

구원 85-8

1985, 화강암, 35×43×40cm, 국립현대미술관

머리에 수건을 쓴 여인이 두 손을 모아 오른뺨에 기대고 있는 모습이다. 이 모습은 생계를 위해 일하지 않을 수 없는 강인한 어머니의 모습을 떠오르게 한다. 고단한 삶을 살면서도 가족을 위해 기도하는 어머니의 간절한 기원은 얼굴의 표정과 손의 표현만으로도 충분히 표현되고 있다. 일에 쫓기면서도 가족을 위하는 어머니의 심정은 늘 기도하는 모습으로 나타난다. 종교적인 도상이 아니지만, 기도하는 어머니의 모습은 종교적인 도상 못지 않은 숭고함으로 다가온다.

강관욱은 주로 돌을 재료로 작업했는데, 특히 표면이 거칠고 재질이 딱딱한 화강암을 주로 사용했다. 소재 면에서는 인간의 신체 부위를 다룬 작품을 많이 제작했다. 이 작품 역시 얼굴과 얼굴 옆으로 모은 손만을 강조하고 나머지는 과감하게 생략함으로써 인간의 미묘한 심리적 단면을 효과적으로 구현했다. 또한 사실적으로 묘사한 얼굴과는 대조적으로 얼굴 아래로는 다듬어지지 않은 돌을 그대로 두어 기도의 숭고함을 더욱 부각시키는 효과를 이끌어냈다.

한운성

한운성이 1980년대에 주로 다루었던 소재로, 노끈을 묶어놓은 극히 단순한 형상을 화면에 극대화한 작품이다. 그는 유화와 판화를 병행하면서 사회의식을 은유적으로 구현하는 일관된 조형적 관심을 피력해왔다.

끈과 끈이 서로 결구되면서 생겨나는 힘의 응집이 팽팽한 인력을 자아내며 터질 것 같은 힘의 팽창이 강한 긴장감을 환기한다. 두 개의 끈이 하나로 엮이면서 일어나는 강렬한 힘과 양쪽에서 팽팽하게 당기는 힘으로 인해 곧 터질 것 같은 순간이다. 구체적인 이미지보다 파열의 긴장감이 더욱 부각되고 있다.

결합과 균형 그리고 파열의 현상이 암시하는 이미지는 현실보다 더욱 밀도 높은 리얼리티를 표상하고 있는 인상이다. 화면을 마름모꼴로 세운 점도 힘의 응축과 팽창의 탄력을 더욱 고양하는 요인이 된다.

한운성은 극사실주의에 가까운 기법을 사용하면서도 대상의 치밀한 묘사보다 그 뒷면에 실재하는 물리적 현상에 더욱 몰두했고, 나아가 이것이 사회적 현상이 될 수 있는지에 관심을 기울였다. 〈매듭 VII〉에서도 단순한 매듭의 현상이 보여주는 시각적 흥미보다 현상으로 인해 은유되는 힘의 현상학에 더욱 관심을 두도록 유도하고 있다.

칼노래

1985, 광목에 채색 목판화, 31×24cm, 유족소장

예리한 눈빛으로 칼춤을 추고 있는 남자를 표현했다. 강렬한 색감과 단호한 칼맛이 그 어느 작품보다 인상적이다. 인물을 정중앙에 배치하고 배경은 생략하여 주제의식을 단순하고 직접적으로 표출시키고 있다. 이는 억압을 받는 계층이지만 대항할 힘을 가진 역동적인 인물이라는 느낌을 시사한다. 작가의 설명에 의하면 이 작품은 19세기 동학농민혁명을 주제로 삼았으며, 최제우崔濟愚,

1824~1864가 한국의 상황을 단칼에 잘라내려는 모습을 도상으로 그렸다고 한다.

오윤은 간결하면서 날카로운 선과 투박한 칼맛이 그대로 살아 있는 작품을 통해 민중들의 감성을 직접 표현했다. 그의 판화에 등장하는 사람들은 공통으로 애달픈 민중들이다. 볼이 푹 파일 정도로 야위고 이마에는 주름이 깊으며 광대뼈가 불거지고, 각진 턱과 날카로운 눈매가 예리하다.

오원배

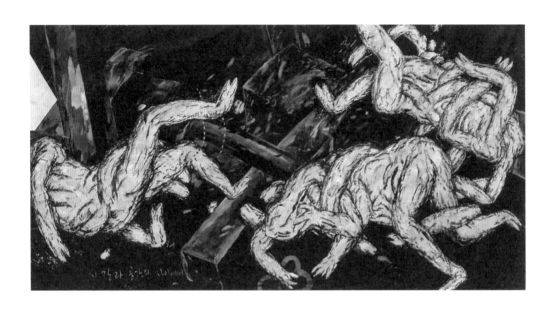

쇳덩이, 파이프 등의 무기물과 인간이 등장하는 내용이다. 어두운 바탕 속에 하얗게 떠오르는 인간은 어떤 연체동물과 같은 인상을 주기도 한다. 이들은 서로 뒤엉켜 기이한 상황을 연출한다. 그런데 꽈배기처럼 휘감긴 인체들은 이 상황으로 인해 비로소 인간으로서의 존재감을 표출하고 있는 듯하다.

엉켜 싸우는 장면 같기도 하고 껴안으면서 서로를 확인하는 실존의 표상인 것 같기도 하다. 그러나 투쟁이든 연민이든 강인한 인간의 존재와 이들이 처한 상황을 은유하고 있음이 분명하다. 나아가 어두운 시대를 통과하는 인간의 처연한 모습을

통한 저항적인 몸짓으로 실감 나게 반영된다.

인간과 시대 상황은 예술의 주제로서 빈번하게 등장한다. 그 주제를 다룸으로써 예술가들은 시대의 증인임을 자각한다. 그러나 지나친 현실 반영은 예술을 단순히 수단으로 끌고 가는 폐단도 낳는다. 현실을 고발하고자 하는 의식에 만족해버리고 정작 예술로서는 경지에 이르지 못하는 예를 흔히 목격하기 때문이다.

오원배의 〈무제〉는 어두운 시대 상황을 은유적으로 드러내어 시대의식과 조형적인 완성도라는 균형 감각을 유지하고 있다.

벽천 나상목

산무山霧

1986, 종이에 수묵담채, 97×187cm, 개인소장

화면 중심의 개울에서 계곡으로 이어지는 경관을 차분하게 포착해주고 있다. 계곡을 통해 안으로 열리는 산골짜기의 깊이는 자욱한 운무로 실감있게 표현되고 있으며, 계곡 양쪽에 바위와 울창한 수목으로 산세의 청명함을 잘 드러내고 있다.

계곡 저 멀리 중앙에 바위산이 아련하게 자리잡고 있다. 계절은 봄에서 여름으로 접어드는 시점인 듯, 수목은 한결 짙어져 가는 녹색으로 왕성하고 계곡의 물소리도 청정하게 들리는 듯 실감을 더해준다.

나상목은 이용우에게 사사했으며《국전》에서 연속으로 네 차례 특선을 받아 추천작가가 되었다. 주로 사경寫景에 바탕을 둔 산수를 중점적으로 그렸으며 맑고 부드러운 먹의 표현과 기운을 통해 독자적인 화풍을 구축했다.

장선영

야청

1986, 캔버스에 아크릴, 161.5×390cm, 국립현대미술관

장선영은 추상표현주의 경향의 작품을 지속해온 작가로, 특히 물질이 만드는 즉흥성과 인간의 행위가 만드는 빠른 운동감이 어우러진 화면을 선보여왔다. 이 같은 요소는 그가 미국에서 수학하고 그곳에서 활동한 환경에서 영향을 받은 것으로 보인다.

단색에 가까운 화면과 격렬한 운동감은 액션 페인팅과 색면추상의 경계에 있음을 엿보게 한다. 검은 구조에 때로 흰색과 바탕의 엷은 황색이 드러나면서 속도감 있는 붓의 효과가 선명하게 부각된다. 무엇을 그린다는 것이 아니라 그린다는 행위 자체가 자립하는 형국이라고 할까.

물감의 중첩 및 번짐 효과가 두드러지는 장선영의 화면은 그린다는 의도적인 행위보다 제작 과정에서 나타나는 우연한 효과에 의존한다. 합성안료나 아크릴 같은 중량감 있는 물감을 사용하는 그는 이 물감들을 희석액에 다양한 비율로 섞어 붓을 사용하지 않고 화폭에 직접 부어 질료 자체가 구성을 결정짓는 액션 페인팅의 방법을 구사한다. 바탕에 스며드는 물감들은 공간에 확산되며 자율

적인 형상이 생성된다. 이전의 작업이 물감을 붓는 힘의 조절로 동양 전통의 서체와 닮은 필획 형태, 그 형태에서 오는 역동성에 의식적으로 초점을 두고 있었던 것과는 크게 대조되는 조형적 시도다.

기본 색에 흰색이나 회색의 무채색 하나를 곁들여 네 가지 이상을 넘지 않도록 하는데, 여기에 거의 균일한 농도로 여러 색의 물감을 이전 물감층이 채 마르기 전에 붓는 과정을 반복한다. 이러한 과정을 통해 형성된 색의 중첩으로 인해 화면은 새로운 톤이 형성된다. 이때 겹쳐지지 않은 부분에는 바탕 층의 색깔이 그대로 남아 예상하지 못했던 신비롭고도 미묘한 뉘앙스의 화면이 조성된다.

시원하게 자적하는 붓 자국은 마치 동양화의 일필휘지를 연상시키면서 집중적인 현상이 강한 힘을 끌어낸다. 안료와 붓 자국이 만드는 미묘한 변화의 생성은 극히 우연적이면서 집중적인 현상에 수렴되어 예기치 않은 드라마로 발전한다. 안으로부터 분출되어 나오는 에너지의 울림이 거대한 파노라마로 펼쳐지면서 화면은 살아 있는 것의 어떤 경이로움으로 넘쳐난다.

오경환

공간에서 A

1986, 캔버스에 유채, 90×180cm, 개인소장

오경환은 비교적 초기에서부터 신비로운 공간 탐구에 집중해오고 있다. 이 공간은 현실 공간이라기보다는 우주의 어떤 단면을 포착했다는 느낌을 준다. 우주에 떠 있는 운석이라고 할까. 무한하게 창공을 떠가는 돌덩이들은 지구와 아득한 거리에 있는, 확인할 길 없는 떠돌이 별임이 틀림없다. 그것은 인간의 시간과 공간의 잣대로는 헤아릴 수 없는 몇억 광년 저쪽에서 명멸하는 존재들이다.

창공이라고 부를 검은 공간 속에 떠오르는 세 개의 운석은 가벼운 듯하며 좌측 화면 가장자리에 비스듬히 일부를 드러낸 다른 하나의 운석은 엄청난 무게와 크기임을 암시하는 지구의 모습이 아닐까. 지구와 공간에 부유하는 세 개의 행성이 자아내는 근접할 수 없는 거리의 아득함과 신비로움이 화면을 더없이 깊이 있게 만든다.

오경환은 우주를 그리는 화가로 알려져 왔다. 그는 소위 이 우주회화를 통해서 호기심의 대상을 넘어서 실존에 대한 근본적인 문제를 풀어낸다. 새까만 공간 속에 부유하는 파란 운석, 파란 운석을 둘러싼 푸른 빛의 번짐 그리고 이 운석과 기하학적인 도형의 만남은 신비로우면서도 낯설다. 그가 화폭에 담아내는 우주는 그 자체를 넘어서 인생이라는 풀기 어려운 공식을 풀어나가고 있는 우리 삶의 공간을 사유하도록 만든다. 우주를 담은 대형 회화 작품과 함께 전세계를 돌아다니며 그곳의 고유한 풍물을 담아내는 구상회화도 작품 세계의 한 축이었다. 한 곳에 머무르지 않고 여행하는 것을 즐기던 개인적 경험은 무한한 우주 공간과 자유로운 의식이 어우러져 그만의 독자적인 화풍을 이루어낼 수 있었다.

오경환은 1940년 도쿄에서 출생해 서울대학교 회화과를 졸업하고 프랑스 마르세유 미술학교에서 수학했다. 동국대학교 미술학과 교수를 역임했으며, 한국예술종합학교 초대 미술원장을 지냈다.

오세열

소리 II

1986, 캔버스에 유채, 122×200cm, 국립현대미술관

칠판 혹은 어느 뒷골목의 벽면이 연상되는 화면이다. 어지럽게 긁힌 자국이 화면의 상단부를 차지하고 컵과 천 조각이 걸려 있다. 어지러운 바탕 속에 선명하게 모습을 드러내는 사물들은 마치 익명의 공간 속에 나타난 어떤 실체로서 존재를 극명하게 표상하고 있다.

무의식적으로 그려나간 낙서와 분명한 대상을 극명하게 묘사한 사물들의 대비적인 설정이 긴장감 넘치는 상황을 연출한다. 표현적인 것과 사실적인 것의 대비이며 동시에 있는 것과 없는 것, 관념적인 것과 현실적인 것의 대결 구도라고 해도 무방할 듯하다. 긴장감 넘치는 설정에도 불구하고 사실 이 화면은 화가가 화실에서 만나는 극히 일상적인 것의 단면을 묘사한 서술적 기록이다. 일종의 그림일기와 같은 일상의 서술이 담담하게 구현된 작품으로 볼 수 있다.

오세열은 표현적인 바탕에 극사실주의 기법을 동원해 극적인 상황을 만드는가 하면 지루한 일상을 단연 긴장감 있는 국면으로 되살리는 연출을 서슴지 않는다. 예술이 일상에서 만나는 지루한 대상들을 새롭게 만날 수 있는 감각의 환기라고 한다면, 그의 작품은 이 같은 의도를 구현한 것이라 할 수 있다.

오세열은 자신만의 화법을 찾아내기 위해 매체를 탐구하는 일을 지속해왔다. 오일을 쓰지 않아 거친 표면 질감과 이를 긁어내어 본질적인 물질감을 드러내도록 하거나 친숙한 오브제를 등장시켜 기억을 환기시키거나, 사유의 세계로 이끌어내기도 한다. 낙서처럼 보이는 기호와 상징들로 채워진 화면은 순수한 아이들의 그림처럼 보이게도 만든다. 오세열의 작품을 특징짓는 이러한 요소들로 인해 그의 작품은 어느 미술사조로 설명할 수 없는 독창성을 획득할 수 있었다.

정점식

제목은 어떤 구체적인 형상을 뜻하는 것이 아니다. 화면에는 붓 자국과 안료의 흔적들이 어지럽게 흐트러지고 널려 있다. 붉은 바탕에 흰 얼룩과 검은 얼룩, 그리고 붓 자국들이 뚜렷하게 감지된다.

붉고, 희고, 검은 색조가 만드는 표면은 오랜 시간을 통해 때로는 발견되고 또 마모된 채 무언가 알 듯 모를 듯한 기묘한 연상을 불러일으킨다. 그래서 형상은 애초에 계획되고 만들어진 게 아니라, 오랜 시간에 걸쳐 우연히 생겨난 흔적에 불과하다

는 것을 인식하게 한다. 마치 오래된 얼룩에서 예기치 않게 어떤 형상을 떠올리는 경우와 같다.

정점식은 초기부터 서예의 필획과 같은 상형을 구성의 요체로 삼았다. 그래서 화면에는 상형문자가 만드는 암시적인 형상이 떠오르기도 한다. 후반으로 가면서 필획에 의한 상형화의 추세는 더욱 강화되고 암시적인 형상을 뚜렷하게 부각하는 방법으로 전개되었다. 이 작품에서는 바탕과 필획이 분화되지 않은 상태를 유지하고 있다.

양주혜

무제

1986, 캔버스에 유채, 225×225cm, 국립현대미술관

양주혜의 작업은 무언가를 그린다기보다는 색점을 찍어나가는 매우 단순한 과정으로 이루어진다. 작가에 의하면 이런 방식의 작업은 재료 위에 "시간을 묻혀놓고 그 위에 또 다른 시간을 포개어 묻히는" 행위이다.

화면은 일정한 패턴의 점이 반복되면서 전체 공간을 이루어 나아가는데 이것은 일종의 증식이다. 부단한 생성의 질서가 어떤 자유로운 의지로 인해 화면을 누비는 양상이다. 화면은 점과 작은 필획들로 채워지는데, 이 드로잉적인 요소들이 실은 그리는 것과 지우는 것이라는 모순 속에 진행되고 있다.

점을 그려지는 형상의 최소 단위로 보았을 때 화면에 무수하게 찍히는 점의 반복은 그리는 것을 최소화하면서 동시에 그려지는 것의 극대화를 노리는 것이라고 할 수 있다. 〈무제〉 역시 모양이 다른 색점들이 화면 가득히 채워진다. 이는 대단히 장식적이면서도 동시에 표면에 대한 자각이 선명하게 주목된다.

유희영

유희영의 초기 작품은 다소 격렬한 필세와 모노톤에 가까운 기조의 서정적 기운이 지배적이었다. 그러한 경향에서 점차 표현적인 필세가 화면 가장자리로 밀려나면서 기하학적 패턴의 화면 구성이 압도하기 시작한다.

1980년대의 대표작인 〈작품 86-M〉은 아직 표현적인 필치가 부분적으로 잔존하면서 화면 전체가 색면 구성으로 진전되는 양상을 보인다. 적과 흑의 대비적인 색면으로 화면이 분할되면서 잔존

하는 표현이 시적인 여운으로 드러난다.

유희영은 초기에서부터 표현적인 요소와 기하학적 요소를 공존시킨 작품을 발표했다. 표현적인 추상에서 점차 순수한 기하학적 추상으로 진전되어갔다고 하는 편이 더 정확할 듯하다. 이 점은 많은 작가가 기하학적 추상에서 점차 표현적인 요소가 풍부한 추상으로 진전되어가는 경향과 다른 점이기도 하다.

곽인식

곽인식은 1980년대부터 평면 작업을 집중적으로 시도했다. 캔버스 위에 종이를 붙이고 그 위에 채묵으로 둥글둥글한 점 모양의 작은 형태를 반복적으로 그리는 작업이 주를 이루었다. 점 모양의 작은 단위는 미묘하게 톤을 달리하면서 반복적으로 겹치고, 그 효과는 무수한 색점들이 안에서부터 밖으로 쏟아져 나오는 듯한 화면을 만든다.

〈작품 86, M.K〉에서도 이 같은 전형적인 제작 기법을 만나게 된다. 마치 활짝 피어오르는 꽃 무리 같기도 하고, 나비 떼 같기도 한 환영이 화면 가득 차고 넘친다. 조금씩 톤을 달리하는 노랑과 보라의 색채로 화면은 단순한 평면에 머무르지 않

고 깊은 심리적 내면으로 연결된다.

작가는 만년에 이르면서 자신의 작업에 '표면'이라는 말을 자주 언급했다. 평면을 표면으로 자각한 지점에서 그의 실험은 더욱 심미적인 무게를 더해가는 느낌이다. 색채가 주는 화사함과 색채의 덩어리들이 중복되면서 자아내는 깊이는 그지없이 은은하다.

일본에서 활동한 곽인식의 작품 세계가 국내에 소개되기 시작한 것은 1970년대 초이다. 1986년엔 국립현대미술관에서 대규모 회고전이 열렸는데, 그의 예술 세계에 대한 폭넓은 이해가 이 전시를 계기로 이루어졌다고 할 수 있다.

김차섭

자화상

1986, 세계지도에 유채, 96×118cm, 국립현대미술관

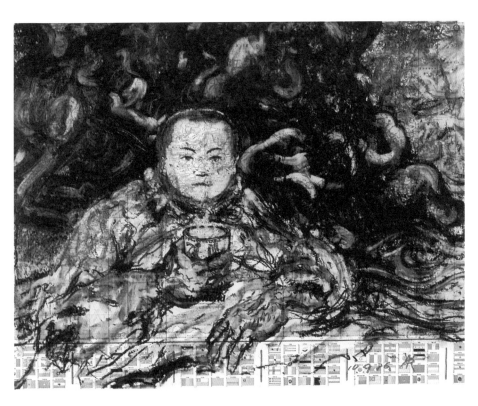

인쇄된 세계지도 위에 속도감 있는 드로잉으로 컵을 들고 있는 소년을 그려 넣었다. 손은 어른의 손이나 얼굴은 앳된 소년의 모습이다. 자신의 과거와 현재가 하나의 신체 속에 떠오르고 있는 셈이다.

손 아래에는 만국기가 있고 인물 주위로 암울한 기운이 휩싸인다. 자신을 에워싸고 있는 상황이 결코 순탄하지 않음을 암시한다. 그 가운데서도 소년의 모습은 천진하면서도 당당하다. 어떤 상황이 닥쳐도 능히 헤쳐나가려는 의지가 분명하게 느껴진다. 또한, 예술가로서 자부심이 의지로 표상되고 있음도 간과할 수 없게 한다.

김차섭은 오랫동안 뉴욕에 체류하면서 활동했다. 세계여행을 하던 시기인 1980년대는 〈자화상〉, 〈무덤〉, 〈해골〉 등 자전적이면서도 민족 정서에 기반을 둔 신표현주의 경향의 유화 작업을 했다. 그는 어린 시절의 경험과 민족 정서를 연상시키는 소재들을 통해 역사적 현실을 비판하고 더불어 자신을 역사적, 지리적 맥락 속에 다시금 위치시키면서 자기 성찰을 시도했다. 〈자화상〉은 이 시기에 제작된 작품으로 자신의 어린 시절을 대상으로 한 자화상이다.

이상국

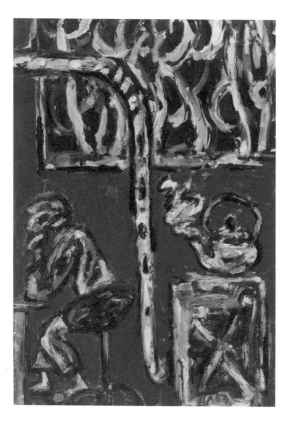

이상국이 중심적으로 다룬 소재와 대상의 극적인 표현을 잘 나타내주는 작품 가운데 하나이다. 아마도 정거장의 대합실인 듯, 연탄난로와 그 위에 놓인 물 주전자, 창 밖으로 보이는 풍경은 온통 나무들로 빽빽하다. 턱을 고이고 간이 의자에 앉아 차를 기다리는 사람은 상념에 잠겨 있다. 연탄난로와 휘어져 오른 연통, 주전자의 물이 끓어 증기가 뿜어져 나온다.

극히 단면적인 실내의 한 풍경으로 뭉클한 정감의 체취가 묻어난다. 사물이 보여주는 한 시대의 가난함이, 그러나 뜨겁게 달구어진 난로와 주전자의 끓는 물소리가 푸근하게 화면을 감싸고 돈다.

대담한 설정, 거친 붓질, 생략된 묘사와 격정적인 표현이 앞선다.

소재의 변모에도 불구하고 대상의 요약과 강인한 붓질에 의한 탄력적인 묘사로 일관되었다. 김병기는 "조형의 최소한과 그리고 자생적'이란 표현은 이상국 조형의 특징을 가장 극명하게 나타내 준 것이라 할 수 있다"라고 평했다.

이상국은 초기에 주로 민속적인 내용인 홍동지, 허재비, 민담 속의 호랑이 등과 자신과 가난한 서민들의 일상을 집중적으로 다루었다. 1990년대 이후에는 산, 나무 등 역시 주변에서 만나는 자연에 집중했다.

산정 서세옥

사람들

1986, 종이에 수묵담채, 188×95cm, 개인소장

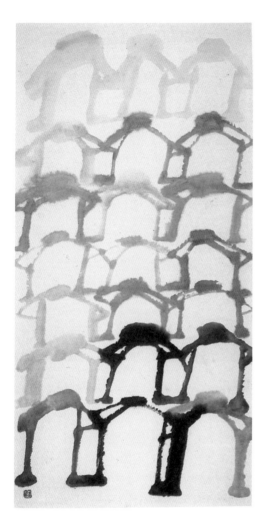

서세옥은 1980년대부터 〈사람들〉 연작을 지속했다. 사람들은 행으로 배열되어 있기도 하고 때때로 어깨동무를 하고 군무群舞를 추기도 한다. 일필一筆의 먹으로 처리되지만, 이 작품에서처럼 수묵에 담채가 곁들여지기도 한다.

사람들은 동네에서 흔히 볼 수 있었던 옹기종기 이어진 집들 같기도 하고 줄줄이 서 있는 수목같이 보이기도 한다. 서세옥이 그리는 사람들은 특별한 의미를 지닌 대상이라기보다는 단순히 인간을 보편적인 소재로 사용한다고 볼 수 있다. 그래서 그 형상들은 운필의 연속이 주는 리듬감과 연속성으로 인해 영원성의 개념을 반영하기도 한다.

서세옥은 오랫동안 간결한 구성과 군더더기 없는 표현에 집중해왔다. 이처럼 대상이 극히 암시적일 수밖에 없음은 가능한 설명을 제거하려는 의도에서 기인한다.

사람이면서 가능한 사람이 아닌 것, 사람이 아니면서 가까스로 사람인 것을 구현한다. 그래서 서세옥의 그림은 한국화에서 미니멀리즘을 구가하는 독특한 영역에 도달했다고 할 수 있다. 사람이면서 사람이 아닌 형상, 집이면서 집이 아닌 형상, 수목이면서 수목이 아닌 형상에서 어느 절대적인 경지에 도달하고 있다고 할까.

손상기

공작도시-이른 봄

1986, 캔버스에 유채, 130×195cm, 국립현대미술관

〈공작도시-이른 봄〉은 회색 시멘트 숲을 이룬 도시를 소재로 한 작품으로 살벌하기 짝이 없는 거대한 구조물들과 그 속에서 하염없이 침몰당하는 인간의 상황을 흥미롭게 대비시켰다.

역광 처리된 길고 어두운 아파트 담벼락에 기대어 밖을 내다보는 할머니의 뒷모습에서 시골에서 올라와 자식의 집에 머물며 고향을 그리워하는 쓸쓸함이 아련하게 스며 나온다. 노인 옆에는 지팡이가 놓여 있고 담벼락을 따라 자전거와 말라 비틀어진 화분이 흐릿하게 윤곽선을 드러낸다. 한편 노인의 구부정한 뒷모습은 도무지 도시에 어울리지 않는 모습이다.

맞은편에 웅장하게 펼쳐지는 고층 건물들 앞에 무기력하게 느껴지는 시골 노인의 모습은 더없이 왜소해 보이며 어울리지 않는 상황 속에 갇힌 생명체의 무기력함을 고스란히 드러낸다. 뿌옇게 떠오르는 고층 건물과 아파트의 난간이 보여주는 역광이 대비를 이루면서 원경과 근경의 이질감이 극적으로 표상된다.

손상기는 흔히 한국의 로트레크로 불린다. 신체적인 불구를 가졌던 이들의 현실적인 삶과 작품 속에서 나타나는 비판적인 시각이 닮았기 때문이다.

김영재

설악산의 잔설

1986, 캔버스에 유채, 110×192cm, 국립현대미술관

이른 봄 설악산의 어느 단면을 포착했다. 설악산은 특히 많은 화가가 그렸던 소재로, 변화가 풍부하고 조형하기에 적합한 매력적인 조건을 갖추고 있다. 계절에 따라 변화하는 모습도 화가들의 관심을 사로잡을 만하다.

〈설악산의 잔설〉은 봄이면서 아직 겨울의 눈이 녹지 않은 설악산의 모습을 그렸다. 앞산과 뒷산 그리고 원경의 산이 세 겹으로 겹쳐 있는 장면은 첩첩이 쌓인 깊은 산 안쪽까지 실감 나게 포착했다. 근경의 산이 비교적 선명하게 내부를 드러내고 있지만, 중경과 원경으로 이어지면서 실루엣으로 구현되어 산 전체의 웅장함이 더욱 실감 난다.

왼쪽 하단에 그려진 나목이 시점의 이동을 유도하고 있으며, 솟아오르는 산세를 따라 오른쪽 위로 기울어지는 변화가 무리 없게 전개되어 안정감 있는 화면을 일구고 있다.

김영재는 김원, 박고석, 오승우 등과 함께 산을 집중적으로 그리는 작가 가운데 한 사람이다. 그는 한국의 산뿐만 아니라 해외의 유명한 산도 즐겨 그렸다. 산을 주요 소재로 선택한 이유는 우선 그것이 지닌 자연의 풍요로움이 중요한 요인으로 작용했을 것이며, 또한 산이 지닌 거리감이 자연을 관조하는 데 더없이 어울린다는 점도 떠올릴 수 있다.

김창락

신록

1986, 캔버스에 유채, 89.4×130.3cm, 개인소장

김창락 고유의 자연 묘사를 대표하는 작품이다. 왼쪽에 치우친 키 큰 나무를 기점으로 근경의 들녘과 개울 건너 저 멀리 전개되는 풍경은 이른 봄, 새싹이 돋아나 바야흐로 파랗게 물들어가는 봄의 정취를 정감 있게 묘사했다.

잔잔하게 펼쳐지는 들녘 너머로 숲이 우거진 야트막한 야산과 뒤이어 멀리 보이는 산은 온통 무르익어가는 봄기운이 가득한 느낌이다. 시각은 키 큰 나무와 나무 아래 반쯤 보이는 집에서부터 들을 지나 앞 개울에 닿고 곧바로 개울 건너 몇 채의 농가를 지나 원경으로 빠진다.

화면은 수평적인 들녘의 전개와 수직의 키 큰 나무로 인해 균형잡혀 있으며 파릇파릇 돋아나는 새싹은 곧 다가올 풍성한 여름을 예고한다. 언덕배기에서 바라보는 시각의 완만한 이동이 무리 없이 멀리 보이는 야산의 숲으로 곧장 이어진다. 아마도 귀향한 누군가가 시야에 익숙한 경경을 바라보면서 깊은 감회에 젖고 있으리라. 전형적인 우리 농가의 모습, 더욱이 약간 건조하면서도 화면 전체를 덮고 있는 투명한 공기가 더없는 안정감을 불러일으킨다.

일사 홍용선

강바람

1986, 종이에 수묵채색, 138×223cm, 국립현대미술관

우거진 갈대밭이 전경에 등장하고 그 너머로 강이 펼쳐진다. 강에는 기러기 혹은 오리인 듯한 새들이 물 위에 떠 있는가 하면 몇 마리는 공중으로 날아가고 있다. 우거진 갈대밭과 강바람은 다가오는 겨울을 떠올리게 하는 요소이다. 화면 속 새들도 조만간 먼 여행을 떠날 채비를 서두르지 않으면 안 될 것이다. 고요 속에 긴장감이 묻어 나오는 이유는 이 같은 변화가 예고되기 때문이다.

갈대밭에 철새(기러기, 원앙 등)가 날아드는 소재는 전통회화에서 자주 만날 수 있다. 그러나 이 작품은 그러한 전통회화의 소재적 유형에 따르지 않고 사실적인 현장 묘사로 대체했다. 전통적인 회화가 지니는 정서를 계승하면서도 현실에 충실하려는 사실주의 정신을 반영하고 있다.

전경의 갈대밭은 가을 바람이 부는 모습을 현장감 있게 표현했다. 유유하게 흐르는 강과 변화가 실감 나는 전경의 갈대밭이 사선 구도로 배치되고 있는가 하면, 갈대밭의 바람과 강 위를 날아오른 새들의 대비되는 방향성도 긴장감을 조성하는 역할을 한다.

신현중

동으로 동으로

1986, 합성수지, 110×245×110cm, 국립현대미술관

언덕바지를 오르는 동물의 형상 같기도 하고 상승하는 식물의 모습을 은유적으로 표현한 것 같기도 하다. 제목으로 보아 동으로 이동하고 있는 어떤 형상임이 분명하다. 그런데 굳이 어떤 동물이나 식물을 유추할 필요는 없다. 중요한 것은 무언가 살아 있는 생명체가 움직이고 있다는 사실이다.

신현중은 1990년대부터 동물, 물고기, 파충류 등의 형상을 작품의 소재로 즐겨 등장시켰는데 이미 이 작품에서도 동물의 형상이 하나의 원형으로 떠오르고 있는 것을 짐작할 수 있다. 다시 말하자면 생명체와 운동이라는 관계와 그 존재물의 이동이 하나의 조형 언어로 구현되었다고 해석될 수 있다.

그의 작품이 불러일으키는 형태에 대한 인상은 예사롭지 않다. 어떤 예상을 뛰어넘어 전혀 엉뚱한 상황이 펼쳐지기 때문이다. 조각이 어떠한 재료로 특정한 형태를 구현해내는 장르라는 일반적인 관념을 벗어나, 상황에 대한 연출 자체로도 조각이 될 수 있다는 새로운 제시를 작품을 통해 보여주고 있다.

이종각

확산공간 86

1986, 청동, 117×270×108cm, 국립현대미술관

용접 철조의 방법적 기조가 짙게 인상된다. 거친 표면과 물질 자체에서 풍겨져 나오는 열기가 작품 전체를 뒤덮고 있다. 이종각의 작품 중 대부분은 판과 파이프를 기본 형태로 중심에 둔 다음 약간의 변형을 기하고 있다. 이 작품에서도 판과 파이프라는 두 개의 기본 인자가 전체 구성을 이끈다. 판과 파이프의 연결은 마치 살아 있는 생명체와 같은 강한 내적 에너지를 발산한다.

야외에 전시된 그의 작품은 살아 있는 생명체를 연상시킨다. 이 생명체는 대지에 발판을 두고 굳건히 지탱하고 있으면서도 현대인의 삶의 표정처럼 불안한 기운을 담고 있다.

이승택

무제(마이산에서)

1986, 시멘트, 화강석, 철, 채색, 나뭇가지, 394×1,375×800cm, 국립현대미술관

이승택은 초기부터 왕성한 실험작을 쏟아냈다. 불, 바람과 같은 원소를 작품에 끌어들인 충격적인 실험작이 이에 속한다. 〈무제(마이산에서)〉 역시 그와 같은 맥락에서 이해되어야 할 작품이다.

분묘 형태로 쌓아진 여섯 개의 돌무더기를 적절하게 배치하고 각 돌의 봉우리에 빨강과 파랑의 원색을 가미한 후 나뭇가지를 꽂아 넣었다. 전체적인 분위기나 형태가 흡사 원시의 토템과 같은 인상이다. 또는 팽이를 거꾸로 세워놓은 듯한 형상의 돌무더기는 원시부족이 제의를 위해 만들어 놓은 것 같기도 하여 신비로움으로 에워싸여 있다. 천체를 연구했다는 고대인의 첨성대 같은 인상도 준다.

부제인 마이산은 실재하는 산으로 말의 귀 모양으로 불쑥 솟아 올랐다고 붙여진 이름이다. 아마도 마이산에서 받은 인상이 구체적인 작업의 동인이 된 듯하다.

최종태

얼굴

1986, 청동, 110×120×13cm, 개인소장

전형적인 최종태 인물상의 단면을 보여주는 대표 작이다. 형상은 마치 도끼와 같은 사물의 날카로 운 날을 세워놓은 것 같다. 볼륨은 없고 측면만이 강조된 얼굴은 간결하면서도 확고한 형태의지를 대변해준다. 설명은 최소화되었고 여인의 실루엣 을 통한 형태가 가까스로 잡힐 뿐 거의 추상 단계 에 진입한 듯하다.

단발머리를 한 소녀의 앳된 모습이 연상되면서 보편적인 여성상의 완결된 모습이 겹쳐 떠오른다. 정숙하면서도 예지叡智가 넘치는 여인의 모습은 예각진 선과 부드러운 곡면의 적절한 융화로 인해 이상적인 형태의 아름다움을 구가하고 있다.

그의 인물상이 보여주는 전형적인 좌우 대칭과 정면성, 군더더기 없는 엄격한 균형미가 두드러진 다. 여린 듯하면서 동시에 날카롭고 무언가 완전 히 드러내지 않으면서 담백한 여운으로 시선을 사 로잡는다.

최종태는 여인 좌상 혹은 얼굴상 같은 인체조각 에 집중했는데, 그 가운데는 천주교 관계의 종교 적인 내용도 다수 포함된다. 조소뿐만 아니라 크 레파스, 파스텔로 제작한 작품도 적지 않게 남기 고 있다.

이정자

환희 86-1

1986, 대리석, 118×48×103cm, 개인소장

여체를 소재로 하면서 동시에 여체가 지닌 유연한 신체적 특징을 대리석의 부드러운 소재에 결합해 나갔다. 이정자가 표현하는 인체는 한결같이 구체적인 소재이면서 부분에서 드러나는 대담한 생략과 과장으로 반추상적인 형상을 반영하는 특징을 보인다.

여인은 상체를 약간 젖히고 원통형의 의자에 비스듬히 앉아 있다. 머리에서부터 발끝으로 흐르는 자연스러운 곡면이 생략된 얼굴과 유방의 알맞은 형태에서 보여주는 요약과 어우러져 더없이 평안하고 따스한 기운을 반영한다.

구체적인 여인상이면서도 부분적으로 추상화되는 국면이 여운을 주면서 사실적인 표현이 주는 지루함을 극복해주고 있다.

〈환희 86-1〉이 인간의 자세를 통해 환희란 관념을 조형화하고 있듯이, 그의 전체적인 작품에서 이 같은 관념이 두드러진다.

이화여자대학교와 동대학원에서 조소를 전공했다. 《국전》에서 16회 입선과 4회 특선을 했으며 추천작가와 심사위원을 지냈다.

김영중

대지를 뚫고 올라오는 식물의 양태를 간결한 선의 형태로 구현했다. 김영중은 한동안 식물을 소재로 한 〈해바라기가 살아서〉라는 제목의 연작을 시도 했고 〈싹〉은 여기에 속하는 작품이다.

일곱 개의 덩어리가 모여서 하나의 작품이 된다. 키가 작은 것에서 큰 것에 이르기까지 모양이 제 각각이다. 그러면서도 각 작품에서 나타나는 상승 의지를 통해 느낄 수 있는 생동감은 일치되고 있 다. 하늘로 뻗어 오르는 조각의 생성이 마치 살아 있는 식물을 연상하게 한다. 좌대 없이 바닥에 설 치된 상형의 설정이 식물의 존재감을 강조해주고 있다.

김영중은 조각이 지닌 양감보다 선의 구조에 의한 독특한 구성 작품을 오랫동안 추구했다. 비 교적 초기에서부터 아카데믹한 방법에서 벗어나 1960년대 초에는 용접 철조에 의한 추상조각을 시도했다.

작가는 1963년 12월 창립된 '원형회'에 가담 하여 조각의 현대적 추세에 앞장섰다. '원형회'는 "일체의 타협적인 형식을 부정하고 전위적 행동의 조형의식을 가지고, 공간과 재질의 새 질서를 추 구하여 새로운 조형윤리를 형성한다"라는 선언을 하고 출발한 전위 조각가들의 단체였다.

정보원

낙수

1986, 청동, 53×34×24.5cm, 국립현대미술관

문과 같은 구조물이 겹쳐 있는 형상이다. 거대한 문이 있고 그 앞에 또 하나의 문이 있다. 뒤의 문이 열린 상태라면 앞의 문은 닫힌 상태이다. 앞의 작은 철문에는 작은 사각의 창문이 나 있어 안을 들여다볼 수 있게 했다.

앞의 작은 문은 본래 뒤의 문과 일체였지만 독립된 모습으로 구조적으로 건축적인 형태를 띤다. 동시에 구조물의 표면을 부식시키고 그 얼룩을 남겨 오랜 세월의 무게를 더해주면서 다양한 상상력을 불러일으킨다.

오랜 시간을 두고 떨어지는 물방울이 결국 육중한 구조물도 부식시키고 망가지게 한다는 은유가 함축된 것 같은 〈낙수〉는 시간과 연관을 지니는 제목인 듯하다. 정보원의 작품에서 느낄 수 있는 특징은 건축적인 구조와 조각의 형상화가 부단히 융화되어가는 지점이다.

정보원은 서울대학교와 동대학원에서 조소를 전공했고 파리국립장식학교École Nationale Supérieure des Arts Décoratifs에서 조각을, 파리 제6대학 대학원에서 건축을 공부했다. 홍익대학교에서 강의했으며 1982년 아카데미 드 파리 훼네옹상, 끌레르 몽훼랑 예술축제 회화상, 1999년 석주미술상을 수상했다.

전준

소리-돌담에서

1986, 청동, 245×118×70cm, 국립현대미술관

돌담이 지닌 불규칙하면서도 정연하게 밀집된 형상을 연상시킨다. 아마도 돌담의 밀집성과 고르지 못한 표면을 통해 형상이 지닌 내재율이 소리로 울려오는 것을 감지했던 게 아닐까. 그리고 소리란 눈에 보이지 않지만 시각화한다면 마치 종유석같이 불거져 나온 무수한 돌기로 구현되지 않을까.

개별적인 돌기 하나하나는 큰 의미가 없지만 그것이 하나의 거대한 덩어리가 될 때, 작은 울림들은 거대한 하모니처럼 하나의 기념비적 형태로 솟아오른다.

조각은 오랫동안 회화를 뒤쫓아왔다는 인식을 준다. 그러나 1970년대 이후의 조각은 오히려 재료에 대한 보다 폭넓은 체험으로 인해 현대미술의 실험에 앞장서게 됨을 발견한다. 전준의 작품에서도 재료에 대한 실험 의지가 한결 뚜렷하게 표상되고 있다.

작가는 서울대학교를 졸업하고 캘리포니아주립대 대학원에서 석사과정을 마친 후 서울대학교 조소학과 교수로 재직했다. 1965년부터 여섯 차례 《국전》에서 특선을 했고 1975년 《국전》에서 문공부장관상을 받았다. 1976년부터 1978년까지 《국전》 추천작가와 심사위원을 역임했다.

이강소

무제 8609

1986, 석고에 채색, 39×54×16cm, 개인소장

채색한 석고 입방체 열 개를 두 단으로 쌓아 올렸다. 위아래 다섯 개씩 이어진 입방체 중 마지막 입방체가 열列에서 벗어난다. 일정한 질서 속에서 이탈 현상이 일어난 것이다. 이 예기치 않은 변화로 인해 시각적 긴장이 생겨난다. 같은 크기의 입방체가 나란히 이어지는 평범한 설정에서 갑자기 일탈을 시도한 것은 단순하게는 지루함을 벗어나려는 의도가 내포되어 있지만, 입방체가 만드는 부드러우면서도 투명한 존재감에 이 같은 변화를 주어 존재감을 더욱 돋보이게 하려는 의도도 잠재되어 있다.

손으로 주물러 만든 그지없이 부드러운 덩어리가 주는 편안함에 아직도 온기가 전체에 남아 있을 듯하다. 개별과 전체가 주는 상황 속에서 실존적 양상은 담담하면서도 무엇인가를 생각하게 하는 여운을 준다.

이강소가 작품을 만드는 과정은 즉각적이고 즉흥적이다. 따라서 그의 작품에서는 무언가를 만들려는 의도나 인위적인 행위를 발견할 수 없다. 그의 작품은 고정된 존재가 아니며 늘 변화하고 생성되는 유기적인 존재이며 바라보는 시각에 따라서 다양한 해석을 가능하게 한다.

노은님

새L'oiseau

1986, 한지에 혼합기법, 70×100cm, 개인소장

〈새〉라는 제목의 이 작품은 노은님의 초기 작품이다. 화선지 위에 굵은 붓으로 형상화된 새의 모습은 사람처럼 보이기도 한다. 형상을 표현하는 간결한 검은 선은 단순한 만큼 그 힘의 응축을 느끼게 하는데, 이로 인해 팽팽한 긴장감이 전달되고 있다. 화선지와 먹이라는 동양적인 재료를 쓰면서도 현대적인 조형미를 담고 있는 화면에서 한국적인 미와 서양적인 미를 동시에 느낄 수 있게 한다. 그의 작품에서 지속적으로 나타나는 생명력의 발현은 원초적인 에너지를 느끼게 하는 자유로운 필력에서 나타난다. 그의 그림 속에 있는 생명체들은 형식이나 틀에 매여 있지 않고 마음 가는 대로 붓 가는 대로 표현되어 있다. 또한 화면 속에서 자유롭게 상상할 수 있는 여백을 부여하여 그 즐거움에 동참하게끔 만들었다.

노은님은 1970년 간호보조원을 모집하는 신문 광고를 보고 독일로 가 간호사로 일하던 중 외롭고 그리울 때 할 게 없어 그림을 그렸다고 한다. 그림을 배운 적이 없는 만큼 형식이나 기교에서 자유로운 그의 작품은 1980년대 독일의 한 평론가로부터 "동양의 명상과 독일 표현주의의 만남"이라는 극찬을 듣기도 했다.

최쌍중

한 여인이 비스듬하게 누워 있는 자세를 머리 윗 부분에서 포착한 특이한 구도의 작품이다. 최쌍중 의 많은 작품이 평범한 구도에서 벗어난 독특한 시각적 구도를 추구했는데, 이 작품에서도 찾아볼 수 있다.

여인의 누드는 평범한 소재이지만 꽃 속에 파묻 혀 상념에 빠져 있는 설정은 예상치 못한 시각적 충만함을 만들어낸다. 그의 작품에서 공통으로 발 견되는 것은 무르익어가는 색채 구사이다. 육중한 밀착도와 분방한 터치, 그리고 톤의 구현은 유화 특유의 맛과 더불어 꿈꾸는 듯한 환상을 불러일으 키게 한다.

이 작품에서도 비스듬히 누워 있는 여인과 그 주변에 피어난 꽃의 화사함이 부단히 상호 침투함 으로써 여인과 꽃이 마침내 일치되는 상황으로 전 개된다. 머리에 묶인 빨간 끈과 노란 꽃, 여기에 여 인의 하얀 피부가 자아내는 조화는 단연 생기를 더해준다.

진득한 안료의 물질감, 경쾌하면서도 탄력적인 터치가 자아내는 감동적인 상황의 추이는 기다림 이란 제목과 더없이 상응된다. 구체적인 대상에 앞서 색채 구사의 자율적인 감각이 강하게 눈길을 끈다.

이양노

지난날과 오늘의 이야기

1987, 캔버스에 유채, 연필, 인쇄물 콜라주, 130×193.5cm,
국립현대미술관

1970년대부터 사실적인 방법으로 전향한 이양노는 주로 자신을 에워싼 개인사를 다루기 시작했다. 자신을 중심으로 현재의 삶, 지나온 과거의 삶의 기억들이 파노라마처럼 화면에 드러난다. 일정한 맥락도 없이 화면 여기저기 떠오르는 영상들, 역시 무차별하게 나타나는 기물들, 관계없어 보이는 인간과 사물들. 그러나 이것들은 결코 우연이 아닌 어떤 필연에 의해 엮이고 그래서 끝없는 설화를 만들어낸다.

미술평론가 심상용沈相龍은 이를 두고 "이야기 전체의 독해는 베일에 가려져 있다. 그렇더라도 상이한 시간대의 중첩과 복합적인 구성이 갈색의 부드러운 톤 안에서 모호하게 교차하고 교환되는 것 자체가 이미 하나의 설화이고 메시지이다"라고 말했다. 즉 그의 사실적 방법은 단순한 대상의 묘사에 치중한 것이 아니라 하나의 설화를 만들기 위한 수단으로 동원된 셈이다.

현대회화에서 추방된 지 오래인 설화의 회복은 나름대로 신선한 인상을 준다. 화면 중앙에 콜라주되어 있는 여인의 상은 현재 삶의 한 단면이고 배경에 떠오르는 인물들은 과거 기억 속의 인물이다. 평면 속에서 일정한 단면들을 콜라주하여 시간을 가로지르는 긴 역사의 띠 속에 현전하는 것이다.

한승재

봄의 리듬

1987, 캔버스에 아크릴과 오일 파스텔, 190×313cm,
국립현대미술관

무언가가 생성되는 순간을 보여주는 듯한 형상들
이 화면 가득 넘쳐난다. 땅속에서 솟아오르는 새
싹 같기도 하고, 나뭇가지에 오르는 수액 같기도
하고, 또는 공기 가운데 떠도는 생명의 씨앗 같기
도 한 형상들이 고요하면서도 웅장한 코러스를 연
주하고 있는 것만 같다. 바야흐로 봄의 기운이 대
지에 차고 넘친다.

약동하는 생명의 리듬이 들릴 것 같다. 겨우내
얼어붙었던 대지가 풀리고 식물은 대지를 뚫고 곧
솟아오를 채비를 하며 햇볕은 따스한 기운을 가득
히 쏟아붓는다. 조만간 산과 들에 꽃이 피고 새가

울 것이다. 언덕에 아지랑이가 피어오르고 겨우내
움츠렸던 사람들도 기지개를 키면서 봄맞이를 서
두를 것이다.

이 작품은 바로 봄이 오는 순간을, 또는 봄이 내
는 소리를 생명의 환희로 담으려고 했음이 분명
하다. 어떤 표현이나 설명보다도 더욱 선명한 봄
의 소리를 듣고 있는 느낌이다. 보이지 않지만 약
동하는 땅속의 기운과 나뭇가지를 통해 힘차게 올
라오는 수액에서 조만간 활짝 피어날 봄의 향연이
시작될 것만 같다.

김종하

1950년대 후반 파리 체류 이후 김종하의 작품은 초현실적 경향에 집중된 몽환적인 풍경이 주를 이루었다. 〈한국의 영상〉도 사실적인 기법에 의하면서도 전체적으로 몽환적인 분위기에 휩싸여 있다.

황토색이나 흙색의 기조색으로 일관하면서 농가의 단면을 매우 섬세하게 표현했다. 현실의 풍경이라기보다 꿈속의 풍경 또는 아득한 먼 기억 속에 아련하게 떠오르는 풍경이다. 초가가 이어지는 가운데 수목과 가축, 그리고 바닥에 아무렇게나 누워 낮잠을 자는 농부 부부의 모습이 떠오르고 지게를 진 농부가 막 풍경 속으로 들어서고 있다.

가운데 길을 중심으로 좌우에 풍경이 펼쳐진다. 원경에는 둥글둥글한 완만한 야산들이 전개된다. 가난하지만 평화로운 농가의 정겨운 풍경은 전형적인 한국의 시골 정경이다. 이 전형적인 정경을 특수한 카메라 앵글로 포착한 영상은 현실의 직접적 묘사이기보다 추억이라는 채널을 통해 걸러진 이미지라고 할 수 있다.

김종하는 한국에 많지 않은 초현실주의 작업을 하는 작가에 속하지만 초현실주의의 일반적인 문맥에서 벗어나 독자적인 세계, 시적인 여운이 짙은 세계를 추구했다.

김태

영랑호의 아침

1987, 캔버스에 유채, 89.4×130.2cm, 개인소장

해가 뜨는 아침나절 영랑호 부근의 풍경이다. 잔잔한 호수를 중심으로 주변 풍경이 파노라마처럼 펼쳐진다. 구름 사이로 떠오르는 태양으로 인해 붉게 물든 구름은 화면 가득히 풍요로운 변화를 자아낸다.

오른쪽 물가로 이어진 길과 그 너머로 보이는 수목과 집, 그리고 물 건너 피안의 잔잔한 풍경이 아스라이 전개된다. 아직은 사위四圍가 그렇게 밝지 않은 채 밤의 여진을 남기고 있어 더없이 고요하다.

김태의 풍경은 대기의 변화에 민감하며, 시시때로 변화하는 대기를 표현하는 것에 뛰어난 감각을 보여준다. 점점이 붉게 물든 하늘의 구름과 서서히 윤곽을 드러내는 풍경은 잠에서 깨어나는 것처럼 부스스하면서도 아침의 정취는 유감없이 구사된다. 모네Claude Monet, 1840~1926가 르아브르Le Havre 항의 아침 풍경을 그린 〈인상: 해돋이Impression: Sunrise〉이 연상된다. 그러나 김태의 작품은 감각적인 인상주의 화풍에 얽매이지 않고 대상의 골격을 정확히 파악하면서 변화하는 대기의 정취를 놓치지 않는다. 사실적이면서도 정감적인 면모도 이러한 예리한 관찰력에서 기인한다.

박희만

호반의 6월

1987, 캔버스에 유채, 89.4×130.3cm, 개인소장

소박하면서도 견실한 자연주의 화풍의 작품을 많이 남긴 박희만은 한국의 자연에 독특한 정감을 불어넣는다. 〈호반의 6월〉도 소박하면서 정감이 물씬 풍겨오는 작품이다.

호수를 끼고 완만하게 펼쳐지는 들녘 풍경은 쉽게 만날 수 있는 극히 평범한 소재이다. 그러나 쉽게 눈을 뗄 수 없는, 어딘가 모르게 낯익은 정경으로 인해 저절로 감정이 앞서게 된다. 잘 구획된 논밭, 그리고 밭둑이나 길가에 서 있는 키 큰 미루나무, 호수에 떠 있는 낚싯배 몇 척, 이어지는 논과 밭의 점진적인 면의 전개, 논밭이 끝나는 지점에 펼쳐지는 야산, 그 너머로 호수 저편으로 산이 아련히 전개된다. 노랑과 초록 색상의 밭이 엇물리면서 완만하게 이어지는 들녘은 초여름에 접어든 농촌의 정취를 유감없이 전해준다. 근경의 논에는 이제 막 모심기가 끝난 듯 촘촘하게 꽂힌 모가 선명하다.

수평으로 전개되는 들녘에 수직으로 변화를 준 나무들의 적정한 거리감도 풍경의 안정감을 강조해준다. 근경과 중경에 몇 채의 농가가 보이지만 인적은 없다. 서서히 무르익어가는 초여름의 기운이 화면 전체에 은은하게 덮이면서 그림도 동시에 무르익어가는 느낌이다.

이용환

풍경
1987, 캔버스에 유채, 89.4×130.3cm, 개인소장

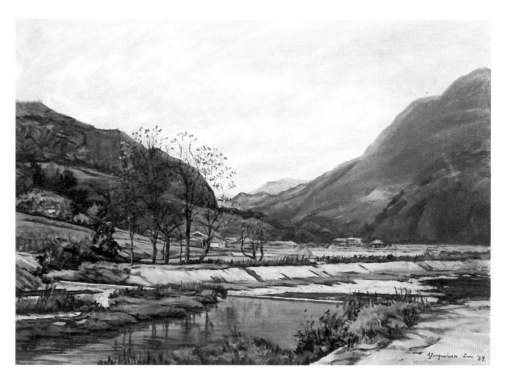

전경으로 개울이 흘러내려오는 가운데 멀리 들녘이 펼쳐지고 야산과 이어지는 원산이 깊은 계곡을 암시한다. 흔히 볼 수 있는 우리 주변의 농촌 풍경이지만 시각은 따스하다. 산자락에 띄엄띄엄 자리 잡은 마을의 집들은 더없이 평화로운 한때를 반영해준다.

수평으로 전개되는 구도에 산골짜기로 연결되는 깊이를 암시하여 시각이 근경에서 원경으로 무리 없이 이어진다. 그 위로 펼쳐지는 맑은 하늘, 개울 뚝방에 늘어선 나무들, 원경의 산야까지 투명하게 보이는 대기의 맑은 기운은 보는 이로 하여금 꿈꾸는 듯한 정취에 빠지게 한다.

맑은 대기로 인해 근경과 원경의 정경이 섬세하게 묘사되면서도 복잡함을 느끼지 않는 것은 역시 시야의 전개가 깊이를 더하고 있기 때문이다. 자연은 누구나 그릴 수 있는 대상이지만 시각에 따라서 각도가 달라지고 그에 따라 화폭에 끌어들이는 대상이 달라진다.

이용환의 풍경에서는 작가만의 각도와 시선이 뚜렷하게 느껴진다. 한국의 자연을 담담하게 포착한 그의 풍경들은 소박하면서도 평화로운 분위기를 보여준다.

지목 이영찬

비폭 飛瀑

1987, 종이에 수묵담채, 97×111cm, 개인소장

산속 깊은 곳에서 만날법한 높은 바위에서 떨어지는 폭포를 가까운 곳에서 포착하여 시원한 물소리가 들리는 듯하다. 자신도 모르게 화면에 빠져들게 된다. 이처럼 거리의 상쇄는 주변의 자연 경관을 극도로 정밀하게 묘사하는 특징으로 나타난다.

주변을 치밀하게 사실적으로 묘사했지만, 계곡에 피어오르는 연운煙雲으로 인해 자연스럽게 여백이 형성되어 답답한 경관을 틔워준다. 거기에 담백하면서 세밀한 운필이 만드는 경쾌한 리듬은 화면 전체를 시원하게 이끄는 요인이 된다. 물소리, 나무 잎새에 이는 바람 소리, 그리고 알 수 없는 새들의 울음이 화면 가득히 넘쳐나는 기분이다.

우측 모서리에 도달한 듯한 등산객의 시선은 쏟아지는 물보라와 바위를 타고 흘러내리는 시원한 물소리에 잠깐 머물렀다가 산간 깊숙이 피어오르는 연운을 따라 왼쪽으로 빠진다. 답답한 듯한 구도임에도 불구하고 전혀 그런 느낌이 들지 않는 것은 잔잔한 붓질이 자아내는 현실감이 피부로 스며들기 때문이다.

이영찬은 이상범과 변관식 이후 사경산수의 대표적인 작가 중 한 사람으로, 그의 산수는 일정한 거리에서 조망하는 산수경개가 아닌, 산수 깊숙이 들어와 있는 바로 앞에서 마주치는 정경이다.

대산 김동수

산수

1987, 종이에 수묵, 126×182cm, 개인소장

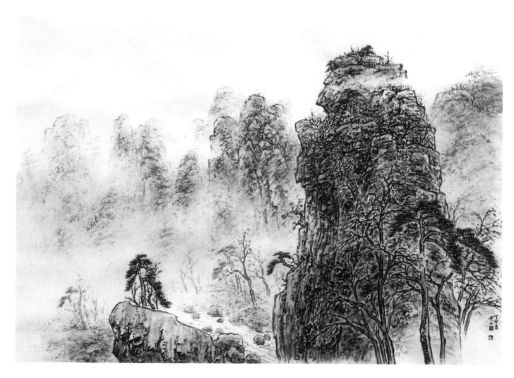

김동수는 철저한 실경을 바탕으로 하면서 산수화가 지닌 고유한 구도와 필치의 치밀함을 보여준다. 우측에 불쑥 솟아오른 암벽으로 풍경을 열면서 점차 자욱한 연운에 잠겨 있는 계곡 위 풍경으로 시점을 이동시켜 변화를 모색한다. 근경의 현실감과 중경의 환상적인 기운이 어우러지면서 자연의 깊은 내면을 열어나가고 있다.

김동수의 필체는 대체로 갈필渴筆의 메마른 기운이 지배하는데 이 작품에서는 사실적이면서도 필세에는 물이 올라 있어 여유로움을 드러낸다. 비스듬히 사선으로 깊어지는 계곡의 물소리마저 청정하게 들리는 듯하다.

작가는 현실경現實景에서 점차 이상경理想景으로 빠지는 옛 화가들의 눈길을 답습하는 듯, 계곡을 따라 오르면 무릉도원武陵桃源이라도 나타날 것 같은 기분을 느끼게 한다.

석운 하태진

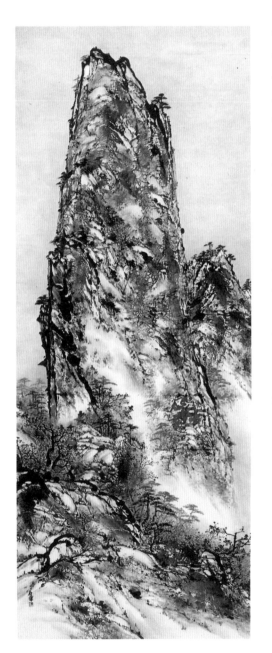

설경
1987, 종이에 수묵담채, 300×120cm, 서울시립미술관

하태진은 실경에 바탕을 두면서도 관념으로 되돌아오는가 하면, 관념에 바탕을 두면서도 결국에는 실경으로 돌아오는 화풍을 지속해서 제작했다. 〈설경〉 역시 있음직한 정경이면서도 한편으론 실경이 아닌 관념의 전형성을 보인다.

세부는 철저히 실경이지만 전체적으로는 관념의 울타리를 벗어나지 않는다. 전통적인 산수화가 실경을 근간으로 하면서 점진적으로 관념의 옷을 입혀가는 것과는 반대로 관념의 옷을 벗지 않은 채 실경의 단면들을 입혔다.

화면 중앙에 돌출하게 치솟아 오른 뾰족한 바위산은 전형적인 고원산수의 단면을 보여주면서도 근경의 담벽과 수목의 사실적인 묘법은 실경임을 확신하게 한다. 겨울 산은 차가운 공기로 인해 더욱 가파른 기상을 품어낸다.

홍익대학교를 졸업했으며 재학 당시 이상범, 김기창, 천경자 등에게 지도 받았다. 1963년 '신수회新樹會'를 발족하고, 1984년 '신묵회新墨會'를 만들어 활동했으며 홍익대학교 교수를 역임했다.

이인수

둘-새들의 싸움

1987, 캔버스에 유채, 143×175cm, 국립현대미술관

푸른 기조 위에 붉고 흰 막대들이 어지럽게 엉켜 있다. 작은 막대들은 파닥이는 새의 날개 같기도, 깃털 같기도 하다. 새들의 싸움은 대립하는 격정에도 불구하고 서로서로 얽힘으로써 아름다운 조화를 끌어내고 한 폭의 추상적 구성이 된다.

추상은 구체적인 대상에서 출발하면서 점진적으로 설명적인 외형을 지워나가고 순수한 색과 선 그리고 면의 구성으로 귀결되는 것을 말한다. 설명에서 개념으로 진행된 결과인 셈이다.

이인수의 작품에서는 특히 선조의 구성이 두드러진다. 이는 선조에 의해 구상이 시작된다는 것을 의미한다. 선은 여러 가지를 상징하거나 은유하지만, 부단히 자립하려는 의지를 강하게 드러낸다. 그것은 선을 통해 자신의 독특한 환원 방법을 구현하려는 의도임을 파악할 수 있다.

이 작품에서도 '새들의 싸움'이라는 현상을 은유하고 있지만 구체적인 설명에 얽매이지 않고 선의 작동, 그것의 자율적인 구성의 전개만이 남아 있음을 엿볼 수 있다.

이봉열

공간 87-5

1987, 캔버스에 유채, 97×199cm, 개인소장

화면 상단은 짙은 청색으로 전면화되었고 예리한 필획의 집적이 하단을 뒤덮는다. 아무것도 없는 공간, 또는 일정한 패턴의 전면화를 보이는 단색화와 달리 그의 작품에는 나름의 추상적 풍경이 전개되면서 감각의 여울이 지배된다. 끝없이 고요한 시간 속에 아련히 명멸하는 공간의 여운을 재빠르게 포착하는 그의 방법은 마치 시의 간결함을 연상시킨다.

이봉열의 화면은 초기에는 앵포르멜의 뜨거운 추상을 시도했으나 1970년대로 오면서 극도로 단순화되고 고요한 내면으로 변모되어가는 특징을 드러낸다.

전반적으로 앵포르멜의 뜨거운 추상미술을 거친 한국 현대미술이 차가운 논리를 지닌 미니멀리즘으로 진전되는 경향을 찾아볼 수 있는데, 그것의 집단적인 형성이 단색화로 등장한 것은 잘 알려진 사실이다. 그러나 이봉열은 단색화와는 일정한 거리를 두면서 자신의 고유한 방법을 실현하고 있다.

이상조

산을 향하여

1987, 캔버스에 아크릴, 182×227cm, 개인소장

드로잉적인 요소가 풍부한 작품으로 일회적인 붓 터치가 만드는 경쾌함이 화면을 지배한다. 빠른 속도와 그 사이사이로 드러나는 여백이 경쾌함을 고조시킨다. 필획은 위로 아우성치듯 내달린다. 산의 가파름이 실감 나면서 동시에 산이 주는 시원한 감동이 전해진다. 색채는 극히 제한되어 있다. 청과 흑이 주조가 되고 부분적으로 핑크빛이 묻어나는 화면은 암벽의 인상을 고스란히 담고 있다.

제목에서 확인되듯이 화면은 산을 바라보는 작가의 자연을 향한 감동을 기록하고 있음이 역력하다. 삐죽삐죽 솟아오른 기암들, 그것들이 겹치면서 거대한 파노라마를 연출하는 감동적인 장면이 추상화되어 설명은 제거된다.

산은 명확하지 않지만 여기저기에서 나타났다가 사라진다. 산은 보이지 않으면서 동시에 보인다. 작품은 분명 추상적인 방법에 기반을 두지만 구상적인 이미지를 떠올리는 방법도 곁들이고 있다. 그래서 추상이면서 동시에 구상인 세계가 펼쳐지는 것이다. 색채가 주는 맑은 톤도 이 작품의 뛰어난 구성 요소임을 간과할 수 없다.

김태호b

목어 木魚와 지혜

1987, 혼합기법, 350×120cm, 개인소장

화면은 전혀 어울리지 않는 사물들로 인해 기묘한 위화감을 자아내면서 익살스러운 해학미가 시각적 즐거움을 더해준다. 두 개의 판 위에 각진 형체와 다이아몬드 형체가 자리 잡는다. 왼쪽의 푸른 유리 상자 속에 살아 있는 생선의 실루엣이 떠오르고 굴절된 파이프를 통해 상자 속으로 물이 쏟아진다. 그 아래로는 고대의 전투용 칼이 보이고 상자 주변에는 칼날 같은 선들이 여기저기 드러난다. 오른쪽 다이아몬드 형상 안에는 인간의 손에 들려 있는 만돌린mandolin과 어렴풋이 보이는 목어

의 형상 역시 실루엣으로 떠오른다. 파란 형체가 주는 신선함과 암시적인 형상이 주는 예감 넘치는 긴장감이 보는 즐거움을 더해준다.

〈목어와 지혜〉라는 제목에서도 범상치 않은 상황 전개를 암시한다. 전혀 예상치 못한 사물의 만남이 자아내는 시각적 긴장감이 이채롭다. 이 작품 역시 초현실적 방법을 원용했으나 화면 구성이나 대상의 선택이 훨씬 회화적인 힘을 지닌다. 여기에 작가 특유의 유머러스함이 첨가되면서 높은 완성도를 이룬다.

석란희

자연 87-61

1987, 캔버스에 유채, 181×227cm, 개인소장

앵포르멜의 영향을 받아 격렬한 제스처와 자동기술적 방법을 구현해 보이면서 여성 특유의 섬세한 운필과 여운 짙은 전면화의 특징을 드러내고 있다. 〈자연 87-61〉은 서예에서 볼 수 있는 날카로운 필획이 점진적으로 화면을 뒤덮고 있다. 운필에서 나오는 운동감이 주는 생성의 여운과 화면 속으로 부단히 파고드는 예리한 감성이 잔잔한 실내악을 듣는 듯 경쾌함을 실어다 준다. 푸른빛과 자주색으로 이루어지는 색들이 침잠하는 깊이가 더없이 명상적이다.

이 같은 기조색과 생성의 리듬을 주는 재빠른 필법은 시간을 더할수록 조화를 이루면서 깊어가는 그의 조형 세계의 단면을 보여준다.

작가는 "자연은 삶을 풍부하게 해주기도 하지만 인간을 오만으로부터 경외의 마음을 배우게 하는 스승이기도 하다. 자연은 진실을 실천하는 근원이고 또 행동에 대한 목적과 책임을 완수하는 본보기이기도 하다. 나는 자연을 사랑하면서부터 두려워할 줄 알았다. 자연 속에서 옳고 그릇됨을 판단하게 되었다"라고 말했다. 자연을 생성과 소멸이 반복되는 무한하고 영원한 세계로 바라보는 작가의 자연관이 특유의 추상적 표현으로 드러나 있다.

한만영

시간의 복제 87-5

1987, 박스에 아크릴과 오브제, 60×116×9.5cm, 영은미술관

극명하게 대비적인 상황과 화면, 그리고 오브제의 구성을 통한 독특한 설정을 만날 수 있다. 화면은 상자 세 개의 배열로 이루어져 있다. 가운데 상자의 대좌 위에 얼굴의 윗부분이 잘려나간 석고상이 자리 잡고, 왼쪽에 바닷가를 그린 작은 상자를 화면 중심부에 붙여놓았다. 그 위에는 박제된 물새 한 마리, 그리고 아래에는 시계추 같은 모양이 그려져 있다. 오른쪽 화면에는 말을 타고 가는 여인과 시종, 그리고 그 뒤를 따르는 남성이 묘사된 조선 시대 그림이 들어가고 배경의 파란 창공에는 흰 구름 한 조각을 그려 넣었다.

세 개의 상황은 전혀 연관성이 없다. 제목이 시사하듯 각각 다른 시간의 기억이 복제된 상태로 한 화면 속에 공존한다. 그래서 기이한 느낌을 주는 동시에 신선한 시각적 충격을 불러일으킨다. 그려진 것과 오브제의 융합, 현재와 과거의 공존, 기억 속에 사라진 것과 다시금 기억 속에 되살아나는 이미지, 결국 있는 것과 없는 것 사이의 간극 속에 자적하는 작가의 사유에 직면하게 된다.

1970년대 후반 일군의 젊은 작가들에 의해 모색된 극사실주의 계열에 속했던 한만영은 환상적인 초현실주의 화풍을 가미하여 독자적인 자기 세계를 구축해나갔다.

장화진

가장자리 1

1987, 캔버스에 아크릴, 145×236cm, 개인소장

두 개의 평면을 맞닿게 연결한 작품으로 두 개의 평면이면서 하나의 평면으로 귀속되는 구조를 이룬다. 화면을 지속적으로 칠해서 생성된 전면화, 단색화의 경향이 두드러진다. 큰 화면에는 더욱 면밀하게 지속적으로 색을 칠해서 표면이 균일하게 드러나는가 하면, 작은 화면은 붓 자국과 바탕이 성기게 드러나 큰 화면과 대조를 이룬다.

평면은 계속 이어져도 여전히 평면을 유지한다는 가설이 성립된다. 여기서 평면에 대한 일차적인 물음이 제기된다. 평면이란 무엇인가. 이 작품은 평면이 안료라는 질료로 일정하게 뒤덮인 표면에 지나지 않는다는 사실을 극명하게 보여주려고 한 것인지도 모른다. 즉 회화를 성립시키는 일차적인 조건은 표면 외에 아무것도 없음을 표명하고자 하는 것처럼 보인다.

장화진의 작품에는 미니멀리즘이나 개념적인 요소가 바탕에 깔려 있다. 그린다는 회화의 문제와 평면의 구조 문제는 적어도 이전의 액션 페인팅이나 색면추상과 대립하는 관념으로, 평면 구조에 대한 다양한 해석으로 이어진다.

우제길

작품 87-8A

1987, 캔버스에 유채, 181.5×333cm, 국립현대미술관

윤미란

정, 화음

1987, 캔버스에 유채, 185×225cm, 개인소장

기하학적인 패턴에 기조를 두면서도 메카닉mechanic 한 구조에 의해 지지되고 있다. 화면은 예리한 금속성의 물질이 만들어내는 날카로운 소리를 듣는 듯한 느낌을 준다. 여러 장으로 겹쳐지는 금속판과 그 사이로 난 틈새의 대비는 절대적인 세계를 지향하는 단호함으로 엮인다.

금속판의 질료가 주는 차가운 반응과 그것들이 겹치고 쌓임으로써 형성되는 구조의 깊이는 공간과 시간의 결합이라는 전혀 다른 차원의 이중성으로 인해 일반적인 평면회화에서는 맛볼 수 없는 강인한 자기 존재를 제시하게 된다.

기하학적인 추상미술의 맥락과는 이질적이지만 그러므로 더욱 개성적인 자기 세계를 보여주고 있다.

윤미란의 작품은 동시대 미니멀리즘과 연계되면서 섬세한 구조의 전면성을 보여준다. 직조로 짜나간 섬유처럼 화면은 세로, 가로로 지나간 선조에 의해 수많은 작은 사각 구조로 뒤덮인다. 꽉 차면서도 동시에 텅 빈, 묘한 역설적인 공간 전개를 추구해나가는 것이다. 작은 사각의 단위들은 마치 숨쉬듯 생성의 질서를 일궈가는 한편 화면 전체에 잔잔한 화음을 유도한다.

이 작품은 제목이 작품 그 자체라고 할 수 있다. 동년배의 작가들이 액션 페인팅의 격렬한 표현 과정을 거친 데 비해 윤미란은 비교적 초기부터 미니멀리즘의 방법을 추구했다. 작가의 작품에서는 한국 미니멀리즘이 갖는 단색화의 패턴과 동시에 내면의 깊이를 잃지 않는 특징을 발견할 수 있다.

류인

무언가에 결박된 인간이 몸부림치는 양상을 극적
으로 표현했다. 한 손은 땅을 짚고 다른 손은 주먹
을 쥔 채 높이 쳐들었다. 몸통이 없는, 얼굴과 두
손만 클로즈업한 격렬한 동작은 격정 자체가 하나
의 조형으로 완결된 느낌을 준다. 내면에서 일어
나는 격정이 신체를 통해 강하게 형상화되었기 때
문이다.

아래로 향한 팔과 위로 향한 팔의 대칭과 얼굴
을 에워싼 사각 덩어리의 무기적인 상형, 그리고
힘에 넘치는 두 팔의 역동적인 상형이 만드는 대
비는 간결한 형태임에도 불구하고 조형적 풍만함
을 안겨준다. 비극적이면서도 동시에 희망에 찬
결의가 전체를 관류한다.

류인의 조각은 인간과 그 상황에 대한 부조리한
관계를 형상화하는 데 집중했다. 1986년 작 〈조각
가의 혼〉부터 1997년 작 〈하산〉까지 류인이 몰두
했던 것은 인체이다.

전준

전준의 작품은 비교적 초기부터 추상을 지향하면서 구체적인 이미지를 동시에 반영한 독특한 조형을 지향하고 있다. 〈소리―만남 87-1〉에서도 전체적으로 추상적인 형태를 지향하면서도 부분적으로 구상적 이미지의 잔재를 남기고 있다.

원통의 유기적인 형태가 발전되면서 거대한 원형으로·귀착된다. 상단에는 두 개의 돌기가 형상의 내면을 은유적으로 표상하고 있다. 제목에서 암시하듯 이 형상은 두 인물의 만남을 연상시킨다.

1950년대와 1960년대 한국 조각은 연인이나 가족과 같은 정감적인 대상을 형상화하는 경향이 지배적이었다. 이 작품에서도 그러한 만남이 일체화되는 유기적인 형태로 표현되고 있다. 이 만남은 설명적이지 않고 내면에서 솟아오르는 열정의 결정체로서 통일된 형상, 두 개체이며 동시에 하나인, 개별이면서 동시에 전체적인 형태로 이념화된다.

조성묵

메신저

1987, 청동, 100×60×60cm, 개인소장

초기에서부터 실험적인 작업으로 일관한 조성묵은 1980년대에 오면서 의자를 소재로 한 〈메신저〉 연작을 제작했다. 의자는 사람이 앉는 기능적인 사물이지만 그것이 의미하는 진폭은 넓다. 의자를 인간의 지위나 권위로 표상시키는 것도 하나의 예이다. 그러나 조성묵의 의자는 그 제목이 시사하듯 무언가 전달하는, 또는 예시하는 예언적 안목을 내포하는 듯하다.

의자이지만 기능은 없고 다만 형상만이 있다. 의자이면서 동시에 의자가 아닌 또 다른 형상인 셈이다. 작가가 의도한 바는 구조가 지닌 매듭에 힘을 집중시킴으로써 독특한 구조물로 재생시키는 것이다. 대상은 의자에서 출발하면서 의자가 아닌 사물, 단순한 구조물로 탈바꿈된다.

구조물은 유연하면서도 아름다운 형상으로 태어나고 있다. 네 개의 다리 가운데 하나가 없는, 세 개의 다리와 등받이의 흐름이 전체 형태의 조화를 유도하면서 강인한 내재적 정서를 갈구하는 인상이다. 그것이 이 작품이 지니는 메시지일지도 모른다.

홍민표

은하수 축제 88.15

1988, 캔버스에 유채, 190×200cm, 개인소장

은하수가 쏟아지는 축제의 장면이다. 눈발처럼 흩날리는 은하수는 지상에 내리는 축복과 같다. 화면은 상하로 이분되어 창공과 지상이 명쾌히 구분되어 있다. 밤하늘을 가득 메운 은하수와 하얗게 눈 덮인 지상이 대비를 이루면서 환희에 넘치는 상황을 연출한다.

무언가를 그렸다기보다 일정하게 찍어나간 작은 점들과 슬쩍슬쩍 문지른 듯한 붓 자국들이 얽혀 있다. 은하수이기 이전에 그저 단순한 점과 터치의 나열일 뿐이다. 제목이 시사하는 서술에 앞서 추상적인 양식으로 이미 완성되어 있다고 말할

수 있다. 즉, 은하수 축제라는 제목을 떠올리지 않으면 단순한 점과 붓 자국으로 얼룩진 추상 화면을 보고 있는 것이 된다. 작품은 이처럼 이원적인 시각에서 자신의 풍부한 내면을 형성한다. 그 시각은 추상일 수도 있고 구상일 수도 있다.

오늘날 대도시에서 바라보는 밤하늘에는 좀처럼 별을 볼 수 없다. 별들의 무리인 은하수를 본다는 것은 더욱 어렵다. 그만큼 살벌한 현대공간 속에 홍민표의 〈은하수 축제 88.15〉는 까마득히 잃어버렸던 별에 대한 기억을 되살려내고 있어 그 자체만으로도 주는 감동은 크다.

하영식

조각보 예찬

1988, 캔버스에 유채, 162×261cm, 개인소장

생활 감정에서 빚어진 조각보의 예기치 않은 높은 조형성에 감명받아 제작된 것이 틀림없다. 하영식의 작품은 어떤 특정한 조각보를 그대로 묘사한 것이 아니라 화면에 다시금 조각보의 조형성을 자기 나름으로 구현해 보인다.

대개의 조각보가 다양한 색채의 천으로 구성된 점에 비해 〈조각보 예찬〉은 그지없이 가라앉은, 푸근한 중간색으로 그려졌다. 전반적으로 흰색 기조에 작가 특유의 방법이 두드러지면서 조각보의 뛰어난 구성 체제가 새롭게 느껴진다. 옛 기물에 대한 애정은 전통에 대한 깊은 감명으로 이어져 창조적 정신을 한껏 고양한다. 현대작가 중에는 옛 기물에서 오는 조형적 감동을 자기 나름으로 구현하는 작가가 적지 않다.

조각보는 여러 조각의 자투리 천을 잇대어 만든 보자기로 한국 고유의 민속 문화라고 할 수 있다. 과거 조선 시대 서민층 여인들이 옷이나 이불을 만들고 남은 천 조각들을 바느질로 꿰매고 이어서 만들었는데, 주로 밥상을 덮거나 물건을 싸는 용도로 사용되었다. 크기에 따라 이불보로 사용하거나 문에 발을 치는 용도로 쓰이기도 했다.

노정란

너와 나

1988, 캔버스에 유채, 213×167×(3)cm, 국립현대미술관

세 개의 화면이 이어진 가로로 긴 구조다. 양쪽에 무언가를 암시하는 형상들이 자리 잡고 있다. 강렬한 색조와 격한 붓 터치가 화면을 뒤덮고 두 개의 실체가 지닌 강한 존재성이 팽팽하게 힘을 발휘하며 화면에 밀도를 높인다. 왼쪽이 작가 자신인 '나'로 등장하고 상대방인 "너"는 오른쪽에 자리 잡아 마주보는 형국이다. 이들의 감정은 격렬하게 피어오르는 자동적인 터치를 통해 교감을 하는 듯하다.

색채의 울림과 무의식적으로 움직이는 분방한 운필의 흐름이 작품으로 완성되는 구조이다. 색채의 대비는 이들의 존재를 구획하는 장치로 작용하며 이들이 지닌 상황적인 감정의 표출을 대신하는 것으로 이해된다.

노정란은 색면추상을 지속해서 추구해 보이는데 특히 강한 색조의 구사는 좀처럼 볼 수 없는 감성의 소산으로 파악된다. 작가의 창작 동기는 항상 자신이 처한 상황이나 주변 자연에서 오는 것이 대부분이다. 자연 대상을 정직하게 묘사하는 자연주의풍의 사실적 풍경이나 자연에서 오는 감동을 조형 언어로 번안하는 추상적 경향임에도 창작의 동기는 크게 다르지 않다.

이두식

환희

1988, 캔버스에 유채, 227×660cm, 국립현대미술관

청회색을 기조로 녹·청·적·백 등 비교적 제한된 원색이 바탕을 비비듯이 흘러넘친다. 붓놀림은 제 흥에 겨워 화면을 자유롭게 누비는 것처럼 보이는데, 마치 액션 페인팅에서 행위를 앞세우는 방법과 유사하다. 즉, 행위 자체가 표현을 대체한다고 할까. 내면에서 솟아나는 힘의 확산이 때로 육중하게, 때로 경쾌하게 화면을 누비는 장면은 어떤 살아 있는 자기 현시顯示를 방불케 한다.

이두식은 초기에는 제의적인 공간과 신비로운 형상을 추구했으나 점차 분방한 필선을 중심으로 한 표현주의적 추상을 구현했다. 그의 화면에는 때로 자연의 이미지도 나타나지만, 격렬한 필선과 원색의 자유로운 구사로 인해 자동기술에 가까운 방법에 이르고 있다.

김종일

흑黑-88

1988, 캔버스에 유채, 116×130cm, 개인소장

흑색의 바탕 위에 붉은색, 청색, 보라색 등 여러 색채가 움직이는 기운이 화면을 덮는다. 색채의 움직임이 바탕의 흑색으로 인해 더욱 선명하게 형체를 드러내며 생동감을 더한다. 일종의 자동기술적인 색채의 파생은 어떤 계획에 따라 진행된다기보다 스스로가 지닌 내재적 생명의식으로 인한 것으로 보인다. 그래서 화면은 무언가 끊임없이 생성되는 느낌을 준다. 작가는 색채의 생성을 유도하면서도 객관적인 거리감을 유지하기 위해 노력했

다. 그런 만큼 확연히 드러나는 시각적인 긴장감이 화면을 지배하고 있다.

김종일은 광주를 중심으로 현대미술 운동의 전개에 앞장서 왔다. 그가 소속되어 있던 '에포크 Époque'는 광주에서 활동하는 현대작가들의 구성체이다. 이들은 단순히 전시에만 머물지 않고 끊임없는 자기 집중을 동반한 비판적 작업을 시도했고 기관지機關誌 발간을 통해 자신들의 작업에 대한 상호 비판과 검증을 시도했다.

이희중

화면 가득히 다양한 이미지들이 빼곡하게 들어차 있다. 빈틈없이 들어찬 각각의 이미지들은 특정한 위계나 기준에 의해서 크거나 작은 모양으로 표현되지 않고 파편처럼 쏟아부은 형국이다.

풍수지도 같은 개념적인 지형이 택해지는가 하면 산과 계곡, 나무와 꽃이 밀집되어 있다. 그리는 방식도 보편적인 제작 방법에서 벗어나 아이들의 낙서화나 민화에서 볼 수 있는, 유치하지만 자신만만한 기운을 풍기는 구성이다. 거의 단색조로 처리된 화면의 전개는 마치 현미경으로 미세한 생명체들이 움직이는 것을 보는 듯한 느낌을 불러일으킨다.

이희중은 민화에서 보이는 혁필화革筆畵를 자신의 방식으로 채용한다. 글자와 그림이 어우러진 혁필화는 일필로 형상화를 진행하는 독특한 민화의 한 형식이다. 글씨와 그림이 분화되지 않은 상태, 그러기에 때로는 글씨였다가 때로는 그림으로 변모하는 생성과 변주의 상황이 펼쳐진다.

화면에는 끊임없는 생명의 분화가 전개된다. 구체적으로 명명할 수 없는 유기물의 창조적 진화가 진행되고 있어 거대한 혼돈 속에 경이로운 생명의 환희가 우렁찬 합창으로 울려 퍼지는 것 같은 느낌이다.

이의주

부산 영도

1988, 캔버스에 유채, 112.1×162.1cm, 개인소장

사생풍이 짙은 작품으로 부산 앞바다에 있는 영도
를 부산 부두 쪽에서 포착한 풍경이다. 화면 가득
히 영도의 고갈산이 들어차는 가운데 저쪽 해안과
근경의 부두에 정박해 있는 선박들이 보인다.

영도의 단조로운 풍경과는 대조를 이루는 해안
선박들의 잔잔한 변화가 신선한 기운으로 다가온
다. 무엇보다도 흥미로운 것은 짙은 녹색의 바다
와 짙푸른 영도의 대비이다. 섬이 녹색으로 덮이
고 앞바다가 짙푸른 색이어야 할 것 같은데 상황
은 반대로 나타나 있다.

강렬한 태양 빛과 바닷바람이 일으키는 대기가

이 같은 변화를 만든 게 아닐까. 바람에 흩날리는
하늘의 구름이 역시 바닷가의 정경을 실감 나게
한다. 산이나 바다가 해풍에 휩싸여 있는 모습이
피부로 느껴진다.

작가는 단순히 눈에 들어오는 풍경뿐만 아니라
보이지 않는 대기까지 의식하고 있음이 분명하다.
거리를 두고 바라보는 것이 아니라 풍경 속에 들
어와 있는 것이다. 어딘가로 떠나야 한다는 묘한
설렘이 바람과 구름과 배들의 움직임을 통해 형상
화되면서 작가의 내면이 자연스럽게 부각되고 있
음을 느끼게 된다.

유병훈

숲—바람 88-1

1988, 캔버스에 아크릴, 180×400cm, 개인소장

화면은 작고 큰 색점들로 가득하다. 때때로 가로, 세로, 사선들이 직선으로 떠오르기도 한다. 전반적으로 밝고 화사한 분홍과 노랑이 중심이 되면서 녹색과 검은색 점들이 변화를 일으킨다.

제목이 시사하듯 숲속에 들어와 있는 느낌이다. 간간이 잎새 사이로 스며드는 햇살로 인해 파닥이는 나비 떼 같은 나뭇잎의 아우성을 듣는 듯하다. 햇살과 바람, 숲속에는 원초적인 생명의 활력이 넘쳐나는 모습이다. 가로, 세로, 사선으로 나타나는 예리한 직선은 원시적인 공간에 인간의 의지를 반영하는 것만 같다.

자연과 인간의 관계를 은유적으로 표상하고 있다고 할까. 점으로 채워지는 화면은 증식의 논리를 뒷받침한다. 하나의 점은 또 하나의 점을 낳게 되고 그것이 반복됨으로써 점은 개별적인 존재로서 더욱 생성의 거대한 드라마를 이루는 종합적인 차원에 도달하게 된다. 미술사적인 개념으로 말한다면 전면균질회화All Over Painting에 이르게 된다.

전면회화는 화면 전체를 균일하게 질서로 채워가는 것을 일컫는다. 대개 색면으로 전면화하는 것이 일반적이지만 유병훈의 〈숲—바람 88-1〉은 결코 동일하지 않는 수많은 점의 확산으로 이루어진 특징을 갖는다.

심경 박세원

설악오색

1988, 종이에 수묵담채, 73×136cm, 개인소장

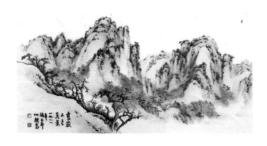

〈설악오색〉은 설악산을 소재로 한 사경산수이면서 관념산수의 고격한 풍미를 가하여 화면에 더없이 깊고 은은한 맛을 더했다. 화면 왼쪽에서 시작된 시점은 오른쪽으로 전개되면서 산세의 깊음과 고요가 적절하게 묻어난다. 무엇보다 세필로 이루어지는 경물景物의 묘사는 사실성과 더불어 세속의 기운을 제거해주고 있어 실경에서 오는 생경함을 완화해준다.

수묵으로 표현한 바위산의 골격과 수목의 잔잔한 정경을 묘사하고 부분적으로 담채를 가하여 우뚝 솟아오른 산세와 이를 통한 깊이감을 적절하게 구현했다. 그 덕에 설악의 정기가 더욱 실감 나게 전달된다. 수려하면서도 포근함이 느껴지는 화면이다.

박세원은 서울대학교에서 노수현에게 사사했고 관념취와 현실경을 융합한 세계를 펼쳐 보였다.

곡천 이정신

산-이미지 88

1988, 종이에 수묵담채, 90×160cm, 개인소장

흐르는 듯한 붓의 속도와 수묵의 윤기는 화면 전체를 생동감 있게 만드는 요소이다. 여기에 대담한 여백의 설정으로 산수의 경관이 한층 시원하면서도 산세의 깊음을 표출해준다. 이정신의 산수가 주는 풋풋한 대기는 마치 산속에 들어와 느끼는 현장감을 그대로 반영해준다.

동양에서의 산수와 서양화에서의 풍경에 대한 개념은 구도나 시점의 설정과 이동에서 차별성을 드러내고 있을 뿐만 아니라, 운필로 대기를 표현하는 방법에서 결정적인 차이를 발견할 수 있다. 대기의 표현은 산수화나 풍경화에서 모두 중요한 요체이지만, 산수가 지닌 사경미의 구현은 대기가 결정적인 요소가 된다.

이정신은 대상을 현장에서 직접 보고 그리는 대표적인 실경 화가이다. 그는 실제 경관을 소재로 하면서도 예리한 운필과 농묵과 담묵을 적절히 구사하여 실경의 생경함을 벗어나 독자적인 화풍을 형성했다.

장상의

넋

1988, 한지에 수묵담색, 160×160cm, 개인소장

구체적인 형상에 기조하면서 형상에 얽매이지 않은 자율적인 표현이 화면을 압도한다. 무당의 살풀이 같기도 하고 가면극의 한 단면을 소재로 한 것이 아닌가 하는 생각도 든다. 무당의 격한 춤사위가 초혼招魂의 절절함을 반영하면서 화면에는 이미 근접할 수 없는 신비로운 기운이 차고 넘친다.

장상의는 수묵을 기조로 하면서도 담채를 적절하게 구사하여 화면에 은은한 깊이감을 주었다. 이 작품에서도 안으로 침잠하는 기운이 깊이감을 대신해주면서 하나의 격조를 만들어가고 있

다. 속도감 넘치는 운필과 잦아드는 색채의 여운이 잔잔하게 우러나오면서 한결 격조 높은 조형의 장이 펼쳐진다. 한국화가 지닌 정신적 아름다움을 그 나름으로 천착해 보이는 실험적인 열기가 느껴진다.

작가는 1960년 결성된 '묵림회'에 가담하여 일찍부터 한국화의 현대적인 조형실험에 투신했다. 이전의 한국화가 지녔던 관습적인 소재주의를 타파하고 자유분방하게 표현하려는 의지를 이 작품에서도 엿볼 수 있다.

전래식

산

1988, 한지에 수묵담채, 176×120cm, 부산시립미술관

겹치는 산세가 고원산수를 연상시키지만 고원산수의 고답적인 시각과는 거리가 멀고 산수에 대한 새로운 해석이 역력하다. 준법에 따른 산의 표현도 엿볼 수 없으며 관습적인 구도도 찾을 수 없다. 활달한 운필과 수묵과 채색이 만들어가는 표현의 자율성이 신선한 감각으로 다가온다.

암벽에 가까스로 서 있는 두 그루의 소나무가 현실을 대변해줄 뿐, 산수의 재현 의지는 어디에서도 드러나지 않는다. 자동기술에 가까운 운필은 차라리 사군자四君子에 가해진 표현이라고 할 수 있을 듯하다. 산은 산일 수밖에 없는 원형을 지닌다. 평평한 평지를 두고 산이라고 할 수는 없기 때

문이다. 산은 솟아오르고 겹치면서 전개된다. 기폭이 적은 야산도 있지만, 대부분 산은 솟아오르는 기운으로 인해 웅장함을 보여주는 것이어야 한다. 고원이니 심원이니 하는 산을 바라보는 시점의 형상화가 이렇게 해서 생겨난 것이다.

전래식의 〈산〉 연작은 솟구치는 산의 기세를 근간으로 한 변화하는 산세를 조형화하는 데 뛰어난 면모를 보여준다. 수묵이 기조가 되면서 부분적으로 가해진 담채의 변화는 산세의 신비로운 형상화에 상응된다. 그러면서도 맑고 담백한 데에서 현대적 감각이 돋보인다.

초정 곽석손

탑 88-4

1988, 종이에 수묵담채, 160×129cm, 개인소장

힘찬 붓질이 겹겹이 쌓이면서 독특한 구성적 풍격을 이룬다. 아교가 섞인 일정한 띠들이 사선 구도를 이루면서 쌓이고 배경에 엷고 진한 먹이 가해져 얼룩을 만든다. 바탕과 위에 쌓인 일정한 굵기의 띠가 중심을 향해 밀집되는 모양인가 하면 다시 위에 먹의 얼룩으로 뒤덮어 여러 층을 이루는 효과를 더했다. 이는 제목이 가리키는 탑의 외형과 상승하는 기운을 추상화한 것이라 하겠다.

탑은 층위를 만들면서 치솟아 오르는데 그것은 곧 기원을 상징하는 형식과 상응된다. 보는 사람에 따라 굳이 탑의 형태를 유추하지 않고 순수한 붓의 운동과 먹의 농담변화로 만들어낸 추상으로 간주할 수도 있다. 또는 제목의 '탑'이라는 제한에서 벗어나 추상 충동에 의해 이루어진 수묵의 자동기술적 결과물로 보는 이도 있을 것이다.

어떤 해석이 옳다고 할 수는 없다. 탑이라는 형상을 의식했을 수도 있고, 추상 충동에 따라 구사한 운필과 먹의 조화가 마치 탑과 같은 인상을 주었기 때문에 탑이라고 제목을 붙였을 수도 있기 때문이다. 폭넓은 시각으로 접근할수록 이 작품은 더욱 풍요로운 내면과 해석의 여지를 지니게 된다.

변시지

서귀포 풍경

1988, 캔버스에 유채, 162.2×130.3cm, 기당미술관

전형적인 변시지의 화풍을 보여주는 대표 작품으로 서귀포에 있는 정방폭포 앞에서 이젤을 세우고 사생에 몰입해 있는 자신의 모습을 포착했다.

쓰러져가는 초가와 돌담, 그리고 조랑말이 있는 풍경은 그의 작품에 빈번하게 등장하는 대상들이다. 특유의 황토색으로 채색한 바탕 위에 수묵 모필로 그린 듯한 검은 필선은 그의 독자적인 화풍으로 널리 알려졌다.

그의 화면은 제주도가 아니면 만날 수 없는 특유의 자연 풍광으로 그곳에 사는 사람이 아니라면 표현하기 어려운 제주 특유의 체취를 화면에 녹여냈다. 그러므로 변시지가 그리는 제주의 풍경은

곧 제주의 풍물시이자 작가의 자화상이라고 할 수 있다. 제주에서만 볼 수 있는 돌담과 바람 때문에 촘촘히 엮은 초가지붕, 그리고 자주 보이는 조랑말은 지역 특유의 정서를 실감 있게 전해준다.

변시지는 일본의 《일전日展》과 《광풍회전》을 통해 등단했다. 1950년대 후반 귀국해 한동안 서울에 머물면서 '비원파'에 참여했다. '비원파'란 비원과 같은 고궁을 소재로 적요한 풍경을 즐겨 그리는 일군의 화가들을 지칭하는 용어로 손응성, 천칠봉, 이의주 등이 속했다. 변시지는 곧이어 고향인 제주의 제주대학교 교수로 재직하면서 특유의 풍광을 소재로 독특한 양식을 완성시켜 나갔다.

김호석

항거 II

1988, 종이에 수묵담채, 240×120cm, 개인소장

백범 김구白凡 金九 선생의 초상화이다. 유화로 그린 초상화와는 다른, 깊고 은은한 느낌이 배어 나오는 한국화의 특징이 느껴진다. 한지의 뒷면에 채색을 켜켜이 올려 효과를 내는 배채법背彩法을 사용해 생경한 표면의 질료를 적절히 걸러주기 때문이다. 얼굴 표현에는 전통적인 초상화 기법을 사용했고 몸은 필선만으로 묘사했다. 날카로운 눈매를 통해 조국에 대한 신념과 투철한 의지를 드러냈다. 유년기에 천연두를 앓았던 피부의 느낌은 종이를 거칠게 처리하여 표현했다.

화면을 상하로 이분한 가운데 위에는 어두운 먹구름이 덮여 있는 조국의 비극적 현실이 자리 잡고, 아래에는 결연한 조국 광복의 염원이 담담하면서도 투명한 의식으로 반영되고 있다. 격정적으로 표현된 상단에 비해 간결한 두루마기의 선과 얼굴에 칠해진 담백한 빛깔이 대조를 이루는 것도 이 초상이 지닌 극적 상황의 연출에 적절하다.

벌거벗겨진 인간의 모습이 어떤 극한 상황에 처한 절실함을 반영하는가 하면, 이를 보고 있는 듯한 김구 선생의 모습은 더없이 비장한 기운으로 가득 차 있다. 어두운 시대, 처참한 민족의 현실을 바라보는 우국지사憂國之士의 표정은 이미 그 자체로 항거의 표상이 된다.

박용인
탁자 위의 정물
1988, 캔버스에 유채, 40.9×31.8cm, 개인소장

박상숙
대화—동同
1988, 나무와 철, 176×90×33cm, 국립현대미술관

탁자 위의 흰 커피 잔과 검은 화병, 탁자 위의 밝은 색조와 배경의 짙은 청회색의 대비가 구도에 탄력을 주고 있다. 노란색 배와 흰 커피 잔, 그리고 검은 화병이 이루는 색채의 삼각 대비는 중심을 향한 밀도를 더욱 높여준다. 흐드러지게 피어 있는 화병의 꽃은 견고한 실내 분위기를 부드럽게 감싸주는 듯하다. 사각형으로 표현된 배경의 창은 화면의 깊이를 더한다.

박용인의 작품은 색채 대비가 강한 것이 특징이다. 색채 대비가 극명하게 드러나는 만큼 화면에는 생동감이 감돈다. 탁자 위에 배치된 화병과 물잔, 그리고 두 개의 배를 배치한 구도는 극히 평범하지만 대상은 개별로서 뚜렷하게 살아 있을 뿐만 아니라 전체로서도 무리 없이 조화를 이루고 있다.

조각의 회화화 현상을 보여주는 작품이다. 목조 작품이면서 패널로 이루어진 점과 평면의 겹침을 통한 형상화 작업이 이를 말해준다. 볼륨이 제거된 형상은 일종의 실루엣으로만 남아 있다. 두 인물이 서로 맞붙어 있는 모습인데 둘이면서 하나를 지향하는 듯하다.

양감을 중요하게 생각하는 조각 언어를 구조 중심으로 변화시켜가는 과정이 반영되어 있다. 구조화된 형상이 지닌 단순성과 개념화가 이미 잠재하고 있음을 찾아볼 수 있다.

박상숙은 구조의 윤곽만을 조형화하는 독특한 작품을 제작해왔다. 집을 소재로 한 형상을 외형의 덩어리로만 표현한 1999년 〈생활방식—의미〉 연작에서는 작품 속에 강한 개념을 내포했다.

매스와 볼륨 위주의 전통적인 조각 관념에서 벗어나 공간의 문제, 상황의 문제를 추구하여 일어나는 이질적인 현상을 만나게 된다. 그만큼 조각에서 영역의 확대가 가져오는 변화는 적지 않다. 박상숙의 작품은 평면적인 요소와 공간의 설정 문제가 작품에서 두드러지는 경우이다.

김원
폭포
1988, 종이에 수묵담채, 162×112cm, 개인소장

하동균
꿈꾸는 시냇가에서
1988, 베에 유채, 193×259cm, 개인소장

사경미가 두드러지는 작품이다. 화면 가득히 쏟아지는 물줄기를 설정하고 양쪽을 암벽과 수목으로 처리했다. 폭포는 전통적인 산수 화목에서 빈번하게 만날 수 있는 화제로, 관념적인 구도로 그려진 작품 못지않게 실재하는 자연의 폭포를 다룬 경우도 많다. 소재로는 주로 개성의 박연폭포나 금강산의 구룡폭포, 그리고 제주도 폭포들이 대상이 되었다. 아마도 그만큼 실감을 불러일으키는 경관이기 때문일 것이다.

김원의 〈폭포〉는 어떤 곳을 그렸는지 알려지지 않았지만, 실제를 보고 그렸을 것으로 짐작된다. 상하로 긴 화폭 한가운데 폭넓게 흘러내리는 물줄기가 압도적이다. 그러면서도 바위의 촘촘한 층은 시원한 물줄기와 대조적으로 물소리가 잦아드는 것을 은밀하게 묘사하고 있어 결코 단조롭지 않다.

오른쪽 암벽에 형성된 짙은 수목도 흰 물살을 두드러지게 해주는 역할을 하고 있다. 극히 단조로운 화면이지만 구도나 먹의 변화에서 시적 여운을 되살리고 있어 시원함을 한층 드높여준다.

작품의 소재는 시냇가의 한 단면을 클로즈업한 것이지만 제목에서 보듯 단순한 대상 묘사보다는 아련한 추억 속의 단면을 재현해보려는 의도가 분명하게 드러난다. 시냇가, 반쯤 물에 잠긴 바윗돌들이 선명하게 모습을 드러낸다. 시냇가에서 바윗돌을 드러내면서 가재를 잡던 어린 시절의 추억이 선명한 물빛과 더불어 되살아난다.

이 같은 소재는 단순히 바라보는 풍경이 아니라 풍경 속에 담긴 어떤 정서를 불러일으키게 하는 매개의 역할을 한다. 하동균은 유사한 유형의 극사실주의 회화와는 다른 자신의 고유한 정서를 지속해서 천착시켜나갔다. 자연에 대한 작가의 다감한 정서가 잔잔하게 화면을 덮어간다.

이 작품은 극사실주의 회화에 속한다. 그러나 사물을 있는 그대로 묘사하는 방식과는 달리 자연이 지닌 정감의 세계를 극명하게 구현하려는 의도를 일관되게 보여준다. 이는 개념적인 극사실주의와는 다른, 자연주의의 연장선에 있다고 할 수 있다.

강대철

없어진 면목을 그에게서 찾을거나

1988, 석불상에 청동, 160×60×25cm, 개인소장

마모된 불상―불두佛頭가 없어진―에 청동 개미를 접목해 예상치 못한 상황을 만들고 있다. 오래된 돌부처의 면목(얼굴)을 어떻게 찾을 것인가. 개미가 그것을 찾아낼 수 있을 것인가. 아이러니한 상황 전개가 자못 흥미를 자아낸다.

오랜 풍상에 깎인 돌의 투박한 표면에 금속으로 제작된 개미가 보여주는 사실성은 그 자체로 어떤 의미를 생성시키고 있다. 돌과 청동의 대비, 소박함과 예리함의 대비가 만들어내는 긴장 역시 의외성과 더불어 작품에 강한 밀도를 자아낸다. "조형은 메시지를 전달할 수 있는 수단으로 수용되면 만족한다"라는 작가의 말은 이 작품이 지닌 역설

적인 상황에 대한 메시지를 암시해준다.

강대철은 스스로 "조형보다는 이야기가 있는 작업을 하고 싶어졌다"라고 말할 정도로 작품에 서사나 의미를 내포하기를 좋아한다. 현대회화에서나 조각에서 작품 속에 이야기를 담는다는 것이 배제된 지 오래된 시점에서 그는 거꾸로 작품에 이야기를 담아내는 기조를 다시 회복하려고 하고 있다. 그러기에 치밀한 사물의 묘사가 자주 나타나며 완전히 이질적인 상황에 대치시켜 위화감을 조성하고 이를 통해 이야기를 증폭시키려는 의도를 서슴지 않는다.

이길원

경 88-1

1988, 종이에 수묵채색, 184×124cm, 개인소장

직선과 사선, 그리고 원형이 어우러진 구성이다. 힘찬 운필과 짙은 묵색, 여기에 곁들어지는 담채의 조화이다. 화면 가운데를 상하로 이어주는 긴 여백, 그리고 좌우로 펼쳐지는 묵과 담채의 즉흥적인 터치가 만드는 암시적인 형상은 굳이 뭐라 이름 붙일 수 없지만 도시의 가로와 주변의 건물들이 이루는 도시의 풍경임을 연상시킨다.

질서정연하면서도 한편으로 어지러운 도시의 풍경은 사실적으로 묘파되는 정경보다 실감을 더해주는 인상이다. 아마도 정직하게 도시의 가로 빽빽한 건물군과 그 사이로 난 도로를 그렸다면 이 같은 즉흥적인 감동의 기술은 바랄 수 없을 것이다.

이 작품은 모필과 수묵담채라는 전통적인 한국화의 매체를 사용하고 있지만 그 결과물을 굳이 한국화라고 할 수 없을 듯 하다. 그렇다고 곧바로 서양화로 분류하는 것도 어울리지 않는다. 분명 매체에서 느껴지는 분방함은 전통적인 수묵화와 정신적인 맥락을 이루면서 그러한 고식적인 분류에 얽매이지 않는 것이 어쩌면 이 작품이 지닌 매력인지도 모른다.

전통적인 회화나 서양화의 양식 그 어디에도 쉽사리 경사되지 않는 지점에서 전통회화의 현대적 변주의 실험을 실감케 하며, 자신만의 독자적인 모색의 내면을 내보인다.

임효

향나무

1988, 캔버스에 유채, 45.5×53cm, 개인소장

화면 왼쪽에는 무성한 향나무가 오른쪽에는 앙상하게 가지만 남아 있는 나무가 있다. 그 사잇길 위를 걷고 있는 여인과 집이 보인다. 암울하면서도 매서운 겨울의 기운이 화면을 지배한다. 향나무의 기운찬 모습에 비해 길과 나무, 집 그리고 행인은 더없이 쓸쓸하다. 간결하면서도 건조한 정경에도 불구하고 수직과 수평의 분할된 구도와 길을 따라 깊어지는 원근의 묘법이 잔잔한 여운을 남긴다. 무엇보다 진득한 안료의 밀착도가 유화 특유의 물성을 진하게 드러내고 있다.

작가는 풍경이라는 대상에 관심을 가지는 것보다 안료와 운필이 만드는 진행에 빠져 있는 느낌을 준다. 사실 서양화에서는 대상을 어떻게 표현하는가보다 캔버스에 안료를 어떻게 구사하는지에 더 관심을 집중하는 경향이 있다. 안료의 조합이나 구성에 대한 집착은 점점 강조되어 화면은 안료라는 물질에 의해 덮어진 평면에 지나지 않는다는 자각을 끌어내는 데에 이르기도 한다. 이러한 자각은 인상주의를 지나면서 회화 자체를 독립된 존재로 이끄는 동인이 되었음은 이미 잘 알려진 일이다. 안료와 이를 구사하는 붓놀림이 단순한 대상 표현의 수단에서 벗어나 자체적으로 자립하려는 시도가 어쩌면 20세기 회화의 오랜 역정이었다고 말할 수 있다. 이 작품에서도 그와 같은 역정의 흔적이 발견된다.

허계

장생 II

1988, 캔버스에 유채, 131×324cm, 국립현대미술관

임송자

현대인 89-1

1989, 청동, 72×85×10cm, 개인소장

허계는 소나무를 집중적으로 그려온 작가이다. 가로로 긴 화면에는 일곱 그루의 소나무가 나란히 이어져 있다. 배경 하단으로 숲의 언저리가 가까스로 드러날 뿐 화면에는 소나무로 가득하다. 일곱 그루의 나무가 기대고 어우러져 무언가 열심히 이야기를 나누는 형국으로, 나무이기보다 움직이는 생물체처럼 느껴진다.

소나무의 기둥과 가지는 한결같이 붉은 색조로, 솔잎은 짙은 남색과 초록으로 처리되어 있다. 소나무의 건강한 기상이 이들 색조를 통해 밝게 구현되고 있음을 느낄 수 있다.

허계가 그리는 소나무는 대부분 붉은 색조와 짙은 남색, 그리고 초록의 제한된 색채를 사용해 대비적인 긴장과 동시에 전체를 향한 조화로운 균형 감각을 획득해 보인다. 화면에는 소나무가 그림으로 구사되어 있지만, 이미 소나무의 사실성보다는 그 자체의 상징성과 조형성이 극명하게 구현되고 있음을 확인할 수 있다.

여인의 누드가 부조로 표현되어 있다. 판은 단순히 여인을 뒷받침하는 구조물이 아니라 인간의 어떤 특별한 상황을 드러내는 장치로 보인다. 거대한 벽을 두 팔 벌려 막고 있는 여인의 모습은 무언가 간절하면서도 처절하다. 판과 여인이 하나로 일체화되어 있는 상황 설정이 여인의 절실한 감정을 강조해준다. 게다가 누드는 어떤 상황에서 몸부림치는 거부의 몸짓으로 보여 더욱 처연함이 묻어난다. 표면을 매끄럽게 다듬지 않은, 발라 올린 흙에서 손자국이 그대로 표상되는 즉흥성이 생경한 대로 긴박함을 더해주었다. 마치 표제처럼 현대인이 처한 모습을 그대로 보여주는 듯하다.

이 작품은 실존하는 인간의 모습을 보여주면서도 조각이라는 행위의 진행과정을 흥미롭게 반영하고 있다. 이는 조각에 대해 당연하게 인식해왔던 기계적인 형식미를 보여주는 것이 아닌, 살아 있는 생명체이자 박동하는 인체의 구조로 파악하고 접근하는 시도를 하고 있음을 말해준다.

신영헌

남무 南無

1989, 캔버스에 유채, 80×117cm, 개인소장

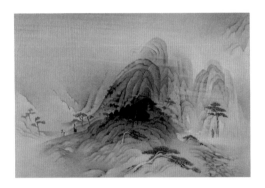

이원희

한천동에서

1989, 캔버스에 유채, 80.3×130.3cm, 개인소장

〈남무〉라는 제목도 특이하지만 경관도 독특하다. 전형적인 관념산수를 근간으로 하면서도 예상을 벗어난 산수 속 인물 설정은 경이롭다. 환상적인 정경 속에 현실적 인물을 배치하여 예상치 못한 효과를 불러일으키며 화면을 더욱 신비롭게 이끌고 있다.

신영헌의 작품은 현실적인 소재를 대상으로 한 자연주의적 시각에서 출발하면서도 부단히 현실을 벗어난 초현실주의적인 장면을 구사한 것이 특징이다. 이처럼 상식을 일탈한 화면 경영은 더욱 이채로움을 띤다.

어디에도 낄 수 없었던 작가의 존재는 미술계에서 이단적인 존재로 보였다. '기독교미술인협회' 회원으로 있었던 것 이외에 어떤 그룹이나 미술 활동에 일절 참여하지 않은 채 독자적으로 활동했다.

빛과 대기가 화면 전체에 번져가는 것을 엿볼 수 있다. 화면 오른편으로 경사길이 나 있고 길가에 큰 미루나무 한 그루가 밋밋하게 보이는 시각을 차단해준다. 이 길은 오르막에 올라서면서 왼쪽으로 휘어져 화면 중앙을 지나 길게 사라진다. 사선으로 구도가 잡히다가 다시 수평으로 전개되면서 평범한 경관이 탄력적으로 되살아난다.

띄엄띄엄 서 있는 키 큰 미루나무는 농촌에서 흔히 볼 수 있는 정경이다. 이원희는 이와 같은 한국 농촌의 풍경을 집중적으로 그려왔으며 특히 한국 자연이 지닌 대기감을 포착해내는 데 뛰어난 면모를 보였다. 그의 화면에서 배어 나오는, 특별히 구도를 의식하지 않으면서도 풍경이 주는 편안한 감정은 빛과 대기의 익숙한 시각적 감각에서 연유한다고 볼 수 있다.

김원숙

김원숙의 그림들은 단순하면서도 은밀한 얘기들을 담는다. 그리 예사롭지만은 않은 삶 속에서의 경험과 상상의 세계를 마치 일기를 쓰듯, 담백하게 독백하듯, 때로는 신화를 빌어 화폭에 혹은 상자 패널에 그려낸다. 그에게 난해한 추상 이론이나 유행하듯 번지고 있는 포스트모더니즘의 거대한 담론과 이슈들은 자리 잡을 틈이 없다.

작가의 그림에서 두드러지는 특징은 서정시적 감성이다. 그의 화폭은 거창한 수식어가 가미되지 않은, 그러나 잊혀진 기억과 상념들을 생생하고 조용히 환기시키는 하나의 시와 같다. 이 시화 속에서 그는 삶의 기쁨과 슬픔, 아름다움과 추함, 부

드러움과 잔인함을 담아낸다. 마치 영원히 그러나 무정하게 흐르는 강 위에 배를 띄우듯, 간혹 섬광과 같이 거대한 실루엣이 모든 것을 삼킬 듯 감싸안는다.

얼핏 보면 극히 개인적인 내면의 일상들로 보이나 실상은 인생에 대한 메타포와 삶의 신비를 담고 있다. 그가 빈번히 그림에 등장시키는 강물은 삶 혹은 시간의 상징에 불과하다. 삶의 행로에 교차하는 신과 인간의 사랑, 희망과 절망, 빛과 어둠, 염원과 믿음 등의 깊은 의미를 그는 그의 그림들에서 표현하고 싶었는지 모른다.

단아 김병종

김병종의 작품은 구상과 추상, 전통과 현대가 공존한다. 물아일체나 무위자연과 같은 동양사상을 담고 있지만, 나무, 꽃 등의 소재를 자유롭게 배치한 화면에서는 현대적인 감각이 느껴진다.

초기에서부터 현재에 이르는 맥락의 설화성과 해학이 고스란히 반영된 작품이다. 바위와 구름과 나무, 그 속에 꽃처럼 피어나는 황진이의 모습이 떠오른다. 돌들은 구름처럼 피어오르는데 마치 살아 있는 생명체처럼 공중에 부유하고 있다. 그 사이에 하늘을 향해 길쭉하게 뻗은 나무들과 간간이 떠다니는 구름이 신비로운 상황을 연출한다. 바위 틈에 비스듬히 누운 황진이는 이들 주변을 떠도는 바위, 구름 그리고 나무와 어우러져 생명을 노래하는 듯하다.

인간과 자연이 분화되지 않고 부단히 생성되는 진행 속에서 교감의 극치를 이룬다. 전통 지필묵만을 사용하고 인공 안료를 쓰지 않는 그의 작품 속에서 맑고 투명한 색채와 뭉게뭉게 피어나는 안료의 번짐이 그윽하면서도 짙은 여운을 남긴다.

설화적인 내용과 더불어 해학을 곁들인 화풍을 추구하는 김병종은 초기에는 예수를 주제로 한 〈바보 예수〉 연작을 제작했으며, 근간에는 생명 현상을 소재로 하는 인간과 자연이 일체화된 종교적 관념과 설화적인 내용이 어우러진 풍부한 세계를 펼쳐 보인다.

이강소

무제 89012

1989, 캔버스에 유채, 258.5×194×(2)cm, 국립현대미술관

화면을 사 등분하여 각각의 면이 독립되면서도 동시에 연결되는 독특한 상황을 연출하는 구성이다. 재빠른 운필이 자아내는 자유로움과 자연, 지각의 세계를 왕복하는 의식의 흐름이 화면 가득히 짙은 여운으로 남아 있는 작품이다. 화면은 투명하도록 맑고 그늘진 호수가 자욱한 안개에 둘러싸인 세계다. 잔잔한 호수이면서 그 속에 작동되는 생명의 열기가 화면을 더욱 풍요롭게 이끌고 있다.

이강소의 회화는 개념화된 풍경이기 때문에 구체적인 설명을 필요로 하지 않는다. 넓은 붓으로 윤곽만 그어놓은 오리나 배는 단순히 각도나 방향감만을 제공한다. 작품을 이루는 공기와 물, 대지는 묘한 기운을 풍기며 느낌으로 존재한다.

오리와 거룻배, 그리고 의미 없는 붓 자국들이 여기저기서 나타나는 풍부한 표현과 더불어 극도의 절제된 감성의 통제가 어우러진 느낌으로 일필휘지의 문인화를 연상케 하는 부분이 적지 않다. 서양화의 매체를 통해 동양화를 구현하고 있는 인상도 다분히 준다. 해맑은 의식과 표현의 장이 어우러져 공간과 지각의 세계를 왕복하는 옛 선비의 자유로운 정신의 영역을 연상하게 한다.

이정지

()-89-II

1989, 캔버스에 유채, 218×291cm, 국립현대미술관

화면은 당대의 미의식을 반영하듯 단색화를 지향하고 있다. 일정한 단색으로 화면이 전면화된다. 그러면서도 단순히 색면의 확장이 아닌 일정한 리듬으로 생겨나는 반복 구조로 생성되는 결정체로 등장한다. 강약이 가해진 색조의 변화와 고르게 증식하는 붓 자국의 잔잔한 진행이 고요한 가운데 긴장을 유지한다.

이정지는 뜨거운 추상의 영향을 받으면서 등단했고, 뜨거운 추상의 마지막 세대라고 할 수 있는 그의 화면에는 아직도 완전히 지워지지 않은 그 잔흔을 발견할 수 있다. 이는 자신의 정체성에 대한 강한 자의식의 발현이라고 볼 수 있으며, 변화하는 가운데서도 자신의 뿌리를 잃지 않으려는 부단한 다짐의 결과라 할 수 있을 듯하다.

홍순주

작품 89

1989, 종이에 수묵채색, 93.5×178cm, 개인소장

화면을 몇 개의 평면으로 나누고 한 곳에 전통적인 보자기의 이미지를 그려 넣은 〈작품 89〉는 추상으로 전환하면서 집중적으로 선보인 작품 가운데 하나이다. 보자기라는 옛 생활 기물이 회화의 대상으로 주목받기 시작한 것은 1980년대이다. 민속품에 대한 새로운 평가가 보자기의 우수한 조형성을 재발견한 것이다.

자투리 천을 기워서 이어 붙여 하나의 천으로 만들어낸 보자기는 몬드리안Piet Mondrian, 1872~1944의 순수한 기하학적 추상 작품과 비견되면서 현대

작가들에게도 깊은 영감을 주었다. 홍순주의 화면에서는 검은 바탕의 평면성을 한껏 강조하면서 다시 부분적으로 보자기의 색면 구성을 첨가하는 방식으로 표현되었다. 먹과 채색의 대비를 통해 강조되는 평면성은 보자기가 단순히 회화의 소재로서 역할을 뛰어넘는 것을 보여준다.

홍순주는 초기 작품에서 주로 섬세한 필법으로 생활 주변에 있는 인물들을 소재로 한 작품을 그렸다. 그가 추상적인 세계로 전환하기 시작한 것은 1980년대 중반경에 들어서면서부터이다.

이석주

제목처럼 특별한 소재에 관심을 두지 않고 평범한 대상을 선택해 그렸다. 시계의 한 부분, 말머리, 잡초, 의미 없이 가해진 색채의 덩어리 등 일상적이면서 아무런 맥락도 없는 사물들을 한곳에 모아놓았다.

이처럼 서로 관계가 없는 사물들을 한 장소에 배치함으로써 느껴지게 되는 의외성은 시각적인 충격을 불러일으킨다. 생명과 무기물 또는 자연과 인공적인 것의 대비를 통한 시각의 탄력은 지루한 일상을 신선한 만남의 장으로 전환시킨다.

절단되거나 클로즈업된 사물들은 정상적이고 이성적인 맥락에서 조금씩 이탈됨으로써 상상의 공간 속에서 시적인 분위기를 이루어낸다. 이석주의 회화는 일상성이라는 제목 아래에서 시적 상상의 세계로 우리를 인도하고자 한다. 우리의 지루한 일상도 보는 시각에 따라 기대에 넘치는 세계로 변주된다. 예술은 이처럼 평범함 속에서 예기치 않은 경이로움을 찾아내는 것인지도 모른다.

구자승

술병이 있는 정물

1989, 캔버스에 유채, 146×112.5cm, 국립현대미술관

술병을 중심으로 주전자, 잔, 화병 등 기물이 화면 가운데로 집중되고 있다. 대체로 정물이라는 소재는 화병이나 과일 접시 또는 과일 등을 탁자 위에 일정하게 배치하여 생활 속의 한 단면을 보여주는 것이라 할 수 있다. 그런데 이 작품은 각기 모양을 달리한 술병들이 밀집된 장면을 연출하고 있어 다소 특이한 인상을 준다. 말하자면 정물로서의 특별한 배치 —사물들끼리의 관계를 통한 시각적 밀도를 꾀하려는— 가 느껴지지 않은 채 사물들이 한가운데 몰려 있기 때문이다.

소재들보다 배경이 되는 공간이 넓은 것도 인상적이다. 이 넓은 공간으로 인해 가운데 몰려 있는 술병과 기타 기물들이 더욱 밀집의 강도를 높이고 일반적인 정물화에 비해 독특한 느낌을 준다. 그러면서도 각 기물이 지닌 다양한 색채들이 주는 변화가 잔잔하면서도 밀도를 높여준다.

사물들은 극사실적인 기법으로 구현되어 사물의 존재감이 극명하게 드러나고 있다. 정물의 소재가 지향하는 정지된 상황의 고요함과 존재의 실재성이 보여주는 밀도는 고전적 회화의 무게와 더불어 생활의 신선한 한 단면을 흥미롭게 부각시킨다.

권달술

묵默

1989, 철, 190×120×60cm, 부산 파라다이스 비치호텔

철판의 가운데가 일정하게 잘려나가면서 하나의 독특한 형태를 만들어나간다. 형태들은 하나이면서 부단히 두 개의 상대성으로 존립하려고 한다. 뚫린 가운데 부분은 예리한 절단기로 잘려나가면서 단층적인 형태로 나타난다. 철이 갖는 물성이 강하게 드러나면서 상승하는 두 기둥은 모뉴멘트monument로서의 상징성을 발휘한다.

대개 철조가 용접에 의한 규모의 확장, 예기치 않은 형태의 창조에 몰입하는 데 비해 권달술의 철조는 계획성이 두드러지게 드러난다. 즉, 우연에 의한 진행의 조형적 수렴에 기대지 않고 분명한 형태의 의지를 지니고 출발한다. 형태는 요지부동搖之不動의 존재성과 더불어 기념비성이 농축되어 있다. 철이 갖는 무기적인 질료감이 기념비성을 더욱 고양하고 있음도 간과할 수 없다.

현대조각에서 발견되는 물성 자체의 자립성과 그로 인해 생겨나는 존재감은 전통적인 조각의 개념으로 접근할 수 없다. 그런데 철은 동보다 더욱 강인한 질료로, 그만큼 존재감이 두드러질 수밖에 없다. 전후(제2차 세계대전)에 접어들면서 풍미하기 시작한 철조는 현대문명―철로서 대변되는―의 상징적인 요소를 그 어느 질료보다도 강하게 반영한다. 많은 조각가들이 철조에 대해 관심을 두는 것도 일종의 시대적 기운이 반영된 현상이다.

강희덕

세 인물의 얼굴이 탑처럼 포개어 쌓여 있다. 아버지인 듯한 남자의 얼굴이 가장 아래에, 그 위에 어머니로 보이는 여성의 얼굴이 포개지고 상단에는 어린아이의 얼굴이 올라와 있다. 엄마와 아빠, 아기의 정다운 모습이 탑의 형식을 빌려 형상화되었다고 할까. 이 작품은 전신이 아닌 얼굴만으로 가족애를 표상하고 있다는 점에서 독특한 면모를 보인다.

더욱이 탑 모양으로 층층이 쌓은 설정이 끈끈한 가족애를 기념비적으로 형상화한 데서 애틋한 정감이 감동적으로 전달된다. 〈출토〉라는 제목 또한 흥미롭다. 아래에서부터 점차 위로 가면서 더욱 분명해지는 형상화의 관계가 생성되어가는 생명체의 상황을 암시적으로 구현해준다.

이전까지는 구상조각에서 가족이라는 소재를 많이 다루었다. 남녀를 대상으로 한 것보다 가족상이 많았던 것은 남녀의 애정보다 가족애가 더욱 관심을 받은 시대적인 분위기였을지도 모른다. 특히 전후, 1950년대에 가족상이 많았던 것은 가족에 대한 가치가 그 어떤 것보다 중요했던 시대적인 분위기가 반영된 현상으로 볼 수 있다.

이자경

초기부터 옵티컬한 구성을 시도하던 이자경은 1970년대 파리에 진출하면서 독자적인 옵티컬 아트를 추구하기 시작했다. 제목인 〈그림자 놀이〉에서 알 수 있듯이 놀이의 장으로써 공간을 인식하는 작가의 유머러스한 기질이 엿보인다. 옵티컬 아트의 요소를 풍부하게 지니면서도 일반적인 범주에 넣을 수 없는 고유의 조형적 언어가 한결 돋보인다. 특히 골판지의 요철 구조를 적극적으로 이용한 구성 패턴은 미묘한 빛의 구조를 근간으로 하여 대단히 장식적이면서도 생성의 리듬으로 넘치는 공간을 펼쳐 보인다. 골판지의 요철은 어떤 다른 목적

을 위해 만들어진 레디메이드ready-made에 불과하다. 이 반복되는 구성의 패턴에 일정한 변주를 가하는가 하면 색채를 통해 놀라운 생성의 리듬을 창작한 것은 작가의 독자적인 표현 방법이다.

평범한 기성품에 조형적 영감을 불어넣은 것은 일상을 놀라운 경이로 변주시키는 예술가 고유의 작업이다. 특히 그가 주목한 것은 요철에서 일어나는 빛과 그림자이다. 단순한 평면이 아닌 입체적인 요소를 띤 평면이기 때문에 깊이와 넓이의 공간적 차원을 획득할 수 있었다.

김재관

관계 89-3001

1989, 캔버스에 유채, 130.3×181.5cm, 개인소장

화면은 네 폭으로 이어진다. 화면에 등장하는 기하학적 패턴 구성의 전개에서도 지속하는 현상이 반영되어 있고 흰색의 터치가 부단히 가해져 고요함 가운데 변화가 모색된다. 김재관은 기하학적 구성을 바탕으로 대단히 논리적인 조형어법을 형태의 증식과 소멸 등을 통해 일관적으로 견지해왔다. 그가 지향하는 기하학적 패턴은 형形의 반복과 증식을 통해 구조적 생성의 논리를 전개한 것이다. 따라서 다른 기하학적 구성의 작품보다 단단한 구조의 전개를 획득했다.

화면에 구현된 구체적인 현상을 설명해주는 〈컬러 터치와 사각의 변주〉라는 부제를 가진 이 작품도 기본적으로 사각 구성을 기반으로 한다. 이 형식을 더 발전시키고 색채를 가미하면서 생기는 미묘한 변화의 조짐을 획득해보았다.

논리에 근거한 충실한 변화와 구체성을 모색한다고 할 수 있을 정도로 입체의 표현적, 감성적 요소가 제어된 화면이다. 그러나 바탕과 위에 겹쳐진 부분적인 터치가 자아내는 화음이 경쾌하면서 고요한 음악을 듣는 것 같은 느낌도 든다. 엄격함과 부드러움이 어우러져 자아내는 조화가 명상의 세계로 이끈다.

전혁림

코리아 판타지

1989, 목판에 유채, 494×1,020cm, 이영미술관

목판 12개에 그린 추상 연작이다. 각기 다른 소재로 독립성을 가지면서 동시에 대형 화면 하나로 연결되는 구조다. 왼쪽 위부터 〈보자기에서〉, 〈한려수도〉, 〈하늘과 바다〉, 〈아침 바다〉, 〈아침〉, 〈산수도〉, 〈능화문 그림〉, 〈추상 무늬 그림〉, 〈노을〉, 〈충무 앞바다의 갈매기〉, 〈두 마리의 새〉, 〈원 속의 정물〉 순서로 펼쳐진다. 제목 하나하나가 보여주듯이 작가가 만년에 주로 그린 그림들이다. 한려수도, 아침바다, 노을, 충무 앞바다의 갈매기 등은 전혁림이 후기에 집중적으로 다룬 고향 통영의 풍경이자 핵심적인 주제다.

풍경이긴 하지만 구체적인 형상을 좇지 않고 한결같이 추상화로 전개된다. 능화문, 새 두 마리 등은 전혁림 작품의 근간이 된 민속 문양에서 비롯된 것으로, 추상화 과정에서 빈번하게 등장한 소재들이다.

12점으로 구성된 이 연작은 작가의 회화적 열정을 압축해 보여주는 흥미로운 작품이기도 하다. 각기 다른 내용으로 이루어지면서도 전체가 모여 하나의 작품으로 연결되는 구성은 전체적으로 통일감을 보여주는 색채와 구성적인 특징에 의해 회화적 완결성을 한층 끌어올린다. 전혁림을 상징하는 색채의 매력을 다시금 확인하게 한다.

전혁림은 중년 이후 고향인 경남 통영에 정착해 통영의 바다와 그 주변의 풍경 그리고 옛 기물과 건축물에서 받은 영감으로 독특한 자기만의 조형세계를 펼쳐나갔다. 특히 오방색을 중심으로 한 극히 제한된 색채와 옛 기물의 현대적 구성을 통해 화사하면서도 탄력 있는 화면을 보여주었다.

백남준

나의 파우스트-통신

1989~91, 혼합재료, 390×192×108cm, (구)삼성미술관 리움

〈나의 파우스트〉 연작은 모두 13점으로 구성되어 있다. 이 작품은 그중 〈나의 파우스트-통신〉으로 현대 사회를 획기적으로 변화시킨 첨단 통신에 관한 관심과 고민을 비디오 아트로 시각화한 것이다.

중세 건축 양식을 연상시키는 뾰족한 4개의 탑이 있는 구조물의 표면을 신문지로 도배하고 내부에 25개의 TV 모니터를 쌓아 올렸다. 구식 전화기·카메라·영사기에 복잡하게 얽힌 통신 케이블을 연결했으며, TV 화면은 3개의 채널로 현대 사회의 열두 가지 문제점을 영상 이미지로 압축하여 상영한다. 더불어 왼쪽 측면의 "전자혁명"이라는 낙서에서 정보혁명을 예견한 백남준의 통찰력을 엿볼 수 있다.

백남준은 텔레비전과 비디오 매체를 미술의 영역에 도입한 비디오 아트의 창시자이다. 그는 TV와 비디오, 행위예술과 설치미술을 결합한 실험적인 작업으로 예술의 영역을 혼성하고 확장하는 포스트모던적 실험을 선도한 독창적인 예술가로 평가된다. 그의 작업은 과학기술과 예술의 결합이 적극적으로 모색된 20세기 예술 담론 속에서 비디오, 멀티미디어와 하이테크 예술의 지평을 검증하고 그 미래를 예측한다는 점에서 중요하다.

1990년대

미술시장이 개방되면서 해외 작가들의 국내 전시가 이어지고 국내 작가들의 해외 전시도 활발한 양상을 보였다. 경제적인 풍요, 컴퓨터와 같은 새로운 매체, 이로 인한 통신 체계의 변화 등은 대중문화 시대에서 개인 중심의 시대로 빠르게 변화하는 요인이 되었고 일상을 주제로 한 새로운 환경의 미술이 등장하기에 이르렀다. 이미 1980년대 후반부터 두드러지게 전통적 매체에서 벗어나 첨단 과학 매체, 테크놀로지 등을 과감히 원용하는 풍부한 감수성의 표출이 현저해지고 일종의 다원주의 내지 포스트모더니즘의 작업들이 주류를 이루었다.

또한 1990년대는 국제화에 대한 열망이 어느 때보다도 높아 《베니스 비엔날레》에 한국관을 신축하고, 잇따라 국내에선 《광주 비엔날레》가 개최되었다. 이와 같은 국제화의 열기는 많은 국제전의 남발을 보이는 이상 현상을 초래하게 된다.

일랑 이종상

1980년대 후반부터 우리 땅의 산과 강을 기호나 상징적으로 단순화하여 표현한 〈원형상〉 연작 중 하나이다. 속도감이 느껴지는 힘찬 필선만으로 호방한 산의 기운이 느껴질 만큼 강한 기운이 뿜어져 나온다. 여백을 고스란히 드러낸 화면은 농묵과 자연스럽게 어우러져 자연의 원초적인 형상을 드러낸다.

그는 이 연작에서 오방색을 기조로 다양한 기법과 재료를 집중적으로 실험했다. 〈원형상〉의 가장 뚜렷한 특징 중 하나는 다시점多視點법을 사용한 것이다. 즉, 여러 방향에서 보이는 대상의 모습을 한 평면에 담아냈다. 그는 자신의 예술 철학인 자생성의 개념이 구현된 원형상을 통해 사라져가는 우리의 정신을 되찾고자 했다. 그리고 장판지와 종이 부조, 동銅, 유화 등 새로운 재료와 기법을 개발하여 한국화의 영역을 확장해왔다.

이종상은 1961년 서울대학교 재학 중 《국전》에서 특선하면서 등단했고 1964년부터 《국전》 추천작가로 활동했다. 당시로서는 파격적인 소재인 노동 현장을 선택하여 사실적인 인물화를 시도했다. 1970~80년대에는 벽화와 진경산수화를, 1980년대 말부터는 '원형'이라는 새로운 조형 세계를 개척했다.

도건 석철주

생활일기

1990, 캔버스에 아크릴, 122×160cm, 개인소장

제목이 시사하듯이 극히 범속한 일상의 단면을 소재화한 작품이다. 화면은 매우 간결하고 담백하다. 하얗게 얼룩진 배경에 집이 등장하고 집 안은 그지없이 따스하며, 장독을 통해 한국 생활의 한 단면이 암시된다. 집 벽은 온통 대나무로 장식되어 있다. 아마도 집 뒤편의 대나무 숲이 반영된 것이리라. 뚜렷한 집과 사물의 형체에 비해 배경은 설명할 수 없는 식물의 문양이 가득 채워져 있다. 자연 속에 파묻혀 사는 고독한 서민 생활의 한 정경이라고 할까. 아니면 작가 스스로 염원하는 삶을 표현하는 것일까. 고즈넉하면서도 아늑한 기운이 화면 가득히 채워진다.

석철주는 그림자를 소재로 한 독특한 풍경을 많이 그린다. 배경의 얼룩도 일종의 그림자로 보인다. 그림자는 대상의 빛을 통한 반영이다. 실체는 아니지만 실체 없이는 존재할 수 없다. 음영으로 반영되기 때문에 항상 평면으로 표상될 뿐이다.

그림자를 소재로 다루는 작가들이 꽤 있지만 석철주만큼 꾸준하지 않다. 그림자를 통해 실체를 파악한다는 것은 화면에 그려지는 대상이 결국 그림자에 지나지 않는다는 사실과 연계되면서 회화의 실존에 대한 물음을 제기하는 느낌을 준다.

최진욱

생각과 그림

1990, 캔버스에 아크릴, (좌) 228×182cm, (우) 182×228cm,
국립현대미술관

두 폭으로 이어진 캔버스 양쪽 끝에 그림을 그리고 있는 화가가 마치 마주 보고 있는 듯한 모습으로 거울 속에 등장한다. 왼쪽은 뭔가 주춤하는 듯한 자세로 화면 밖을 정면으로 응시하는 데 반해, 오른쪽에 비친 웃통을 벗고 그림에 몰두하는 화가의 상반신은 상당히 저돌적인 인상이다. 벽에 기대 있는 캔버스들과 흩어진 석고상들의 답답한 느낌에서 벗어나려는듯 그림에 몰두하고 있는 화가의 모습은 '그리기'라는 행위에 대한 관심을 집중시킨다.

이 작품은 석고상과 이젤, 작은 나무의자, 정물, 탁자와 난로, 벽면에 있는 그림들이 가득 찬 화실 풍경을 소재로 한다. 실제 화실 크기를 생생하게 느낄 만큼 큰 화면이 펼쳐지고 캔버스와 힘겨운 싸움을 벌이고 있는 화가의 실상은 한쪽 손만으로 암시되어 있다.

ㄴ자로 엇물린 캔버스에 울퉁불퉁하게 요동치는 붓 터치들은 화면 전체에 활기를 부여하고 흑백으로 제한된 색조는 작가의 문제의식에 집중하게 해준다. 거의 겹쳐지지 않는 모든 터치가 하나하나 살아 있게끔 빠른 필법으로 그려져 있다.

박이소

역사

1990, 천에 아크릴과 콜라주, 161×111cm, (구)삼성미술관 리움

얼핏 보면 책가도冊架圖처럼 보이지만 형식적인 면이 유사할 뿐 사실은 책을 쌓아놓은 것에 불과한 구도이다. 책가도를 연상시키는 민화적인 색상을 사용했으며, 책이 꽂힌 틀에 패턴을 그려 넣어 화려함을 더했다.

책가도를 연상시키지만 책가도가 아니라는 사실은 우리의 눈이 얼마나 자의적인가를 역설적으로 보여준다. 한국의 전통회화를 모르는 사람들은 이 작품을 보자마자 전통회화로 인지하겠지만, 전통회화를 알고 있는 사람들에게는 하나의 유머처럼 느껴지게 하는 코드를 담고 있다.

이 작품은 박이소가 미국에서 활동하던 시기에 제작한 것으로 동양의 전통을 주제로 한 연작 중 한 점이다. 민화를 우스꽝스럽게 모방하여 작품의 국적을 불분명하게 만들고, 제목을 〈역사〉라고 명명했다. 이렇게 작품의 내용과 제목이 맞아떨어지지 않을 때 감상자는 의문을 품고 호기심을 갖는다. 이 방식은 개념미술의 가장 기본적인 표현 방법에 해당된다.

박이소는 대표적인 개념미술가 중 한 명으로, 의미를 지닌 것과 의미를 지니지 않는 것을 충돌시켜 문제를 도출하는 방식의 작품을 제작해왔다. 서울과 뉴욕에서 공부할 당시 '박모'라는 이름으로 활동했다. 한국으로 돌아온 이후 《광주 비엔날레》, 《베니스 비엔날레》, 《부산 비엔날레》 등에서 작품을 선보이는 등 왕성한 활동을 했으며 2001년 에르메스미술상을 받았다.

윤형재

알 수 없는 것들, 또 하나의 세계

1990, 캔버스에 유채와 아크릴, 181×127cm, 개인소장

직선과 곡선의 띠 모양에 무지개색을 넣었다. 직선은 꺾이거나 겹치고 곡선 역시 단순한 반원에 물결치거나 나선의 모양 등으로 변화를 시도한다. 장식용 형광등같이 현란한 색채를 발산하는 띠의 구성은 무언가를 의미하지도 어떤 것이 반영되지도 않았다.

띠들은 서로 겹치면서 상황을 연출하고 있다. 다른 어떤 것도 아닌, 그 자체로 현전할 뿐이다. 제목이 시사하듯 알 수 없는 것들, 또 하나의 세계를 열고 있을 뿐이다.

윤형재의 작품은 색띠에 의한 간결한 구성으로 이루어진다. 아무런 의미 없이 하나의 기호로써 현란한 존재감을 보이는 특징을 지닌다. 바탕은 여백으로 남아난다. 흰색 바탕이기 때문에 색띠는 더욱 선명하게 부각된다. 단조로운 것 같으면서도 은밀한 예감을 내재한 띠들이 만들어내는 운동감과의 관계로 생겨나는 긴장을 통해 화가는 화면을 살아 있는 장으로서 생명 넘치게 한다.

띠들의 겹침과 꺾임, 색채의 변화가 주는 상황은 마치 음악을 듣는 듯한 느낌을 준다. 작가가 음악을 시각화하는 독특한 영역을 추구하고 있음을 엿볼 수 있다.

이융세

무제 90

1990, 캔버스에 아크릴, 130×130cm, 개인소장

화면 가득히 붉은 점과 푸른 점이 빼곡하게 찍혀 있다. 무언가를 나타내는 것도, 어떤 것을 암시하는 것도 아닌, 그야말로 무심하게 찍어나간 점일 뿐이다. 그런데 이 두 개의 색점이 겹치면서 미묘한 관계를 만들어낸다. 물론 그것도 계획되었다기보다 일정하게 찍어나가다 보니 생겨난 우연한 결과이다.

점들은 붓 끝과 바탕이 부딪치면서 만들어내는 우연의 결과물이다. 그러기에 기계적이지 않고 유기적인 생동감을 보여준다. 두 개의 다른 색—약간의 노란색이 부분적으로 첨가되는—이 부딪치면서 화면 전체로 일률적으로 번져가는 모양이 자유스러우면서 동시에 어떤 질서를 지향하고 있다.

일정한 단위의 점들이 화면 전체에 균일한 전개 양상을 보여주는 이 같은 유형을 전면회화라 칭한다. 전면성은 상하좌우의 구별이 애써 필요치 않으며 정해진 화면 속에 갇혀 있기를 부단히 거부하기도 한다. 그것은 그려나가는 진행 속에 자신의 존재 의의를 부여하려고 한다. 예술 작품은 완성된다기보다 완성되어가는 과정이 더욱 중요하다는 의도를 드러낸다.

임충섭

무제

1990, 혼합매체, 65×213cm, 국립현대미술관

임충섭의 작품은 상반된 요소들을 조화롭게 하는 특징이 있다. 미니멀한 형식 속에 한국적인 정서가 내포되어 있는 독특한 작품세계를 선보이고 있는 그의 작품 속에는 한국적인 감성과 기억들이 단편적으로 드러난다. 〈무제〉는 이러한 작가의 특징이 잘 드러난 작품이다. 대담하게 두 면으로 나뉜 화면은 각각 따뜻한 느낌의 연한 살구색과 강한 느낌의 짙은 남색을 주요 색상으로 하여 확실한 대비효과를 만들어내고 있다. 여러 요소들 간의 균형을 이루는 것을 조화라고 한다면, 그의 작품에서 조화란 의도적으로 만들어내는 것이 아니고 선천적, 직관적으로 조화를 받아들이는 것이다. 예술에서 상반되는 요소들을 동시에 한 화면에 나열하지만 궁극적으로는 조화를 이루게 만든다. 극명한 색의 대비, 직선과 곡선, 기하학적 형태와 충동적으로 그어진 선 등이 그것이다. 좌측 화면의 직관적인 형태와 선들은 우측화면의 직선과 대비

되지만 하단의 수평으로 뻗은 오브제로 인하여 기묘하게 연결되어 있다. 우측 화면은 직선이 주를 이루지만 배경은 즉흥적이고 직관적인 형태의 선들을 배치하여 화면 전체가 부조화를 인지할 수 없는 특유의 조화를 이루어 내고 있다.

임충섭은 미국으로 건너가기 전까지 '앙가주망' 동인으로 활동했다. 그의 작업은 뉴욕과 한국 화단의 경계에서 상호 충돌되는 요소들을 비유적이고 함축적인 의미를 담아 자연스럽게 스며들게 한다. 임충섭의 작업은 국내 설치미술의 출발로 특히 서구 설치미술의 시작점과 '동시대성'을 갖기 때문에 미술사적으로 의의가 있다.

임충섭의 작품은 뉴욕 메트로폴리탄 미술관, 호주 오스트레일리아 국립미술관, 워싱턴 허시혼 미술관, 서울 ㈜삼성미술관 리움 등 국내외 주요 미술 기관에서 소장하고 있다. 2012년 국립현대미술관에서 대규모 회고전을 열었다.

이정수

이미지 90-8

1990, 혼합기법, 194×130.3cm, 개인소장

화면은 상하 두 개의 면으로 조립된 특이한 형식을 취한다. 윗면은 가운데 둥근 표적이 자리 잡고 아래는 솟아오른 암벽을 연상시키는 형상이 자리 잡는다. 바탕이나 위에 구현된 안료가 일반적인 것에서 벗어나 있고 완성된 이미지도 이채롭다. 해와 산을 연상한 설정으로도 보이고 암벽에 새겨진 기호나 문자를 연상시켜 주술적인 단면도 떠올린다. 나이프로 긁어낸 듯한 거친 표현이 탄력적이면서 화면 전체에 밀도를 더해준다. 특히 톤을 달리하는 황금색의 밀착은 고대의 종교적 상형을 연상시키기도 한다.

작가는 추상표현주의의 영향을 받은 세대로, 화면에 구사되는 날카롭고 자유로운 터치와 물성에 빠져드는 기운은 추상표현주의 감화의 극히 자연스러운 발로라고 할 수 있을 듯하다. 동시에 같은 세대의 작가들이 함몰되어갔던 표현의 자적에서 벗어나려는 비판적인 기운이 농후하게 표상되고 있다. 대열에서 이탈한 자기 세계의 구축이라는 자의식이 분명하게 자리 잡은 모습이다.

상하로 나뉘는 두 개의 화면이 지닌 처음의 상태, 둘이면서 부단히 하나로 통합되는 점진적인 의도에서 작가의 철학을 찾아낼 수 있다. 분명하게 드러내려는 형상화의 기운과 이를 내면으로 가라앉히는 자제력이 어우러져 독특한 표현의 차원에 도달한 작품에서 작가가 직면한 고뇌의 단면을 실감하게 한다.

전준자

축제

1990, 캔버스에 유채, 145×112cm, 개인소장

청 · 녹색이 기조가 된 화면은 녹음이 짙은 여름날 숲속의 풍경을 떠올리게 한다. 숲 사이로 사람들의 모습이 실루엣으로 반영된다. 제목으로 보아 녹음이 우거진 야외에서 벌어지는 흥겨운 모임임이 분명하다.

사람들의 모습은 분명하지 않으며 숲도 구체적인 모습이 보이지 않는다. 몽환적인 분위기 속에 자연과 인간이 어우러져 자아내는 흥겨움만이 화면을 가득히 채운다. 숲과 인간의 영상이 완전히 지워지지 않았지만, 어렴풋이 드러나는 형상에서 축제가 자아내는 그지없이 아름다운 분위기, 인간과 자연이 하나로 어우러지는 장면을 직관적인 시각으로 담아냈다. 인간의 형상은 주변의 색채에 의해 부단히 침투되면서 알아볼 수 없는가 하면 숲은 자연의 생명력을 화면 가득히 뿜어내면서 거대한 하모니를 엮어나간다.

전준자의 화면은 청색과 녹색이 일정한 기조색을 유지하면서 대상을 암시적으로 구현하는 특징을 지닌다. 기조색이 주는 왕성한 생성의 분위기가 환희에 넘치는 장면의 연출로 이어진다. 이 환희 속에서 사라지는 듯한 대상의 모습을 색채 속으로 함몰되어가는 환영으로 떠오르게 하면서 꿈꾸는 자연의 한 장면으로 남게 한다.

민균홍

무제

1990, 철판 용접, 68×51×34cm, 개인소장

민균홍의 작품은 자라나는 식물과 같이 내재하는 생명의 리듬을 갖는다. 그런가 하면 일필휘지로써 내려간 서체를 방불케 한다. 그만큼 날렵하면서 경쾌한 생성의 논리를 지녔다.

대지에서 솟아오른 식물이 줄기에서 잔가지를 뻗어내는가 하면, 어느덧 잔가지에 잎새가 매달린다. 나무에 새가 날아들고 바람이 수시로 불어온다. 가녀린 생명체임에도 좀처럼 휘어지거나 부러지지 않는다. 오히려 유연한 대응을 통해 형상은 더없이 시적인 은유성을 지닌다. 용접된 철판이면서도 철판이 갖는 딱딱함이나 무기체 특유의 생명력이 없는 인상은 주지 않는다. 철판을 잘라 이어 붙이면서 해학적인 형상을 만들었던 피카소의 조각 작품을 보는 듯한 느낌도 든다.

극히 단순하고 간략한 형상화임에도 풍부한 시적 은유가 감돌고 유머러스한 인간의 모습도 떠오른다. 최소한의 표현으로 최대한의 내용을 담는 것이 좋은 예술의 필수 조건임을 확인시켜주는 작품이다.

장욱진

밤과 노인

1990, 캔버스에 유채, 41×32cm, 장욱진미술관

기와집, 나무, 나무 위의 까치, 그리고 노인과 아이가 등장하는 내용으로 장욱진의 다른 작품과 크게 다르지 않다. 그러나 산 위, 창공에 떠 있는 노인과 지그재그로 난 비탈길 위에서 무언가 소리치며 달리는 아이의 모습이 범상치 않다. 장욱진의 만년 대표작으로 구성에서도 이채롭다.

유유히 창공을 산책하는 노인과 소리치며 달려가는 아이의 다급한 행동이 대조를 이룬다. 나무 위의 까치, 초가와 기와집의 모습, 그리고 중천에 떠있는 반달은 인간들의 태도와는 다르게 적막하기 그지없다.

자연은 유구悠久한데 그 속에 사는 인간의 삶은 덧없음을 은유적으로 표현한다고 할까. 대상이 중심을 향해 밀집되는 일반적인 경향에 비해 이 화면에서는 제각기 독립적인 양상을 보인다. 즉흥성이 강한 것도 선명하다.

작품이 제작된 1990년은 장욱진이 작고한 해이다. 작가는 자기 죽음을 예견하듯이 하늘을 떠다니는 신선 차림의 노인으로 자신의 모습을 담담하게 그렸다. 후반기 장욱진의 표현 방법이 여실히 드러나면서 수묵으로 단숨에 그린 듯한 인상의 작품이다. 소박하면서 깊은 여운을 주는 것도 후반기 작업에서 만날 수 있는 특징이다.

임직순

구름과 배

1990, 캔버스에 유채, 53×72.7cm, 이중섭미술관

모래사장 위에 정박한 배를 중심으로 주변의 해안 풍경을 담았다. 파란 하늘에 떠 있는 몇 조각의 구름이 짙어가는 가을빛을 대신한다. 정박해 있는 배와 펄럭이는 천막, 뾰죽하게 치솟은 하얀 돛대 등 대상들이 보여주는 밝고 경쾌한 색조가 마치 음악을 듣는 것 같은 리듬으로 구성되고 있어 '음악적 회화'라는 명칭에 어울릴 듯하다.

대담하게 생략된 대상은 특유의 색채로 구성의 밀도를 한층 높이고 있다. 가을로 접어드는 바닷가, 평범한 풍경 앞에 선 작가는 문득 색채에 의한 조화가 자아내는 분위기를 즉흥적으로 포착하기

위해 이젤을 세웠음이 분명하다.

임직순이 만년에 그린 풍경에서 공통되는 경쾌한 색조와 대상을 왜곡하여 처리하는 유머가 이 작품에서도 여실이 드러난다. 작가는 여인을 소재로 한 인물화를 많이 그렸고, 후반기에는 풍경화를 다소 그렸다. 특히 남해안을 무대로 한 해안 풍경은 무르익어가는 만년기의 화풍을 잘 보여준다. 그는 광주 조선대학교에서 오랫동안 재직했기 때문에 남도의 풍경과 특히 남해안의 정경을 다룬 작품을 많이 남겼다.

황용엽

황용엽의 1990년대 작품에는 밝은 화면과 변형된 인간 형상이 나타난다. 〈낮과 밤〉에서도 인간의 모습은 밝게 표현되었고 그들이 처한 상황도 각박한 현실이 아닌 자연을 배경으로 한 여유로운 변화를 찾아볼 수 있다.

산 위에 뜬 해와 달, 그리고 산과 들녘과 사이에 띄엄띄엄 서 있는 소나무는 일월도日月圖를 연상시키며 풍경은 한국의 자연임이 분명하다. 희화화된 인간들은 한결 밝고 건강하며 특유의 서사적인 방식에 의한 일상의 신화화가 눈길을 끈다. 혈맥과 같은 선이 풍경 전체를 가로지르면서 화면에 더욱 생동감을 준다.

황용엽은 초기부터 인간을 소재로 한 작품에 치중했다. 1970년대로 오면서 화면에 선에 의한 기호적인 형상이 나타나기 시작했다. 단순한 인간상이 아닌, 인간이 처한 상황과 실존을 주제화한 것이다. 예리한 선으로 암시되는 인간의 형상은 마치 겨울날 앙상한 나뭇가지에 걸린 종이 연처럼 바람에 펄럭이는 모습이다. 그것은 인간 실존의 황량한 풍경이라고 할 수 있는 연민에 찬 정경이 아닐 수 없다.

박영하

내일의 너

1990, 캔버스에 유채, 190×240cm, 개인소장

짙은 황토 빛깔이 화면 전체를 덮는다. 구체적인 형상이 없는 화면은 묵직한 저음의 톤으로 번져간다. 화면 우측에 치우친 T자 모양의 굵은 붓질이 그나마 어떤 생명감이 넘치는 에너지 분출을 연상시킬 뿐이다.

은은한 쪽빛이 언뜻언뜻 나타나는 바탕 위에 칠해진 황토 빛깔은 전면화의 진행이 역력하게 나타날 뿐, 화면 바닥으로 고요하게 가라앉는다. 작가의 의도와 상관없이 T자 모양의 선획과 하단의 타원을 그린 선획에서 인간의 모습이 스쳐가기도 한다.

작가는 모노톤으로 화면을 채우는 시도를 지속해서 해오고 있다. 화면에 안료를 균일하게 사용하는 것이 아니라 붓 자국이 부분적으로 감지될 정도의 흔적을 남길 뿐이다. 붓이 가는 대로 내맡긴 자동적인 기운을 따라가면서 모든 것을 지워갈 수 있다면 오히려 작가가 의도한 아무것도 그리지 않으면서 무언가를 그리려고 한 심리의 상태를 공감하게 될 것이다.

형진식

무제

1990, 종이에 연필과 크레용, 78.5×108.5cm, 개인소장

키 큰 미루나무가 줄지어 서 있는 것 같지만 실제로는 연필과 크레용을 일정하게 문질러 만든 형상이다. 자연을 대상으로 한 것도, 어떤 형상을 함축적으로 담아낸 것도 아니다. 오직 순수한 손놀림으로 형성된 필선의 반복만 나타날 뿐이다. 위에서 아래로 빠르게 긁어내린 연필과 크레용의 흔적, 그 흔적이 오롯이 작품을 대변한다. 따라서 여기에서 찾아낼 수 있는 것은 손의 이동으로 만들어진 흔적의 결과물이다.

현대회화가 '무엇을 그릴까'라는 대상에 대한 반성에서 벗어나 그린다는 행위가 자각되면서, 그리는 행위 자체를 강조하려는 경향이 두드러졌다. 이는 곧 드로잉의 중요성으로 나타나는데, 지금까지 밑그림으로 통용되었던 개념에서 벗어나 그린다는 순수한 행위 자체를 형상이 있는 회화 작품과 대등하게 보고자 하는 시각이다.

형진식의 〈무제〉 역시 그리는 행위 자체를 자립시키려는 의도를 담고 있다. 특정한 무엇을 나타낸 것도, 연상시키는 것도 아닌, 선이 반복되는 행위 자체의 생명력과 강인한 의지가 작품을 떠받치고 있을 뿐이다.

이숙자

보리밭에 여인의 누드가 등장한 것은 1980년대 후반경으로, 작가는 이 시기부터 〈이브의 보리밭〉이라는 제목을 사용하기 시작했다.

파랗게 돋아난 보리밭에 누드로 누워 있는 여인의 모습은 에로티시즘을 자극한다. 이 같은 구성은 전혀 예상치 못한 만남으로 시각적인 충격과 더불어 토속적인 정감을 환기하는 요소로 작용하기도 한다.

싱싱한 보리밭에 누워 있는 여인의 누드는 인간의 원초적인 욕망과 자연의 풋풋한 정취가 어우러진 도상으로 강한 생명감과 동물적 본능을 극적으로 표상시켰다고 할 만하다. 여인의 고혹적인 눈길이 강한 흡인력으로 보는 이들을 사로잡는다.

이숙자가 보리밭을 소재로 한 작품을 발표하기 시작한 것은 1970년대 중반이다. 이후 작가는 청보리 또는 익어가는 황보리를 계절에 따라 줄곧 그렸다. 이 연작들은 대부분 보리밭이 화면 가득히 채워지고 간혹 몇 송이 들꽃이 피어 있거나 나비가 너울거리는 평화로운 정경을 보여준다. 그것이 1980년대 후반에 오면서 누드의 등장으로 이어졌다. 작가는 동양화의 재료에 서양화의 기법을 도입하여 현대적인 양식을 찾아내려고 했다. 사물을 입체적으로 처리하거나 원근감을 주는 방식은 전통 기법에서 벗어나 새로운 양식을 보여주는 것이다.

정승주

견우직녀

1990, 캔버스에 유채, 194×130.3cm, 개인소장

정승주는 옛 설화를 현대적으로 재해석해 표현했다. 이 작품은 칠월칠석에 까치가 다리를 놓아서 남녀가 만나는 견우직녀의 설화를 모티브로 한 작품이다. 일 년에 한 번밖에 만나지 못하는 연인의 상황이 애달프다. 그러나 그렇기에 더욱 아름답게 채색된다.

화면 중앙에는 두 남녀와 까치 두 마리가 있다. 이들을 둘러싼 배경은 장식적이지만 인물은 현대적이다. 윗도리를 벗은 남자가 뒤편에 서고 그 앞으로 흰 드레스를 입은 여인이 두 손으로 얼굴을 받친 채 수줍어하고 있다. 화사한 색채와 장식적

인 설정으로 더욱 꿈꾸는 듯한 분위기를 자아낸다. 특히 까치가 놓은 다리는 더할 나위 없이 화려한 색채로 구성되었다.

정승주는 화사한 색채의 구성을 지속해왔다. 그래서 그의 작품은 현실적인 장면이면서 현실을 벗어난 몽환적인 분위기로 탈바꿈되는 경우가 많다. 현실이면서 현실이 아닌 세계, 현실에서 출발하면서 꿈의 세계로 나가는 것이 어쩌면 예술의 또 하나의 길이 아닐까. 그가 활동하고 있는 남도—광주 지역은 풍부한 색채를 구사하는 작가들이 적지 않게 배출된 곳이다.

이완호

먼스테라

1990, 캔버스에 아크릴, 181.1×227.3cm, 개인소장

〈먼스테라〉는 식물이 추위에 얼었다가 다시 햇빛을 받고 살아났다는 내용을 담은 그림일기이다. 그러나 굳이 그림일기라고 지칭할 필요 없이 이완호의 작품은 그림에 글이 곁들여지는 형식을 추구한다. 소재 선택이 극히 일상적인 단면에 치중된 점과 그림으로 다 표현할 수 없는 부분을 글로 옮겨놓았다는 점에서 그림일기라고 할 수 있지만, 이 같은 형식은 전통적인 동양화, 특히 문인화에서 그 근원을 찾을 수 있다.

이완호의 작품은 일기를 쓰듯 문인화보다 자연스럽게 일상을 기록한다는 점에서 더욱 친밀감을 준다. 실내 어느 한구석에 놓여 있는, 특별히 시선을 끌지 않는 평범한 식물의 생태를 관찰해 소박하게 기술해 놓았다는 점에서 자연을 대하는 작가의 애틋한 감정을 느낄 수 있다. 일기를 쓰듯 담담하게 그려 넣는 형식은 자신의 삶 자체가 그대로 한 폭의 그림이 될 수 있다는 소박한 믿음을 대신한다.

짙은 청색과 부분적으로 붉은색이 혼합된 배경 위에 식물의 잎새와 엉킨 줄기가 선명하게 표현된다. 시들었던 식물이 다시 생기를 되찾으면서 잎새는 더욱 싱싱한 감각을 전달해준다. 잎새의 뒷면에 더욱 짙은 채색을 가하여 화면 전체가 생동감에 넘친다.

박인현

자연의 노래

1990, 한지에 수묵채색, 122×178cm, 개인소장

바위를 연상시키는 검은 바탕 위에 꽃과 나비, 낙엽, 풀 그리고 돌 모양의 형태들이 늘어져 있다. 자연의 단편들이 맥락 없이 한 자리에 어우러져 있는 장면이다. 이 어우러짐은 자연의 풋풋함을 표상한다. 배경의 검은 먹색이 개별적인 존재들을 더욱 선명하게 떠오르게 한다.

그림은 통상적인 어떤 장르나 규범에 적용되지 않는 자유로운 설정일 뿐이다. 그러기에 우리의 시각은 각기 자신을 극명하게 드러내면서도 긴밀한 관계를 지니는 사물들의 설정에 신선한 인상을 받게 된다.

자연이 지니는 고유한 형태와 색채, 그것들의 조화야말로 노래로서의 하모니임을 말해준다. 상단에 색동의 파편이 등장하여 자연적인 요소에 인위적인 요소를 첨가한 부분은 다분히 음악적인 톤을 예상한 결과로 보인다.

박인현은 홍익대학교를 졸업하고 1980년대를 통해 전개된 수묵화 운동에 참가했다. 수묵이 지닌 정신적 깊이의 연구를 시도했던 이 운동은 동양 화단에 큰 반향을 불러일으켰다. 박인현의 작품 역시 그와 같은 기운을 다분히 내포하고 있다.

박일순

나무

1990, 나무와 청동, 165×55×42cm, 개인소장

간결하다. 원통의 나무 기둥 하나가 솟아올랐다. 나무의 밑둥과 위쪽에 각각 대리석 파편과 같이 하얗게 채색된 청동을 더했다. 마치 촛대 같기도 하고 솟대도 연상된다. 그러나 작가는 어떤 사물의 연상을 유도하기보다 질료 자체가 드러나는 것에 집중하고 있는 듯하다. 제목을 〈나무〉라고 한 것에서도 작가의 의도가 그대로 드러난다.

나무는 나무 외에 아무것도 아니다. 나무는 나무일 뿐이라는 주장이 간결한 구조 속에 선명하게 각인되어 있다. 그런데도 우리는 습관적으로 나무 이외의 어떤 것을 찾으려고 한다.

우선 형태가 직접적이기 때문에 솟구치는 욕구의 반영을 떠올리게 된다. 인류는 오래전부터 천상으로 향하는 염원을 나타내는 상형을 만들어왔다. 수직으로 솟아오르는 형태에서 강인한 의지를 찾아낼 수 있는데, 이 작품을 두고 그러한 상형을 떠올리는 것은 위를 향해 상승하는 의지의 표상이 종교적인 관념을 환기하기 때문이다. 아래에 나무를 에워싼 장식적인 청동의 형태는 식물의 모양을 떠올리게 하여 자라나는 생명의 현상을 조형화한 느낌도 든다. 간결하면서도 무언가 풍부한 내면을 품고 있는 듯하다.

"이것은 나무 외에 아무것도 아니다"라는 작가의 주장에도 불구하고 나무 이외의 어떤 것을 찾으려는 호기심을 떨쳐버릴 수는 없다. 아마도 이 이율적인 상황의 암시야말로 이 작품이 지닌 매력인지도 모른다.

이영학

입상立像

1990, 화강암, 110×30×25cm, 개인소장

보따리를 머리에 인 여인이 다소곳이 서 있다. 두 팔을 아래로 내린 채 시선은 앞을 바라보고 있다. 전형적인 아낙네의 나들이 모습이 떠오른다. 순박한 시골 여인의 모습이 거칠게 쪼아놓은 흔적을 남긴 돌의 표면으로 인해 더욱 정감 있는 느낌으로 다가온다.

여인의 표정은 무심한 듯하면서 흐뭇한 감정을 애써 억제하는 듯하다. 인물의 얼굴이나 아래로 내린 두 팔이 가까스로 신체 부위의 특징을 나타낼 뿐 전체적으로는 그저 밋밋한 수직의 돌덩어리에 지나지 않는다. 이러한 표현으로 인해 여인의 사사로운 감정이나 사실적인 양감은 사라지고 하나의 기념비적인 차원에 다다르고 있다. 시골 아낙네가 나들이하는 모습이지만 그것은 전 세대를 아우르는 한국 여인의 전형을 보여줌으로써 한결 정감 넘치는 대상으로 드러난다.

이영학은 전통적인 기물이나 옛 기억을 떠올리게 하는 대상에서 그의 조각의 원천을 찾는다. 그러기에 그의 작품은 내용이나 재료를 사용하는 데 있어 우리 고유한 정서를 떠올리게 한다. 이 작품에서도 내용에서는 소박한 정감을 느끼도록 하고, 재료에서는 돌을 투박하게 다룸으로써 별다른 기교 없이 자연스러움이 드러나도록 표현했다.

김희성

05 '90 카펫트

1990, 스테인리스스틸, 지름 80cm, 개인소장

'조각'하면 좌대 위에 놓이는 입체물이 연상된다. 그러한 볼륨과 매스가 조각을 결정짓는 요소이다. 이런 선입견을 갖고 보면 이 작품은 조각이라고 말하기 어렵다. 지상에서 솟아오른 덩어리인 입체물이 아니며 볼륨과 매스를 말할 수 있는 요소도 찾기 힘들다. 그저 바닥에 놓인 원형의 판일 뿐이다. 둘레가 원형인 데다 내부는 직각으로 구획된 구조물이다. 이것이 입체물일 수 있는 요건은 바닥에 깔린 평면의 판에서 겨우 찾을 수 있다.

인체를 주로 다뤄 온 조각은 20세기에 이르면서 전통적인 시각과 방법의 굴레에서 벗어나기 시작했다. 회화의 변혁과 그 궤를 같이하는 것이다. 구체적인 대상도 사라졌을 뿐만 아니라 구조물로서 최소한의 조건도 탈피하려는 추이를 보였다. 바로 구조물이 지닌 최소한의 조건마저 거부하려는 의도를 보여준다. 어쩌면 이러한 조건을 가까스로 유지하여 미묘한 간극을 조성하고 있는지도 모른다.

작가는 분명 조각이어도 좋고 조각이 아니어도 좋다고 말할 것이다. 바로 그 간극 속에서 작품의 다른 존재 이유를 찾으려는 시도를 가늠할 수 있다. 이미 만들어진 것, 조각이라는 명분으로 제작되지 않은 구조물도 조각이라는 영역으로 볼 수 있다는 관념의 혁신이 현대미술을 더욱 풍부하게 하는 요인임을 보여준다.

김경옥

평화

1990, 대리석, 40×60×40cm, 개인소장

여체의 특징적인 부분을 근간으로 하면서 인간을 에워싸는 자연이 어우러진 장면을 연출하고 있다. 두 여인이 마치 하나의 인체 속에 융화된 듯, 산봉우리처럼 솟구친 네 개의 유방과 두 개의 얼굴이 개체이면서 동시에 분화되지 않은 한 몸으로 표현되어 있다.

분명히 이 작품은 해부학적으로 설명될 수 없는 인체의 단면을 드러내고 있다. 온전히 떠오르는 아이의 모습이나 신체만이 구체적인 설명을 대신하지만, 이 혼용의 상태가 무엇을 의도한 것인지는 쉽게 해석되지 않는다. 그러면서도 부드러운 육체의 단면과 이를 에워싼 거친 배경의 대비가 자아내는 극적인 상황 설정은 제목인 〈평화〉를 상징적으로 구현해내려는 시도일 것이다.

김경옥은 엄마와 아기를 주제로 한 작품을 집중적으로 다루어왔다. 천진한 아이들의 표정과 동작에서 평화로움의 전형을 발견하고 이를 일관된 주제의식으로 승화시켰다.

노재승

사유에 의한 유출

1990, 대리석, 130×30×70cm, 개인소장

기본적인 형태는 여체의 토르소이지만 일반적인 유형의 토르소를 지향하진 않았다. 여체의 가슴 부분이 훼손되어 있다. 여체를 가장 분명하게 상징하는 신체 부위인 가슴을 없앴다는 것은 애초에 여체의 아름다움을 의도하지 않았기 때문일 것이다.

가슴 대신 그 자리에는 무언가가 녹으면서 흘러내린다. 작가는 여체보다 여체를 빌려 액체의 흘러내림, 즉 흘러내리는 움직임의 순간을 형상화했음을 알 수 있다.

노재승이 추구하고자 한 형체의 개념은 바로 이 유동하는 액체의 현존, 그 현존을 기념화하는 것이다. 흘러내린다는 것은 어떤 힘의 작용에 의한 에너지의 이동이다. 시각적으로 강한 반응을 끌어내는 흘러내림은 현장감과 더불어 긴장감을 유도한다.

돌 속에 유동되는 액체를 구현한다는 것은 일종의 간접적인 움직임, 심리적인 유동의 결정이라고 할 수 있다. 〈사유에 의한 유출〉이 실은 '유출에 의한 사유'라고 할 수 있을 듯하다.

윤성진

1990년 여름

1990, 철과 석고, 180×40×40cm, 개인소장

무기적이면서도 유기적인 생명을 가진 요소가 함축되어 있다. 철판으로 만든 대와 수직으로 솟구친 긴 철봉, 철봉 위는 덩어리진 철의 형태와 그 형태 속에서 가녀린 잎새 하나가 매달려 있다. 간결한 구조이면서도 상징적인 내면을 시사한다.

상자 모양으로 만들어진 철판의 대를 석고로 만든 두 개의 잘린 다리가 받치고 있다. 철판과 석고로 이루어진 두 다리는 언뜻 갇힌 상황과 그 상황 속에 있는 인간의 조건을 은유적으로 표현한 듯하다. 그러면서도 이 심각한 상황에서 벗어나 길게 위로 솟구치는 철봉과 빗자루 모양에서 보여주는 유머러스한 반전이 시선을 사로잡는다.

역시 초점은 빗자루처럼 생긴 형태에서 빚어져 나온 하나의 잎새다. 어쩌면 잎새보다 꽃봉오리로 보는 편이 더 흥미로울 듯하다. 딱딱하고 살벌한 철의 구조 속에 한 생명이 자리 잡고 있는 것이 경이롭다.

윤성진의 조각은 철과 석고라는 재료가 주는 이질성과 더불어 생명의 현상과 무기적인 구조가 어우러진 면모가 두드러지면서 상황적 의식을 강하게 표상시키려는 의도를 반영하고 있다. 이는 한 개인의 자전적 서사일 수도 있으나 한 시대의 거대 서사와 밀착된 것이라고 볼 수도 있다. 현대에 처한 인간 실존의 상황을 이처럼 간결한 구조로 형상화하는 데서 그의 작품이 지닌 내밀한 밀도를 엿볼 수 있다. 이와 같은 윤성진의 작품은 고도한 절제로 이루어지는 한 편의 시에 비유되기도 한다.

정현도

심흔 90-1(자연에서)

1990, 자연석, 40×60×20cm, 개인소장

동양에서는 수석壽石이나 분재盆栽를 수집하고 애호하는 취미가 있었으며 이를 하나의 예술로 인식하기도 했다. 이 같은 취미는 자연에 대한 동양인의 남다른 심미안審美眼을 반영한다. 이는 또한 자연을 있는 그대로 바라보는 것이 아닌, 생활 공간으로 들여와 일상에서 영위하려고 하는 동양 특유의 자연관이기도 하다.

정현도의 〈심흔 90-1〉은 마치 자연에서 채취된 수석을 연상시킨다. 자연스러운 돌의 외형이나 가운데로 밀집된 일정한 돌기 현상도 인위적이라기

보다는 오랜 세월에 걸쳐 자연스럽게 만들어진 것처럼 보인다. 작가가 의도하고 만들어낸 형상이지만 인위적인 느낌이 전혀 없는 자연석 그대로 보이는 특징이 있다. 이처럼 인위적인 행위로 자연스러움을 나타내는 것은 고도의 기술력을 필요로 한다. 인위와 자연은 상반되기 때문이다.

작가는 돌이나 나무를 소재로 하면서 표면에 미묘하게 일어나는 물결 모양을 조형하여 일정한 생명의 리듬을 일관적으로 표상화했다. 형상의 표면에는 잔잔하면서도 꿈꾸는 듯한 여운이 깃들고 있다.

최만린

O 90-11

1990, 청동, 30×25×4cm, 개인소장

제작 연도는 1990년으로 되어있지만, 이는 석고로 제작한 후 청동으로 다시 떠낸 시기로 보인다. 이런 경우를 고려하면 아마 1960년대의 초기 작품임이 분명하다.

〈O(점)〉 연작은 작가가 스스로를 가다듬고 원점으로 돌아와 새로운 시작을 준비하는 자세로 제작한 것이다. 점은 형태가 탄생하는 순간의 시작을 상징한다. 이는 작가가 한국적인 조각을 고민하던 1960년대 후반 낡은 붓으로 신문지에 점을 찍으면서 점·선·면의 구분이 무의미해지고, 점이 찍힌 지점을 넘어서는 내면을 깨닫고 시작한 연작의 귀결로 보인다

반원형의 형태는 생명과 형태, 모든 존재의 근원을 상징하는 동시에 모든 개념을 초월하고자 하는 O으로 귀결된다. 원이라는 완벽한 형태는 비워내며, 또한 채워가는 것이 가능하다. 여기에 작가가 가진 인간의 상념을 채우고 비우는 내면을 형태를 통해 구현하려는 실존적 의식이 다분히 반영되고 있음을 발견할 수 있다.

손으로 흙을 반죽한 자국이 선명하게 남아 있는, 그래서 더욱 풋풋한 형태의 단면이 강한 인상으로 다가온다.

김혜원

섬

1990, 청동, 50×78×38cm, 개인소장

수평선으로 불쑥 솟아오른 돌섬을 소재로 하지만 한편으로는 비스듬히 누운 여체를 연상시킨다. 예리하게 깎인 단면은 무기적인 질료의 응어리를 분명하게 드러내지만, 전체적인 윤곽을 따라가다 보면 조각의 소재로 자주 다뤄지는 여인의 와상臥像임을 확인할 수 있다. 섬과 인체를 흥미롭게 융합시켜 섬이면서도 섬이 아닌, 동시에 여체이면서도 여체가 아닌 존재를 형상화한 것이라 할 수 있을 듯하다.

두 개의 이미지를 하나의 형체 속에 적용함으로써 그 어떤 것도 아닌 새로운 형상으로 떠오르게 했다. 이 경우 보는 사람의 상상이 하나의 이미지로 완성되는 것보다 더욱 풍부하게 펼쳐질 수 있다. 단순하게 섬으로 보였다가 풍만한 여체의 와상으로 부단히 변주되어 새로운 이미지를 지속적으로 연상하도록 만든다.

존재는 때때로 보는 각도에 따라, 또는 그것이 놓인 상황에 따라 전혀 다르게 보일 때가 있다. 그 시점에서 일상과 관념에서 벗어나 무한한 상상의 나래가 펼쳐지게 된다. 그의 예술은 이 시점을 추구한다고 할 수 있다.

최승호

임상일지

1990, 혼합기법, 160×200×130cm, (구)삼성미술관 리움

1990년 《중앙미술대전》에서 대상을 받은 작품이다. 이동용 간이침대는 병원에서 환자용으로 사용되는 것으로 보인다. 침대에서 환자인 듯한 인간의 형상이 부분적으로 감지되지만, 환자를 덮은 이불은 함석판 같은 혼합 철제로 만들어져 기이한 상황을 연출한다.

이불은 급기야 언덕을 만들고 솟아오르는 암벽을 만든다. 암벽 위에는 고풍스러운 옛 건조물이 자리 잡고 있고 여기저기 돌계단이 보인다. 흡사 고대 사막지대에 있었던 황폐해진 도시의 한 단면

같다. 작품은 환자가 누워 있는 병실의 침대를 빌리면서 현실과는 전혀 다른 상상 속의 역사적 유적이 동시에 연상된다.

최승호의 작품은 일종의 풍경조각이라고 할 만한 독특한 차원의 조각을 시도한다. 조각이라고 하는 장르와 형상화가 만들어놓는 일정한 유형을 벗어나 상상할 수 없었던 장면—풍경—을 끌어들인다. 이는 탈조각적인 현상이라고 할 수 있다. 조각이 회화화된 현상이라고도 불릴 수 있는 경향을 추구하는 것이다.

신옥주

제목이 알려주듯 완결된 어떤 것이라기보다는 진행되고 있는 생성의 한 순간을 구현한 작품이다. 좌대를 생략하고 여러 재료를 혼합시켜 일정한 거리의 시각적 특징을 살렸다. 전통적인 관념조각의 형식을 벗어난 대담한 설정이 충격적이다. 쇠와 돌과 구리라는 각기 다른 질료가 서로 뒤엉킴으로써 생성의 열기는 절정을 향해 한껏 고양된다. 이것은 특정한 완성을 향한 정제된 형상이라기보다 막 폭파된 순간의 현장감을 밀도 높게 드러냈을 뿐이다. 예기치 않은 사건의 결정체로서 생명의 탄생은 다분히 극적이기조차 하다.

신옥주의 조각은 좌대 없이 바닥에 놓이는가 하면 식물같이 줄기들이 서로 연결되면서 기이한 형상을 만들어내는 것이 특징이다. 녹슨 철과 구리의 뒤틀린 형상 전개는 무언가를 연상시키려 하기보다 그 자체로 또 하나의 생명 현상으로 탄생한다.

엄태정

기-90-1

1990, 자연석과 청동, 65×127×127cm, 개인소장

중심에 자리한 원형에서 파생된 띠가 둥근 형태를 그리면서 완성된다. 중심에서 일어난 기운의 극히 자연적인 형성 내역을 보여주는 형태다. 이 형태 역시 둥근 돌 위에 얹혀져 원 두 개가 서로 겹치면서 원환의 기운을 더욱 강조하는 느낌이다.

대단히 간결하고 절제된 형태이면서도 풍부한 시각의 충일을 불러일으키는 것은 생성과 환원이라는 조형 논리가 극명하게 드러나기 때문이다.

엄태정의 조각은 이처럼 논리적인 형성 내역을 보여주면서 대칭과 균형의 짜임새를 간직한다. 조각이라는 예술의 구조에 충실하면서도 이로부터 부단히 일탈하려는 실험적 의욕을 잃지 않는 데서 매력을 지닌다. 이 작품도 그와 같은 특징이 잘 반영되어 있다. 돌과 청동이라는 재료가 결합하면서 상호 충돌보다는 융화를 통해 더욱 안정적인 형성 논리를 펼쳐 보인다.

엄태정은 서울대학교 미술대학을 나와 서울대학교 교수를 역임했다.

이종구

밭

1991, 캔버스에 아크릴과 포대, 50×66cm, 서울시립미술관

이종구는 농작물을 담았던 포대나 농가 담벼락에 붙어 있던 포스터 등을 화면에 사용해 더욱 현장감을 높인다. 이 작품에서도 인쇄된 포대 위에 농촌의 한 정경을 그대로 묘사하여 농촌의 현실감이 두드러지게 표상되고 있다.

그림이면서 동시에 현실인 장면의 일체화가 흥미롭게 구현되었다. 그가 선택한 인물 역시 자신의 주변 인물, 가족이나 이웃이기 때문에 더욱 현장감이 두드러진다. 관념으로의 대상이 아니라 현실로서의 대상이기에 여기에는 기존의 묘사 방법 같은 거리로서의 주객이 끼어들 틈이 없다. 따라서 밭에서 일하고 있는 여인은 그려진 대상이라기보다 그 자체가 현실이라고 할 수 있다. 작가와 더불어 살아가는 이웃의 모습이 빈번하게 화면에 떠오르면서 현실이자 동시에 그림의 세계가 된다.

이종구는 1980년대 '신형상新形象'의 대표적인 작가로 주목받았다. 특히 그의 작품은 농촌의 현실을 소재로 한 시대상을 비판적인 시각으로 표현하는 데 일관되었다. 밭에 나가 잡초를 뽑고 있는 농촌 여인을 뒷면에서 포착한 이 작품에서도 현실로 들어가는 시점의 치열함이 돋보인다.

황용엽

노랑, 초록, 진한 황토색 등 원색의 등장과 희화화된 인물 설정은 삶에 대한 긍정적인 반응을 보여주는 것으로, 자신의 생生과 작품 경향의 한 전기轉機를 맞는 듯한 느낌을 준다. 실타래 같은 선묘, 두 인물의 유머러스한 설정 등 어디에서도 찾아볼 수 없는 황용엽 특유의 화면을 보여준다.

파라솔을 든 '여인'이 앞서고 '나'는 그 뒤를 열심히 따라가고 있다. 두 인물은 남녀가 구분되지 않을 정도로 왜곡되고 변형되어 있다. 주변의 자연 역시 인물의 해학적인 행동에 반응이라도 하듯 경쾌한 리듬으로 일그러지고 있다. 음악적인 풍부한 리듬이 화면에서 느껴진다.

길게 일그러진 인물의 왜곡된 상과 실타래처럼 얽힌 선묘의 구성, 우울한 색은 독특한 분위기를 조성시킨다. 황용엽은 1990년대로 들어서면서 한결 밝고 화사한 색채와 향토적인 정감이 강한 작풍으로 선회했다.

초기에는 뜨거운 추상에 깊이 영향 받았으나 곧이어 자신만의 독자적인 세계로 몰입했고, 주로 인간이 처한 상황을 은유적으로 표현하는 어둡고 우울한 화면을 지속해 보였다.

최인선

거침없는 붓 자국이 화면을 가득 채우고 있다. 단색에 가까운 흙갈색 안료의 자적이 보여주는 기운은 아우성처럼 화면을 비집고 나오는 느낌이다. 에너지가 분출하는 듯한 강렬한 힘의 흔적이 그대로 아로새겨진다.

거친 붓 자국과 안료의 물성이 어우러져 의도하지 않은 상황이 연출되고 있다. 그러면서도 가쁜 숨결을 느낄 수 있는, 생성하는 기운이 분명히 드러난다. 보는 사람은 결정된 어떤 장면을 보고 있다기보다 진행 중인 순간의 뜨거운 기운에 휩쓸린다. 확실히 화면에는 안으로부터 뿜어져 나오고

또 부단히 안으로 잦아드는 기운의 운동이 실감나게 전달되면서도 예상치 않은 상황이 연출되고 감상자와의 감각적인 교감을 끌어낸다.

붓의 자동적인 기술과 그것으로 진행되는 화면은 추상표현주의의 맥락을 지니면서도 한편으로는 물성 자체가 강조되어 추상표현의 후기적인 양상이 농후하게 나타난다. 의도된 듯하기도 하고 무심하게 진행된 듯하기도 한 표현의 자율성이 한결 선명하게 드러나면서 독자적인 모색의 여지를 감지하게 한다.

김근중

귀장연작-천부인

1991, 나무판에 마포천, 채색, 크레용, 먹, 프레스코, 부분 글귀,
150×200cm, 국립현대미술관

한국화의 실험적인 추세는 해방 이후 꾸준히 전개
됐지만 점차 내용에서보다 형식에 따르는 질료의
실험이 두드러지는 것을 특징으로 한다. 그리고
전통적인 소재의 관념에서 벗어나 매체 자체의 표
현 확대가 확연하게 두드러진다.

김근중의 〈귀장연작-천부인〉 역시 방법에 대
한 시도가 현저하게 나타나는 작품이다. 이 작품
에 사용된 프레스코fresco 기법은 현대에는 거의 사
용되지 않기 때문에 옛 기법의 재현이라는 측면과
아울러 한국화의 다양한 질료의 원용을 가능하게
해주고 있다.

프레스코는 벽화에 사용된 대표적인 기법으로

마르지 않은 회반죽 벽에 물에 녹인 안료로 그림
을 그리는 것이다. 단기간에 완성해야 하고 수정
이 까다로우므로 제작에 있어 많은 제약이 따른
다. 그러나 질료 자체가 지니는 무게감과 고졸한
표현의 깊이는 어떤 재료보다도 뛰어나기 때문에
벽화처럼 기념성이 강한 내용물에 가장 어울리는
기법이다.

화면은 서사적인 내용이지만 설명적인 요소가
극도로 제한되어 다분히 암시적인 도형의 전개로
이루어진다. 단순하면서도 잠재된 서사로 인해 짙
은 여운이 한결 강하게 느껴진다.

윤동천

전쟁과 나뭇잎

1991, 캔버스에 혼합기법, 130×162cm, 개인소장

화면은 더없이 간결하다. 나뭇잎 두 개, 하늘로 떠가는 항공기 한 대 그리고 색띠와 사각으로 나뉜 면의 조합이 전부이다. 마치 아이들이 벽면에 낙서해놓은 듯한 천진함이 묻어난다. 〈전쟁과 나뭇잎〉이라는 제목 역시 유머러스하다. 이 둘은 아무 관계도, 맥락도 지니고 있지 않다.

느닷없는 설정이 웃음과 동시에 신선한 충격을 자아낸다. 전쟁과 평화라고 제목 지었다면 더없이 상식적인 내용으로 누구나 이해할 수 있었겠지만, 폭격기로 대변되는 전쟁과 연약하기 짝이 없는 나뭇잎으로 은유되는 평화가 한 공간에 놓인 것은 고도의 함축성을 내포한다.

폭격기가 지닌 뚜렷한 전쟁의 이미지에 비해 나뭇잎은 쉽게 평화의 이미지로 연결되지 않는다. 작가는 평화를 상식적인 대응물로 설정하지 않고 자연물, 그 가운데서도 나뭇잎으로 대체하여 전쟁과 평화의 상황을 에둘러 표현하려고 했음이 분명하다.

윤동천의 작품은 극히 절제된 현실의 단면을 보이지만 위트와 기지가 넘치는 설정으로 사람들의 시선을 끈다. 전쟁으로 표상되는 폭격기에 대항이라도 하듯 팽팽한 존재감을 드러내는 나뭇잎의 설정도 그 한 예이다.

전수천

나무판 위에 원형의 철선을 부착하고 사각의 틀 속에 다양한 인종의 초상을 담았다. 붉은 목판 위에 사람의 발자국이 어지럽게 찍혀 있다. 화면 왼쪽으로 치우쳐 있는 사람의 그림자가 등장한다. 그림자는 화면을 응시하는 화면 속에 타자이기도 하다.

철사로 이루어진 둥근 원 속에 초상과 인간의 발자국들이 어지럽게 흩어져 있는 것으로 보아 다양한 인종이 모인 도시의 상황을 비유하고 있음이 분명하다. 왼쪽에서 그림자로 나타나 이 상황을 객관적인 거리에서 보고 있는 주인공은 상황 속에 묻히면서도 한편으로는 타자일 수밖에 없는 자신을 자각하고 있다. 이는 일본과 미국 뉴욕에서 한동안 활동하며 언제나 이방인일 수밖에 없었던 작가의 경험이 반영되고 있는 것이 아닌가 생각된다.

뉴욕은 세계 각지에서 모여든 이방인들로 흥청대는 도시이다. 모든 인종은 뿌리를 내리지 못하고 부평초처럼 떠다니거나 유목민처럼 끊임없이 어디론가 이동한다. 떠다니고 이동하는 인간들의 고된 삶, 그것이 작가에게는 방황하는 혹성들로 비춰지는지 모른다. 그 속에서 작가는 돌아갈, 자신의 떠나온 자리를 절실히 가슴 속에 품고 있었는지도 모른다. 그림자로 나타나는 작가의 모습 속에 절절한 연민의 감정이 배어 나온다.

문인수

현 I

1991, 콘크리트와 철, 55×90×20cm, 개인소장

건축 자재로 사용되었던 콘크리트 조각과 건축 구조물에 쓰였던 철조물 파편을 재료로 사용했다. 산업 쓰레기로 버려진 것을 모아서 새로운 조형물로 재탄생시켰다. 폐기된 구조물들의 파편으로 제작된 작품은 다시 태어나는 생명체로서의 강인한 내면을 지닌 것처럼 느껴질 수 있다.

일종의 버려진 오브제가 원래 사용된 용도와는 전혀 다른 구조체로 재현된 것은 우리 주변의 모든 사물이 사람들의 손길에 의해 새로운 생명을 획득한다는 교훈을 보여준다. 콘크리트의 탄탄한 구조물과 철판들로 연결된 철조물의 만남은 서로 다른 재료가 내뿜는 강렬한 열기가 조형의 내면을 결정짓는 요소로 작용할 수 있음을 보여준다.

1970년대 이후 현대조각에서 전개된 두드러진 변화의 양상은 다양한 재료의 등장과 한 작품 속에 여러 재료를 뒤섞은 이른바 믹스 미디어Mix Media의 등장이라고 할 수 있다. 지금까지 조각의 재료로 돌, 나무, 청동 등 단일 재료를 사용한 소재의 관념이 무너진 것이다.

박영남

창문에 그려본 풍경

1991, 캔버스에 아크릴, 종이 테이프, 콘테, 목탄, 유채,
173×117.5cm, 국립현대미술관

가로세로로 일정하게 나뉘어 형성된 화면 속 작은 면들을 흰색과 검은색 두 가지 색상으로 채워나갔다. 때로는 사선을 그려 넣어 마치 창 모양의 일정한 구조가 밀집된 양상을 보인다.

구체적인 대상을 그리지는 않았으나 얼핏 보기에 도시의 구조물을 연상시킨다. 거대한 빌딩의 한 부분을 단면화한 것 같기도 하고 빼곡한 빌딩숲을 떠올리게도 한다. 엄격한 기하학적 패턴의 정연한 질서를 보이지만 창을 통해 나타나는 바깥 풍경 같은 정감도 지닌다.

작가는 자신의 작품을 두고 다음과 같이 언급한 바 있다. "나는 추상화를 그리면서도 작품 제목은 〈창문에 그려본 풍경〉을 붙이곤 한다. 추상이란 형식 속에 자연의 정서를 담고 싶기 때문이다." 이는 지적인 구조 속에 정감도 함유하고 싶다는 작가의 솔직한 고백이라 할 수 있다.

지나치게 딱딱한 것도 좋은 예술이 아니듯이 예술은 너무 감성적으로 흘러도 힘이 없어진다. 이 둘을 어떻게 융합해서 하나의 화면 속에 녹아 들게 하느냐가 관건이다. 박영남은 이 점을 염두에 두면서 작업을 한다고 설명한다.

한애규

백토가 섞인 흙을 구워서 만든 테라코타terracotta로 모든 것을 품을 것만 같은 넉넉한 모습의 여인이 가부좌를 틀고 산처럼 앉아 있는 형상이다. 한애규는 남성의 상대로서 인식되는 여성성에 관한 내용과 여성의 일상을 주요 소재로 다루었다. 여성성은 풍요와 다산을 상징하는 모성애와 연결된다. 일상을 소재로 한 작품은 가사노동이나 육아 등을 냉정하고 객관적인 시각으로 보여줌으로써 여성에게 주어지는 책임과 의무가 억압일 수 있음을 지적한다.

한애규가 재료로 선택한 흙은 친근하면서도 환경에 따른 변화가 자유로운 매체로 여성의 삶을 그려내는 작가의 작업 내용과 잘 맞아떨어진다. 여성의 실존에 대해 표현하는 그의 작업은 테라코타로 완성되어 더욱 따뜻하게 다가온다. 페미니즘의 시각에서 강력하게 여성의 평등과 해방을 부르짖는 것은 아니지만 생활 속에서 여성의 삶과 정체성을 자세히 관찰하고 보여주는 방식으로 은밀하게 같은 메시지를 전달하고 있다. 자전적인 요소가 함축된 그의 작업 속에서 작가는 자신이 생각하고 느끼는 여성의 역할과 능력, 그리고 여성성을 역설적이면서도 유머러스하게 표현하고 있다.

이동엽

명상(순환) 92510_1

1992, 캔버스에 유채, 72.7×60.6cm, 개인소장

이동엽의 화면은 흰색을 기조로 하면서 그 속에 미묘한 또 하나의 흰색이 떠오르게 하며 그린 것과 그리지 않은 것의 미묘한 간극을 제시해 보인다. 이 작품에서도 그려진 것과 그려지지 않은 것 사이의 미묘한 경계가 눈길을 사로잡는다. 있는 것과 없는 것의 역설적인 관계를 시적 언어로 구현해주는 그의 작품은 단순히 본다는 행위를 떠나 무언가 한없는 명상의 세계로 이끌어간다.

이동엽은 1975년 일본 도쿄 화랑에서 열린 《다섯 가지 흰색전》에 참여함으로써 대표적인 모노크롬 작가 중 한 사람으로 주목받았다. 1970년대 중반 전후 일부 현대작가들에서 나타나는 공통된 표현 인자는 단색의 전면화였다. 미니멀리즘이나 개

념미술의 물결이 세계적으로 확산되고 있었던 시점에서 한국의 단색화 경향은 미니멀리즘 또는 개념미술의 한국적인 변주로 간주되기도 했다.

그 당시 열린 《다섯 가지 흰색전》은 국제적인 추세와는 일정한 간격을 두고 독자적인 색채를 띤 전시로 평가되었다. 모노크롬 가운데서도 유독 흰색 모노크롬의 다섯 작가(권영우, 박서보, 서승원, 허황, 이동엽)를 선정함으로써 흰색에 대한 인식이 증대되었으며, 이를 계기로 '백색파白色派'라는 말이 통용되기에 이르렀다. 한국의 모노크롬 회화 가운데 단연 백색의 기조가 압도적이었던 것은 단순한 유행을 넘어 한국 고유의 정서를 반영한 것으로 이해되었기 때문이었다.

김병기

센 강은 흐르고
1992, 캔버스에 유채, 91.5×152cm, 국립현대미술관

김병기가 일시적으로 귀국했던 시기에 제작한 작품으로 1950년대 중반의 추상 작품과 연결되면서도 더욱 경쾌한 기조가 흐르고 있다. 날카로운 선과 드로잉 같은 기법으로 묘사한 거리의 풍경은 이후 정물이나 풍경에서도 공통되는 요소로 나타난다.

프랑스 센Seine 강변의 건축물과 멀리 보이는 인물은 특별한 설명이 없어도 장소에서 받은 인상을 포착한 것임을 느끼게 한다. 날카로운 선조, 엷게 칠한 안료의 투명함, 구상과 추상의 경계가 주는 모호함과 신선함이 화면에 또 하나의 격조를 만들어가고 있다.

김병기는 한국 추상회화 형성기에 서구 미술사를 깊이 연구하여 현대미술에서 추상이라는 것에 대해 고민하지 않을 수 없었다. 이러한 맥락에서 나온 그의 작품에는 대상을 재현하는 것이 아닌 인간 존재에 대한 성찰과 은유가 담겨 있었으며, 자연과 인간, 세계와의 관계에 대한 고뇌가 담겨 있었다. 궁극적으로 그는 이러한 추상 작업을 통해 자연과 인간, 그리고 세계에 대한 깨달음을 표현하고자 했다.

김병기는 1960년대 중반 미국으로 이주하여 오랫동안 머물렀으며, 1990년대 초반에 일시 귀국하여 왕성한 창작의욕을 보여주었다. 그는 1950년대 중반부터 추상적인 작업을 시도했는데, 근작에서도 이지적인 추상의 잔흔을 남겼다.

이한우
아름다운 우리 강산

1992, 캔버스에 유채, 197×290.9cm, 개인소장

강우문
춤

1992, 캔버스에 유채, 110×158cm, 대구미술관

화면은 전체로서의 풍경이라고 할 수 있다. 시야에 들어오는 정경은 사방 몇십 리를 능가하는 장대한 규모이다. 근경의 마을로부터 전답과 수목, 그리고 야트막한 야산을 지나면 멀리 아스라이 원산이 몇 겹으로 펼쳐진다. 한국인이면 누가 보아도 익숙한, 정감 짙은 우리의 산야山野이다. 오밀조밀하게 펼쳐지는 야산과 들녘, 그 사이에 비집고 들어온 마을들, 어느 한 곳 비지 않고 꽉 차는 시감이 풍요롭다.

이한우는 1990년대를 통해 우리의 자연을 〈아름다운 우리 강산〉이란 연작으로 구현했다. 대체로 파노라마처럼 펼쳐지는 장대한 시역을 포괄하는 화면 구성을 갖는다. 여기 나오는 우리 강산은 물론 어느 지역을 상정한 것이기보다 이미 자신에게 각인된 전형적인 산야의 모습이다. 따라서 우리에게만 있는 독특한 풍경이자 개별적인 지역이기보다는 보편성을 지니는 풍경이라고 표명해야 할 것이다. 동시에 바라보는 거리로서의 시점이 아니라 그 속에 부단히 빨려 들어가는 풍경으로서의 개념성을 지니고 있다.

화면 중심에는 흰 고깔과 장삼長衫을 펄럭이며 춤추는 여인이 배치되고 세 사람의 악사가 여인을 에워싸고 있다. 장구, 꽹과리, 북과 같은 마당놀이에 어울리는 악기들이 어우러져 흥겨운 고비를 넘기는 듯 지그시 감은 눈언저리가 사실감을 더해준다. 예리한 선조를 사용해 묘사한 대상은 음악적 율조와 어울리며 붉고, 희고, 푸른색의 대비는 상황을 더욱 강조시킨다.

강우문은 대상을 사실적으로 묘사하는 자연주의 화풍에서 벗어나 요약하고 과장하는 표현주의 화풍을 구사했다. 그가 다루는 이 작품 역시 표현주의에 어울리는 격정적인 춤의 한 장면이다.

박재곤

삶과 뿌리

1992, 캔버스에 유채, 120×149cm, 서울시립미술관

짙은 녹색과 붉은색 그리고 노란색 등의 원색으로 구성된 화면은 기이한 열기로 가득 차 있다. 아마도 그것은 이국적인 정서가 주는 낯선 느낌과 그가 출발할 때 보여주었던 뜨거운 추상표현의 몸짓이 기묘하게 어우러져 자아내는 감동일 것이다. 초기 작품에서 보여주었던 어둡고 격렬한 표현 행위는 밝고 건강한 색채로 바뀌었으나 화면의 구성적인 기조는 여전히 초기의 분위기를 고스란히 간직하고 있는 인상을 준다.

박재곤은 《1960년 미술협회》를 통해 데뷔했으나 1970년대에 아르헨티나로 이주하여 국내에서

의 활동은 기록되지 않는다. 1992년 귀국하여 몇 차례 개인전을 가졌으나 1993년에 작고했다. 따라서 국내에서 그의 활동은 1992년에서 1993년에 걸친 일 년으로 압축된다.

오랜 해외생활, 그것도 한국과는 정반대 편에 있는 아르헨티나에서 활동한 그의 경력은 국내에서는 낯설 수밖에 없다. 대개 외국으로 이주한 사람들이 떠날 당시의 의식과 정서를 고스란히 간직하듯이 박재곤의 작품도 그가 작가로서 데뷔하던 시절의 화풍을 고스란히 지니고 있다.

석초 김송열

거연정

1992, 종이에 수묵담채, 68.5×136cm, 개인소장

강변에 자리 잡은 정자를 소재로 한 이 작품이 주는 감흥은 독특한 구도에서 온다. 좌우로 뻗어 있는 강기슭에 수목에 에워싸인 정자가 반쯤 드러나 있다. 그것도 화면 위는 잘려나간 상태이다. 초점은 정자의 하단과 정자가 자리한 언덕에 두고 있다. 온전한 정자의 모습을 담기보다는 그 주변을 포착했다. 주변의 자연, 그 자연도 다분히 시간이 담긴 어느 순간의 장면이다. 언덕의 정자에 못지 않게 물에 비친 모습이 화면의 중심을 이루고 있으며, 이는 흐르는 시간의 어느 단면이라고 해도 과언이 아닐 듯하다.

화면은 실체와 물에 반영된 모습, 그리고 자연의 어느 장면과 그 위를 스치고 가는 시간이 미묘하게 얽혀 있는 장면의 구현이라고 할 수 있을 듯하다. 여기에 작가가 포착해 들어가는 시점의 풍성함을 느끼게 한다.

수묵의 자연스러운 번짐이 주는 그윽한 기운과 부분적으로 가해진 섬세한 구사의 대비도 이 작품을 한결 산뜻하게 해주는 표현적인 특징이다. 가벼운 터치와 뭉클한 정감을 융화시킨 표현은 수묵산수화가 아니고서는 도달할 수 없는 경지라고 할 수 있다. 여기에 대담한 정경의 단면화는 자칫 평범해질 수 있는 분위기 위주의 표현을 단번에 벗어나게 한다.

이종빈

독립가옥들이 있는 풍경

1992, 나무에 아크릴과 색연필, 65×100×10cm, 개인소장

내용도 특이하고 매체도 특이하다. 회화 같기도 하고 조각 같기도 하다. 조각을 주로 제작한 작가의 성향으로 본다면 조각으로 볼 수 있지만, 형식이나 내용은 오히려 회화적이다. 즉 회화와 조각의 성격을 모두 갖춘 작품이다.

나무판 위에 다섯 개의 나무 기둥이 그려지고 그 꼭대기에 각각 한 채의 집이 있다. 굴뚝에는 흰 연기가 스포트라이트처럼 창공을 향해 뻗어 있다. 창공에는 구름 조각이 떠 있다. 나무 기둥이나 굴뚝에서 뻗어 나오는 연기, 구름 등이 입체적이다. 이러한 입체적인 표현이 다분히 유머러스하다. 아

이들이 그리는 그림에서 볼 수 있는, 또는 아이들 장난감같이 형식을 벗어난 자유로운 상상이 건강한 풍경을 만들어내고 있다.

이종빈의 조각은 전통적인 방식을 벗어나 오브제와 일상적 기물로의 치환을 보여줌으로써 예상치 못한 유머를 자아내는 것이 특징인데, 이 작품에서도 어디에도 얽매이지 않는 분방한 사유의 즐거움을 보여준다. 극히 간결한 대상의 묘사, 회화적 묘사이면서 부단히 드러내는 입체화의 추이가 조각가로서의 면모를 암시적으로 보여주고 있다.

박현규

신新 천지창조

1992, 캔버스에 유채, 161×227cm, 국립현대미술관

화면에 두 개의 상황이 겹쳐진다. 배의 선상을 연상시키는 기조의 상공에는 신이 인간을 창조하는 장면—미켈란젤로의 시스티나 성당 천장화 중 〈아담의 창조〉—이 떠오른다. 또한, 이젤의 부분이 떠오르는가 하면 시계의 글자판이 나타났다가 사라진다.

그지없이 조용한 선상에는 술잔과 접시가 놓여 있고 물고기 한 마리가 식탁 위에 떠 있다. 사람의 흔적은 찾아볼 수 없다. 멋진 여인용 모자와 바이올린이 있는 것을 보면 얼마 전까지만 해도 흥겨운 선상파티가 있지 않았을까. 세속적 향락이 아직도 남아 있는 공간에 엄숙하게도 천지창조의 신

화가 떠오르다니 아이러니하다.

상상과 현실이 교차함으로써 예기치 않은 환상의 세계가 펼쳐진다. 어쩌면 우리의 일상도 현실이면서 때로는 상상치 못할 꿈의 세계가 교차하는 것은 아닐까 하는 생각이 든다. 초현실주의가 바로 이 지점에서 태어난다고 할 수 있다.

구체적인 현실의 장면이 손에 잡힐 듯이 분명하게 떠오르지만 한편으로는 현실적이면 현실적일수록 현실을 벗어나려는 기묘한 긴장의 상황이 연출된다. 화면은 긴장으로 인해 곧 와해할 것 같은 느낌마저 들고 있다.

이호철

내일 또 내일-꿈

1992, 하드보드에 아크릴, 133×171cm, 개인소장

액자 속에 어떤 장면이 설정된다. 그러니까 그림은 두 개의 틀 속에 있는 셈이다. 둥근 테이블이 있고 그 위에는 모자와 컵이 놓여 있다. 한 사람은 테이블 앞에 앉아 있고 다른 사람은 서 있다. 그러나 사람이 입은 옷만 남아 있고 실제 사람은 없다. 걸어놓은 옷이 아니라 사람이 입고 있는 형태 그대로이다.

화면에 등장하는 기물이나 상황도 예사롭지 않다. 실체 없는 허상, 여기에 액자는 부분적으로 잘려 있고 여기저기 작은 서랍들로 구성된다. 옷이나 모자, 서랍들이 무중력 상태에 놓여 있는 것처

럼 가볍게 떠다니는 상황이 연출된다. 꿈이라는 명제가 시사하듯 현실의 정경이 아니다.

대단히 평범한 일상의 단면이 실체를 벗어나 표피로 공간에 부유하는 이 장면은 상상 속에서 일어나는, 사람들이 흔히 꿈꿀 수 있는 장면이다. 심한 변형이나 왜곡을 통해 일어나는 초현실적 방법에 그대로 편입시키기엔 현실에 대한 애착이 너무 강하다. 그래서인지 부정적인 측면보다 긍정적이며 밝고 유쾌하다. 삶에 대한 건강한 희망이 화면을 지배한다. 배경으로 떠오르는 환한 유리창도 더없이 밝은 예감을 자아낸다.

윤재우

화실의 누드

1992, 캔버스에 유채, 145.5×112cm, 개인소장

침대에 누워 있는 누드가 소재의 중심이면서도 이를 에워싼 기호와 장식 등이 화면 전체에서 색채의 향연을 구가하면서 일체화되는 특이한 전개 양상을 보여주고 있다.

윤재우는 생애를 두고 자연주의적이면서 강렬한 색채를 구사해왔다. 〈화실의 누드〉는 일련의 실내 풍경화 가운데 하나이다. 꽃과 과일, 벽에 가득히 걸린 그림들 속에 누워 팔로 가슴을 포개어 안고 있는 누드를 포착했다. 그가 즐겨 그린 소재 중 대표작이다.

화사한 색조의 구사는 후기 인상주의에서 야수주의로 흐르는 감성의 해방과 연관된다. 특히 누드를 소재로 한 실내 풍경과 꽃과 과일을 소재로 한 정물화, 여기에 농익은 색채의 조화를 이끌어내는 풍경화에서 작가의 독자적인 세계가 돋보인다.

이병용

달걀 A 5-1

1992, 한지에 혼합기법, 167×136cm, 개인소장

극히 간략한 타원으로 화면을 꽉 채웠다. 한지를 재료로 한 화면은 전체적으로 안료를 사용해 한지와 접착을 하며, 마치 달걀이 가진 생명체를 은유하고 있는 듯한 생성되는 기운이 화면 전체로 번져나가고 있다.

알은 아직 태어나지 않은 생명체이다. 그것은 생명 일반의 원형으로 인식된다. 이병용이 다루는 달걀도 단순히 달걀이 아니라 알이 상징하는 생명의 원형이다. 그러기에 알은 알이기도 하고 이미 개념으로서의 원형이기도 하다. 그것은 완전한 형形, 부동不動의 형을 추구하려는 작가의 염원을 담은 것인지도 모른다.

현실 또는 일상에서 탈출하려는 작가는 달걀을 통해 자신이 지향해야 할 비전을 보는 것이다. 그가 그리는 수많은 달걀형, 타원형은 결국 자신이 꿈꾸는 이상향으로 돌아가고자 하는 의식의 결정인지도 모른다.

이병용은 '에스프리Esprit' 동인으로 활동을 시작한 후 미국으로 건너가 주로 뉴욕에서 체류하며 활동했다. 그는 초기부터 일상적인 기물을 소재로 다루는 다분히 팝아트적인 경향을 보여주었다. 빗자루, 석쇠, 옷걸이, 고추, 달걀 같은 사물은 그가 즐겨 다루었던 소재들로 비근한 일상생활에서 취재된 것이다.

이선원

낙엽

1992, 닥지에 연필과 펄프, 160×124cm, 개인소장

한지가 지닌 고유한 속성은 소박한 질감과 다양한 질료적 변주의 가능성이다. 이선원은 회화와 판화 작업을 겸하는 작가로, 그의 회화는 판화와 긴밀한 연관 속에서 재료의 특수성을 극대화하고 있다.

촉촉한 바닥에 흩날린 낙엽이 서서히 사라져가는 표현을 한지의 재료적인 특성인 수용성을 이용해 표현했다. 종이의 투명성, 담채, 연필의 선이 어우러지는 표현의 단면은 사라져가는 것에 대한 애틋한 정감을 실은 한 편의 시를 대하는 것 같은 느낌이다.

한지를 사용한 판화는 한지가 지닌 질료적 속성을 파악한 이미지의 서술이나 표현이 돋보인다. 한지의 발견은 대체로 1980년대에 들어와 이루어진 편이나 그것이 적극적인 회화의 재료로 활용된 것은 1980년대 후반에서 1990년대에 걸친 시점이다.

서울대학교에서 서양화를 공부했고 뉴욕 프랫 아카데미 대학원에서 판화, 서울대학교 대학원에서 미학을 전공했다. 수원대학교 교수로 재직했었으며 한지의 조형적 모색을 일관되게 탐구해왔다.

김선형

무제

1992, 한지에 혼합기법, 120×120cm, 개인소장

화면에는 단편적인 이미지들이 떠오른다. 맥락을 갖지 않는 이미지들의 자의적인 표현이 상상의 세계로 이끌어간다. 중앙에 떠오른 항공기, 그 옆 가장자리에 실루엣으로 가까스로 확인되는 아이의 모습, 그리고 산, 구름, 꽃, 비 등이 의미 없이 배치되어 있다. 아마도 아이가 떠올리는 어떤 기억의 장면들이 아닌가 생각된다.

산 위로 떠가는 항공기는 다른 어떤 이미지보다도 선명하다. 갑자기 창공에 나타난 항공기는 그것이 지닌 파괴적인 힘과 더불어 평화를 지키는 수호로서의 대상으로 각인되었을 법하다. 어두운 기조 속에 선명한 형태의 항공기의 모습과 이와 대조적인 붉은 꽃 한 송이, 그리고 흰 구름을 연상시키는 무심한 붓 자국이 화면에 생기를 불어넣고 있다.

자유로운 붓질과 여기서 파생되는 드리핑 자국, 그리고 기호로서의 작은 상형들은 아이들이 담벼락에다 생각나는 대로 단편적인 이미지들을 서술한 일종의 그라피티 같기도 하다. 아이들의 기억 속에서도 시대의 상황이라고 할 수 있는 삶의 단면들이 아로새겨져 있음을 보여주는 화면이다.

이선우

중원설경 中原雪景

1992, 종이에 수묵담채, 70×124cm, 개인소장

동양화의 사계 가운데 겨울 풍경은 흔히 설경으로 이루어짐을 엿볼 수 있다. 설경은 하얗게 눈 덮인 풍경으로 지상과 솟아오른 나목, 집과 같은 구조물이 대비를 이루는 것이 일반적이다. 단조로운 듯한 정경임에도 풍부한 내면의 특징을 보인다. 이선우의 〈중원설경〉도 대단히 단조로우면서 풍부한 풍경적인 요인을 지니고 있다.

화면은 수평으로 가로지르는 야산과 작은 언덕들, 그리고 이 사이를 채운 수목들로 이루어졌다. 기차를 타고 창으로 바라본 야산의 한 장면을 보는 느낌이다.

화면은 상하로 이분되는데 하단은 눈 덮인 밭으로 처리되고 그 너머로 잔잔하게 변화가 일어나는 야산과 수목들이 아늑한 분위기를 조성한다. 겹치는 야산과 듬성듬성 돋아난 수목, 그리고 메마른 들풀의 정경은 그 나름의 풍부한 변화적 요인이 된다. 눈밭을 지나 등성이를 넘으면 낡은 고향집이 나올 것만 같다. 특별히 시선을 끄는 요소는 발견되지 않는다. 어쩌면 이 평범함 속에 작가는 독자적인 자연의 정감을 함축하고 있는지도 모른다. 차창을 통해 흘러가는 야산과 들녘의 풍경이 오래 전에 떠나온 고향의 이미지를 떠올리게 한 것은 아닐까.

심문섭

목신 木神

1992, 나무, 240×224×120cm, 개인소장

목가적인 정서를 자아내는 연작으로 형태는 마치 농가의 디딜방아를 연상시킨다. 나무로 만든 농기구를 조금씩 변형시켜놓은 것 같은 친밀감도 자아낸다.

미술비평가 피에르 레스타니Pierre Restany는 심문섭의 작품을 두고 다음과 같이 평했다. "그의 작품들은 우리 기억 속에 있는 공예품들의 기능적 외관을 지켜왔다. 그러나 다시 한번 바라보면 목가적이고 가정적인 상황 설정이 재빠르게 지워진다. 이전 대들보의 나무 조각들은 아마 외양간이나 마구간에서 왔을지도 모르겠지만 이처럼 원래 목재가 지닌 용도는 그 안에 신명스러움이 함축되면서

사라져버리는 것이다. 옛 기물을 연상시키지만 동시에 나무가 지닌 풋풋한 본래의 근원적인 성격을 숨김없이 드러냄으로써 작품 자체로 부단히 환원되고 있음을 알 수 있다."

심문섭은 흙, 나무, 철 등을 재료로 하는 연작을 제작했다. 그는 「나무를 깎으며」라는 글에서 "나무를 깎는 일종의 반복적인 리듬, 미묘하게 변해가는 리듬, 그것은 자연의 나무가 뻗어가는 리듬이라 할 수 있다. 나무들이 제각기 미묘하게 톤을 바꾸면서 서로 살아가고 있는 그런 자연의 감각이 침투되었으면 한다"라고 했다.

홍성도

크기가 다른 거울과 이를 연결하는 파이프로 이루어진 작품이다. 조각이라기보다 특수한 기능을 위해 만들어진 구조물을 연상시킨다. 그러면서도 자연에서 오는 생성의 질서와 같은 일정한 증식의 형식이 지배된다. 나무줄기와 매달린 나뭇잎, 열매를 상정해볼 수 있을 것이다. 조각이 갖는 일정한 형성의 구조와는 거리가 먼, 생성 또는 증식의 논리 자체로 작품이 완성되고 있다고 할 수 있다.

레디메이드에 의한 구조화가 현대조각의 한 방법으로 원용되는 것을 특수한 설치 장면으로 환원시킨 것이다. 작품이 독립된 존재라기보다 현실의 한 단면으로 연장해서 보려는 경향은 회화나 조각에서 두드러지게 발견되는데, 이 경우 작품이라는 관념은 생활 속에서 찾을 수 있는 모든 것을 포용할 수 있다는 것이 된다.

작품에는 다소 비판적인 요소가 가미된 듯하다. 존재한다는 것과 본다는 것의 상관관계에 일어나는 착각 현상을 은유하는 것인지 아니면 점점 피폐화되는 현대 문명의 부조리한 상황을 비꼬아 보려는 의도인지, 유머러스하면서도 냉소적인 면모가 역력하다.

작품은 그 자체로 독립되는 것이므로 작가의 의도를 일체 제거하는 데서 그 생생한 존재감을 획득한다는 사실을 극명하게 보여준다.

김효숙

김효숙은 인체를 둥근 형태로 구현한 〈동그라미〉 연작을 오랫동안 작업해왔다. 원형은 구심점을 향한 밀도의 형태로서 인간의 유기적인 신체의 유연성을 주제화한 것으로 파악된다. 가시 면류관을 쓴 그리스도의 모습이 철판 용접으로 간결하게 구현된 〈그리스도상 90-1〉 역시 그 연장선상으로 볼 수 있다.

이전까지 청동이 주된 재료였던 점을 고려하면 매체에 있어 다소 이채로운 선택이다. 거친 철판을 용접하여 만든 그리스도의 고통에 찬 모습이 그 어떤 그리스도상보다도 강하게 메시지를 전달한다.

나무나 돌, 또는 청동보다 철조 용접은 버려진 철판과 철사를 용접하여 구조를 만들어나가기 때문에 현장감이 강하게 반영될 뿐만 아니라, 형식의 자유로움을 풍부하게 구사할 수 있는 장점이 있다. 이 작품에서도 기계제품의 버려진 철판을 이어 붙여 새로운 형태를 창조했다. 치열한 용접 흔적이 고스란히 전달된다.

김인겸

프로젝트-사고의 벽
1992, 혼합기법, 270×700×650, 270×300×700cm, 개인소장

높이 2m 70cm, 너비 7m의 거대한 철판을 이어 만든 구조물이다. 내부에는 미로와 같은 좁은 통로와 밀폐된 방이 곳곳에 자리 잡고 있다. 이러한 방법은 조각에서 건축으로 진행되는 과정을 지니면서, 질료의 물성을 구현한다든가 어떤 구체적인 형상을 만들어내는 조각의 조형성과는 거리가 있다.

김인겸의 조각은 단순하고 간결한 형태와 공간에 대한 인식을 작품보다 우위에 두고 있다. 철판으로 만들어진 일정한 구조를 통해 공간은 여러 개의 다른 공간으로 증식되고 작가는 이 증식되는 공간의 개폐를 통해 어떤 상황을 유도하려는 의도를 은근히 드러내고 있다. 어떤 의미에서는 이 상황으로 유도하는 것이 김인겸의 작품과 공간이 특별한 관계를 맺게 하는 요인이기도 하다.

김인겸은 "〈프로젝트-사고의 벽〉은 기존의 조각 개념의 단편성을 넘어서서, 다원적이며 실제적인 체험의 실현을 통하여 관념의 파괴와 재생산 가능성의 실험대로써 구상되었다. 이는 작가 스스로가 창작의 근원이 될 요소를 제시하고, 그로부터 생산되는—이미 예측되었거나 결과된—정보를 수집 제공하며, 객체적 조각으로부터 주체적 조각으로, 물질적 중심에서 사고를 중심으로 한 가치로의 전환을 유도하며, 주와 객의 공동참여를 통하여 현대예술과 사회와의 접점을 마련코자 한 것이다"라고 말했다.

신장식

아리랑–생명력

1992, 캔버스에 종이와 아크릴, 162×130cm, 개인소장

화면 가운데 한 그루 소나무가 솟아 있다. 환하게 밝은 둥근 달을 배경으로 한 나무는 늠름한 모습으로 강인한 생명력을 발휘하고 있다. 뻗어 올라간 나무줄기, 풍성하게 번져나가는 가지들, 그리고 파랗게 윤기를 드러낸 솔잎들, 모두 단순한 소재지만 대상이 갖는 의미는 뜻밖에 풍부하다.

작가는 소나무를 통해 강인한 민족성을 구현하려고 했음이 역력하다. 캔버스 위에 한지를 덮고 그 위에 아크릴로 채색하는 방법은 순박하면서도 끈질긴 한국인의 심성을 가장 적절하게 표상해주고 있다. 또한, 소박하면서도 장식성이 두드러지는 특징도 발견된다. 한지의 질감을 극대화하여 바탕의 질료 자체가 이미지 구성의 한 요체로 작용하는 독특한 면모를 지닌다.

신장식은 회화와 판화를 모두 다루는 작가로, 두드러지는 기법과 재료에서 그의 독자적인 특징이 나타난다. 주제에 있어 민족성을 강조하는 것도 작품 세계의 일부이다. 나아가 전통적인 재료와 소재로 민화적인 평면성과 장식성을 획득했고 이들의 조화에서 현대적인 면모를 이끌어내기도 했다.

함섭

물에 적신 한지와 고서화 조각을 뜯어 붙여 그 위를 두드리면서 형태를 만들어간 작품이다. 거친 한지를 콜라주하고 부분적으로 터치를 가하는 방법을 시도했다. 한지가 지닌 물성 자체가 표현을 대신하면서 작가의 적절한 개입으로 마무리된다.

콜라주된 고서화와 말라붙은 한지는 자연스럽게 입체감을 형성하게 되는데 이를 통해 부조의 효과가 만들어진다.

함섭은 일찍부터 한지 작업에 매진했다. 그가 한지를 조형적 매체로 인식하기 시작한 것은 1980년대로 한지를 단순한 지지체가 아닌 바탕이자 동시에 표현이 되는 방식을 적극적으로 보여주고자 했다. 한지가 지닌 다양한 속성이 표현의 매체로 적극적으로 확대된 것이다.

박서보

묘법 No.930909

1993, 한지에 혼합기법, 182.5×227.5cm

〈묘법描法〉 연작은 1960년대 후반부터 시작되어 2000년대에 이르기까지 몇 차례에 걸친 변화를 겪었다. 초기에는 자동기술적인 연필 선의 작용을 강조했고 이후 변화된 묘법은 더욱 정연한 질서와 더불어 한결 자유로운 방법을 보인다.

미술평론가 김복영金福榮은 이를 두고 '후기 묘법'이라 명명했는데, 이 시기 작품의 특징은 한지를 발라 일정한 바탕을 만들고 이 바탕이 굳어지기 전에 몽당연필로 단속적인 선을 지속해서 그려나가는 것으로 시작된다. 눅눅한 바탕 위에 가해지는 이 행위를 바탕이 적절하게 흡수하여 필촉이

지나간 자리, 밀린 종이 자국과 안료의 응어리가 군데군데 생겨나면서 균질화된 화면을 조성하게 된다. 미세한 세부적 변화에도 불구하고 전체의 균질화를 기하는 화면은 변화 속의 통일을 지향한 것이 된다.

작가는 화면 속에 자신을 몰아넣으면서도 화면 자체가 자율적으로 생성되기를 바란다는 언급을 했다. 이는 작가가 이제 화면을 조정하거나 지배하는 사람이 아니라, 더불어 있는 존재로서 자각하지 않으면 안 된다는 이야기이다.

차우희

Strary Thought on Sails

1993, 캔버스에 유채, 혼합매체, 187×219cm, 부산시립미술관

차우희는 초기부터 절제된 색채와 요약된 형태의 구성을 시도해왔다. 1985년부터 독일 베를린에 머물면서 한국을 오가는 자신의 고달픈 삶의 여정을 작품에 반영한 결과가 작품 〈오딧세이의 배〉 연작으로 나타났다.

작가에 의하면 오랜 항해는 곧 "자기 자신을 발견하는 것"으로서 일종의 자전적 서사라고 할 수 있다. 돛, 키, 선체 등 배의 구조적인 단면과 이것들이 어우러져 거대한 매스로 표상되는 특징을 보여준다.

〈Strary Thought on Sails〉 역시 오랜 항해를 끝내고 항구에 정박한 배를 모티브로 한 작품이다. 겹겹이 쌓인 여정의 무게가 매스라는 조형적 형상으로 되살아나면서 삶과 작업이 분리되지 않는 일체감으로 구현되고 있다.

차우희는 독일 학술기금DAAD을 받은 이래로 독일을 중심으로 활동하고 있으며, 《시드니 비엔날레》에 참여하고 베를린 시립미술관에서 초대 개인전을 가졌다.

곽덕준

무의미 9351

1993, 캔버스에 아크릴, 130×160cm, 개인소장

대상이 평면으로 나열된 구성과 기호와 같이 요약된 형식에서 고대 동굴벽화에 묘사된 형상들을 연상시키는 화면이다.

화면 중앙 수평의 긴 띠를 경계로 말을 끌고 창을 든 인간, 말을 타고 가거나 걸어가는 인간의 모습들이 마치 상하로 사열이라도 하는 형국을 띤다. 화면 가운데는 네 개의 정사각형에 가방 든 셀러리맨들의 모습이 떠오른다. 배경은 원시 또는 고대의 장면이지만 정사각형 속에 드러났다 사라지는 양상은 현대적인 인간 풍속이다. 고대와 현대가 미묘하게 한 화면 속에 공존하고 있다.

곽덕준은 1990년대에 고대 벽화를 배경으로 갖가지 시사적인 내용이 중복되는 독특한 구성을 집중적으로 그렸다. 〈무의미〉 연작 역시 1990년대 이후 지속해서 다루고 있는 주제로 다분히 자의식적이면서 문명 비판적인 요소를 함축하고 있다. 오버코트에 모자를 쓰고 한 손에는 가방을 든 인간의 모습은 단면화된 작가의 자화상으로, 자신이 처한 상황을 은유적으로 표현한 것이다. 앞을 향해 가면서도 옆을 흘겨보는 불안한 인간의 모습은 '일본'에 거주하고 있으면서 항상 주변을 조심해야 하는 '교포 사회'의 모습을 나타낸 것이라 할 수 있다.

문미애

무제

1993, 캔버스에 아크릴, 173.5×173.5cm, 개인소장

바탕은 작은 정사각형으로 분절된다. 커다란 사각형의 화면 속에 같은 모양의 사각이 빽빽하게 채워진 모습이다. 격자 창살같이 보이는 반듯한 기초가 더없이 안정감을 이루고 있다. 그런데 그 안정감 위에 어지러울 정도로 무질서하게 붓질이 되어 있다. 엄격함과 자유로움이 대응되고 있다고나 할까. 자기 통제와 자기 해방이라는 상반된 요소가 하나의 공간 속에 공존함으로써 자아내는 긴장감의 열기가 강렬하게 전달된다. 색조는 비교적 제한된 색을 사용하여 바탕의 전체적인 인상은 고요 속의 격동이라는 역설적인 구조로 다가온다. 운필의 속도는 마치 종이 위에 모필로 글씨를 써

내려가는 듯 유연한 리듬감을 지니기도 한다.

문미애는 1950년대 후반에서 1960년대 초반에 작가 활동을 시작했고, 당대를 풍미한 뜨거운 추상 물결의 감화를 받았다. 그리고 지금까지 초기의 경향을 유지하고 있으며 거의 변하지 않았다고 해도 좋을 만큼 뜨거운 추상의 유산을 고스란히 지속하고 있다. 그래서인지 그의 작품은 뜨거운 추상과 연결되면서도 이미 독자적인 추상 세계로 진입한 것으로 생각된다. 이 작품에서 확인할 수 있듯이 격렬한 몸짓 속에 감춰진 더없이 서정적인 기운이 작가만의 체취로 강하게 반영되어 나오고 있기 때문이다.

이동기

아토마우스

1993, 캔버스에 아크릴, 100×100cm, 국립현대미술관

〈아토마우스〉 연작 중 가장 최초의 것으로 현재 국립현대미술관에 소장되어 있다. 아토마우스는 일본 만화의 주인공인 아톰과 미국 월트디즈니의 만화주인공 미키마우스를 합성해서 탄생한 캐릭터이다. 작가에 의하면 의도적으로 이 두 캐릭터를 조합한 것은 아니고 머리 속에 떠오르는 이미지를 그려놓고 보니, 결과적으로 합성된 캐릭터가 나왔다고 한다. 초기에는 아토마우스의 두상만을 그렸으나 이후 전신상도 그렸다. 전신상에 등장하는 아토마우스가 입고 있는 의복은 1970~80년대 남자 교복이었다.

작가는 순수예술과 대중예술, 고급예술과 저급예술을 분리하던 1990년대에 순수예술과 고급예술의 상징인 회화의 형식을 빌려 대중문화의 상징인 만화 캐릭터를 캔버스에 그려 넣었다. 이렇게 함으로써 대중문화와 저급문화가 고급문화의 산실인 미술관과 갤러리로 들어가게 되는 것을 의도했으며, 이는 작가에게 매우 중요한 과정이었다. 이러한 이유로 개념미술의 토대로 이해되는 팝아트의 장르적인 성격과 맥락을 같이하는 한국의 대표적인 팝 아티스트로 이동기를 손꼽는다.

손장섭

길

1993, 캔버스에 유채, 91×91cm, 개인소장

회색, 청회색, 갈색을 주조로 불투명하고 약간 어두운 색조를 사용하는 작가는 이를 통해 현실에 대한 두려움, 불안감 등의 심리를 말하고자 하는 듯하다.

차분한 분위기의 정방형 화면 가운데로 길이 나 있고 좌우로 밭이 펼쳐진다. 저 멀리 계곡으로 빠지는 길 너머로 아스라한 산맥이 겹쳐 흐르는 극히 단순한 구도이다. 풍경은 적요하기만 하다.

길은 트럭이라도 지나다녔는지 얕은 자욱이 나 있고 희끗희끗 잔설殘雪이 길을 따라 이어진다. 계절은 초봄인 듯, 파랗게 보리가 돋아나고 있다. 멀리 우측의 언덕배기에도 보리 이랑이 파랗다. 이

시기 농촌은 더없이 빈궁하다.

1950년대까지만 해도 서민에게는 보릿고개라는 질곡의 삶이 있었다. 풍경은 옛날을 되새기는 듯, 파랗게 돋아나는 보리 이삭과 길 위에 남아 있는 잔설이 더욱 춥게 느껴진다. 그러나 화면은 대지의 기운을 가득 담고 있는 것을 감추지 않으며 이를 통해 삶의 의지를 불어넣는다.

가운데로 뻗은 길은 마치 대지에서 솟구친 보이지 않는 힘의 결집같이 느껴진다. 저 멀리 계곡으로 빠지는 수평선 너머로 환하게 밝아오는 대기가 이에 응답이라도 하는 듯, 완벽에 가까운 구도, 빈틈없는 짜임이 화면에 탄력을 불어넣고 있다.

진순선

3등 객차

1993, 템페라, 97×162.2cm, 개인소장

3등 열차를 타고 가는 시골 사람들의 평범한 일상의 소재와 오랜 세월이 지나 바랜 듯한 템페라 tempera의 색채가 적절하게 어우러진다.

　두 여인과 한 남자, 그리고 한 여자아이가 남자의 무릎에 기대어 정신없이 잠들어 있다. 지방의 완행열차에서 쉽게 볼 수 있는 평범한 삶의 한 단면이다. 장에라도 다녀오는 듯, 이들 앞에는 한결같이 보따리들이 줄지어 있다.

　생활의 고단함이 사실적으로 묘사되어 그 어떤 작품보다도 삶의 내면이 진술하게 구현되었다. 창밖으로는 산야가 펼쳐진다. 전형적인 한국 농가의 장면이자 그 속에서 생활하는 농부들의 꾸밈없는 삶의 모습이 전달된다.

　진순선은 보기 드물게 템페라 기법을 사용한 작품을 주로 발표했다. 안료를 접합체에 녹여 물감으로 사용하는 템페라는 유화에서는 볼 수 없는 독특한 질감을 드러내는 것이 특징이다. 오랜 시간에 걸쳐 퇴색한 듯한 특유의 건조한 질감은 소박하면서도 은은한 여운을 주고 있다.

한기주

일 93-기

1993, 한지, 160×240cm, 개인소장

한지의 물성이 지닌 더없이 유연하면서도 푸근한 질감을 표현 매체로 활용했다. 표면이 고르지 않은 나무토막의 표면을 탁본으로 떠내 나뭇결이 갖는 변화의 양상과 떠낸 종이의 질료가 반응하는 양상을 하나의 질서로 융합한 것이다. 결과적으로 한지의 유연성으로 인해 나무의 결이 더욱 선명히 각인되고 있다.

　1980년대로 들어오면서 일부 현대작가들은 한지를 자신들의 표현 매체로 적극적으로 사용했다. 한지의 성질은 매우 유연하므로 다른 바탕 재료에 비해 폭넓게 응용하여 사용할 수 있다. 한지는 그 자체로 바탕이 되는가 하면 다른 매체와 혼합하여 사용되기도 했다.

오낭자

봄을 상징하는 화원에 암수 한 쌍의 새가 앉아 있다. 꽃과 새는 거의 구분되지 않을 정도로 화사한 색채를 사용해 화면에 묻혀버렸다. 봄이 무르익어 가는 색채의 향연을 꽃을 통해 연출한 듯하다. 꽃들은 하나하나 저마다의 모양과 색채를 지니지만, 어느덧 전체로서 자연이라는 오케스트라를 연주한다. 꽃 속에 사랑을 나누는 두 마리의 새들이 없었다면 꽃밭은 이처럼 화사한 생기를 발현하지는 못했을 것이다.

오낭자는 채색 화조화를 주로 그린다. 한국화에서 화조화는 수묵산수화와 더불어 그 역사가 깊지만, 근대로 오면서 전통적인 시각과 방법에서 벗어난 새로운 시도를 선보인 작품들이 쏟아져 나왔다. 그의 화조화 역시 전통에서 벗어나 현대적 감성이 풍부히 담겨 있다.

화조화는 서양의 정물화와 상응하지만, 화병에 꽂힌 것이 아니라 자연의 꽃을 그리고 풍경적인 시각에서 묘사하는 데서 차별화된다.

강렬한 색으로 화려하게 표현된 꽃과 새, 나비 등의 대상은 투명하고 맑은 기운이 느껴지도록 채색해 감성적이고 따뜻하며 서정적인 분위기를 이끌어낸다.

김암기

남도의 다도해를 소재로 한 작품으로 바위산과 바위로 이루어진 작은 섬들이 화면 가득히 자리 잡는다. 화면 가운데로 길게 뻗은 암산이 용의 머리 같다고 해서 '용머리'라는 이름이 붙여진 듯하다.

짙푸른 바다 물빛과 투박하면서도 정겹게 보이는 바위섬들이 보여주는 더없이 고요한 풍광이 생동감을 더해준다. 가운데 불쑥 나온 바위를 경계로 펼쳐지는 바다에는 많은 섬과 암초로 인해 물빛의 변화가 층을 이룬다. 거친 바위의 묘법이 보여주는 바랜 색채의 효과가 짙은 물빛과 대조를 이루면서 건강한 자연의 단면을 부각한다. 더불어 섬 사이로 빠져나가는 고깃배들의 모습이 다른 리듬을 만들고 있음을 엿볼 수 있다. 바위산의 표면과 바다 물빛의 대조는 무겁고 깊은 자연의 내면을 실감시킨다. 작가는 경이로운 자연을 바라만 보는 것이 아니라 가슴 깊이 새겨 넣고 깊은 호흡으로 자연을 마신다. 자연과 일체화되기 위한 염원으로써 말이다.

김암기는 자신의 주변을 둘러싸고 있는 남도 풍경과 풍속을 집중적으로 다루었다. 고향에 살면서도 항상 고향을 그리워한 그의 화면에는 남도의 정취가 짙게 배어 나온다.

윤영자

구상적인 형상과 비구상적인 형태가 어우러진 작품으로 전반적으로 중심점이나 중심축을 둘러싼 여러 부분이 양쪽으로 대응하고 있다. 물체의 구조나 대치를 의미하는 균제symmetry에 상승하는 구조적인 특징을 띤다.

두 인물이 둥글게 생성되어가는 구조물을 떠받치는 모습으로 주제에 어울리는 조화로움이 작품의 근간을 이룬다. 윤영자의 대부분 작품에서 이어 내려오는 생명주의적인 색채가 농후하다.

윤영자는 초기에는 구상적인 인물을 주로 다루어오다 점차 요약된 형태로 추상화되어가는 과정을 보였다. 이 작품에서도 그러한 변화의 과도적인 색채를 발견할 수 있다. 그러면서도 하얀 대리석의 밝음과 유기적인 형태가 만들어내는 생명의 기운이 구상과 추상의 상반된 요소를 뛰어넘어 조화로운 일치를 보인다.

다양한 재료와 형태를 통해 독자적인 조형 세계를 만들어온 그의 화두는 사랑이다. 그는 남녀의 사랑, 부모와 자식의 사랑 등 다채로운 사랑이 내포한 곡선과 볼륨감의 인체 곡선을 현대적 감각으로 표현해왔다. 그의 손길은 차가운 대리석 조각에도 생명의 원초적인 부드러움과 따뜻함을 빚어낸다. 생명의 맥박이 전하는 자연의 울림과 향기를 다양하게 표현하며 확장된 현대조각의 영역을 보여준다.

윤영자는 한국 여류 조각의 선구적인 존재로 창작 활동뿐만 아니라 후진양성에도 힘을 기울였다. 오랫동안 대전의 목원대학교에서 가르쳤으며 자신의 호를 딴 석주미술상을 창설했다. 석주미술상은 여성 미술가들을 대상으로 한 것으로 다수의 뛰어난 미술가들이 수상한 바 있다.

김홍주

무제

1993, 캔버스에 유채, 145×112cm, (구)삼성미술관 리움

1987년 무렵 시작된 김홍주의 〈무제〉 연작에서 찾을 수 있는 것은 평면성에 대한 해석이다. 논과 밭, 길, 마을, 산 등을 도해적으로 처리한 방식에서 민화적인 요소가 발견된다. 화면을 이등분하여 위로는 마을의 풍경이, 아래에는 들녘 같기도 하고 강물 같기도 한 화면에 거꾸로 비친 얼굴이 드러난다.

생활 속의 문양이나 현상들이 마치 식물 도감처럼 도안화, 양식화되어 있다. 상하로 나눈 화면의 설정이나 묘하게 떠오르는 얼굴, 도안처럼 그려진 마을 정경이 일반적인 회화 양식을 기준으로 설명하기 어렵다.

김홍주는 자연 풍경을 지도처럼 기호화하여 그린다. 풍경을 통해서 무언가를 전달하거나 표현하지 않고, 단순히 풍경 안에 있는 사물과 사실을 체험적으로 알 수 있도록 드러낼 뿐이다. 그는 이것을 "구체적으로 사물을 보고 드러내는 방식"이라고 말한다.

동양적인 세계관 내지는 회화관에서 김홍주 작품의 특징은 다시점의 원용과 여백의 강조를 들 수 있다. 그리고 작품에서 상징화되거나 기호화된 사물들, 때로는 지극히 추상화되어 나타나는 사물의 이미지에 이를 반영한다. 그의 화면 속에는 여러 각도에서 바라본 사물들이 공존하는데 이는 여러 시점의 관점에서 사물을 파악하고자 하는 의지를 반영하는 것이다.

김진영

결합 48

1993, 스틸과 도자타일, 30×46×45cm, 개인소장

파이프와 철판, 선과 면에 의한 구성이다. 평면에서 선과 면은 회화를 형성하는 기본적인 요소이다. 선과 면에 점을 더하면 모든 회화가 이루어진다고 해도 과언이 아니다.

〈결합 48〉은 선과 면이 평면에서 입체로 나타나는 차이를 보여준다. 선과 면은 대비적이라 할 정도로 다른 속성을 지닌다. 치솟아 오르는 선의 강인한 의지에 비해 바닥에 깔린 면은 더없이 평온하다. 상충하는 두 개의 형태가 결합하면 배타적인 만큼 팽팽한 긴장을 유도하게 된다.

수직으로 솟아오른 파이프와 잇대어 사선으로 이어지는 다른 하나의 파이프는 시각적으로 삼각형을 이루면서 작품 전체의 완성도를 높이고 있다. 예리하게 절단된 바닥의 철판 역시 파이프의 선의 구조에 비하면 훨씬 느슨한 편이지만, 날카로운 단면이 파이프의 긴장에 호응하고 있는 구조이다. 이러한 결합은 그의 조각에서 구조를 결정짓는 동시에 관계를 형성하게 된다. 엄격한 패턴 속에서도 수직과 수평 혹은 대칭의 관계는 찾아볼 수 없고 모든 구성이 비대칭적이다.

김보연

노래하는 사람
1994, 캔버스에 아크릴, 214×183cm, 개인소장

화면에는 구체적인 이미지가 삽입되어 있지만 전체적인 화면의 기조는 액션 페인팅의 기운이 현저하다. 그 주변의 사람들 가운데 까만 윤곽의 누드로 나타난 인물이 노래하는 사람, 즉 주인공인 듯하다.

낙서하듯이 어지럽게 난무하는 붓 자국들과 그 속에 나타났다 사라지는 얼굴들이 노래의 열기로 가득한 실내 분위기가 실감된다. 소리로 채워진 실내는 제한된 색채, 드로잉처럼 즉흥적으로 묘사되고, 순간적으로 이어지는 시간의 단위들은 빠른 붓놀림으로 표현되어 그 생생함을 효과적으로 전달하고 있다.

김보연은 1950년대에 미국으로 이주하여 활동했다. 미국으로 이주하기 전 재직했던 광주 조선대학교에 대량의 작품을 기증하면서 한국 화단에 알려졌다.

황창배

무제

1994, 캔버스에 혼합재료, 162×130.5cm, 서울시립미술관

마치 드로잉처럼 빠른 붓놀림으로 그려진 형상들은 얼핏 보면 물감을 덕지덕지 발라놓거나 제멋대로 휘갈겨놓은 듯한 선이지만, 우리의 눈은 감각적으로 인물과 동물의 형상을 찾아낸다. 대담하고 역동적인 붓놀림에서 어떤 형식에도 얽매이지 않는 자유분방한 기질이 드러난다. 작가가 "너무 정제된 그림은 재미가 없고 아슬아슬하게 경계를 넘을 듯 말 듯 하는 것이 재미가 있다"라고 말한 것처럼 작품은 파격적이면서 해학적이다.

황창배의 인물은 대체로 작가 자신의 환상, 꿈, 좌절, 희망, 열정 등이 투여된 자화상으로 볼 수 있다. 재료와 형식을 파괴하면서 동양화라는 패러다임을 가뿐히 넘고 있다. 한때 황창배 신드롬을 불러일으켰던 특유의 독창성을 발견할 수 있다.

아크릴 물감을 캔버스 위에 짜낸 그대로 굳어 있는 선은 그 자체로 입체감을 형성하고 뭉갠 듯 빠르게 그려진 단순화된 형상과 더불어 감각적으로 선택된 색상과 기묘한 조화를 이루고 있다. 흰색 아크릴 물감으로 단기와 사인을 넣고 "지워질 허상"이라고 적어 넣었다.

엄정순

검은 꽃

1994, 캔버스에 아크릴, 90.7×116.6cm, 개인소장

무엇보다 〈검은 꽃〉이라는 제목이 관심을 불러일으킨다. 여기서 '검은'이란 형용사는 꽃이라는 대상을 그리는 과정에서 빚어진 수단으로써의 흔적일 뿐이라고 할 수 있다.

꽃이라면 먼저 아름다움이 연상된다. 그 아름다움의 실체는 꽃의 모양(형태)과 더불어 색채에서 오는 것이다. 이 같은 상식에 기대면 이 작품은 꽃의 생태적인 측면, 즉 꽃은 예쁘고 아름답다는 상식을 벗어나 있게 된다. 하지만 이는 작가의 의도가 아닐 것이다. 그 이유는 이 작품이 수많은 드로잉을 통해 꽃의 형상에 도달하는 데서 찾을 수 있다.

즉 보이는 것을 집요하게 탐색하여 표현된 반복되는 선으로 도달한 꽃의 형상에서 검은색에 이르기 때문이다. 화면에는 분명 꽃의 모양이 떠오르지만 이에 못지않게 꽃의 모양까지 이르는 수많은 획의 반복이 무수히 나타난다. 이 선획의 반복은 어느덧 대상을 그린다는 목적에서 벗어나 반복되는 행위에 스스로 자위하려는 은밀한 의도를 내보인다. 검다든지, 희다든지 하는 형태를 감싸는 수단은 중요하지 않다. 대상을 향한 집요한 시각적 밀도는 어느덧 생명현상에 대한 작가의 순수한 반응으로만 의미를 획득하게 된다.

최경한

풍진風塵

1994, 캔버스에 아크릴, 181.7×291cm, 국립현대미술관

정중동靜中動의 채색과 그 운필로 생명의 긴장감이 작품에 감돈다. 흰색의 거품 같은 형상들은 의도하지 않은 요소로, 자율적인 즉흥성으로 인해 자연의 생명감이 독특한 조형미를 이룬다. 암갈색을 기조로 한 역동적인 화면은 활달한 붓놀림의 생동감 넘치는 변화로 구성된다. 이 붓놀림을 통해 화면의 깊이와 울림을 이끌어냈다. 느슨하면서도 조여지고, 여유롭지만 긴장감이 느껴지는 화면에서 음악적인 리듬이 형성됨과 동시에 신비로운 분위기를 자아낸다. 담淡, 농濃, 유동流動, 응고凝固 등의 현상을 보이며 밀리고 흩어지며 겹치고 쌓여 색채에 음률을 만들어낸다.

최경한은 명상을 통해 얻은 영감을 표현한다. 옛 동양의 현인賢人들이 수도의 명상을 통해 자연의 오묘함을 음미하며 그 원천에 접근을 시도했듯이 작가는 명상으로 자연의 신비를 추구하고 표현한다. 자유롭게 조화를 이루는 색과 그 자연스러운 변화의 관계에서 이루어지는 작품 속에서 삶의 경이로움을 추적한다.

이종학

무제

1994, 캔버스에 아크릴, 130×160cm, 개인소장

이종학은 실험 정신이 왕성한 작가로 그의 서체적 추상은 전 시기에 걸쳐 이어진다. 때로는 기호적인 '결구의 양식'으로 혹은 어린아이의 낙서처럼 간결한 선과 획으로 자동기술화한 '추상적 정경'으로 나타나기도 한다.

서양에서는 1970년대 이후부터 그라피티가 풍미했고 그 영향력이 국제적으로 널리 퍼졌으나, 이종학의 서체 추상은 이 같은 시대적 추세와는 전혀 무관한 동양 고유의 서체에서 발전된 양식으로 독자적인 양식을 구가한다.

단순한 낙서 같지만 해체된 글씨 같기도 하며 글씨가 그림으로 변주되어가는 단계를 시사하고 있기도 하다. 특히 화면 전체로 증식되는 생동하는 형상화에 곁들여 바탕의 여백이 주는 신선한 인상은 종이에 수묵으로 글씨를 쓰거나 그림을 그린 옛 문인화의 단면을 보는 느낌이다.

동양에서는 글씨와 그림을 같은 연원으로 생각했다. 시를 곁들여 시詩, 서書, 화畵라는 말이 통용되고 이를 겸비하는 것을 문인사대부의 이상으로 삼았다. 이종학은 시인으로서 일찍이 일가一家를 이룬 관계로 서체적 추상과 시를 겸비한 현대의 문인화가로 치부할 만하다.

이상국

홍제동에서

1994, 캔버스에 유채, 80×100cm, 개인소장

1990년대부터 내면의 풍경에 몰두해온 이상국은 주변의 이야기나 산동네, 사람, 나무, 바다 등의 소재를 반복적으로 그리며 그 안에서 꿈틀거리는 생명의 기운이나 형상을 발견해냈다. 이러한 표현은 작가가 홍제동이라는 철거민들이 모여 살던 가난하고 처절한 공간에 살았던 경험에서 흘러나오는 감성이었다. 그의 삶과 깊게 연관되어 있는 화면에서 그가 재현하는 대상은 구상적이면서 동시에 추상적이고, 추상적이지만 구상적인 특성을 보여준다.

이상국의 90년대 작품은 구체적인 현실보다 산, 나무, 바다와 같은 자연 풍경에 집중하고, 조형적으로는 더욱더 추상화된 경향을 보여준다. 오랜 시간 동안 반복적으로 그렸던 〈나무로부터〉, 〈산으로부터〉 연작에서 표현한 자연은 투박하면서도 거친 선들과 강렬한 색채로 골격만 남아 있는 듯한 풍경이다. 그가 표현한 자연은 아름답다기보다 고단한 인간의 삶을 느끼게 하듯 치열하다.

작가가 "자연을 그리는 것만으로도 내 시대를 표현하는 것이 가능하다"라고 말한 것처럼, 그는 자연을 대상으로 그리고 있지만 그 안에 '인간의 삶과 시대정신'이 담겨 있다. 골격만 남아 있는 추상화된 자연에서 더 근원적이고 본질적인 것을 찾고자 하는 의지가 내재되어 있다.

김춘수

김춘수의 작품은 빗자루로 쓸어내린 듯한 붓 터치와 일관된 청색의 기조가 특징이다. 그리고 그의 작품 속에 있는 흐름과 속도, 지속성에 대한 의지가 담겨 있는데 이 의지가 그의 기법 속에서 견고하게 다져지고 있음을 볼 수 있다.

화면은 우거진 숲속에 들어와 있는 느낌인가 하면 앞이 보이지 않을 정도로 줄기차게 쏟아지는 소나기를 눈앞에서 보고 있는 느낌이다. 급하게 쓸려 내려가는 속도감이 화면 전체로 번지면서 강한 내재율을 형성하고 있다. 단색이면서 미묘한 톤의 변화에서 깊은 여운이 느껴진다.

1970년대 중반 이후 한동안 단색화는 현대미술의 주류를 형성했고 1980년대로 접어들면 다양한 방식의 기법들이 나타나기 시작한다. 그중 김춘수의 단색 표현은 단색화의 다양한 양식들이 선보인 뒤에 등장했다. 따라서 초기의 단색화 기법과는 아무런 맥락을 갖고 있지 않은 듯하다.

붓을 사용하지 않고 손으로 직접 안료를 처리하는 방법은 작가와 화면의 만남을 더욱 직접적인 상황으로 이끌게 한다. 이러한 제작 방식에서 작가가 형식에 구애받지 않고 자유롭게 노니는 듯한 자유로움이 직접 드러난다.

이태현

공간 9420

1994, 캔버스에 유채, 162.2×130.3cm, 개인소장

일정한 형태─기호─의 반복 구조로 채워진 전면 화는 1994년 무렵부터 이태현의 전형적인 패턴으로 자리 잡게 된다.

〈공간 9420〉역시 전형적인 구조의 단면을 보여 주고 있다. 안료가 스스로 흔적을 남기는 자유로운 표현이 바탕을 이루는 가운데 금속성의 파이프와 같은 막대들이 화면을 채워나가고 있다. 초기의 즉물적인 요소가 조금씩 나타나는 표현적인 바탕과 일정한 크기와 단색의 토막들이 강한 대비를 이루는 구성은 강렬한 울림을 동반한다.

격정과 질서, 뜨거운 것과 차가운 것, 분방함과 계획된 것의 대비와 조화가 지속해서 긴장감을 이끌고 있다. 무엇보다 차가움이 지배하면서도 형태끼리의 만남으로 뜨거운 생명 현상이 구현되면서 강렬함과 생동감이 되살아나고 있다.

홍익대학교를 졸업하고 제29회, 제30회《국전》에서 특선을 받았으며 서원대학교 교수로 재직했다.

한영섭

관계 9407

1994, 한지에 탁본, 61×194cm, 개인소장

굵은 선획들이 무차별하게 난무한다. 마치 서예의 획 같은 대담한 움직임이 힘에 넘치는 상황을 연출한다. 회색 바탕 위에 펼쳐진 짧은 선들의 긴밀한 조응은 규칙이 없지만 자연스러운 조화를 이루고 있다.

주재료인 한지는 단순한 바탕으로 안료를 지지하는 역할만이 아닌, 그 자체가 표현의 요체가 된다. 한지를 겹쳐 발라 두꺼워진 종이의 물성이 그 위에 그려지는 표현보다 더욱 강렬한 인상을 주기 때문이다. 한지가 지닌 물성의 순수성을 극대화하면서 마치 전통적인 서화의 세계를 새롭게 해석한

듯한 굵은 획의 구성이다. 옛 서화가 지닌 품격을 견지하면서 동시에 작가의 실험 의지를 보여준다.

이러한 시도는 전통의 현대적인 해석이라기보다 전통적인 조형 요소가 현대의 방법으로 재탄생할 수 있는가에 대한 탐구이다. 한지라는 질료가 가진 소박한 정서를 바탕으로 작가 특유의 강인한 정신성이 드라마를 형성하고 있음을 엿볼 수 있다.

한영섭은 1980년대 후반부터 한지를 재료로 사용한 작품에 매진해왔다. 탁본을 가미하거나 종이가 가진 질감의 중후한 효과를 살리는가 하면, 벽화와 같은 대규모의 화면을 구현하기도 한다.

권여현

깔때기

1994, 캔버스에 유채, 362×227cm, 개인소장

깔때기라는 사물의 기호화와 더불어 떠올랐다가 잠겨 드는 무수한 기호의 흔적들로 자의식의 내면을 한 폭의 풍경처럼 펼쳐 보인다. 화면에서 느껴지는 시각적인 즐거움, 그림을 읽게 만드는 기호와 이미지들, 그리고 이를 표현한 기법이나 그 안에 담겨 있는 진지한 주제들이 그의 작품에 무게를 더해준다.

"나는 두 가지 방법으로 나를 본다. 첫째는 나를 둘러싼 거울상으로 나를 보는 것이고, 다른 하나는 나 자신이 작은 벌레가 되어 내 몸 속으로 들어가 나 자신의 역사를 거슬러 올라가 보는 방법이

다"라고 창작의 비밀을 털어놓았듯이 그는 화면에서 자의식이 강한 내면을 마주하게 유도한다.

화면은 대단히 복합적인 구조와 중복되는 이미지들로 만들어지는 상징과 은유를 통해 많은 이야기를 함축한다. 화면은 추상적이면서도 다채로운 질감으로 감각적으로 구현되고 있으며 그 위로 기호, 영상, 원이나 막대, 깔때기 등이 더해진다. 그는 자신을 에워싼 자전적 기술을 창작의 원천으로 삼으면서 동시에 현대인의 자의식을 통해 삶의 실존을 끊임없이 묻는 형식을 취한다.

이형우

무제

1994, 청동, 240×240×240cm, 개인소장

이형우는 '최소한의 형태'라는 환원의식이 강한 작품 세계를 오랫동안 추구해왔다. 〈무제〉 역시 둥근 구형의 작품이다. 공간 가운데 거대한 덩어리로 등장한 청동의 구형은 더 이상 회귀될 수 없는 어느 절정에 도달된 형태이다. 그것은 아무리 축소시켜도 구형이며 아무리 확대해도 구형에서 벗어날 수 없다. "구형은 구형일 뿐이다"라는 절대적 명제를 지닌 것으로 말이다.

무제라는 명제에서도 그러한 절대성을 느낄 수 있다. 변화를 주는 유일한 요소는 청동의 표면에 반영된 실내 풍경 정도일 것이다. 반듯한 큐브 공간 속에 배치된 구형과의 대비적인 요소는 공간 전체를 탄력적인 인력으로 이끌어간다. 터질 것 같은 둥근 형태가 주는 포만감과 매끄러운 표면의 질료가 주는 요소는 긴장과 이완의 균형에 상응하고 있다.

홍익대학교를 졸업하고 이탈리아 국립로마미술학교, 프랑스 국립고등미술학교에서 수학했다. 다수의 개인전과 단체전을 통해 작품을 발표했으며 홍익대학교 교수로 재직 중이다.

윤석남

금지구역 I

1995, 혼합 매체, 가변 크기, 영국 테이트 미술관

왼쪽에 선 여인의 발과 의자의 날카로운 발끝, 그리고 의자 위로 솟은 가시 형상에서 불편하고 불안한 현실을 감지하게 된다. 검은색 선이 여인과 의자를 울타리처럼 둘러싸고 있다. 안락하게 앉을 수 없는 의자와 함께 뾰족하게 발을 곤추세우고 검정 선으로 구분된 경계 안쪽에서 아슬아슬하게 버티는 여인의 삶을 즉각 인지할 수 있도록 표현했다. 굳이 설명하지 않더라도 여성 관람자라면 작가가 무엇을 얘기하고자 하는지 그 의미를 간파할 수 있을 만큼 명료하다. 위아래로 긴 나무판에 그려진 여인의 모습은 어둡고 음울해 그로테스크한 느낌마저 풍긴다.

윤석남은 주로 나무를 소재로 삼는데, 버려진 나무를 주워 그 위에 먹으로 여성을 그리고 색을 입힌다. 나무의 둔탁하면서도 거친 질감으로 피부를 표현하고 이를 통해 소외와 고독, 외로움을 상기시킨다는 의미다.

윤석남의 작품은 순탄하지 않았던 우리 역사와 그 안에서 생존해온 여성을 보여주고, 오늘날 현실에도 크게 달라지지 않은 여성의 삶을 암시한다. 고통을 감내하는 여인들의 삶을 표현하기 위한 장치로 의자, 무쇠, 갈고리, 소파 등을 모티브로 사용해 자아와 현실 사이의 갈등과 모순을 드러낸다.

정상화

무제 95-9-10

1995, 캔버스에 아크릴, 228×182cm, 국립현대미술관

정상화는 1950년대 후반 뜨거운 추상미술 운동을 통해 등단한 이후, 1960년대 후반부터 1990년대 초반에 이르기까지 일본과 프랑스에 체류하면서 활동했다. 작가만의 독자적인 화면 구조는 1970년대에 틀이 잡히기 시작하여 지속되고 있다.

화면은 씨줄과 날줄에 의한 교차에서 생겨나는 일정한 크기의 그리드grid를 바탕으로 색면을 조성시켜간다. 부분적으로 색면을 떼어내는가 하면 다시 색채를 가하여 미묘한 밀집의 형식을 만들어낸다. 안료의 쌓기와 덜어냄의 반복을 통해 생겨나는 미세한 층의 전면화는 일종의 다양성의 통일이라는 수식과 상응한다. 작은 사각의 면들은 마치 밀어를 속삭이듯 잔잔하게 증식되면서 시적 여운을 남긴다.

벽돌색을 기조로 한 화면은 한결 무게감을 주며, 방법에서는 전면화에 해당하지만 마치 생명의 기운이 증식되는 살아 있는 실체를 연상시키는 화면이다. 단색화이지만 구조적인 층위를 지닌 단색화이다.

하종현

접합

1995, 마포천에 유채, 260×190cm, 개인소장

하종현의 〈접합〉 연작은 1980년대 후반에서부터 시작되어 지금까지 지속하고 있다. 그의 작품은 회화에서 방법적으로 모험적인 하나의 사례를 보여주는 것이다. 화면의 앞면에 그리는 것이 아닌, 뒷면에 안료를 밀착시켜 굵은 올의 앞면으로 배어져 나오게 해 이를 다시 적절히 붓이나 나이프로 문지르고 긁어내거나, 배어 나오면서 흘린 자국을 그대로 두는 등의 방법을 구사한다.

뒷면에서 앞면으로 밀려나오는 안료의 침투가 없다면, 그리고 이를 앞면에서 받아 다시 밀착시키는 수순이 없다면 작품은 완성되지 않는다. 미술평론가 에드워드 루시 스미스Edward Lucie-Smith는 이 같은 하종현의 방법을 다음과 같이 기술한다.

"그의 작품은 직물 조직 사이로 배어 나온 물감들로 되어 있지만, 작품의 표면이 되는 화면을 매끈매끈하게 다듬고 그 면에 다시 그린 것이다. 때문에 작품은 원시시대 가옥을 건축할 때와 비슷한 과정으로 제작된다. 그의 기법은 초벽을 만들 때 사용하는 기법에 적절하게 비유할 수 있다. 초벽을 만들 때 우선 골격을 세워 지탱하게 하고 마른 갈대나 버들가지를 엮은 후 진흙을 섞어 바른다. 초벽에서처럼 하종현의 회화는 신체가 움직인 흔적들을 분명히 보여준다. 그의 작품은 질료와 화가의 움직임이 결합하여 나타난 화면임을 정확히 기록하여 나타내주는 것이다."

조돈영

변형

1995, 캔버스에 유채, 116×89cm, 개인소장

조돈영은 1980년대에는 주로 사용된 탄 성냥개비를 소재로 한 작품을 제작했다. 그리고 1990년대에 들어오면서 구체적인 성냥개비의 조형을 보다 격정적인 색채와 분방한 터치로 전이시켜 한결 밝고 드라마틱한 화면을 조성했다.

사용한 탄 성냥개비, 또는 아직 불이 붙어 있는 성냥개비가 명멸하면서 지속해서 변하는 색층에 의해서 뜨거운 상황을 끌어낸다. 성냥개비가 보여준 다소 비극적인 이미지는 활기 넘치는 생명의 장으로 급속한 변화를 보인다.

소재는 비근한 성냥개비에 지나지 않지만, 그것들이 어우러져 만들어내는 독특한 상황의식은 상징성으로 구현된다. 존재에 대한 속절없음과 생명에 대한 강한 정념이 만들어내는 드라마가 우리의 눈길을 사로잡는 이유가 여기에 있다.

미술평론가 피에르 레스타니는 조돈영의 화면을 다음과 같이 설명했다. "이와 같은 회화적인 적극성의 선택은 더욱더 완벽한 제스처의 작업에 도달하게 된다. 그림의 배경인 캔버스 중앙 형태들의 개입은 회화적 표면의 완벽한 작업으로 지속한다. 1995년에 다다른 '올-오버All-over' 방식은 회화적으로 확산된 제스처의 강렬한 터치와 흐름으로 캔버스 전체 표면을 차지하게 된다. 성냥개비의 미생물적 존재는 직접적으로 눈에 덜 띄지만 분출은 항상 그곳에 존재하고 있다."

백남준

무제

1995, 캔버스에 메듐 아크릴, 117×170cm, 170×117cm, 개인소장

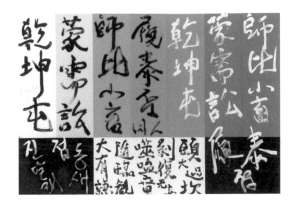

1990년대에 제작된 평면 작업 중 보기 드문 대작이다. 정지된 기능의 비디오 화면 위에 특유의 활기찬 필체로『주역周易』의 64괘를 써 내려갔다. 주역의 중심 사상을 이루고 있는 음양사상에서, 음양의 변화 과정, 즉 밤이 가면 아침이 오고 겨울이 있으면 여름이 있다는 식의 원리를 인간에도 그대로 적용한다. 여기에는 천지만물의 변화원리가 투영되어 있다.

주역은 영원무궁한 음양의 변화를 통화여 우주의 진리를 파악하고자 하며 이러한 우주의 진리를 '도道'라고 표현한다. 작품 우측 하단에는 "지족知足"이라고 쓰여 있다.

백남준은 작품을 통해 동서양의 경계를 허물고 만남을 시도했다. 서구의 표현기법과 재료에 동양의 정신을 담아내어 예술적인 형태와 내용, 사상과 정신을 접목한 것이다.

대중들에게 친숙한 TV를 이용한 그의 작품은 기존 사물에 대한 새로운 인식과 사회적인 공감대를 불러일으킬 수 있었다.

동양의 정신과 사상을 담은 백남준의 비디오 아트는 현대미술의 지평을 새롭게 넓혔으며 인류의 이상과 가치를 실현하는 매체로써 예술의 역할을 공고히 다졌다는 점에서 미술사적으로 높은 평가를 받았다.

조숙진

천국의 창문은 열려있다

1995, 창틀과 의자, 170×435×88cm, 개인소장

조숙진의 작품은 버려진 기물들—의자, 서랍, 생활 기구—이거나 폐품화된 나무판자, 죽은 나뭇가지, 버려진 통나무들로 구성된다. 즉, 생활이나 자연에서 버려지고 죽은 것들로 작품을 제작하는 것이다. 쓰임을 다한 사물과 생명을 잃은 존재가 작품이라는 새로운 상황을 통해 재생된 것은 죽음에서 삶으로 윤회輪廻하는 기묘한 영성의 체험을 하게 한다.

"나무들의 풍부한 색채와 복합적인 질감, 미묘한 색면들 사이로 스치듯 보이는 하얀 벽은 순수한 빛으로 변화되어 마치 함축적인 무한성을 드러내는 듯하다. 그로 인해 발생하는 영성의 분위기

에 의해 작품들은 정신적 표현성으로 넘친다"라는 미술비평가 도널드 커스핏Donald Kuspit의 지적도 그의 작업의 근간을 간결하게 말한 것이다.

"조숙진의 작품을 이루는 어떤 구성 요소도 그녀의 나무만큼 고독한 경외감으로 가득 찬 것은 없다"라고 한 것처럼, 조숙진의 작품은 탄생과 죽음의 순환을 환기하는 독특한 분위기를 지니고 있다. 버려진 창 틀, 망가진 의자가 놓여 있는 이 작품은 보는 이들로 하여금 무한한 명상의 세계로 이끈다. 〈천국의 창문〉이란 제목도 죽음 너머의 세계를 암시한다.

정종미

종이 부인

1996, 수제종이, 들기름, 콩즙, 안료, 176×96cm, 개인소장

정종미는 우리 고유색의 체계를 연구하는 한편 이를 자신의 작품으로 구현시킨 일련의 실험작들을 제작해왔다. 〈종이 부인〉 역시 수제 종이, 들기름, 콩즙, 안료 등의 재료와 이제는 사라져가는 채색 기법을 되살린 방법을 보여주고 있다.

재래식으로 물들인 종이를 콜라주 기법으로 표현하여 인물을 배치했다. 안료는 더없이 푸근하게 스며드는 기운을 내며 약간 바랜 듯한 색조가 차분히 가라앉는다. 마치 고대 벽화를 보는 듯한 느낌이다.

인물의 표정은 더없이 희화적이다. 파마 머리에 반소매 윗도리와 옆으로 퍼지는 치마를 입고 높은

구두를 신었다. 어딘가로 황급히 달려가는 현대 여성의 바쁜 단면을 포착한 것임이 틀림없으며 해학성이 곁들어진 점이 독특하다.

이 작품은 작가가 여인을 소재로 한 연작을 시작하던 무렵의 것으로 초기에 보여주었던 인물의 전형성을 보여준다. 화면의 여인들은 한결같이 다소곳하고 정감이 풍부한 자태를 보여 우리의 옛 정취를 여인들의 모습을 통해 구현하고자 하는 작가의 의도가 분명하게 나타난다. 여성을 중심으로 한 인물 묘사는 점차 조선조 여인들의 모습으로 옮아갔다.

성백주

풍경

1996, 캔버스에 유채, 72.5×91cm, 개인소장

성백주는 정물, 그 가운데서도 장미를 집중적으로 그리는 작가로 알려졌다. 장미는 김인승, 황염수 등이 많이 그렸으며, 동양화에서는 장우성이 많이 다룬 편이다. 이들이 표현한 장미는 독자적인 방법으로 지지되지만, 대체로 사실적 묘사가 두드러지는 데 반해 성백주는 표현적인 구현이 뛰어나다. 같은 맥락에서 〈풍경〉 역시 표현적인 정취가 지배적인 작품이다.

근경의 도시, 중경의 바다와 피안의 해안 정경, 그리고 원경의 먼바다로 이어지는 시야다. 마치 가을날 물든 나뭇잎처럼 잘 익은 고담枯淡한 색채

로 가득 차 있는 화면은 더없이 안온한 해안 풍경으로 구현된다.

앞쪽의 숲을 지나 전개되는 해안 도시는 꿈꾸는 듯한, 차분히 가라앉은 분위기 속에 잠기고 그 너머로 보이는 바다와 하늘의 빛깔도 고요하게 잦아든다. 남프랑스의 어느 해안 도시를 연상시키는 이국적인 느낌은 색채가 주는 담담한 기운 탓인 듯하다.

대상을 표현한다기보다 표현 속에 대상이 가까스로 떠오르는 인상이다. 그만큼 그려지는 대상보다 그리는 과정의 풋풋한 정감이 앞서 다가온다.

오승우

오문 자금성 午門 紫禁城

1996, 캔버스에 유채, 112×162cm, 작가소장

자금성의 정문인 오문午門을 그린 이 작품은 〈동양의 원형〉 연작 가운데 하나로 중국 문화의 정수인 건축 유산을 불타오르는 듯한 찬란한 빛깔로 처리하여 시각적 황홀경을 불러일으키는 동시에 장대한 역사의 무게를 절로 느끼게 한다.

북경 중앙미술학원의 종함 교수는 오승우의 작품을 두고 다음과 같이 언급했다. "이는 중국 고대 건축의 성격에 대한 새로운 표현이다. 내가 볼 때 그가 잡고 있는 중점은 바로 기상이다. 즉 고도로 과장하여 나타낸 기상이다. 예를 들면 우리나라 고인들이 누각 건축물을 읊은 부문에서는 왕왕 인생에 대한 한탄 소리가 들리지만 이 외국 친구의 그림은 전혀 이런 색채가 없이 오히려 장려하고 높은 기상인데, 이는 '가렬한 불길(산해관, 山海關), 찬란한 노을 빛(낙양가람기, 洛陽伽藍記), 선명하고 아름다운 구름 빛, 날으는 듯한 붉은 누각(등왕각서, 滕王閣序)' 등을 묘사한 고문의 표현과 거의 비슷하다. 이는 그가 현대 외국인의 느낌으로 오히려 우리들 자신의 민족문화의 웅대한 기상에 대한 친근감을 불러일으켰다고 볼 수 있지 않은가?"

백미혜

꽃 피는 시간 9601

1996, 캔버스에 아크릴, 181.3×227.3cm, 개인소장

"두 손 합장하고 / 나 방문하신 날의 정 / 비단 보자기로 공손히 / 묶었습니다. / 뒷날 보자기를 풀어서 / 장롱 속에 당신을 고이 접어두려 생각했지요. / 그러나 당신 계시기엔 내 방 너무 어둡고 누추해 / 약수터 오르는 그윽한 산길로 / 아주 보내드렸지요. / 고이 싸맨 보통이의 홍실 끝에는 / 들꽃도 한 송이 / 피어 올랐어요."

－백미혜, 〈꽃 피는 시간〉 중

백미혜는 회화와 시를 겸하는 작가로, 극도로 압축되고 절제된 자신의 시어처럼 그림 또한 대단히 절제된 표현으로 이루어져 있다. 차창으로 지나가는 바깥의 풍경처럼 스치는 듯한 빠른 붓질과 그 속에 가까스로 잡히는 영상의 잔흔들, '꽃 피는 시간'이라는 제목이 시사하듯 시간의 흐름 속에 명멸하는 존재의 어느 단면을 포착한 듯하다.

일필휘지를 연상시키는 대담한 붓의 운용과 경쾌한 색채의 어우러짐은 더없이 산뜻하고 애잔한 아름다움을 전해준다. 이는 시간의 덧없음에서 오는 영탄詠歎의 순간순간이 화면을 직조해주고 있기 때문일 것이다.

김홍주

무제

1996, 캔버스에 아크릴, 184.3×184.3×(4)cm, 국립현대미술관

각각 다른 각도에서 바라보는 꽃처럼 보이는 형태의 도상이 화면 전체를 차지하고 있다. 위에서, 옆에서, 아래에서 그리고 비스듬히 내려다보는 각도에서 각각 다른 꽃의 형상으로 드러나 있다. 아무것도 칠하지 않은 바탕 위에 무엇을 그릴지 계획하지 않고 반복적으로 화면을 채워나가는 행위를 통해서 얻은 결과물을 금색과 은색의 화려한 틀 속에 넣음으로써 그림임을 확인시켜준다.

이 시기에는 꽃의 형태가 분명하게 드러나는 꽃작업을 통해 그의 전 작업에서 지속적으로 드러내는 재현에 대한 질문과 그에 대한 해답을 찾아나가고 있다. 그의 목적은 꽃으로 형상화된 도상에 있지 않고 도상을 이루어나가는 과정에 있다. 또한, 무의식적으로 그리는 지루한 반복의 시간 속에 몰입되어가는 그 자체의 행위가 중요하다. 그의 화면 속에서 드러나는 꽃이나 나뭇잎 등의 형태는 자세히 보면 캔버스의 실과 실 사이를 오갈 만큼 가늘고 섬세한 붓질로 이루어진 세부를 통해서 완성된다. 사실상 그의 작품은 시작도 없고 완성도 없다고 말할 수 있는데, 무한히 증식되어가는 형태는 주어진 화면의 한정된 크기 안에서 멈추어야 하기 때문에 멈추어진 것뿐이다.

김홍주의 작품은 대부분 〈무제〉로 명명된다. 작가에 의하면 관객이 작품이 지닌 "시각적 요소들로만 감상"하기를 바랐는데, 시각적 경험은 작품에 대한 해석 이전에 일어나야 한다는 작가의 의도에서 나온 것이다.

"나는 단지 옛날에 풍경과 얼굴과 같은 것들을 그리듯이 그와 같은 태도로 꽃을 그렸을 뿐이거든요. 다만 대상만 다를 뿐이죠. 작품을 통해서 메시지를 드러낸다든지 대상을 상징화하는 것과 같은 의도는 애초에 나한테 없어요. 내가 그리기 편하면 돼요. 꽃이나 잎은 형태가 단순하잖아요. 형태의 강박감이나 원근법 같은 것에 얽매이지 않고 단지 내가 그리고 거기에 색을 채워나가는 방식으로 작업을 해요."

그는 꽃을 그리려고 의도하지 않는다. 수많은 입자들이 모여 이룬 환영이라고 할 수도 있다. 무념무상의 경지에서 붓질을 하다가 만들어진 형상일 뿐이고 우리는 그 형상에서 꽃의 환영을 찾아낸다.

목적은 특정한 형상이나 도상을 만들어내는 것이 아니고 무한히 반복되는 미세한 붓질을 해나가는 행위에 있다. 무의식적으로 행하는 붓질들의 연속으로 만들어진 도상은 작가의 의도와는 상관없이 꽃처럼 보이기도 하고 나뭇잎처럼 보이기도 하고 때로는 여성의 이미지를 떠올리게도 한다. 세부에 몰입할 뿐 결과로 나타나는 도상에는 관심이 없다는 작가는 그럼에도 불구하고 그의 행위를 통해 회화의 의미를 다시 돌아보고, 재현의 한계를 되짚어 보며 재현의 해체를 모색하고자 했다.

김강용

모래사장에서 흔히 볼 수 있는 자국들, 아이들이 장난으로 스쳐 지나가면서 급히 손으로 그린 듯한 어느 단면, 파도가 밀려오면서 순식간에 형상이 지워지는 순간의 포착. 그러한 긴장된 순간을 고스란히 화면으로 구현했다. 안료에 모래를 혼합해 안료이면서 동시에 모래라는 현실적인 질료를 드러낸 것이다. 제목을 〈현실+상〉이라고 한 것도 이에 연유한다.

그림이란 대체로 현실의 어느 단면을 화폭에 담는 것인데, 이 작품은 현실을 그대로 화면에 옮겨오면서 동시에 그림으로서 상狀이란 두 개의 차원을 내보이고 있는 셈이다. 그림은 현실을 그린다는 측면에서 언제나 가상적 현실, 허구적 현실일 수밖에 없다. 그러나 현대에 오면서 그림은 관념에서 벗어나 현실 자체가 바로 그림이 되게 하는 경지를 지향하고 있다.

훗날 작가는 시멘트 벽돌을 화면에 그대로 구현했는데 이때 안료에 시멘트를 혼용해서 시멘트이면서 그림인, 즉 현실이자 그림인 단계를 보여주었다. 여기서 안료로서의 물성, 본다는 것과 그린다는 것 등의 근본적인 문제를 지속해서 연구하고 있음을 발견할 수 있다.

송현숙

2획 21. 6. 1997

1997, 캔버스에 템페라, 160×240cm, 국립현대미술관

연녹색조의 바탕에 흰색의 획劃이 전부이다. 깊이와 무한한 공간감이 느껴진다. 고혹스러운 빛깔을 배경으로 가로로 힘있게 뻗쳐진 획은 섬세하면서도 힘이 넘친다.

시적이고 함축적인 화면 속에서 이러한 형상들은 추상적이거나 기호적으로 단숨에 그려진다. 매우 느린 속도로 그리다가도 간혹 빠르게 그려지기도 한다. 작품의 제목들은 송현숙의 예술 세계를 이해하는 밑바탕이 된다. 작품 제목과 화면 속의 획수를 일치시키는 것은 회화에서의 재현을 충족시킴과 동시에 붓과 작가의 행위가 혼연일체가 되었음을 보여주는 대목이기도 하다.

붓의 획 안에는 작가의 리듬, 호흡, 힘, 무게 등의 정보가 담겨 있으며 이 안에서 역동적인 변화를 발견할 수 있다. 따라서 화면은 늘 현재를 느끼게 한다.

독일에서 체류 중인 송현숙은 이방인으로서 가질 수밖에 없는 외로움과 그리움을 토대로 말뚝, 기와지붕, 항아리, 고무신 등 토속적인 정서를 풍기는 오브제를 모티브로 하여 작업을 해왔다.

오치균

전원일기

1997, 캔버스에 아크릴, 86.5×130cm, 개인소장

오치균은 소재와 방법에 있어 특이성을 지닌다. 태백의 탄광지대 같은 소외 지역, 도시의 뒷골목과 거리, 퇴락한 농촌 등 일반적인 화가들의 소재와는 대비되는 면을 주로 다루며, 붓과 나이프 대신 손으로 그리는 독특한 기법을 구사하고 있다.

이 작품은 극히 평범한 농가의 풍경을 다뤘다. 붉고, 푸른 슬레이트 지붕의 쇠락한 농가지만 짙은 풍경에 녹아들어 있는 듯한 감나무가 더욱 풍요로운 정경을 보여준다. 뒷산에는 가을빛이 완연하다. 단풍이 든 산허리의 아늑한 풍경도 정감이 간다. 두고 온 고향의 풍경을 그린 것일까. 초가 대신 슬레이트 지붕과 시멘트 블록으로 대치된 새마을의 전형적인 농가 풍경은 다소 을씨년스럽지만, 주변의 자연으로 인해 그나마 편안한 느낌을 준다. 마치 크레파스로 문지른 것 같은, 손으로 처리된 아크릴 물감의 건조한 맛이 푹 익은 가을의 정취를 유감없이 전해준다.

손을 붓처럼 사용하는 기법은 붓이나 나이프를 이용한 것과 달리 부단히 서로 침투되는 특징을 보여 기술적인 흔적보다 훨씬 푸근한 정서를 불러 일으키고 있다. 이런 특징으로 인해 농가의 일상적인 모습은 익어가는 감처럼 농밀한 여운을 남기는지도 모른다.

취운 김희영

풍경

1998, 한지에 수묵, 69×73cm, 개인소장

강미선

마음의 풍경 Ⅲ

1998, 종이에 수묵, 130×160cm, 개인소장

김희영은 오랫동안 수묵을 재료로 하여 작품을 제작해왔다. 먹이 가진 고담한 기운과 운필의 속도감이 어우러지는 화면은 구체적인 형상을 암시하거나 대상성을 갖지 않는 순수한 운필의 작동에 머무르게 하여 수묵 고유의 자동성과 운염暈染의 여운을 짙게 반영한다.

〈풍경〉 역시 건물이 보이고 기와지붕이 나타나는가 하면 담장으로 암시되는 상형들이 명멸한다. 분명히 풍경의 한 단면이지만 완결성은 찾을 수 없다. 빠른 붓질과 문지른 듯한 먹의 잔흔이 뒤엉키면서 암시적인 형상이 떠오를 뿐 운필과 먹이 만드는 자유로운 구성이 전면으로 부상된다.

순수한 수묵화에 대한 인식이 고조되던 시기에 소재 의식에 얽매이지 않는 자유로운 수묵의 전개로 고유한 조형의 세계로 나가고 있음을 보여주는 작품이다.

〈마음의 풍경 Ⅲ〉은 1998년 《중앙미술대전》에서 대상을 받은 작품이다. 단색의 수묵 기조에 가늘게 뻗어 오른 두 개의 식물 줄기가 성긴 잎을 달고 있는 모습은 마치 존재하는 것의 부재와 같은 안타까움과 아스라함을 나타내는 듯하다.

벽을 타고 오른 담장일까. 아니면 가는 줄기를 가까스로 뻗어 올린 이름을 알 수 없는 나무일까. 오 헨리O. Henry, 1862~1910의 『마지막 잎새』를 연상시키는 몇 개의 나뭇잎은 곧 불어닥칠 비바람에 흩어져 갈 것 같은 안쓰러움을 주며 화면에서 쉽게 눈을 뗄 수 없게 한다.

강미선은 바탕을 엷은 수묵으로 다진 후 여기에 단색(수묵)의 기물을 그려 넣은 독자적인 화풍을 시도하는 작가이다. 그의 작품은 소박하면서도 그윽한 여운을 주는 특징을 지닌다.

경암 이양원

상翔

1998, 화선지에 수묵담채, 65×65cm, 개인소장

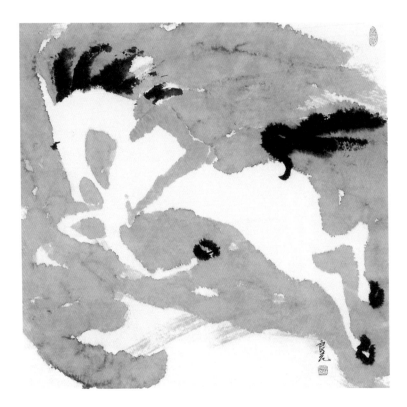

한 아이가 백마白馬를 타고 날아오르고 있다. 말과 아이는 몰골법沒骨法으로 표현되었기 때문에 대단히 암시적이다.

백마는 하늘을 날 수 있는 말로 알려졌기 때문에 천마天馬라고도 불린다. 발가벗은 아이를 등에 태우고 힘차게 뛰어오르는 백마의 기상은 곧 하늘을 날아갈 기세다. 말의 갈퀴와 꼬리, 그리고 말발굽이 까맣게 처리되어 하얀 말이 두드러진다.

말 등에 바싹 엎드린 아이의 모습도 날렵한 말의 기상과 호응하듯 양다리를 말의 가슴으로 밀착

시켰다. 흐린 먹으로 주변을 처리하여 대상은 실루엣으로 떠오르는 느낌이다. 이런 기법은 간결하면서도 힘찬 말의 뛰어오름을 더욱 극화시킨다.

이양원은 수묵담채 기법을 사용하여 주로 인물과 설화적인 내용을 많이 다뤘다. 대상을 설명적으로 묘사하지 않고 부분적으로 암시적인 처리와 대비적인 색조의 적절한 운용으로 산뜻한 맛을 주는 것이 특징이다. 이 작품도 설화적인 요소와 극적인 표현의 조화가 두드러지는 경향을 잘 보여준다.

무여 문봉선

강산

1999, 한지에 수묵, 135×169cm, 개인소장

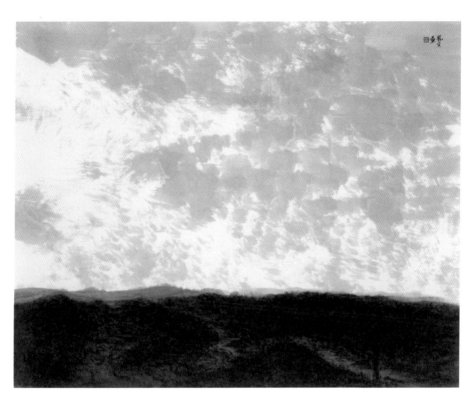

문봉선은 초기에는 활달한 운필로 도시의 정경을 주로 다루었으나 점차 수묵을 기조로 한 서정적 풍경을 지속해서 그리고 있다. 〈강산〉 역시 작가의 독자적인 산수경관을 보여주는 대표적인 작품이다.

화면의 3분의 2는 창공이고 그 아랫 부분은 모두 들녘이다. 어두워 오는 저녁나절, 사위四圍를 분간할 수 없을 정도인데 하늘에는 아직 빛의 여운이 가시지 않은 채 땅과 하늘이 미묘한 대비를 이끈다. 어둠이 깔리는 들녘에는 가까스로 외가닥 길이 흐릿하게 보일 뿐 주변은 무엇 하나 보이지 않고 하늘과 닿는 저 멀리 아스라이 달려가는 원산이 거리감을 나타낼 뿐이다.

산과 들녘과 하늘이 전체의 화면을 구성하지만, 구체적인 정경이면서 텅 빈 느낌, 아니 텅 빈 느낌이면서 동시에 차고 넘치는 인상을 지울 수 없다. 그러면서도 어딘가 모르게 쓸쓸함이 묻어난다. 들녘에 흐릿하게 나타나는 외가닥 길을 따라가면 따뜻한 보금자리가 있는 인가가 나올 것 같고 누군가가 기다릴 것만 같은 느낌이다. 실경을 바탕으로 하면서도 산수의 틀에서 벗어나 자기만의 공간을 탐색하는 특유의 시선이 돋보인다.

정창섭

정창섭은 1990년대부터 말년까지 〈묵고默考〉 연작에 몰두했다. 이에 대해 그는 "물과 나와의 합일을 이야기하며 사물이 물성을 통해 자신을 이야기하게 만든다"라고 말했다.

일정하게 구획이 진 사각의 틀 속에 액체 상태인 닥을 부어 굳힌 것이다. 표면은 한지 특유의 물성이 두드러지게 표상되면서 더없이 담백하고 은은한 여운을 남기고 있다. 뚜렷한 사각의 형태가 드러나는 화면은 후기로 갈수록 단색으로 변화하며, 좌우대칭의 엄격한 면 분할과 구획, 그리고 단단하고 균일하게 다듬어진 표면은 팽팽한 평면성으로 긴장감을 더한다.

한지의 원료인 닥을 반죽하여 물에 풀어놓고 그 상태에서 염색한다. 이것을 손으로 건져내 캔버스에 펼치고 두드리고 만지면서 표면을 만든다. 닥에 스며들어 만들어진 색채는 미묘하면서도 내면으로 침잠하는 듯한 깊이를 보여주며 동시에 은은한 빛을 띠고 있다.

정창섭은 '한지'라는 소재의 특징인 수용성을 통해 우리의 정신성을 표현하고자 했다. 초기에는 한지를 캔버스 위에 바르고 그 위에 수묵의 표현을 더하는 수준이었으나 점차 한지의 제작 과정을 작품으로 끌어들이는 방향으로 발전되었다. 완성체가 되는 닥을 굳기 이전의 액체 상태로 일정한 틀 속에서 굳혀 그 자체로 작품화한 것이다.

지삼 김아영

더불어 함께

1999, 종이에 수묵담채, 115×160cm, 개인소장

나무들이 어지럽게 얽혀 있는 장면이다. 대나무 숲을 연상시키기도 하지만 정확하게 지시된 대상이라기보다 바람에 흔들리는 숲속의 어느 단면이라고 하는 것이 어울릴 듯하다. 흐드러진 나뭇잎은 바람에 날리는 잎들의 격정적인 반응이 떠오른 것이라고 할 수 있다.

바람 소리가 들리고 그로 인해 잎들이 부스럭거리는 모습이 실감 나게 표현된다. 자연 현상에 호응하는 작가의 재빠른 운필의 작동이 나뭇잎의 미세한 운치와 어우러져 숲속의 오케스트라를 연주하고 있는 듯한 상상을 불러일으키게 한다. 극히

단조로운 소재임에도 오히려 풍부한 여운을 주는 것도 이에 말미암는다 할 수 있다.

김아영은 수묵담채로 생활의 주변을 스케치하듯 담백하게 묘사하는 작품을 주로 제작한다. 이는 특정한 장소나 시각에 구애되지 않고 부담 없으면서 우리 주변을 새롭게 보게 하는 일면을 지닌다. 수묵을 위주로 한 운필 위주의 구성은 한국화만이 지닐 수 있는 맛을 안겨주고 있다. 〈더불어 함께〉라는 제목은 개별적인 속성보다 전체로 어우러질 때 참다운 아름다움을 준다는 평범한 진실을 담고 있다.

민정기

화면 가득히 소나무 또는 느티나무 한 그루가 그려져 있을 뿐이다. 나무는 오랜 연륜을 자랑하듯 옹골찬 마디와 휘어져 뻗은 잔가지들로 세월의 무게를 지탱하고 있다. 지상에서 솟아오른 기세나 하늘 가득히 잔가지로 뒤덮은 당당함이 온갖 풍상을 겪고 살아남은 생명의 장엄함을 고해준다. 거북 잔등과 같은 등걸과 굽이치면서도 힘찬 가지, 여기서 뻗어 나온 수많은 잔가지는 단순히 하나의 오래된 나무를 보는 것이 아니라 인간의 역사를 은유하고 있는 듯하다.

동구나 뒷산 언저리에서 흔하게 볼 수 있는 느티나무나 소나무 같은 존재들은 마치 마을의 수호신 같은 지킴이로서 인식되었고, 그만큼 한국인들의 믿음 속에 심어져 있는 정감의 표상이다. 아마도 작가는 이런 한국인의 정서를 담은 나무를 단순한 대상이라기보다 상징적인 존재로 각인하고 싶었던 것이 아닐까. 화면의 나무는 단순히 나무라기보다 인격체를 지닌 정령으로서의 나무라고 할 수 있을 듯하다.

민정기는 토속적인 정감의 세계를 소재로 한 작품을 많이 남기고 있다. 때로 민화를 연상시키는 치기 어린 표현도 토속적인 정감을 강조하고 있음이 분명하다.

박훈성

사이-식물

1999, 캔버스에 혼합기법, 130×162cm, 개인소장

꽃은 꽃이로되 정물적 소재로서의 꽃이 아니다. 작가의 꽃은 그보다 꽃의 실재를 추구한다고 볼 수 있다. 화면 가득히 꽃 한 송이를 클로즈업시킨 것도 이런 의도를 반영한다. 꽃이 정물적인 소재로 가장 많이 다루어지는 것은 그 형태와 색채의 아름다움에 기인함은 말할 나위가 없다. 종류에 따라 다양한 모양과 색채 그리고 향기를 지니고 있어 화가들뿐만 아니라 모든 사람이 좋아하는 대상이다.

박훈성이 그리는 꽃은 이를 대상으로 그리는 일반적인 의미와는 다르다. 물론 아름다움이란 보편적인 인식에서 벗어나고 있다고는 할 수 없으나 단순히 아름답다는 인상만이 아닌 그것의 존재 의미에 더 다가가고자 한다.

겹겹이 싸인 꽃잎과 속에서 빚어져 나온 꽃술이란 극히 단순한 형성의 요체에도 불구하고 그것이 아름답게 구현되는 이유가 무엇인지에 대한 해답을 찾아내는 것이 작업의 모티브라고 할 수 있을 것이다. 따라서 단순히 그려진 대상보다는 대상을 이루는 여러 요소가 이루는 질서, 그리고 이 질서가 생명의 아름다움으로 나타나는 것에 관심을 집중시킨다.

윤애근

공室 화려한 출발

1999, 접장지에 분채, 75×106cm, 개인소장

윤애근은 초기에 전통적인 수묵화 기법으로 실경과 인물을 즐겨 그렸으며, 1990년대에 이르면서 내용과 형식 면에서 더욱 혁신적인 방법을 보였다.

여러 겹으로 바른 장지를 부분적으로 오려내고 콜라주하면서 부조와 같은 형식을 추구하고 채색을 하거나 우려내는 등 입체적인 방법을 통해 꽃과 곤충 등 화조화의 소재를 현대적 감각으로 구현했다. 형식적인 측면에서 본다면 그려나가는 작품이 아니라 만들어나가는 작품이라고 할 수 있을 정도로 구조적인 형식의 심화를 보여준다.

미술사가 조인호趙仁皓는 윤애근의 작품을 두고 "거의 예외 없이 작품 한편에 등장하는 곤충들은 자연과 작가 사이를 이어주는 일종의 공간에 대한 매개물처럼 보인다. 이를테면 허공과 실제 공간 사이를 오가는 그 가벼운 날갯짓들만 해도 있는 듯 없는 듯, 바라보는 이의 자신마저 존재의 무게를 의식하지 않아도 좋을 듯하다. 중첩된 꽃과 나비의 형상, 바람과 구름과 안개의 흔적, 채색과 선묘와 긁어내고 오려내기 등 모든 것들이 작가만의 또 다른 회화적 유희 공간을 넓혀가고 재미를 더해가고 있다"라고 했다.

박남철

무천 舞天

1999, 천에 혼합기법, 79.5×116cm, 개인소장

박남철은 동양화를 전공했으나 화면에서는 동양화적인 내용이나 기법은 전혀 찾아볼 수가 없다. 작품의 내용은 대단히 우화적이다. 목마와 새, 꽃, 그리고 둥근 통 등이 간결하게 처리된 것이 마치 어린아이들이 자신만만하게 그린 그림을 보는 것만 같다. 목마는 유희遊戲적 대상이기도 하지만 동시에 우화寓話적 대상으로 자주 다루어진다.

〈무천〉이란 제목을 통해 유추하면 작품의 내용은 고대의 축제 장면을 극화한 것이 분명하다. 낙서화처럼 보이는 대상의 즉흥적 묘사는 단순한 색채의 대비를 통해 더욱 두드러진다.

빨간 바탕에 색면으로 처리된 대상들, 특히 말머리와 말 위에 그려진 네 잎의 꽃이 만드는 생동감 있는 조화가 경쾌함을 더해준다. 동시에 화면은 더없이 침잠하는 깊이를 보여주며 예감에 넘치는 신비로움을 자아내게 한다.

서정태

푸른 초상-봄

1999, 장지에 채색, 150×150cm, 개인소장

전통적인 한국화의 소재 가운데는 야매夜梅를 다룬 것이 적지 않다. 둥근 달 아래 매화가 성긴 가지 끝에 피어 있는 모습은 서늘한 아름다움을 전해준다. 그런데 〈푸른 초상-봄〉의 화면은 인물이 중심이고 야매는 그 배경이 되고 있다. 인물은 고개를 숙인 채 달밤의 적요寂寥를 즐기고 있는 표정이다.

심하게 왜곡된 표현에 비해 배경의 달이나 매화는 선명한 자태를 드러낸다. 인물은 굵은 선조로 윤곽 지어져 있으며 긴 얼굴과 푸른 색채로 인해 달밤의 정취를 더욱 실감시킨다.

서정태는 주로 인물 초상을 많이 그린 작가로 알려졌다. 인물들은 한결같이 길게 늘어나거나 응집되어 기이한 형상을 띠는 것이 특징이다. 꽉 차는 화면에 꿈결에 잠긴 듯한 표정과 환히 밝은 달 그리고 야매의 대비적인 설정이 그윽하고도 아름답다.

수묵에 의한 실험적인 추세에 비하면 한국화의 채색 분야는 옛 전통의 굴레에서 쉽게 탈피하지 못하는 아쉬움이 있다. 그러한 상황을 떠올리면 서정태의 채색을 통한 실험은 그 내용에서나 기법이 돋보인다. 다분히 희화적인 분위기인가 하면 냉소적인 인물의 설정이 때로 비판적인 촉수로 눈길을 사로잡는다.

구본주

미스터 리

1999, 철판, H빔, 두들기기 및 용접, 2,300×5,300×600cm,
국립현대미술관

구본주는 과장되고 왜곡된 화법으로 현대사회를 살아가고 있는 소시민들의 애환을 표현한다. 급박하게 어딘가로 향하고 있는 인물의 표정을 섬세하게 담아냈다. 철, 동판, 나무 등의 재료를 자르고 용접하고 두들겨서 사용하는 작가의 숙련된 솜씨가 돋보인다.

무언가 긴박한 상황에 놓여 있는 '미스터 리'는 다소 우스운 형상처럼 보인다. 얼핏 보면 웃음이 나오지만, 그 안에서 애처로움을 발견하게 하는 특유의 풍자와 해학이 담겨 있다. 현실을 한층 더 적나라하고 절실하게 보여주려는 방법으로 그가 선택한 표현 방식은 과장이며, 이를 위해 인체를 왜곡하는 방식을 이용했다.

상황이란 항상 동시대에서 일어나는 현실을 인식하게 만들며, 이 현실을 살아가는 인간의 존재가 처한 조건을 의식하게 한다. 현실을 반영하는 작가의 표현 방식은 직접 화법이라기보다는 간접 화법으로 냉소적인 현실을 비판하는 것이다.

과장된 왜곡은 대상이 오히려 지나치게 가소롭고 가벼운 존재에 불과함을 깨닫게 한다. 그의 작품 속에 담겨 있는 과장된 웃음과 비장미, 그리고 제스처와 지나친 진지함은 하나가 되어 결코 편하게 웃을 수만은 없는 한 편의 블랙 코미디를 만든다.

유근택

나我

1999, 종이에 수묵채색, 160×130cm, 작가소장

유근택의 소재적 범주가 극히 일상적인 데서 찾아진다는 점, 생활 주변이 소재가 되고 있다는 점에서 자화상 역시 익숙한 소재에 대한 자연스러운 연장선상으로 볼 수 있다. 생활에 대한 애착은 자기 성찰로 이어지고 그 연장에서 자화상이 자연스레 구현된 것이다.

수묵을 위주로 하면서 부분적으로 채색을 가한 극히 제한된 표현 방법이 수식을 벗어난 자아와의 만남을 효과적으로 구현해내고 있다. 검은 먹을 배경으로 떠오르는 얼굴은 거친 붓 자국에 의해 마무리되는 한편 청색을 부분적으로 가해 간결하면서도 깊은 여운을 동반한다.

동양화에서 자화상이라는 소재는 좀처럼 찾기 힘든 소재이다. 이는 역사적으로 자신을 내세우지 않는 윤리의식이 강한 풍토에서 기인되는 것으로 볼 수 있다.

한국에서 자화상은 근대 이후 많이 다뤄졌다. 화가의 사회적인 지위가 인정을 받았다는 사실과 더불어 화가 자신들의 자의식이 그만큼 높아졌기 때문이다. 그럼에도 불구하고 동양화에서의 자화상은 근대에 접어들어서도 역시 접하기 힘든 소재였으며 그런 점에서 유근택의 자화상은 퍽 예외적으로 보이기도 한다.

이불

다양한 조각 매체의 실험에 이어 이불을 대가大家
의 반열에 올려준 작품은 〈사이보그〉이다. 사이보
그는 사이버네틱cybernetic과 오가니즘organism의 합성
어로 '생물과 기계장치의 결합체'를 의미한다.

〈사이보그 W5〉는 성형수술에 사용되는 의료용
실리콘과 안료로 제작되었다. 여성의 인체를 과장
하거나 왜곡하여 표현된 형상은 미의 원형으로 인
식되는 비너스Venus나 올랭피아Olympia, 일본 애니
메이션 등에서 차용한 이미지로, 남성 우월주의
사회에 맞춰진 여성성을 들추어냈다.

관능적인 육체를 지니고 있으나 팔다리가 잘려
나간 형태는 기술적인 완벽성에 대한 의문을 제기
하고 있는 듯하다. 작가가 〈사이보그〉 연작을 통
해 머리나 다리, 팔이 완성된 형태가 아닌 기형으
로 나타낸 이유는 여러 가지 범주(조각, 재료, 시각적 전
통, 촉각의 활용)를 넘나드는 표현 방식의 일환이었을
법하다.

작품에서 뿜어져 나오는 기괴함은 그로테스크
grotesque의 표현으로 쓰이면서 과장된 표현으로 나
타난다. 이러한 초자연적인 기괴함을 '낯선 것'으
로 사람들에게 인지하게끔 한 작가의 사고방식이
이채롭다.

2000년대 이후

미술이 자본과 만나면서 그 역할이 크게 변하는 양상을 보였다. 제도권보다 시장에서의 인정이 더욱 현실화되었다. 철저하게 자본의 논리에 의해 작품이 평가되는 시점에서 갤러리와 갤러리스트, 아트딜러, 경매회사, 미술관 등에 관계된 인사들에 대한 전문성이 전에 없이 요구되고 있다.

2000년대는 새로운 세기에 진입한 시기로, 여러모로 변화적 양상이 기대되고 있지만 여전히 포스트모더니즘의 추세가 강세를 보이는 현실이다.

백순실

백순실은 오랫동안 '동다송'이라는 특유의 주제를 연작으로 이어가고 있다. 『동다송』이란 초의선사 草衣禪師, 1786~1866가 한국의 차茶에 대한 자신의 생각을 쓴 책이다. 백순실은 한국의 다도茶道를 즐기면서 맡았던 독특한 향기를 시각적인 상형으로 구현하려고 했다.

후각과 미각을 시각으로 옮겨낸다는 것은 대단히 난해한 작업이 아닐 수 없다. 그것은 마치 음악을 색조로 바꾸어놓는 작업과 유사하다. 실제로 그는 〈동다송〉 외에 음악을 회화로 번안한 일련의

작업도 보여준 바 있다.

차를 마시면서 독특한 맛과 향기를 시각화하는 일은 더욱 내밀한 음미를 통해야 가능한 일이며, 그만큼 심미적이라고 할 수 있다. 화면에는 차의 잎을 연상시키는 형상이 자리하는가 하면 식물의 열매 같은 형상도 감지된다. 은은하면서도 강한 울림을 동반하는 상형의 전개는 한국 차의 깊고 은근한 맛이 가져다주는 정신의 일깨움을 유추시킨다.

장혜용

얼Spirit of Korea

2000, 한지에 수묵채색과 아크릴, 72.7×91cm, 개인소장

장혜용의 화면은 먹과 채색의 강한 대비를 이용한 특유의 조형성에서 일반적인 채색화와 구별되는 독자성을 보인다. 먹과 채색의 강한 대비는 자연스럽게 그래피즘Graphism을 낳고 있는데, 〈얼〉에서도 그러한 조형적 세계가 잘 나타난다.

까만 배경에 인간과 자연의 어울림이 전개된다. 춤추는 두 여인의 모습과 이들을 에워싼 수목樹木과 새 그리고 나비는 각각 개별적인 존재라기보다 전체로 녹아 들어가는 느낌이다. 짙은 먹색의 바탕에 비해 공간 속에 부유하는 이미지들은 화려한 색상으로 눈부시다. 인간과 자연은 분리되지 않은 동등한 위상에서 서로를 돋보이게 한다.

앞의 여인은 뒤로 넘어지는 자세이고 중앙의 여인은 물구나무서듯 상체는 아래로, 하체는 위로 치솟은 형국이다. 두 여인 사이를 비집고 날아다니는 나비나 화면 안으로 들어오는 새와 나무의 잎새가 하나로 융화되어가는 드라마틱한 상황 전개로 인해 더없이 감미롭다.

인간도 춤추고 나비와 새, 나뭇잎도 춤춘다. 춤이라는 행위를 통해 살아 있는 존재의 아름다움을 구현했다고 할까. 건강한 삶이 영위되는 낙원의 한 장면이 떠오른다.

장승택

무제-폴리회화

2000, 플렉시글라스에 유채, 175×85.5×(2)cm, 국립현대미술관

장승택의 작업은 '폴리페인팅'으로 불리기도 하는데, 플렉스라는 반투명 특수 비닐 위에 아크릴 물감과 특수 재료를 섞어 만든 색채를 에어스프레이로 뿌리고 말리는 것을 반복하여 완성되는 작업이다. 이렇게 해서 형성된 단색의 표면은 여러 색이 겹쳐져 최종적으로 특별히 어떤 색이라고 규정하기 어려운 낮은 채도의 단색으로 드러난다. 표면뿐만 아니라 둥글게 드러나는 옆면으로도 색이 드러나기 때문에 회화이면서 동시에 릴리프적인 성격을 지니고 있다.

"빛과 색채는 회화를 구성하는 기본 요소이지만, 나의 작업에 있어서 그것들은 반투명한 매체와 함께 절대적 요소가 된다. 증식된 투명한 색채와 빛의 순환에 의한 물성의 구체화를 통한 정신의 드러냄이 내 작업의 진정한 의미이다."(작가노트 중에서)

손으로 만질 수 없는 빛과 그 색채는 물질의 형태를 가지고 있지 않기 때문에 초월적이며 동시에 무한한 생명력을 드러낸다.

최송대

내음氣

2000, 장지에 분채와 석채, 45.5×53cm, 개인소장

사물의 어느 단면을 극대화하면 전혀 다른 현상이 나타나는 경우가 있다. 초현실주의자들은 이 같은 수법으로 대상을 새롭게 보는 장치를 자주 활용했다.

최송대의 〈내음氣〉은 꽃의 단면을 극대화한 것으로, 일상에서는 볼 수 없는 신비로운 자연의 속살을 현미경으로 추적해가듯 탐색하여 전혀 다른 현상을 보여준다. 식물의 생태적인 조직이 극명하게 드러나면서 신비로운 생명의 비밀에 접근해가는 느낌이다. 인간의 눈은 볼 수 있는 영역과 볼 수 없는 영역이 있다. 인간이 볼 수 없는 영역

을 탐색한다는 것은 과학적인 인지의 과정이다. 생명의 비밀은 이 같은 과정을 통해 조금씩 열릴 것이다.

작품의 제목을 〈내음氣〉이라고 한 것도 생명의 기운을 구현한다는 암시를 내포하고 있다. 겹겹이 쌓인 갈피, 꽃잎의 섬세한 개화開花를 통해 생명의 기운은 더욱 실감 나게 표현되지만 작품이 주는 인상은 대단히 몽환적이다. 어쩌면 자연은 가장 구체적이면서도 한편으론 환상적인 기운에 덮여 있는지도 모른다.

도윤희

존재-숲

2000, 캔버스에 유채와 연필, 150×100×(3)cm, 국립현대미술관

신비롭고 초월적인 분위기의 이 도상은 연필로 이미지를 그리고 그 위에 유화 물감을 바르는 과정을 여러 번 반복하여 만들어진 것이다. 세 개의 도상이 하나를 이루는 〈존재-숲〉은 번지는 특성을 지닌 흑연을 주재료로 사용하고 그 위에 물감을 바르는 반복된 과정을 통해 시간의 흐름을 눈으로 포착할 수 있도록 했으며, 동시에 시간을 초월한 듯한 요소를 만들어냈다. 도상은 자세히 들여다보면 짧은 붓 터치로 이루어져 있는데, 이처럼 잔 붓질로 섬세하게 그려진 미세한 형태들은 마치 그 안에서 살아 움직이는 듯한 착각을 불러일으킨다. 작가가 관심을 가지고 탐구하는 요소는 '현상 뒤에 숨어서 보이지 않는 아름다움을 찾아내는 것'이다.

시간의 흐름을 구현하는 이미지 위에 작가가 선택한 재료인 바니시varnish를 발라 피막을 형성시키고 그로 인해 이미지는 영원 속에 고정된 듯하다. 이 과정을 통해 화면에 흐르는 시간이 고정되어 있는 듯한 초월적인 분위기를 도출해낸 것이다.

도윤희의 작업 방식을 통해 화면에 자연스럽게 형성되는 깊이 속에서 생명의 생성과 소멸, 그리고 유한한 시간 속에 존재하는 인간의 삶을 떠올리게 된다.

이중희

이중희의 작품은 한국 현대미술에서 매우 독특한 위상을 발휘하고 있다. 무엇보다도 광휘光輝에 찬 색채와 분출하는 듯한 표현력은 좀처럼 찾아볼 수 없는 유형이다. 더불어 수용성이 강하면서도 발색의 밀도가 높은 아크릴 물감은 그가 추구하는 주제 구현에 매우 잘 어울리는 재료이다.

일본의 비평가 무라다 케이노스케는 이중희의 방법적 특징을 다음과 같이 언급했다. "원래 화제의 선택은 이미지에 따라 자유롭지만 유화 물감이 투명하고 깊은 색조, 그리고 두껍게 발라 올리는 데에서 나타나는 물질감이 있다면 수용성의 아크릴 과슈는 무광이고 발색이 밝고 특히 금방 말라 버리기 때문에 상황에 따라 구도나 붓 쓰임에 주저없는 결단이 요구된다. 여기서부터 이중희의 캔버스 상에 전개되는 충일한 공간이나 응집된 감동, 그리고 화면 속으로 유인하는 흡인력을 가진 눈부실 정도로 아름다운 그림의 말들이 차례차례 쏟아져 나온다."

이중희가 중점적으로 다루는 소재는 민속적인 대상들이며 민족의 문화와 깊은 연계를 띤 것들이다. 예컨대 민속춤, 무당, 단청, 사찰 건축물, 만다라 등이다. 이러한 소재들은 과거의 유물로 역사성을 가지며 동시에 현대의 생활 속에서 쉽게 만날 수 있는 것들이기도 하다.

김봉태

창 시리즈 II
2001, 혼합기법, 150×150cm, 개인소장

〈창 시리즈 II〉는 하드에지Hard Edge 풍의 명확한 색면과 구조의 세계를 보여준다. 김봉태는 평면 회화에 이어 반半입체물과 완전한 입체물로 발전시킨 작품군을 지속하고 있다.

화면은 두 개의 면으로 분할되며, 한쪽 면은 다시 아래 부분이 일정하게 잘려나간 양상을 띠는데 마치 닫힌 창과 반쯤 열린 창을 연상시킨다. 창은 실내와 실외를 이어주거나 차단하는 일종의 막幕이다. 그러나 이 막은 외부의 풍경이 투시되는 막이다. 그러기에 창은 여러 은유의 채널로 통용되기도 한다. 회화를 '창을 통해 바라보는 바깥 풍경'이라고 하는 은유도 그 가운데 하나다. 그리고 그만큼 회화는 풍부한 시적 내면을 지니는 대상이기도 하다.

김봉태의 창은 직접적으로 연상되도록 구조와 색면을 지니게 처리하면서 동시에 외부의 풍경을 바라보는 매개로서의 구조물이 아닌 그 자체가 하나의 명확한 평면, 일정한 틀에 의해 규정되는 평면이라는 점을 강조한다. 마치 창은 창 외에 아무것도 아니라는 사실을 부단히 강조해주는 느낌이다.

월전 장우성

단군일백오십대손

2001, 종이에 수묵, 67×46cm, 이천시

"우연히 어떤 젊은 여성을 만났는데 언뜻 보기에 외국인인가 생각했다. 더벅머리 붉은 립스틱과 색안경을 쓰고 반바지에 배꼽까지 드러냈구나. 무슨 일 하는가 물어도 대답이 없고 이름을 물으니 미스 한이라고만 한다. 연거푸 담배를 피워 물고 하루에 커피도 여러 잔 즐긴다고. 차츰 무안해져 가계를 물으니 단군백대손이라 웃으며 대답한다. 아하! 그러고 보니 한 뿌리의 종족이라 문득 이질감이 느껴지는데 작별이 아쉬워 자리에서 일어나 악수를 하니 붉은 손톱 날카롭기 매 발톱 같군. 집에 돌아와 인상이 깊어 그림으로 그려보니 이 어찌 뒤바뀐 세태를 상전벽해라 아니하겠는가." 작가의 작화에 따른 술회이다.

이 작품은 시·서·화가 일체된 이상적인 문인화임에 틀림없다. 그러나 소재는 과거의 고고한 문인 취향이 아닌 현실적인 것이 이채롭다. 현대의 풍속과 세태의 단면이 문인화로도 훌륭히 구현되고 있음을 보여주며 신문인화新文人畵의 출현을 예고해주고 있기도 하다.

장우성은 만년에 들어 비판적인 시대의식을 담은 문인화를 많이 그렸다. 분단의 비극, 환경파괴, 사회혼란 등 우리 시대와 주변의 상황을 예리하고 비판적 시각으로 포착한 작품은 본래 문인화가 지닌 저항 정신의 발로라고 할 수 있다. 급변하는 사회, 문명에 의해 오염되어가는 세태를 통탄하고 비판하는 것이 선비가 지녀야 할 정신적 자세임을 만년의 작품을 통해 웅변한 것이다.

허진

변기, 휴대폰, 공사 표지판, 운동화나 사슴, 원숭이 등 연관성이 없는 소재들이 그림자같이 윤곽으로 처리된 인간들과 배치되어 있다. 인물, 사물, 동물들은 모두 본래의 모습을 상실하고 정처 없이 떠다니는 가벼운 존재들이다. 실체를 상실한 인간과 사물, 동물은 익명의 존재가 되어 떠돈다. 작가에게 익명인간은 정체성을 상실한 현실의 인간군상을 재현하는 데 효과적인 주제이자 현대적인 삶의 단면을 상징하는 주제이다.

그는 〈익명인간-여로〉, 〈익명인간-고도를 기다리며〉, 〈익명인간-현대 산수도〉 등의 연작에서 자신의 초상과 신체 동작을 등장시키고, 이를 통해 자신이 익명인간의 주인공이자 개벽을 위한 화두의 주체가 되고자 했다. 이는 마치 훼손되거나 낡은 기존 사물에 대한 해체와 복원을 적극적으로 주도하려는 의도를 담고 있는 것처럼 보인다. 현실의 단면들을 연작해서 콜라주하는, 문자 그대로 '해체주의적' 방식을 차용하고 있는 것이 특징이다.

작가의 자의식이 중첩된 산수를 중심에 놓고 문명의 도구인 전구, 와인 따개, 전기 드라이어, 커피 포트, 화분, 공사 표지판 등을 부각시켰다. 인간과 동물이 화면 곳곳에 부유하는 가운데 거대한 코뿔소와 늙은 사슴의 형상이 한 면을 압도한다.

남천 송수남

2131

2001, 종이에 수묵, 193×260cm, 국립현대미술관

송수남은 수묵화 운동 이후 독자적으로 수묵실험을 펼쳐 보였으며 〈2131〉은 후기 실험작 가운데 하나이다. 가로로 일정한 길이의 화면에는 묵선이 빼곡하게 채워진다. 책이 가득 차 있는 서가書架를 연상시키는가 하면 울타리의 총총한 갈대 줄기를 떠올리게 한다. 무심코 그어나간 듯한 필선의 반복적 현상만이 극명하게 드러날 뿐 아무것도 없다. 무언가 꽉 차 있는 것 같으면서도 동시에 텅 비어 있는 느낌이다.

이 작품이 지닌 매력은 바로 무심코 그어나간 반복 현상 자체라고 할 수 있다. 선은 그어지면서 또 다른 선으로 이어진다. 무언가를 표현하고 의미하거나 상징하는 의도는 없다. 화면에는 차곡차곡 채워지면서 끝없이 이어지는 고른 호흡만이 존재하고, 표현하지 않으면서 표현된 화면이 된다.

1970년대 개념미술의 등장 이후 화면은 그린다는 의식의 결정체보다 무無목적한 행위의 누적 자체가 회화로 자립할 수 있다고 주장되기 시작했다. 작가가 그림을 그린다기보다 그림 스스로 자립하는 형태의 등장을 말하는 것이다. 송수남의 화면에서도 필선은 그 자체의 자율적인 전개로 인해 어떤 일정한 질서를 만들어내고 있는 느낌이다.

오숙환

빛과 시공간

2001, 한지에 수묵, 200×200×(2)cm, 국립현대미술관

오숙환의 작품은 수묵이 만드는 독특한 표면 구조로 형성된다. 작가는 색채를 사용하지 않고 오직 수묵의 농담만으로 다양한 변화의 차원을 모색한다. 〈빛과 시공간〉에서도 역시 수묵의 농담이 만드는 변화 속에서 다양한 것들을 떠올리게 하고 있다.

오직 수묵의 농담만으로 표현된 신비로운 형상은 깊은 사유와 성찰에서 나온 고요함을 동반하고 있다. 작품의 기조를 이루는 감성은 서정적인 것을 뛰어넘어 영혼을 치유해줄 것 같은 맑은 기운을 품고 있다.

수묵 농담의 전면적인 구성이 펼쳐지는 가운데 물결치는 것 같은 작은 주름살이 화면 전체로 번져나가면서 독특한 리듬을 만든다. 동시에 수묵의 구성과 흰 물결 문양이 이중의 구조를 만들어나가면서 화면에 깊이감을 부여한다.

물결 같은 작은 선들의 번짐은 소리의 파장 같기도 하고 고요한 호수에 돌을 던져 번지는 파장 같기도 하다. 끊임없는 율동이 시간성과 공간성을 더욱 풍부하게 만들고, 빛과 어둠이 대비되면서 고요하고 웅장한 하모니를 불러일으킨다.

강경구

숲

2001, 합판에 먹, 244×244cm, 개인소장

나뭇가지와 덩굴이 빽빽하게 들어찬 공간은 숲의 한 단면이다. 나뭇잎 사이사이로 몇몇 사람들의 형상이 나타난다. 나뭇가지들과 뻗어 올라간 덩굴들은 사람의 주위를 에워싸고 있는 형국이다. 자연 풍경과 거리감을 조성하지 않은 화면은 평면화되어 모든 대상은 아라베스크 문양처럼 펼쳐진다. 〈숲〉은 일종의 실험적인 연장선에 있는 작품으로 마치 숲속에서 왕성하게 내뿜는 식물의 기운을 몸 전체로 흡입하는 느낌을 갖게 한다. 작가는 그곳에 사람의 모습을 위치시켜 인간과 자연이 동등한 위치에서 서로 교감함을 보여주려 한다. 이 교감은 다름 아닌 생명현상의 공존이라는 동양사상의 한 단면을 시사해주는 것이다. 문명으로 인해 잃어버린 자연, 원초적 정감을 일깨워주고 있다고 할까. 다분히 문명 비판적인 작가의 내면이 투영된다.

먹을 중심으로 식물은 푸른 빛깔로, 인간과 그 주변은 황토색으로 채색의 변화를 시도한 것은 전체이면서 동시에 개별로서의 존재감을 암시하려는 표현상의 배려일 것이다. 강경구는 수묵을 위주로 다루면서도 전통적인 형식미를 탈피해 대담한 묵법을 구사한 실험을 이어오고 있다.

구산 이경수

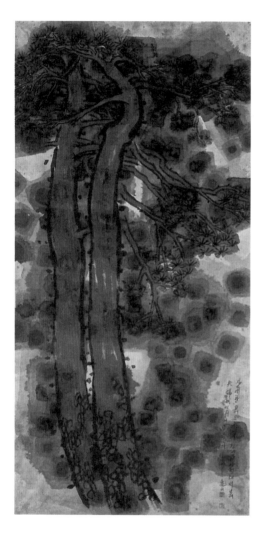

붉은 소나무

2001, 장지에 수간채색, 182×91cm, 국립현대미술관

이경수는 초기에서부터 수묵과 채색을 겸용하는 이른바 채묵彩墨의 방법을 구사했으며 채색의 점획으로 화면을 채워가는 추상화를 지향했다. 그는 2000년대에 들어 추상적인 바탕 일부를 살리면서 구체적인 형상으로써 소나무를 화면에 그려 넣었다.

소나무는 한국의 산야에 펴져 있는 대표적인 수종으로 한국인의 사랑을 받는 나무이다. 예부터 대나무, 매화나무와 함께 세한삼우歲寒三友라 불렀다. 매서운 계절을 청정한 기개로 견뎌낸다고 하여 사군자와 함께 선비들의 사랑을 받았다.

이경수가 그리는 소나무는 단순한 관념의 대상이 아니다. 모양이 우수한 소나무만을 선택해 현장에서 사생하고 이를 화면에 옮겨냈다. 전국에 산재한 이름난 소나무, 또는 소나무 숲을 찾아다니면서 소나무의 생태를 묘사한 것이다. 그런 만큼 리얼리티가 강하게 구현되고 있다.

수묵과 채색으로 소나무의 생태를 극명히 보여주고 장식적인 배경으로 인해 현대적 감각을 한껏 가미했다. 등걸이 빨간 소나무의 모습은 전형적인 한국의 것이다. 두 갈래로 빨갛게 솟아오른 줄기와 잔가지에 매달린 솔잎의 싱그러움이 선명하다.

서도호

Some/One

2001, 군번표, 복합 재료, 높이 205cm, (구)삼성미술관 리움

2001년 《제49회 베니스 비엔날레》 한국관에 출품되었던 〈Some/One〉은 한국의 전통 복식인 두루마기처럼 부드러운 선을 이루고 있지만 실제로는 차가운 금속 재료로 이루어져 있어 갑옷을 연상시키기도 한다. 작품을 자세히 살펴보면 군인들의 이름과 군번, 혈액형 등 최소한의 신상정보가 새겨져 있는 7만여 개의 군대인식표를 이어 붙여 만든 것이다. 위엄 있고, 웅장한 느낌을 자아내는 외관과 달리 내부는 텅 비어 있다.

서도호는 개인과 다수, 그리고 다수성 안에 내재된 동일성을 통해서 자아와 정체성을 찾는 것에 관심을 갖고 있다. 이러한 관심에 토대를 둔 그의 조각 및 설치 작품들은 메시지 전달이 매우 명확하면서 동시에 아름다운 동양의 정서를 담는다. 또한 조그마한 재료들이 모여 전체를 이루는 과정에서 노동집약적인 장인匠人의 면모를 보이기도 한다.

한국인으로서 또한 세계인으로서 살아가고 있는 작가 자신의 삶의 여정을 바탕으로 정체성을 묻고, 이에 대한 답을 찾아가는 데에 몰두하는 그의 작품은 섬세함과 동시에 강한 면모를 품고 있어 탁월한 조형성을 보여주고 있다. 그런 측면에서 〈Some/One〉은 서도호가 지속해온 〈제복〉 연작의 정점에 있는 작품으로 평가받는다.

오수환

적막

2002, 캔버스에 유채, 193.7×130.5×(3)cm, 국립현대미술관

모노톤의 화면에 마치 서예를 연습하는 듯한 검은 획의 나열이 선명하게 부각된다. 글자가 가진 의미는 제거되고 순수한 자획의 임의적인 구현만이 암시적인 기호처럼 남아 있다. 무의식적으로 그려 나가는 아이들의 낙서처럼 획의 자유로움이 어떤 의지를 앞질러 다가온다.

오수환의 작품은 서양적인 매체를 사용하지만 화면에 나타나는 현상은 동양의 전통적인 서화書畫의 세계로 회귀하는 느낌을 준다. 본래 글씨와 그림은 한 몸이었다는 서화동원론書畫同原論을 음미케 하는 화면이며 전통과 현대라는 상황을 돌아보게 한다.

추상의 원로인 김병기는 오수환의 작품에 대해 "동양과 서양의 접목을 이야기할 때 논의에서 빠질 수 없는 작가로, 동양 서법의 획劃을 만드는 선의 구성을 통해 너무나 한국적인 서양화를 만들고 있다"라고 평가했다.

오수환은 초기부터 서체적인 충동이 지배된 추상미술을 지향했다. 한국 현대작가들 가운데 적지 않은 수가 서체충동이 강하게 반영된 작품 세계를 갖고 있는데 이는 선험先驗적인 서예 문화의 전통과 분위기의 영향으로 볼 수 있다.

강요배

한라산 용진동

2002, 캔버스에 아크릴, 182×259cm, 개인소장

한라산은 많은 화가가 즐겨 그렸던 소재이다. 제주도의 중심에서 그 웅장함을 드러내는 산의 모습은 그림의 대상으로서 매력을 느끼기에 충분하다. 대부분의 한라산 풍경은 멀리서 바라보는 시점이지만 이 작품은 한라산 깊숙이 들어온 계곡에서 솟구치는 용암의 바위산을 묘사하고 있다. 바라본다기보다 산속에 들어와 산과 호흡하고 있는 형국이다.

멀리서 바라보는 관조의 양상이 아니라 한라산의 속살을 기록하려는 의도가 숨가쁘게 다가오는 느낌이다. 이러한 구도는 제주도 출신인 작가가 한라산을 체질적으로 이해하고 있기에 가능한 설정이다.

강요배의 풍경은 대부분 제주도인데 그것은 외지인에게는 좀처럼 느낄 수 없는 체화體化된 진한 정서의 결정체라고 할 수 있다. 마찬가지로 한라산 역시 바라보는 풍경으로서의 대상이기보다 삶의 터전이자 생활을 지탱해주는 지주로서 존재한다.

그가 표현하는 풍경 속에서 바람과 공기, 하늘, 바다의 빛깔은 육지와는 다르다. 그곳에서 나고 자란 사람들만이 알 수 있는 감흥이 반영되었기 때문이다.

김수자b

2002 일기 II
2002, 혼합매체, 150×150cm, 개인소장

김수자는 안료와 더불어 직물을 콜라주하는 작업에 치중했다. 그의 작업에서는 직물의 질감이 그대로 색채에 수렴되면서 실밥 자국이 표현 인자因子로 작용된다. 바탕은 일정한 크기의 원들로 빼곡하게 채워놓는가 하면, 이를 배경으로 원뿔 모양의 형태가 솟아오르고 있다.

청색 기조에 하얀 실로 엮인 상형의 대비는 신선한 인상을 준다. 원뿔 형상은 푸른 공간을 유영하는 거대한 기체 같은 느낌인데, 특정하게 이름붙일 수 없는 직조물이다. 그 옆으로 원뿔의 부분인 듯한 모양이 윤곽으로 떠오른다.

배경의 청색 기조 속에 밀집된 작은 원들은 다양한 변모를 보이면서 화면 전체에 충만한 기운을 불어넣는다. 원뿔의 상형들은 극히 암시적인 처리로 인해 존재와 부재의 중간에 위치하는 미묘한 상황을 연출한다. 평면적이면서 동시에 동적인 상황, 존재와 부재, 즉 떠오르는 것과 사라지는 것, 그려진 것과 그려질 순간의 미묘한 교차를 시사한다.

청색을 기조로 하면서 변화를 시도하는 작은 원들의 밀도와 솟아오르는 원뿔의 상승하는 기운이 화면을 밝고 웅장한 교향곡으로 뒤덮이게 한다. 예감이 넘치면서도 화면의 질서가 경쾌한 느낌을 자아낸다.

신양섭

자연별곡
2002, 캔버스에 유채, 73×73cm, 개인소장

〈자연별곡〉 연작 가운데 하나인 이 작품에서도 두꺼운 마티에르의 흰 바탕에 형상들이 떠오른다. 토벽에 들창문 같기도 한 것으로 유추해보면 초가의 흙집이 분명하고, 뭉클뭉클하게 떠오르는 작은 덩어리들은 마치 창공에 떠 있는 구름 또는 얼룩진 흙담을 연상시킨다.

신양섭이 오랫동안 추구하고 있는 〈자연별곡〉 연작은 자연을 향한 인간의 보편적인 그리움의 표상이다. 그와 함께 소박한 질료에서 오는 정감을 통한 미지의 원형을 갈구하는 심상도 강하게 느껴진다. 아마도 떠나온 고향에 대한 향수가 아닐까.

혹은 순수한 인간의 원시적인 심성으로 돌아가기 위한 무구한 감정의 표상이라고 할까.

초기에는 정물과 풍경을 소재로 한 작품을 제작했지만 구체적인 형상을 점차 화면에서 지워가면서 두꺼운 마티에르와 독특한 정감을 환기하는 반추상 세계로 경도되었다. 초가가 있는 마을의 풍경이나 산 또는 들녘의 풍경을 극도로 요약하여 묘출하는 한편 흰색 기조에 두꺼운 층의 마티에르로 대상을 암시하는, 흰 그림이라는 독특한 영역에 이르렀다.

미산 김철성

정담
2002, 한지에 수묵담채, 15×46cm, 개인소장

숲길에 한 노인이 앉아 장죽을 물고 저고리 앞섶을 풀어 헤친 채 망중한에 빠져 있다. 그 앞에 개한 마리가 물끄러미 주인을 향해 앉아 있다. 시원한 숲속에서 잠시 땀을 말리는 순간의 여유로움과 이를 지켜보는 개의 모습은 자신들만 이해할 수 있는 이야기를 은밀하게 나누는 것 같아 정겹기 짝이 없다.

빠른 운필로 처리된 숲의 장면 속에 노인과 개의 모습은 사실적으로 묘사되고 있어 대담함과 치밀함이 어우러져 작품의 격조를 드높인다. 꾸밈없는 일상의 단면, 그러기에 더욱 사실감이 느껴지며, 인간과 짐승의 격의 없는 관계가 푸근한 정감

을 더해준다.

김철성은 시골의 정겨운 일상의 단면을 즐겨 그린다. 인간의 모습은 아직도 예전의 풍모로 처리되고 있어 다분히 옛 기억을 되살리고 있음이 분명하다. 문명에 찌들지 않은 소박한 시골 사람들의 모습은 잃어가는 인간 고유의 정서와 사라져가는 농촌의 순후한 관계를 다시 떠올리게 한다. 그는 이를 풍속적인 단면으로 재생시키는 데 그치지 않고 내용과 더불어 수묵의 형식적인 아름다움을 곁들여 독자적인 세계를 펼친다. 해학적인 삶의 모습 못지않게 수묵 선염의 변화와 담채의 적절한 구사가 격조 높은 회화성을 획득하고 있다.

김종학b

욕망의 열매

2002, 혼합 기법, 130×160cm, 개인소장

사과라고 할 수 있지만 또 다른 과일일 수도 있다. 과일은 정물적 소재의 단골이다. 식탁 위 접시에 놓여 있는 과일과 과도는 이미 우리 눈에 익숙하다. 그런데 이 과일은 일반적인 배치나 인식 속에 떠오르는 것이 아니다. 즉 생활 속에서 우리 눈에 익숙한 과일과는 다르다. 과일이면서도 전혀 다른 설정으로 인해 부단히 낯선 느낌을 자아낸다. 그래서 과일인 동시에 과일이 아닌 어떤 사물로써 존재한다.

흔히 접할 수 있는 대상이 작가의 의도에 의해 이질적인 존재로 돋보이는 이채로움이 발현되는 작품이다. 두 개의 사과는 사각의 틀 속에 나란히 놓여 있다. 박제되어 있다고 보는 편이 더욱 어울릴 것 같다.

이렇게 장치된 사과는 현실의 사과를 재현한 것이 아니라 사과가 지닌 관념의 기념화라고 할 수 있다. 아마도 에덴동산에서 있었던 아담과 이브의 이야기, 지혜의 나무 열매를 금기했던 신의 지시를 어기고 사과를 따 먹음으로써 인류의 원죄가 지워졌다는 설화를 작가는 두 개의 사과(아마도 아담과 이브가 각기 하나씩 먹었던)를 통해 기념하려고 한 것은 아닐까.

김명희

2002, 칠판에 오일 파스텔, 180×90cm, 이화여고 100주년 기념관

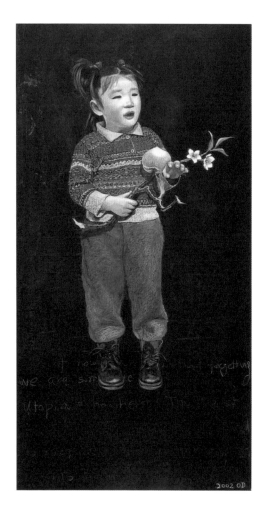

복숭아를 들고 서 있는 소녀의 표정은 웃는 것도 같고 우는 것도 같다. 칠판 위에 가득 채워져 있었을 거라고 상상되는 분필 자국은 거의 지워져 아이의 발 부분에서 그 아래로 희미하게 자욱이 남아 있을 뿐이다. 칠판에 그려진 소녀의 모습은 마치 배경에서 점차 사라져간 영문들처럼 언제라도 사라질 것만 같다. 그래서인지 김명희의 작품에서는 시간의 흐름이 느껴진다. 분필 자국이 아직 남아 있는 칠판 위에 그려진 이 어린 소녀의 모습에서 예전에 학교에서 공부하고 뛰놀던 시절을 떠올리게 된다.

작가가 캔버스처럼 사용하는 칠판 위에 나타나는 형상들은 검은색을 배경으로 언제든 사라질 것만 같은 느낌을 주기 때문에 더욱 신비로움을 자아낸다. 작품에 등장하는 아이들은 그의 기억 속에 있는 학창시절의 친구들처럼 보이며, 그림의 배경에 등장하는 기호나 문자들에서도 그 시절을 그리워하는 작가의 마음이 드러난다.

김명희는 오랫동안 뉴욕에서 체류했고 귀국한 이후 강원도 산골의 폐교에서 작업을 하고 있다. 작가는 폐교에 버려진 칠판을 화판으로 삼아 그 위에 오일 파스텔로 학교에 다녔던 아이들과 마을 주민들의 모습을 세밀하게 묘사하는 작업을 지속했다.

이은숙

땅

2002, 한지에 수묵, 70×61cm, 개인소장

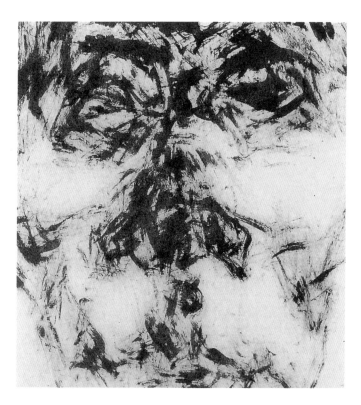

윤곽 없이 눈, 코, 입을 중심으로 하며, 얼굴의 중심 부분을 집약적으로 파악해 묘사한 정면 드로잉이다. 그러나 단순한 얼굴이라기보다 거친 먹선으로 생성된 흔적 같은 장면으로 보이기도 한다. 설명으로서의 대상이 아니라 운필의 자적이 만들어놓은 경쾌한 기운의 표상이라고 할 수 있을 듯하다.

이은숙은 오랫동안 인물을 소재로 그려왔다. 인물 묘사는 운필의 자동성으로 나아갔고, 자연의 모든 형상으로 발전되어 상징적인 언어화로 귀결되었다. 작품의 제목이 시사하듯 그는 인간과 자연을 동일시하는 인식체계를 전개하고 있는 것이다.

즉, 얼굴은 땅의 모양으로 발전할 수도 있고 산수의 형식으로 발전할 수도 있다. 이 작품에서도 붓 자국은 땅의 주름살, 또는 산의 주름살로 보아도 무방하다.

정현

무제

2002, 침목과 철, 250×160cm, 국립현대미술관

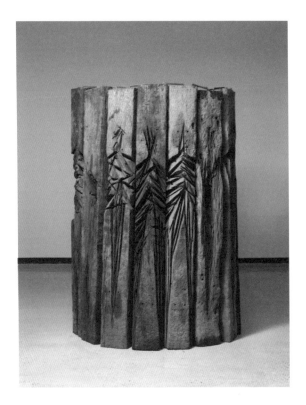

시간이 지나면 폐목이 될 철도 침목을 소재로 한 작품이다. 정현은 침목 외에도 아스콘, 철판, 돌 등 버려진 폐기물을 조각의 소재로 적극 끌어들였다.

〈무제〉는 가운데 일정한 부분을 예리한 도끼로 찍어낸 자국이 선명하고, 침목이 갖는 나뭇결이 고스란히 살아 있다. 이는 작가가 쓸모없어진 것을 재생하여 의미 있는 존재물로 재현시킨 것이라 할 수 있다. 둥근 형태로 직립된 침목은 강렬한 존재감을 주며, 예리한 칼자국은 새롭게 태어나는 생명의 황홀경을 반영한다.

조각은 주어진 질료로 어떤 형태를 만들어내는 작업이다. 정현의 조각은 질료 자체가 지닌 강한 생명력을 고스란히 살려내면서 새로운 생명으로 태어나는 독특한 방법론을 구사하는 것이 특징이다.

작품은 내밀하게 응축되어 있는 에너지로 인해 곧 폭발할 것 같은 인상을 준다. 생명이 태어나는 과정은 곧 에너지의 분출에 비길 수 있다. 조각은 이 순간의 경계선에 놓여 있는 것이다. 정지되거나 완성된 것이 아니라 무언가 곧 일어날 긴박한 상황을 예고하는 것이다.

묵선 심재영
순례자

2002, 닥종이에 먹과 혼합재료, 150×210cm, 서울시립미술관

백원선
초충도 草蟲圖

2003, 한지에 수묵, 54.8×164cm, 국립현대미술관

마분지에 크레파스로 그린 듯한 독특한 질감이 돋보인다. 전통적인 동양화의 기법적 잔재와 구체적인 이미지 또한 찾을 수 없다. 그러나 무언가 구체적인 영상이 나타날 것 같은 여운이 남는다. 심재영의 많은 작품이 이 같은 톤으로 지지되는데, 구상적인 것 같으면서도 추상적인 화면이다. 더 정확하게는 작가가 이 두 가지 영역을 넘나든다고 해야 옳다.

갈색 빛깔 선조의 얽힘, 군데군데 드러나는 검은 점과 획들, 부분적으로 가해진 엷은 노란 색조와 선들은 둥글둥글한 형태를 만들거나 화면 속으로 사라지기도 한다. 뭔가 생성되는 기운이 화면을 가득 채운다. 다분히 개념적이고 때로는 기호화되어가는 형상의 사물들이 어딘가로 몰려가고 있다. 이 순례자들은 숭고한 목적을 향해 떠나는 여행자들임이 틀림없다.

순례는 일종의 정화적인 행위이다. 떠돌아다니면서 자신의 마음을 가라앉히는 일종의 구도의 형식이기도 하다. 화면에서는 암시적인 형상들이 명멸한다. 더없이 조용하게 떠오르는가 하면 깊은 내면으로 가라앉기도 한다. 순례자의 마음에서 일어나는 어떤 변화인지도 모른다.

12개의 화면으로 엮어져 있는 연작으로, 각 화면은 농묵과 담묵이 어우러지면서 수묵 특유의 자유로운 표현이 전개된다. 〈초충도〉는 일종의 화훼도인데, 이 화면에는 곤충이나 화훼, 그 어떤 것도 보이지 않는다.

매미, 메뚜기 혹은 개미 같기도 한 형상이 연상되도록 구성되어 있다. 그러나 굳이 사물을 연상할 필요 없이 수묵의 자유로운 흔적이 만드는 담담한 상형화라고 보면 좋을 듯하다.

구체적인 대상을 연상시키면서도 동시에 추상적인 먹의 자율적 운영이 시각적 긴장을 늦추지 않는다. 12개의 면으로 조합된 단면들은 각각 수묵의 표정을 보여주지만 동시에 전체로서 통일된 표현으로 완성된다.

조용한 가운데 움직임이 있고 움직임 가운데 고요함이 잦아드는 화면이다. 풀과 벌레는 소재로는 하찮은 것임에도 상상할 수 없는 풍부한 생명의 장을 펼쳐 보이는 이 화면은, 작은 것 속에 우주가 들어 있다는 무한의 감정을 유발시킨다.

정병국

낯선 장소

2003, 캔버스에 아크릴, 227.3×181.8cm, 개인소장

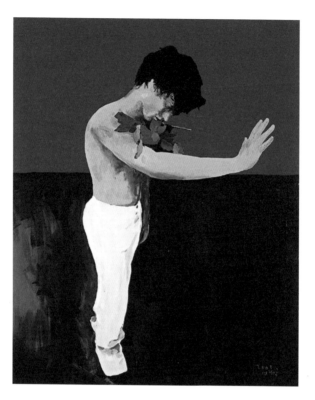

나뭇잎을 가슴에 안고 상의를 벗은 청년은 한 손으로 무언가를 거부하는 몸짓을 하고 생각에 잠겨 있는 표정이다. 단순하면서도 대비가 강한 색채 구사는 푸른 바다를 배경으로 한 하얀 조개껍데기 같은 지중해 연안의 풍광을 떠올리게 한다.

단순한 사물, 단순한 인물, 단순한 풍경일 뿐인데 무언가 많은 이야기를 함축한 듯하다. 오래전에 잊었던 사연이 문득 그림처럼 떠오른다. 정병국의 작품은 이처럼 소재의 이채로움과 더불어 간결한 구도와 색채 대비가 극적인 상황을 이끌어내는 것이 특징이다.

"정병국의 그림은 오히려 우리로 하여금 화면에 등장하는 인물 내면의 움직임에 대한 구차하고 궁색한 짐작을 포기하게 한다는 데 그 매력이 있다. 무례하리만큼 대담한 화면 구성, 인색하리만큼 절제된 색조, 그리고 무모하리만큼 간결한 형태는 서글프리만큼 헐벗은 정경을 낳고 있다." 미술비평가 이달승의 평가이다. 이러한 평가와 같이 정병국의 화면은 대담하게 간결하며 구체적인 설명은 끼어들 틈이 없다. 그러면서도 무언가 이국적인 취향의 낯섦이 우리 앞을 가로막는다.

강찬모
말없는 동행

2003, 장지에 수간채색, 61×50cm, 개인소장

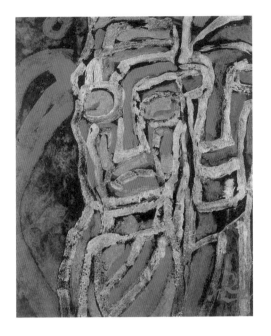

유휴열
잃어버린 시간

2003, 캔버스에 유채, 117×91cm, 개인소장

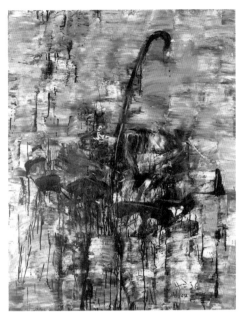

이 작품에서 전통적인 채색 기법은 투명하면서도 순도 높은 채감을 구현해내고 있다.

친구인 듯한 두 사람은 마치 동구洞口에 서 있는 장승을 연상시킨다. 그들은 깡마르고 메말라 있지만, 범상치 않은 인물임을 시사한다. 마치 나뭇등 걸의 껍질처럼 띠 모양의 굵은 선으로 이루어진 피부는 자연의 어느 단면처럼 느껴진다.

강찬모의 화풍은 형식적인 면에서나 내용적인 면에서 독특한 영역을 확보하고 있다. 장지에 토분土粉과 천연 안료와 수간水干 채색을 사용하는 전통적인 재료와 기법을 구사하며 내용에 있어서는 히말라야와 같은 산악 지대와 구도求道하는 인간상을 주제로 한다.

장지에 천연 안료와 수간채색의 구사는 안료가 스며드는 듯 화면에 밀착될 뿐만 아니라 은은하게 채감을 반영해주고 있어 채색의 물질감을 전혀 드러내지 않고 그윽한 깊이만을 전달해준다.

격렬한 몸짓으로 가득 찬 화면이다. 무언가 끊임없이 생성되는 열기에도 불구하고 부단히 이를 무화시키려는 또 다른 열망이 교차하면서 화면은 격동과 모순에 찬 긴장감을 드러낸다.

무수한 붓 자국이 지나간 자리에는 흘러내리는 안료의 드리핑이 표현의 어느 순간을 극화하면서 여운을 남긴다. 화면 중앙에 삐죽하게 솟아오른 막대 모양은 지팡이를 연상시키면서 무의미한 행위의 반복을 일정하게 조절하는 역할을 하고 있다.

표현의 밀도는 안으로 침잠하는가 하면 또한 부단히 밖으로 확산되기도 한다. 걷잡을 수 없는 격정이 한바탕 격랑激浪을 일으키고 지나가면 더없이 고요한 침묵의 자기 성찰이 자리를 대신한다. 추상표현주의의 목적 없는 행위가 남긴 흔적과는 달리, 화면에는 무언가 서사적인 내용이 잠재되어 있다.

청재 김춘옥

유현 幽玄

2003, 한지에 수묵담채, 뜯어내기, 207×146×(2)cm,
국립현대미술관

콜라주와 데콜라주의 방법으로 미묘한 깊이의 구성에 도달된 작품이다. 부분적으로 수묵과 담채를 가해 더욱 여운 짙은 내면을 구현해냈다. 가운데 드러나는 둥근 형태는 화사하게 피어나는 꽃송이를 연상시킨다. 극히 제한된 수묵과 담채의 사용은 짙은 원색이 아니지만 화려한 색채를 느끼게 하며 더욱 풍부한 채감을 전해준다.

김춘옥은 초기에는 고요한 강가나 호수의 정경 등 서정적인 내용의 작품을 많이 그렸으나, 2000년대에 이르면서 방법적으로 새로운 시도를 보이기 시작했다.

당시 선보인 것은 부분적으로 콜라주를 시도하여 화면에 깊이의 차원을 만들어가는 패턴을 보였다. 가장 밑바탕에는 흰 종이를, 그 위에 색으로 물들인 종이를 여러 겹으로 발라 올리고 이를 위에서 부분적으로 데콜라주하는 독특한 구조의 과정이었다. 겹겹이 발라진 종이가 부분적으로 뜯겨지면서 종이의 층이 변하고 여기에 남아 있는 것을 활짝 핀 꽃 모양으로 채우는 것이다.

한국화의 실험적인 경향은 전통적인 소재주의에서 벗어나는 과정을 거쳐 재질에 대한 다양한 모색으로 진전했는데 김춘옥도 그러한 시도를 보여주고 있다.

최병상

봄과 봄

2003, 스테인리스, 홀로그램, 60×40×40cm, 개인소장

둥근 판 위에 세 개의 뿔 모양 형태가 솟구치면서 연결된다. 바닥에 삼각의 꼭짓점을 두고 활처럼 휘어져 오른 형상들은 지상에서 싹을 틔우는 생명체를 암시한다. 화사한 의상을 한 무용수들이 공중으로 도약하는 듯한 힘찬 기운이 느껴지기도 한다.

제목이 시사하듯 솟아오르는 봄의 기운이 상징적으로 표상된다. 〈봄과 봄〉은 계절로서 봄을 강조했다기보다 계절과 더불어 시각적으로 느껴지는 봄을 말하는 것이 아닌가 한다. 이 작품은 단순한 형상으로 바라보는 것 못지 않게 이를 바라보는 시각에 특별한 의미를 더하고 있다. 스테인리스 표면에 홀로그램을 삽입해 각도에 따라 형태 안에서 색채의 변화를 시도하고 있기 때문이다.

무기물에 생명의 기운을 느끼게 한 발상과 장치는 조각에 다른 하나의 동적 요인을 첨가한 것이기도 하다. 홀로그램을 통한 표면의 환시幻視적 변화는 실제로 움직이는 것보다 더 화려한 동적 요인이 되고 있다.

최병상은 이미 1950년대 후반경부터 용접 철조 조각을 시도했고 공간 탐구에 매진해왔다. 이 작품과 같이 조각에 홀로그램을 도입한 것은 또 다른 실험이라고 할 수 있다.

김동영

네잎 클로버의 일상

2003, 캔버스에 믹스미디어, 190×190cm, 개인소장

청과 녹이 어우러진 바탕에 상하로 물결치는 하얀 띠와 화면 가운데를 좌우로 가로지르는 동굴과 같은 흰 방과 검은 방, 방 안에는 네 잎 또는 세 잎의 클로버가 선명하게 떠오른다. 끝없이 잔디가 이어지는 들녘, 그 안에 듬성듬성 돋아난 클로버가 눈길을 사로잡는다.

네잎클로버가 행운을 상징한다고 해서 잔디밭을 구석구석 찾던 기억은 누구에게나 있을 것이다. 어쩌다 네잎클로버를 발견했을 때에는 바로 행운이 올 것 같은 기쁨을 느낀 경험도 있을 것이다. 어쩌면 이 작품은 그러한 젊은 날의 아름다운 기억을 되새겨보려는 의도에서 그린 게 아닐까.

흑백의 대비를 이루는 공간 속에 떠오르는 클로버는 그것이 한갓 지나간 시절의 추억일지 모르나 기념비적인 흔적으로 우리들 삶에 생기를 불러일으키고 있다.

김동영은 클로버 외에 주로 식물을 소재로 한 환상적인 구성의 작품을 그려왔다. 화가들이 꽃을 즐겨 그리는 것은 단순히 꽃이 아름답기보다 꽃과 잎이 어우러져 만드는 조형적 형식에 매료되기 때문이다. 꽃이나 잎에 근접할수록 발견되는 놀라운 생명의 결은 하나의 작은 우주, 작은 세계라 할 수 있다. 그는 이 같은 식물이 지닌 상징적 내면과 형태의 독특한 아름다움을 구현하는 데 집중하고 있다.

황인기

겸재 정선의 대표작 〈인왕제색도〉를 음화로 재제작한 작품이다. 〈인왕제색도〉의 사진 필름을 흑백 픽셀로 전환시키고 픽셀을 점으로 바꿔서 인쇄한 후, 이를 합판 위에 부착한 다음 점을 따라 구멍을 내고 크리스탈을 붙여나갔다. 디지털 산수로 불리는 그의 산수화는 디지털 장비를 이용해 면을 작성하는 데까지는 디지털의 도움을 받지만, 표현에 있어서는 고도의 노동력과 집중력 그리고 장시간을 요구한다.

작품의 주요 재료로 사용된 장식용 크리스탈은 고도의 계산에 의해서 만들어진 밀도감 있는 바탕 위에 덧붙여져 마티에르를 형성한다. 그로 인해 화면에 자연스러운 명암이 형성되면서 예기치 못한 효과를 이끌어낸다. 전통회화를 근간으로 한 현대적 발상과 표현, 디지털과 아날로그 기법이 결합된 디지털 산수는 현대적인 재료를 사용하면서도 전통산수에 대한 이해와 깊이를 재현해내는 데 있어 부족함이 없는 면모를 보여주고 있다. 문인화적 성향의 주제와 다양한 재료를 사용한 양식이 독특하게 결합하면서 새로운 시각적 경험을 선사한다.

황인기는 서울대학교 미술대학과 뉴욕 프랫 인스티튜트를 졸업했다. 1990년대 중반부터 레고ego나 리벳rivet 등의 재료를 사용해 전통산수화의 현대적인 해석을 꾀했고, 2000년대부터 전통회화를 디지털로 픽셀화한 디지털 산수를 발표했다. 1997년 국립현대미술관 올해의 작가, 2002년 《베니스 비엔날레》 한국 대표 작가, 2006년 《광주 비엔날레》에 참가하면서 국제적으로 주목받았다.

오우암

역 구내

2004, 캔버스에 유채, 80.5×100cm, 개인소장

철로가 여러 갈래로 깔린 점을 미루어 볼 때 규모가 큰 도시의 역임을 알 수 있다. 철로 위에는 열차가 몇 량 머물러 있고 화물차가 역을 막 빠져나간다. 한편에서는 역으로 들어오는 기차의 앞머리가 보인다. 구내에 사람들은 열차를 타기 위해 서성거리고 있는 극히 단조로운 풍경이다.

수평 구도에 소실점이 분명한 거리감으로 인해 풍경으로서 완벽한 조건을 갖추고 있다. 풍경이 갖는 건조함이 객차와 화물차, 그리고 주변에 늘어선 창고 건물의 삭막함과 함께 더욱 실감 나게 다가온다. 아득히 멀어지는 철로, 그 철로를 바라보는 작가의 심적 회한이 건조한 공기에 묻어 전해진다.

오우암은 특이한 경력의 소유자이다. 6·25 전쟁으로 고아가 되었고 군 제대 이후 30년간 수녀원에서 근속했다. 그리고 퇴직한 해인 1994년부터 창작에 전념하고 있다. 그는 정식으로 미술학교를 나온 적도, 누구를 특별히 사사한 경험도 없다. 그러기에 작품에서는 일체의 제도적 관습이나 방법을 찾을 수 없다.

옥전 강지주

정情

2004, 한지에 수묵담채, 63×55cm, 개인소장

강을 끼고 형성된 마을의 전경이다. 강변을 따라 길이 나 있고 우측으로 밭과 밭 사이에 띄엄띄엄 자리 잡은 농가가 보인다. 멀리 강 위에는 다리가 강기슭을 이어주고 있다. 우측 산자락이 완만하게 강으로 뻗어 나가면서 농지가 형성되었다. 유별나지 않은, 흔히 만날 수 있는 풍경이다.

이른 봄일까, 아니면 가을걷이가 끝난 늦가을일까. 화면 전체를 꽉 채운 밭의 구획된 모습이 농경을 준비하는 시기인 듯도 하고 농경이 마무리된 때인 듯도 하다. 어쨌거나 작품이 주는 독특한 시각적 즐거움은 잘 구획된 밭들과 일정하게 고른 밭이랑에서 일어난다.

담담하게 그려진 풍경은 그 자체로 풍경적 구도의 완벽을 기하고 있어 눈길을 끈다. 여기에 가해진 운필은 마치 스케치하듯 현장감을 강하게 반영한다. 밭 사이로 자리 잡은 집들과 몇 그루의 수목이 자칫 무미건조하게 이어질 듯한 경작지를 적절하게 매듭지어 풍경적 묘미를 엿볼 수 있다.

무엇보다도 우리의 눈을 사로잡는 것은 밭의 빛깔이다. 황토빛은 흙내음이 물씬 풍기면서도 밭과 밭 사이의 차이를 이끌어내며 전체 속에서 변화를 주고 있다. 전반적으로 단순하면서도 풍부한 시각적 변화를 이끌어내는 작품이다.

토평 이평규

소통
2004, 종이에 수묵담채, 120×69cm, 개인소장

주변에서 흔히 만날 수 있는 풍경이다. 이런 풍경은 시점이 대단히 중요하다. 풍경이 되는 위치가 있는가 하면 그렇지 않은 경우가 있기 때문이다. 그러나 이 작품은 특별한 장소나 위치에 관심을 두지 않은 것으로 보이며, 특별한 시점도 요구하지 않는 평범한 정경이다. 그런데 바로 이것이 자연을 대하는 작가의 독자적인 시점이다.

울창한 나무 사이로 오솔길이 나타나고 그 길을 따라가다 보면 산장인 듯한 장소에 도달한다. 길과 산장이 차지하는 화면의 하단은 전체의 3분의 1정도의 넓이이다. 나머지는 울창한 수목들이 얽혀 있는 모습이 가득 채운다.

작가의 화인畵因이 어디에 있는지를 짐작하게 된다. 뻗어 오르고 휘어지는 나무둥치와 가지들이 서로 얽히면서 자아내는 자연스러운 구성의 묘미가 곧 화인인 것이다. 하얗게 드러나는 나무 둥치와 가지, 잔가지와 매달려 있는 누른 잎사귀들, 아마도 가을인 듯 물든 나무 잎사귀와 하얀 나무줄기가 자연스럽게 자아내는 화음은 깊어가는 계절의 한 단면을 더욱 실감시킨다.

화면을 꽉 채우지 않고 가장자리에 여백을 남겨 중심으로 향한 시각의 밀도가 더욱 극명하게 드러나고 있는 점도 산속의 고즈넉함과 그 속으로 끌어들이는 요인이 되고 있다.

만청 권기윤

하선암 下仙巖

2004, 종이에 수묵담채, 50×97cm, 작가소장

창산 김대원

예안 서부리 禮安 西部里

2004, 종이에 수묵담채, 45×77cm, 개인소장

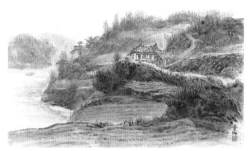

선녀가 내려왔다는 뜻을 가진 하선암이라는 지명은 바위 주변의 뛰어난 정취로 인해 비롯된 것 같다. 맑은 개울물이 바위가 크게 자리한 계곡 사이로 시원하게 흘러내린다. 선녀는 보이지 않고 두 남자가 맑은 물에 발을 담근 모습이 포착될 뿐이다. 수평 구도로, 물은 화면 오른쪽에서 흘러내린다. 계곡의 평퍼짐한 땅과 편평한 바위들이 늘어져 있는 모습은 이곳이 예로부터 일종의 놀이터였음을 짐작하게 한다.

개울 저편으로 거대한 두 개의 바위가 경치의 중심을 이룬다. 우측으로는 돌계단이 보이고 수목들이 울창하다. 전체적으로 경관은 담담한 가운데 운필의 유연함이 경쾌하다. 스케치하듯 가볍게 경관을 파악해가는 자연에의 접근법은 애초에 관념취가 끼어들 틈이 없다. 경쾌한 필선이 만드는 리듬감도 화면 전체에 생동감을 부여한다.

권기윤은 실경산수를 주로 그린다. 그래서 화면에 묘사된 장소는 뚜렷하다. 이상범과 변관식 이후 실경산수의 맥은 대단히 위축된 인상을 주지만, 그런 가운데서도 실경에 전념하는 작가들이 있다. 특히 권기윤은 실경산수의 맥을 이어가면서도 산뜻한 기운을 드러내는 특징을 잃지 않고 있다.

작가의 고향 산천을 그린 작품이다. 미술비평가 신항섭申恒燮은 "최근에는 안동을 중심으로 한 고택, 고찰의 풍경에 시선을 집중하고 있다. 안동은 예로부터 명문 세도가들의 양반 가옥이 즐비하고 자연산수 또한 수려하여 시적인 정취와 고택을 탐하는 문인과 화가들이 즐겨 찾는 고장이다. 실제로 그는 고택 및 고찰 따위를 중심에 두는 가운데 군더더기 없이 담백한 선묘 위주로 대상을 형용함으로써 단아하고 깔끔한 인상의 산수화를 경영케 되었다"라고 평했다.

화면 중앙의 고옥을 중심으로 좌우 그리고 위쪽으로 뻗은 길이 풍경의 중심을 이룬다. 앞뒤로 밭두덕이 이어지고 눈에 익은 정경이 한눈에 들어온다. 좌측의 강기슭, 그리고 멀리 강 위에 배 한 척이 어렴풋이 잡힌다. 맑은 먹빛이 산야의 정기를 산뜻하게 전해주고 있다.

그의 작품은 현장 사생을 통해 이루어지기 때문에 현장감이 강하다. 그러기에 산수라기보다 풍경이라는 말이 어울린다. 고답적인 관념산수의 느낌이 전혀 없는 그의 그림은 산수에서 풍경으로의 전환을 꾀하는 몇몇 실경산수 화가들과 그 이념을 함께하고 있다.

이일

무제 #9781

2004, 종이에 볼펜, 205×152cm, 개인소장

이일은 종이 위에 볼펜으로 작업하는 독특한 기법으로 유명하다. 어떤 구체적인 대상 없이 볼펜을 이용해 자동기술에 의한 방법으로 그린다. 화면에는 볼펜 자국이 반복적으로 쌓이면서 형성된 흔적들이 독특한 조형을 남긴다. 그의 작품은 그린다는 행위가 중요하며 작품은 그저 행위의 누적이자 곧 시간의 퇴적이 된다.

초현실주의의 등장 이후 자동기술적인 방법은 무의식에 맡겨놓음으로써 생성된 흔적이 의식하에서 잠재된 세계를 들추어낸다고 본다. 이일의 방법도 원칙적으로는 이 같은 무의식 속의 세계를 구현한다는 것과 일치하지만, 그에게는 이보다 볼펜과 행위가 만들어내는 또 하나의 현실을 추구하고 있다고 할 수 있다. 그래서 그리는 것도 무작위에 의존하기보다는 일정한 화면 구성에 근거하면서 마무리된다.

이 작품에서도 세 개의 구획에 의해 이루어지는 행위의 누적이 거대한 기둥으로 현현되고 있다. 의식하지 않으면서도 동시에 면밀한 계산이 겹치고 있는 상황임을 파악할 수 있다.

김보희

무제

2004, 한지에 채색, 162×126×4.5cm, 개인소장

대단히 간결한 구도와 그윽한 색채의 구사로 작가가 새로운 경지에 다다랐음을 보여주고 있다. 화면은 4센티미터가 넘는 두께로 처리되어 풍경이 입체적으로 드러나게 한 점도 새롭다.

상하로 이분되는 구도로 위는 섬, 아래는 수면으로 설정되어 있다. 아랫부분의 수면이 잔잔한 물살을 일으키지만 않았어도 흑과 청 두 개의 면으로 이루어진 미니멀한 추상화로 오인되었을 것이다. 수묵의 한 톤으로 처리된 적요한 섬의 모습은 아래 바다의 수면으로 인해 더욱 대비를 이루면서 신비로운 느낌을 준다.

김보희는 초기에는 채색 위주의 화조화를 집중적으로 제작했으나, 2000년대에 접어들면서 새롭게 채색 산수화를 시도했다. 환경은 작가에게 창작의 새로운 계기를 마련해준다. 그가 제주에 화실을 가지면서 자연의 모습은 화면 안에서 거대한 덩어리로 처리되는가 하면 한결 대범해지는 특징을 보여주고 있다. 단색의 수묵이 빈번히 등장하는 것도 자연을 하나의 덩어리로 보려고 하는 관조적인 태도에서 온 것임이 분명하다.

서용선

동학농민운동

2004, 캔버스에 아크릴, 200×350cm, 국립현대미술관

서용선은 오랫동안 역사적인 사건을 주제로 한 연작을 지속해왔다. 그중에서도 특히 일제 강점기의 시대적 상황을 연민과 비판의 눈으로 바라보는 독특한 구상성의 회화를 보여준다.

〈동학농민운동〉 역시 대한제국의 멸망과 일본 군국주의의 한반도 침략을 주제화한 작품이다. 궁궐로 암시되는 골격만 남은 기와집 앞에 웅크린 농민의 모습은 쓰러져가는 왕조에 대한 민중의 절절한 심회心懷를 드러낸다. 어쩔 수 없는 외세의 침략에 망연한 모습은 더욱 극적인 긴장감을 유도한다.

총검을 든 일본군의 서슬 퍼런 모습과 껍데기뿐인 왕조의 이름을 붙들려는 농민의 안타까운 모습이 시대의 비극을 잘 표상해주고 있다. 강렬하지만 제한된 색조와 극적인 구성의 전개가 화면을 더욱 탄탄한 인력으로 조여가는 특징을 보인다.

서용선의 작품에서 일관되는 기조는 내부로부터 솟구쳐 오르는 힘의 팽창과 이를 제어하려는 간결한 구조의 충돌이라고 할 수 있다. 그러한 조형적 특징이 어떤 서사의 힘에 편승되면서 화면은 더없이 팽팽한 긴장으로 뒤덮인다. 근대적으로 조직된 일본의 무력 앞에 허무하게 무너지는 동학군의 비극 역시 이런 긴장으로 얼룩져 있음을 보여준다.

홍승혜

유기적 기하학

2004, 알루미늄판, 폴리우레탄, 116.7×190×(4)cm, 개인소장

창틀 모양의 기하학적 구조물이 겹쳐져 있는 듯하면서 각기 변화되는 양상으로 전개된다. 우측 아래에서 좌측 위 사선의 구도로 펼쳐지는 구조물의 같으면서도 다른 모양의 전개가 시각적인 흥미를 불러일으킨다.

반복은 증식이다. 증식은 생성의 논리에 의해 일어나는 현상이다. 그러기에 그것은 생명감을 지닌다. 네 개의 다른 색깔은 같은 구조물이지만 그것이 현현顯現되는 생명감은 각기 다른 인상을 준다. 인간을 구성하는 신체 구조는 같지만 표정이나 인성이 각기 다르듯이, 같은 구조물이지만 표정은 개별적으로 나타난다.

홍승혜의 작품은 기하학적 구조물이면서 동시에 강한 평면의식을 발현한다. 창틀은 평면이다. 그것들이 아무리 증식되어도 평면에서 벗어나지 못한다. 오히려 그것들이 포개져 펼쳐짐으로써 더욱 강한 평면성에 도달된다.

그의 작품이 주는 시각적인 만족감은 음악성에도 기인한다. 피아노 건반은 일률적인 형태를 하고 있지만 그 소리가 모두 다르듯이 여기서도 다양한 음색을 느낄 수 있다. 회화에 있어서의 음악성 또는 음악의 회화화 현상으로 표현할 수 있는 율동감을 느끼게 한다.

김종학a

설악산 풍경

2004, 캔버스에 유채, 130×162.3cm, 개인소장

온갖 화려한 꽃이 흐드러지게 핀 여름의 설악산 풍경이다. 대각선 좌측 상단의 뜨거운 태양으로부터 우측 하단의 차가운 물줄기까지 대각선으로 펼쳐지는 풍경은 온갖 꽃과 나비, 새들로 거리감 없이 빽빽하게 채워져 있다. 화면에 등장하는 다양한 형태의 화려한 꽃들은 모두 설악산에 실제 피는 꽃으로 담대하고 자유롭게 표현되어 있다. 꽃에 사뿐히 앉은 나비나 꽃들은 모두 쌍을 이루고 있어 그 자체로 자연의 모습 그대로이다. 특히 바로 눈앞에서 펼쳐지는 듯한 대상들은 작가와 같은 눈높이에서 바라보는 듯 생생한 느낌을 전달한다. 대상을 잘 묘사하여 그리기보다 색을 툭툭 올린 것만으로 형태를 이루어내는 특유의 붓 터치와 생동감 넘치는 색의 표현은 구상이라기 보다는 추

상화의 풍부함을 이끌어내며 외면의 아름다운 정경을 뛰어넘은 내면의 풍경으로 인도하는 듯하다. 근거리에서 바라보도록 이끄는 시각적 구성은 작가가 매일 바라보는 설악산 그대로의 모습으로 다가서게 만든다.

김종학은 초기 뜨거운 추상에서 시작하여 강렬한 추상 화풍을 보여주었으나, 1970년대 후반 이후 설악산으로 작업실을 옮기면서 자연풍경과 원시적 정감이 풍기는 꽃과 원생적인 풍경에 주력했다. 그린다기보다는 색과 형태를 쏟아내는 듯한 그의 화면은 강렬한 에너지로 가득 차 있고, 중간중간 물줄기 위를 유유히 떠다니는 천둥오리나 물총새, 호랑나비 등의 대상이 등장해 따사로운 정감을 느끼게 한다.

안창홍

봄날은 간다 1

2005, 패널에 사진, 아교, 드로잉 잉크, 아크릴, 207×400cm,
국립현대미술관

〈봄날은 간다1〉은 1995년부터 시작된 연작 중 하나로, 4미터가 넘는 대형 작품이다. 제목을 통해 우리는 어린 시절, 청춘, 화려했던 시절, 인생 등 시간이 지나면 덧없이 사라지는 것들을 떠올린다. 이 작품은 수십 년 전 아내의 봄 소풍 사진을 슬라이드 필름으로 촬영해 인화하고 그 위에 유화 물감과 잉크를 이용해 그린 것이다. 유년 시절 소풍 장소로 꼽혔던 능陵에서 찍은 단체 사진은 확대되어 거친 균열이 고스란히 드러난다.

슬라이드 필름을 인화할 때 필터를 끼운 듯 화면은 노란색을 띠고 있다. 여기저기 접힌 자국에서 세월의 흔적이 묻어난다. 이 흔적들은 확대되어 시간의 흔적은 더욱 부각되고 그 위에 뿌려진 붉은색 잉크들과 더불어 회화적인 느낌을 자아내고 있다. 또한 과거를 현재로 이끌어내는 듯한 경

쾌한 나비들의 표현에서도 독특한 회화성이 드러난다.

나비는 꿈과 희망을 상징하면서도 삶과 죽음, 현실과 초현실의 경계에서 매개체로 등장하는 소재이다. 작고 부서지기 쉬운 연약한 나비를 통해 시간과 공간을 넘어서는 느낌을 전달하고 동시에 상처받기 쉬운 꿈을 표상한다. 어린 시절 따뜻한 봄날, 친구들과 함께 했던 추억은 빛바랜 사진 속에 그 순간 그대로 남아 있다.

부조리한 현실이나 소시민의 상처, 고독 등의 주제를 특정한 기법이나 형식에 얽매이지 않고 자유로운 방식으로 표현하고 있는 안창홍은 유행이나 권력에 타협하지 않고 자신만의 작가정신을 완고히 지켜나가며 독창적인 작품 세계를 선보이고 있다.

전혁림

새 만다라

2005, 목기에 유채, 전체 300×1,000cm, 이영미술관

〈새 만다라〉는 전혁림의 만년 작품이다. 상당한 크기의 대작이자 대표작이기도 하다. 가로와 세로 모두 20센티미터인 정사각형 나무 합지 1,050개를 이어 완성시킨 연작으로 이 작품은 그 중 일부이다. 목기 위에 그린 추상 이미지는 제목이 시사하듯 천상의 법열을 회화로 옮긴 것이다. 전혁림이 90세에 제작한 이 작품은 규모 면에서도 그렇거니와 작은 목기들을 연결시킨 독특한 구조 면에서도 유례를 찾을 수 없는 독자적인 양식이다. 전혁림은 이전에도 이 같은 연작 형식을 시도한 적 있으나 만년에 완성한 이 작품이야말로 완결판인 셈이다. 작은 개체들은 모두 다른 화면으로 구성되고, 이렇게 선과 색채로 뒤덮인 1,050개의 화면이 그 자체로 거대한 오케스트라로 발전하면서 감동을 자아낸다.

전혁림 생전에 이 작품을 대표작으로 꼽았다. 하나하나 그릴 때와 달리 미술관 벽면에 설치되면서 비로소 드러난 위용과 웅장함에 감탄하면서 고백하듯 뱉은 말이었다. 개별적인 소품들이 거대한 종합의 경지에 이르면서 내뿜은 극적인 연출에 작가 자신도 미처 예상치 못한 감동을 느꼈던 것이다.

〈새 만다라〉는 이 같은 색채의 향연이 또 다른 형식(사각 목합지)을 만나 만개한 예라고 할 수 있다.

김진관

입동立冬

2005, 한지에 수묵채색, 69.5×69.5cm, 개인소장

입동 무렵은 가을걷이도 거의 끝나는 시기이다. 아직 거두지 않은 콩이 깍지 속에 갇힌 채 털기를 기다리고 더러는 땅에 떨어져 있다. 누렇게 익은 콩깍지는 알알이 여문 콩알들을 쏟아놓을 것이다. 보기만 해도 수확의 만족감을 안겨준다.

김진관은 그림의 소재가 될 것 같지 않은 극히 하잘것없는 것을 선택하여 특유의 시각을 보여준다. 아주 미세한 자연의 단면, 거기에서 간과할 수 없는 자연의 질서와 생명의 경이로움을 발견한다. 모래알 하나에서 우주를 본다는 말이 있듯이 그는 극히 작은 자연 대상을 통해 놀라운 생명감을 파악해가는 것이다.

그의 작품 가운데는 콩알들이 무심하게 흩어져 있는 단면을 그대로 묘사한 것도 있다. 이 작품도 콩 껍질을 털어버린다면 알맹이들만 남아날 것이다. 바로 그 직전의 장면인 것이다. 그러면서도 줄기에 매달린 콩깍지들의 모습은 화려한 꽃송이를 다룬 화조화 못지않게 푸근한 생명감, 봄과 여름을 통해 익어간 세월의 은혜로움이 맺혀 가득히 번져간다.

김진관의 화면은 단순한 그림이라기보다는 자연의 경이로움에 바치는 한편의 오마주라고 해야 할 것 같다. 무심코 지나칠 법한 대상을 각별히 주목하게 해 우리의 삶을 되돌아보게 한다.

철리 조순호

나무

2005, 한지에 수묵담채, 70×70cm, 개인소장

대담한 붓질에 의한 대상의 직관적인 해체와 수묵 자체의 고담한 기운이 적절하게 묻어난다. 문지른 듯 빠른 운필은 그 자체로 기운이 넘쳐나면서 대상성이라는 한계를 부단히 뛰어넘는다. 나무라는 제목이 없다면 단순한 수묵 드로잉으로 취급되었을 것이며 운필의 자재로움이 만드는 조형의 즐거움은 더욱 돋보였을 것이다.

나무라는 대상은 위로 향하는 붓질에 의해 나뭇가지가 가까스로 파악되며 하늘을 향한 예리한 붓의 속도는 배경의 여백과 대비되면서 한결 여운 짙은 공간을 이끈다. 나무라는 대상을 매개로 하면서 정작 화면에는 솟아오르는 정기精氣만이 형상을 대신해 나타나고 있다.

수묵은 한국화의 가장 기본적인 매체이자 표현의 근간이다. 수묵은 그 자체의 표현성으로 인해 부단히 추상적인 영역에 이르기도 한다. 조순호의 〈나무〉에서도 이 같은 속성이 두드러진다. 수묵을 기조로 하면서 부분적으로 담채를 가하는 조순호의 방법은 전통적인 문인화의 문맥과 맞닿아 있으면서도 현대적인 감각에 의한 해체와 재구성에서 뛰어난 면모를 보여준다.

박병춘

소년이 있는 풍경

2005, 한지에 수묵, 96×70cm, 개인소장

화면 가득히 웅장한 산이 채워져 있다. 수묵으로 이어지는 산등성이 아래쪽은 강물인 듯 수평을 가로지르는 정경을 배경으로 한 소년이 홀로 서 있다. 일반적인 산수화와 그 속에 조그맣게 보이는 인물의 설정과는 동떨어진 장면이 펼쳐져 있다.

꽉 채운 암산은 헝클어진 실타래를 풀어놓은 듯 어지럽게 달리는 필선으로 채워졌다. 바위의 주름을 필선으로 묘사한 점에서 동양화의 전형적인 준법에 충실한 인상이면서도 산과 인물의 비균형적인 설정이 동양화의 전통적인 시각에서 벗어난 퍽 이채로운 장면이다. 거대한 자연과 비교조차 되지 않는 작은 소년 하나로 대비를 이루게 한 구도는 심각하면서도 웃음을 자아내게 한다.

박병춘은 전통적인 산수의 묘법에 엉뚱하게도 현대인의 모습을 끌어들여 해학을 불러일으키는 시도를 하고 있다. 정경은 옛 풍경인데 등장하는 인물은 한결같이 현대인이다. 현대인이 타임머신을 타고 몇백 년 된 풍경 속으로 뛰어드는 형국이다. 풍경은 더욱 예스럽게 보이는가 하면 인물은 대단히 현대적이다.

몇몇 현대작가들의 작품 속에서 이처럼 시대가 맞지 않는 대상을 한 공간에 배치해 시각적인 충격을 보여주는 시도를 찾아볼 수 있으나, 박병춘은 독자적인 감각과 방식으로 예스러움을 고스란히 간직하면서도 전통회화에 대해 일반적으로 가지고 있는 고루함을 벗어난 작품들을 선보이고 있다.

나희균

진동 05-1

2005, 캔버스에 아크릴과 크레용, 131×90cm, 개인소장

다분히 표현적이면서 전면화의 추세가 엿보이는 작품이다. 작가는 작품에 대해 다음과 같이 서술한다. "모든 생명과 무無 생명도 각기 고유의 진동을 하고 있다고 한다. 나는 그것을 볼 수 없으나 느낄 수 있다. 나뭇잎 하나하나도 같은 것이 없고 사람은 물론이고 소나무나 바위에서도 어떤 기를 느끼는 것은 그것들이 진동하면서 영원을 향하여 변해가고 있기 때문일 것이다. 이 기막힌 조화를 어떻게 표현할 수 있을까?"

진동은 모든 사물에 내재한 일종의 리듬이다. 번져가면서 이어졌다가 끊어지고 다시 번져가

는 표현의 기운은 화면 전체를 덮어 가면서 박동하고 있음을 실감하게 한다.

나희균은 자연에 밀착된 작품부터 시작해 1970년대에는 네온neon을 이용한 빛 작업을 전개했고 점진적으로 철판과 파이프를 사용해 기하학적인 입체를 만들었다. 그리고 1990년대에 이르면서 입체에서 평면으로, 구조적인 논리성에서 서정적이면서 일상적인 생활의 기록을 나타냈다. 평면 가운데서도 기하학적인 구성 위주의 작품이 있는가 하면, 표현적인 패턴의 서정성이 짙은 작품도 있다.

이종목

Letting go

2005, 한지에 수묵, 50×160cm, 개인소장

극도로 간결한 화면이다. 사선으로 길게 이어지는 선과 오른편으로 치우친, 사람인 듯 또는 탑인 듯한 물체가 새겨진다. 마치 눈이 온 들녘을 가로지르는 들길과 그 옆에 기우는 듯한 탑이 하나 서 있는 풍경을 연상시킨다. 적막한 가운데 시적 여운이 짙다.

수묵화가 아니면 도저히 표현될 수 없을 것 같은 선의 흔적이 무언가 진행되는 생명의 현상을 암시하고 있는 듯하다. 여백의 아름다움이 빈 것 같은 화면에 잔잔한 기운을 만들어가고 있다.

이종목은 1990년대부터 최근에 이르기까지 왕성한 실험을 펼쳐 보이고 있다. 특히 그의 실험은 한국화의 고유한 재질이 갖는 조형성에 대한 것으로 현대회화에 있어 재질이 갖는 의미가 무엇인가 하는 물음을 내재하고 있는 느낌이다.

신금례

능소화

2006, 캔버스에 유채, 130×194cm, 개인소장

능소화는 화병에 꽂을 수 있는 꽃이 아니며 풍경으로서 존재하는 꽃이다. 휘영청 늘어지는 능소화는 생태적으로도 환상적인 요인을 지니는가 하면, 꽃 자체도 아련하면서 풍요로워 고귀한 품격을 지닌다. 덩굴처럼 어우러진 줄기에 매달린 가녀린 꽃은 꿈길을 걷는 듯 화사하다.

신금례는 정물 가운데서도 주로 자연 속의 꽃을 소재로 한 작품을 그렸다. 자연 속의 꽃은 화병에 꽂힌 정물적 개념이 아닌 자연 속에 있는 꽃으로, 일종의 풍경적인 개념이다.

서양에서의 정물은 정지된 생명체를 대상으로 다룬 그림에서 비롯되었다. 이 점에서 동양과 서양의 자연관의 차이가 드러나는데, 동양에서의 화조화가 살아 있는 꽃과 새를 소재로 한다는 사실에서도 알 수 있다.

배준성

화가의 옷-Vermeer 060828

2006, 비닐에 오일, 사진에 비닐, 225×161cm, 개인소장

여인의 누드를 찍은 사진 위에 우리가 익히 알고 있는 명화를 그린 투명 아크릴 필름을 덮어 누드를 감춘다. 투명 아크릴 필름은 화면 윗부분만 고정하여 들출 수 있도록 했다. 누드는 필름을 들어 올리면 볼 수 있고 내리면 감춰진다. 옷이 그려진 아크릴 필름으로 가려진 여인의 모습은 우아하고 고상하게만 보인다. 작가는 다비드, 앵그르, 베르메르의 작품을 차용하여 여인의 포즈를 결정하고, 필름에 의상을 그려 넣는다. 그리고 작품을 감상할 때 필름을 들어 올리는 능동적인 과정을 넣어 실제를 볼 수 있게 참여하도록 하는 기지를 발휘해 '실제와 현상, 보는 것과 보여지는 것'이라는 회화의 문제를 다루고 있다.

그의 옷은 클로스clothes나 드레스dress가 아니고 코스튬costume이다. 즉, 특정 시대의 의상을 그리는 것인데, 이는 신분을 나타내거나 취향을 보여준다. 특정 시대의 복식인 코스튬은 그 시대의 문화나 사람의 신분을 한눈에 보여주는 문화 코드이다. 전형적인 한국 여인이 우리에게 익숙한 명화 속에 들어가서 그 시대의 복식을 입는 것은 뭔가 어울리지 않는 낯선 조합으로 새로운 느낌을 전달한다. 작가의 말에 따르면 이는 "만남의 주선"이다.

작가는 이를 통해 시간과 공간을 넘나들며 즐거움을 만끽하도록 했다. 이러한 의도는 투명하고 매끄러운 필름과 그 위에 그려진 상황, 그리고 필름을 들추면 드러나는 여인의 누드를 통해서 더욱 감각적으로 체화된다.

구산 김선두

행–초록 바람

2006, 종이에 수묵채색, 160×120cm, 개인소장

핏줄과 같은 선이 유기적으로 이동하면서 풍경의 골격과 구성의 근간을 만든다. 밭과 듬성듬성 드러난 나무들, 파랗게 물든 들녘과 산자락의 싱싱함이 화면을 뒤덮는다. 자연은 평면화되고 그럼으로써 구성적인 요소가 더욱 강조된다. 전통적인 재질과 채색 기법이 그의 실험적인 내면을 극명하게 드러낸다.

1990년대 이후 김선두는 독자적인 재료의 선택과 밀도 높은 구성으로 뛰어난 작품을 발표했다. 미술비평가 강선학은 부산시립미술관에서 열린 기획전에서 김선두의 세계를 다음과 같이 언급했다.

"조감된 정경에 내재된 지나칠 수 없는 고통, 소외, 상실과 안락함, 애틋함 등으로 일상을 드러내려는 것이 그의 특징이다. 조감된 풍경은 현실로부터 적당한 거리를 만들어주고 현실의 구체성을 객관적 사건의 분별에 매이기보다 내면화시키고 감성화한다. 조형적 배려가 공간 이동이나 시간을 현실성에서 벗어나게 하여 현실의 미를 확장시킨다. 그리고 평면화된 공간의 특징은 많은 것들을 한 공간에 담을 수 있게 하고 대신 현장감 혹은 현실감을 상쇄시키지만 현실의 틀을 벗어나는 거리를 확보한다. 김선두의 작업은 전통 채색기법과 산수화, 초충화의 전통적 그리기에서 크게 벗어나 있지 않으면서 화면 가득 길과 밭, 밭고랑과 논길, 언덕이 핏줄처럼 화면 전체를 유기적으로 연결시켜주고 있다. 그 연결선 사이로 일상의 고단함으로 얽혀 있는 삶의 거처를 보여주고 거리감을 확보한다. 그를 통해 오늘의 삶을 이해하고 드러내려 한다."

김동유

마릴린vs클라크 게이블

2006, 캔버스에 아크릴, 160×130cm, 개인소장

작은 픽셀pixel로 된 클라크 게이블Clark Gable의 얼굴이 마릴린 먼로Marilyn Monroe 특유의 뇌쇄적인 얼굴로 나타나고 있다. 이 작품은 김동유의 픽셀로 이루어진 인물화 중에서 가장 잘 알려진 도상이다.

'이중 얼굴'이라는 명칭으로 알려져 있는 이 작업은 작은 픽셀이 모여 하나의 커다란 인물화를 이루는 형식이다. 작은 픽셀들은 동일한 인물의 도상이지만 하나하나 다른 부분이 강조되는 방식으로 표현된다. 작가가 직접 그린 이 작은 도상들은 매우 얇은 붓으로 오직 손목의 스냅만을 이용해 그려내기 때문에 매우 노동집약적인 작업이라고 할 수 있다.

작가는 동일한 도상을 조금씩 다르게 채색해 동일한 인물을 모두 다르게 그려 넣는, 움직이는 작은 픽셀로 이루어진 역동적인 느낌을 주는 작품들을 만들었다. 작은 픽셀과 큰 인물 사이의 연관성에 특별한 의미를 부여하지 않으며 그저 떠오르는 인물들이 함께 표현될 뿐이다. 이는 작가의 무의식 속에서 맺어지는 순간적인 관계성을 의미하는 것이기도 하다.

화면에 등장하는 두 인물의 결합은 대중들이 쉽게 알 수 있는 관계일 수도 혹은 전혀 의외의 결합일 수도 있다. 이에 대해 보다 진지하게 부분과 전체의 관계라는 의미로 고찰하고자 하는 입장과 작가에게 있어서 단순한 놀이에 불과하다고 보는 시각도 있다.

강익중

행복한 세상

2006, 혼합기법, 88.8×88.8cm, 개인소장

작은 이미지의 파편들은 다양한 개체들이지만 질서정연한 그리드grid를 형성하면서 거대한 전체를 완성한다. 독자적인 모듈들은 거대한 벽면을 가득 채우면서 장대한 스케일의 벽화가 되고 작은 화면에 새겨진 이미지들은 전체로 묶이면서 예상치 않은 이미지의 파노라마를 이룬다.

단순한 알파벳이나 숫자 또는 주변의 사물들을 기호처럼 구현함으로써 생활과 그림이 분화되지 않고 부단히 상호 침투되는 것이 그의 작품이 지닌 매력이다. 나무판을 파서 돌출되는 이미지를 구현하기도 하며, 기존의 물질을 콜라주하고 그려진 것과 실재하는 것을 어우러지게 한다.

그려진 이미지는 평범한 일상을 다룬 것들이 대부분이며 불상과 같은 종교적인 내용도 첨가한다. 세속적인 것과 종교적인 것의 어우러짐은 제목에서처럼 행복한 세상에서만 가능한 일일 것이다.

강익중은 가로세로 3인치의 작은 화면에 여러 가지 일상의 단면이나 기억의 파편 등을 그리고 이를 이어 붙여 거대한 모자이크 판을 만드는 독특한 방법으로 작품을 제작해오고 있다.

강형구

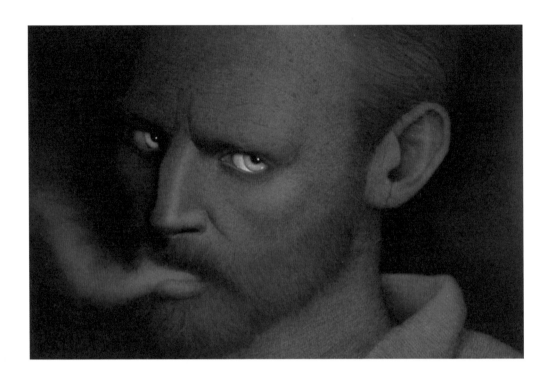

강형구는 특정한 상황이나 배경 없이 2미터가 넘는 커다란 캔버스에 오직 인물의 얼굴만을 그린다. 그의 작품에서 가장 먼저 시선을 끌어당기는 부분은 인물의 눈이다. 작품을 보는 순간 화면 속 인물과 눈을 마주치게 된다. 전반적으로 다운된 색조 속에서 유독 눈만이 강조되어 생기가 돌고 있다. 이러한 마주침은 교감을 불러일으키며 작품을 바라보는 이들에게 강한 인상을 준다.

에어스프레이를 이용해 피부를 표현하고 물감이 마르기 전에 붓이나 다른 도구로 잔주름, 솜털, 땀구멍까지 정밀하게 묘사한다. 표면을 여러 번 덧칠해 깊이감을 조성하고 그 위에 숙련된 솜씨로 세밀하게 얼굴을 표현한다.

작가는 관람자가 그 인물의 내면을 꿰뚫어 볼 수 있도록 하기 위해 의도적으로 무표정한 얼굴의 초상을 그린다. 그는 단순한 극사실주의 회화가 아닌, 독자적인 기법과 표현 방식을 기한다. 자신만의 색을 찾아낸 것이다. 화면은 한 가지 색을 기조로 톤의 변화를 통해 인물의 성격을 형태나 이미지보다는 색채를 통해서 드러나게 하는 방식, 눈을 강조하고, 얼굴의 주름 등을 과장해 실제 인물을 왜곡시키는 방식 등이 그것이다. 그는 이러한 독자적인 표현 방식을 통해서 사진이 표현할 수 있는 재현의 범위를 넘어서는 새로운 의미 영역을 만들어내는 데 몰두했다.

정광호

항아리
2006, 구리철사, 75×75×75cm, 개인소장

섬세한 구리철사로 엮어진 형태는 연필 선으로 사물을 드로잉 한 것 같기도 하고 실로 짠 직물 같기도 한, 한없이 가벼운 구조물이다. 그의 작품은 전통적인 조각의 개념으로 파악할 수는 없으며 그럴 필요도 없다.

공간에 놓인다는 위상에 있어서는 입체지만 벽에 걸렸을 때는 평면의 오브제가 된다. 그는 정물, 물고기, 나뭇잎, 꽃, 항아리 등의 소재를 많이 다루며, 〈항아리〉는 일상에서 포착한 소재 중 하나이다.

정광호는 구리철사를 연결해 형태를 만들어가는 독특한 방법을 보여준다. 구체적으로는 구리철사로 명확한 형태의 외곽을 만들어내는 것으로,

이렇게 형성된 개체의 내부는 투명한 공간으로 이루어진다. 여기서는 전통적인 조각의 개념인 양감은 찾을 수 없고, 가는 선들로 이루어진 형태의 윤곽은 공간에 놓이기도 하고 벽이나 허공에 걸리기도 한다. 따라서 대단히 구체적이면서도 동시에 매우 추상적이라고 할 수 있다.

항아리는 형태로서의 항아리지만 동시에 개념으로 남는 것은 항아리의 형상일 뿐이다. 그물망과 같은 섬세한 구리철사로 엮어나간 항아리는 실재하면서도 동시에 개념으로만 남아 있는 존재로 미묘한 시적 여운을 느끼게 한다.

김지원

맨드라미

2006, 캔버스에 유채, 228×182cm, 국립현대미술관

작품에 등장하는 맨드라미는 작가가 직접 작업실 뒷마당에 심어 자라난 것으로 화면을 가득 채운 강렬한 빨강색 꽃과 초록색 잎의 대비가 선명하다. 초여름 새빨갛게 피어나 만개했다가 늦가을이 되면 녹는 듯이 꽃잎이 떨어지는 맨드라미를 보고 작가는 치열하게 그림을 그리는 자신을 발견한 듯하다. 작가는 맨드라미의 강렬한 색채와 "식물이지만 동물 같은" 촉감에 매료되었다. 작가는 맨드라미 속에서 동물적인 욕망을 찾아내는데 한껏 부풀어 오른 꽃잎과 그 속에 담긴 무수한 씨는 종족 번식을 상징하는 것으로, 이 안에서 다양한 욕망

을 담고 있는 인간 사회를 은유적으로 표현한다. 태양을 정면으로 응시하는 붉은 꽃, 광택이 나는 검은 씨를 품은 맨드라미의 형상은 그 자체로 열정과 욕망을 품은 인간의 삶을 보여준다.

화폭에 담긴 맨드라미를 재현한 색과 형태는 활력이 넘치는 짧고 예리한 붓터치로 재현을 뛰어넘는 추상적인 느낌을 자아낸다. 재현적 묘사와 그 내재적인 의미를 표현하는 강렬한 에너지를 통해 작품을 대하는 작가의 근본적인 철학이 담겨있으며, 이러한 태도에서 작가의 작품에 대한 세계관을 찾아낼 수 있다.

전광영

집합

2006, 한지, 혼합기법, 131×195cm, 개인소장

상공에서 내려다본 풍경일까, 지각 운동이 일어난 대지의 균열과 작은 분화구가 선명하다. 그러나 자세히 보면 인쇄물로 이루어진 작은 파편들이 공간을 빼곡하게 채우고 있다. 제목에 어울리듯 집합의 양상을 드러내는 독특한 공간 상황이 연출된다. 재료는 인쇄된 한지로 싼 삼각형, 사각형 형태의 단위들로 벽돌을 쌓아 올리듯 빈틈없이 쌓고 붙여서 장대한 화면을 이루었다.

전광영의 기법은 스티로폼을 한지로 에워싼 개별적인 단위들을 모아 하나의 거대한 전체로 만들어내는 독창적인 것으로, 매우 한국적이면서도 현대적이다. 초기 작품들은 전체 화면이 일률적으로 평면이었으나 점차적으로 표면에 일루전illusion을 만들기 시작하면서 깊이감을 조성하기 시작했다. 즉, 분화구처럼 보이는 화면은 더 작은 단위들을 배치해 일종의 착시현상을 만들어낸 것이다.

그는 고서古書를 매체로 사용하는데, 이는 한지로 약봉지를 만들어 사용했던 옛 방식에서 착안한 것이다. 그의 기법은 한국의 독특한 문화를 기조로 하면서도 고도로 시각적인 변화를 보여주는 것으로, 현대적 감각과 고유의 문화가 기묘한 조화를 이룬다. 한국적인 정서가 잠재되면서 동시에 더없이 보편적인 현대의 조형미를 보여주고 있다.

이용덕

Diving 0609

2006, 혼합재료, 200×116×20cm, 개인소장

실제로 보면 음각과 양각이 드러나는 부조로, 막 입수하여 푸른 물속을 헤엄치는 모습이다. 물속에 있는 사람을 보면서 자신도 모르게 숨을 참게 되는 것은 누구나 아는 익숙한 경험을 눈으로 보여주고 있는 화면 때문이다.

이용덕은 걷고, 뛰고, 뛰어오르고, 앉아 있고, 청소를 하는 등 우리가 일상에서 하는 행동들을 만든다. 이런 행동들이 예술적인 형태로 바뀌어 공간에 모습을 드러냄으로써 친숙하면서도 특별한 행동처럼 보인다.

"나는 음양의 조합이 고형固形 이미지를 표현하는 한 방법이 될 수 있다는 것을 보여주고 싶었다. 이런 관점에서 사물을 관찰하니 세상에 있는 모든 것들이 음양陰陽의 조화로 이루어져 있다는 사실을 발견하게 되었다."

그의 조각은 착시조각, 역상조각, 혹은 움직이는 조각으로 불린다. 석고와 혼합재료를 이용해 양각과 음각을 교묘하게 섞어 실제는 움푹 파인 음각인데 볼록 튀어나온 양각 효과를 내는 그의 작품은 보는 시선과 방향에 따라 움직이는 듯한 착시를 일으킨다. 입체감과 동적인 효과를 동시에 드러내는 독특한 기법으로 음陰과 양陽, 허虛와 실實의 동양사상을 잘 드러낸 독창적인 예술 세계라는 평가를 받고 있다.

한용진

돌 하나 04

2007, 화강석, 15×69×16cm, 개인소장

지주가 되는 돌기둥 위에 가로로 긴 돌 하나를 얹어놓은 형태로 마치 과거에 사용되었던 다듬잇돌과 같은 생활 기물이거나 건조물에 속해 있던 건축 구조의 한 단면처럼 보인다. 극히 부분적으로 조탁彫琢한 흔적을 발견할 수 있을 뿐 어떤 완성을 지향한 형태는 아니어서 옛 생활의 정감을 다분히 풍겨주는 듯하다. 이것은 세월의 심연에서 보는 형태가 주는 정감임이 분명하다.

한용진의 조각에서는 재료의 속성을 살리려는 태도를 찾아볼 수 있다. 비평가 꺼로드 부여르는 이를 두고 "한용진에 있어 나무 또는 돌에 대한 공경심은 있는 그대로의 것에 대한 공경심이며 동시에 자신의 의지에 대한 성실성의 표명이다. 재료 처리에 있어서 그는 그 재료를 전혀 변조함이 없이 그 고유의 생명을 끝내 살려 간다"라고 했다.

작가는 가능한 돌은 돌대로, 나무는 나무대로 있기를 원한다. 그래서 그의 조각은 미확정, 미완결의 상태로 보일 때가 많다. 그러나 그 상태로 두면 돌은 더욱 돌답고, 나무는 더욱 나무다움으로 되돌아간다. 이는 만듦으로써 만들지 않은 상태 또는 만들지 않으면서 만듦의 상태에 이르게 한 독자적인 방법의 반영이다.

김광문

은둔 일기

2007, 캔버스에 혼합기법, 122×122cm, 개인소장

김광문은 오랫동안 버려진 쇠붙이들을 화면에 콜라주하는 독특한 구성의 작품을 시도해오고 있으며, 〈은둔 일기〉에서도 파편적인 이미지의 콜라주를 엿볼 수 있다.

정사각형의 화면을 다시 9개의 사각형으로 나누어 그 속에 각각 다른 이미지들을 배치했다. 이미지들은 대부분 식물군으로, 마치 식물도감에서나 볼 수 있는 섬세한 표본형이다. 가운데 사각형 속에 자리 잡은 표주박 또는 서양배와 이를 에워싼

다른 면에 식물도감에서나 볼 수 있는 그 섬세한 식물의 모습이 정밀묘사로 그려졌다. 색채가 들어간 네 개의 면은 마치 오랜 시간 얼룩진 장판을 연상시켜 전반적으로 시간에 절인 느낌이다.

김광문의 화면에서는 이미 있었던, 또는 오래전에 인쇄된 어떤 기록의 단면과 같은 자연스러움이 묻어 나온다. 작위적인 요소가 없는 만큼 소박하고 그윽한 느낌이다. 제목이 시사하듯이 은둔하는 자의 내면 일기라고나 할 수 있을 것 같다.

청야 이민주

공명의 빛

2007, 한지에 먹, 금분, 채색, 139×70cm, 개인소장

수묵 선조의 드로잉으로 인간과 말의 형상을 빌려 내면의 풍경을 보여준다. 말은 거대한 암벽으로 비유되고 그 앞에 서 있는 왜소한 인간의 모습은 암벽을 향해 무언가 소리를 지르고 있다. 암벽의 주름살처럼 처리된 말의 형상은 준법에 의해 자연을 해석했던 동양의 전통적인 산수화법을 현대적인 감각으로 재해석한 것이다.

그는 자신의 작품에 대한 독자적인 방법론을 다음과 같이 피력했다. "나의 작품은 매우 폭발적인 성향을 가졌었다. 이 폭발의 과정 중 난 나의 내면에 쌓여진 탄소를 모두 태워 외부로 날려 보냈고 내면의 상처들을 치유했다. … 회화가 회화만을 위해 존재할 수도 있지만, 나를 비롯한 인류를 위해 뭔가 이바지할 수 없을까 라는 생각을 가지게 된다. 나 자신이 치유된 것과 같이 타인도 치유할 수 있는 어떤 힘을 내포한 작품을 하고 싶었다."

이민주는 수묵을 위주로 하면서 때때로 채색을 가하는 드로잉적인 방법을 일관하고 있다. 구체적인 대상의 구현에서 벗어나 다분히 사변思辨적인 내용을 지향한다. 수묵에 의한 선조의 드로잉은 일정한 결을 통해 상징적인 형상을 유도하거나 선조 자체에 의해 공간에 보이지 않는 공명의 세계를 펼쳐 보이기도 한다.

우강 정하경

청령포에서

2007, 종이에 수묵, 70×26cm, 개인소장

공중에서 내려다본 지상이 하나의 평면으로 균일화되듯이 하나하나 정확하게 묘사되었으며 거리감이 없이 평면화되고 만다. 지세地勢와 땅 위에 존재하는 사물들이 제대로 모습을 파악할 수 있을 때를 선택함으로써 나무나 바위나 집이 한결같이 선명하게 드러난다.

화면 중심으로 구부러져 올라가는 길을 두고 양옆에 집과 수목이 적절히 자리 잡는다. 고갯길이라기보다 사선의 각도로 수평의 지형을 포착한 것이다. 가깝거나 멀리 있는 곳의 사물이 한결같이 정확한 묘사에 의해 구현되면서도 전혀 거리감이 느껴지지 않는다. 위아래의 경관이 같은 거리감으로 포착되어 있는 것은 시점의 균일이라고 정의할 수 있다.

정하경의 기법은 세밀한 기록에 의하면서도 산수 또는 풍경으로서의 원근감이 없이 균일화되는, 일종의 지도 제작술에 비견된다. 집이나 나무, 그리고 풀 포기, 바위 등 세밀하게 모습을 나타내어 마치 지도를 펴놓고 보는 듯한 느낌이다.

실경을 바탕으로 한 사경산수에 속하면서도 일반적인 산수화의 묘법에서 벗어난 독특한 양식을 추구하고 있다. 작업은 녹음이 짙은 여름을 피하여 산세의 뼈대와 수목의 형상이 선명하게 윤곽을 드러내는 늦가을 중심으로 이루어진다.

조덕현

한국 여성사

2007, 캔버스에 목탄과 석묵, 192.5×127.5cm, 개인소장

흰 한복 두루마기에 조바위를 쓴 여인의 단정한 모습이 인상적이다. 현대에서는 볼 수 없는 조선 시대 여인의 나들이 복장이다. 정갈한 흰 두루마기와 조바위, 꽃신의 조화가 담백하면서 단아한 품위를 갖춘 조선 시대 여인의 격조를 대변해준다.

화면은 두 개의 평면이 겹치면서 우아한 장치를 마련하고 있다. 조덕현은 〈한국 여성사〉 연작에서 사실적인 인물 사진을 대용해 역사적 의미를 부여한다. 사실 평범한 여인의 모습에는 특별한 역사적 사건이 담겨 있지 않다. 그럼에도 사진을 보는 관람자들의 해석과 방법에 의해 역사적 위상으로 격상되는 것이다. 평범한 개인사가 역사의 맥락으로 편입되면서 일어나는 현상이다.

개인의 사적인 이야기가 쌓이면서 하나의 거대한 역사의 서사가 만들어진다는 은유법은 조덕현 작품의 전체를 관류하는 맥락이다. 이 작품에서도 평범한 여인의 모습이 역사 속으로 편입되면서 그 가치가 역사적 의미로 전환되고, 화면은 역사 속의 한 장면인 듯 깊은 여운을 남기면서 다가온다.

잃어버린 것에 대한 애틋한 연민의 감정이 화면 가득히 배어 나면서 보는 이들을 숙연하게 만든다.

홍순명

〈사이드 스케이프-바로셀로나 01 June 2007〉은 스카프를 머리에 두른 여인의 뒷모습을 차분하고 낮은 채도의 색상으로 그린 작품이다. 작가는 옅은 붓질로 형체가 떠다니는 것처럼 가볍게 툭툭 발라나가는데, 이러한 기법으로 인해 빛과 공기가 부유하는 듯한 분위기를 만든다.

'사이드 스케이프'는 작가가 지속적으로 관심을 가져온 '부분과 전체'라는 철학적인 개념에서부터 나온 주제이다. 그가 캔버스에 담아내는 풍경은 인터넷이나 잡지, 신문 등에 실리는 보도 사진의 일부분을 발췌하여 그 부분을 캔버스에 그려 넣은 것으로 이미지의 한 부분이 작품의 전체가 된 풍경이다. 이 전체가 된 부분은 처음 매체에 실려 있던 이미지와는 전혀 다른 분위기를 갖게 되지만 애초에 어떤 공간 속의 일부분이었던 만큼 대상 자체가 어떤 상황이나 사건을 암시하게 만든다. 이러한 분위기는 무심하게 발라나가는 낮은 채도의 채색과 뚜렷하지 않고 흔들리는 듯한 형체들로 인해 더욱 두드러지게 나타난다.

작가는 "사건을 설명하기 위한 보조 역할 혹은 사물을 돋보이게 하기 위한 배경 등의 역할에서 벗어나는 것뿐만 아니라 관념이 부여한 유용성이나 기능성마저 파기시켜 어떠한 목적 없이 스스로 존재하는 순수한 풍경화가 바로 사이드 스케이프"라고 말했다. 그의 풍경은 그가 찾아내는 이미지에서 특정한 부분을 확대하거나 부분부분 짜맞추는 방식으로 표현되는데 이처럼 중심으로 부각된 이미지의 외곽 혹은 중심에서 비껴나간 나머지를 그린 작업이 〈사이드 스케이프〉이다.

고낙범

셀 수 있는 셀 수 없는 1

2007, 캔버스에 유채, 181.5×181.5cm, 국립현대미술관

〈셀 수 있는 셀 수 없는〉 연작은 오각형의 세계를 기본 단위로 무한히 확장되는 평면을 구성한다. 이 오각형은 그 자체로도 견고한 형태를 갖추고 있지만, 사방으로 뻗어 나갈 수 있는 확장성을 함유하고 있다. 그는 활짝 핀 나팔꽃(모닝글로리)의 형태에서 영감을 받았는데, 뉴욕의 아이요 스튜디오를 방문했을 때 보았던 소묘와 모닝글로리라는 단어, 독일에서 한 작가 작업실에서 보았던 모닝글로리 조각, 그리고 가나 아틀리에에서의 경험을 꼭짓점으로 하여 오각형을 구성했다. 오각형을 기본으로 공간을 확장해나가면서 생성된 꼭짓점에 보석처럼 반짝이는 알맹이를 그려 넣었다. 사전에 치밀하게 계획하여 배치한 공간 속에서 색점들이 보석처럼 정교하게 흩뿌려지듯 배치되어 있다. 치밀하게 계획하여 배치한 공간 속에서 흩뿌려져 있는 색점들은 정교

하고 아름다운 보석의 형상을 하고 있다. 점들은 모이고 흩어지면서 소실점을 찾아낼 수 있는데 어떤 것은 한 점으로 모여들고 다른 어떤 것은 다섯 개의 점으로 나누어진다. 소실점으로부터 눈을 떼면 무한히 확장되는 듯해 보이는 화면은 무질서하게 보이면서도 각각의 원칙에 의해 생성되고 소멸되는 자연의 원리를 떠올리게 만든다

고낙범은 미술관 큐레이터로 작가와 교류하면서 작품을 이해하고 객관적으로 관찰하면서 분석하는 전시를 기획했던 만큼 공간 구성, 작품에 대한 개념 전달, 관객과의 소통 방법을 체득했다. 고낙범은 동일한 인물들을 동일한 크기의 캔버스에 그린 초상화 연작 이후 기하학적 형태의 추상 작업, 색띠, 과일, 오각형 연작과 같이 도형과 추상, 인물화의 경계를 넘나드는 작업을 보여준다.

이수경

번역된 도자기

2007, 도자기 파편, 에폭시, 24K(금박), 120×210×95cm,
국립현대미술관

〈번역된 도자기〉 연작은 이수경의 대표 작품으로 알려져 있다. 도공에 의해 깨지고 버려진 도자기 파편들을 모아서 에폭시로 이어 붙이고 이음새를 금박으로 칠했다. 깨져서 도자기의 역할을 할 수 없는 도자기 파편들을 이어 붙이는 작업을 통해 상처에 대한 치유의 경험이나 기억 등 근원적인 것들의 재해석 내지 재탄생을 떠올리게 하는 새로운 의미를 지닌 오브제로 창조한 것이다.

이 도자기들은 조선백자 명장의 가마터에서 채집한 것이다. 도자기를 제작하는 장인들은 자기를 구운 다음 완성된 도자기를 판별할 때 미세한 오점이 발견되면 용납하지 않고 깨뜨려 버린다.

이수경은 버려진 불완전한 백자의 파편들을 모아 다시 재조립한다. 이는 주술적인 행동으로도 해석될 수 있는데, 깨진 도자기를 다시 모아 새로운 형태를 만드는 작업은 그 자체로 치유의 과정을 거친 새로운 창조이기 때문이다. 재탄생과 부활을 염원하는 작가의 작업 세계는 삶에 대한 긍정적인 자세에서 비롯되는 것이다.

노재순

자연 가운데서 산과 바다는 많은 화가가 다루는 소재이다. 그럼에도 한결같지 않은 것은 자연을 보는 화가의 시각이 천차만별이기 때문이다. 노재순의 〈소리〉는 바다를 소재로 한 작품임에도 흔한 바다 그림이 아니다. 아득히 먼 수평선을 배경으로 한 해안의 모래밭에 서서 바라본 풍경 그대로이기 때문이다. 횡으로 길게 이어진 화면에는 먼 수평선이 아련하게 시야에 들어오고, 바다로 뻗어나간 육지가 해안선을 만드는 기축이 된다. 해안을 따라 펼쳐지는 모래사장에는 파도가 밀려와 하얀 거품을 만들어놓는다.

화가는 아늑한 바다의 모습에 매료되지 않고 한없이 반복되는 파도 소리에 망연해 있는 모습을 떠올리게 한다. 사람의 그림자도 배의 모습도 보이지 않는다. 마치 태고太古의 바다와 같은 아득하면서도 깊은 여운이 화면 가득히 번져간다. 흔히 볼 수 있을 것 같은 바다, 해안의 풍경이지만 또한 흔히 볼 수 없는 순수한 바다, 오염되지 않은 태고의 바다이다.

노재순은 특히 해안 풍경을 많이 그리는데 그의 시점은 더없이 따뜻한 서정으로 덮여 있다. 한 폭의 그림이지만 동시에 한 편의 시이기도 하다.

문혜자

황홀한 풍경을 위한 음악

2008, 캔버스에 유채, 162.2×130.3cm, 서울시립미술관

풍부한 색채와 빠른 음조, 즉흥적 감흥이 앞선 재즈의 선율이 화면 전체로 흘러넘친다. 들녘과 화원, 수목들, 산 위에 걸린 무지개, 풍경들의 단면이 부단히 반복해서 전개되는 음악의 구조를 그대로 닮아 있다. 꿈꾸는 듯한 색조와 겹치면서 전개되는 구성은 밝고 평안함을 안겨준다.

문혜자는 조각과 회화를 겸하는 작가이지만, 장르와 관계없이 그의 작품을 아우르면서 두드러지는 요소는 음악이다. 회화에 있어서 음악을 원용한 경우는 인상파 이후 빈번하게 나타났는데, 음악적인 요소란 경쾌한 리듬, 색조의 하모니 등에서 두드러지게 발견된다.

문혜자의 작품에서도 경쾌한 음악을 듣는 듯한 느낌을 준다. 특히 그의 음악은 밝고 속도가 빠른 재즈가 중심을 이룬다.

황호섭

영원한 신비

2008, 혼합재료, 135×75cm, 개인소장

황호섭의 초기 작품은 격렬한 붓놀림과 드리핑으로 이뤄져 어떤 범주에도 속하지 않는 분방함을 보여준다. 추상표현주의에서 벗어나는 생동감은 작가의 실험성을 촉진시키는 촉매제가 되었고 그러한 실험의 전개가 일종의 입체 평면화라고 하는 새로운 형식을 만들어내기에 이르렀다.

그의 착상은 불상의 이미지를 평면인 동시에 입체적으로 시각화하는 장치로 전개되었다. 불상의 이미지 위에 섬세한 직조의 철망을 덮음으로써 이미지의 입체화를 시도한 것이다. 부조의 영역이지만 설치의 미묘한 처리는 이미지를 단순히 입체화하는 데 끝나지 않고 살아 있는 존재처럼 느껴지도록 생명을 불어넣는 것이 되었다.

간다라 불상으로부터 기원되는 신비한 미소는 이 특수한 장치로 인해 시간을 초월해서 살아 있는 존재물로 치환시켜 더욱 신비감을 더해준다. 여기에 마릴린 먼로의 이미지를 겹쳐놓았다. 화면을 고전과 현대, 시간과 공간을 서로 융화하는 신비로운 장으로 확장하고 있음을 보여준다.

황호섭은 일찍이 프랑스 고등장식미술학교를 나와 프랑스 화단을 중심으로 활약하고 있다.

제정자

화면 상단 가운데로 검은 띠 모양이 등장하고 나머지 공간은 빨간 바탕에 일정하게 줄 선 버선이 조밀하게 자리 잡는다. 버선 마디에 흰 점을 찍어 마치 많은 방과 그 방으로 들어가는 문을 연상시키고, 검은 띠 속의 버선은 선으로 윤곽만 드러내 반복의 구조와 전면화를 이룩한 화면이다.

전면화된 화면 중심에 검은 띠가 자리 잡으면서 단조로운 전면화를 벗어나는 기제가 된다. 강한 색채의 구성에서도 변화의 요인이 작용된다. 버선은 하나하나 침묵의 형태로 나타나지만 동시에 전체로서는 일사불란하게 움직여가는 증식의 패턴을 지닌다. 정적이면서 동시에 동적인 것을 지향하는 이중적 구조라고 할 수 있을 듯하다.

제정자는 버선을 소재로 한 작품을 지속해오고 있다. 버선은 발을 일정하게 조여주는 역할도 하지만 한복의 차림새에 어울리도록 코가 살짝 올라간 모양으로 여인의 정갈한 차림과 아름다움이 돋보일 수 있게 해준다.

제정자의 버선은 심미적으로 사라져가는 우리 고유의 아름다움에 대한 아쉬움을 담으면서 그 형태가 주는 독특한 구조를 조형화한 것이다.

이용백

피에타—자기 죽음

2008, 유리섬유, 강화 플라스틱(FRP), 철판, 400×340×320cm,
개인소장

〈피에타〉는 이탈리아어로 '자비' 혹은 '연민'을 의미하며, 성모 마리아가 죽은 예수를 무릎에 올려놓고 슬퍼하는 기독교의 전통적 도상을 통칭한다. 예수의 죽음으로 인한 성모 마리아의 상실은 인간이 살아가면서 겪는 고통과 맞닿아 있으며 이는 시대를 초월하는 보편적인 사랑과 슬픔으로 상징된다.

이용백은 이 도상을 차용해 예수와 성모 마리아의 관계를 자아와 또 다른 자아의 관계로 바꾸고 성모 마리아는 사이보그를 만드는 거푸집으로, 예수는 거푸집에서 나온 사이보그로 대체하여 현대인의 자기 죽음을 극적으로 표현했다.

작가의 설명에 의하면 "거푸집에서 탄생하는 것은 거푸집의 분신인 동시에 그것 자체가 진짜일 수 있다. 모태(거푸집)와 분신(거푸집에서 나온 조각)이 서로 싸우기도 하고, 증오하기도 하고, 연민의 감정을 느끼는 걸 표현했다. 이는 현대인의 자기 사랑, 자기 죽음에 관한 의미와 연결된다."

이용백은 2011년《제54회 베니스 비엔날레》한국관 전시 대표 작가로 단독 참가하면서 세계적인 명성을 얻었다. 홍익대학교 서양화과와 독일 슈투트가르트Stuttgart 국립조형예술대학을 졸업했다. 1989년 데뷔 후에는 평면회화와 사진, 조각, 비디오에서 음향예술까지 다양한 예술 영역을 실험해왔다.

신수희

두 개의 꿈

2008, 캔버스에 유채, 116×81cm, 개인소장

청색 기조에 두 개의 원이 자리 잡은 이 작품은 2000년대 이후 작가의 기본적인 패턴을 표상해준다. 원은 구체적인 자연의 형상에서 온 것이기도 하고 자연을 떠난 작가의 내면에서 떠오르는 꿈의 형상화라고도 할 수 있을 듯하다.

엷은 청색 바탕에 붓 터치로 원형을 암시한 두 개의 형태는 생성되었다가 사라지는, 또는 사라졌다가 다시 떠오르는 변화의 상태를 극히 담담하게 구현해주고 있다. 창공에 떠 있는 달이기보다 물에 비친 달, 출렁이는 물결에 의해 부단히 일그러지는 달의 반영이라고 보는 것이 더욱 적절할 듯하다.

아래의 원형은 흐릿한 노란색으로 위의 원형은 담담하게 찍어나간 나이프 터치의 백색으로 가까스로 떠오른다. 마치 꿈결 속의 어떤 형상처럼, 담백하면서도 깊은 공간은 사유하는 작가의 내면 풍경을 대변해준다고 하겠다.

신수희의 작품은 심연으로 빠져드는 신비한 청색의 기운과 더불어 때때로 휘갈긴 듯 날카롭고도 빠른 운필로 화면을 긴장시키는 단면을 보인다. 화면은 무언가를 그린다기보다 무수히 지워가는 과정으로서의 공간이라고 할 정도로 잠겨 드는 흔적들로 은은하다. 그린다는 것과 지운다는 경계에서 깊어가는 작가의 사유를 엿볼 수 있다.

직헌 허달재

흑매 黑梅

2008, 종이에 수묵채색, 121×91cm, 개인소장

매화는 사군자 가운데 하나로 동양의 시·서·화에 가장 많이 등장하는 소재 가운데 하나이다. 오랜 세월 동안 다루어온 소재이기 때문에 나름의 형식이 갖추어져 있으며, 대부분의 작가가 그 형식에 근거하여 화제로써 매화를 다루어왔다.

그러나 허달재의 매화에서는 전혀 그러한 형식적 단면을 찾을 수 없다. 하지만 그의 매화가 실사에 충실한 것은 아니다. 그의 매화는 과거의 형식이 아닌 현대적 관념에서 창조된 매화이다. 꽃의 줄기나 상하를 나누어 위는 흑매로 아래는 홍매로 설정한 것에서 지금까지의 어느 매화에서도 볼 수 없는 신선한 감각의 구성을 보여준다. 매화라는 소재를 다루면서도 새로운 형식의 매화를 창조하려는 의도가 분명하게 나타난다.

허달재는 전통적인 동양화의 정신을 계승하면서 한편으로 동양화의 현대적 해석을 병행한다. 고격한 정신세계를 간직하면서 사실적인 현실 감각을 살리는 데 몰두하고 있다. 〈흑매〉에서도 이같은 작가의 의식이 잘 반영되어 있다.

왕열

신新 무릉도원

2008, 천에 먹과 아크릴, 143×244cm, 개인소장

무릉도원은 동양인들이 꿈꾸었던 이상향이다. 그곳은 죽지도 않고 늙지도 않는 신선들이 사는 곳으로 인간들이 염원해 마지않았지만 아무도 그곳을 다녀왔다고 하는 기록은 없다. 그래서 무릉도원은 꿈에 그리는 곳이며, 현실에선 존재하지 않는 곳이다. 그럼에도 예부터 화가들은 꿈에 그리던 그곳을 그리기 위해 노력했으며 나름의 이상향을 화폭에 구현했다.

왕열의 〈신 무릉도원〉도 옛 무릉도원에 기원을 두고 있다. 여기에 '신新'을 붙인 것은 자신만이 구현해낸 이상향이라는 의미이다. 그러기에 이 작품은 현실 속의 어느 장면이 아니라 그 너머의 세계,

자기만이 꿈꾸는 이상향으로서의 풍경이 되는 셈이다.

화면은 온통 파란 산으로 꽉 찬 정경을 보이며 아래쪽 물가에는 아늑한 모습이 펼쳐진다. 마치 운무가 피어오르듯 응어리진 산세가 압도하면서 깊은 산간의 웅장한 단면을 신비롭게 구현해주는 것이다. 그 가운데를 날아가는 세 마리의 흰 새가 없었다면 풍경의 구체성은 거의 찾을 수 없다. 몽환적인 정경 속에 떠가는 새들의 비상이 꿈속에서 현실의 단서를 가까스로 보여주는 부분이다. 깊고 그윽한 자연의 단면이 황홀하게 우리 앞에 전개된다.

이열

생성공간변수

2009, 캔버스에 아크릴, 글래스 파우더, 혼합매체, 165.5×134cm,
서울시립미술관

이열은 대체로 인위적인 혼합재료를 사용해 일반적인 유화와는 다른 표현 효과를 만들어낸다. 경계가 분명치 않은 색조의 안에서부터 번져 나오는 듯한 효과, 마치 그림자처럼 은은한 여운을 남기는 색면 덩어리는 무언가 부단히 생성되고 소멸되는 과정을 암시한다.

제목에서 시사하듯 공간은 무수한 생성의 변수로 만들어진다고 해도 과언이 아니다. 하얀 한지의 여백과 같은 바탕에 묵흔과 같은 검은 덩어리들은 마치 동양화의 묵적과 여백의 공간을 보는 느낌이다.

인간의 형상 같기도 한, 또는 동물의 모양 같기도 한 극히 암시적인 조형은 단순히 자동적인 추상화의 진전이기보다는 다분히 어떤 상형을 예상한 것이라 할 수 있을 듯하다. 그것은 우리 주변의 일상적인 영상들, 부단히 떠올랐다가 사라지는 수많은 영상의 생성과 소멸을 추적한 것이기에 분명하다. 인간의 삶이 시간과 공간 속에 혼재된 양상으로 떠오르듯이 더없이 불확실한 영상의 범람은 수없이 반복되고 있음을 시사한다.

유산 민경갑

무위無爲 09-34

2009, 화선지에 수묵채색, 80×117cm, 서울시립미술관

숲 위로 날아가는 새 두 마리, 솟구치는 나뭇잎, 까만 공간은 어둠이 짙어가는 한때의 정경을 구현한 것 같기도 하고 단순히 새나 나무 잎새의 존재를 더욱 부각시키기 위한 장치이기도 하다. 하얗게 드러날 공간이 반대로 까맣게 드러난 것일 뿐인데 그럼으로 해서 한층 장식적이다. 화면 왼편 가장자리에 펄럭이는 색동 띠는 단순한 장식적 장치인지 아니면 바람에 날리는 여인의 옷자락인지 알 길이 없다.

까만 바탕에 공중에 떠가는 두 마리 새의 빛깔—흰빛, 회색빛—도 단순함을 벗어나는 구도적 배려로 보이면서, 배경의 검은색과의 대비가 더욱 두드러지는 효과를 내고 있다. 아마도 두 마리 새가 같은 흰색이었다면 화면의 긴장감은 그만큼 떨어졌을 것이다. 검은 바탕에 흰색, 회색, 짙은 녹색의 대비가 주는 밀도는 화면을 팽팽하게 조여주고 있다. 잎줄기의 예리한 선획 역시 화면의 밀도를 더 높이는 역할을 한다.

고요한 밤하늘을 날아가는 새의 울음이 들릴 것도 같은 강가의 숲, 적막한 아름다움이 온 누리에 넘치는데 무위한 순수함이란 이런 절대적 공간에서 얻어지는 것은 아닐까.

오명희

삶의 작은 찬가—노스텔지어

2009, 캔버스에 유채, 자개, 108×229cm, 개인소장

작품의 부제는 '노스텔지어Nostalgia'이다. 화면은 시간의 저쪽과 이쪽으로 구분되는 이중적인 시각 구조로 조성되어 있다. 길 건너 보이는 옛 도시의 모습과 벚꽃이 만발한 이쪽은 전혀 다른 두 개의 공간이 겹치면서 묘한 정감을 자아낸다. 화사한 봄날의 이쪽 풍경에 대비되게 저쪽의 풍경은 흑백사진을 보는 듯한, 이미 오래전에 떠나온 도시의 한 모습이 추억을 불러일으킨다.

멀리 보이는 풍경은 마치 옛 흑백사진을 보듯 바래진 것인데 비해, 눈앞의 풍경은 사실적이면서도 환상적이다. 벚꽃은 활짝 핀 상태이나 꽃판이 전부 정면을 향하고 있어 현실감을 지니면서도 장식적인 연출이 개입된다. 나무에 앉아 있는 두 마리 청조도 사실적이면서도 환상적이다.

먼 곳의 풍경은 전반적으로 꿈속의 정경을 연상시킨다. 과거와 기억, 현실과 환상이 교차하는 기이한 장면은 낯선 시각적 충격을 불러일으킨다. 캔버스에 유채로 그려졌음에도 꽃판은 자개로 콜라주하여 유채로선 낼 수 없는 환상적인 효과를 거두었다. 사진판과 그려진 것, 그리고 콜라주의 복합적인 기법을 혼합해 단조로울 수 있는 장면에 심미적인 깊이를 더해주고 있다.

문범

화면에 성운星雲이 피어오른다. 뭉쳤다가 흩어지고 다시 뭉치는 기운이 화면 가득히 넘친다. 이에 대해 '허구적 산수화'라고 명명했을 만큼, 관념산수의 한 단면을 클로즈업한 느낌마저 준다.

그것이 보는 이로 하여금 어떤 것을 연상하는 것과 상관없이 작가는 어떤 대상을 상정한 것도, 더더구나 허구적 산수화를 의도한 것도 결코 아닌 듯하다. 따라서 색채는—단일의 색채이지만 무수한 색채를 지닌 듯 풍부한 변화를 내장한—표현의 매개라기보다는 그 자체로 자립하려는 모습을 강하게 드러낸다.

무언가를 표현하는 재료로서가 아니라 재료 자체의 존재를 포함하고 있다는 말이다. 그래서 '재료의 탐구 행위는 미술 작품의 새로운 존재 방식을 모색하는 방법'으로 나아가게 된다. 기이하게도 이 존재의 방식이 동양적인 사유의 세계에 연결되어 있다는 것이다. 그것은 곧 표현하지 않으면서도 표현하고, 표현하면서 표현하지 않는 역설의 세계일 것이다.

「아트 인 아메리카Art in America」의 편집장인 리처드 바인Richard Vine은 자신의 비평에서 문범에 대해 "문범 작품들에 나타나는 무정형의 유기적 형태들은 훨씬 정적이며 자연의 속도에 순응하는 삶의 방식을 일깨워주고 단일한 색상은 아시아 특유의 방식으로 무한함을 눈앞에 펼쳐 보인다"라고 평하며 그 작품에 내재된 독자성을 엿보게 한다.

함경아

나는 상처를 받았습니다

2009~10, 천에 북한 손 자수, 162.5×212cm, 국립현대미술관

화면 중심에 수평으로 "I'M HURT"라는 텍스트를 새겨넣었다. 화려한 색실로 수를 놓아 완성된 화면은 밝고 화사해 보이지만 담겨 있는 의미와 작품의 완성 과정은 보기와 달리 복잡하고 묵직하다. 함경아는 우연히 발견한 삐라에서 힌트를 얻어 북한 사람들과 소통하는 데 관심을 갖게 되었고, 이들에게 예술적 메시지를 전달한다는 프로젝트를 기획했다. 우선, 천에 이미지를 그리고 디지털 프린트를 해 이것을 중국을 거쳐 북한으로 보낸다. 프린트물이 북한 자수 공예가들에게 전해지면 비로소 작업이 시작된다. 작가가 개입할 수 없는 상황에서 디지털 프린트 위에 수가 놓이고, 그 자수품이 작가에게 되돌아오면 작품이 완성되는 것이다.

이 자수 프로젝트는 2008년에 처음 시작됐다. 중국을 통해 북한으로 전달된 이미지대로 자수가 진행되기까지 오랜 기다림 끝에 북한 자수 명인이 작업한 작품을 받게 되는 것이다. 짧게는 보름부터 길게는 일 년 이상 걸리기도 하는 이 작업은 작가가 북한의 작업 상황과 환경을 알 수 없기 때문에 때로는 의도하지 않은 색으로 돌아온 적도 있고, 아예 작품이 사라진 적도 있었다. 작가는 이 자수 프로젝트에 대해 "클릭 한 번으로 타인과 소통하는 시대에 그와 가장 반대되는 일을 했다. 돌고 돌아, 우회와 은유를 거친 예술"이라고 말했다.

정종해

시선1

2010, 한지에 수묵담채, 93.5×98.5cm, 개인소장

대숲에서 고개를 내밀고 있는 짐승은 영락없이 호랑이일 것이다. 무언가 노려보는 두 눈알이 금세라도 먹잇감을 덮칠 긴장된 순간임을 보여준다. 바람이 스치는 대나무 속에 웅크린 호랑이의 모습은 그 자체로 일촉즉발의 순간을 반영해주기에 충분하다.

대밭을 어슬렁거리는 사실적인 호도虎圖보다도 이 작품이 더욱 실감을 더해주는 것은 극도로 요약된 묘사에 호랑이의 두 눈과 강인하게 솟아오른 대나무의 긴장감 있는 설정 때문일 것이다. 그러면서도 즉흥적인 운필이 자아내는 담백한 기운과

해학적인 표현이 한껏 기세를 더해주는 느낌이다.

운필 중심에 이미지와 문자를 혼합하는 화면 설정은 문인화의 현대적 변주, 또는 새로운 문인화의 지향이라고 해도 과언이 아니다. 힘이 넘치는 수묵의 표현을 중심으로 한 문인화에 비해 그는 극도로 먹을 아끼는데, 몇 가닥의 예리한 선획으로 사물을 암시적으로 처리할 뿐이다.

선은 형상을 표현한다기보다 그 자체로 독자적인 조형성을 갖는다고 말할 수 있다. 그런 만큼 작가의 심리는 어딘가에 구애되지 않고 담백한 기운으로 선조를 통해 구현된다.

조문자

광야曠野

2011, 캔버스에 아크릴, 193.5×259cm, 국립현대미술관

화면은 그지없이 순화된 색조의 투명성을 보이고 있다. 색면과 색면이 겹쳐지면서 화석과 같이 견고하고 오랜 세월 응고된 시간의 퇴적이 선명하게 드러난다. 거의 흑백으로 이루어지는 절제된 색채와 단순화한 형태, 거기다 오랜 세월의 풍화를 이기고 남은 어떤 유적과 같이 기념비적인 요소가 혼재되어 나타난다.

조문자는 초기에 뜨거운 추상의 영향을 받아 격정적인 운필과 분방한 색채 구현에 몰입했었다. 그러나 1990년대 후반에 들어와 시도된 〈광야〉 연작에서는 보다 내면화된 명상적인 세계로의 침잠을 보여준다.

〈광야〉는 단순한 종교적 관념의 표상이기보다는 자신의 방향을 스스로 예시한 메시지로 보이며 작품의 제목은 반드시 종교적 관념의 산물만은 아닌 듯하다. 오히려 작가의 경우 오랜 조형의 방황 끝에 찾아온 어떤 계시의 메시지로 볼 수 있지 않을까 본다. 사막 민족의 예언자들이 신과의 만남을 위해 광야로 나아가듯, 작가 역시 어떤 계시를 받기 위해 스스로 상정한 광야로 나아간 것은 아닐까.

김윤신

새

2011, 벚나무, 35×35×20cm, 개인소장

김윤신은 1984년 아르헨티나에 정착했다. 그의 작가적 열정은 다소 특이한 면모를 보인다. 홍익대학교 조소과를 나와 파리 국립미술학교에서 수학하고 상명여자대학교 교수로 재직하던 중에 아르헨티나로 옮겨간 것이다. 그리고 그곳에서 고독한 삶을 영위하면서 독자적인 작업에 매진하고 있다.

김윤신의 화업 60년 기념전이 2015년 한원미술관에서 열리면서 건재를 과시하기도 했다. 그가 조각으로 다루는 매체는 남아메리카 지역에서 나는 돌과 나무가 주를 이룬다. 돌과 나무가 지닌 견고한 질료의 성질을 극명하게 드러내면서 재료에 상응하는 형상에 집중하는 것이다.

작품 〈새〉 역시 나무의 건축적이고 구조적인 형상성을 자연스럽게 사물에 접목시킨 것임을 엿볼 수 있다. 애초에 새를 의식한 것이 아니라 여러 나무 토막을 자연스럽게 결구시킴으로써 예기치 않은 새의 형상이 탄생한 것이다. 만들어내는 것이 아니라 자연스럽게 이루어지는 경지를 보여준다.

조환

무제

2012, 철, 124×805×103cm, 개인소장

조환은 2000년대에 들어오면서 전통적인 매체를 버리고 철을 중심 소재로 삼아 새로운 시도를 지속하고 있다. 사군자나 산수를 철로 구현하는 것이다. 이를테면 철로 이루어진 오브제 회화라고나 할까.

산수나 사군자 같은 전통 소재를 철 오브제로 번안한 시도는 전통적인 관념에서 대담하게 이탈한 행위이면서, 동시에 비평가 강선학의 언급대로 "단호할 정도로 수묵의 전통을 보여주는 어긋남"이라 하겠다. 강선학은 조환이 이런 질문을 던진다고 말했다.

"전통 수묵화 가운데 하나인 사군자를 그려 보인다는 것이 무엇일까. 그것을 오브제로 만나는 것은 어떤 차이일까. 사군자 혹은 수묵이란 표현은 이 시대의 우리에게 어떤 의미일까. 그것의 현대적인 번안이나 해석은 가능한 일이긴 할까. 그리고 근본적으로 수묵을 통해 우리가 가 닿으려는 곳은 어디일까. '만들기'라는 새로운 대상 해석이 우리에게 던지는 것은 무엇일까."

김범

〈무제-친숙한 고통#12〉은 의도적으로 출구를 찾기 어렵게 만들어 놓은 미로를 회화적으로 그린 연작이다. 이 작품은 동일한 명제로 제작한 13개의 퍼즐 중 12번째 작품으로 미로는 일상생활에서 봉착하게 되는 난관을 비유적으로 표현하고 있다. 13개의 퍼즐은 모두 작가가 디자인한 것으로 뒤로 갈수록 난이도가 높아진다. 복잡하게 펼쳐진 화면의 미로는 어지럽지만 길을 찾아내고자 본능적으로 눈을 쉽게 떼지 못하게 한다. 이런 '친숙한 고통'에서 인간의 본능적인 문제해결을 발견하게 되는데, 작가는 "인생을 살면서 어려운 문제에 봉착하지만 그때마다 살 길을 찾는 인간의 해결본능을 표현한 것'이라고 설명한다.

김범은 미술제도 안에서만 이해되는 예술의 형식이나 목적 등을 유머나 변칙 등의 방법을 통해 우회적으로 공격한다. 그는 회화와 드로잉, 오브제, 비디오 설치, 책 작업 등 매체를 넘나들며 이미지와 개념 사이에서 새로운 관계를 모색한다.

이상남

Light+Right L 087

2012, 패널에 아크릴, 170×128cm, 개인소장

1981년부터 이어진 기하학적 추상의 독자적인 조형 문법을 보여주는 작품이다. 이 시기에 제작된 작품은 '풍경의 알고리즘'이라는 주제로 전시됐다.

붉은색으로 이루어진 기하학적 기호들은 점, 선, 원, 타원 등의 형태를 취하면서 임의적으로 형태를 만들어낸다. 복잡하고 여러 겹인 형태들은 단단하지만 단아하고 심플하다. 그 가운데에서 느껴지는 것은 묘하게도 속도감이다. 작가는 "내 작품에서 가장 중요한 것은 움직임이다"라고 말했을 만큼 자생적으로 구축된 기호들이 만들어내는 속도감을 중요하게 생각한다.

여러 레이어들로 인해 형성되는 공간감의 깊이 역시 중요하다. 이는 작가가 캔버스나 나무판에 아크릴 물감을 칠하고, 사포로 밀어내는 것을 반복하며 중간에 원을 그려 넣거나 바탕색을 칠하는 과정에서 발생한다. 복잡한 가운데 심플하고 단단하며, 그 가운데 움직임이 느껴지는 특유의 기법이다. 그의 작품 속에서 기호들은 스스로의 역할을 가지고 조화를 이루며 공존하고 있다.

작가는 자신의 작품에 대해 "문화 현상에 숨은 문법들과 그 문법들의 도치, 복제, 끊임없는 반복으로 나타나는 무한한 인공적 질문으로 내 상상은 자연이 아닌 인공에서 출발한 것"이라고 설명한다.

김덕용

나무를 잘 마름질하여 그 위에 선이 고운 여인을 그려 넣었다. 전형적인 한국 여인의 모습을 하고 있는 여인의 치마와 저고리는 붉은색과 옥색의 자개를 붙여 단아하고 화려한 느낌을 전달한다. 그는 직접 수집한 견고한 나무 위에 재료가 가지고 있는 본연의 결을 그대로 살려 채색 후 자개와 단청 등 다양한 기법으로 마감했다.

작가가 표현하는 공간에서는 자칫 어둡거나 무겁게 느껴질 수 있는 재료의 한계를 뛰어넘으려는 끊임없는 시도와 장인 정신이 배어 있다. 소박한 정서를 담고 있는 정갈한 정물들과 일상의 풍경 그리고 부산에서 영감 받은 잔잔한 바다의 모습은 그리우면서도 아득한 감정들을 불러일으킨 그는 한복을 입은 여인, 피리를 부는 소년, 반듯하게 개어진 이불, 나직한 음악이 들릴 것만 같은 턴테이블 등의 고전적인 소재들을 선택하여 보는 이로 하여금 추억을 회상하게 한다.

배형경

알 수 없는 세상

2013, 청동, 180×48×50cm, 개인소장

배형경은 이렇게 말한다. "어두운 대지와 하늘 사이에 인간이 있다." 전시장을 가득 채운 인물상이 때로는 고개를 숙이고 혹은 허공을 바라보고 서 있다. 더러는 생각에 잠기고, 대지에 소리를 들으려 엎드리거나 쪼그려 앉기도 한다. 그런가 하면 매달린 사람도 있다. 배형경의 인물 조각은 뚜렷한 성별이나 이목구비를 드러내지 않는다. 남성과 여성, 너와 나 등으로 구분된 특정 인물이 아니라 그 자체로 인간을 상징하기 때문이다.

이 작품은 군상 가운데 하나로, 벽을 마주한 채 고개를 숙이고 서 있는 인물상이다. 무슨 이유에서인지 골똘하게, 또는 심각하게 생각에 잠긴 모습은 작가가 언급한 대로 "섬처럼 단절된 고독을 거쳐 실존 속으로 들어가는"것이 분명하다.《암시》라는 전시 제목 아래 작품은 〈알 수 없는 세상〉이라는 연작으로 구성되었다. 개별 작품도 그렇거니와 전체 작품의 정경도 사뭇 숙연한 분위기를 자아낸다. 특별히 고안한 장치 없이 비슷한 인물상이 여럿 등장하지만 이들 하나하나가 자아내는 열기는 치열한 내면의 울림으로부터 비롯된 반향이다.

이미연

마음의 여행

2013, 한지에 아크릴, 28×27.6cm, 개인소장

〈마음의 여행〉 연작 가운데 하나이다. 소재는 대부분 꽃을 연상시키는 식물적인 상형으로 일관되고 있다. 이 작품도 한 송이의 꽃나무를 떠올리게 한다. 그러면서도 어떤 꽃이라는 지시적인 흔적을 찾을 수 없다. 넓게 퍼지는 잎 속에 하얗게 꽃대가 드러나고 있을 뿐이다. 오히려 이름 붙일 수 없기 때문에 꽃이 지니는 상징성, 존재로서의 상징성이 두드러진다고 할 수 있다. 마음속에 떠오르는 전체로서의 꽃의 이미지이기 때문이다.

캔버스가 아닌 한지에 사용된 아크릴은 종이 속으로 흡수되어 색이 지닌 물성이 그만큼 중화되고 있다. 현실적인 대상이기보다 꿈속에 그리는 몽환적인 분위기도 이 같은 재료의 선택과 구사에 기인되고 있다고 할 수 있다.

명제가 시사하듯 현실의 여행이 아니라 꿈으로의 여행이다. 꿈을 꾸는 공간 속에 현실적인 요소가 끼어들 틈은 없다. 그러기에 화면은 더없이 푸근하다. 이미연은 한지를 바탕으로 수성의 아크릴을 주로 사용하고, 한지가 지닌 고유한 질료적인 속성을 드러내면서 화사한 색소의 아름다움을 구현하는 데 집중하고 있다.

제여란

어디든 어디도 아닌

2014, 캔버스에 유채, 259×194cm, 국립현대미술관

마치 온몸을 던져 휘저은 듯한 화면은 혼란스러운 색채와 역동적인 선의 움직임으로 화면을 구성했다. 채 마르지 않은 물감 위에 추상적인 이미지를 쌓아 올리면서 안료가 서로 화학작용을 일으키고, 이를 통해 의미를 지니는 형상으로 변모하는 과정뿐만 아니라 시간의 흐름까지 발견하게 된다.

스스로 "내 작업은 구체적으로 자연에 관한 몸의 관심에 바치는 것"이라고 한 것처럼 그의 작품은 강렬한 색채와 대범한 몸짓 그 자체다. 색채와 선들로 이루어진 덩어리들은 공간 안에서 형식을 이룸과 동시에 내용을 획득하고 뚜렷하게 존재감을 드러낸다. 흘러내리는 듯하면서 정지한 형상은 생동감 넘치고, 겹겹이 쌓인 색층을 날카로운 칼로 긁은 듯한 흔적으로 불안한 내면을 보여주는 듯하다.

미끄러지듯 움직이는 청색 · 황색 · 적색 · 검은색 · 흰색 등이 서로 얽히면서 자연스럽게 초월적인 공간을 만들어낸다. 무질서한 형상은 무작위인 듯 보이지만 작가의 제어하에 이뤄진 것이다. 강약을 조절하고 화면 안에서의 조화를 지향하며 균형이 유지되기 때문이다. 운율과 리듬, 강렬함과 차가움, 밝음과 어둠이 만들어내는 공간은 강렬하면서도 처연하고 화려하면서도 불안한 모순된 느낌을 자아내면서 무한한 상상의 세계로 인도한다.

최정화

연금술

2014, 강화 플라스틱(FRP), 철골, 크롬도금 플라스틱, 1,800×32cm,
(구)삼성미술관 리움

삼성미술관 리움의 10주년 기념전인 《교감》에 출품되었던 작품이다. 고전 양식으로 보이는 18미터 높이의 기다란 기둥은 얼핏 보기에 장엄하다. 그러나 자세히 보면 플라스틱으로 만든 색색의 접시들을 쌓아 올린 것이라는 것을 알 수 있다.

"내 작품에서는 플라스틱이 보석이 돼요. 그게 연금술이죠. 나는 심지어 플라스틱 소쿠리를 쌓아 올리는 것으로 숭고의 미학을 추구하기도 합니다. 현실에서는 제도가 예술이 무엇인지를 결정합니다. 하지만 나는 모든 게 예술이라고 생각합니다. 제도를 무너뜨릴 생각은 없습니다. 균열만 내는 거죠. 많은 동시대 미술가들은 이런 균열을 이용합니다. 예술의 기존 정의에 도전하고 반예술을 추구합니다. 반예술은 기존 정의가 있기 때문에 존재합니다. 아이러니죠. 언젠가는 제도가 붕괴되고 모든 사람들이 예술가가 될 것입니다. 특히 이런 디지털 모바일 시대에는 예술가가 원시 제사장에서 기원했다는 이론이 있죠. 샤먼은 하늘과 땅을 이어주고 예언적 환영을 사람들과 나누고 사람들을 치유합니다. 그게 제가 하고 싶은 것입니다."

작가는 그의 많은 작품이 기둥 형태를 하고 있는 것도 '천-지-인' 철학에 기반해 하늘과 땅을 이으며 직립해 있는 인간의 현상을 따른 것이라고 설명했다. 이처럼 최정화의 〈연금술〉 연작은 풍자와 아이러니의 어조를 지니고 있지만 때로는 숭고한 분위기를 풍기기도 한다.

이진용

Hardbacks#1

2015, 캔버스에 유화, 91×219×(3)cm, 개인소장

시간의 흔적이 고스란히 묻어나는 낡은 책은 배경 없이 그대로 그 거대한 모습을 드러내고 압도적인 느낌을 자아낸다. 작가는 대상을 보고 그리지 않고, 대상에 대한 정보를 머릿속에서 재구성하여 그린다. 실재보다 더 실재 같지만, 재현이 아닌 기억의 재구성이다. 그럼에도 불구하고 1호 크기의 작은 붓으로 섬세하게 그려진 대상은 경탄할 만큼 사실적이다.

"저는 대상의 본질이나 사물의 진실을 표현하고 싶습니다. 굳이 카테고리를 정하라면 저는 본질주의Essentialist 작가가 되고 싶습니다. … 저는 사물의 본질적인 무엇, 보편적이고 영원불변한 무엇 그리고 객관을 그리기 위해 노력합니다. 인간이 상상하는 인간의 한계를 뛰어넘는 작품 말입니다. 작품의 힘은 '경탄'에서 나오고 경탄은 무엇이 인간의 한계 밖에 있을 때 나옵니다. 그림에 대한 경탄은 이론이나 철학에서 나오지 않습니다. 미술은 문자 그대로 시각예술입니다."

수집광으로 잘 알려진 작가가 오랜 시간 소장해온 낡은 가방이나 헌책 속에는 그만의 시간과 감동, 이야기가 담겨 있다. 그는 정신과 물질이 담겨 있는 책과 가방이 주는 아름다움, 그 안에 켜켜이 쌓인 역사와 그 속에 배어 있는 장인정신이 만들어내는 아우라에 매료되어 그리고자 한다.

강운

작가들 가운데는 특별한 소재에 집중하는 경우가 종종 있다. 예컨대 자연에 탐닉하되 꽃만 그린다든지, 꽃 중에서도 장미만 그린다든지 하는 것이다. 이런 경우에 소재는 작가의 독자적인 심미안을 드러내는 장치이자 이념적인 측면을 대변하는 주제라고 할 수 있다.

강운은 오래전부터 구름만 그려왔으니 '구름 작가'라는 별칭이 어색하지 않다. 구름은 보기에 따라 여러 자연 현상 가운데 하나일 뿐이겠지만, 화가가 이를 소재로 삼는다는 것은 구름이라는 대상에 예술적인 의미와 철학을 압축한 것이라고 하

겠다. 보는 이들에게는 단순한 대상에 불과하지만 작가에게 있어서는 특별한 의미를 함축하는 대상이 된다는 의미이다.

구름은 한결같지 않다. 천태만상으로 변화한다. 그러하기에 단순하게 구름을 그리는 것으로 보아서는 곤란하다. 작가는 구름을 그림으로써 자연의 무한한 변화 양상을 포착하는 것이다. 구름이 허공에서 늘 같은 모습 그대로 머물지 않듯이 강운이 그리는 구름도 한결같지 않다. 바로 여기에 자연을 향한 그만의 시각이 있고 자연과 통하는 심미안이 깃들게 된다.

박서보

묘법 No.161207

2016, 캔버스에 한지와 혼합매체, 200×300cm

1960년대 후반 시작된 〈묘법〉 연작은 몇 단계의 변화를 거쳐 2000년대에 이르러 정연한 선조와 일정한 단면으로 이루어졌다. 균일하게 수직으로 곧게 내리 뻗은 선은 마치 밭고랑처럼 입체적인 굴곡을 이루며 전면을 가득 채운 빨강색의 강렬한 기운과 함께 기묘한 착시 현상을 이끌어낸다. 화면에 스며든 안료의 푸근함과 밭고랑을 갈듯 반복되는 드로잉을 통해 나타나는 행위의 표상, 화면 바닥에서 솟아오른 두 개의 기둥이 환기하는 여유로움은 화면 전체의 균형과 조화에 대신된다.

큐레이터 이동석李東碩은 박서보의 작품을 두고 "작가의 신체적 행위, 즉 작가가 선묘를 기한다는 것은 물질의 불투명성과 정신적 비전의 투명성 사이를 가로지르는 중도의 언술로 보인다. 그 과정에서 드러나는 반투명하고 중성화된 공간은 자연과 인위, 세계와 자아, 물질과 개념 사이를 매개하는 중간 항이자 교섭의 장이다. 여기서 묘법에서 획득되는 화면은 그린다는 행위의 흔적을 무화無化시킴으로서 불가시의 영역을 현시하는 것이다. 무無목적 행위의 반복은 누적된 시간성마저 평면 속으로 응축시켜 잠복시킨다. 자아를 비우고 관념을 지우고 신체의 흔적마저 은폐시킴으로써 더욱 선명하게 드러나는 것은 세계의 이치이며 정신의 깊이이다"라고 평했다.

작가 색인

사진 출처

수록된 사진 중 일부는 노력에도 불구하고 저작권자를 확인하지 못하고 출간했습니다. 확인되는 대로 최선을 다해 협의하겠습니다.

[1950년대 이전] 운낭자상 ⓒ 국립중앙박물관/ 초동 ⓒ 이승은 · 갤러리현대/ 비파와 포도 ⓒ 국립현대미술관/ 잔추 ⓒ 이승은 · 갤러리현대/ 에르블레 풍경 ⓒ 국립현대미술관/ 카이유 ⓒ 국립현대미술관/ 풍경 ⓒ (재)환기재단 · 환기미술관/ 피리 부는 소녀 ⓒ 국립현대미술관/ 지리산 풍경 ⓒ 청계 정종여 기념사업회/ 투계-방위 ⓒ 국립현대미술관/ 무녀도 ⓒ 국립현대미술관/ 정동 풍경 ⓒ 국립현대미술관/ 화실 ⓒ 월전미술문화재단 · 이천시립월전미술관/ 흰 집과 검은 집 ⓒ 변정훈/ 가을 ⓒ Ungno Lee · ADAGP, Paris–SACK, Seoul, 2022/ 위창선생 팔십오세상 ⓒ 청계 정종여 기념사업회 [1950년대] 춘일 ⓒ 박수근연구소/ 가족 ⓒ 국립현대미술관/ 닭장 ⓒ 문신미술관/ 도림유거 ⓒ 이승은 · 갤러리현대/ 피난열차 ⓒ (재)환기재단 · 환기미술관/ 기름장수 ⓒ 박수근연구소/ 복덕방 (재)운보문화재단/ 어머니와 두 아이 ⓒ 심죽자/ 황혼 ⓒ 문신미술관/ 화조도 ⓒ 전혁림미술관 · 이영미술관/ 성모자상 ⓒ 월전미술문화재단 · 이천시립월전미술관/ 목화밭에서 ⓒ서울특별시/ 아침 ⓒ 이승은 · 갤러리현대/ 청년도 ⓒ 월전미술문화재단 · 이천시립월전미술관/ 휴식 ⓒ 박수미술관/ 성모상 ⓒ 국립현대미술관/ 흥악도 ⓒ (재)운보문화재단/ 영원한 노래 ⓒ (재)환기재단 · 환기미술관/ 임소 ⓒ 문신미술관/ 작품 58-3 ⓒ 김종영미술관/ 산월 ⓒ (재)환기재단 · 환기미술관/ 잔설 ⓒ 안상철미술관/ 앉아있는 여인 ⓒ 박수근연구소/ 샘터 ⓒ 국립현대미술관/ 가두 ⓒ 이준/ 매어진 돌멩이 ⓒ 이승택/ 자화상 ⓒ 당림미술관/ 도시풍경 ⓒ 문신미술관/ 밀다원 ⓒ 변종하 기념미술관 [1960년대] 축복 ⓒ 김세중미술관/ 산정도 ⓒ 박노수미술관/ 할아버지와 손자 ⓒ 박수근연구소/ 월야 ⓒ 이준/ 유경 ⓒ 이승은 · 갤러리현대/ 토르소 ⓒ 강태성/ 무한한 힘 ⓒ 이자 기념사업회/ 취우 ⓒ 월전미술문화재단 · 이천시립월전미술관/ 구성 ⓒ Ungno Lee · ADAGP, Paris–SACK, Seoul, 2022/ 오수 II ⓒ 김영학조각관/ 환 ⓒ서울특별시/ 목가 풍경 ⓒ 당림미술관/ 작업 ⓒ 이종상/ 영 62-2 ⓒ 안상철미술관/ 회화 M 10-1963 ⓒ 윤명로/ 싸우는 인간들 ⓒ 최병상/ 시집가는 날 ⓒ (재)운보문화재단/ 행인 ⓒ 박수근연구소/ 문신 64-1 ⓒ 윤명로/ 섭리 ⓒ 정관모/ 숙 ⓒ 서울특별시/ 하경산수 ⓒ 이승은 · 갤러리현대/ 해율 ⓒ 강태성/ 절규 ⓒ 엄태정/ 동시성 ⓒ 서승원/ 아악의 리듬 ⓒ(재)운보문화재단/ 초토 ⓒ 박석원/ 태양을 먹은 새 ⓒ (재)운보문화재단/ 4월의 0시 B ⓒ 이봉열/ 청춘의 문 ⓒ 서울특별시/ 추정 ⓒ 김종복/ 수렵도 ⓒ 유희영/ 작품 ⓒ Ungno Lee · ADAGP, Paris–SACK, Seoul, 2022 [1970년대] 정물 ⓒ 김구림/ 불사조 ⓒ 이운식/ 16-IV-70 #166(어디서 무엇이 되어 다시 만나랴) ⓒ (재)환기재단 · 환기미술관/ 회향 ⓒ 최종태/ 밤의 새 ⓒ 변종하 기념미술관/ Universe 5-IV-71 #200 ⓒ (재)환기재단 · 환기미술관/ 가을의 여심 ⓒ 김수현/ 연륜 ⓒ 심경자/ 수 ⓒ Ungno Lee · ADAGP, Paris–SACK, Seoul, 2022/ 길례 언니 ⓒ 서울특별시/ 무제 74-F6-B ⓒ 갤러리현대/ 회고 ⓒ 강정완/ 정원 ⓒ 원문자/ 인간흔적 76-12 ⓒ 이경석/ 이브 77-102 ⓒ 정문규/ 팽창력-뚫음 ⓒ 이반/ 여명 ⓒ 신영상/ 무제 77071 ⓒ 이강소/ 이것은 황금이 아닙니다 ⓒ 김청정/ 관조 ⓒ 송수련/ 상림 ⓒ 박대성/ 그릇 ⓒ 곽훈/ 고사도 ⓒ 박노수미술관/ 독서 ⓒ 김숙진/ 눈 ⓒ 월전미술문화재단 · 이천시립월전미술관 [1980년대] 계류 ⓒ 조평휘/ 철로 ⓒ 주태석/ No. 225 ⓒ 김상구/ 땅 II ⓒ 임옥상/ 우 82-5 ⓒ 이철량/ 기념비적인 윤목 ⓒ 정관모/ 평면조건 8212 ⓒ 최명영/ 하늘로 83-5 ⓒ 김방회/ 이미지-E ⓒ 곽남신/ 한국근대사-종합 ⓒ 신학철/ 얼레짓 ⓒ 윤명로/ 바람결 ⓒ 안병석/ Peinture ⓒ 정이녹/ 우후 ⓒ 임송희/ 북한산 ⓒ 김애영/ 사운드-3 ⓒ 권정호/ 너의 초상 ⓒ 김수자/ 산정 ⓒ 김옥진/ 을숙도 ⓒ 박대성/ 생활 속에서 ⓒ 이왈종/ 하동 ⓒ 오태학/ 85-0-3 ⓒ 이건용/ 중력. 무중력 85 ⓒ 김영원/ 추억제 ⓒ 황주리/ 무제 85-1 ⓒ 정경연/ 라 후루미(개미) ⓒ 문신미술관/ 구원 85-8 ⓒ 강관욱/ 매듭 VII ⓒ 한운성/ 소리 II ⓒ 오세열/ 작품 86-M ⓒ 유희영/ 설악산의 잔설 ⓒ 김영재/ 확산공간 86 ⓒ 이종각/ 무제(마이산에서) ⓒ 이승택/ 얼굴 ⓒ 최종태/ 환희 86-1 ⓒ 이정자/ 낙수 ⓒ 정보원/ 소리-돌담에서 ⓒ 전준/ 무제 8609 ⓒ 이강소/ 봄의 리듬 ⓒ 한승재/ 설경 ⓒ 하태진/ 공간 87-5 ⓒ 이봉열/ 산을 향하여 ⓒ 이상조/ 시간의 복제 87-5 ⓒ 한만영/ 작품 87-8A ⓒ 우제길/ 소리-만남 87-1 ⓒ 전준/ 조각보 예찬 ⓒ 하영식/ 너와 나 ⓒ 노정란/ 산 ⓒ 전래식/ 서귀포 풍경 ⓒ 변정훈/ 대화-동 ⓒ 박상숙/ 장생 II ⓒ 허계/ 현대인 89-1 ⓒ 임송자/ 한전동에서 ⓒ 이원희/ 이름과 넋-돌과 교감하는 황진이 ⓒ 김병종/ 무제 89012 ⓒ 이강소/ ()-89-II ⓒ 이정자/ 작품 89 ⓒ 홍순주/ 일상 ⓒ 이석주/ 술병이 있는 정물 ⓒ 구자승/ 출토 89-VI ⓒ 강희덕/ 코리아 판타지 ⓒ 전혁림미술관 [1990년대] 원형상 90024-대지 ⓒ 이종상/ 생활일기 ⓒ 석철주/ 내일의 너 ⓒ 박영하/ 이브의 보리밭 ⓒ 이숙자/ 50 '90 카펫트 ⓒ 김희성/ 평화 ⓒ 김경옥/ 사유에 의한 유출 ⓒ 노재승/ O 90-11 ⓒ 최만린/ 가-90-1 ⓒ 엄태정/ 밤 ⓒ 이종구/ 귀향연작-천부인 ⓒ 김근중/ 창문에 그려본 풍경 ⓒ 박영남/ 앉아있는 산1 ⓒ 한애규/ 아름다운 우리 강산 ⓒ 이한우/ 무제 ⓒ 김선형/ 시각오염 ⓒ 홍성도/ 신명 92101 ⓒ 함섭/ 길 ⓒ 손장섭/ 93 봄 ⓒ 오낭자/ 검은 꽃 ⓒ 엄정순/ 무제 ⓒ 이형우/ 종이 부인 ⓒ 정종미/ 풍경 ⓒ 성백주/ 꽃 피는 시간 9601 ⓒ 백미혜/ 현실+상(관계) 97-080 ⓒ 김강용/ 전원일기 ⓒ 오차균/ 마음의 풍경 III ⓒ 강미선/ 상 ⓒ 이양원/ 강산 ⓒ 문봉선/ 나 ⓒ 유근택 [2000년대 이후] 동나송 0062 ⓒ 백순실/ 얼 ⓒ 장혜원/ 무제-폴리회화 ⓒ 장승택/ 내음氣 ⓒ 최송대/ 존재-숲 ⓒ 도윤희/ 단군일백오십대손 ⓒ 월전미술문화재단 · 이천시/ 익명 인간-여로 ⓒ 허진/ 숲 ⓒ 강경구/ 적막 ⓒ 오수환/ 2002 일기 II ⓒ 김수자/ 순례자 ⓒ 심재영/ 정담 ⓒ 김철성/ 복숭아를 든 작은 뮤즈 ⓒ 김명희/ 땅 ⓒ 이은숙/ 잃어버린 시간 ⓒ 유휴열/ 봄과 봄 ⓒ 최병상/ 네일 클로버의 일상 ⓒ 김동영/ 정 ⓒ 강지주/ 하선암 ⓒ 권기윤/ 예안 서부리 ⓒ 김대원/ 동학농민운동 ⓒ 서용선/ 유기적 기하학 ⓒ 홍승혜/ 봄날은 간다1 ⓒ 안창홍/ 새 만다라 ⓒ 전혁림미술관/ 나무 ⓒ 조순호/ 소년이 있는 풍경 ⓒ 박병춘/ 진동 05-1 ⓒ 나희균/ 능소화 ⓒ 신금례/ 화가의 옷-Vermeer 060828 ⓒ 배준성/ 행-초록 바람 ⓒ 김선두/ Vincent van Gogh in Blue ⓒ 강형구/ 집합 ⓒ 전광영/ Diving 0609 ⓒ 이용덕/ 공명의 빛 ⓒ 이민주/ 번역된 도자기 ⓒ 이수경(사진: 김상태, 제공: 국립현대미술관)/ 황홀한 풍경을 위한 음악 ⓒ 문혜자/ 정, 동 ⓒ 제정자/ 신 무릉도원 ⓒ 왕열/ Slow, Same, #409 ⓒ 문범/ 광야 ⓒ 조문자/ 마음의 여행 ⓒ 이미연/ 연금술 ⓒ 최정화/ Hardbacks #1 ⓒ 이진용